〈 디자인의 예술 〉

L'ART DU DESIGN
sous la direction de Dominique Forest

〈 디자인의 예술 〉

L'ART DU
DESIGN

도미니크 포레스트 엮음

도미니크 포레스트, 밍커 시몬 토마스,
아스디스 올라프스도티르,
안티 판세라, 제러미 에인즐리,
콩스탕스 뤼비니, 페니 스파크 지음

문경자, 이원경, 임명주 옮김

미메시스

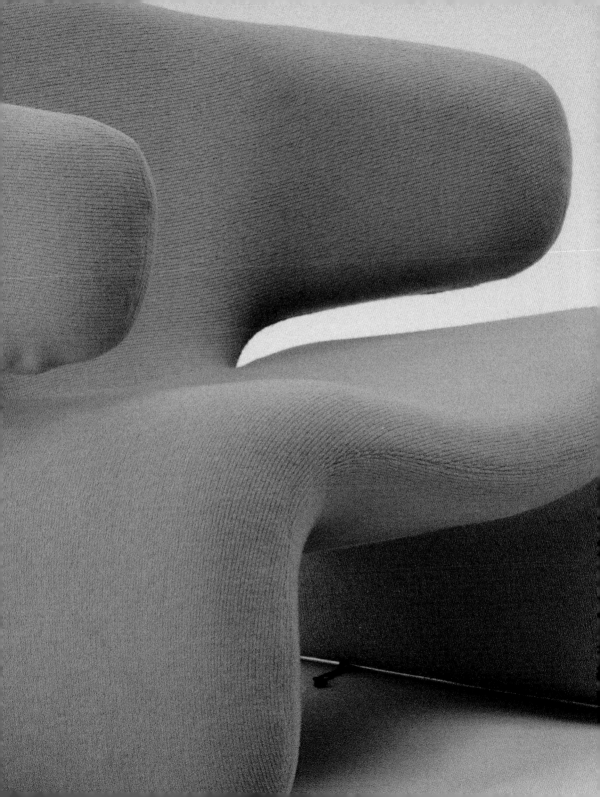

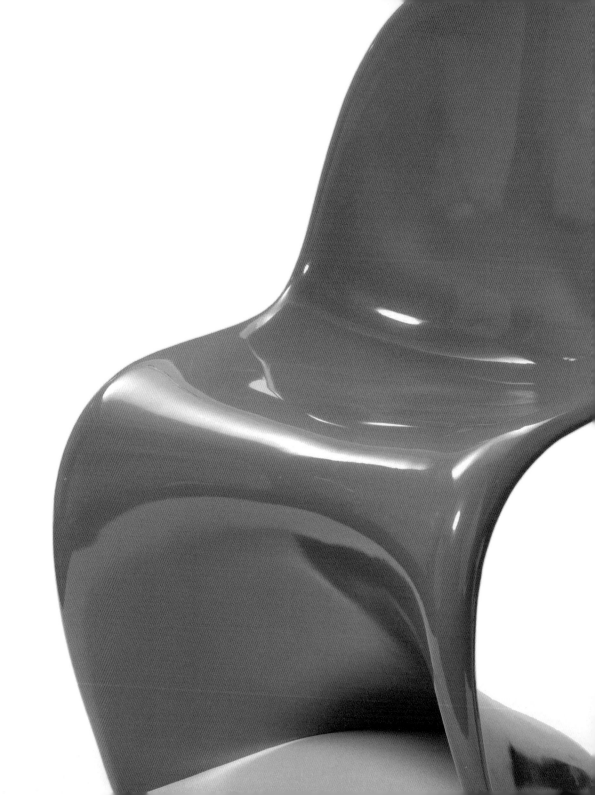

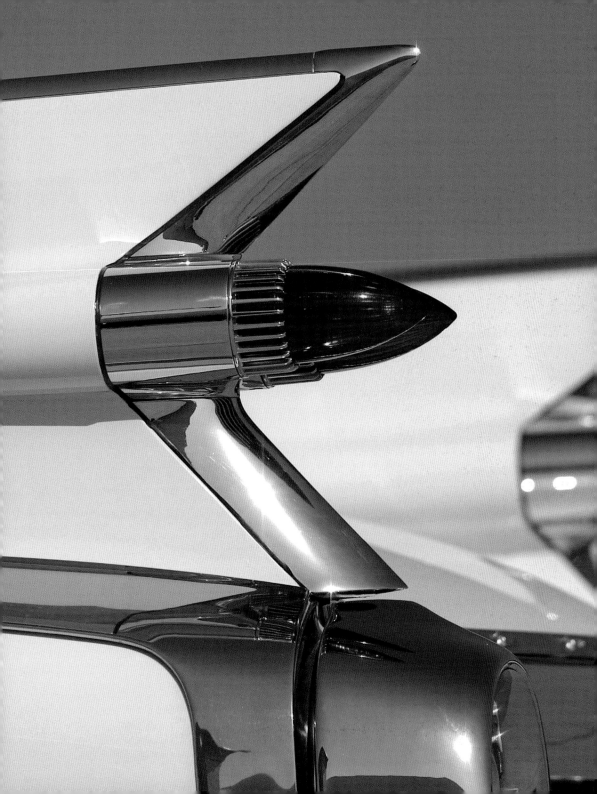

도미니크 포레스트

현대적 의미에서 〈디자인〉이란 단어가 처음 등장한 것은 19세기 중엽인 1851년 영국에서 제1회 런던 세계 박람회를 기획하고 발기한 헨리 콜Henry Cole에 의해서이다. 그보다 2년 전에 콜은 리처드 레드그레이브Richard Redgrave와 함께 『디자인과 제작지*The Journal of Design and Manufactures*』를 출간한 바 있다. 데생과 구상의 개념을 아우르는 이 영어식 표현은 시대와 장소에 따라 의미가 조금씩 변하여 오늘날에는 광범위한 의미 영역을 다루고 있다. 처음 영국에서 단어의 본래 의미로 사용되던 〈디자인〉은 제2차 세계 대전 이전 미국에서는, 생산된 물품의 외관을 개선하고 나아가 그 성능까지도 향상시킬 수 있도록 제품의 형태를 구상하는 일종의 창작 활동을 가리키는 데 사용되었다. 〈디자이너〉라는 직업명이 불리기 시작한 것도 그 무렵이다. 프랑스에서는 유럽의 다른 나라와 마찬가지로 1950년대에 들어서야 〈디자인〉이란 단어가 〈산업 미학〉 옆에 나란히 자리를 차지할 수 있었고, 이후 그것을 완전히 대체하기 전까지 한동안 혼용되었다. 이 표현은 건축 또는 가구 제작 분야에서 차츰 익숙해지기는 했지만, 여전히 대부분의 사람은 그것이 포괄하는 진정한 의미를 명확히 파악하지 못해 여러 설명과 의미 조정이 필요했다. 1969년 파리의 장식 미술 박물관에 신설된 완전히 새로운 산업 창작 연구소Centre de Création Industrielle(CCI)는 개막식 때 「디자인이란 무엇인가?*Qu'est-ce que le Design?*」라는 거창한 제목의 전시회를 열었다. 그 행사에서 찰스 임스Charles Eames, 조에 콜롬보Joe Colombo, 로제 탈롱-Roger Tallon과 같은 쟁쟁한 디자이너들이 디자인에 대한 자신의 정의를 제시하고 그것을 설명했다.

　　디자인의 역사는 1850년에서 1950년까지 서양 사회에 큰 영향을 미친 중대한 변화들과 분리될 수 없다. 그중에서도 특히 기계화와 신소재의 자유로운

빌헬름 바겐펠트Wilhelm Wagenfeld, 카를 유커Carl Jucker
테이블 램프, 1923~1924년
독일, 바우하우스 금속 아틀리에
크로뮴 도금, 유리
뉴욕, 현대 미술관

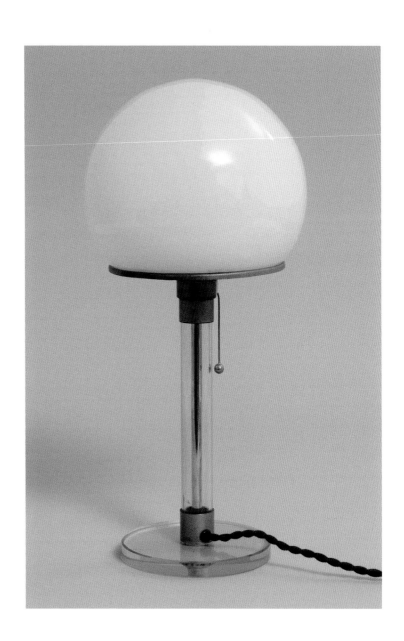

사용으로 인해 엄청나게 빨라진 〈가공〉 상품의 제조 속도와 밀접하게 관련되어 있다.
1860년대 이후로 공예품과 공산품의 품질과 제조 여건을 비교하고 그 차이를 견주어
보는 논의가 일어나기 시작했다. 영국에서 〈미술 공예 운동Arts and Crafts Movement〉과
함께 시작된 이 논쟁은 20세기 초 독일에서 다시 한 번 활성화된다. 영국의 논쟁은
1920년대 독일에서 〈바우하우스Bauhaus〉[1]가 설립한 현대를 위한 형태 연구소에서
이론적으로 종합되어 실제로 제작에 적용하게 될 새로운 사상과 시도들에 자리를
내주었다. 이때 이후로 거세게 일어난 현대화의 열풍은 과거의 모델과 장식을 차츰
몰아내고, 거기서 더 나아가 과거와의 확고한 단절을 권장하기에 이른다. 이처럼
현대성은 장식을 거부하면서 정착되었다. 이후로 디자인의 역사는 일정 부분 다음과
같은 질문을 중심으로 시계추처럼 왕복 운동을 하게 될 것이다. 〈장식이 우선인가,
형태와 기능이 우선인가?〉

디자인을 출현시킨, 여전히 진행 중인 현대성의 역사에 대한 첫 번째 글은 1936년
예술사가인 니콜라우스 페프스너Nikolaus Pevsner가 쓴 『현대 운동의 개척자들Pioneers
of the Modern Movement』이었다. 산업체와 사용자를 위한 실용적인 디자인의 목표는
미국 디자이너들, 특히 노먼 벨 게디스Norman Bel Geddes의 『지평Horizons』(1932)과 헨리
드레이퍼스Henry Dreyfuss의 『사람을 위한 디자인Designing for People』(1955)에서 언급되었다.
『제1기계 세대의 이론과 디자인Theory and Design in the First Machine Age』(1960)을 쓴 영국인
레이너 밴험Reyner Banham, 『이탈리아의 산업 디자인Il Disegno Industriale e la sua Estetica』(1963)을
쓴 이탈리아인 질로 도르플레스Gillo Dorfles와 같은 이론가와 비평가들, 그리고
건축가들이 논의를 더욱 풍성하게 만들었다. 디자인의 역사는 1970년대 이후 여러
나라에서 큰 관심을 불러일으켰다. 많은 전문가와 역사가들이 그 주제에 몰두했는데,
프랑스에서는 조슬랭 드 노브레Jocelyn de Noblet가 『디자인, 1820년부터 오늘까지
공산품 형태의 발전사 입문Design, Introduction à l'Histoire de l'Évolution des Formes Industrielles de 1820 à

1 1919년 건축가 발터 그로피우스를 중심으로 독일 바이마르에 설립된 국립 조형 학교. 공업 기술과 예술의 통합을 목표로
삼고 현대 건축과 디자인에 큰 영향을 끼쳤으나, 1933년 나치스의 탄압으로 폐쇄되었다.

Aujourd'hui』이라는 책을 1974년에 출간하고, 이후 이 주제에 대해 처음으로 종합적인 이론을 제시했다.

디자인에 관한 다수의 출판물, 연구서, 해설서 들과 함께 1980년대 초부터는 몇몇 전시회가 새로운 세계의 장식과 물품에 대한 대중의 관심을 증폭시켰다. 1983~1984년에 필라델피아 미술관은 「1945년 이후의 디자인Design Since 1945」이라는 제목으로 20세기 후반에 나온 공산품들의 전시회를 열었다. 전시회 카탈로그는 매우 교육적이었는데, 이 시기의 활동가들, 에토레 소트사스Ettore Sottsass, 조지 넬슨George Nelson, 막스 빌Max Bill, 티모 사르파네바Timo Sarpaneva, 올리비에 무르그Olivier Mourgue, 브루노 다네세Bruno Danese, 한스 베그네르Hans Wegner, 마르코 차누소Marco Zanuso와 같은 유럽과 미국의 제작자와 디자이너들이 대거 참여하여 제작하였다. 10년 뒤인 1993년 프랑스에서는 「디자인, 세기의 거울Design, Miroir du Siècle」이란 전시회가 신기원을 이루게 된다. 파리의 그랑 팔레에서 열린 이 전시회는 커피 잔에서 자동차에 이르기까지 1,600점 이상의 제품을 선보이며 야심에 찬 〈디자인〉을, 또 여러 〈디자인들〉을 보여 주고 설명하려 했다.

디자인은 미술관의 상설 컬렉션으로 뒤늦게 자리를 잡았다. 뉴욕 현대 미술관은 1930년대부터 오늘날까지 〈디자인〉된 일상용품들을 소장품에 포함시킨 선두 주자 중 하나이다. 런던에서 로테르담, 몬트리올 또는 뮌헨을 거쳐 파리까지 다른 현대 미술관이나 장식 미술 박물관들도 점차 같은 행보를 걸었다. 특히 이 분야를 전담하는 미술관도 뒤늦게 등장하여, 프랭크 게리Frank O. Gehry가 설계한 비트라 디자인 미술관이 1989년 바일 암 라인에 있는 비트라Vitra 회사에 의해 건립되었다. 1989년은 런던의 디자인 미술관이 개관한 해이기도 하다. 카르텔Kartell이나 알레시Alessi 같은 여러 개의 기업 미술관을 갖고 있던 이탈리아는 2007년에 트리엔날레Triennale 디자인 미술관이 밀라노에서 문을 열기까지 꽤 오랜 시간을 기다려야 했다. 일본에서는 디자이너 미야케 잇세이三宅一生가 도쿄에 21_21 디자인 사이트를 개장하고 이

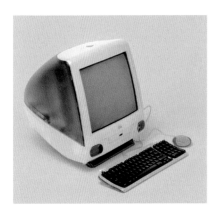

조너선 아이브Jonathan Ive
컴퓨터 「아이맥iMac」, 1998년
미국, 애플Apple
파리, 국립 현대 미술관-퐁피두 센터

비코 마지스트레티Vico Magistretti
테이블 램프 「아톨로Atollo」, 1977년
이탈리아, 올루체Oluce
알루미늄, 폴리우레탄
뉴욕, 현대 미술관

분야와 관련된 비상설 전시회를 열고 있다. 대중에게 디자인을 알리는 데 미술관들이
중요한 역할을 했다면, 디자이너들 또한 기업가들과 행정 당국에 의견을 제안할 수
있는 영향력을 갖기 위해 고군분투하고 서로 연합했다. 이러한 기관들은 디자인을
전문적으로 이해하고 또 인식시키는 데 많은 기여를 했다.

　　20세기에 공산품을 지속적으로 개선하고 조정하는 이 거대한 계획을
규정하고 전체를 포괄한 것은 디자인이었다. 그러는 동안 디자인의 경계는 운송
수단에서부터 기술 분야와 일상용품을 거쳐 가구에 이르기까지 점점 더 확대되었다.
이러한 현대화는 유럽, 미국 또는 아시아에서 같은 양상으로 표출되지 않았으며,
시기도 제각기 달랐다. 따라서 본서의 각 장을 쓴 저자들은 각자 자신의 주제
분야에서, 또 전후부터 오늘날까지 이 책이 다루는 연대기의 범위 안에서 자유롭게
자신들의 관점을 제시했다. 그 결과로 각 저자는 관련 국가의 특수성과 주목할 만한
형상들뿐만 아니라 이 책에서 다루고 있는 긴 시기 중 가장 중요하게 여기는 시기를
강조하고 있다. 이러한 종합적인 작업을 위해 이미 이 주제와 관련하여 논의의 발전에
많은 기여를 한, 이 분야의 확고부동한 전문가와 대학 교수들, 그리고 역사가들에게
도움을 요청하게 되었다.

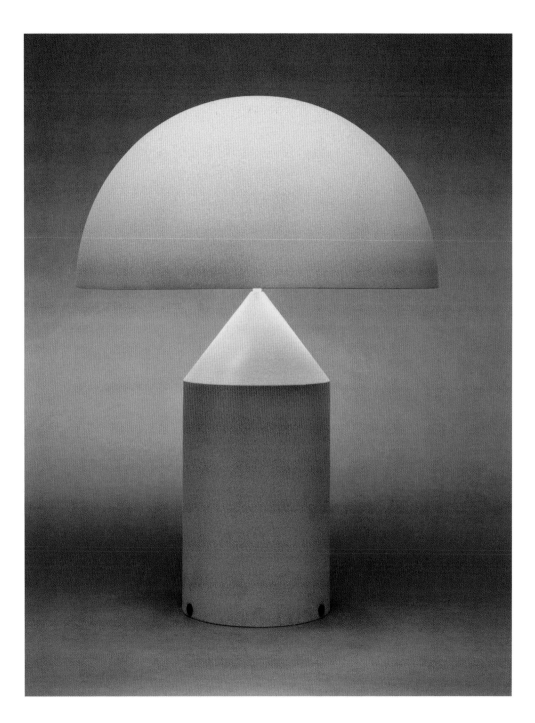

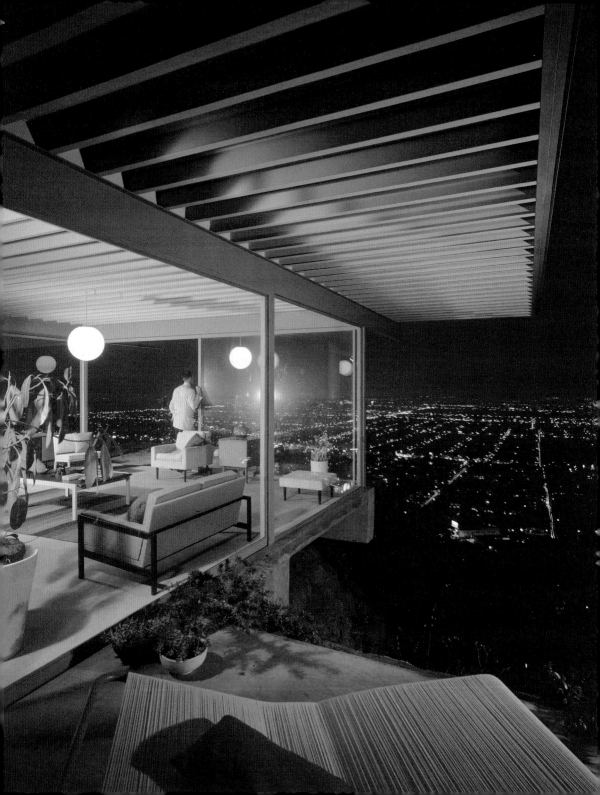

차례

줄리어스 슐먼Julius Schulman
사진 「케이스 스터디 하우스 22번Case Study House No. 22」
피에르 쾨니그Pierre Koenig 건축
캘리포니아 로스앤젤레스, 1960년
말리부, 폴 게티J. Paul Getty 재단 연구소

VIEUX CONTINENT ET NOUVEAU MONDE: L'APPARITION DU DESIGN

Dominique Forest

구대륙과 신세계: 디자인의 출현

도미니크 포레스트

수공예로 만들어진 물건에 대해 미적이고 도덕적인 측면에서 비판이 제기된 것은 19세기 중반 영국에서였다. 18세기 말부터 에너지원인 석탄과 증기 기관의 동력에 기반을 둔 본질적인 경제 혁신은 영국의 산업을 비약적으로 발전시켰다. 19세기에 금속 공예와 기계 제작에서 획득한 높은 기량은 기술자들의 전문 지식과 뛰어난 창의력에 힘입은 것이었다. 산업의 이 새로운 비약은 시차를 두고 독일, 프랑스 그리고 미국으로 퍼져 나갔다. 특히 인구가 급증한 도시의 생활 수준이 향상되면서 기본적인 가공 상품의 공급이 확대되는 여건이 조성되었다. 집이나 사무실에서 사용할 많은 신제품과 섬유 제품의 경우도 마찬가지였다. 완전히 또는 반쯤 자동화된 이 제품들의 제조 과정으로 다양한 가격대가 가능하게 되었는데 이것이 성공 요인이었다. 19세기의 마지막 20년 동안 새로운 수단과 역량으로 강력해진 산업은 공예가들과 경쟁할 정도에까지 이르렀고, 부유한 고객들은 고급 장식품에 보다 쉽게 접근할 수 있게 되었다. 영국의 대규모 도자기 제작소들이 바로 이 경우에 해당된다. 많은 〈공산〉품이 공예품과 경쟁을 벌이게 되자 공예직 동업 조합 내부에서 현실적인 불안감이 형성되기 시작했다. 이런 상황에서 영국인들은 생활용품을 제조하는 방식에 대해 비판적으로 성찰하기 시작했다.

미술 공예 운동: 영국식 유토피아

영국의 제조사와 공장의 강력한 확장력은 상당수의 탐미주의자와 예술가들에게 경각심을 불러일으켜 예술과 산업의 관계를 성찰하게 만들었다. 이러한 문제 제기는 19세기 중반 이후 공예직과 그들의 양성, 순수 미술에 비해 공예직에 더 높이 부가되는 가치를 두고 일어났던 풍성한 논의들을 보완하면서 이루어졌다.

1860년부터 예술 비평가 존 러스킨John Ruskin의 발의로 미술 공예 운동이 조직되었다. 특히 1880년부터 1910년 사이에 활발했던 이 운동은 예술과 장인을 대립시키지 않고, 이상적 시대였다고 여긴 중세를 본받아 장인과 예술의 새로운 조합을 만들어 내기를 원했다. 건축가, 석공, 석재와 유리 또는 금은 세공 공예가들이 완성을 위해 이상적으로 협력하는 거대한 종교 건축물의 공사 현장이 모범으로 제시되었다. 미술 공예 운동은 장인의 작업실과 공장 사이에서 벌어진 불평등하고 치명적인 투쟁을 걱정했다. 그것은 경제적 영향보다는 생산품의 〈품질〉과 노동자의 제작 방식이 가져오는 부정적 효과에 대한 것이었다. 수공업적 상황에는 구상과 작품 제작에서 확보되는 통일성과 대가의 솜씨가 있었다. 이 통일성으로 오로지 〈고상하며 진실한〉 물품, 제작자에게 만족을 가져다주는 진품이 만들어질 수 있었다. 반대로 공장에서 노동자는 그가 만드는 물품의 제조 과정에서 전적인 주도권을 상실하기 때문에 물품의 〈진정성〉은 사라지고, 조화미의 개념과는 거리가 먼 상업적 목표에 의해서만 물품이 만들어졌다.

이러한 성찰을 처음 시작한 건축가 오거스터스 퓨진Augustus Pugin과 존 러스킨은, 미술 공예 운동의 일환으로 장식품과 가구, 실내 장식과 건물 장식의 해법 내지 모델들을 제안했다. 1859년 건축가 필립 웨브Philip Webb는 런던 근처에 윌리엄 모리스William Morris를 위한 레드 하우스Red House를 한 채 지었는데, 이것이 이 운동의 가장 주목할 만한 형상물 중 하나이다. 이 건물은 사용한 자재뿐만 아니라 도면과 기획에서도 당시 유행하는 아카데미 양식과 단절하였다. 산업화의 폐해 그리고 장인의 전문 기술과 그것이 만들어 내는 〈올바른 미적 취향〉의 상실에 맞서 가장 전투적으로 십자군에 참여한 자는 윌리엄 모리스였다. 그는 〈그러나 사람들이 그토록 솜씨를 칭찬하는 이 시대의 값싼 제품들이 얼마나 멸시를 받게 될지 말하는 것은 시간 낭비이다. 현대 산업이 기반을 두고 있는 경영 시스템의 핵심에 값싼 스타일이 내재되어 있다는 사실을 언급하는 것만으로 충분할 것이다〉라고 말했다.

미술 공예 운동은 습관의 편의를 반대하고 인간과 그가 만든 물품 사이의

윌리엄 모리스
초록색 식당, 1866년
런던, 빅토리아 앤 앨버트 박물관

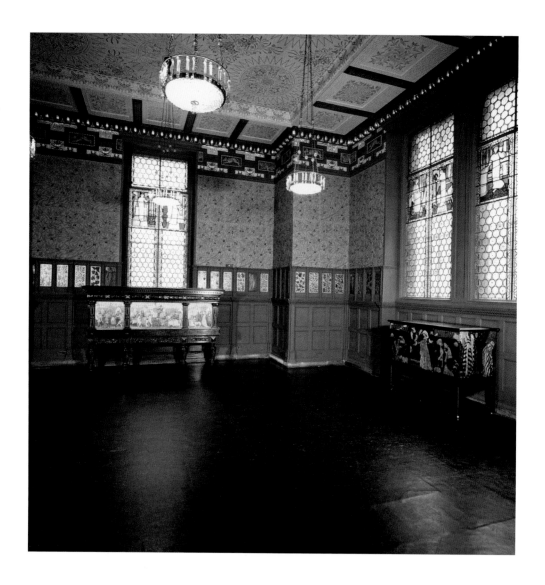

오언 존스Owen Jones
폼페이의 주택 장식 모티프, 도판 23
『장식의 문법The Grammar of Ornament』, 1868년
파리, 장식 미술 박물관 도서관

전기난로, 1913년
영국, 벨링Belling

조화롭고 유연한 관계를 요구하며, 단순하고 기능적인 제품, 자연 소재의 변형
금지, 장식의 정확성을 권장하였다. 미술 공예 운동을 벌인 영국인들은 몇 십 년 뒤
독일에서 일어날 성찰의 움직임에 몇 가지 지표를 제시했다. 당시 이미 산업이 매우
발달해 있던 독일에서는 시대가 만들어 낸 가공품의 외관, 즉 디자인과 그 시대
사이를 조정하는 운동이 일어나고 있었다.

도처에, 그리고 모든 것에 장식을

19세기는 진정 장식에 열광했다. 모든 것을 장식해야 했다. 수십 년 전 손으로 제작한
값비싼 제품의 외양을 갖춘 물품을 저렴한 가격으로 만들 수 있게 해준 새로운 산업
수단 덕분에 모든 것 아니 거의 모든 것에 장식을 할 수 있게 되었다. 집, 객실, 식당,
부엌에 장식이 들어왔고, 모든 공산품, 금속 케이스, 목제, 식기류, 유리 제품, 가정용
직물들, 타일, 바닥재 리놀륨, 가구, 조명, 벽지에 장식이 포함되었다. 어떤 것도
꽃, 쇠시리[2] 장식, 네오르네상스 양식의 그로테스크 문양 모티프, 체크무늬 그리고
기하학적, 식물적, 고전적 또는 중세적인 문양을 끝없이 조합한 장식에서 벗어나지
못했다. 오랫동안 모든 것에 장식을 할 수 없었던 서민 계층과 신흥 중산 계층은 이런
방식으로 상류층을 따라잡으려 했다. 이 강렬한 장식의 욕망은 이전 세대가 겪은
강요된 절제에 대한 일종의 복수였다. 발전한 산업과 온갖 종류의 소비재에 장식적
모티프들을 재생산하는 기술의 자동화가 이러한 폭발적 성장을 가능케 했다. 자카르[3]
유형의 펀치 카드 제작이 현대화됨으로써 패턴 직물들이 비약적으로 발전하였고,
그러는 동안 전사 인쇄술[4]이 19세기 전반부터 일일이 조각을 모아 만든 제품보다
별로 더 비싸지 않은 가격으로 장식 제품을 대량 제작할 수 있게 길을 열어 주었다.
장인의 손을 떠난 물품의 장식은 과거의 모티프들을 다량으로 재생산한 것이었다.
따라서 과거에 그것을 제작했던 사람들이 보기에는 전혀 가치가 없었다. 이후로

2 나무의 모서리나 표면을 도드라지거나 오목하게 깎아 모양을 내는 일. 또는 그런 것.
3 무늬 있는 천을 짤 때, 날실을 엇바꾸어 아래위로 이동시키는 직기.
4 제판의 원고로 사용하기 위하여 원판에서 선명하게 찍어 내는 기법.

장식은 그것을 경멸하는 사람들의 눈에는 구매자(사용자)에게 해로운 효과를 내는 것으로만 보이게 된다.

미술과 양식

19세기 말과 20세기 초, 급속하고 강력한 독일의 산업화는 사람들의 심성을 완전히 바꾸어 놓았고, 장식 미술 분야와 마찬가지로 건축도 신속한 재검토가 이루어졌다. 독일의 건축가 헤르만 무테지우스Hermann Muthesius는 영국에서 전개된 사상의 일부를 다시 채택했다. 처음에 그는 건축에서의 미술 공예 운동에 매료되었다. 그는 당대를 달궜던 형식에 대한 논의들을 자신의 관심에 맞추어 다시 살펴보고, 예술들 간의 통일성 문제, 수공업 세계와 공예 제작 그리고 직공에 의한 제작 사이의 관계들에 대해 다시 문제를 제기했다. 독일의 미술 혁신에 대한 문제 제기로 더욱 풍부해진 이러한 논의를 토대로, 그는 뮌헨에서 1907년 10월에 〈독일 공작 연맹Deutscher Werkbund〉을 창설했다. 이는 성찰, 행동, 교육 그리고 홍보를 병행하는 집단이었다. 이 연맹은 초기에는 수공업적 환경에서 우세했던 부분에 더 부합하는 더 고상한 공업적 제작 방식을 회복하는 것을 목표로 했다. 독일 공작 연맹은 기업가, 장인, 미술가, 건축가 등을 재규합했다. 그중에는 페터 베렌스Peter Behrens도 포함되어 있었다. 수년에 걸쳐 논쟁이 진행되면서 단순화되고 표준화된 공업 방식으로 질 좋은 독일 제품을 만들어야 한다는 생각이 확고해졌다.

헤르만 무테지우스는 대부분 낡은 형태와 장식을 그대로 반복하던 당시의 공산품을 원색적으로 비난했다. 어디서나 모든 것을 장식해야 한다는 생각은 근본적으로 검토되고 있었다. 그럴 정도로 사람들은 비상식적으로 장식에 몰두했다. 독일에서는 경제적 성공과 독일 제품의 경쟁력 같은 다른 관심사들이 장식의 의미, 장인과 공업 또는 미술과 장인의 관계에 대한 토론의 토대가 되었다. 이런 생각들은 덜 철저하게 실용적인 이념 뒤에 살짝 가려 있었다. 1915년 무테지우스는 〈세계를 지배하는 것도 출자하는 것도 세계에 교훈을 주는 것도 문제가 되지 않는다. 중요한

페터 베렌스
전기 주전자, 1909~1910년
독일, AEG
파리, 국립 현대 미술관-퐁피두 센터

독일 공작 연맹의
전시회 포스터, 1914년
개인 소장

페터 베렌스
프랑크푸르트암마인의 획스트 AGHoechst AG
본사 현관 홀, 1920~1924년

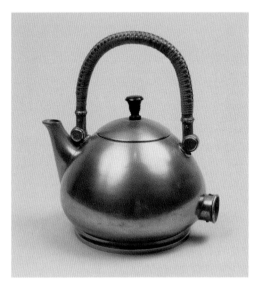

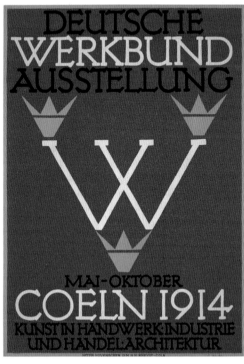

것은 그 이상의 어떤 것, 즉 세계에 그 외관을 제공하는 것이다〉라고 말했다.

같은 시기, 오스트리아의 건축가 아돌프 로스Adolf Loos가 1908년에 발표한 선언적 에세이, 『장식과 죄Ornament und Verbrechen』는 예술적 표현을 심각하게 문제 삼는 맥락 속에서 장식의 개념과 철저하게 단절할 것을 호소했다. 1924년 한 설문 조사에서 그는 〈현대인에게 장식이 필요한가?〉라는 질문에 이렇게 대답했다. 〈현대인, 현대적 신경을 가진 인간은 장식이 필요하지 않다. 반대로 그는 장식을 싫어한다.〉 단호하게 미래를 지향하고 있는 로스의 견해는 경제적 목표 또한 분명하게 진술하고 있다. 〈부적절한 장식은 제작자에게 작업 시간과 돈을 낭비하게 하며, 일정 기간이 지나면 낡은 것이 되어 버리는 형태와 장식을 갖춘 물품을 시장에 내놓게 만든다.〉[5] 이처럼 20세기 초에는 건축과 장식 미술 분야에서 개혁을 호소하고 강력한 혁신의 바람을 일으키게 될 여러 요인이 자리 잡았다. 기술적이고 창의력이 풍부한 현대 세계의 뜻하지 않은 출현은 장식을 낡은 것으로 만들어 버렸다.

베렌스, 그로피우스, 칸딘스키, 그 외 다른 사람들

1883년 베를린에서 태어난 발터 그로피우스Walter Gropius는 1907년부터 페터 베렌스와 공동 작업을 했다. 베렌스는 AEG의 선언적인 건축(터빈 공장)을 주관하고 이 거대한 전기 회사가 만든 많은 제품의 설계도를 그린 장본인이다. 발터 그로피우스는 1910년에 건축사 사무실을 열었다. 그도 베렌스처럼 독일 공작 연맹의 일원이었는데, 건축과 물품을 대상으로 한 새로운 사상의 실천에 대해 총체적 성찰을 시작했다. 무엇보다 건축가였던 그로피우스는 건설에 있어서 표준화의 가능성에 대해 깊이 생각했다. 그는 혁신적 건축 기법과 자재에, 또 조립식 건물 부품 제작에 확실히 관심이 있었다. 1913년에 그는 구두 틀 제조업자가 주문한 공장 건물 파구스Fagus를 북부의 작센 주 알펠트 지역에 지었다. 이 중요한 건축물을 통해, 그것을 총괄한 그로피우스는 현대적인 미래 건축의 몇 가지 원리들, 특히 다른 부문의 발전을

5 Adolf Loos, *Ornement et Crime*(Paris: Rivages, 2003), p. 244.

주도한 경량 골조의 사용, 평평한 지붕 그리고 매우 혁신적인 대형 유리로 된 칸막이벽을 제안했다. 발터 그로피우스는 그 공장을 기능주의로 귀결되는 건축의 합리적 총체로서 구상했다. 공장 실내에서 비품을 배치할 때에도 직원들의 근무 여건을 중시했다. 이 선언적 건물은 앞으로 독일과 유럽, 그리고 북미의 새로운 건축가 세대가 신념으로 삼게 될 사상을 매우 두드러지고 화려하게 적용한 결과물이다.

1919년에 그로피우스는 바이마르에서 두 개의 미술 학교 운영을 맡았다. 그는 두 학교를 통합하여 국립 바우하우스라고 이름을 붙였는데, 글자 그대로 바우하우스는 〈건축의 집, 건물의 집〉을 뜻한다. 이 학교는 1924년에 문을 닫았고, 작센 주의 데사우에 설립된 새로운 바우하우스가 1926년 12월에 출범했다. 그로피우스는 그곳에 보편성을 띤 새로운 조형 예술 언어를 적용하고 싶어 했다. 이론 교육과 수공예품 제작 아틀리에(텍스타일, 도자기, 금은 세공, 금속 세공)가 통합되었으며, 1933년 나치 당원들이 학교를 폐교시키기 전까지 그중 일부는 미술가들에게 일임되었다. 몇 년 동안 현대 건축과 예술을 빛낸 위대한 이름 중 몇몇이 학생들을 가르쳤다. 건축가로는 발터 그로피우스, 루트비히 미스 반데어로에Ludwig Mies van der Rohe, 마르셀 브로이어Marcel Breuer, 미술가로는 바실리 칸딘스키Wassily Kandinsky, 요제프 알베르스Josef Albers, 파울 클레Paul Klee, 오스카어 슐레머Oskar Schlemmer, 공예가로는 라슬로 모호이너지László Moholy-Nagy, 빌헬름 바겐펠트, 마리안느 브란트Marianne Brandt가 그들이다.

바우하우스에서 교육과 공예품 제작 아틀리에는 이론과 실천을 조화시켰다. 가느다란 강철관과 가죽으로 만들어진 안락의자 「바실리Wassily」(1926)는 마르셀 브로이어가 구상하고 그가 당시 지도하던 아틀리에에서 제작되었다. 빌헬름 바겐펠트가 1924년에 그의 이름을 단 조명 기구를 설계하고 제작한 곳은 금속(금은 세공) 아틀리에였다. 이 램프는 20세기 최고 걸작 디자인 중의 하나이다. 다음으로 목공 아틀리에는 베니어합판을 사용하는 쪽으로 방향을 잡고 가구의 모듈 방식을

발터 그로피우스, 아돌프 마이어Adolf Meyer
파구스 공장, 1911~1913년

요스트 슈미트Joost Schmidt
바이마르 바우하우스의
전시회 포스터, 1923년

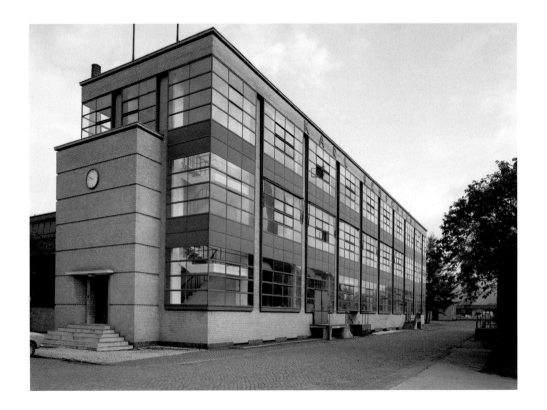

연구했다. 한편 1929년부터 벽지 아틀리에는 사실적 모티프가 사라지고, 질감이 특권을 누리게 된 신작 컬렉션들을 세밀하게 준비하여 제작하는 데 성공했다. 그들은 상업적으로도 대단한 성공을 거두었다. 이처럼 데사우 학교는 유럽뿐만 아니라 특히 미국에서도 지속적인 영향을 미칠 새 시대의 미학을 정착시킨 제작소 중 하나가 된다. 바우하우스의 몇몇 주요한 구성원들, 특히 발터 그로피우스, 미스 반데어로에와 마르셀 브로이어는 나중에 미국으로 건너가 그곳에 정착한다. 바우하우스의 교육 체계, 극도로 치밀한 설계 작업, 형태에 대한 집요한 천착, 기능에 부여하는 우선권(형태가 기능에 수반된다), 쓸데없는 요소들의 제거 등 바우하우스의 원칙은 20세기 초 유럽에서 일정 계층을 자극하여 예술적 열광을 부추겼던 당시의 상황과 분리될 수 없었다. 전위적인 창작가들은 말레비치Malevich에서 쿠프카Kupka 또는 몬드리안Mondrian을 거쳐 칸딘스키에 이르기까지, 근본적으로 정신을 강조하는 방식을 따르면서 현실의 재현에 등을 돌렸다. 몬드리안은 1917년부터 테오 판 두스뷔르흐Theo van Doesburg를 지지하며 네덜란드에서 일어난 〈데 스테일De Stijl〉 조형 예술 운동에 참여했다. 당시 테오 판 두스뷔르흐는 이렇게 주장했다. 〈1913년 이후로, 우리는 모두 추상화와 단순화에 대한 욕구를 강하게 느껴 왔다. 인상주의에 맞서 수학적 특성이 절실해졌음은 분명하다. 우리는 인상주의를 버렸다.〉

그로피우스의 견해와 이런 유익한 사고의 발상은 전적으로 유사성을 보여 준다. 그로피우스의 정신에는 어떤 확신이 있다. 그것은 현대 세계를 준비하는 과정에서 우세한 것은 정신의 힘이라는 확신이다.

스타일의 폐기가 하나의 스타일이 되다

1926년 바우하우스의 아틀리에와 교육은 결국 데사우의 새로운 건물로 옮겨 갔다. 마르셀 브로이어의 「바실리」 의자는 한꺼번에 하나의 건축 양식을, 다시 말해 새로운 건축술과 신소재 그리고 새로운 가구를 만들어 냈다. 발터 그로피우스나 미스 반데어로에처럼 마르셀 브로이어도 건축가였다. 그는 무엇보다 가구 설계에 관심을

가지고, 제품의 기능을 위해 스타일을 폐기할 것을 요구했다. 브로이어는 〈사람들은 제품이 기능과 그 기능에 필요한 구조 외에 다른 것을 표현하기를 기대하지 않는다〉고 생각했다. 마찬가지로 미스 반데어로에도 〈최소가 최상이다〉라고 생각했다. 브로이어는 1928년에 학교가 건축 교육을 희생시키고 공예직과 그와 결부된 창작에 더 중요성을 부여한 데 반대하고 바우하우스를 떠났다. 마르셀 브로이어는 베를린에서 건축가로 활동을 계속하다가, 영국 그리고 다시 유럽으로 돌아와 활동하기 전까지 1937년에 이주한 미국에서 작업했다. 그는 특히 자신의 프로젝트에서 실내 비품에, 그리고 건축과 가구의 일관성에 관심을 기울였다. 일찍부터 소재(원목, 크로뮴으로 도금한 강철관, 베니어합판과 알루미늄)의 선택에 관심이 많았는데, 이 때문에 그가 만든 많은 제품은 유럽 아방가르드가 참조하는 견본이 되었다. 1928년에 그는 지지대가 불안정한 의자 「B32」를 설계했다. 지금도 계속 제작되고 있는 이 의자는 그의 가장 상징적인 작품 중 하나로 남아 있다. 이렇듯 마르셀 브로이어는 건축가이자 디자이너로 완벽하게 인정받았다. 바우하우스의 이념에 민감한 다른 건축가들도 브로이어와 마찬가지로 가구를 설계하는 데 열중했고, 몇몇 작품들은 그 시대의 상징물이 되었다. 미스 반데어로에의 안락의자 「바르셀로나Barcelona」(1929), 르코르뷔지에Le Corbusier가 샤를로트 페리앙Charlotte Perriand과 피에르 잔느레Pierre Jeanneret와 공동 제작한 안락의자 「그랑 콩포르Grand Confort」(1928)와 움직이는 긴 의자(1928), 헤릿 리트벌트Gerrit Rietveld의 의자 「지그재그Zig-Zag」(1934), 또한 핀란드인 알바르 알토Alvar Aalto가 자신이 건립한 결핵 요양소의 환자들을 위해 1930~1931년에 구상하여 만든 얇게 구부린 원목 합판의 안락의자 「파이미오Paimio」가 그것들이다.

　　대부분의 현대 건축가에게 공공시설(요양, 종교 의식, 교육을 위한 장소들)용 가구를 제작하는 일은 필수적인 활동이었는데, 그런 만큼 작품에 일관성과 통일성을 부여하고 건물의 외형과 내부 사이에 어떤 관계를 설정하는 일이 중요하게 여겨졌다. 이와 같은 방식의 목표는 사용된 신소재들, 가령 콘크리트, 대형 유리,

헤르베르트 바이어Herbert Bayer
발터 그로피우스가 건축한 데사우
바우하우스의 팸플릿을 위한 표지, 1926년

마르셀 브로이어의 「바실리」
의자가 있는 슈탄다르트
뫼벨Standard-Möbel의
첫 번째 카탈로그, 헤르베르트
바이어의 표지 작업, 1927년

요제프 알베르스
겹쳐 놓을 수 있는 테이블, 1927년경
니스 칠을 한 물푸레나무, 채색 유리
베서니, 요제프 앤 아니 알베르스 재단

bauhaus dessau

BREUER METALLMÖBEL

ELAST. RÜCKENLEHNE

ELAST. ARMLEHNE

ELAST. SEITENLEHNE

← ELAST. KREUZSTÜTZE

← ELAST. SITZ

르코르뷔지에, 샤를로트 페리앙, 피에르 잔느레
움직이는 긴 의자, 1928년
프랑스, 토네트 프레르Thonet Frères
크로뮴 도금된 채색 강철, 가죽, 천
뉴욕, 현대 미술관

움직이는 긴 의자에 누운
샤를로트 페리앙, 1928년
파리, 샤를로트 페리앙 기록 보관소

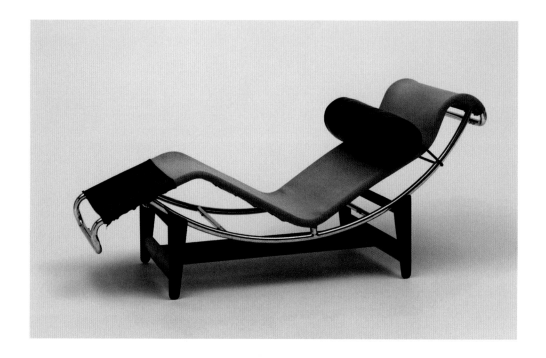

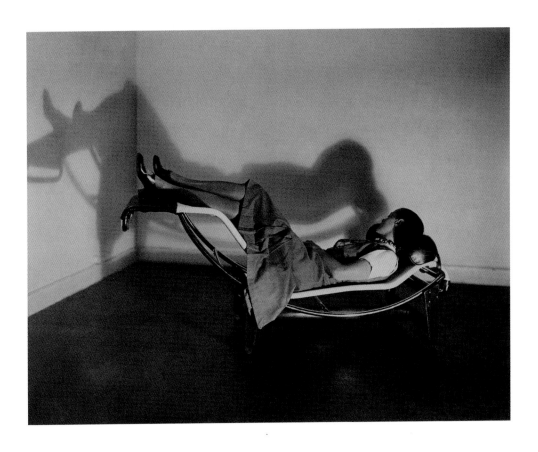

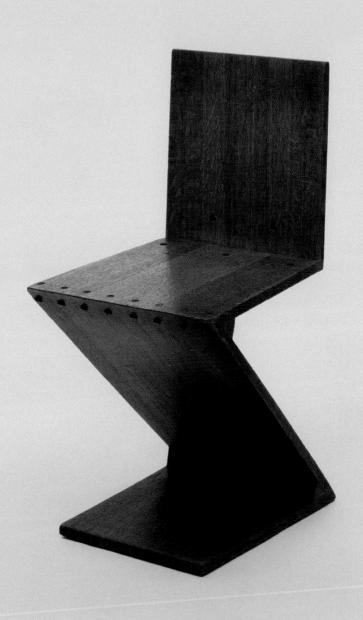

헤릿 리트벌트
「지그재그」, 1934년
떡갈나무
뉴욕, 현대 미술관

알바르 알토
「파이미오」, 1930~1931년
핀란드, O. Y. 후오네칼루O. Y.Huonekalu
휜 합판, 너도밤나무
파리, 국립 현대 미술관-퐁피두 센터

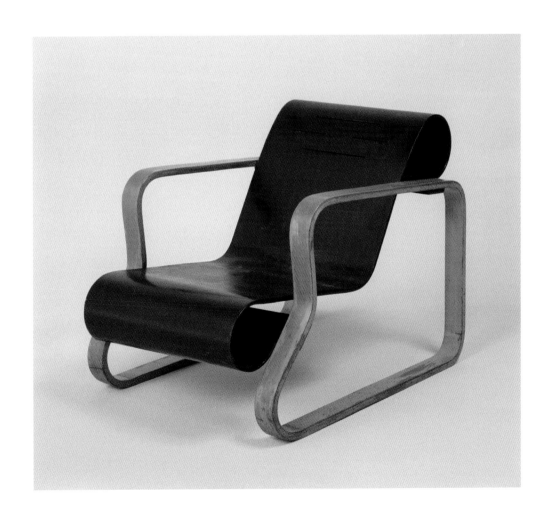

금속 등과 그다지 어울리지 않는 이질적인 가구와 장식이 첨가됨으로써 새로운 건축의 형태에 대한 가독성을 잃지 않으려는 것이었다. 이론적으로 건축가는 알바르 알토가 1929~1933년에 지은 파이미오 복합 요양원에 했던 방식처럼 총체적인 환경을 조성해야 한다. 알바르 알토는 논리적이면서도 단순하게 가구는 〈건축의 액세서리〉라고 주장했다. 실제로 몇몇 예외(알토, 브로이어 등)를 제외하고 가구 제작은 여전히 〈새로운〉 건축가들의 활동에서도 제한적이었다. 그렇지만 그들은 20세기의 첫 10년 동안 가구 또는 〈역사적 디자인〉의 상징으로 남을 소품들의 도안을 그렸다. 이 〈위대한〉 가구들은 안락함과 〈고전적인〉 아름다움, 사용된 소재의 우수성 때문에 오늘날에도 여전히 제작되며 소비자들에게 판매되고 있다.

일상 속의 디자인

1920년에서 1950년 사이에 일상용품은 바우하우스 이념의 적용 단계를 거치지 않고 바로 그 시대의 미학에 적응했다. 발터 그로피우스는 물품이 〈완벽하게 제 용도에 맞게 사용되어야 한다. 다시 말해 실용적으로 제 기능을 수행해야 하고 내구성이 강해야 하며 값싸고 아름다워야 한다〉[6]고 생각했지만, 현실은 전혀 다르게 드러났다. 기하학적 무늬와 꽃무늬 장식은 1925년 파리에서 많은 일상용품(가구, 식기, 섬유, 벽지)과 가전제품(난방 기구와 조명 기구)의 시장 공략을 위해 마련된 국제 장식 미술과 현대 산업전Exposition Internationale des Arts Décoratifs et Industriels Modernes이 열리기도 전에 완전히 쇠퇴했다.

　　프랑스에서 이 일은 아방가르드들, 특히 양차 대전 사이의 산업 부흥에서 자신의 현대적 사상을 널리 확산시킬 수 있는 길과 방법을 찾을 수 있다고 생각한 현대 미술가 연합Union des Artistes Modernes(UAM)의 회원들에게 막대한 손해를 입혔다. 1929년에 창설된 UAM은 지나치게 보수적인 장식 미술가들의 살롱전과 결별했던 많은 건축가와 장식가들, 포스터 도안가와 물품 제작자들을 다시 집결시켰다.

6　Walter Gropius, *Architecture et Société*(Paris: Éditions du Linteau, 1995).

프랑시스 주르댕Francis Jourdain에서 피에르 샤로Pierre Chareau, 샤를로트 페리앙, 아일린 그레이Eileen Gray, 르코르뷔지에를 거쳐 르네 헤룹스트René Herbst, 로베르 말레스테뱅스Robert Mallet-Stevens에 이르기까지 모두 아방가르드의 지지자들이었던 초창기 설립자들은 이 전시회에서 서로 다시 만났다. 그러나 〈미학의 기식자들〉을 무너뜨리겠다는 공개적인 목표는 전통이라는 매우 단단한 초석에 부딪혔다. 또한 예비 교육의 의지는 무시되었고 철저히 상업적인 논리에 밀려났다. 감수성이 예민한 엘리트 또는 다수 대중이 인지하는 현대성은 확실하게 동일하지가 않았던 것이다. 때로는 혹평을 받기도 하는 새로운 사상과 모델이 다음 세대들에게 깊숙이 침투하는 데는 수십 년이 필요할 것이다. 요컨대, 애초에 강력한 미적 기획과 결합하여 장기적으로 새로운 생활 환경의 출현을 주재한 것은 공업 자재(니켈 도금 금속관, 합판)의 사용과 함께 새로운 기술과 신소재(금속 공예, 철근 콘크리트, 건축용 대형 내열 유리)의 숙련된 사용이었다.

카멜레온 증후군

미국이 참전했던 제1차 세계 대전이 끝나면서, 미국은 전쟁 이전에 이미 수십 년에 걸쳐 바탕을 마련해 두었던 경제 발전을 빠르게 재개하였다. 이는 도시 인구가 급증하고, 그 결과로 현대적 소비재의 구매자가 될 도시 거주민들의 구매력으로 표출되었다. 여러 활동 부문이 발전을 거듭하고 또 엄청나게 강력해지면서, 이는 확실한 경쟁력과 효율적인 기술로 논란의 여지없는 강력한 산업 역량을 갖춘 강한 아메리카, 역동적 아메리카의 원형이 되었다. 당시 첨단 산업은 운송 부문(항공, 자동차), 화학, 대중을 겨냥한 기술들(가정 편의 시설, 통신)이었다. 1910년부터 1930년까지 20년 동안 자동차를 소유한 미국인의 비율은 184명당 1대에서 5명당 1대로 늘어났다. 그렇지만 유럽에서와 마찬가지로, 1925년대에 많은 산업이 신흥 아메리카의 소비 열풍과 어울리지 않는 낡은 디자인의 제품들을 내놓고 있었다. 이때가 새롭게 형성된 방대한 가정용품(냉장고, 선풍기, 개인용 난방 기구, 부엌

강철관 의자가 표지를 장식한 토네트의
카탈로그, 1933년
파리, 국립 현대 미술관-퐁피두 센터

르네 헤릅스트
의자, 1930년
프랑스, 르네 헤릅스트
크로뮴 도금 강철, 완충 장치
파리, 국립 현대 미술관-퐁피두 센터

르네 쿨롱René Coulon
안락의자, 1938년
프랑스, 생고뱅Saint-Gobain
강화 볼록 유리, 가죽 시트
파리, 장식 미술 박물관

아일린 그레이
로크브륀느카프마르탱에 있는 주택
<E-1027>의 회전 서랍이 달린 장,
1926~1929년
채색 목재
파리, 국립 현대 미술관-퐁피두 센터

3311

Thonet

헨리 드레이퍼스
빗자루 모양 청소기 「모델 150Model 150」,
1935년
미국, 후버Hoover
몬트리올, 몬트리올 미술관

공사 중인 뉴욕의
싱어 건물, 1905~1908년
워싱턴, 의회 도서관

보조용품, 청소기, 축음기, 전화, 조명 기구 등) 시장을 점령하기 시작한 개인용
가전제품이 비약적으로 발전한 시기이다. 가정용 전기용품 또는 전자 음향용품은
생활 방식과 일상생활에 일종의 혁명을 가져왔다. 제작자는 자신의 기량과 익숙한
기술 외에 별다른 형식적인 지침을 가지고 있지 않았다. 20세기 초에 나온 기계와
도구를 장식한 것은 과거의 모티프와 장식들이었다. 1925~1930년 이후로는
유럽에서 건너온 아르 데코 양식이 장기적으로 자리를 잡는다.

작은 재봉틀

19세기의 마지막 20년 동안, 구대륙과 미국의 많은 가정에서 자리를 차지한 첫 정밀
기계는 재봉틀이었다. 특히 미국에서 재봉틀의 생산량은 엄청났다. 절정기였던
1908년에 재봉틀 제조사인 싱어Singer가 뉴욕에 세운 초고층 빌딩은 세계에서 가장
높은 건물이었다. 이 건물은 기업의 성공과 부를 보여 주는 눈부신 증거물이었다.
이런 유형의 기계를 만드는 여러 제조사는 모두 1850년 이래로 다음과 같은 동일한
문제에 봉착했다. 〈검은 주철과 강철로 만든 기계, 작업실과 공장을 환기시키는
바퀴와 톱니바퀴 장치가 달린 이 복합적인 물건을 어떻게 사람들에게 내놓을 만한
것으로 만들 것인가?〉 동시에 사용자의 안전을 보장하고, 점점 더 편리해지는

가정에 들여놓아야 할 이 기계의 작업적, 기술적 측면은 감추어야 했다. 제조사들은 자연스럽게 작업과 기름때를 잊게 할 수 있는 〈장식〉에 기대었다. 목표는 작은 재봉틀을 거실용품으로 변형시키는 것이었는데, 전사 기술을 적용함으로써 이 요구는 완전히 충족될 수 있었다. 검은 바닥 위에 금박을 입힌 활자와 스핑크스나 화환 또는 수많은 작은 꽃을 특징 모티프로 사용한 장식이 더해졌다. 20세기 초 벽장 속에 숨길 수 없는 이 〈페달〉 장치는 수백만 아파트에서 완전히 하나의 가구로 자리 잡았다. 고급 가구 세공술을 이용하여 주철 재봉틀을 다듬는 것만으로 이 제품을 치장하고 그것을 인테리어와 〈연결시키기〉에도 충분했을 것이다. 에디슨Edison 기업의 음향 기기 또는 라디오 수신기와 같은 많은 가정용 〈신제품〉도 이러한 카멜레온 증후군을 보이게 된다. 이 기계들은 호화롭게 세공되었으며 여러 종류의 나무로 덧씌운 작은 가구 속에 몸체를 숨겼고, 청소기도 채색된 인조 가죽 옷을 입었다. 1910년에 여전히 노동의 영역과 연관되어 있던 가정용 〈공학 기술용품〉은 이렇게 장식 뒤에 가려졌다. 이후 수십 년에 걸쳐서 사람들은 완전히 새로운 접근을 목격하게 된다. 기술과 소재가 변장을 하는 대신 반대로 차츰차츰 전면에 내세워지기 시작했다. 디자이너의 개입이 시작된 것이다.

단거리 경주

생산 제일주의 경제의 절대적 요청, 재능 있는 제작자들의 〈현대화〉 추진, 경제 발전에 직면한 미국 소비자들의 매우 실리적인 태도로 인해 작업 도구와 많은 가정용 일상용품의 형태는 혁신을 거듭했다. 알루미늄과 두랄루민[7]을 그림 아래 감추지 않았다. 오히려 신소재의 신호로써 또는 〈산업화〉된 물품이나 기계의 효율성에 대한 보증으로 공공연히 모습을 드러내고 자신을 주장했다. 크로뮴 도금으로 부식이 방지된 강철은, 금형 제작 기술의 개발로 이후 토스터의 몸체나 펜 뚜껑 같은 소품의 세공이 가능해지면서 다양한 용도로 사용되었다. 범위가 넓어진 금형 제작 기술은

7 강하고 가벼운 알루미늄 합금류의 상품명. 구리가 섞여 있어 내식성이 떨어지나 경도가 높고 기계적 성질이 우수하여 항공기나 경주용 자동차 따위를 만드는 데 쓴다.

물품의 형태, 외장, 개폐 장치를 마음대로 만들 수 있게 해주었다. 1920년대부터 대중이 인식한 새로운 시대는, 물살을 가르도록 설계된 늑재[8]의 개발로 더욱 빨라진 대형 여객선이 출현하면서 가능해진 대서양 횡단 수송, 그리고 특히 여행객들의 항공 수송과 결합되었다. 여객기는 미국에서 상당한 발전을 거듭하여, 1920년과 1930년 사이에 항공사 수는 40곳에 달했다. 제작 기술자들은 비행기를 경화된 알루미늄(두랄루민)으로 감싸고, 비행기 날개와 동체 주위로 공기가 쉽게 흐를 수 있는 최상의 형태를 찾아냈다. 넓은 땅을 가로질러 신속한 이동을 가능하게 해준 이 기계들은 빠르고 효율적인 현대 세계의 상징이 되었다.

당시 비행기와 기차는 서로 경쟁 관계에 있었다. 미국의 건설에 많은 기여를 했던 철도 운송은 비행기의 반짝이는 둥근 동체 앞에서 여전히 연기를 잔뜩 뿜어내는 기관차들을 내놓고 있었다. 기관차에서는 복잡하게 조립된 연간과 바퀴, 피스톤이 돌아가는 가운데 물과 증기가 흘러나왔고, 검은색으로 칠해진 긴 수평 보일러가 이 모든 것을 작동시켰다. 기차는 장식도 없고, 가치를 높일 수 있는 것이라곤 전혀 없는 기계여서, 1930년대에도 이미 복고적으로 보이는 외관을 갖고 있었다.

1932년에 철도 회사 유니온 퍼시픽Union Pacific은 항공과 철도 분야에서 유명한 제작자이자 기술자인 윌리엄 부시넬 스타우트William Bushnell Stout에게 도움을 청했다. 그는 모노코크[9]식 구조로 차체가 결합된 「M10000」을 설계했다. 그것은 두랄루민으로 된 최초의 스트림라인Streamline(유선형)[10] 기차였다. 1934년에 시카고의 한 회사는 기차 「제퍼Zephyr」를 철로에 올려놓았다. 이 기차 또한 항공 기술자에게 의뢰하였으며 차체 전체가 스테인리스 강철제로 만들어졌다. 다른 회사들도 그들의 낡은 기계를 개축하거나 새로운 기관차에 시대에 맞는 차체를 부여했다. 제2차 세계 대전 이전에 미국에서 가장 중요한 세 명의 디자이너, 노먼 벨 게디스, 레이먼드

8 선박의 늑골을 이루는 재료.
9 보디와 프레임이 하나로 되어 있는 차량 구조로 항공기나 자동차, 철도 차량에도 응용된다.
10 물이나 공기의 저항을 최소한으로 하기 위하여 앞부분을 곡선으로 만들고, 뒤쪽으로 갈수록 뾰족하게 한 형태. 자동차, 비행기, 배 따위의 형에 이용한다.

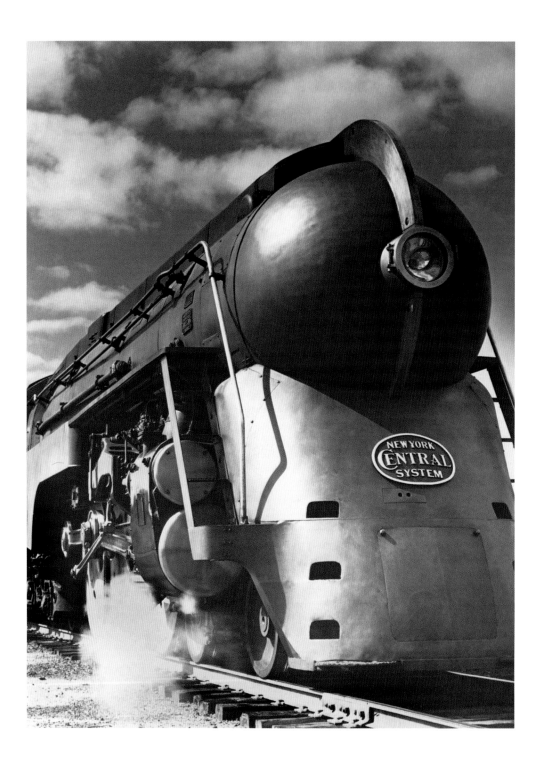

헨리 드레이퍼스
기관차 「트웬티스 센추리 리미티드20th Century Limited」,
1938년

선박 회사 함부르크아메리칸
라인Hamburg-American Line의 광고 포스터,
1930년경

레이먼드 로위
펜실베이니아 철도 회사를 위한
기관차 「K4s」의 설계도, 1936~1937년
뉴욕, 쿠퍼 휴잇 국립 디자인 박물관

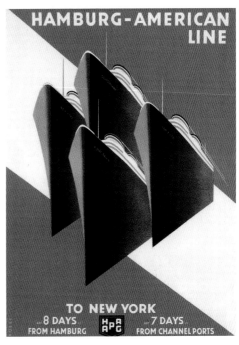

뷰익 광고, 1945년
개인 소장

할리 얼
뷰익 「와이잡」, 1938년
스털링 하이츠, 제너럴 모터스 헤리티지 센터

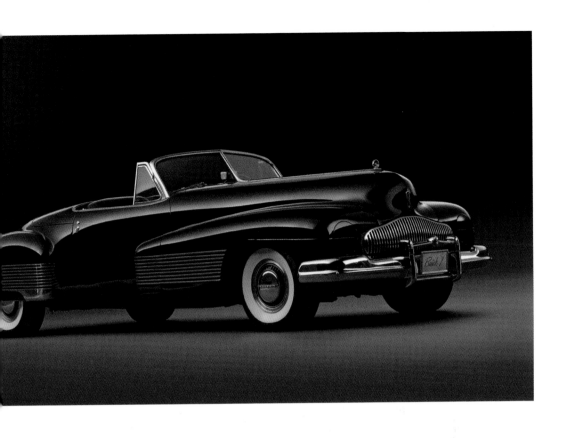

로위Raymond Loewy, 헨리 드레이퍼스가 기관차를 설계했고, 이 화려한 신모델들을 폭넓게 개인적으로 개발했다. 이 기계들의 외장은 항공 역학적 특성이 엔진의 성능을 높인다는 환상을 주도록 매끄럽고 둥근 포락선 모양을 갖추었다. 이제 이미지, 소통, 스타일, 힘과 속도의 개념이 중요해진 것이다. 비행기 모양의 기차들! 1930년대부터 유명한 자동차 제작자들은 흔히 높은 수직의 방열기를 달고 있던 주 모델의 형태를 둥글게 만들면서 더 발전시키기 시작했다. 눈에 띄는 몇몇 모델과 이례적인 자동차들이 대중에게 환상을 심어 주었다. 할리 얼Harley J. Earl이 디자인하여 1938년에 출시된 차체가 예쁜 뷰익Buick의 「와이잡Y-Job」이 그 경우이다.

현대

미국적 현대의 전형이자 발전하고 움직이는 사회의 기준이 된 온갖 종류의 제작자들은 〈유행하는〉이라는 어휘를 채택했다. 일찍이 1925년부터 대기업들은 분명한 목표를 가지고 외부 자문으로든 직원으로든 디자이너들을 모집했다. 그들은 디자이너의 작업이 판매 증대에 기여할 것을 기대했다. 1926년에 자동차 부품 제조 회사인 웨스팅하우스Westinghouse는 디자이너 도널드 도너Donald R. Dohner에게 도움을 요청했고, 레이 패튼Ray Patten은 제너럴 일렉트릭General Electric과 협업하여 철도 기관차처럼 아주 세련된 스트림라인 자명종을 디자인했다. 1933~1935년부터는 서서히 경제 위기에서 벗어나 산업이 다시 활기를 띠면서 대량 소비품의 형태와 이미지가 쇄신되기 시작했다.

산업 디자이너 에그몬트 아렌스Egmont Arens는 1936년경에 부엌용 믹서인 「키친에이드KitchenAid」의 최종 형태를 결정했다. 이 제품은 가정용 디자인의 고전이 되면서 오늘날까지 생산되고 있다. 아렌스는 1940년 호바트Hobart에서 알루미늄과 강철을 녹여서 항공 역학적 특성을 살려 낸 유려한 형태의 깜짝 놀랄 만한 부엌용 절단기를 만들었다. 특히 네 명의 디자이너가 제2차 세계 대전 이전 미국의 디자인에 큰 영향을 미쳤다. 월터 도윈 티그Walter Dorwin Teague, 노먼 벨 게디스,

레이먼드 로위, 헨리 드레이퍼스가 그들이다. 이 네 사람은 모두 산업 디자이너라는 직업을 실제로 보여 주고 이론화하고, 경제 활동에서 이 직업이 하는 역할을 규정하는 데 힘썼다. 이들은 모두 뉴욕에 사무실을 열고 미국인이든 외국인이든 미래의 디자이너들은 모두 받아들였다. 월터 도윈 티그는 신중하고 재능 있는 사업가의 면모도 풍겼으며, 특히 코닥Kodak과 텍사코Texaco와 협업했다.

노먼 벨 게디스는 디자이너이자, 디자인이 자국의 경제 활동에 미치는 영향에 관심을 가진 이론가였다. 그는 1932년 보스턴에서 오랫동안 많은 기획자와 디자이너들에게 참고 문헌으로 남게 될『지평』을 출간했다. 이 책에서 스트림라인 스타일은 미국의 현대를 표명하는 것으로서 적극 권장되어 있다. 산업 디자인은 분명 미국의 부유함에 기여한 여러 주요 요인 중 하나였다. 책은 또한 미래를 열렬히 찬양하는 예견이기도 했다. 게디스는 속도가 〈우리 시대의 외침이며, 미래의 외침은 점점 빨라지는 속도의 외침이 될 것이다〉라고 생각했다. 디자이너와 설계사(티그처럼)로서 에리히 멘델존Erich Mendelsohn과 프랭크 로이드 라이트Frank Lloyd Wright의 친구였던 그는 1939년 뉴욕 세계 박람회에 제너럴 모터스General Motors의 전시관을 설계했다. 〈퓨처라마Futurama〉라는 이름이 붙은 이 눈부신 건조물은 사람들에게 강렬한 인상을 남긴 무대 장식을 통해, 미래 도시와 미래의 수송 방식에 대해 축소된 형태로 실현 가능한 전망을 제안했다. 항공 역학 법칙에 근거를 둔 이 스타일은 미국에서 1930년대의 대중을 겨냥하여 마련된 많은 산업 생산품에 영향을 미쳤다. 토스터, 냉장고, 라디오 수신기, 사진기, 전등, 그리고 사무 기재에도 둥근 모양에 수평선들이 그어졌는데, 때로는 실제 상품과는 다른 모양이 되기도 했다. 항공술은 1933년에 레이먼드 로위가 제작한 연필깎이에도 그대로 인용되었다.

아메리칸 스타일

미국에서 스트림라인의 유행은 연대기적으로 볼 때 〈대형 여객선〉 스타일과 관련이

찰리 채플린Charlie Chaplin
영화 「모던 타임스Modern Times」, 1936년

에그몬트 아렌스
절단기 「모델 410」, 1940년경
미국, 호바트
알루미늄 주철, 강철, 고무
뉴욕, 현대 미술관

다음 페이지

에그몬트 아렌스
믹서 「모델 K 45」, 1962년
미국, 키친에이드
파리, 국립 현대 미술관-퐁피두 센터

월터 도윈 티그
사진기 「모델 800」, 1957년경
미국, 폴라로이드Polaroid
뉴욕, 쿠퍼 휴잇 국립 디자인 박물관

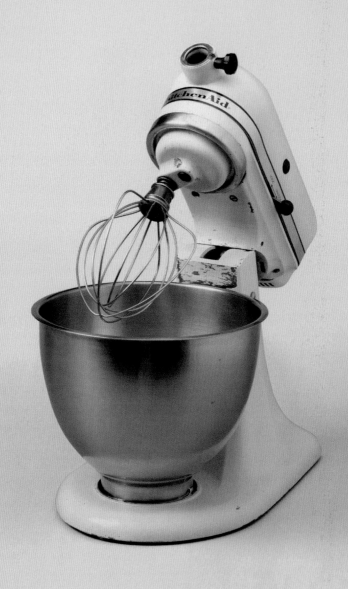

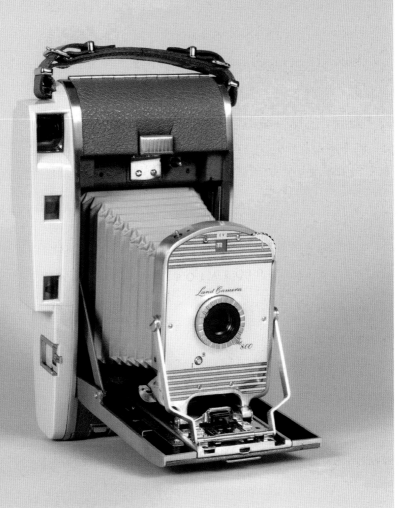

있다. 1935~1940년대 건축에서는 아르 데코의 기하학적 형태의 조합이 유람선 건조 기술의 특징인 몇 가지 반복적인 스타일에게 어느 정도 자리를 내주었다. 평평한 지붕, 늘어뜨린 끈들의 수평적 배치, 둥근 선박의 뾰족한 각, 선명한 평행 띠 등으로 이뤄진 장식 모티프들이 그것이다. 이러한 취향은 라디오와 같은 일상용품에까지 확대되었다. 대형 여객선 양식은 또한 제2차 세계 대전이 일어나기 직전 몇 년 동안 유럽의 가구뿐만 아니라 건축에도 영향을 미쳤다.

　　　미국의 기업가와 디자이너들은 양차 대전 사이에 중대한 경제 위기로 나라가 흔들리고 있을 때, 속도와 힘을 구조화하는 문제와 관련하여 독창적이고 효율적이며 대중적인 형식 언어를 찾아낼 줄 알았다. 1930~1940년대의 미국 스타일인 스트림라인은 전쟁 이후 유럽에서 오래 지속된다. 유럽에서 스트림라인은 부러움의 대상인 〈아메리카〉를 상징하는 이미지가 되었다. 성장의 정점에 달했던 1950년대 미국에서는 스트림라인이 또다시 성공과 진보, 추진력을 촉구하면서 로켓 스타일을 탄생시켰다. 유려한 원형 디자인으로 요약되는 아메리칸 스타일은 새로운 모델을 찾던 전후 유럽에서, 특히 영국의 자동차 산업과 현대적인 편의용품을 만들어 내는 많은 제조사에 파급된다. 유럽과 미국을 오가며 구축된 디자인은 1950년대 이후 또 다른 지역을 찾아 나선다.

노먼 벨 게디스
뉴욕 세계 박람회의 <퓨처라마> 전시관, 1939년
스털링 하이츠, 제너럴 모터스 헤리티지 센터

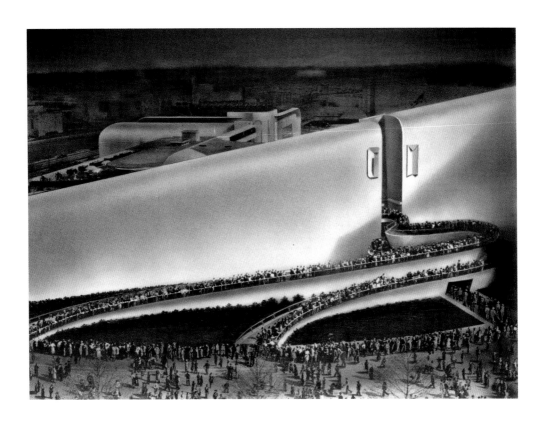

노먼 벨 게디스
사이펀 「소다 킹Soda King」, 1938년
미국, 월터 키드 세일즈Walter Kidde Sales
뉴욕, 쿠퍼 휴잇 국립 디자인 박물관

레이먼드 로위
사무용 연필깎이, 1933년
시제품
개인 소장

UNITED STATES OF AMERICA

Penny Sparke

미국

페니 스파크

1945년 이후 미국에서는 모든 논의의 중심에 디자인이 있었다. 19세기에 공산품 대량 생산과 현대적 최신 기술을 선도한 미국은 두 차례 세계 대전 사이에 산업 디자이너라는 직업을 탄생시켜 전 세계로 파급시켰다. 또한 전후에는 현대 소비 사회와 그 안에서 디자인이 담당했던 중요한 역할을 규정하고 이를 세계 곳곳으로 전파했다. 미국은 운송 수단 디자인에서 두각을 나타냈으며, 매력적인 가정용 기계를 만들어 소비자로 하여금 〈꿈의 가정〉을 소망하고 동경하게 만들었다. 1945년 이후 미국의 대표적인 디자이너들, 찰스 임스, 에로 사리넨Eero Saarinen, 조지 넬슨, 그리고 나중에 등장한 로버트 벤투리Robert Venturi, 마이클 그레이브스Michael Graves 등이 국제적인 명성을 얻었으며, 그들의 이름이 새겨진 제품이 집집마다 한 자리씩 차지했다. 전후 미국 디자인은 양립하는 두 가지 현대적 전통을 바탕으로 성장했다. 첫째는, 자동차나 냉장고 같은 대량 생산 제품 위주였던 제2차 세계 대전 이전의 산업 풍토에서 비롯된 전통이었다. 이런 상황에서 디자인의 역할은 소비 욕구가 생기도록 제품을 매력적으로 만드는 것이었다. 감각적인 스트림라인의 미학은 그런 노력의 결과로 발전되었다. 1945년 이후로는 운송 수단 디자인과 주방 기구 분야에서 훨씬 더 자극적인 형태들이 등장했다. 미국 디자인의 또 다른 경향은 유럽 모더니즘에서 빌려 온 단순하고 기하학적인 형태였다. 전통 장식 예술, 특히 가구 분야에서 처음 나타난 이 경향은 고급품 시장을 탄생시켰으며, 거기서 발전된 세련되고 현대적인 미국 가정 스타일은 찰스 임스의 작품에 집약되었다. 스트림라인 제품들이 거리와 사무실과 부엌으로 진출하는 동안, 유럽 스타일 디자인은 거실을 장식했다. 무엇보다 미국은 1945년 이후 풍요와 기술적 유토피아가 어우러진 현대적 삶의 모델을 세상에 제시했으며, 그 중심에는 디자인이 있었다. 1950년대와 1960년대에 우주 개발

전기 토스터, 1910년경
미국, 제너럴 일렉트릭

경쟁을 선도한 미국은 진보된 기술을 일상생활에 투영하는 것이 인류의 미래임을 디자인으로 보여 주었다. 그리고 21세기에는 다시 한 번 세상을 이끌었는데, 이번에는 첨단 전자 기술 개발과 더불어 제품 디자인을 넘어서는 〈디자인 고찰Design Thinking〉의 모색이었다. 가장 중요한 점은 미국이 지난 150여 년 동안 디자인의 개념을 몇 번이나 재창조했다는 사실이다. 아마도 디자인을 시대의 요구에 부합하는 유연하고 능동적인 개념으로 확실히 규정한 나라는 미국뿐일 것이다.

1945년 이전의 디자인

세계 산업 디자인의 역사에서 미국의 1920년대와 1930년대는 매우 중대한 시기이다. 기업의 의뢰를 받는 컨설턴트 디자이너가 당시에 탄생했고, 상업적 성패를 좌우하는 일종의 〈부가 가치〉가 디자인에서 비롯된다는 인식이 강해졌기 때문이다. 이런 생각의 바탕에는 일찍이 미국이 대량 생산에서 거둔 성공이 깔려 있었는데, 기술의 역사를 다룬 데이비드 하운셸David A. Hounshell의 『1800년에서 1932년까지 미국의 대량 생산 체제: 미국의 제조 기술 발전From the American System to Mass Production 1800~1932: The Development of Manufacturing Technology in the United States』(1984)에 그 과정이 소개되어 있다. 19세기 미국 군수품 생산 분야의 변화를 시작으로 1920년대 자동차 제조까지 다룬 이 책에서 그는 시계, 재봉틀, 자전거, 농기구, 자동차를 거론하며 헨리 포드Henry Ford의 「모델 T」 자동차가 순수한 대량 생산의 본보기였다고 주장한다. 하지만 불과 12년 뒤 이 자동차는 앨프리드 슬론Alfred P. Sloan의 제너럴 모터스가 제품 차별화 전략으로 신축적 대량 생산을 도입하면서 몰락의 길로 접어들었다.

자동차 회사 포드의 대량 생산 시스템은 전적으로 표준화 방식에 의지했다. 〈자동차가 검은색이기만 하면 어떤 색이든 고객이 원하는 대로 선택할 수 있다〉는 헨리 포드의 유명한 말은, 조립과 수리가 쉬운 표준화 부품으로 만들어지는 단순한 범용 자동차 생산으로 이어졌다. 「모델 T」가 구매자에게 부여하는 신분 상승의 상징성은 오로지 그들이 마차를 자동차로 바꿨다는 사실에만 국한되었다. 첫 자가용

구매자에게 중요한 것은 차의 외관이 아니라 그것을 살 능력이 된다는 점뿐이었다. 하지만 두 번째 차를 사는 경우에는 이웃집보다 특별해 보이고 싶은 욕망이 작용했고, 결국 디자인을 통한 일종의 〈부가 가치〉 부여가 필요해졌다. 이 시점에 제너럴 모터스의 신축적 대량 생산 방식이 두각을 나타내자, 그로 인해 제조 원칙을 재고하게 된 포드는 생산 공정을 재조정하고 디자인 개념을 도입하느라 1년간 공장 문을 닫았다. 그 결과물이 「모델 A」였다.

하운셸의 글은 할리 얼이 제너럴 모터스에 들어가 자동차의 차별화를 이루면서 당시에는 스타일리스트로 불렸던 산업 디자이너가 자동차 산업에 투입된 시점에 마무리된다. 그의 책에서 강조하는 현대 디자인 역사의 중요한 순간인 이 시기에 기술과 문화는 정면으로 충돌했다. 결국 문화가 승리를 거두었고, 디자인은 그 두 가지 힘이 현실적인 타협을 이루게 해준 수단이었다. 그때부터 새로운 대량 생산 산업의 제품들은 변덕스러운 유행에 민감해졌고, 합리적인 공정에 예술적인 가치를 부여해야 한다는 사실을 깨달은 기업들은 〈디자이너〉의 역할을 높이 쳐주기 시작했다.

산업 디자이너의 등장

제너럴 모터스와의 경쟁에 밀린 헨리 포드는 재정적 위기로 말미암아 1926년 1년간 리버 루즈 공장을 폐쇄했는데, 이는 산업 디자이너의 출현에 결정적인 계기를 제공했다. 제너럴 모터스의 앨프리드 슬론은 더욱 매력적인 차를 만들려고 당시 수제 자동차 제작자였던 할리 얼을 영입했다. 이 전략은 다른 신기술 제품들, 예컨대 냉장고를 비롯한 각종 가정용 기기, 사무용 기계, 전화, 라디오 등등을 만드는 회사들이 금세 모방했다. 두 차례 세계 대전 사이의 경기 침체로 위기에 놓인 제조사들은 자사의 제품에 예술적 스타일을 가미함으로써 경쟁 업체들을 뿌리치려 했다. 1929년에 레이먼드 로위가 디자인한 게스테트너Gestetner의 복사기가 단적인 예이다. 그는 이 조악해 보이는 사무기기에 부드러운 외각을 더하여 현대적인

포드 자동차 「모델 T」, 1908년 　　　포드 자동차 「모델 A」, 1920년 　　　냉장고 「셸바도르Shelvador」의 광고, 1936년
미국, 크로슬리Crosley

레이먼드 로위
복사기, 1929년
영국, 게스테트너
런던, 빅토리아 앤 앨버트 박물관

월터 도윈 티그
사진기 「코닥 밴텀 스페셜Kodak Bantam Special」,
1936년
미국, 이스트먼 코닥

헨리 드레이퍼스
벨 전화 연구소Bell Telephone Laboratories를 위한 전화기
「모델 302」, 1937년
미국, 웨스턴 일렉트릭Western Electric
뉴헤이번, 예일 대학교 아트 갤러리

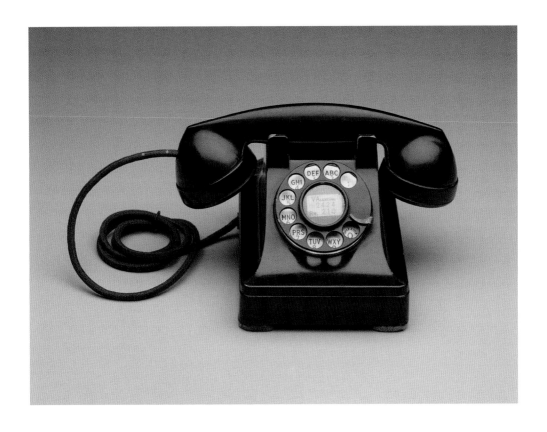

스타일을 부여했다.

　　1920년대 후반과 1930년대에 두각을 드러낸 미국 산업 디자인은 지금껏
수많은 역사학자의 책에서 다뤄졌다. 1979년에 제프리 마이클Jeffrey L. Meikle이 출간한
『20세기 특급 열차: 미국의 산업 디자인 1925~1939년Twentieth Century Limited: Industrial
Design in America 1925~1939』은 미국에서 산업 디자이너가 등장한 과정을 설명해 준다.
그의 분석은 기술 혁신과 대량 생산이 과거의 사치품을 저소득 계층도 가질 수 있게
했다는 점과 새로운 제품에 현대적 사치스러움을 주입하려는 산업 디자이너들의
열망에 초점을 맞춘다. 프랑스 모델들이 그러하듯 당시의 대표 산업 디자이너 중에
현대적 스타일에 민감한 백화점과 그래픽 광고 분야에서 경력을 쌓은 이들이 많았던
것은 우연이 아니다. 예컨대 로위는 뉴욕 5번가의 삭스Saks 백화점에서 일했으며,
거기서 그가 디자인한 작품으로는 엘리베이터 보이 제복 등이 있다.

　　『강렬한 이미지들: 현대 문화의 스타일 정치학All Consuming Images: The Politics of Style in
Contemporary Culture』(1988)의 저자 스튜어트 유엔Stuart Ewen은 문화적 관점에서 미국 산업
디자인의 등장을 설명한다. 그는 산업화가 〈문화의 관습적 구조를 바꿔 놓았고〉,
예술과 상업의 결합이 생산과 소비의 간극을 메움으로써 그런 변화를 상쇄했다고
주장한다. 당대의 가장 유명한 미국 산업 디자이너들인 노먼 벨 게디스, 레이먼드
로위, 월터 도윈 티그, 헨리 드레이퍼스 등은 자신의 이력을 손수 집필하면서
스스로를 이상적인 모더니스트라고 강조했고, 자신을 유럽의 현대 건축 운동과
연계함으로써 그들을 창조한 상업적 맥락과 거리를 두었다. 예컨대 1940년에
발표한 『오늘날의 디자인: 기계 시대의 질서 기법Design This Day: The Technique of Order in the
Machine Age』(1940)에서 티그는 르코르뷔지에와 발터 그로피우스, 미스 반데어로에를
자주 언급했는데, 아마도 자기 이름을 그 명단에 올리고 싶었을 것이다. 1930년대
미국 컨설턴트 디자이너들의 활동을 다룬 글은 대부분 미래를 표현하는 과감한
스트림라인 디자인을 향한 그들의 열정에 초점을 맞추었다. 하지만 현실에서
그들은 주로 디자인 갱신 프로젝트에 투입되었다. 이런 작품들은 시장 지향적인

실용주의로 폄하되었고, 당시의 일간지와 잡지들은 산업 디자이너를 소개하면서 연예인쯤으로 묘사했다. 『타임Time』과 『라이프Life』는 그들의 작품을 자주 언급하고 찬양하면서 마치 할리우드 스타를 취재하듯 그들의 일상생활을 보도했다. 연예인 같은 산업 디자이너의 위상은 그들을 고용한 제조사들에게 매우 중요했는데, 디자이너의 이름이 들어가면 당장 제품의 가치가 높아졌기 때문이다. 디자이너가 곧 브랜드였으며, 그들의 이름은 일종의 제품 보증서처럼 인식되었다. 한편으로는 제품이 디자이너를 홍보해 주는 역할을 했다.

어느새 컨설턴트 디자이너는 그들을 탄생시킨 미국 상업 시스템 특유의 구성 요소가 되었다. 이러한 산업 디자이너의 등장은 유명 디자이너의 이름이 붙음으로써 물건이나 이미지, 환경의 가치가 높아지는 디자이너 문화를 탄생시키는 계기가 되었다. 열차 디자인이나 심지어 비스킷 디자인에 그들의 이름이 붙으면 곧바로 값어치가 뛸 만큼 미국 컨설턴트 디자이너 1세대의 위력은 대단했다. 이 현상을 두고 지금껏 수많은 학자가 분석했는데, 가장 그럴싸한 설명은 수준 높은 취향을 가진 사람의 이름이 붙은 제품을 구입함으로써 자신의 정체성을 규정하려는 소비자의 욕구 때문이라는 것이었다. 이러한 분석을 뒷받침하는 것은 생산과 소비 사이에 균열이 일어난 산업화 이전까지 상류층 사람들이 값비싼 수제 공예품을 소유함으로써 우월한 사회적 지위를 보장받았다는 사실이다. 이름 없는 제품에 특별한 이름을 붙인 것은 누구나 구입하는 대량 생산 제품에 새로운 개성을 부여했다고 볼 수 있다. 표준화된 대량 생산 제품의 수가 증가할수록 거기에 개성을 넣고 싶은 욕구는 점점 커져 갔다. 컨설턴트 디자이너들은 소비자의 취향이 다양해진 시장에 신속히 반응했다. 예를 들어 게디스는 폭넓은 시장 조사를 통해 얻은 정보를 바탕으로 필코Philco 라디오 회사에 네 가지 라디오 디자인을 제시했다. 하이보이Highboy, 로우보이Lowboy, 레이지보이Lazyboy, 라디오와 전축 결합형. 네 종류 모두 각기 다른 시장을 염두에 두고 고안한 디자인이었다. 자동차 산업 쪽에서는 대부분 익명의 자체 디자이너 팀을 계속 유지한 반면, 가정용 기계나 사무기기 같은

소비자용 기계를 생산하는 다른 새로운 산업 분야에서는 해당 산업 전반을 꿰뚫는 특별한 안목을 지닌 유능한 컨설턴트 디자이너를 영입해 재미를 보았다. 1920년대 후반 미국에서 등장해 지속적으로 성장한 컨설턴트 디자인 방식은 금세 다른 여러 나라로 번졌고, 그들 역시 각종 새로운 산업에 디자인을 도입하여 더욱 크게 소비 욕구를 창출할 방법을 찾기 시작했다. 1945년 이후 이러한 산업 디자인 방식의 확산은 미국이 추구한 문화 제국주의의 일환이었다.

1939년 뉴욕 세계 박람회

일본이 진주만을 공습한 1941년에 미국은 제2차 세계 대전에 뛰어들었다. 하지만 불과 2년 전만 해도 기술과 디자인에서 이룬 성취를 축하하는 분위기였으며, 두 분야가 미국 국민에게 새로운 차원의 물질적 풍요를 가져다줄 낙관적인 미래를 기대하고 있었다. 1939~1940년 뉴욕 세계 박람회는 맨해튼에서 이스트 강 건너 퀸스에 있는 한 공원에서 열렸다. 산업 성장을 축하하기 위한 이 행사의 주제는 〈내일의 세상을 창조하자〉였으며, 가장 핵심적인 관심사는 현대 문명의 방식과 그 산물이 어디로 향하느냐였다. 이 행사의 주인공은 건축가가 아니라 미국의 미래를 형상화할 존재인 산업 디자이너였다. 당시 박람회 준비 위원이었던 월터 도윈 티그는 이렇게 말했다. 〈산업 디자이너는 대중의 취향을 이해하고 전문가답게 대중의 언어로 말하며, 관습적인 형태와 방식을 버리고 현재와 미래의 틀 안에서 사고한다. 따라서 디자인 위원회는 그들에게 이 박람회의 주제를 보여 주는 주요 전시관의 계획을 맡겨야 한다.〉 티그 자신도 이 박람회에서 포드, US 강철US Steel, 이스트먼 코닥Eastman Kodak, 내셔널 금전 등록기National Cash Register의 전시관 디자인을 맡았다. 이 한시적 전시관들의 스타일은 스트림라인 제품 디자인의 영향을 받아 매끄럽고 둥글둥글한 표면이 널리 채택되었다. 1,120미터 높이의 뾰족탑인 〈트라일런Trylon〉과 60미터 높이의 구체 구조물인 〈페리스피어Perisphere〉가 박람회장을 지배하고 있었고, 하얀색 중심부에서 밖으로 뻗어 나가는 선명한 색깔의 길들은 가장자리로 다가갈수록

어두운 색조로 변했다. 헨리 드레이퍼스는 페리스피어의 내부 전시관인 가상 신도시 〈데모크라시티Democracity〉를 디자인했다. 이 행사에서 크게 주목받은 부문은 운송 분야였는데, 특히 새로운 도로와 철도 시스템이 강조되었다.

레이먼드 로위가 디자인한 〈미래의 운송 수단Transportation of Tomorrow〉전시관은 스트림라인 택시와 여객선, 자동차와 트럭을 비롯해 1960년에 뉴욕과 런던을 오갈 것으로 예상된 로켓 추진 선박까지 선보였다. 노먼 벨 게디스는 제너럴 모터스 전시관에서 차량과 운송에 관한 실험 결과를 보여 주었다. 그가 디자인한 〈고속 도로와 지평선Highways and Horizons〉은 미국 전역을 연결하는 도로망의 비전이었다. 앞서 이룩한 기술과 디자인의 발전을 바탕으로 산업 디자이너들이 합심하여 창조한 대중적인 미래 판타지는 전혀 새로운 방식으로 대중의 상상력을 자극했다. 하지만 그 꿈이 실현되기 전에 세계가 잠시 멈칫하게 될 줄은 아무도 몰랐다. 그 기간에 모든 발전의 초점은 새로운 방향으로 재설정되었는데, 이른바 전쟁 승리가 그것이었다.

전시의 발전상

세계 대전은 미국이 앞으로 전개될 세상을 준비한 결정적인 시기였다. 유럽의 관점에서는 1945년 이후 미국이 디자인 세계를 지배하는 것으로 보였으며, 무엇보다 신소재와 기존 소재의 새로운 활용 분야에서 일어난 도약이 가장 의미심장했다. 그 전까지 〈나일론〉에 대한 글은 많이 있었지만(대부분 순전히 여자 다리를 감싸는 신소재로서 실크 스타킹의 값싼 대용품이라는 맥락이었다), 나일론으로 낙하산을 만들려는 시도는 없었다. 군수품 생산에 널리 사용된 알루미늄은 녹여서 재활용이 가능했기 때문에, 당시 미국은 여성들에게 알루미늄 프라이팬과 작별하라고 권고했다. 또한 그때까지 알루미늄에 의존했던 제품들은 대체 소재로 만들어야 했다. 예컨대 파커Parker의 「배큐매틱Vacumatic」 만년필은 내부 피스톤을 알루미늄으로 만들다가 셀룰로이드로 소재를 바꿨다. 전쟁 발발 이전의 스트림라인 자동차 디자인은 항공기 동체에 적용되었다. 예를 들어 상업적 목적으로 제작된 보잉Boeing의

노먼 벨 게디스
라디오 「패트리엇Patriot」, 1940년
미국, 에머슨Emerson
런던, 빅토리아 앤 앨버트 박물관

뉴욕 세계 박람회의
기념 우편 엽서, 1939년

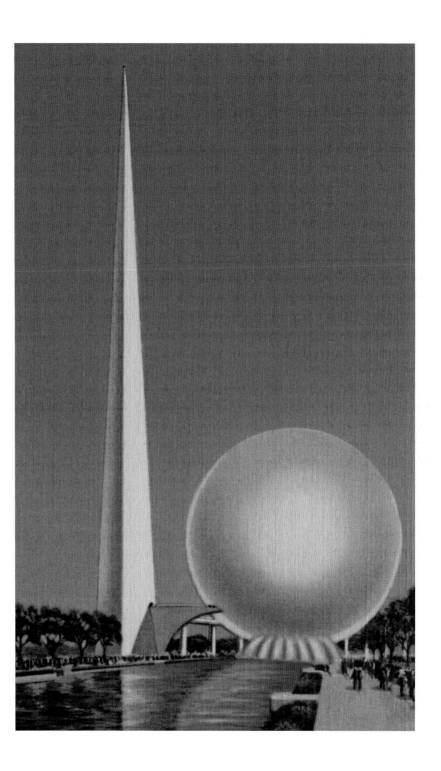

찰스 임스
부상병을 위한 다리 부목, 1942년
미국, 에반스Evans
성형 베니어합판
뉴욕, 현대 미술관

상업용 비행기인
「스트래토라이너」, 1940년
미국, 보잉

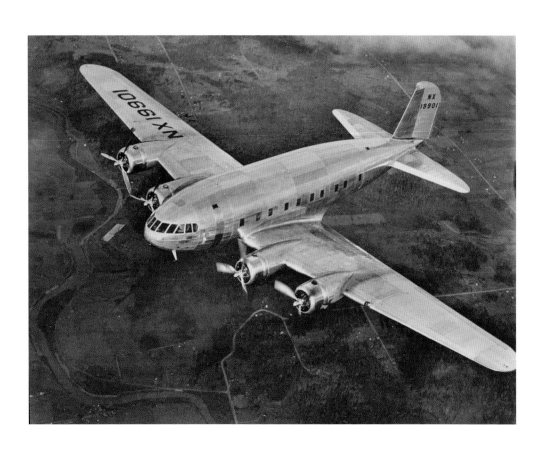

「스트래토라이너Stratoliner」는 미국이 참전하기 16개월 전에 출시되었지만, 전시에는 군용기로 사용되었다. 이 비행기는 그 전에 나온 어떤 기체보다도 덩치가 컸는데, 객실의 폭이 4미터에 가까워 승객용 침대를 두기에 모자람이 없었다. 항공 여행의 새 시대를 연 이 여객기는 국제적으로 찬사를 받았다.

양차 세계 대전 사이에 등장한 컨설턴트 디자이너들은 전시에 비록 눈에 띄지는 않지만 중요한 역할을 했으며, 다시 한 번 자신의 능력을 보여 줄 평화의 시대를 기다렸다. 크랜브룩 예술 대학 총장이었던 핀란드 건축가 엘리엘 사리넨Eliel Saarinen의 아들인 젊은 디자이너 에로 사리넨은 전시에 중요한 역할을 했다고 한다. 1942년에 윌리엄 도너번William Donovan을 수장으로 설립된 CIA의 전신인 미국 전략 사무국에 고용된 소수의 디자이너 중 한 사람이었던 사리넨은 오래지 않아 특수 전시부를 이끌게 되었다. 거기서 자신의 모델 제작 기법을 이용해 여러 가지를 디자인했는데, 수많은 선반으로 이뤄진 전략 회의실을 비롯해 새로운 무기와 장비를 보관하는 공간들도 그의 작품이었다. 전쟁 기간에 미국의 디자인은 소재와 기존 제품의 창의적 재활용, 새로운 제품 개발에 초점을 맞췄으며 디자인의 전략적 응용에도 관심을 기울였다. 비록 눈에 띄는 탁월한 작품이 등장하지는 않았지만 디자인 덕분에 미국은 순조롭게 전쟁을 수행할 수 있었고, 미국 사회와 디자이너들이 1945년 이후에 시작된 극적 변화를 맞이할 준비를 할 수 있었다.

현대 소비 사회

전후 미국은 그 어떤 나라도 경험하지 못한 급격한 사회적, 경제적 변화를 겪었다. 국민의 상당수가 순식간에 부유해지면서 신식 주택과 자동차, 가정용 기기를 통해 새로운 사회적 지위를 표출하려는 매우 세련된 소비 사회가 등장했다. 소비재가 핵심을 이루는 풍요로운 신세계를 꿈꾸는 〈아메리칸 드림〉이 시작된 것이다. 그리고 그런 세상을 창조하려면 디자이너가 반드시 필요했다. 다른 나라들이 보기에 미국 도시 근교에 들어찬 현대 주택들은 미국의 확연한 문화적, 정치적, 경제적 우위를

의미하는 것이었고, 미국은 이런 아메리칸 드림을 최대한 널리 퍼뜨림으로써
냉전 시대에 발 빠르게 대처했다. 예를 들어, 1953년에 뉴욕 현대 미술관의 관장
에드거 카우프만 2세Edgar Kaufmann Jr.는 「미국 디자인으로 집 꾸미기American Design for
Home and Decorative Use」라는 제목으로 핀란드에서 전시회를 열기도 했으며, 이 행사의
카탈로그에는 조지 넬슨, 찰스 임스, 돈 월런스Don Wallance, 러셀 라이트Russel Wright,
에바 자이젤Eva Zeisel, 해리 베르토이아Harry Bertoia, 에로 사리넨을 비롯한 미국 유명
디자이너들의 이름이 실렸다. 이 전시회는 미국이 문화 행사를 이용해 유럽에서의
경제적 영향력을 확대하려는 의도의 본보기였다. 실제로 1951년 이후 뉴욕 현대
미술관은 유럽에서 미국을 디자인 선진국으로 홍보한 일등 공신이었다. 여기에는
유럽에 미국식 모델을, 특히 현대 소비 사회의 징표인 현대 가정과 그 부속물을
퍼뜨리려는 의도도 담겨 있었다. 미국은 소비 지상주의를 당연히 반겨야 하는
것, 즉 디자인의 힘에 전적으로 의존하는 현대화 전략과 풍요의 상징으로 여겼다.
그리고 혁신의 힘과 미국의 우월성을 분명히 강조했다. 이 전략은 어느 정도 성공을
거두었는데, 미국의 소비 지상주의와 거기서 파생된 대량 생산 물질문화가 유럽에 꽤
널리 퍼졌기 때문이다. 하지만 1950년대 중반부터 유럽 전역에서 서로 다른 수많은
집단이 격렬한 미국화 반대의 목소리를 내기 시작했다.

　　　이러한 미국의 문화 공세는 1947년에 발의된 〈마셜 플랜〉[11]이 배경이었는데,
이 프로젝트를 통해 미국은 서부 유럽에 막대한 재정적 지원을 쏟아부음으로써
유럽에서의 산업 영향력을 강화하고 동구권에 대한 장벽을 세우려 했다. 이런 기조는
냉전 기간을 넘어서까지 지속되었으며, 당시 유럽의 재건에 결정적으로 기여했다.[12]
1945년 이후 미국에서는 소비자의 요구가 디자인 혁신의 속도를 지속시켰는데,
급격한 기술 발전이 이를 가능케 했다. 그렇게 탄생한 새로운 생산 기술들은 업계의

11　　Marshall Plan. 제2차 세계 대전 후 미국의 원조로 이루어진 유럽의 경제 부흥 계획. 1947년 6월에 당시의 국무 장관이던
마셜이 발의한 계획으로, 그때까지의 국가별 원조를 지양하고 지역적인 원조를 주장하는 내용을 담고 있다.
12　　Muriel Grindrod, *The Rebuilding of Italy: Politics and Economics 1945-1955*(London and New York: Greenwood
Press, 1955).

제조 방식에 엄청난 영향을 끼쳤으며, 대량 생산이 일반화되자 엄청나게 많은 제품이 합리적인 가격으로 소비자들에게 제공되었다. 더구나 끊임없이 새로운 것을 찾는 소비자들의 욕구와 더욱 저렴한 생산 방법을 원하는 산업계의 요구를 충족시킬 새로운 제품에 대한 갈망은 기술과 디자인을 결합시켰다. 그리고 그런 신제품에 합리적이면서도 매력적인 가치와 형태를 부여하는 것은 변함없이 디자이너의 몫이었다.

　　1945년 이후 서구에서는 산업화의 새로운 단계가 시작되었고, 20세기 후반과 21세기 초반의 뚜렷한 현상인 기업 세계화가 본격적으로 진행되었다. 이 시기의 특징은 오랜 역사를 자랑하는 미국 대기업들인 제너럴 모터스, 듀폰DuPont, 제너럴 일렉트릭 등의 합병과 확장이었으며, 이들의 존재는 유럽을 넘어서까지 퍼져 나갔다. 획기적인 신기술 개발은 대부분 전쟁 기간에 이루어졌는데, 듀폰이 자체 출간한 자료에 따르면 이 회사는 전시에 개발만 되고 미뤄졌던 신기술을 바탕으로 변화를 거듭했다. 〈하지만 전후 미국에는 새로운 변화가 필요했고, 기업들은 그런 요구에 발맞춰야 했다. 이를 위해 듀폰은 새로운 방식으로 눈을 돌렸다. 공장을 현대화하고, 넓어진 시장에 전쟁 이전의 제품들을 공급할 생산 시설을 확충했다. 또한 전쟁으로 인해 지연된 새로운 제품과 공정 개발을 위한 시설도 늘려 갔다.〉[13] 전후에 듀폰은 여러 가지 새로운 합성 직물(이미 널리 사용되고 있던 나일론과 더불어 올론Orlon, 데이크론Dacron[14] 등)의 개발과 제조에 박차를 가했다. 다른 많은 제조 회사도 듀폰의 전철을 밟았는데, 자동차 회사인 제너럴 모터스와 포드, 크라이슬러Chrysler를 비롯해 가정용 제품을 생산하는 대기업인 터퍼웨어Tupperware와 제너럴 일렉트릭 등이 그러했다. 비록 그들 모두 표준화된 대량 생산에 열을 올렸지만, 소비자 지향적인 풍조가 강해질수록 점점 더 디자인이 중요해지고 다양한 제품을 시장에 내놓아야만 했다. 그 예로 1957년에 미국의 한 가구업체는 〈서로 다른 20가지 스타일의 소파와

13　*DuPont: The Autobiography of an American Enterprise*(Wilmingon: E.I. DuPont de Nemours & Company, 1952), p. 119.

14　올론은 아크릴 합성 섬유이고 데이크론은 양털과 비슷한 폴리에스테르계 합성 섬유의 하나.

18가지 스타일의 안락의자, 39종의 천 의자〉를 선보였다.[15] 종류가 많다 보니 필연적으로 전통적인 스타일과 현대적인 스타일이 공존했다. 소비자 제품으로 시장에서 경쟁을 벌인 제조사 중 제너럴 일렉트릭과 웨스팅하우스, 크라이슬러 등은 군수품 공급 계약도 맺은 덕분에 경제적 안정성이 추가로 확보되었다.[16]

디자인의 기반

1940년대 후반, 디자인은 단순히 새로운 소비재가 새로운 구매 집단에게 주목받기 위한 수단이 아니었다. 이미 탄탄한 기반을 닦아 무시할 수 없는 세력이 되어 가고 있던 전문 디자이너들은 자신의 창조적 노력을 보호하기 위해 1920년대부터 조직을 결성하기 시작했다. 1944년에 유명한 디자이너 15명이 뜻을 모아 산업 디자이너 협회Society of Industrial Designers를 설립했다. 초대 회장은 월터 도윈 티그였다. 디자인 교육도 전후 초기부터 활발히 이루어졌는데, 1930년대에 독일의 디자인 학교인 바우하우스를 나온 디자이너 세대가 큰 영향을 끼쳤다. 예컨대 1933년에 노스캐롤라이나에서 설립된 블랙 마운틴 칼리지는 미술과 행위 예술을 중점적으로 가르쳤지만, 미국의 중요한 디자이너 겸 발명가인 버크민스터 풀러Buckminster Fuller가 초기 졸업생이었고, 바우하우스의 걸출한 직물 디자이너 아니 알베르스Anni Albers가 교수진에 포함되어 있었다. 1937년에 시카고에서 설립된 〈뉴 바우하우스〉는 독일 교수진의 작품을 중심으로 교육했다. 바우하우스의 전 교장 라슬로 모호이너지가 이 학교의 초대 교장을 맡았다. 1944년에 디자인 연구소로 이름을 바꾼 이 학교는 점차 유럽 교수진을 미국인들로 대체했으며, 1950년대에는 일리노이 공과 대학에 편입되었다. 1932년에 설립된 크랜브룩 예술 대학도 이 시기에 중요한 역할을 했다. 앞서 언급했듯이 핀란드 건축가 엘리엘 사리넨이 세운 이 학교의 졸업생 중에는 그의 아들 에로 사리넨을 비롯해 찰스 임스와 레이 임스Ray Eames, 플로렌스 놀Florence Knoll이

15 Thomas Hine, *Populuxe: The Look and Life of America in the '50s and '60s, from Tailfins and TV Dinners to Barbie Dolls and Fallout Shelters*(New York: Alfred A. Knopf, 1986), p. 70.

16 위의 책, 128면.

점토로 만들어진 의자 모형을 들고
생각에 잠긴 러셀 라이트, 1940년

조지 넬슨
사무용 가구 시스템 「액션 오피스」,
1964년
미국, 허먼 밀러Herman Miller
바일 암 라인, 비트라 디자인 미술관

듀폰의 새로운 합성 섬유
올론을 소개하는 광고, 1950년

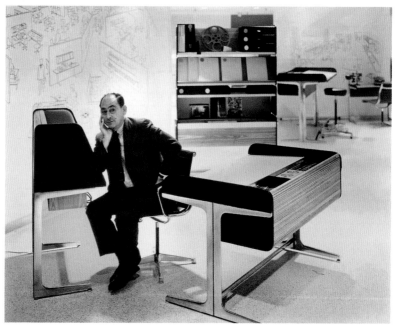

ORLON – new blueprint in fashions with a care-free future!

The young idea in clothes—as in homes—is to look smart with the least upkeep. And Du Pont "Orlon" acrylic fiber makes it possible with women's suits and dresses that have a warm, soft feel . . . an extravagant look—but new and better behavior. Their press is not just for today—but for tomorrow and tomorrow. They're neat-keeping, pleat-keeping . . . and keep their first-day look with just easy care.

In fabrics for your home, in clothes for all the family, you'll find lasting good looks and easy upkeep in fabrics made from "Orlon" acrylic fiber. Whether it's a man's rugged tweed or a curtain marquisette, life will be more fun and less fuss when you look for fabrics of "Orlon."

ORLON is Du Pont's trade-mark for its acrylic fiber.

DU PONT

BETTER THINGS FOR BETTER LIVING
. . . THROUGH CHEMISTRY

E. I. du Pont de Nemours & Co. (Inc.)
Textile Fibers Department
Wilmington 98, Delaware

ORLON®
ACRYLIC FIBER

one of DuPont's modern-living fibers

듀폰의 건축 내장재 광고,
1950년경

그레타 폰 네센Greta von Nessen
전등 「애니웨어Anywhere」, 1951년
미국, 네센 스튜디오
알루미늄, 채색 강철
뉴욕, 현대 미술관

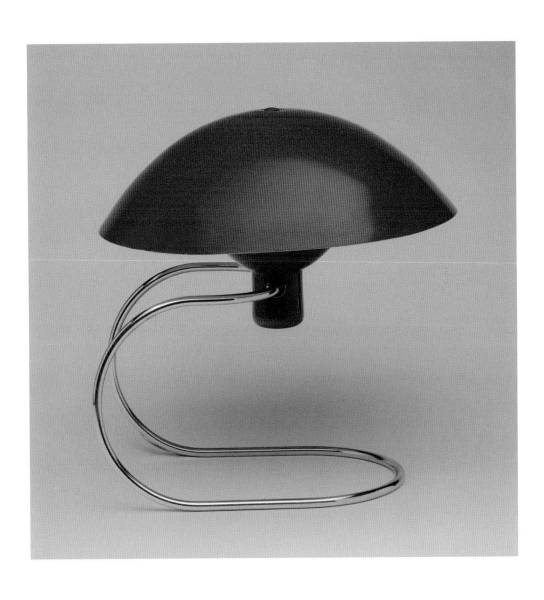

제너럴 일렉트릭의
2단 분리형 냉장고 광고, 1952년

러셀 라이트
식기 「아메리칸 모던American Modern」, 1937년
미국, 스튜벤빌 포터리Steubenville Pottery
채색된 도자기
뉴욕, 메트로폴리탄 미술관

돈 월런스
플랫웨어, 1952년
독일, H. E 로퍼H. E. Lauffer
스테인리스 강철
뉴욕, 현대 미술관

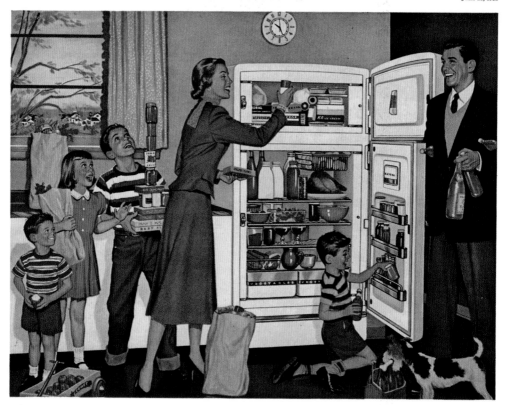

THE SATURDAY EVENING POST · June 21, 1952

"Here's the roomy G·E Refrigerator my family won't outgrow!"

Smart Riding Habit —

"RIDE THE ROCKET!"

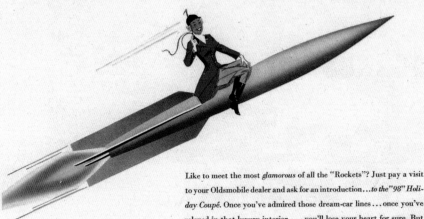

Like to meet the most *glamorous* of all the "Rockets"? Just pay a visit to your Oldsmobile dealer and ask for an introduction... *to the* "98" Holiday Coupé. Once you've admired those dream-car lines ... once you've relaxed in that luxury interior . . . you'll lose your heart for sure. But wait! The real thrill comes when you take the wheel. When you feel the surging power of the "Rocket" Engine ... the carefree smoothness of Hydra-Matic Drive* . . . the gliding ease of Oldsmobile's "Rocket Ride." Here indeed is a "smart riding habit" ... a very good habit for *you!*

"98" *Below, glamorous "Rocket 98" *Hydra-Matic Drive optional at extra cost. Equipment, accessories, and trim illustrated subject to change without notice.*

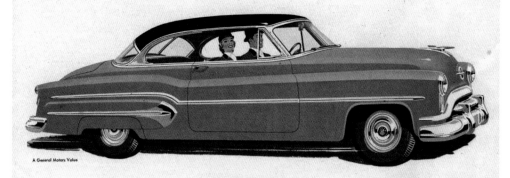

A General Motors Value

"ROCKET" OLDSMOBILE

로켓 스타일을 강조한 제너럴 모터스의 블랙 마운틴 칼리지의 수업 풍경, 1945년
「올즈모빌Oldsmobile」 광고, 1950년경

있었다.

미국에 유입된 유럽 모더니즘은 전후에도 여전히 미국 디자인의 중요한
요소였다. 그 영향이 가장 크게 반영된 분야는 건축과 가구, 장식 예술이었다. 이는
대중 지향적이고 〈돈으로 살 수 있는 꿈〉에 초점을 맞추는 공산품과 자동차 디자인의
세상인 미국의 풍조와 사뭇 대조적이었다. 이 두 가지, 즉 지극히 문화적인 성향과
대중의 눈높이에 맞추는 풍조는 번번이 충돌했다. 하지만 소비 주체인 대중에게는
그저 스타일 선택의 문제일 뿐이었다. 바우하우스의 디자인이 새롭고 개방적인
라이프스타일이 반영된 미국 가정의 거실과 식당에 어울렸다면, 주방과 차고는 덜
고상하고 더 튀는 스타일의 물건들로 채워졌다. 자동차와 냉장고는 우람한 금속
형체를 과시했지만, 식탁 의자는 스칸디나비아풍의 호리호리하고 다리가 뾰족한
모양이었다.

미국 가정의 터퍼웨어

1950년대 미국 도시 근교 가정은 아메리칸 드림의 표상이었다. 강렬한 총천연색으로
인쇄된 각종 유명 잡지에는 사랑이 넘치는 부부와 그들의 가족이 말굽처럼 생긴
큼지막한 부엌에서 꿈 같은 가정을 이루고 사는 모습이 소개되었다. 제2차 세계 대전
이전에 흔했던, 온통 하얀색인 작은 실험실 같은 부엌은 더 이상 없었다. 1950년대의
탁 트인 주방에서는 매혹적인 주부 혹은 안주인이 여유롭게 식탁을 차리고, 갖가지
색상의 커다란 냉장고가 자리 잡았다. 예컨대 1955년 당시 프리지데어Frigidaire는
초록색, 노란색, 하얀색 냉장고를 선보였다. 게다가 주방 벽지는 꽃무늬였고,
믹서에서 토스터까지 다양한 주방 기기들도 알록달록한 스트림라인 디자인이었다.
전후 미국 가정의 믹서는 세계에서 가장 독특한 스타일을 자랑했다. 1950년대에는
선빔Sunbeam, 도메이어Dormeyer, 해밀턴 비치Hamilton Beach, 웨스팅하우스, 키친에이드,
몽고메리 워드Montgomery Ward, 유니버설Universal 같은 수많은 제조사가 믹서 시장에
뛰어들어 피 말리는 경쟁을 벌였다. 선빔의 「믹스마스터Mixmaster」는 당시 자동차

디자인에서 영감을 얻었는데, 특히 자동차 문손잡이를 본 딴 손잡이가 독특했다.

　　1950년대 미국 소비 사회의 수많은 특징을 보여 주는 제품이 하나 있다. 터퍼웨어가 1950년대에 선보인 이 폴리에틸렌 음식 보관 용기는 과도하게 튀지 않는 단순하고 기능적인 디자인이었다. 사실 터퍼웨어 덕분에 플라스틱에 대한 미국 대중의 거부감이 줄어들었고, 플라스틱 제품 시장이 새롭게 형성될 수 있었다. 비록 외관은 무척 단순한 디자인이었지만, (어쩌면 그로 인해) 1950년대 중반 무렵 터퍼웨어 용기는 매우 상징적인 문화 아이콘의 반열에 올라 〈굿 디자인Good Design〉의 본산인 뉴욕 현대 미술관에 전시되었다. 미국에서 터퍼웨어를 발명한 얼 터퍼Earl S. Tupper는 원래 수목 건강 관리사였는데, 하던 일을 그만두고 플라스틱 산업에 뛰어들어 밀폐형 음식 보관 용기를 개발하기 시작했다. 그의 목적은 남은 음식을 냉장고에 보관할 수 있게 하여 낭비를 줄이려는 것이었다. 따라서 이 제품은 보여 주기 위한 물건이 아니라 보이지 않는 곳에 저장할 때 쓰는 것이었다. 사실 상품으로서 터퍼웨어의 가장 중요한 핵심은 뚜껑과 통을 결합하는 밀봉 방식이었는데, 이 디자인 요소는 뚜껑을 여는 순간 이른바 〈터퍼웨어 트림〉이라고 불리는 소리가 날 때만 인식할 수 있었다. 장점이 소비자의 눈에 띄지 않는다는 것은 상품으로서 심각한 장애 요인이었다. 1950년대 초에 터퍼웨어의 방문 판매 영업 사원이었던 싱글맘 브라우니 와이즈Brownie Wise는 이 문제의 해법을 궁리하다가 일반적인 소매 방식을 완전히 벗어난 전략을 구상했는데, 여성 소비자들의 집에서 얼굴을 마주하고 구매를 유도하는 〈직접 판매〉 개념을 도입하는 것이었다.

　　1950년대 중반에 〈터퍼웨어 파티〉가 등장하면서 수많은 도시 근교 가정집에서 터퍼웨어 제품을 사고파는 파티가 열리기 시작했다. 이 기발한 판매 전략의 바탕은 제2차 세계 대전 이전에 시작된 사회적 인식의 변화, 즉 결혼한 여성을 더 이상 〈주부〉나 〈소비하는 존재〉가 아닌 〈안주인〉으로 여기는 풍토였다. 브라우니 와이즈는 당시 여성들이 가장 바라는 것(음식 보관 용기가 아니라 사회생활)을 제공하여 그들의 욕구를 해소시켜 줌으로써 도시 근교 여성들을 터퍼웨어 추종자로

만들었다. 처음에는 다들 터퍼웨어 제품을 선물 용도로 구입했지만, 점차 자기가 직접 쓰려고 사기 시작했다. 와이즈는 제품 고유의 합리성(낭비 줄이기)을 덜 드러내고 아예 욕망의 대상으로 만들기 위해 자신이 촉발시킨 파티 문화를 고도의 〈호화로움〉으로 치장했는데, 이를 위해 의도적으로 화려한 옷을 입고 진분홍색으로 장식한 집에 살면서 핑크색 캐딜락을 몰고 다녔다. 요컨대 와이즈는 터퍼웨어를 위한 라이프스타일과 이미지를 디자인했으며, 이 단순한 플라스틱 제품을 사는 여성들은 결국 그런 환상을 사는 셈이었다. 앞서 군용 차량 지프Jeep가 그러했듯이, 1956년에 터퍼웨어 보관 용기는 뉴욕 현대 미술관 큐레이터들이 뽑은 굿 디자인 제품으로 선정되었다. 디자인 역사학자 앨리슨 클라크Alison J. Clarke의 말에 따르면, 당시 터퍼웨어는 〈대량 소비의 유례없는 증가와 집단 소비 취향의 뚜렷한 퇴색이 두드러진 시기에 빛나는 희망의 횃불〉로 여겨졌다. 이 소박하고 실용적인 제품이 그러한 유행을 역전시키고 디자이너(엔지니어)를 인기 있는 스타일리스트가 아니라 현대 세계의 영웅으로 등극시킨 것이다. 하지만 뉴욕 현대 미술관이 터퍼웨어 보관 용기의 가치를 인정한 것은 그 단순한 디자인 특유의 효율성 때문이지 터퍼웨어의 성공을 일궈 낸 기발한 마케팅 방식에 주목한 것은 아니었다.

미국의 자동차 산업

이 시기에 자동차는 도시 외곽 확장에 중요한 역할을 했다. 새로 생긴 고속도로를 따라 남편이 차를 몰고 직장에 가는 동안 아내도 쇼핑하러 가려면 차가 필요했다. 경제적 풍요 덕분에 전보다 훨씬 더 많은 사람이 차를 구입할 수 있게 되었다. 급진적 변화라는 면에서 자동차 산업은 가정용 기기 분야보다 한층 더 도드라졌다. 1950년대 미국 자동차 디자이너들은 스타일링의 개념을 극한까지 밀어붙였고, 당시에 등장한 가장 극단적인 제품 디자인 중 일부는 그들의 작품이었다. 이런 양상이 가장 뚜렷했던 회사는 제너럴 모터스와 크라이슬러, 포드였다. 이들이 선보인 정교한 자동차들은 1950년대부터 줄기차게 접전을 벌였으며, 고객 유치 전쟁에서

이기려고 차체에 액세서리를 점점 더 많이 달았다. 더 크고 멋들어진 외부 크로뮴 장식, 테일 핀[17], 라디에이터 그릴, 제트기와 로켓을 상상하며 디자인한 미등을 비롯해 파워 스티어링[18]이나 전동 차창 같은 신기한 장치, 여성용 소품, 음료 보관함, 담배 라이터 따위의 호사스러운 인테리어가 추가되었다. 디자이너들이 창조한 신기술의 유토피아는 우주 개발 태동기에 살면서 현대 과학 기술이 인류를 구원해 주리라 믿는 세대의 마음을 완전히 사로잡았다.

군소 회사인 카이저 프레이저Kaiser Frazer, 터커Tucker, 스튜드베이커Studebaker도 1950년대 전반기에 몇몇 매력적인 자동차를 생산했다. 이들 회사의 스타일리스트들은 대부분 전쟁 기간에 항공 분야에서 일했고, 제너럴 모터스 스타일링 부서의 할리 얼 밑에서 수련을 쌓았다. 스튜드베이커 제품을 디자인한 레이먼드 로위를 제외하면 당시 자동차 디자이너들은 대부분 컨설턴트 방식이 아니라 사내 디자인 팀으로 일했다. 버질 엑스너Virgil Exner, 밥 버크Bob Bourke, 빌 미첼Bill Mitchell, 조지 워커Geoge Walker, 유진 부디넷Eugene Boudinat, 하워드 대린Howard Darrin, 앨릭스 트레멀리스Alex Tremulis가 당시 디자인 업계를 주름잡은 인물들이다(스타일리스트 이름보다는 자동차 브랜드가 널리 알려졌기 때문에 일반 대중에게는 이들 대부분이 생소했다). 할리 얼은 그 시대를 대표하는 자동차 스타일리스트였다. 제트 전투기와 우주여행에서 지대한 영향을 받은 그는 자동차를 타면 휴가를 떠나는 기분이어야 한다고 믿었다. 얼이 테일 핀 디자인을 도입하여 만든 1951년 뷰익의 「르세이버LeSabre」는 「F-86 세이버」 전투기에서 이름을 따온 것이었다. 또한 얼은 비행기 조종석을 흉내 낸 곡선형 전면 유리도 개발했다. 그의 대표작은 커다란 테일 핀과 〈로켓에서 분사되는 화염〉처럼 생긴 미등이 특징인 1959년형 캐딜락 「엘도라도Eldorado」였다.

17 원래 항공 용어로 비행기의 수직 꼬리 날개이지만, 자동차 뒤쪽 양옆에 세운 얇은 지느러미 모양의 것을 가리킨다.

18 자동차에서 동력에 따른 조향 장치. 유압, 공기압 따위를 이용하여 핸들 조작을 쉽게 할 수 있도록 해준다.

줄리어스 슐먼
사진 「케이스 스터디 하우스 20번」
콘래드 버프 3세Conrad Buff III, 캘빈 스트라우브Calvin
Straub, 도널드 헨스먼Donald Hensman 건축
캘리포니아 앨터디너, 1958년
말리부, 폴 게티 재단 연구소

믹서 「믹스마스터」, 1953년
미국, 선빔
런던, 과학박물관

선빔의 「믹스마스터 주니어」
광고 이미지, 1956년

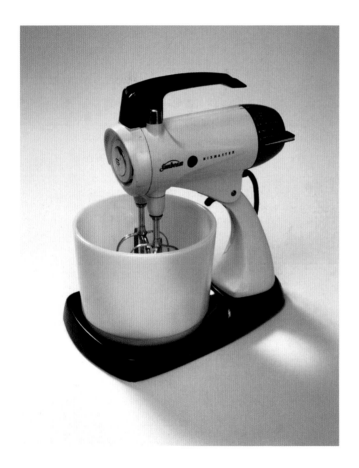

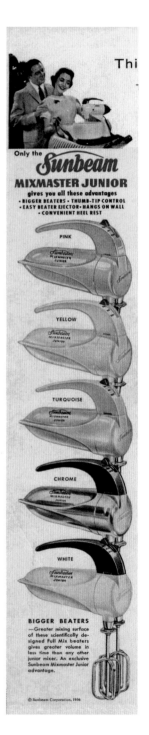

얼 터퍼 터퍼웨어 파티
우유 통, 1946년 미국 플로리다 주 새러소타, 1958년
미국, 터퍼웨어 뉴욕, 현대 미술관
폴리에틸렌
뉴욕, 현대 미술관

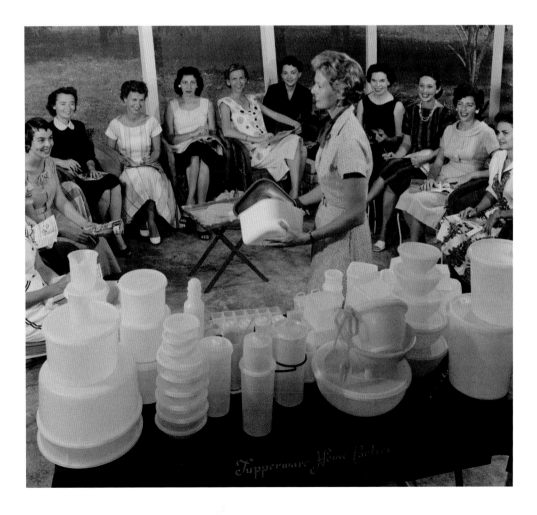

빌 미첼(왼쪽), 폴 길런Paul Gillan
뉴욕 세계 박람회에 출품할 「파이어버드 IVFirebird IV」의
축소 모형을 점검하는 모습, 1964년
스털링 하이츠, 제너럴 모터스 헤리티지 센터

제너럴 모터스의 자동차
「폰티액Pontiac」 광고, 1958년

스튜드베이커의 자동차
「커맨더Commander」 광고, 1950년

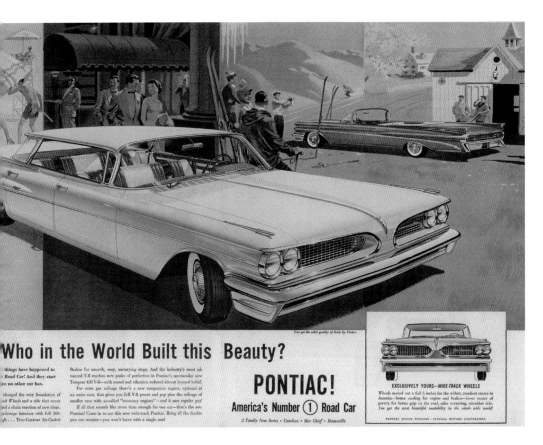

You get the solid quality of Body by Fisher.

Who in the World Built this Beauty?

... things have happened to ... Road Car! And they start ... re no other car has.

... changed the very foundation of ... ach *Wheels* and a ride that never ... ol a chain reaction of new ideas. ... a-lounge interiors with full 360-... fa ... True-Contour Air-Cooled

Brakes for smooth, easy, unvarying stops. And the industry's most advanced V-8 reaches new peaks of perfection in Pontiac's spectacular new Tempest 420 V-8—with sound and vibration reduced almost beyond belief.

For extra gas mileage there's a new companion engine, optional at no extra cost, that gives you full V-8 power and pep plus the mileage of smaller cars with so-called "economy engines"—*and it uses regular gas!*

If all that sounds like more than enough for one car—that's the new Pontiac! Come in to see this new wide-track Pontiac. Bring all the doubts you can muster—you won't leave with a single one!

PONTIAC!

America's Number ① Road Car

3 Totally New Series • Catalina • Star Chief • Bonneville

EXCLUSIVELY YOURS—*WIDE-TRACK* WHEELS

Wheels moved out a full 5 inches for the widest, steadiest stance in America—better cooling for engine and brakes—lower center of gravity for better grip on the road, safer cornering, smoother ride. *You get the most beautiful roadability in the whole wide world!*

PONTIAC MOTOR DIVISION • GENERAL MOTORS CORPORATION

앨릭스 트레멀리스
자동차 「세단Sedan」, 1948년
미국, 터커

할리 얼
컨버터블 「르세이버」,
1951년
미국, 뷰익

할리 얼
캐딜락 「엘도라도」의 미등, 1959년
미국, 제너럴 모터스

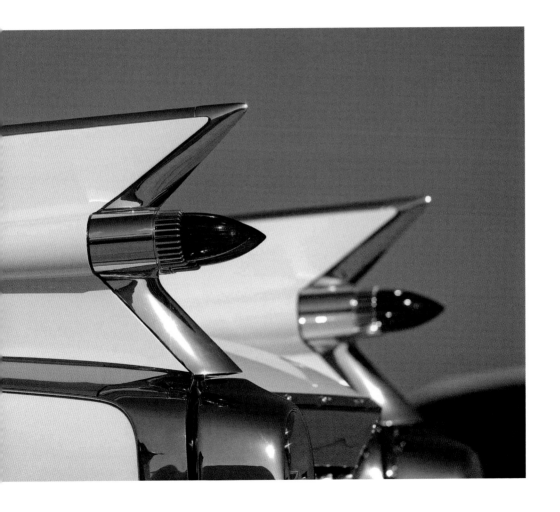

뉴욕 현대 미술관과 굿 디자인

이 시대 미국 자동차들이 과소비와 사치의 상징이었던 것과는 대조적으로 뉴욕 현대 미술관은 현대적 디자인의 개념이 담긴 굿 디자인을 정하는 권위자 노릇을 했다. 에드거 카우프만 2세는 굿 디자인의 의미를 설명하면서 〈완결성과 명확성, 조화로움〉을 강조했다.[19] 중요한 점은 그가 예로 든 작품들이 모두 의자였다는 사실이다. 이는 마르셀 브로이어, 르코르뷔지에 같은 초기 모더니스트들뿐만 아니라 나중에 같은 디자인 학교를 나온 덴마크 디자이너 핀 율Finn Juhl과 스웨덴 디자이너 브루노 마트손Bruno Mathsson을 비롯해 미국 디자이너 찰스 임스와 조지 넬슨의 작품들이었다. 1930년대 중반에 페프스너가 선구적인 모더니스트들의 양성소를 만들었듯이 카우프만은 뉴욕 현대 미술관을 통해 2세대 엘리트 집단을 키워 냈으며, 이렇게 탄생한 혁신적인 디자이너들은 국제적 명성을 얻었다. 뉴욕 현대 미술관의 생각은 명확했다. 전후 스칸디나비아와 미국에서 모더니즘은 여전히 생생하게 살아 있으며, 뛰어난 디자이너들의 작품이 그것을 보여 준다는 것이었다. 무엇보다 카우프만의 말에서 그런 의지가 분명히 드러났다. 〈스트림라인은 굿 디자인이 아니다.〉[20] 미국은 제2차 세계 대전 이전에 일어난 자국 특유의 현대적인 산업 디자인을 속물적인 것으로 여기고 유럽을 모방함으로써 전후 디자인 전략을 설정하려 했다. 유럽 문화의 우월성이라는 망령이 여전히 떠돌고 있었다.

1940년대와 1950년대에도 미국 대중은 전시회를 매개로 끊임없이 디자인을 접했다. 물론 전후에 뉴욕 현대 미술관에서 열린 행사들은 1939년 뉴욕 세계 박람회처럼 큰 규모는 아니었고, 그때처럼 열화 같은 반응을 이끌어 내지도 못했다. 하지만 전후 미국 대중은 현대적 굿 디자인의 개념을 습득했으며, 그런 디자인이 인류의 삶을 크게 향상시킬 거라는 기대를 품게 되었다. 굿 디자인 운동을 주도한 것은 연방 정부가 아니라 문화 산업계였는데, 이들의 노력은 소비자의 분별 있는 구매를 유도하려는 제조사와 소매업체의 의도와 잘 맞아떨어졌다. 당시에는 문화와

19 Edgar Kaufmann, Jr., *What Is Modern Design?* (New York: The Museum of Modern Art, 1950), p. 9.
20 위의 책, 8면.

상업이 긴밀한 협력 관계를 이어 갔으며, 뉴욕 현대 미술관과 시카고의 머천다이즈 마트Merchandise Mart의 공조가 대표적인 사례였다. 1950년에 뉴욕 현대 미술관의 산업 디자인 부서 책임자였던 에드거 카우프만 2세는 머천다이즈 마트의 요청을 받아들여 세련되고 현대적인 디자인의 의미를 제조업체들과 소비자에게 알리는 데 앞장섰다. 그 결과 6년 연속으로 「굿 디자인」 전시회가 열렸다. 이 행사는 해마다 미국 대중에게 큰 인기를 끌었으며, 굿 디자인의 개념이 매스컴을 통해 공론화되는 계기를 제공했다. 이 전시회에서 가장 큰 비중을 차지한 가구와 가정용품은 대부분 스칸디나비아 디자인에 뿌리를 두었거나 스칸디나비아 공예품의 영향이 짙게 배어 있었다. 전후 미국에서는 두 가지 디자인 문화가 확연히 대두되었는데, 하나는 유럽의 영향을 받아 뚜렷한 사회성이 가미된 거실용 디자인, 또 하나는 대중에서 비롯되어 대중을 지향하는 미국 고유의 디자인으로 자동차와 커다란 냉장고의 형태로 거리와 부엌에서 볼 수 있는 것이었다. 뉴욕 현대 미술관은 이 두 가지 미국 디자인 경향의 문화적 간극을 메우고자 1951년과 1953년에 한 번씩 자동차를 주제로 전시회를 열었다. 하지만 유럽풍 가구에 대한 편애가 당시 선정 과정에도 반영되어 전시 작품으로 뽑힌 차들은 죄다 유럽 취향이었다.

가구 디자이너들

1941년에 찰스 임스와 에로 사리넨은 한 팀이 되어 뉴욕 현대 미술관이 주관한 「가정용 천연 소재 가구Organic Design in Home Furnishings」 경연에서 1위를 수상했다. 이 행사를 주도한 엘리엇 노예스Eliot Noyes의 설명에 따르면, 〈생활 양식이 계속 변하는 이 시대에는 디자인의 문제와 새로운 표현에 대한 참신한 접근〉이 필요했다. 찰스 임스는 천연 소재의 가치를 중시함과 동시에 거기에 새로운 형태를 부여함으로써 그런 소재의 자연성을 극한까지 밀어붙였다. 임스와 사리넨이 개발한 곡선 성형 합판은 당시의 가장 중요한 기술 혁신으로서 20세기 가공품 디자인에 큰 영향을 끼쳤으며, 1940년대에 임스가 만들어 낸 의자와 폴딩 스크린, 커피 테이블은

뉴욕 현대 미술관의
「굿 디자인」 전시회, 1953년
뉴욕, 현대 미술관

찰스와 레이 임스
팔걸이의자 「DAR」, 1948~1950년
미국, 허먼 밀러
크로뮴 강관, 유리 섬유로 보강된 폴리에스테르
뉴욕, 현대 미술관

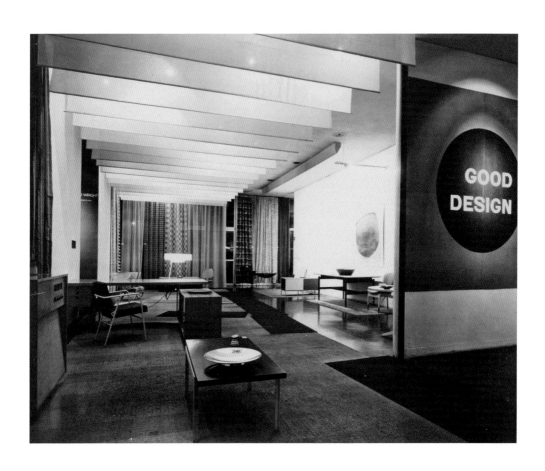

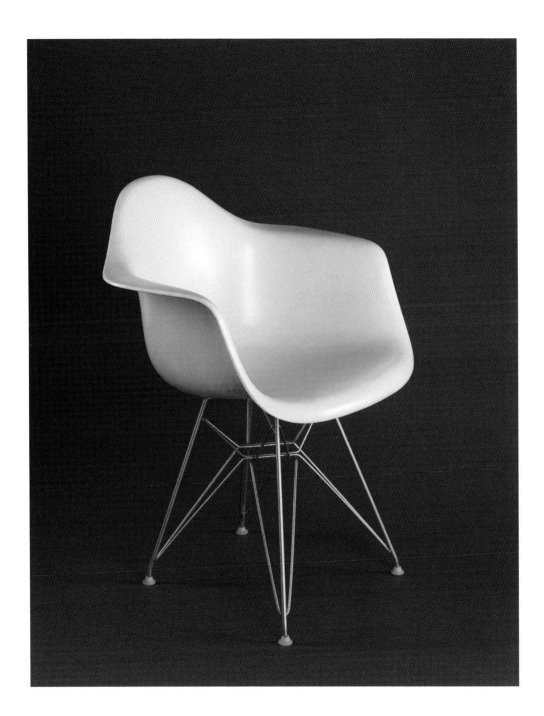

찰스와 레이 임스
다리가 셋인 의자, 1944년
미국, 에반스
베니어합판, 칠한 금속, 고무
뉴욕, 현대 미술관

찰스와 레이 임스
흔들의자 「RAR」, 1948~1950년
미국, 허먼 밀러
유리 섬유로 보강된 폴리에스테르, 금속,
자작나무, 고무
뉴욕, 현대 미술관

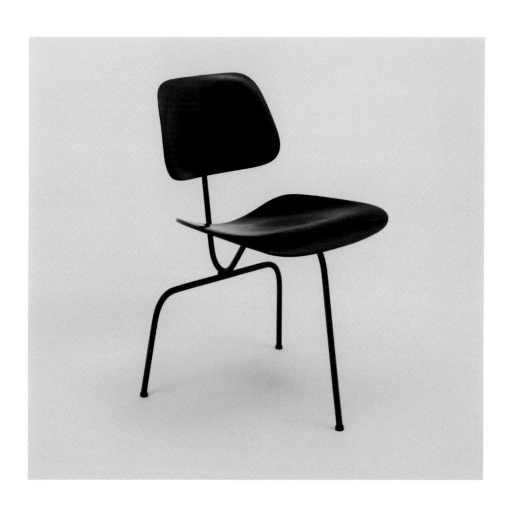

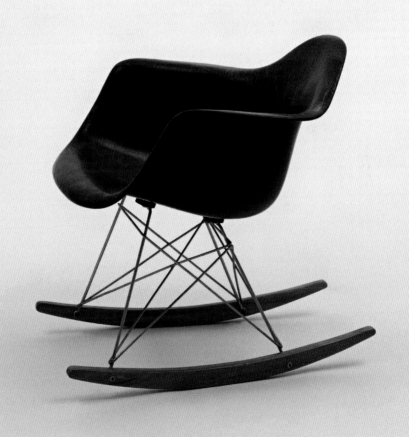

DCM | DCW

dining chair
rod base
seat ht. — 17½"

dining chair
wood base
seat ht. — 17½"

WOOD:

MOLDED PLYWOOD
ATTACHED BY
MOUNTS TO FRAM
PLATED METAL OF
RESILIENCE AND
MALLY FOUND O
STERED CHAIRS
WALNUT, BIRCH,
OR BLACK, IN LO
HEIGHTS.

COMBINING BEAUTY AND UTILITY...THE CHARLES EAMES MOLDED PLYWOOD CHAIR

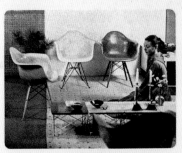

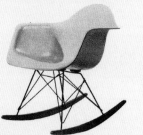

DAR | PAW

dining or desk chair
wire base
seat ht. — 17¾"

swivel chair
wood base
seat ht. — 17¾"

PLASTIC:

A PLASTIC REINFO
GLAS IS SKILFU
FORM AN EXCEPTI
ABLE AND VIRTUA
IBLE ARMCHAIR. T
COMES IN EIG
COLORS; CHOICE
BASES, OF BOTH
INCLUDING A RO
DESK CHAIR.

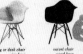

AIRPLANE MANUFACTURING TECHNIQUES LED TO THE MOLDED PLASTIC ARMCHAIR

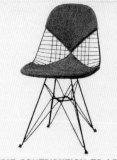

DKR | PKW

dining or desk chair
wire base
seat ht. — 18½"

swivel chair
wood base
seat ht. — 17¾"

WIRE:

A MOLDED WIRE
STERED WITH A O
CUSHION, EAS
OFFERS EXCEPTIO
FORT AT LOW CO
BE HAD IN A FA
TURED FABRIC OR C
THERE ARE SIX
BOTH METAL AND
SUITABLE FOR DIN
LOUNGING.

NEWEST CONTRIBUTION TO LOW-COST SEATING COMFORT: THE UPHOLSTERED WIRE CHAIR

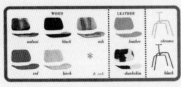

CIPLES IN
SE CHAIRS
MES HAVE
ST EXPRES-
IR EXCEP-
AND CRISP
M A CON-
OM COAST

PURCHASED
WHERE. ON
, CHICAGO,
NGELES.

company

TABLES PLYWOOD AND PLASTIC TABLES FOR MANY USES ARE AN IMPORTANT PART OF THE EAMES GROUP. DINING, CARD, COFFEE AND INCIDENTAL TABLES ARE INCLUDED, SEVERAL WITH FOLDING OR DETACHABLE LEGS.

LCW

lounge chair
wood base
ht. — 15½

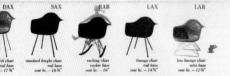

FINISHES

WOOD			LEATHER	
walnut	black	ash	leather	chrome
red	birch	& oak	skunkskin	black

| DAX | SAX | RAR | LAX | LAR |

desk chair / *standard height chair* / *rocking chair* / *lounge chair* / *low lounge chair*
rod base / *rod base* / *rocker base* / *rod base* / *wire base*
ht. — 17⅞ / *seat ht. — 16⅞* / *seat ht. — 16"* / *seat ht. — 14⅞* / *seat ht. — 12¼*

FINISHES

INTEGRAL COLORS			APPLIED COLORS		
red	elephant hide grey	lemon yellow	dark blue	zinc	birch
parchment	greige	sea foam green	neutral grey	black	walnut

| RKR | LKX | LKR |

rocking chair / *lounge chair* / *low lounge chair*
rocker base / *rod base* / *wire base*
ht. — 17" / *seat ht. — 16"* / *seat ht. — 13"*

FINISHES

ONE PIECE PAD	TWO PIECE PAD		
fabric	fabric	birch	black
leather	leather	walnut	

CUSHION IS EAS-
ILY REMOVED
FROM WIRE SHELL.
CUSHIONS ARE IN-
TERCHANGEABLE.

허먼 밀러의 카탈로그에 소개된
찰스와 레이 임스의 의자들, 1955년경
바일 암 라인, 비트라 디자인 미술관

허먼 밀러가 펴낸 찰스와 레이 임스의
「라운지 체어」, 조립도, 1956년
산타 모니카, 임스 오피스

찰스와 레이 임스
「라운지 체어 670」, 1956년
미국, 허먼 밀러
광택 알루미늄, 베니어합판, 자단나무 틀,
라텍스, 솜, 가죽, 플라스틱
뉴욕, 현대 미술관

줄리어스 슐먼
퍼시픽 팰리세이즈 자택에서
포즈를 취한 찰스와 레이 임스, 1958년
말리부, 폴 게티 재단 연구소

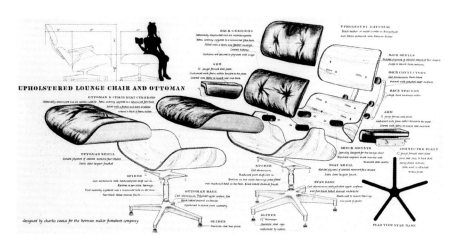

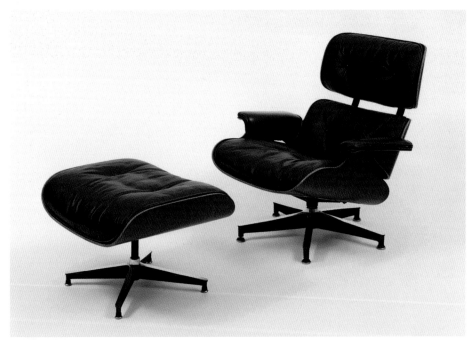

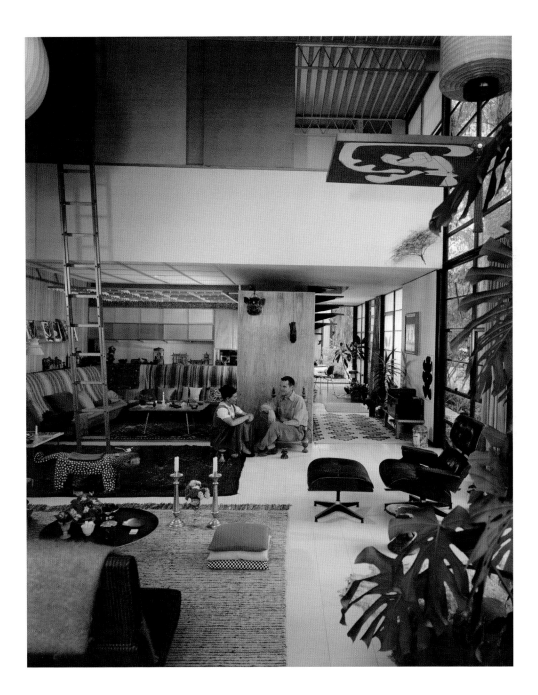

에로 사리넨
테이블 세트 「튤립」, 1956년
미국, 놀 인터내셔널

에로 사리넨
의자 「튤립」, 1956년
미국, 놀 인터내셔널
알루미늄 주철, 폴리에스테르,
라텍스, 유리 섬유, 직물
파리, 국립 현대 미술관-퐁피두 센터

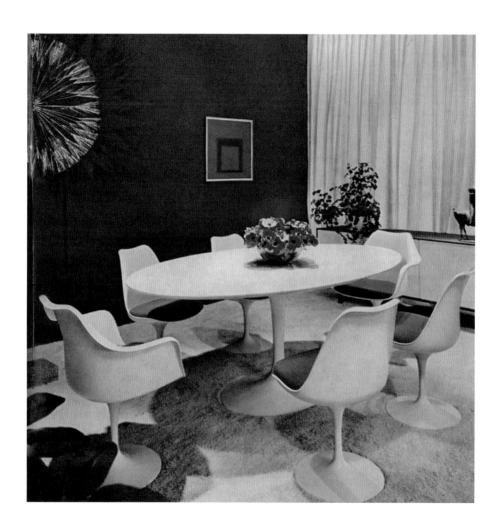

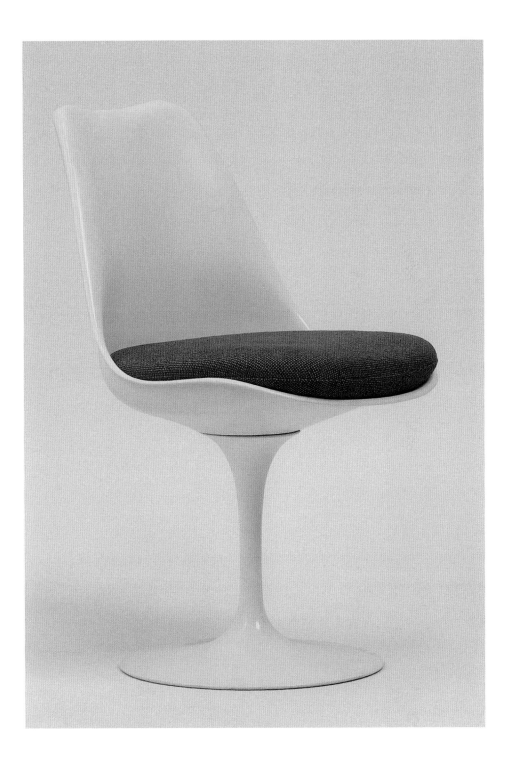

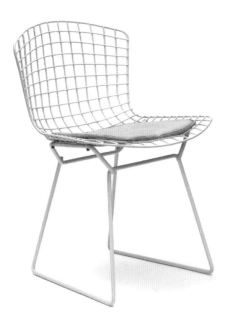

해리 베르토이아
의자 「420A」, 1952년
미국, 놀 인터내셔널
강철, 금속관, 릴산 나일론,
라텍스 망사, 폴리염화 비닐
파리, 장식 미술 박물관

에로 사리넨
의자와 발판 「움」, 1947~1948년
미국, 놀 인터내셔널
강철, 유리 섬유로 보강된 폴리에스테르,
칠을 한 강관, 망사, 천
파리, 국립 현대 미술관-퐁피두 센터

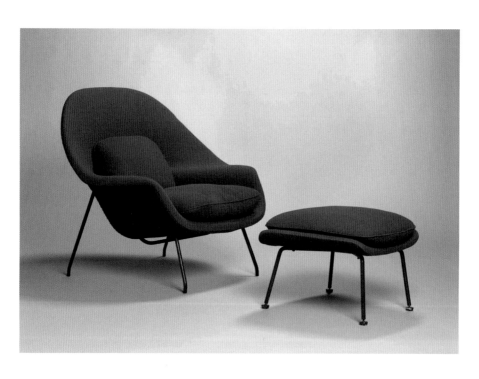

해리 베르토이아
「다이아몬드 체어」, 1952년
미국, 놀 인터내셔널
강철선, 휜 강관, 라텍스 망사, 천
파리, 장식 미술 박물관

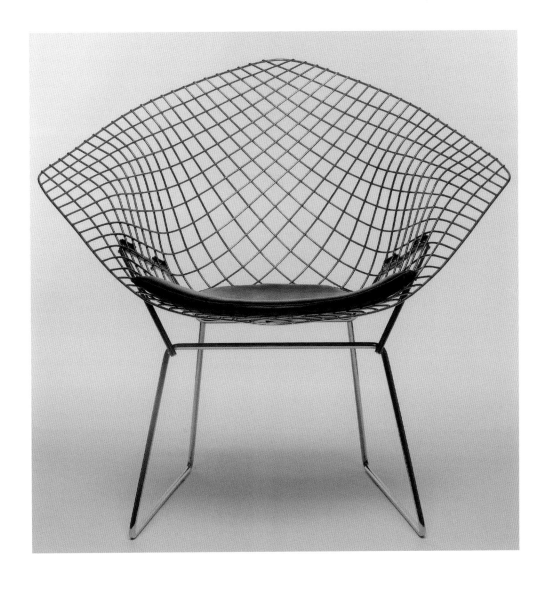

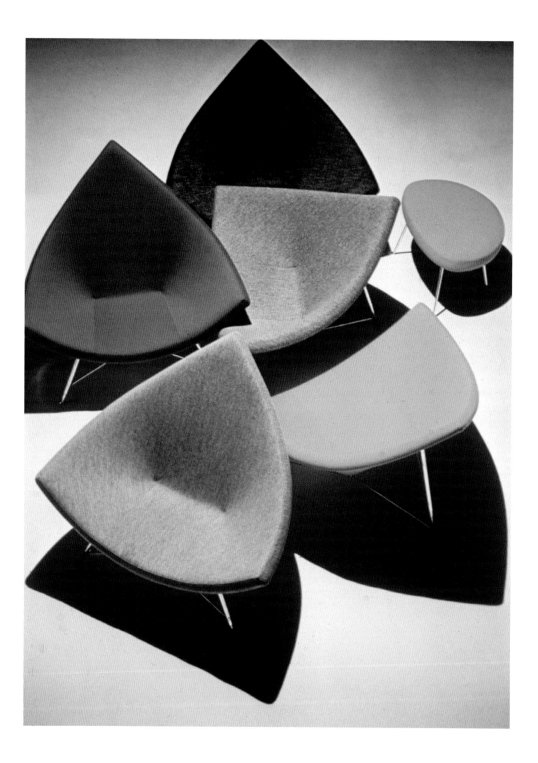

조지 넬슨
1인용 의자 「코코넛Coconut」, 1955년
미국, 허먼 밀러
바일 암 라인, 비트라 디자인 미술관

조지 넬슨
벽시계 「아토믹Atomic」, 1949년
미국, 하워드 밀러 클록Howord Miller Clock
칠을 한 나무, 놋쇠
파리, 국립 현대 미술관-퐁피두 센터

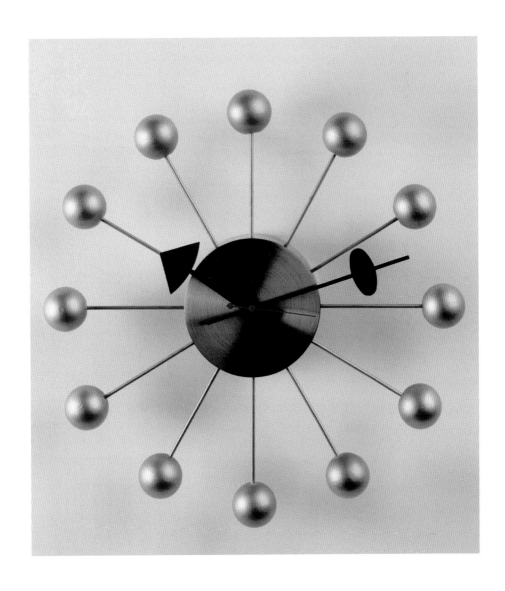

디자인의 〈고전〉으로 자리 잡았다. 1948년에 뉴욕 현대 미술관이 주관한 「저가 가구 디자인Low-Cost Furniture Design」 공모전에서 찰스 임스는 다이닝 팔걸이의자 「DAR」을 세상에 선보였다. 성형 유리 섬유의 외피를 금속 프레임에 얹은 이 의자는 1940년대 후반부터 1960년대까지 디자이너와 제조사가 직면한 가장 어려운 난제 중 하나를 해결해 준 중요한 진전의 상징이었는데, 일체형 플라스틱 의자 제작이 바로 그것이었다. 20세기 중반에 디자이너로 주목받은 찰스 임스와 그의 아내 레이 임스는 1900년대부터 1940년대까지 유럽과 미국에서 활동한 대표적인 모더니즘 건축가(디자이너)들의 혁신적인 작품에서 영감을 얻었다. 덕분에 그들은 건축과 디자인이 추구한 모더니즘의 이상이 지향한 곳을 분명히 직시할 수 있었으며, 무엇보다 그 이상이 실패한 지점을 알 수 있었다는 점이 중요하다. 물론 임스 부부의 작품 세계가 모더니즘에 바탕을 두었고, 그 핵심 가치가 모더니즘에 좌우됐다는 사실은 의심의 여지가 없다. 끊임없이 등장하는 신기술과 신소재는 항상 그들에게 새로운 도전의 영감을 주었고, 그들의 비전은 모더니티로 규정되는 새로운 라이프스타일의 요구에 부응했다. 그리고 이것이 가장 잘 드러난 분야가 가구 디자인이었다. 원래 건축 학도였던 찰스 임스가 가구 디자인에 뛰어든 것은 새로운 소재와 생산 기술을 시험하고 새로운 생활 양식을 탄생시킬 참신한 형태를 발견하려는 일종의 실험이었다.

　　1940년대 후반과 1950년대 사이에 임스는 새로운 기술을 가구 디자인에 도입하는 형태적 실험을 이어 갔다. 예컨대 1946년에 발표한 성형 합판 의자는 가느다란 철제 다리가 달려 있었는데, 고무 패드를 덧붙여 금속과 목재를 접착하는 새로운 방식을 이용한 것이었다. 그리고 1949년에 선보인 유리 섬유 의자는 시대를 앞서간 작품이었다. 『현대 디자인이란 무엇인가?』(1950)에서 에드거 카우프만 2세가 지적하기를, 〈임스의 작품은 플라스틱 특유의 인공적이고 화려하고 매끄러운 표면을 살린 최초의 일체형 플라스틱 의자〉였다. 그리고 1950년에 발표된 부품 교환형 캐비닛은 〈전통적 가구 제조 방식을 버린 최초의 가구〉라고 평가했다. 아마도 현대적

라이프스타일의 의미가 가장 잘 표현된 디자인 가구 하나를 고르라면, 1956년에 임스가 자단나무로 만든, 모던 스타일과 안락함이 조화를 이룬 그 유명한 「라운지 체어Lounge Chair」가 꼽힐 것이다.

1950년대 후반에서 1960년대를 거치는 동안 임스는 알루미늄을 이용해 일련의 가구 디자인을 선보이면서 라운지 의자와 사무용 의자, 공용 의자를 만들어 냈다. 이 의자들은 금세 사무실에서 공항에 이르기까지 다양한 현대 공공장소의 상징적인 인테리어 소품이 되었으며, 그런 공간을 깔끔하고 합리적인 모더니즘풍으로 변모시켰을 뿐만 아니라 상당히 밝고 편안한 느낌을 부여했다. 이런 알루미늄 가구들은 미학적으로나 기술적으로나 세련된 디자인이었다. 예를 들어 1958년에 발표한 「라운지 체어」는 기울기 기능과 회전 기능이 있었다. 얇고 판판한 형태가 특징인 이 의자는 시트와 등받이가 이어져 있고, 앉는 사람의 몸을 받쳐 주는 뼈대 구조로 이루어져 있었다. 주변 공간을 변모시키는 이 우아하고 현대적인 제품들은 중역 사무실이나 귀빈실에 어울렸지만, 1956년 「라운지 체어」처럼 가정용품 시장에서 통하는 것들도 있었다. 임스 부부가 창조한 새롭고 현대적인 인테리어 미학은 밝음과 안락함을 조합함으로써 다양한 장소와 공간을 새로이 규정했다. 일반 가정의 사적인 공간에서도 공항이나 사무실 같은 공적인 장소에서도 그들의 가구는 거기 있는 사람들에게 모더니티와의 새로운 관계, 새로운 현대적 정체성을 부여했다.

1946년에서 1949년 사이에 임스 부부는 로스앤젤레스 퍼시픽 팰리세이즈에 지은 자신들의 집도 손수 디자인했다. 줄곧 디자이너로 활동하면서도 찰스는 기본적으로 자신을 건축가로 여겼다. 〈나는 내가 공식적으로 건축가라고 생각한다. 우리 주변의 문제를 항상 구조의 문제로 보기 때문이다. 구조란 결국 건축이다.〉 새로운 소재와 새로운 생산 기술에 대한 찰스 임스의 사랑은 그의 집을 디자인하는 데도 고스란히 반영되었다(그의 집은 100퍼센트 조립식 공법으로 지어졌다). 함께 작업한 기간 내내 임스 부부가 보여 준 모더니즘에 대한 집착은 절대적이고

확고했다. 원래 레이 임스는 전위 예술(회화와 조각)을 공부했는데, 1930년대에 크랜브룩 예술 대학에 입학하기 전까지(여기서 찰스를 만나 1941년에 결혼했다) 뉴욕에서 한스 호프만Hans Hofmann과 함께 작업하다가 점차 그래픽 디자인 쪽으로 방향을 틀었다. 이후 남편과 작업하는 동안 레이는 그녀만의 심미안과 〈장식하는〉 능력을 발휘했다. 퍼시픽 팰리세이즈에 집을 지을 당시, 구조에 관심이 많은 찰스는 건물 외형을 만들었고 세세한 부분에 안목이 있는 레이는 그 집을 가정으로 변모시켰으며 이런 과정을 통해 더욱 편안한 모더니즘 주택을 완성하였다. 임스 부부의 집을 찍은 수많은 사진은 1955년에 그들이 촬영한 「5년 산 집House: After Five Years of Living」이라는 제목의 단편 영화와 더불어 찰스와 레이 임스가 정적이고 기술 지향적인 모더니즘을 입주자가 편안히 살 수 있는 자연스러운 공간으로 탈바꿈시켰음을 보여 주는 증거이다. 해외여행을 다니며 모은 수없이 많은 〈원시적〉 기념품, 임스 부부가 애지중지한 갖가지 장난감, 그들의 눈을 사로잡은 오래된 공예품과 장식 천 따위가 그 집의 내부 공간을 점점 채우면서 처음에는 생기 없던 구조물을 거주자의 삶이 느껴지는 활기찬 가정으로 변모시켰다.

　　　　1950년대와 1960년대, 1970년대에 이들 부부는 전시회 디자인과 멀티스크린 커뮤니케이션, 영화 분야로 지평을 넓혔다. 이들의 손자인 임스 디미트리어스Eames Demetrios의 설명에 따르면, 〈임스 부부는 건축의 원칙과 구조를 영화 제작에 적용〉했다. 예컨대 1952년에 발표한 영화 「블랙톱Blacktop」은 비누 거품이 만들어 내는 무늬에 초점을 맞추었으며 많은 이의 주목을 받았다. 1953년 작품 「커뮤니케이션 입문A Communications Primer」은 임스 부부가 영화를 교육 도구로 활용한 첫 시도로, 건축가들에게 커뮤니케이션 이론을 설명하는 것이 목적이었다. 이 시기에 임스 부부의 대표적인 디자인은 거의 IBM과의 합작품이었다. 1961년에 그들은 캘리포니아 과학 산업 박물관에서 「매스매티카Mathematica」라는 이름으로 열린 IBM 전시회를 디자인했다. 이 프로젝트를 통해 찰스와 레이 임스는 대중 교육에 대한 관심이 더욱 커졌고, 그들이 만든 인터랙티브 설치 작품은 그 박물관에 37년

동안 전시되었다. 이는 가능한 많은 사람과 소통하려는 임스 부부의 소망을 보여 주는 증거였다. 임스 디미트리어스가 말하기를, 〈찰스와 레이는 교육과 신나는 놀이 사이에 경계를 두지 않았다〉. 이런 방식이야말로 임스 부부가 추구한 목표의 핵심이었다. 찰스와 레이 임스는 20세기 중반부터 그 이후까지 미국 디자인을 지배했다. 그들이 꿈꾼 인테리어 풍경은 현대 사회가 가정과 일터에서 스스로를 규정하고 표현하는 이상적인 비전이 되었다. 미국 기업 문화와 디자인을 접목시킨 임스 부부와 긴밀한 관계를 맺은 IBM 같은 회사들은 세계적인 기업으로 발돋움했다.

찰스 임스가 디자인 학부를 이끌었던 크랜브룩 예술 대학을 창립한 핀란드 건축가 엘리엘 사리넨의 아들로, 한때 임스와 함께 작업한 에로 사리넨도 플라스틱의 성질을 이용하는 작업을 지속하면서 1956년에 「튤립Tulip」 의자를 선보였다. 이 작품은 언뜻 일체형 플라스틱 의자처럼 보였지만, 실은 금속 받침대 위에 성형 플라스틱 판을 얹은 것이었다. 거푸집에서 뜯어낸 성형 플라스틱은 실용적이긴 하지만 구조적으로 강도가 떨어지기 때문에 당시로서는 완전 일체형 플라스틱 의자를 생산하기가 불가능했을 것이다. 임스 부부가 가구 제조 회사인 허먼 밀러와의 공동 작업으로 명성을 드높이는 동안, 사리넨은 크랜브룩 예술 대학 졸업생 동기인 플로렌스 놀과 함께 작업했다. 그녀가 남편 한스 놀Hans Knoll과 함께 세운 놀 가구 회사는 미국에서 현대 가구를 생산하는 가장 진보적인 제조사가 되었다. 사리넨과 놀은 1946년에 나온 「그래스호퍼Grasshopper」 의자, 1948년에 선보인 「움Womb」 의자와 발판, 1950년에 발표한 「움」 소파, 1948년부터 1950년까지 생산된 거실 의자와 안락의자 등등 다양한 의자의 제조 과정을 직접 관리 감독했다. 1956년에 등장한 「튤립」 시리즈는 거실 의자와 안락의자, 식탁 의자, 커피 테이블, 사이드 테이블, 스툴로 구성되어 있었다. 단순미와 우아함이 돋보이는 이 가구들은 참신하고 세련된 현대적 라이프스타일을 반영한 것이었다.

해리 베르토이아도 당시 가구 디자이너로 두각을 나타냈는데, 그 역시 놀과 함께 작업했다. 기본적으로 조각가이자 보석 디자이너였던 그는 「와이어 체어Wire

Chair」시리즈로 가장 널리 알려져 있다. 강철 철사를 격자무늬로 용접해서 만든 이 의자는 성긴 철망 구조 사이로 빛이 통과하기 때문에 방 안의 공간감과 개방감을 훼손하지 않았다. 이 시리즈 중에서 가장 큰 성공을 거둔 의자는 등받이 꼭대기가 뾰족이 솟아서 「다이아몬드 체어Diamond Chair」라고 불렸다. 마치 공기로 만들어진 듯 가벼워 보이는 이 의자는 새롭고 단순한 인테리어를 추구하던 당시의 현대적인 취향 덕분에 큰 호응을 얻었다. 조각 특성이 반영된 베르토이아의 작품들은 대중문화와 대량 소비의 시대에 통하는 독특한 매력을 발산했다. 본질적으로 이들 크랜브룩 예술 대학 졸업생들은 할리 얼의 괴물 같은 자동차들이 득세하던 미국 시장에 우아한 유럽 스타일과 세련미를 불어넣었다.

대서양 건너에서 유입된 굿 디자인의 세계를 이해한 또 다른 1950년대 디자이너는 조지 넬슨이었다. 제2차 세계 대전 이전 컨설턴트 디자이너들의 전철을 밟으면서 동시에, 당시의 새로운 현대적 취향에 천착한 넬슨은 방사형 디자인의 벽시계를 비롯해 수많은 혁신적인 가구 제품에 이르기까지 다양한 제품으로 명성을 얻었다. 아마도 넬슨을 가장 널리 알린 작품은 심리학자 헨리 라이트Henry Wright와 함께 집필한 책『내일의 집Tomorrow's House』(1945)일 것이다. 이 책에서 넬슨은 〈가족실〉, 〈수납 벽〉 같은 새로운 개념을 많이 소개했는데, 이 책을 눈여겨본 허먼 밀러의 회장은 넬슨에게 1945년부터 1972년까지 자기 회사의 디자인 부서를 맡겼다.

장식 예술도 이 시기에 현대적인 옷으로 갈아입었다. 제2차 세계 대전 이전에 산업 디자이너로 활동하기 시작한 러셀 라이트는 1939년에 화려한 도자기 식기류를 만들어 엄청난 인기를 끌었는데, 「아메리칸 모던」이라는 이름으로 불린 이 시리즈는 1959년까지 계속 생산되었다. 그가 만든 알루미늄 제품과 가구, 도자기 디자인은 미국의 일반 소비자가 모더니즘을 접할 수 있도록 해주었다. 라이트는 플라스틱으로도 작업했는데 — 특히 멜라민 — 그가 만든 플라스틱 제품에는 새롭고 현대적인 미학이 담겨 있었다. 헝가리에서 건너온 에바 자이젤도 미국 시장에 현대적 도자기 디자인을 다수 선보였으며, 이 제품들은 제2차 세계 대전 이전부터

1950년대까지 미국 가정의 풍경을 변모시켰다. 1946년에 그녀는 여성 디자이너로는 최초로 뉴욕 현대 미술관에서 단독 전시회를 열었다. 자연의 미학과 강렬한 색감이 어우러진 자이젤의 디자인은 전후 미국에서 엄청난 인기를 누렸다.

인테리어 디자인

1905년에 설립되어 미시건 주 질랜드에 본사를 둔 허먼 밀러는 1930년대에 길버트 로드Gilbert Rohde와 함께 작업한 이후 오랜 세월 디자인 사업을 해왔으며, 1945년에 디자인 디렉터로 이 회사에 들어온 조지 넬슨은 임스, 사리넨, 베르토이아, 이사무 노구치Isamu Noguchi 같은 디자이너를 영입하는 가교 노릇을 했다. 그리고 1970년대까지 여기에서 일하며 허먼 밀러가 막강한 디자인 회사로 성장하는 데 혁혁한 공을 세웠다. 그가 추진한 대표적인 프로젝트는 1960년대에 로버트 프롭스트Robert Probst가 디자인한 「액션 오피스 IAction Office I」과 「액션 오피스 II」였는데, 폭넓은 조사를 바탕으로 두 작업장의 디자인을 모두 전면 재검토했다. 1970년대에는 돈 채드윅Don Chadwick과 빌 스텀프Bill Stumpf가 허먼 밀러의 핵심 디자이너였다. 이들 두 사람은 함께 사무용 의자 「어쿼Equa」를 만들었고, 이후 1994년에는 그 시대를 넘어서는 가장 상징적인 사무용 의자 중 하나가 된 「에어론Aeron」 의자를 디자인해 엄청난 성공을 거두었다. 이 의자는 거의 모든 체형에 자연스럽게 맞았고, 재활용률이 94퍼센트에 이르렀다. 헨리 드레이퍼스를 비롯한 선배 디자이너들의 명맥을 잇는 이런 디자인은 인간 공학, 즉 인간과 소통하는 제품을 지향한다. 지속적이고 치열한 연구를 바탕으로 사무실과 사무 가구 디자인의 새로운 방향을 제시해 온 허먼 밀러는 자사 제품에서 유해 물질을 제거하고, 해로운 폐기물을 일절 발생시키지 않고, 대기 오염 물질 제로 정책을 수립하고, 100퍼센트 녹색 전기 에너지를 사용함으로써 환경과 디자인의 상생이라는 매우 신선한 뉴스를 계속 양산했다. 또한 재활용 프로젝트를 추진하고 자연 분해 디자인에도 관심을 기울였다. 건축 회사인 윌리엄 맥도너 플러스 파트너스William McDonough+Partners는 녹색 디자인 원칙이 반영된 공장 건설 프로젝트를

수주했는데, 나중에 이 공장은 〈그린하우스Greenhouse〉라고 불렸다.

　　오랜 역사를 자랑하면서도 21세기 초에 여전히 건재하며 영향력이 식지 않은 또 다른 가구 인테리어 디자인 회사는 〈놀〉이다. 시간을 거슬러 1938년에 한스 놀과 크랜브룩 예술 대학 출신인 그의 아내 플로렌스 놀(결혼 전에는 슈스트Schust)이 세운 이 회사는 그 후 줄곧 진보적인 디자이너들과 함께 혁신적인 디자인을 창조해 왔으며, 펜실베이니아 주 그린빌에 터를 잡고 60여 년 동안 사리넨의 1956년 「튤립」 시리즈를 비롯한 새롭고 상징적인 디자인 위탁 제품을 세상에 선보였다. 뿐만 아니라 해외의 유명한 현대 디자인 제품들의 판권을 확보했는데, 1953년에 미스 반데어로에의 가구 디자인을, 얼마 후에는 독일 바우하우스에서 마르셀 브로이어의 「바실리」 의자 판권도 사들였다. 오늘날 이런 디자인들은 ― 고전적인 모더니즘 디자인과 당대의 경향이 담긴 디자인 모두 ― 주택 인테리어와 공공장소 인테리어에 쓸 가구를 찾는 건축가들에게 여전히 인기가 높다.

　　21세기에도 미국은 여전히 가구와 인테리어 디자인 분야에서 막강한 힘을 과시하고 있으며 지금도 세계는 미국의 디자인에 주목한다. 또한 미국은 제품 디자인 분야의 건실한 제조사들을 변함없이 지원하는데, 미시간의 그랜드래피즈를 기반으로 사무 가구 및 시스템을 생산하면서 100년의 역사를 자랑하는 다국적 기업 스틸케이스Steelcase가 그런 경우이다. 다만 이 회사는 특별히 혁신적인 디자인을 추구하지는 않지만, 기존 시장을 잃지 않고 새로운 시장을 발굴하려면 마케팅과 디자인을 결합할 필요가 있다.

　　디자이너들은 여전히 미국에서 성업 중이며, 특히 뉴욕이나 시카고, 로스앤젤레스 같은 대도시가 중심지이다. 1980년에 창설된 공산품 디자인 회사인 스마트 디자인Smart Design은 샌프란시스코와 바르셀로나에 지사를 열었다. 이 회사는 캠코더부터 과일 착즙기까지 다양한 제품 디자인을 지속적으로 양산하면서 포장과 브랜드 디자인 작업을 비롯해 〈디자인 고찰〉과 혁신도 게을리하지 않는다. 하지만 제품 디자인이 점점 전략화되면서 인테리어 디자인은 큰 사업으로 확장되었고,

지금도 지난 반세기 동안 줄곧 미국 디자인의 중요한 요소였던 사회적 지위와 스타일 사이의 틈을 메우고 있다. 예컨대 2009년에 캘리포니아 출신 디자이너 마이클 스미스Michael S. Smith는 미국 대통령 관저의 인테리어 디자인 책임자로 선정되었다. 같은 세대의 여느 인테리어 디자이너들과 마찬가지로 전통과 현대적 스타일을 조합하는 스미스는 이 특별한 프로젝트의 적임자로 보였다.

유행을 창조하는 디자이너는 미국에서도 끊임없이 탄생했지만, 그 와중에도 미국은 줄곧 유럽의 우위를 의식했다. 이를테면 1980년대와 1990년대에 호텔리어이자 사업가였던 이언 슈레거Ian Schrager는 필리프 스타크Philippe Starck와 앙드레 퓌망Andreé Putman 같은 저명한 프랑스 디자이너들을 다수 영입하여 스타일에 민감한 고객을 만족시킬 지극히 전위적인 인테리어를 만들어 냈다. 그 첫 작품으로 퓌망이 디자인한 모건스 호텔은 1984년에 문을 열었다. 뒤이어 개장한 로열턴 호텔과 패러마운트 호텔은 모두 스타크의 작품이었다. 2005년부터 슈레거는 화가이자 영화감독인 줄리언 슈나벨Julian Schnable, 스위스 건축 사무소 헤어초크 앤 드 뫼롱Herzog & De Meuron, 영국 건축가 존 포슨John Pawson과 함께 여러 호텔 및 주택 프로젝트를 진행했다. 진보적인 현대 디자인 분야에서 미국이 유럽의 우위를 인정한 또 다른 징표는 2009년에 인디애나폴리스 미술관에서 대규모로 열린 현대 유럽 디자인 전시회였다.

소비주의의 종말

현란한 소비주의와 디자인 양산으로 점철된 1950년대를 거쳐 1960년대로 접어든 미국은 조금 차분해진 분위기였다. 자동차들은 점점 박스 형태로 바뀌어 갔고, 소비자들은 디자인이 한결 얌전한 제품을 집에 두기 시작했다. 냉장고 모서리는 점차 뾰족해졌고, 가정용품에 쓰이는 색상도 더욱 제한되었다. 이제 미국 사회의 분위기는 과소비로 인해 발생하는 낭비와 전후 초기에 만연했던 무책임한 물질주의에 대한 수많은 경고에 수긍하는 쪽으로 기울었다. 이런 맥락에서 주목해야 할 저술가가 두

아르헨티나 디자이너들인 호르헤 페라리 아르도이Jorge Ferrari Hardoy와
안토니오 보네트Antonio Bonet, 후안 쿠르찬Juan Kurchan이
1938년에 만든 안락의자 「버터플라이 체어Butterfly Chair」를
위한 일러스트레이션, 1951년
개인 소장

조지 넬슨
장의자 「마시멜로Marshmallow」, 1956년
미국, 허먼 밀러
칠을 한 강철, 비닐로 씌운 쿠션
바일 암 라인, 비트라 디자인 미술관

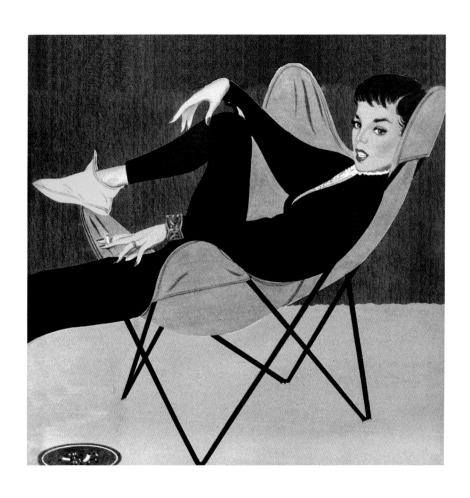

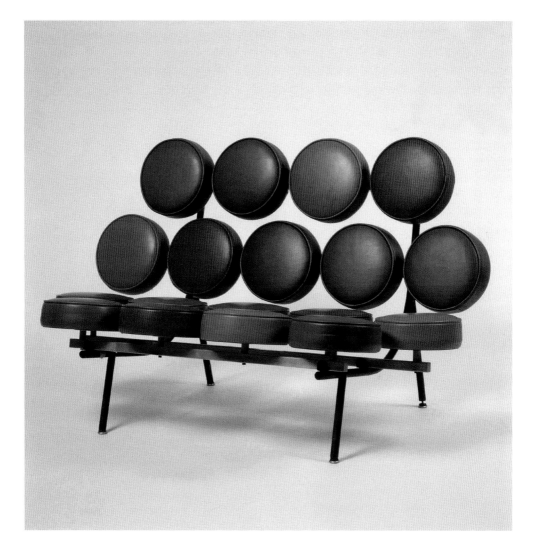

플로렌스 놀
수납 가구, 1950년
미국, 놀 인터내셔널
니스 칠한 티크, 크롬철 다리
생테티엔 메트로폴, 현대 미술관

그래픽 디자이너 헤르베르트 마터Herbert
Matter가 해리 베르토이아의 안락의자로
새롭게 디자인한 놀 인터내셔널의 광고,
잡지 『육안L'œil』 17호, 1956년

워런 플래트너Warren Platner
안락의자 세트 「플래트너」, 1966년
미국, 놀 인터내셔널
강철, 천 외장

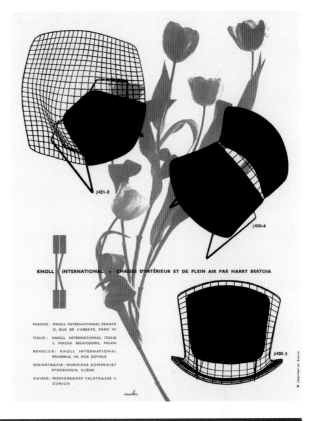

KNOLL INTERNATIONAL · CHAISES D'INTÉRIEUR ET DE PLEIN AIR PAR HARRY BERTOIA

#421-2

#420-4

#420-2

FRANCE: KNOLL INTERNATIONAL FRANCE
13, RUE DE L'ABBAYE, PARIS Vᵉ

ITALIE: KNOLL INTERNATIONAL ITALIE
2, PIAZZA BELGIOJOSO, MILAN

BENELUX: KNOLL INTERNATIONAL
BRUSSELS, 145, RUE ROYALE

SCANDINAVIE: NORDISKA KOMPANIET
STOCKHOLM, SUÈDE

SUISSE: WOHNBEDARF TALSTRASSE 11
ZURICH

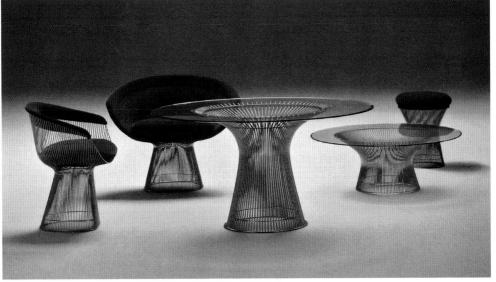

명 있다. 우선 밴스 패커드Vance Packard는 소비 사회의 어두운 이면을 조망한 일련의
책들을 발표했다. 1957년에 출간된『숨어서 부추기는 자들The Hidden Persuaders』은
소비자의 잠재의식을 자극하는 미국 기업의 광고 전략을 폭로했다. 2년 뒤에는
『신분 상승을 좇는 자들The Status Seekers』이 출간되었고, 1960년에 나온『낭비를
조장하는 자들The Waste Makers』은 〈계획적인 노후화〉 전략에 의지하는 미국 경제의
실상을 파헤쳤다. 이런 폐해가 가장 극명하게 드러난 분야는 일부러 제품의 수명을
정해 놓은 자동차 업계였다. 당시 엄청난 파장을 일으킨 패커드의 책들은 미국
사회의 양심을 일깨웠으며, 그 결과 소비 사회의 긍정적 이미지는 급격히 추락했다.
여기에 기름을 부은 것은 정치 활동가 랠프 네이더Ralph Nader의 글이었다. 1965년에
베스트셀러가 된 그의 저서『안전한 속도란 없다Unsafe at Any Speed』는 미국 자동차
업계 전반, 특히 쉐보레Chevrolet 자동차인「콜베어Corvair」의 안전장치가 허술하다는
점을 지적했다. 1960년대를 거치는 동안 과잉의 시대가 끝났다는 사실이 점점 더
명확해졌고, 이제 디자인도 새로운 상황에 맞춰 방향을 다시 설정해야 했다. 선구적인
산업 디자이너들의 전성기도 이 시기에 저물고 있었으며, 새로운 방식으로 디자인을
이해하는 새로운 세대가 등장하기 시작했다. 이런 점에서 당대 디자인을 선도한 헨리
드레이퍼스는 1955년에 자신의 책『사람을 위한 디자인』에서, 제조사를 광고하는
도구나 소비 사회의 상징이 아니라 소비자의 삶에 부합하는 디자인이 필요하다고
역설했다. 그는 디자인을 접하는 일반 소비자를 지칭하는 〈조〉와 〈조세핀〉이라는
가상의 인물을 내세워 그들이 디자인 작업에 고려되어야 한다는 점, 특히 그들의 신체
치수와 그들을 에워싼 각종 제품들의 치수가 반영되어야 한다고 주장했다. 1960년에
나온『인간 측정The Measure of Man』에서 드레이퍼스는 인체 측정학과 인간 공학에 대한
관심을 한 걸음 더 진전시켰다.

기업의 아이덴티티

소비문화와 개인주의의 위세가 한풀 꺾이면서 디자인을 브랜드 이미지와 아이덴티티

창출의 도구로 보는 기업 문화가 새로이 강조되기 시작했다. 디자인과 브랜드의 연계는 미국 문화의 오랜 관습이었지만, 1945년 이후에는 새로운 양상으로 발전했다. 이 무렵 수많은 기업이 초국가적인 형태로 자신을 규정하기 시작했다. 가장 대표적인 사례가 코카콜라Coca-Cola였는데, 1886년에 설립된 이 회사는 끊임없이 세계 시장으로 판을 넓혀 갔다. 사실 〈코카콜라 식민화Coca-Colonization〉라는 표현은 제2차 세계 대전 이후 전 세계로 퍼진 미국 문화의 영향을 일컫는 말로 자주 회자되었다. 메가 브랜드라고 불리는 달콤한 탄산음료인 코카콜라의 성공에는 이 회사의 아이덴티티가 반영된 디자인의 공이 컸는데, 단순히 제품 용기 디자인 때문만이 아니라 더욱 교묘한 기업 이미지 전략 덕분이었다.[21] 전쟁 전부터 종전 시점까지 기업들은 제품과 브랜드 둘 다 광고와 판촉에 많은 노력을 기울였지만, 1945년 이후 그 행보가 가속화되면서 제품을 라이프스타일에 접목시키는 데 집중했다. 코카콜라의 광고 문구가 이를 잘 보여 준다. 〈창의적인 놀이는 즐거운 인생에 필수! 코카콜라를 마셔요! 내 인생의 달콤한 업그레이드!〉[22] 이것은 디자인이 제품을 알리는 것이 아니라 탄산음료를 마시면 삶의 수준이 높아진다는 막연한 환상을 심어 준 본보기였다. 스티븐 베일리가 지적했듯이, 〈1969년 무렵 코카콜라는 단순한 음료수 이상이었다. 일종의 부적〉[23]이었다. 역설적이게도 코카콜라는 세계적이면서 동시에 미국적이었다.

새로운 전기 전자 제품을 만드는 분야에서도 기업 아이덴티티 전략을 도입했다. 예를 들어 IBM은 건축가이자 공산품 디자이너인 엘리엇 노예스를 끌어들여 자사의 기계제품과 글로벌 이미지에 새 생명을 불어넣었다. 발터 그로피우스와 마르셀 브로이어 밑에서 일하다 전시에 군용 글라이더를 디자인하고 뉴욕 현대 미술관의 첫 산업 디자인 책임자가 되었던 노예스는 IBM이 창설한 업계 최초 산업 디자인 부의 수장으로 적임자였다(나중에 모빌 오일Mobil Oil과

21 Stephen Bayley, *Coke! Coca-Cola 1886-1986: Designing a Megabrand*(London: The Boilerhouse, 1986).

22 위의 책, 63면.

23 위의 책, 62면.

웨스팅하우스에서도 일했다). 당시 IBM의 회장 토머스 왓슨 2세Thomas J. Watson Jr.는 1956년에 노예스를 정식으로 영입했다. 새로운 기업 이미지 창출을 위해 노예스는 폴 랜드Paul Rand와 찰스 임스를 불러들여 함께 작업했으며, 국제적으로 엄청난 성공을 거둔 1961년형 「실렉트릭Selectric」 타자기와 1964년에 로스앤젤레스에 세워진 IBM 에어로스페이스IBM Aerospace 빌딩을 비롯해 이 회사의 각종 제품과 건물도 디자인했다. 이후 모빌 오일로 건너간 노예스는 1964년에 이 회사의 리브랜딩 프로젝트를 맡았다. 한눈에 알아볼 수 있고 미적으로도 만족스러운 디자인이 그의 목표였으며, 이를 위해 다양한 색채 배합과 형태, 로고를 연구했다. 노예스가 디자인한 첫 주유소는 1966년에 개장했다.

우주 개발 경쟁의 파생 상품

1960년대에 가장 뜨거웠던 우주 개발 경쟁은 제2차 세계 대전 이후 미국이 기술적 우위로 세계를 압도한 계기 중 하나였다. 기술 발전과 맥을 같이하는 디자인은 당연히 우주 개발 계획에서 중책을 떠맡았는데, 로켓에서 우주복까지 우주 탐사에 직접적으로 쓰인 물자뿐만 아니라 거기서 파생되어 소비자 시장으로 유통된 제품이나 심지어 몇몇 가정용품에도 영향을 미쳤다. 존 케네디 대통령 재임 시절 인간을 달에 보내고자 추진된 아폴로 계획은 이런 면에서 특히 생산적이었다. 여기서 파생된 제품으로 긁힘 방지 렌즈, 냉동 건조 식품, 무선 전동기, 흔히 스니커즈라고 불리는 운동화 등이 있었는데, 이런 신발은 충격 흡수 및 접질림 방지와 안정성이 강화되었다. 파생 기술을 이용한 새로운 소비재의 등장은 그런 신기한 제품을 전면에 내세우는 새로운 산업들을 탄생시켰다. 원래 1964년에 블루 리본 스포츠Blue Ribbon Sports라는 이름으로 설립된 나이키Nike 같은 회사들이 생산한 스니커즈나 트레이닝 슈즈는 스포츠를 즐기는 사람들이 점점 더 늘어나는 시대의 엄청난 수요를 메워 주었다. 1967년에 자체 매장을 연 나이키는 오늘날까지도 미국에서 가장 성공한 브랜드로 남아 있다. 이 회사는 당대에 없던 신제품을 생산하여 첨단 기술에 민감한

새로운 시장을 창출했으며, 수준 높은 기술적 완성도와 독특함 덕분에 고가격 정책을
고수할 수 있었다.

필요를 위한 디자인

1970년대는 대량 생산과 사치품으로 점철된 1950년대 소비 사회로부터 한층
더 멀어졌다. 경기가 침체되고 1960년대 후반 학생 운동으로 사회 일각에서
물질주의의 장단점을 더 깊이 고민하기 시작하자, 디자인의 개념을 다른 각도에서
접근하려는 새로운 분위기가 형성되었다. 이 무렵 자동차 산업은 스타일링 방식이
고착화되었으며, 새로운 컨설턴트 디자이너들은 오래된 제조업 분야와의 연을
끊고 당시 서부 해안에서 부상하고 있던 신흥 소프트웨어 회사들과 관련 전자
기계 회사들에게 손을 내밀기 시작했다. 1970년대 초반에 출간된『현실 세계를
위한 디자인Design for the Real World』(1972)에서 빅터 파파넥Victor Papanek은 디자이너가
사회적 책임 의식을 가지고 사람들의 욕구와 필요를 구분할 줄 알아야 한다고
역설했다.[24] 또한 제3세계에 필요한 것이 무엇인지 고민하면서 세계적인 자원 고갈
문제도 고려해야 한다고 주장했다. 파파넥의 글은 앞서 패커드의 생각과 여러모로
닮아 있었지만, 이 즈음에는 그런 말에 귀를 기울여 주는 사람들이 훨씬 많았다.
미국 사회에 엄청난 영향을 끼친 이 책은 소비주의의 확대를 거부하고 자기가 쓸
물건을 직접 만드는 자연의 삶을 중시하는 라이프스타일을 추구하는 새로운 운동에
뿌리를 두었는데, 이러한 움직임은 미국 서부 해안 지역을 중심으로 일어났다. 이
시기에 출간된 스튜어트 브랜드Stewart Brand의 자비 출판 잡지『지구 백과Whole Earth
Catalog』(1968~1972)는 인간이 마음만 먹으면 얼마든지 소비 사회에서 벗어나 삶에
필요한 것들을 충족시킬 대안을 찾을 수 있음을 보여 주었다.

24 빅터 파파넥,『인간을 위한 디자인』, 현용순 옮김(파주: 미진사, 2009), 개정판.

헨리 드레이퍼스
『사람을 위한 디자인』에 수록된
인간 측정 삽화, 1955년
미국, 올워스Allworth
파리, 포르네 도서관

엘리엇 노예스
타자기 『실렉트릭 I』, 1961년
미국, IBM
파리, 국립 현대 미술관-퐁피두 센터

폴 랜드
포스터 『아이비엠Eye-Bee-M』, 1982년
미국, IBM
뉴욕, 현대 미술관

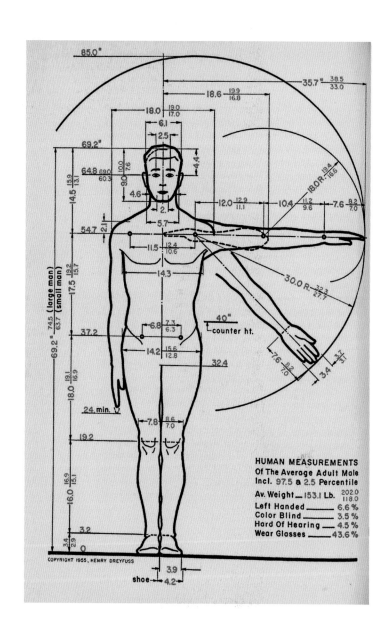

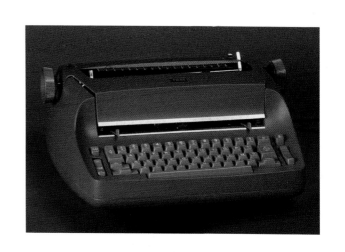

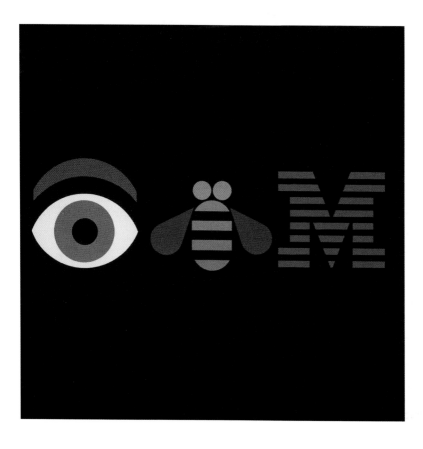

코카콜라 광고, 1940년경

빅터 파파넥, 제임스 헤네시James Henessey
책 「노마딕 가구Nomadic Furniture」의 삽화, 1974년
영국, 스튜디오 비스타Studio Vista
파리, 장식 미술 박물관 도서관

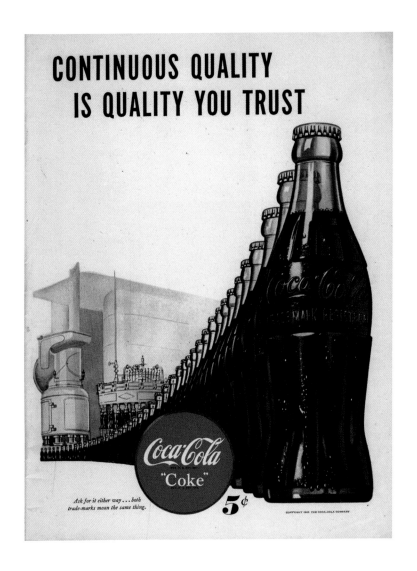

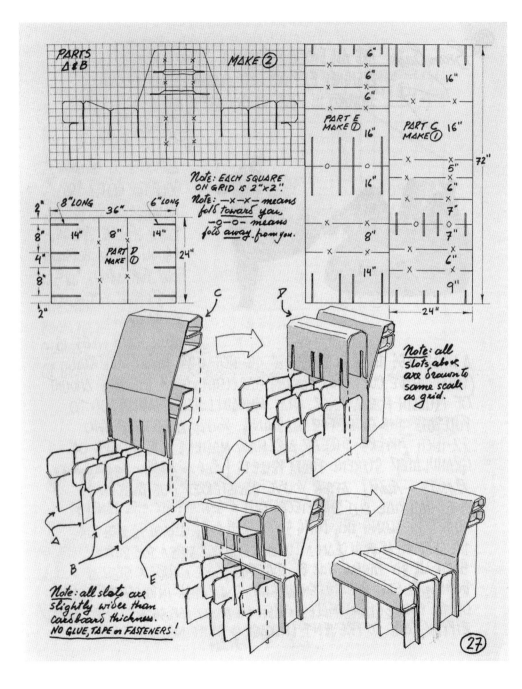

PARTS Δ & B MAKE ②

PART E
MAKE ①

PART C
MAKE ①

6"
6"
6"
16"
16"
16"
72"

5"
6"
7"
7"
6"
9"

16"
8"
14"

24"

Note: EACH SQUARE ON GRID IS 2"x 2".
Note: —x—x— means fold toward you.
—o—o— means fold away from you.

2" 8"LONG 36" 6"LONG
8" 14" 8" 14"
4" PART D
8" MAKE ① 24"
2"

Note: all slots above are drawn to same scale as grid.

Note: all slots are slightly wider than cardboard thickness.
NO GLUE, TAPE or FASTENERS!

C D

A B E

㉗

포스트모더니즘

파파넥의 사상이 미국 사회에 널리 퍼지긴 했지만 향후 30년 동안 별 영향을
끼치지는 못했다. 1970년대와 1980년대에는 디자인도 대중의 취향과
라이프스타일에 점점 더 휘둘렸고, 프로페셔널 디자인과 아마추어 디자인의 경계는
점차 흐려져 갔다. 당시 사회 문화의 극적인 변화를 인식한 수많은 디자이너와
건축가들은 20세기 디자인 발전의 바탕이었던 기본 전제들에 물음표를 던지기
시작했다. 그 결과 모더니즘 디자인이 쇠퇴하면서 그 자리에 디자인의 좋고 나쁨을
따지지 않고 소비와 시장 가치, 대중 취향의 중요성을 인정하는 새로운 사조가
뿌리를 내렸다. 앞서 1966년에 나온 미국 건축가 로버트 벤투리의 책『건축의
복잡성과 모순Complexity and Contradiction in Architecture』은 그런 논조를 담고 있었다.
1970년대와 1980년대에 건축과 디자인 분야에서 일어난 포스트모던 운동의 기본
정신을 설파한 이 책은 당시에 큰 반향을 불러일으켰다. 벤투리는 이렇게 말했다.
〈나는 둘 중 하나보다 《둘 다》를 좋아하고, 흑 아니면 백보다는 《흑백》 가끔은
《회색》도 좋아한다.〉 그는 대중적 가치를 수용하는 건축(디자인)의 필요성과 고급
대중문화 사이의 구분을 종식시키고자 했다. 그가 정의한 디자인이란 생산보다
소비에 뿌리를 두는 것, 모더니즘이 주창한 〈기능을 따르는 형태〉보다 〈표현을
따르는 형태〉를 선호하는 것, 끊임없는 흐름 속에 복잡성과 다원성을 내포하는
포스트모더니티의 개념을 반영하는 것이었다.

기능뿐만 아니라 표현도 중시하는 벤투리의 디자인 개념은 제품 표면의
무늬와 장식, 과거에 대한 향수를 즐기는 새로운 디자인 방식의 물꼬를 터주었다.
무엇보다 중요한 점은, 예컨대 진공청소기처럼 기술적으로 복잡한 제품을
디자인하면서 모더니즘의 원칙인 〈기능을 따르는 디자인〉과 〈소재에 대한 충실함〉을
그런 복잡하고 현대적인 공산품에 적용할 수 없던 디자이너들의 고민이 마침내
해결되었다는 것이다. 이제 그들은 소비자가 보게 될 제품의 외관에 그것의 내부
구성 요소나 생산 수단을 시각적으로 드러낼 필요 없이 자유롭게 의미를 부여할

수 있었다. 포스트모더니즘이 엄청난 영향을 끼친 미국에서는 일단의 진보적인 건축가들이 자신을 표현할 새로운 언어를 갖게 되었다. 1980년대 초에 벤투리는 놀 인터내셔널과의 협업을 통해 자신의 생각을 실행에 옮겼다. 그 결과 플라스틱 박판을 입힌 곡선형 합판 의자들이 탄생했는데,「퀸 앤Queen Anne」부터「아르 누보Art Nouveau」까지 서로 다른 9가지 스타일로 구성되었다. 비록 표면적으로는 모두 다르지만 하나의 생산 공정으로 제작된 이 다양한 스타일의 공존은 1920년대 제너럴 모터스가 선구적으로 도입했던 〈주문형 대량 생산〉의 반향이자 그보다 앞서 헨리 포드가 발전시킨 〈순수한〉 대량 생산의 종말을 고한 것이었다.

제너럴 모터스가 선구적으로 도입한 포스터모던 생산 방식은 제2차 세계 대전 이전에 자리를 잡았지만, 문화로 수용되기까지는 다시 반세기가 걸렸다. 1980년대 포스트모던 디자인의 또 다른 사례로는 리처드 마이어Richard Meier의 작품과 과거에 모더니즘 건축가였던 필립 존슨Philip Johnson의 작품이 꼽힌다. 존슨이 18세기 영국 가구 디자이너 토머스 치펀데일Thomas Chippendale의 의자에서 영감을 얻어 건물의 처마 돌림띠를 디자인한 AT & T의 뉴욕 치펀데일 빌딩은, 그가 코네티컷 주 뉴 케이넌에 미스 반데어로에풍으로 지은 자신의 울트라 미니멀리즘 주택에서 보여 준 초기 모더니즘 디자인으로부터의 극적인 방향 전환이었다. 포스트모던 스타일을 수용한 여러 제조사 중에는 1983년에 뉴욕에서 설립된 스위드 파월Swid Powell도 있었다. 여기서 생산된 포스트모던 제품들은 이탈리아 디자이너 에토레 소트사스, 미국 건축가 로버트 벤투리와 마이클 그레이브스 등이 디자인했다. 이 시기의 다작 디자이너인 마이클 그레이브스는 1970년대부터 줄기차게 수많은 포스트모던 제품을 만들어 냈는데, 수너 하우저먼Sunar Hauserman의 가구 제품들도 그의 작품이었다. 하지만 그레이브스의 가장 유명한 디자인은 이탈리아 알레시의 짹짹거리는 주전자「버드 케틀Bird Kettle」과 몰러 인터내셔널Moller International의 미키 마우스 모양 주전자였다. 또한 월트 디즈니Walt Disney와도 일하면서 포스트모더니즘과 대중 문화의 태생적 연계를 공고히 했다.

디자인 고찰

20세기 디자인이 한쪽에서는 라이프스타일 개념을 도입했다면, 다른 한편으로는 제품 디자인에서 한 걸음 물러나 디자인 그 자체의 세계로 후퇴했다. 이러한 접근의 선구자는 미국 서부 해안의 디자인 컨설턴트 회사인 아이디오IDEO였다. 1991년에 데이비드 켈리 디자인David Kelly Design과 ID2의 합병으로 탄생한 아이디오는 영국 디자이너 빌 모그리지Bill Moggridge가 경영하면서 초기에 컴퓨터에서 카메라까지 사용자 친화적 첨단 기술 제품 디자인에 주력했지만, 머지않아 경영 방침을 제품 디자인에서 경험 디자인으로 바꾼 최초의 회사로 변모했다. 이 과정에서 유명한 디자이너 한 명보다 디자이너, 사회학자, 건축가, 엔지니어 등등 다양한 분야의 전문가로 구성된 팀을 더 중시하게 되었다. 이를테면, 2003년에 미국의 의료 기관인 카이저 퍼머넌트Kaiser Permanente가 의뢰한 프로젝트에 투입된 전문가 팀은 이 병원의 간호사와 의사, 시설 관리자를 대상으로 함께 작업했다.[25] 이 프로젝트의 목적은 더 많은 환자 유치와 비용 절감이었다. 다분야 전문가 팀이 조사한 바에 따르면, 이 병원의 입원 절차는 환자에게 악몽 같았고, 대기실은 불편하기 짝이 없었으며, 의사와 간호사는 너무 멀리 떨어져 앉아 있었다. 아이디오가 투입한 인지 심리학자들은 환자의 가족과 친구들이 담당 의사에게 말을 거는 행위가 금지되어 있다는 사실을 알아냈고, 사회학자들은 환자가 진료실에서 20분 가까이 반나체로 있는 것을 싫어한다는 사실을 알아냈다. 이 조사의 최종 결론은 새로운 병동이나 의료 기기의 확충이 아니라 환자가 병원을 경험하는 방식에 변화가 필요하다는 것이었다. 한 저널리스트는 이렇게 평가했다. 〈아이디오 덕분에 카이저 병원은 의료 서비스가 쇼핑과 흡사하다는 사실을 깨달았다. 즉, 타인과 공유하는 사회적 경험이라는 것이었다.〉[26]

　　〈디자인 고찰〉의 개념은 21세기 초반에 진지하게 논의되었다. 아이디오의 영국인 CEO 팀 브라운Tim Brown은 이 개념에 대해 소비자(사용자)에 대한 이해를

25　The Power of Design, *Bloomberg Businessweek*(2004, 5, 17), p. 6~7.

26　위의 책, 6~7면.

바탕으로 신속한 프로토타입[27] 적용을 통해 빠르고 혁신적인 결과물을 얻어 내는 것이라고 설명하면서, 그 결과물이 제품 개발로 이어질 수도 있고 그렇지 않을 수도 있다고 부연했다. 브라운의 말에 따르면 디자인 고찰의 목적은 〈효과적인 솔루션을 가로막는 전제를 뛰어넘는 것〉[28]이었다. 그가 강조한 프로토타입의 중요성은 지난 200여 년간 디자인이 제조 산업과의 협업을 통해 발전해 온 것처럼 새로운 상황에 적용되어 모든 문제의 혁신적인 해결책에 도달하는 새로운 길을 제시하는 데 있었다. 디자인 고찰은 현역 디자이너들과 디자인 교육에 영향을 끼쳤다. 이 방식을 가장 먼저 도입한 교육 기관 중 한 곳인 스탠퍼드 대학의 〈디 스쿨d. School〉은 하소 플래트너Hasso Plattner 디자인 연구소라고도 불린다. 1980년대 중반에 설립된 디 스쿨은 21세기 초에 디자인 고찰 방식을 적용하여 다분야 전문가 팀들이 문제를 해결하게 유도하려 했는데, 그렇게 얻은 솔루션이 반드시 새로운 제품이나 서비스를 창출하지는 않지만 기업이나 투자자를 위한 새로운 비즈니스, 시행 계획이나 전략 수립으로 이어질 수는 있었다. 이런 프로젝트는 대부분 비즈니스에 초점이 맞춰졌지만 재난 지역 복구처럼 이타적 성질의 프로젝트도 더러 있었다.

2006년 당시 아이디오의 프로젝트 중 60퍼센트는 디자인보다 전략 중심이었다. 이를 위해 스토리텔링 기법이 활용되었고, 영화감독과 작가의 도움도 받았다. 이런 프로젝트의 원칙은 디자이너가 항상 주변 모든 사람의 생활 양식을 이해하고 그들이 선천적으로 〈T형 인간〉, 즉 수평적 성향과 수직적 성향을 가진 존재란 사실을 고려해야 한다는 것이었다. 또한 아이디오의 디자이너들에게는 업무를 완수하는 것보다 물음표를 던지는 것이 중요했다. 사실 팀 브라운은 〈정확한 문제 파악〉을 가장 중요시했다.[29] 스탠퍼드 대학과 아이디오 모두 디자이너가 프로젝트를 선도해야 한다는 전제를 깔고 있었다. 애플 컴퓨터의 사례와 더불어

27 Prototype. 본격적인 상품화에 앞서 성능을 검증하거나 개선하기 위해 간단히 핵심 기능만 넣어 제작한 기본 모델을 말한다. 시제품, 견본품이라고도 한다.

28 Tim Brown, Jocelyn Wyatt, Design Thinking for Social Innovation, *Stanford Social Innovation Review*(2012년 겨울호), p. 32.

29 위의 책.

당시에 자주 언급된 놀라운 혁신의 표본으로 미국 커피 소매업체 스타벅스Starbucks가
꼽히는데, 이 회사가 10대 청소년들에게 술집도 학교도 가정도 아닌 완전히 새로운
공간을 제공했기 때문이다. 기존 고객의 요구를 효과적으로 충족시키는 차원에
머물지 않고 고객이라는 존재를 새로이 규정한 점도 이 회사가 추앙받는 이유이다.
21세기의 첫 10년 동안 수많은 디자인 컨설턴트 회사가 아이디오를 본보기로 삼아
다분야 전문가 팀을 활용했다. 다른 디자인 회사들은 디 스쿨의 방식을 차용했는데,
이들 중 일부는 문화적 요소(무엇이 바람직한가?)도 추가했다. 또한 혁신의 개념은
이런 모든 프로젝트의 근간이었으며, 그들은 혁신을 〈사회 경제적 의미가 담긴
발명〉으로 정의했다.[30]

실리콘 밸리 디자인

1980년대부터 오늘날까지 미국 디자인에서 가장 중요한 발전은 서부 해안 지역의
샌프란시스코 남부 팰로앨토 시에서 이루어졌는데, 훗날 이곳은 실리콘 밸리Silicon
Valley로 불리게 되었다. 미국 현대 디자인의 첫 단계가 전력 지배에서 비롯되었다면,
이 새로운 단계는 전자, 정보, 통신 기술 분야의 중대한 발전과 이를 발판으로 성장한
소비자 중심 산업에 뿌리를 두었다. 이제 디자이너는 그런 산업의 하드웨어 측면과
소프트웨어 측면 모두에서 중요해졌으며, 접근과 사용이 쉽고 매력적인 제품을
디자인함으로써 첨단 기술을 대중에게 해석해 주는 역할을 수행했다. 이런 새로운
상황에 걸맞은 〈새로운 디자인〉 추구는 중요한 변화를 야기했는데, 하나의 기능을
수행하는 하나의 제품 즉 모더니즘이 천명했던, 기능에 의해 결정되는 형태라는
틀에서 벗어나 복잡한 다기능 제품을 수용하는 디자인이 전면에 등장한 것이다. 이는
앞서 도자기 찻주전자에서 진공청소기로의 이동보다 훨씬 더 큰 변화였는데, 애플의
「아이패드iPad」가 대표적인 사례이다. 외관과 재질을 보면, 단순하고 판판한 네오모던
스타일의 직사각형 플라스틱 태블릿을 패브릭 커버에 담은 이 제품에는 텔레비전,

30 위의 책.

라디오, 타자기, 오디오, 카메라, 앨범, 주소록 등등 수많은 기능이 탑재되어 있었다. 더구나 평범해 보이는 이 기계를 인터넷에 연결하면 갖가지 오락과 정보, 통신을 즐길 수 있는데, 이런 놀라운 가능성은 전례가 없다. 무엇보다 중요한 것은 외관뿐만 아니라 기능도 인기 요인이었다는 점이다.

보통 〈프로그〉라고 불리는 독일 기업 프로그 디자인Frog Design은 실리콘 밸리에 터를 잡은 최초의 디자인 회사 중 하나로서, 당시 최고 경영자는 하르트무트 에슬링거Hartmut Esslinger였다. 처음에는 팰로앨토로 갔다가 이후 캘리포니아로 옮긴 이 회사는 전 세계에 지점을 거느리고 있다. 비록 프로그 디자인의 뿌리는 산업 디자인이었지만, 더 넓은 혁신 분야로 지평을 넓혀 오늘날에 이르렀다. 이 회사의 가장 유명한 디자인은 컴퓨터와 소비자 전자 제품 분야에 집중되어 있는데, 소니Sony와 애플도 이들의 고객이었다. 1984년에 프로그 디자인이 디자인한 애플의 「스노우 화이트Snow White」 컴퓨터는 사용자 친화적 외관을 가진 산뜻하고 아름다운 소형 기계를 만들려는 중요한 시도가 담긴 초기 작품이었다. 컴퓨터 내부 구성물이 담기는 통을 만드는 까다로운 과정 속에서 이들은 곡선의 반지름과 라인, 케이스 색상에 디자인이 기여할 방법을 모색했다. 제품 외관과 성능 모두 소비자의 구매 결정을 유도하는 데 중요하다는 점을 인식한 애플은 컴퓨터 시스템 자체의 사용자 친화적 특성에도 신경을 쏟았다. 훗날 1990년대에 애플은 영국 디자이너 조너선 아이브와의 협업을 통해 이런 방침을 더욱 강화했는데, 그 결과 탄생한 일련의 전자 제품은 오늘날의 라이프스타일이 반영된 디자인이었다.[31]

21세기 초반에 발표한 휴대용 플레이어 「아이팟iPod」(2001)부터 「아이폰iPhone」(2007)과 태블릿 PC 「아이패드」(2010)에 이르기까지 아이브가 디자인한 애플 제품들은 더욱 풍부해졌다. 당시에는 이런 제품의 사용자 친화성과 기능성 중에서 확실히 후자가 더 강조되었다. 사용자의 불편을 최소화하고자 세련된 고감도 터치스크린을 탑재하고 각종 어플리케이션을 구동하는 시각 언어를

31 Jonathan Ive, The Apple Bites Back, *Design*(1998년 가을, 창간호), pp. 36~41.

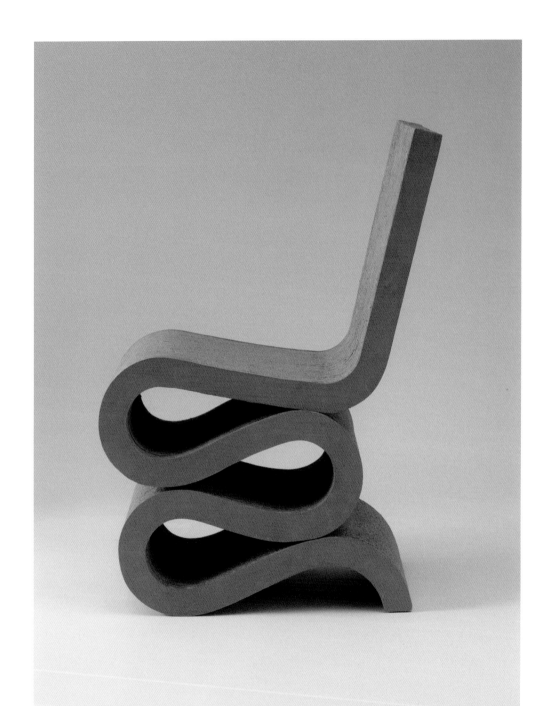

프랭크 게리
잭 브로건Jack Brogan 제작
의자 「이지 에지스 사이드Easy Edges Side」, 1972년
압축한 골 마분지
뉴욕, 현대 미술관

로버트 벤투리
마이클 워맥Michael Wommack 채색
의자 「고딕 리바이벌Gothic Revival」, 1984년
미국, 놀 인터내셔널
채색 나무, 플라스틱
필라델피아, 필라델피아 미술관

로버트 벤투리
의자 「퀸 앤」, 1984년
미국, 놀 인터내셔널
강철, 플라스틱
뉴욕, 현대 미술관

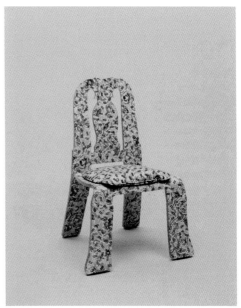

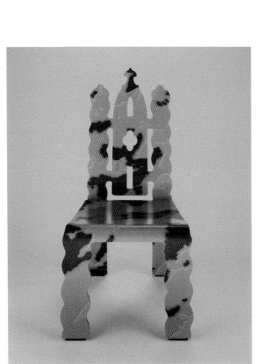

마이클 그레이브스
주전자 「버드 케틀」, 1985년
이탈리아, 알레시
스테인리스강, 손잡이와
휘슬 새 조각은 2색 폴리아마이드
파리, 국립 조형 예술 센터/국립 현대 미술 재단
리옹, 장식 미술 박물관 위탁

마이클 그레이브스
화장대 「플라자Plaza」, 1981년
이탈리아, 멤피스Memphis
채색 목재, 찔레나무, 거울, 전구
파리, 국립 조형 예술 센터/국립 현대 미술 재단
파리, 장식 미술 박물관 위탁

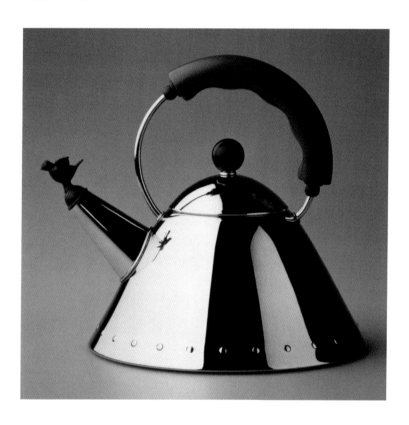

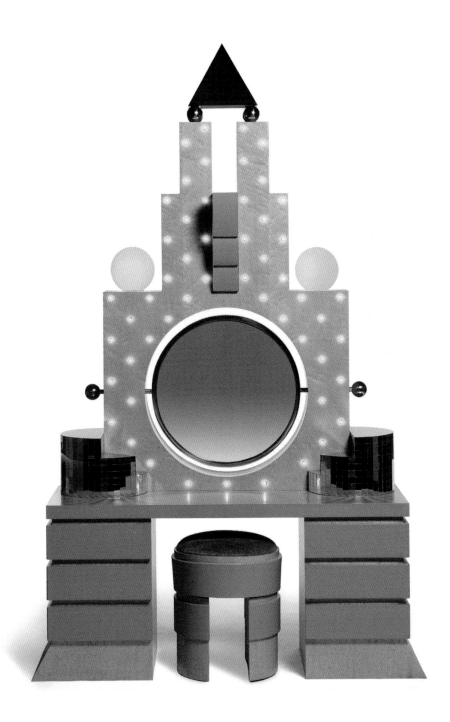

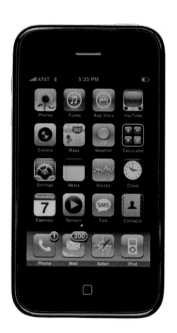

「아이폰 3G」, 2007년
미국, 애플

조너선 아이브
「아이팟」, 2001년
미국, 애플
뉴욕, 현대 미술관

조너선 아이브가 디자인한
애플 「아이맥 G3」의 광고, 1998년

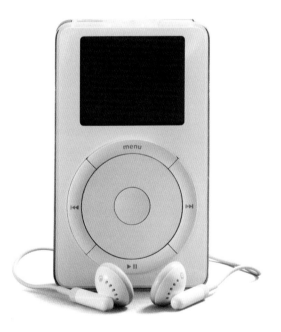

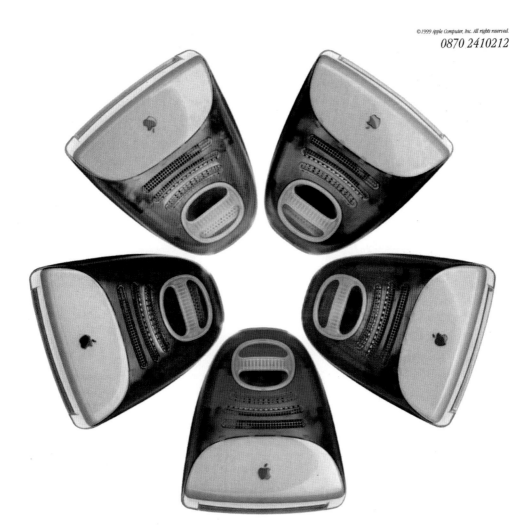

Collect all five.

The new iMac. Now in five flavours. . Think different.

이브 베하/퓨즈프로젝트
미야케 잇세이 협업
손목시계 「뷰Vue」, 2010년
미국, 퓨즈프로젝트

이브 베하/퓨즈프로젝트
아이용 랩톱 컴퓨터 「XO-1」, 2005년
타이완, 퀀타Quanta
뉴욕, 현대 미술관

채용했지만, 무엇보다 소비자를 매혹한 것은 뛰어난 기술적 완성도와 점점 더 다양해진 각종 기능의 참신한 조합이었다. 예컨대 2011년에 출시된 「아이패드 2」는 이 제품이 새로운 형태의 통신과 오락 기구일 뿐만 아니라 여전히 라이프스타일 선택이란 점을 강조하는 다양한 색상을 선보였다. 하지만 전통적인 공산품 디자인 요소 ─ 공들여 디자인한 특징적 외형과 소재 ─ 는 점차 정교한 시스템과 인터페이스 디자인에 크게 압도되었고, 결국 후자가 제품에 관한 호감을 결정했다. 애플은 소비자용 전자 제품 시장을 선도해 왔고 지금도 그러하다. 애플 제품에는 아이브가 만든 지극히 매력적이고 효율적인 새로운 언어가 사용되었으며, 이 회사는 아이브를 임원진에 포함시키고 디자인을 자사 제품의 핵심 가치로 인식했다. 이 때문에 애플은 그 지역의 수많은 기업 중에서 독보적인 존재로 부각되었다.

비록 구글Google, 아마존Amazon, 마이크로소프트Microsoft, 페이스북Facebook, 이베이eBay처럼 인터넷을 활용해 사업을 키운 같은 무리의 거대 회사들은 ─ 이들 중에는 젊은 사업가가 설립한 곳이 많다 ─ 초기에 제품의 기술적인 면을 강조했지만, 머지않아 사용자 경험User Experience[32]이 성공의 열쇠라는 점을 깨닫고 그것을 창출할 수 있는 디자이너의 필요성을 절감했다. 그래서 여러 회사가 애플의 전철을 밟아 디자이너들을 기업의 중심으로 끌어들였다. 2012년 당시 마이크로소프트는 디자이너 600명을 영입했는데, 그중에는 나이키에서 일했던 앨버트 슘Albert Shum도 있었다. 2008년에 그는 마이크로소프트 윈도 폰의 디자인 팀장이 되었다. 오래된 소프트웨어 회사일 뿐이라는 이미지를 벗기 위해 마이크로소프트는 점점 더 디자이너에게 의지했다. 자사 제품을 위해 개발한 새로운 인터페이스 방식인 메트로Metro는 스위스의 현대적 타이포그래피에서 큰 영향을 받았다. 페이스북이나 구글 같은 거대 기업들도 점차 자사의 웹 사이트와 어플리케이션에 생기를 불어넣을 디자이너의 필요성을 절감했고, 그로 인해

32 사용자가 어떤 시스템, 제품, 서비스를 직간접적으로 이용하면서 느끼고 생각하게 되는 지각과 반응, 행동 등 총체적 경험을 말한다. 컴퓨터 제품뿐만 아니라 산업을 통해 제공되는 서비스, 상품, 프로세스, 사회와 문화에 이르기까지 널리 응용된다.

인터페이스 디자이너의 수요도 급증했다.

2012년 6월에 페이스북은 네덜란드의 소프트웨어 디자인 회사를 매입했는데, 큰 회사가 디자인 역량을 강화하려고 작은 신규 업체를 사들이는 것은 흔한 일이었다. 그 해 8월에 디지털 출판 회사인 푸시 팝 프레스Push Pop Press를 사들인 페이스북은 인터페이스 디자이너 마이크 마타스Mike Matas를 영입했다. 마찬가지로 구글도 디자인 회사인 디그Digg에서 크리에이티브 디렉터로 일한 대니얼 버카Daniel Burka를 끌어들였다. 애플과 구글 모두 초대받은 이용자만 접속하는 웹 사이트인 드리블Dribbble에서 인재를 찾는다. 인터페이스 디자인과 사용자 경험에 대한 관심이 커지면서 해당 분야 디자이너들의 몸값도 점점 올라가는 추세이다. 디자인을 중시하는 새로운 회사들이 실리콘 밸리에 늘어나자 그곳에 자리를 잡는 젊은 디자이너도 많아졌다.

프로그 디자인에서 일하다 독립하려고 나온 디자이너 중 한 명인 이브 베하Yves Béhar는 1999년 샌프란시스코에서 자신의 회사인 퓨즈프로젝트Fuseproject를 세웠다. 현재 직원이 40명 정도인 퓨즈프로젝트는 미국 대기업들로부터 주문을 받는데, 컴퓨터 회사 휼렛패커드Hewlett-Packard도 그중 하나이다. 베하는 금세 실리콘 밸리에서 가장 유명하고 가장 성공한 디자이너가 되었고, 가구와 소비자용 전자 제품, 온라인 디자인 분야를 넘나들면서 한편으로는 사회적 프로젝트와 비영리 분야에도 손을 댔다. 가장 널리 알려진 그의 디자인 작품은 2005년부터 개발에 돌입한 세계 최초의 100달러 노트북 「XO-1」이다. 세계에서 가장 가난한 지역에 기술을 보급하고자 〈아이 한 명당 노트북 한 대〉를 기치로 내건 니컬러스 네그로폰테Nicholas Negroponte의 비영리 단체를 위해 제작된 컴퓨터였다. 베하의 대표작 중에는 오늘날 점점 주목받는 건강 및 웰빙 시장에 뛰어든 웨어러블 기술 회사 조본Jawbone의 제품도 있다. 베하는 이 회사의 브랜드 디자인 작업을 하면서 동시에 제품 디자인에도 관여했다. 이런 제품 중 하나인 「업Up」은 착용자의 움직임을 모니터링하면서 운동이나 수면 같은 활동을 해야 할 때를 알려 주는 손목 밴드이다. 이 장치에 내장된 소형 진동

모터를 프로그램해 놓으면 언제 운동이나 수면이 필요한지 알려 준다. 또한 「업」을 이용해 특정 음식에 대한 신체 반응을 확인할 수도 있다. 땀과 습기를 막아 주는 열가소성 고무로 덮여 있어 항상 차고 다닐 수 있고, 아이폰과 아이팟을 위해 제작된 어플리케이션과도 연동해서 작동한다. 그 밖에 지금껏 발표된 베하의 디자인으로는 구글 홈페이지의 아이덴티티와 전략 구축, 뉴욕 시 보건 위생국의 콘돔, 도시바Toshiba의 반짝이는 적색 유광 노트북, 코카콜라의 재활용 프로젝트 등이 있다. 또, 베하가 디자인한 「리프Leaf」와 「아디어Ardea」 전등은 미국에서 가장 유서 깊은 디자인 사무 가구 및 인테리어 제조사인 허먼 밀러의 제품이다. 베하는 찰스 임스를 흠모해서 이 길로 들어서게 되었다고 한다. 그의 디자인은 대부분 기술적으로나 사회적으로나 매우 진보적이며 작품 전반에 진한 휴머니즘이 깃들여 있다.

결론

1945년 이후 오늘날까지 미국은 디자인이 이 나라의 경제적 삶과 문화적 삶 모두에서 핵심적 역할을 지속하기 위해 급변하는 상황에 어쩔 수 없이 적응하며 추를 흔드는 광경을 수차례 목도했다. 무엇보다 중요한 점은 미국의 디자인이 어떤 식으로든 항상 발전을 이루어 냈다는 사실이다. 전 세계로 확대된 현대 소비 사회를 확립함으로써 미국이 대공황을 벗어나는 동안, 디자인은 끊임없이 참신한 제품을 양산해 소비 사회의 토대를 마련했다. 또한 누구나 쉽게 접할 수 있는 새로운 기술적 혁신을 지속적으로 가져왔다. 미국은 줄곧 유럽을 현대적 굿 디자인의 본향으로 존중하면서도 자국 고유의 경제 시스템과 연계하여 독자적인 디자인을 창출했다. 특히 대량 생산과 소비의 시대에 미국 디자인이 전진과 후퇴를 거듭하며 다양한 방향 모색을 통해 어떤 상황에서도 변화의 주역이었다는 점이 의미심장하다. 그리고 언제나 상업과 밀접한 관계를 맺고 이를 진보의 도구로 활용했다.

앞서 거론했듯이 최근 미국에서 디자인은 산업 생산과 대량 소비를 주도했던 과거의 역할을 적어도 부분적으로 포기하고 현대 사회가 당면한 더 큰 문제들, 즉

경제적, 사회적, 문화적, 정치적 이슈 해결의 핵심 요소로서 스스로를 재규정하고 있다. 그와 동시에 유럽을 굿 디자인의 본고장으로 다시금 인정하고 이를 모델로 삼아 디자인이 자본주의 경계 원칙에 종속되어 이데올로기가 스타일로 대체되는 새로운 환경에 적응하기 시작했다. 오늘날 미국은 디자인 고찰을 통해 혁신을 이뤄 내는 새로운 방식으로 세계를 선도하면서 현대 디자인이 나아갈 길을 유럽에게 보여 주고 있다.

이브 베하/퓨즈프로젝트
무선 스피커 「잼박스Jambox」, 2012년
미국, 조본

이브 베하/퓨즈프로젝트
손목 밴드 「업」, 2013년
미국, 조본

SCANDINAVIA

Ásdís Ólafsdóttir

스칸디나비아

아스디스 올라프스도티르

스칸디나비아 디자인은 1950년대와 1960년대에 현대인의 라이프스타일에 적합한 잘 만들어진 아름다운 오브제의 전형으로 떠올랐다. 스칸디나비아인들이 좋아하는 소재인 밝은색 원목은 당시 사회가 추구했던 가치인 낙천성과 발랄함에 부합했고, 절제되고 간결한 북유럽의 미적 감각은 특히 청교도적 삶을 추구하는 미국인들의 가치와 꼭 맞아떨어졌다. 미국인들만 스칸디나비아 디자인에 열광했던 것은 아니다. 유럽에서도 수많은 전시회와 디자인 숍을 통해 북유럽의 최신 제품이 열정적으로 소개되었다. 스칸디나비아 디자인이 높은 품질을 유지할 수 있었던 것은 수공예 전통과 산업이 균형적으로 발전했기 때문이다. 수공예는 그 역사가 워낙 깊고 수준이 높았을 뿐 아니라 산업화도 상대적으로 늦게 시작되어 기술을 잃지 않고 보존할 수 있었다. 훌륭한 교육 시스템 역시 북유럽 디자이너들이 전반적으로 뛰어난 기술 수준과 소재에 대한 폭넓은 지식을 보유하고 재료의 장점을 잘 살린 좋은 제품을 만드는 데 일조했다. 또한 추운 날씨는 북유럽인들로 하여금 실내 생활을 매우 중요하게 생각하게 했고 일상에서 쓰는 제품의 품질에도 관심을 갖게 했다. 사회 민주주의 사회인 북유럽은 이미 제2차 세계 대전 이전부터 사회적 평등을 추구했다. 디자이너들 역시 가능한 많은 사람이 사용할 수 있는 제품을 만들고자 했다. 아름다움과 품질 높은 제품은 모든 사람이 향유해야 하는 것이었다.

모두를 위한 아름다움

실제로 북유럽 모더니즘 운동 선언문에는 아름다움이 인류와 사회의 목표가 되어야 한다고 적혀 있다. 스웨덴의 철학자이며 여성 운동가인 엘렌 케위Ellen Key는 1899년 출간한 『모두를 위한 아름다움Skönhet för Alla』이라는 책에서 〈가정의 아름다움〉에 대해

칼 라르손
「키친Kitchen」, 1895년경
종이에 수채화
스톡홀름, 국립 박물관

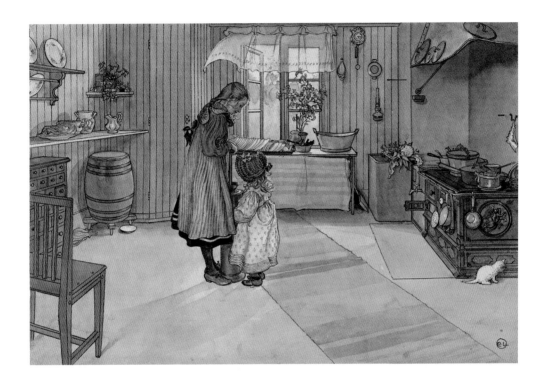

언급했다. 새로운 미적 감성은 여성의 역할이 절대적이고, 삶과 창의력의 원천인 집을 장식하는 것에서 출발하며, 가정의 아름다움은 개인의 삶을 바꾸고 나아가 사회 전체를 바꾼다고 케위는 적었다. 이 주장은 영국에서 시작된 〈미술 공예 운동〉의 정신과 궤를 같이한다. 스웨덴 미술 공예 협회는 미술 공예 운동의 원칙을 일부 받아들였지만 케위는 더 나아가 새로운 사상을 유럽 대륙으로 퍼뜨리는 데 북유럽이 해야 할 역할이 있다고 믿었다. 그녀에 따르면 북구인들은 자연, 빛, 침묵, 고독에 대한 특별한 감성을 가지고 있어 자연에서 얻은 경험을 다른 사람에게 전달하는 뛰어난 능력을 가지고 있다. 친구이며 화가인 칼 라르손Carl Larsson은 케위의 철학을 수채화로 그려 냈다. 자연과 전통 공예품에 둘러싸여 소박하게 사는 스웨덴 사람들의 가정생활을 밝고 경쾌하게 그린 라르손의 그림책은 당시에 인기가 매우 높았고 새로운 사상을 알리는 데 큰 역할을 했다.

엘렌 케위의 책이 발표되고 20년이 지난 1919년 그레고르 파울손Gregor Paulsson이 『보다 아름다운 일상용품Vackrare Vardagsvara』이라는 제목의 소책자를 출간했다. 미술사학자이며 스웨덴 미술 공예 협회 회장인 파울손은 북유럽 건축과 디자인 분야의 기능주의에 대한 권위 있는 이론가이다. 그는 산업 생산과 결별하고 품질 좋은 공예품으로 돌아가는 대신, 반대로 대량 생산 제품에 아름다움을 도입하자고 주장했다. 그것이 현대 사회에서 추함을 사라지게 하고 현대 건축과 장식 예술을 혼란스럽게 하는 전통 양식에서 해방되는 길이라고 했다. 파울손에게 아름다움은 그가 꿈꾸는 이상적인 사회를 건설하는 중요한 사회적, 정치적 도구였다.

1930년 스톡홀름에서 스칸디나비아 모더니즘의 도래를 알리는 산업과 공예 예술 박람회가 개최되었다. 스웨덴 미술 공예 협회가 주최한 박람회는 인파가 몰릴 정도로 성공적이었지만 동시에 모더니즘에 대한 논란도 촉발시켰다. 그리고 1년 후, 모더니즘 선언문 「동의한다Acceptera」가 발표된다. 파울손을 비롯해 스톡홀름 박람회 개최에 적극적으로 나섰던 건축가 우노 오렌Uno Åhrén, 군나르 아스플룬드Gunnar Asplund, 볼테르 간Wolter Gahn, 스벤 마르켈리우스Sven Markelius, 에스킬 순달Eskil Sundahl이

선언문 작성에 참여했다. 그림이 들어간 장문의 선언문은 의도적으로 도발적이고 모더니즘의 시각을 옹호하는 내용을 담고 있다. 그들은 지배 계급이 시대에 맞는 새로운 형태를 모색하는 것을 방해하고 있고, 아름다움은 유효 기간이 끝난 지배 계급의 미학과 연결되어 있기 때문에 기능주의와 산업 시대에 적합한 새로운 형태의 아름다움을 찾아야 한다고 선언했다.

하지만 급진적인 선언문에도 불구하고 바우하우스의 미학은 스칸디나비아에 뿌리내리는 데에 성공하지 못했다. 선언문 서명자들조차도 완전히 동의하지 않았다. 마르트 스탐Mart Stam과 마르셀 브로이어의 강철 튜브 가구가 북유럽에도 잘 알려져 있었고, 독일의 가구 회사 토네트Thonet의 카탈로그를 통해 주문할 수도 있었지만 이 미학은 스칸디나비아에서 전반적으로 부드럽게 변형되었고 강철은 재빠르게 나무로 대체되었다. 〈형태는 기능을 따른다〉라는 말이 단순하고 실용적이며 잘 만들어진 제품을 선호하는 스칸디나비아에서 자연스럽게 실현된 것이다.

1920년대와 1930년대의 선구자들

「동의한다」 선언문의 서명자 중 한 명인 군나르 아스플룬드는 양차 세계 대전 사이에 가장 독보적인 스웨덴 건축가였다. 특히 강철과 유리로 설계한 1930년 스톡홀름 박람회 건물로 유명하다. 아스플룬드가 디자인한 가구는 1925년에 호두나무와 가죽으로 만든 유명한 「세나Senna」 의자에서부터 1931년 강철 튜브와 가죽으로 만든 「카름스톨Karmstol」(안락의자)까지 당시 북유럽 디자인의 변화를 잘 보여 준다. 예테보리 시청의 부속 건물에 들어갈 가구를 디자인할 때(1931~1934년)는 나무와 가죽을 이용해 소박하고 절제된 하지만 따뜻한 느낌의 가구로 다시 돌아갔다. 가구 공예의 전통이 강한 덴마크에서는 강철 소재가 설 자리가 없었다. 코레 클린트Kaare Klint는 소박하고 접을 수 있으며 기능이 뛰어난 마린 스타일이나 콜로니얼 양식의 기존 모델을 기본으로 가구를 디자인했다. 1933년에 디자인한 「사파리Safari」 의자와 「덱Deck」 의자는 영국과 아시아 의자를 우아하게 재해석한 것이다. 클린트는 1924년

군나르 아스플룬드
안락의자 「세나」, 1925년
이탈리아, 카시나Cassina 재생산(1983년)
가죽, 빛나무
개인 소장

코레 클린트
의자 「사파리」, 1933년
덴마크, 루드 라스무센스Rud. Rasmussens
가죽, 단풍나무
개인 소장

다음 페이지

코레 클린트
펜던트 조명 「클린트 101」, 1943년
덴마크, 레 클린트
폴리카보네이트
생테티엔 메트로폴, 현대 미술관

포울 헤닝센
램프, 1929년경
덴마크, 루이스 포울센
크로뮴 금속, 래커를 칠한 금속 반사판
파리, 국립 현대 미술관-퐁피두 센터

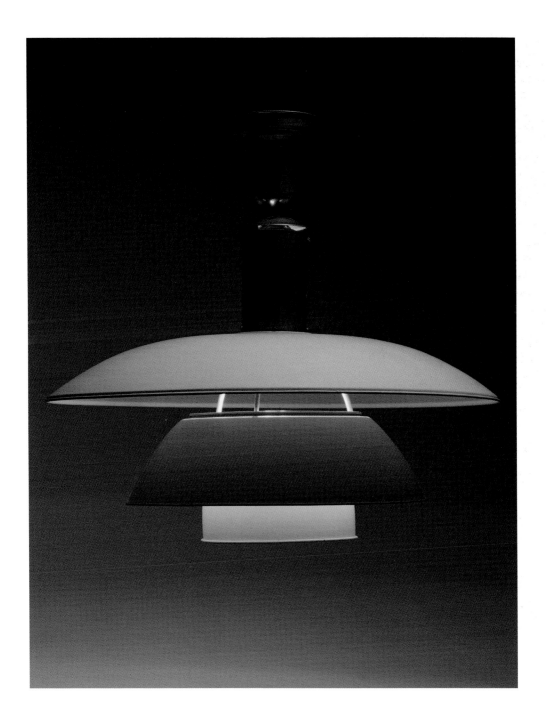

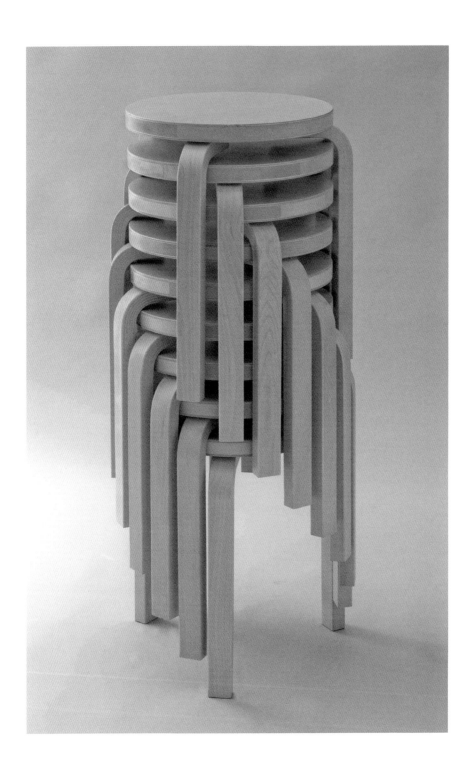

알바르 알토
스태킹 스툴, 1932~1933년
핀란드, O. Y. 후오네칼루
자작나무 집성목
뉴욕, 현대 미술관

알바르 알토
꽃병 「사보이」, 1937년
핀란드, 이탈라iittala
글래스 블로잉 기법
런던, 빅토리아 앤 앨버트 박물관

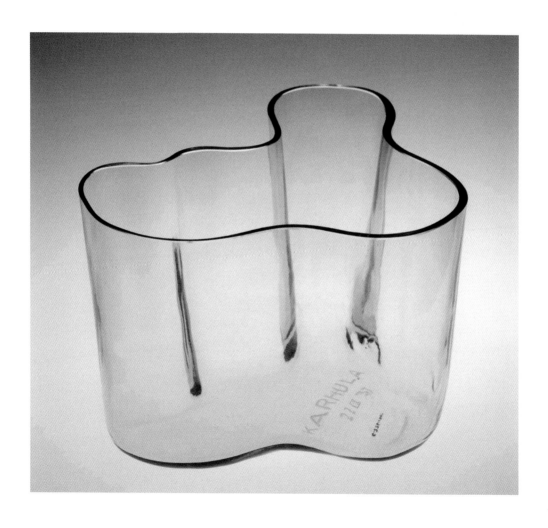

밀라노 국제 장식 미술과 현대 건축
트리엔날레의 핀란드관, 1951년
밀라노, 트리엔날레

전시 포스터 「스칸디나비아 디자인」, 1954년
노르웨이, 렘로브Remlov
뉴욕, 브룩클린 박물관 도서관

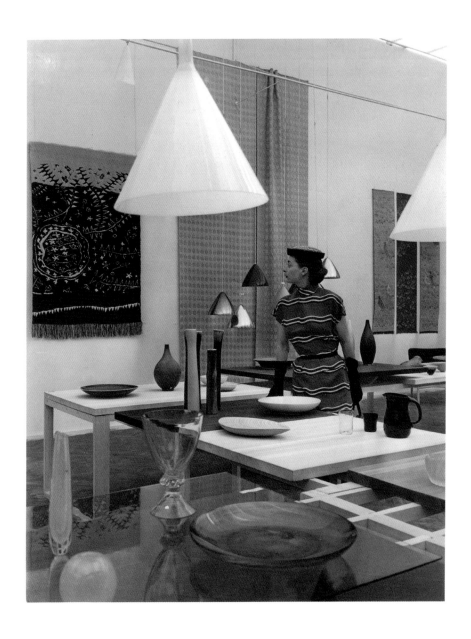

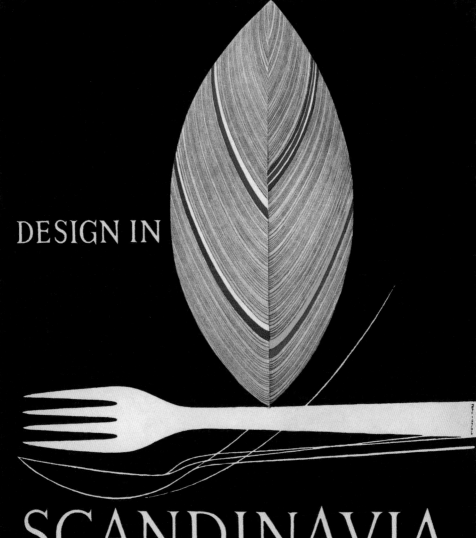

DESIGN IN

SCANDINAVIA

코펜하겐 왕립 예술 학교에 가구 및 실내 장식과가 개설되는 데 기여했고 인체 측정에 대한 그의 연구와 강의는 제2차 세계 대전 후 덴마크 디자인이 부활하는 길을 다져 주었다. 그는 종이로 접은 단순한 램프를 디자인하기도 했다.

또 다른 덴마크 디자이너 포울 헤닝센Poul Henningsen은 1920년대부터 볼록면과 오목면을 정확하게 겹쳐서 빛의 세기를 약화시킨 「PH」 램프 시리즈를 디자인했다. 우아하고 유행을 타지 않는 이 램프는 루이스 포울센Louis Poulsen 회사를 통해 지금까지 제작되고 있다. 매우 급진적인 사상을 가진 헤닝센은 신문 기자로서 그리고 잡지 편집자로서 양차 세계 대전 사이 스칸디나비아 디자인에 대한 논의에 적극적으로 참여했다.

핀란드 건축가이며 디자이너인 알바르 알토는 스웨덴 모더니스트들과 가깝게 지냈다. 포울 헤닝센과도 친분이 두터워 자신의 초기 모더니즘 건축물에 그의 램프를 사용하기도 했다. 알토는 역시 건축가이며 디자이너인 아내 아이노 마르시오알토Aino Marsio-Aalto와 함께 자작나무 판을 풀로 붙인 후 증기로 휘어 스툴을 만들었다. 풀로 붙인 자작나무 판은 강철 튜브만큼 견고하고 위생적인 데다가 더 따뜻하고 인간적이라는 장점을 가지고 있다. 1935년 알토 부부는 아르텍Artek이라는 가구 회사를 설립하고 자신들이 디자인한 제품을 판매했다. 그들의 가구는 지금도 아르텍에서 제작 판매하고 있다. 알바르 알토는 1937년 파리에서 개최된 세계 박람회에서 핀란드관의 전시를 설계하고 「사보이Savoy」 꽃병을 비롯해 자신의 여러 작품을 전시했다. 20세기 디자인의 아이콘인 「사보이」는 알바르 알토가 소중히 여겼던 자연과 현대 추상 미술에서 영감을 얻은 유기적인 곡선이 특징이다.

핀란드 아르 누보를 주도했던 엘리엘 사리넨은 1923년 미국으로 건너가 활발한 활동을 펼쳤다. 미국의 바우하우스를 표방하며 설립된 크랜브룩 예술 대학에서 건축가로서 교육자로서 나중에는 교장으로서 후진 양성에 힘썼다. 사리넨과 텍스타일 디자이너인 아내 로야 사리넨Loja Saarinen은 크랜브룩 예술 대학에서 찰스와 레이 임스 부부, 해리 베르토이아, 플로렌스 놀, 그리고 자신들의

아들인 에로 사리넨 등 전후 활발하게 활동하게 될 디자이너 세대 전체를 교육했다.

스칸디나비아 모던 디자인의 확산

스칸디나비아 국가, 특히 스웨덴과 핀란드는 1930년대부터 밀라노 트리엔날레에 참가했다. 알바르 알토가 해외에 처음으로 합판을 휘어 만든 스툴을 선보인 곳도 1933년 밀라노 트리엔날레 개막전에서였다. 하지만 스칸디나비아 국가들이 우수 디자인을 소개하는 전략 장소로 선택한 밀라노에서 본격적으로 각광을 받기 시작한 것은 제2차 세계 대전 이후이다. 덴마크, 핀란드, 노르웨이, 스웨덴은 밀라노 트리엔날레에 지속적으로 참가했고, 많은 수의 메달을 획득했다. 핀란드 디자인은 타피오 비르칼라Tapio Wirkkala가 설계한 핀란드관이 1951년 그랑프리를 수상한 후에 그 어느 곳보다도 밀라노에서 명성을 떨쳤다.

　　　1951년 밀라노 트리엔날레가 끝나고 미국 인테리어 잡지 『하우스 뷰티풀House Beautiful』이 스칸디나비아 디자인을 소개하는 미국 순회전을 기획했다. 「스칸디나비아 디자인Design in Scandinavia」이라는 제목의 전시회는 1954년 리치먼드를 시작으로 3년 반 동안 미국의 17개 주, 24개 도시와 캐나다의 3개 주를 순회하며 전시회를 가졌다. 전시회는 선풍적인 인기를 끌었을 뿐만 아니라 미국인들에게 〈훌륭한 스칸디나비아 취향〉이라는 신화를 심어 주는 계기가 되었다. 1958년에 파리 장식 미술 박물관은 「스칸디나비아의 형태Formes Scandinaves」 전시회를 열어 프랑스 대중에게 스칸디나비아 디자인을 소개했다. 이 전시회에는 아이슬란드도 합류해 스칸디나비아 4개국과 함께 소개되었다. 1968년에는 북미에서 열렸던 「스칸디나비아 디자인」을 변형해 호주의 7개 도시에서 전시회가 열렸다. 하지만 1970년대에 들어서자 1950년대와 1960년대에 거뒀던 성공은 희미한 기억이 되기 시작했다. 1982년과 1983년에 세 곳의 미국 박물관에서 「스칸디나비아 현대 디자인 1880~1980년Scandinavian Modern Design 1880~1980」전이 열려 스칸디나비아의 공예 예술과 제2차 세계 대전 후 영광의 시절을 다시 한 번 조명했다. 스칸디나비아 국가들은 박람회와 견본 시장을 개최해서

전 세계의 디자이너와 기업들을 자국으로 불러들였는데 이는 매우 효과적인 수출 전략이었다. 장 루아예르Jean Royère, 피에르 폴랭Pierre Paulin, 마르크 엘드Marc Held, 올리비에 무르그 같은 프랑스 디자이너들에게 스칸디나비아 디자인을 경험하는 것은 경력을 쌓는 데 놓쳐서는 안 될 필수 코스였다. 스칸디나비아 디자인은 하나의 〈학파〉였고 전 세계가 모방했다.

스칸디나비아 국가들은 디자인 관련 행사를 공동으로 기획하고 전시하면서 의도적으로 통일된 이미지와 명성을 구축하려고 노력했다. 이를 위해 차이는 숨기고, 세련된 〈스칸디나비아적〉 이미지를 강조했다. 하지만 실제 스칸디나비아 디자인은 훨씬 다양하며 전형적 이미지와 다른 제품도 많다. 스칸디나비아 5개국의 디자인을 나라별로 살펴보며 이들의 공통점은 무엇이며 특수성과 다른 점은 무엇인지 확인해 보자.

덴마크 　　　　　DENMARK

덴마크는 스칸디나비아 국가 중 가장 작은 나라지만 항해술과 교역, 나아가 식민지 개척으로 좁은 국토를 만회했다. 덕분에 수 세기 동안 서양뿐 아니라 동양의 영향을 자연스럽게 받아들일 수 있었다. 그리고 다른 나라보다 상대적으로 늦게 시작된 산업화 덕분에 공예 산업은 여전히 활기찼고 디자인 산업의 한 축으로서 중요한 역할을 했다. 덴마크 디자인은 기능과 전통의 존중이라는 약간은 상반되는 두 가지의 가치가 공존하는 것이 특징이다. 전후 덴마크 가구 디자이너들은 덴마크 디자인의 선구자인 코레 클린트처럼 미국 셰이커 교도의 가구와 공예품, 영국의 미술 공예 운동 그리고 동양의 가구에서 영감을 찾았다. 덴마크는 당시 스칸디나비아에서 가장 많은 가구를 생산했는데 전체 생산의 80퍼센트를 유럽 특히 미국에 수출했다. 이 수치는 굉장한 것으로 1950년대와 1960년대에 〈데니시 모던Danish Modern〉이라 불리는 덴마크 가구가 국제 무대에서 얼마나 강력한 영향력을 행사했는지 잘 보여 준다.

　　　1940년대부터 덴마크 디자인은 두 가지 분명한 경향을 드러내기 시작했다. 하나는 클린트 계열로 전통 가구를 모델 삼아 사용자와 인체 공학을 고려하고 아울러 모든 장식을 제거해서 본질에 접근하려는 경향이었다. 뵈르게 모겐센Børge Mogensen과 한스 베그네르가 클린트 계열의 대표적인 디자이너들이다. 핀 율로 대변되는 또 다른 경향은 상대적으로 보수적인 사고방식에서 벗어나 덴마크 디자인에 혁신과 환상을 불어넣고자 했다. 하지만 이 두 경향 모두 덴마크의 가구 전통을 기본으로 삼으며, 공예 기술과 소재 특히 나무를 활용했다는 공통점을 가지고 있다. 1554년에 결성된 〈코펜하겐 가구 장인 길드〉는 막강한 권력을 지닌 단체였고 수많은 크고 작은 공방도 가지고 있었다. 길드는 1927년부터 1966년까지 해마다 전시회를 열어

장인들의 가구를 소개했는데 이 전시회가 특별한 것은 재능 있는 젊은 디자이너들의 등용문 역할을 했다는 것이다. 디자이너들이 디자인 기획안을 제출하면 길드는 우수한 오브제를 선정하고 공방에서 제작해 전시회에 소개했다. 제2차 세계 대전을 전후해서, 대부분의 덴마크 디자이너들이 길드 전시회를 통해 경력을 시작했다. 길드 전시회는 대중의 많은 사랑을 받았고 토론, 논란, 언론의 비평 대상이 되었다. 이는 공예품 특히 가구가 이 시기 덴마크 사회에 얼마나 중요한 자리를 차지하고 있었는지 잘 보여 준다.

가구 공예 전통의 후계자, 뵈르게 모겐센과 한스 베그네르

코레 클린트의 후계자는 두말할 나위 없이 뵈르게 모겐센이다. 모겐센은 코펜하겐 공예 학교를 졸업한 후, 1938년부터 1941년까지 왕립 예술 학교에서 클린트에게 배웠고 몇 년 후에는 그의 조수가 되었다. 1942년부터 1950년까지는 덴마크 협동 조합 연맹에서 가구 제작 분야 책임자로 일하면서 작은 아파트에 어울리는 단순하고 저렴한 가격의 가구를 디자인했다. 모겐센의 디자인 특징은 셰이커 교도의 소박하고 순수한 가구에서 영감을 얻은 「J39 셰이커J39 Shaker」 의자(1944)에서 찾을 수 있다. 너도밤나무와 끈을 꼬아 만든 것으로 단순함과 기능성이 돋보인다. 1945년에는 측면을 내려 길이를 조절할 수 있는 유명한 「트레메소파Tremmesofa」를 디자인했다. 덴마크의 전통 소파에서 영감을 얻은 것으로 가구 회사 프리츠 한센Fritz Hansen에서 제작했다. 이 소파는 1963년에 다시 출시되어 인기를 끌었다.

　　　1950년대에 모겐센은 주택 벽장 건축이라 불리는 수납 시스템을 개발했다. 그레테 메위에르Grethe Meyer와 공동으로 디자인한 것으로 중산층의 주택 구조와 수납의 필요성에 대한 심도 깊은 연구의 결과물로 탄생하였다. 그 외에도 덴마크 직물 장인인 리스 알만Lis Ahlmann과 텍스타일을 디자인했고 쇠보르그 뫼벨파브리크Søborg Møbelfabrik, 프레데리시아Fredericia, 칼 안데르손 앤 쇠네르Karl Andersson & Söner 등 여러 가구 회사와 작업했다. 가죽 소파 「2213」과 1959년의 「스패니시Spanish」

의자가 대표 작품이다. 「스패니시」는 전통 의자를 참고한 것으로 구조가 견고하고 남성적인 형태를 가지고 있으며, 간결하고 절제미가 뛰어난 모겐센 디자인의 특징을 확인할 수 있다. 모겐센은 단순한 형태로 잘 만들어졌으며 보다 많은 사람이 즐길 수 있는 디자인을 추구했다. 특히 너도밤나무, 참나무, 자작나무 같은 덴마크에서 쉽게 찾을 수 있는 소재를 사용했고 당시 유행했던 고급 목재에는 관심을 두지 않았다. 그가 디자인한 제품은 대중의 사랑을 받았고 많은 수가 오늘날에도 다시 제작되고 있다.

나무를 좋아했던 한스 베그네르는 열일곱 살에 정식 가구 장인이 되었다. 그도 친구인 뵈르게 모겐센처럼 윌란 반도에서 태어나 1930년대 말에 코펜하겐에서 디자인을 공부했다. 1940년에는 아르네 야콥센Arne Jacobsen과 에리크 묄레르Erik Møller 밑에서 일하면서 아르후스 시청 건물의 가구를 디자인했고 전쟁 동안에는 모겐센과 함께 협동 조합 연맹에서 소박한 가구를 만들었다. 가구 장인이며 1941년부터 길드의 회장을 맡고 있었던 요하네스 한센Johannes Hansen과도 공동 작업을 하고 길드 전시회에 출품했다. 두 사람이 작업한 백여 점의 가구는 여러 회사에서 제작 판매되었다.

베그네르의 첫 성공작은 1943년에 디자인한 「차이나China」 의자이다. 전통 의자를 간결하고 현대적으로 재해석한 것으로 등판에서 팔걸이까지 물 흐르듯이 내려오는 유연한 선, 튼튼하지만 우아한 비율, 그리고 디자인의 완벽한 재현 등 이미 베그네르 디자인의 특징을 드러내고 있다. 프리츠 한센에서 제작하고 판매했다. 1947년에는 여러 개의 둥근 나무 막대를 끼워 넣어 등받이로 만드는 목제 의자의 한 형식인 「윈저Windsor」 의자를 표현주의적으로 변형한 「피콕Peacock」 의자를 디자인했다. 베그네르는 「차이나」 의자를 지속적으로 변형했는데 1949년 제품이 가장 순수한 형태이며 미국인들이 「더 체어The Chair」라고 부르는 의자이다. 「더 체어」는 다른 어느 곳에서보다도 미국에서 폭발적인 인기를 얻었고 1950년 잡지 『인테리어스Interiors』가 〈세상에서 가장 아름다운 의자〉로 선정했다. 베그네르에게 해외 시장으로 수출 길을 열어 준 것도 「더 체어」였다. 1960년에 있었던 존 케네디와 리처드 닉슨 대선 후보의

유명한 TV 대담에서도 이 의자가 사용되었다. 뒤이어 1950년에 디자인한 「Y」 의자 역시 큰 성공을 거두며 20세기의 가장 우아한 식탁 의자로 평가받았다. 베그네르는 1951년 북유럽 출신 디자이너들에게 주는 룬닝Lunning상[1]을 수상했고 스칸디나비아뿐 아니라 해외에서도 큰 명성을 얻었다. 베그네르의 가구는 덴마크 가구 회사 프리츠 한센과 가구 수출 전문 회사 살레스코Salesco에서 생산했다. 현재는 PP 뫼블레르PP Møbler가 베그네르와 모겐센의 조립 가구 대부분을 제작하고 있으며, 대량 생산 가구는 칼 한센 앤 쇤Carl Hansen & Søn에서 담당하고 있다. 한스 베그네르는 덴마크 디자이너라면 너도밤나무, 참나무, 물푸레나무, 단풍나무, 자작나무 등 덴마크에서 자라는 나무로 작업해야 한다고 생각했다. 가구 장인이기도 했던 그는 제작 공정에 대해 제대로 알고 있었고 언제나 사용자를 먼저 생각하는 디자인을 했다. 그는 〈의자는 누군가 앉아야 드디어 완성된다〉라고 말하기를 좋아했다.

예술가, 핀 율

가구 장인 닐스 보데르Niels Vodder와 핀 율이 공동 설계한 가구가 1937년과 1940년 길드 전시회에 출품되었을 때 사람들은 당황했다. 핀 율이 초기에 디자인한 의자와 소파는 속을 많이 넣은 조각품 같았고, 그가 좋아한 추상 예술가 장 아르프Jean Arp[2]와 덴마크 조각가 에리크 토메센Erik Thommesen의 작품을 연상시켰다. 어느 비평가는 〈지친 바다코끼리〉 같다고 율의 가구를 악평하기도 했다. 율은 미술사 교육을 받았고 건축을 배웠지만 가구 디자인은 독학으로 공부했다. 그는 코레 클린트에게 배우지 않고 다른 방식으로 가구 디자인에 접근했다. 다시 말해, 기존 모델을 재해석하는 대신 오브제의 기능을 존중하면서 새로운 형태를 창조하려고 시도한 것이다. 1941년과 1942년에는 코펜하겐 근처 샤를로텐룬드에 집을 짓고 자신이 필요로 하고 원하는 가구를 디자인했다. 나무에 열광한 율은 좌석과 등판이 떨어져 있는 독특한

1 덴마크 가구 회사 게오르그 옌센의 뉴욕 지점 대표였던 프레데리크 룬닝Frederik Lunning을 기념하여 만든 상. 1951년부터 1970년까지 2년에 한 번씩 선정하였다.
2 한스 아르프(1887~1966)로도 불리는 독일 태생의 프랑스 조각가이자 화가이다.

구조의 의자를 생각해 냈다. 그래서 그가 디자인한 의자와 탁자는 매우 경쾌하다. 1940년대에 디자인한 「45」 의자와 「치프테인Chieftain」 의자는 처음에는 마호가니가 쓰였지만 여러 고급 목재를 실험한 후 최종적으로 티크가 선택되었다.

닐스 보데르와의 협업은 율이 새로운 형태와 조립 기술을 실험할 수 있었던 좋은 경험이었다. 그의 가구는 복잡한 모양과 섬세한 마감 때문에 대량 생산에 적합하지 않았지만 1950년 미국의 가구 회사 베이커 퍼니처Baker Furniture가 대량 생산에 성공했고 큰 인기를 끌었다. 얼마 지나지 않아 덴마크에서도 대량 생산이 가능해졌다.

핀 율은 매우 정력적인 실내 장식가이기도 했다. 대표적인 작업으로 뉴욕에 있는 유엔 안전 보장 이사회의 회의실을 꼽을 수 있다. 율은 덴마크와 국제 무대에서 경력을 쌓았다. 덴마크 실내 장식 학교에서 강의를 했고 1945년부터 1955년까지는 학교장을 지내며 덴마크 디자이너들과 산업계에 지대한 영향을 끼쳤다. 1950년대에 들어서는 전시회 디자인에도 관심을 가졌다. 친구인 에드거 카우프만 2세[3]의 요청으로 미국에서 열린 「굿 디자인」 전시회를 디자인했고 1954년과 1957년 밀라노 트리엔날레에서는 덴마크관의 내부를 설계했다.

핀 율은 처음에는 논쟁과 비판의 대상이었지만 곧 동료 디자이너들과 대중으로부터 인정을 받았고 경향과 유파가 만들어질 정도로 큰 성공을 거두었다. 하지만 1950년대 말부터 복제품과 도용된 상품이 쏟아져 몇몇 모델은 생산을 중단하기도 했다. 율은 조각적인 형태와 티크의 사용을 일반화시키며 덴마크와 스칸디나비아 디자인에 새로운 길을 제시했고 또 가구 회사 카위 보예센Kay Bojesen과 유리 제품, 도자기, 아름다운 나무 그릇 등을 디자인하며 토털 크리에이터로서의 면모도 과시했다.

1940~1960년대에 제작된 티크 소재의 덴마크 가구는 뛰어난 형태와 소재로 오늘날 다시 인기를 끌고 있다. 1945년 율이 티크로 가구를 만들기 시작했을 때,

3 당시 뉴욕 현대 미술관의 관장이었다.

티크는 주로 야외용 가구의 소재로 사용되었지만 니스를 바를 필요가 없어 율은 티크로 실내 가구를 만들었다. 티크는 견고해서 정교한 표현이 가능하고 촉감이 좋으며 다른 고급 목재보다 상대적으로 더 가볍다는 장점을 가지고 있다. 전쟁 후, 덴마크에 티크의 재고가 넘쳐 났던 당시 상황도 티크의 사용이 일반화되는 데 일조했다. 가구 디자이너 그레테 얄크Grete Jalk 역시 합판에 티크를 붙인 혁신적인 기술을 이용해 티크로 많은 가구를 제작했다.

강철의 제왕, 아르네 야콥센과 포울 키에르홀름

건축가 아르네 야콥센은 가구를 공간에 놓여 있는 조각이라고 생각했다. 1920년대부터 건축가로 활동한 야콥센의 건축은 직선적이고 기능적이다. 반면 디자인은 유기적이고 직관적이다. 「앤트Ant」 의자는 1953년 1월 덴마크 장식 미술 박물관이 야콥센에게 헌정한 전시회에서 처음 소개되었다. 세 개의 강철 다리 위에 휜 합판으로 된 좌석이 얹어져 있고 등판은 동물 몸의 곡선을 차용했다. 알렉산더 콜더Alexander Calder[4]나 헨리 무어Henry Moore[5]의 영향도 읽을 수 있다. 합판을 고압으로 성형하는 기술은 제2차 세계 대전 동안 개발되었는데 찰스와 레이 임스 부부가 1946년부터 가구 제작에 도입했다. 야콥센은 이 기술을 이용해 극단적인 간결성과 기능성을 보여 주는 「앤트」 의자와 「시리즈 7Series 7」 의자를 디자인했다. 두 모델 모두 가볍고, 쌓을 수 있고, 편하고, 매력적이다. 프리츠 한센이 대량 생산해서 전 세계적으로 수백만 개가 넘게 팔렸으며 스칸디나비아 의자 중 가장 많이 팔린 의자이다. 1872년 설립된 프리츠 한센은 고압 증기로 합판을 휘어 만든 의자를 1920년대부터 전문적으로 생산했고 아르네 야콥센을 비롯해 여러 현대 디자이너와의 작업으로 국제적 명성을 얻었다. 또한 덴마크의 대표적인 기업으로 오늘날까지 최고의 자리를 유지하고 있다.

4 미국의 추상 조각가(1898~1976)로 〈움직이는 미술〉인 키네틱 아트Kinetic Art의 선구자이다.
5 영국의 조각가(1898~1986)로 유럽의 조각 전통에 거부감을 느껴 원시 미술에서 이상적인 모델을 찾았으며 전위적인 작품을 선보였다.

1958년 야콥센은 「에그Egg」 의자와 「스완Swan」 의자를 디자인하면서 조각적인 측면을 더욱 밀어붙였다. 그는 석고로 실제 크기의 시제품을 만들어 만족할 때까지 여러 번 제작한 후에 노르웨이 디자이너 헨뤼 클레인Henry Klein이 개발한 폴리스타이렌⁶의 한 형태인 스티로폼으로 몸체를 만들어 천연 소재 천이나 가죽을 씌웠다. 다리는 강철이나 알루미늄 튜브를 사용했다. 두 의자는 야콥센이 설계한 코펜하겐 중심가에 있는 로열 호텔의 직선적인 실내 건축과 완벽하게 대조를 이룬다. 야콥센은 스테인리스 스틸 식기와 테이블웨어, 램프, 문손잡이, 수도꼭지, 시계, 유리, 텍스타일 등 다양한 제품을 디자인했는데 모두 절제되고 엄격한 형태를 채택했다. 야콥센은 코레 클린트의 제자였지만 덴마크 가구 장인의 전통과 결별하고 유기적 형태의 덴마크 모더니즘을 창시했다.

포울 키에르홀름Poul Kjærholm은 1952년 코펜하겐 공예 학교 졸업 작품으로 평면 강철 프레임에 좌석과 등판을 매듭으로 만든 의자를 전시했다. 스물세 살 때 디자인한 이 의자에서 이미 키에르홀름의 디자인 스타일을 확인할 수 있다. 형태에 대한 완벽한 제어, 단순화된 미니멀 구조, 강철 프레임과 자연 소재의 결합이 그것이다. 나중에 「PK 25」 의자라고 이름이 붙여졌고 콜 크리스텐센Kold Christensen에서 생산했다. 키에르홀름의 가구 대부분이 이곳에서 출시되었다. 그는 뛰어난 가구 장인이었지만 스테인리스 스틸을 좋아했고 대량 생산을 위해 다양한 실험을 했다. 그리고 스승인 클린트의 가르침에 따라 기존 모델이나 전통 모델을 적극적으로 재해석했다. 「PK 41」은 고대 접이식 의자에서, 「PK 22」는 고대 그리스의 클리스모스klismos⁷와 미스 반데어로에의 「바르셀로나」 의자에서, 「PK 24」는 르코르뷔지에의 긴 의자에서 영감을 얻은 것이다. 키에르홀름의 디자인은 미학적으로 극히 순수하며 공간에 경쾌함과 우아함을 선물한다.

6 스타이렌을 중합하여 만드는 무색투명한 합성수지. 열에 의하여 가소성을 가지며 전기 절연성과 내약품성이 뛰어나다. 고주파 절연 재료, 이온 교환 수지, 장난감, 전기 기구, 화학 기구, 장신구 따위에 쓴다.
7 고대 그리스의 의자로 팔걸이가 없는 가벼운 스타일. 등판은 깊게 안쪽으로 휘어져 있으며, 다리는 바깥쪽으로 활처럼 벌어진 것이 특징이다.

한스 베그네르
안락의자 「피콕」, 1947년
덴마크, PP 뫼블레르
참나무, 티크, 종이 매듭
콜링, 트랍홀트 미술관

뵈르게 모겐센
안락의자 「스패니시」, 1959년
덴마크, 프레데리시아
떡갈나무, 가죽
콜링, 트랍홀트 미술관

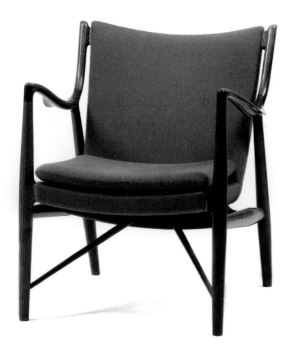

한스 베그네르
의자, 1949년
덴마크, 요하네스 한센
참나무, 등나무
뉴욕, 현대 미술관

핀 율
안락의자 「45」, 1945년
덴마크, 닐스 보데르
호두나무, 천
콜링, 트랍홀트 미술관

한스 베그네르
의자 「플래그 핼리어드Flag Halyard」, 1950년
덴마크, 게타마Getama
금속, 나무, 끈, 천
개인 소장

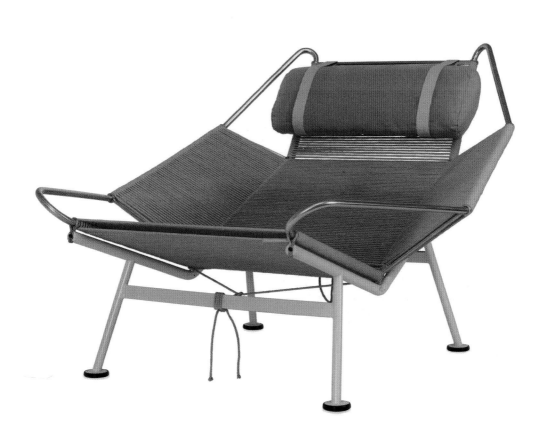

핀 율
안락의자 「치프테인」, 1949년
덴마크, 닐스 보데르
티크, 가죽
파리, 장식 미술 박물관

그레테 얄크
의자, 1963년
덴마크, 포울 예페센Poul Jeppesen
휜 티크 합판
뉴욕, 현대 미술관

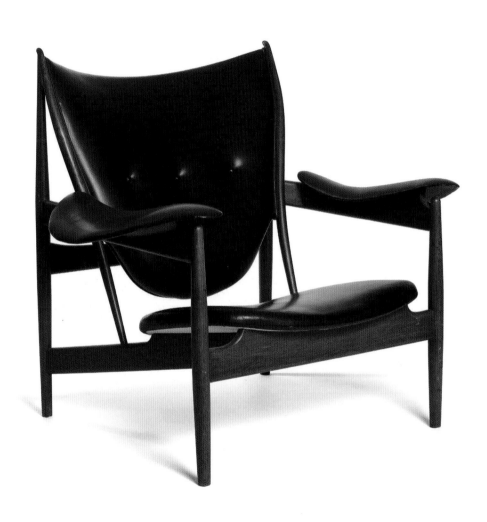

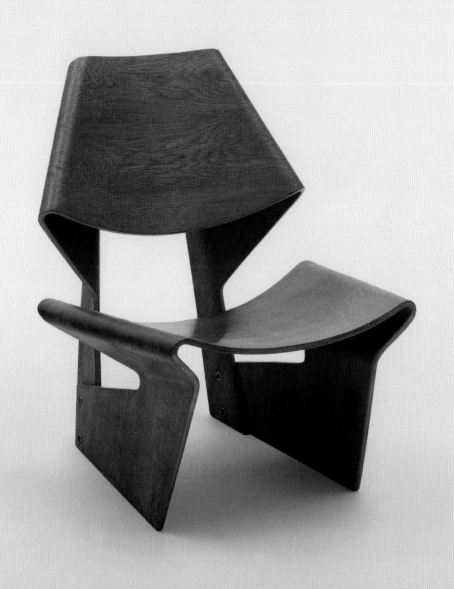

아르네 야콥센
의자 「앤트」, 1952년
덴마크, 프리츠 한센
크롬강, 성형 합판 티크
파리, 장식 미술 박물관

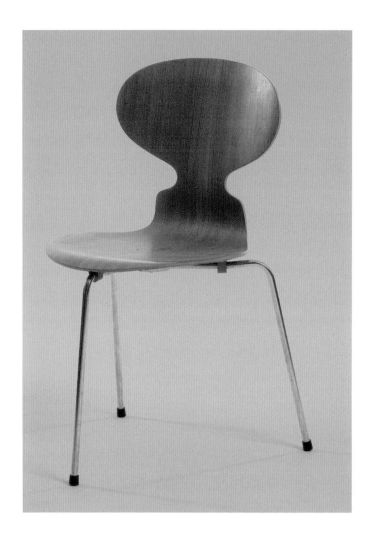

아르네 야콥센
의자 「시리즈 7」, 1952년
덴마크, 프리츠 한센
크롬강, 성형 합판 티크
생테티엔 메트로폴, 현대 미술관

아르네 야콥센
의자 「그랑프리(Grand Prix」, 1957년
덴마크, 프리츠 한센
크롬강, 성형 합판 티크
파리, 장식 미술 박물관

아르네 야콥센의
의자 모델들, 1952~1970년

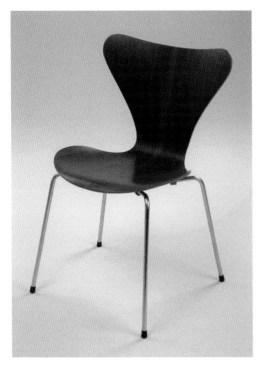

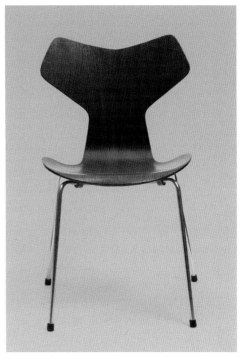

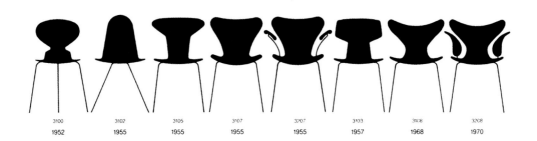

3100	3102	3105	3107	3207	3103	3108	3208
1952	1955	1955	1955	1955	1957	1968	1970

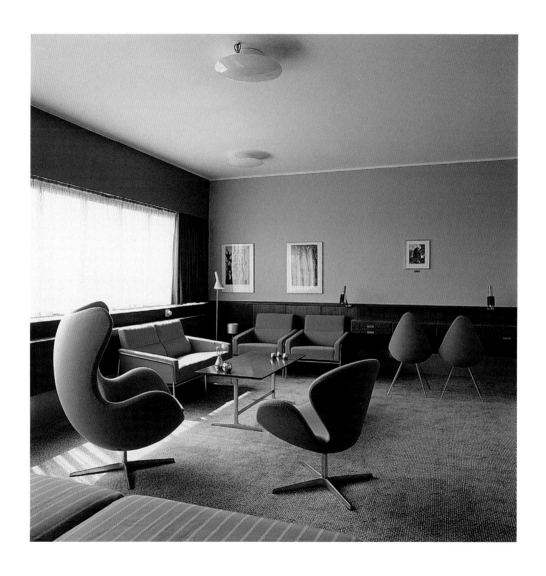

아르네 야콥센
코펜하겐 SAS 로열 호텔의
「에그」의자와 「스완」 의자, 1958년
덴마크, 프리츠 한센
알루미늄 주철, 발포 폴리우레탄, 가죽

포울 키에르홀름
긴 의자 「PK 24」, 1965년
평면 크롬강, 등나무 매듭, 가죽
파리, 국립 조형 예술 센터/국립 현대 미술 재단
파리, 장식 미술 박물관 위탁

식탁 위의 예술과 아이들의 세계

덴마크 가구 회사들은 전통이 깊은 은세공과 도자기 공예에서 영감을 찾았다. 19세기에 설립된 게오르그 옌센Georg Jensen은 헤닝 코펠Henning Koppel, 티아스 에크호프Tias Eckhoff, 피트 헤인Piet Hein, 에리크 헬뢰브Erik Herløw 등이 디자인한 우아하고 섬세한 동시에 매우 현대적인 은 제품을 생산하고 있다. 뉴욕의 5번가에 있는 게오르그 옌센 부티크는 미국에 덴마크의 디자인을 한눈에 보여 주는 중요한 쇼케이스 역할을 한다. 18세기에 왕실의 후원으로 창립된 도자기 회사 로열 코펜하겐Royal Copenhagen은 「플로라 다니카Flora Danica」와 「블루 플루티드Blue Fluted」 같은 전통 모델을 여전히 생산하고 있지만 현대 디자이너들과도 적극적으로 작업하고 있다. 1965년에 출시한 하얀 자기에 파란 장식 선이 들어간 「블로칸트Blåkant」[8] 컬렉션은 그레테 메위에르가 디자인한 것이다.

　　　1950년 스웨덴 디자이너 시그바르드 베르나도테Sigvard Bernadotte는 덴마크 디자이너 아크톤 비에른Acton Bjørn과 함께 디자인 회사를 설립했다. 노르웨이 디자이너 야코브 옌센Jacob Jensen이 디자인한 포개서 보관할 수 있는 플라스틱 볼 시리즈 「마르그레테Margrethe」가 대표작이다. 1960년에 설립된 스텔톤Stelton은 1967년에 아르네 야콥센이 디자인한 현대적이고 유행을 타지 않는 스테인리스 스틸 소재의 「실린다 라인Cylinda Line」을 출시했다. 1970년대에 생산한 에리크 망누센Erik Magnussen 디자인의 스테인리스 스틸 보온병은 스칸디나비아 디자인의 아이콘이다. 원래 도자기를 공부했던 망누센은 도자기 회사 빙 앤 그뢴달Bing & Grøndahl과 작업하며 독창적인 찻잔 세트를 비롯 여러 모델을 디자인했다. 티크는 일상용품의 소재로 점점 더 폭넓게 활용되었다. 1949년에 카위 보예센이 공방에서 제작한 샐러드 볼, 1960년 엔스 크비스트가르Jens Quistgaard가 자신의 회사 단스크Dansk에서 출시한 아이스버킷도 모두 티크로 제작되었다. 보예센이 나무로 만든 동물 장난감은 아이들에게 인기가 높다.

8　파란색 선을 의미한다.

1950년대와 1960년대에 포울 헤닝센은 루이스 포울센에서 현대적인 램프를 지속적으로 디자인했다. 1958년에 디자인한 「PH 아티초크PH Artichoke」는 「PH」 램프를 더욱 정교하게 만든 것으로 금속판을 분할해서 헤닝센의 기능적 디자인에 유기성을 부여했다.

스칸디나비아 사회에서 아이들은 매우 중요한 위치를 차지한다. 유명한 덴마크 장난감 회사 레고Lego는 1932년 나무 장난감 회사로 출발했다. 제2차 세계 대전 이후 만들기 시작한 플라스틱 조립 장난감은 그때나 지금이나 크게 달라진 것 없이 전 세계 아이들에게 큰 사랑을 받고 있다. 유아 놀이 시설 전문 업체인 콤판Kompan은 1970년대부터 아이들을 위한 놀이 시설을 제작 판매하고 있는 세계적 기업이다. 안전한 소재를 사용해서 단순하고, 재밌고, 밝은 색상의 놀이 기구를 철저한 안전 규정에 따라 생산하고 있다.

화려한 색채의 예술가, 베르네르 판톤과 나나 딧셀

1959년에 「콘Cone」 의자가 뉴욕의 어느 부티크 쇼윈도에 진열되었을 당시, 교통 체증이 발생해 경찰이 의자를 치워 달라고 할 정도로 「콘」 의자의 출현은 대단한 화재를 불러일으켰다. 베르네르 판톤Verner Panton이 얼마나 파격적이고, 혁신적이고, 독창적인 디자이너인지 말해 주는 좋은 일화다. 판톤은 건축을 공부한 후, 1950년부터 1952년까지 아르네 야콥센과 함께 「앤트」 의자를 공동 개발했다. 1955년에는 자신의 디자인 회사를 설립하고 가구, 조명, 텍스타일, 모델 하우스, 전시장 등 다양한 프로젝트에 참여했다. 1950년대 말에는 신생 회사 플루스리니에Plus-Linje에서 「콘」과 「하트Heart」 의자를, 루이스 포울센에서는 램프를 제작했다. 1957년부터 1962년까지는 헤릿 리트벌트의 「지그재그」 의자에서 영감을 얻어 플라스틱만으로 된 의자를 만들겠다는 계획에 몰두했다. 그 후 프랑스의 칸에 잠시 머문 뒤 비트라와 공동 기술 개발을 하기 위해 1963년에 스위스 바젤로 이주해 그곳에 정착했다. 1967년 드디어 「판톤」 의자가 완성되었고 즉각적으로 사람들의

관심을 끌었다. 「판톤」 의자는 새로운 소재의 플라스틱이 개발된 1990년대까지
기술적 혁신을 거듭했다.

1960년대부터 판톤은 여러 실내 장식 프로젝트에 참여하고 옵아트[9], 새로운
주거 방식, 공간에서의 움직임에 대한 연구에 강하게 영향을 받은 디자인을 선보였다.
1970년 쾰른 가구 박람회의 부대 행사로 열린 독일 화학 회사 바이어Bayer가 후원한
「비지오나 IIVisiona II」 전시회에서는 바닥, 벽, 천장, 가구에 대한 규범과 경계를
사이키델릭한 방식으로 무너뜨린 새로운 형태의 거실을 선보였다. 그의 경쾌하고
독창적인 디자인은 스칸디나비아 디자인이 수공예 전통에서 합성 소재라는 현대
사회로 이행하는 데 크게 공헌했다.

덴마크에서 가구 장인의 세계와 제2차 세계 대전 이후 가구 디자이너의
세계는 기본적으로 남성들의 것이었다. 나나 딧셀Nanna Ditzel과 그레테 얄크는 남성들
세계에서 성공한 몇 안 되는 여성 디자이너이다. 나나 딧셀은 코펜하겐 공예 학교에서
만난 남편 외르겐 딧셀Jørgen Ditzel과 1944년부터 함께 가구 장인 길드 전시회에
지속적으로 참가했다. 부부가 디자인한 가구, 직물, 보석 등은 그들에게 1956년
룬닝상을 비롯해 여러 디자인상을 안겨 주었다. 1955년 디자인한 어린이용 의자는
클래식이 되었고(콜 크리스텐센 제작), 1957년 알 모양의 등나무 행잉 의자는 많은
사랑을 받았다. 부부는 게오르그 옌센을 위해 조각적 순수성이 돋보이는 보석을
디자인했다. 1961년 외르겐 딧셀이 갑작스럽게 세상을 떠났지만 나나 딧셀은
계속해서 디자인 스튜디오를 운영하며 특히 텍스타일 디자인에 힘을 쏟았다.
신소재에도 관심을 갖고 폴리우레탄 폼으로 기하학적 형태의 의자, 소파, 테이블을
만들어 강렬한 색상의 실내를 창조했다. 그 후 딧셀은 15년 동안 런던에서 활동하며
가구 유통 체인점 인터스페이스Interspace를 설립했다.

1986년 63세의 딧셀은 코펜하겐으로 다시 돌아와 두 번째 경력을 시작했다.
프레데리시아에서 초박형 합판에 실크 스크린으로 날염한 의자 「벤치 포 투Bench for

9 Optical Art. 기하학적 형태나 추상적 무늬와 색상을 반복하여 표현함으로써 실제로 화면이 움직이는 듯한 착각을
일으키게 하는 미술.

아르네 야콥센
커피포트와 잔 세트 「실린다 라인」, 1967년
덴마크, 스텔톤
금속, 연마 처리 스테인리스 스틸
파리, 장식 미술 박물관

야코브 옌센, 시그바르드 베르나도테, 아크톤 비에른 에리크 망누센
볼 세트 「마르그레테」, 1950년 보온병, 1977년
덴마크, 로스티Rosti 덴마크, 스텔톤
멜라민 ABS 플라스틱, 유리(내부)
코펜하겐, 덴마크 디자인 미술관 파리, 장식 미술 박물관

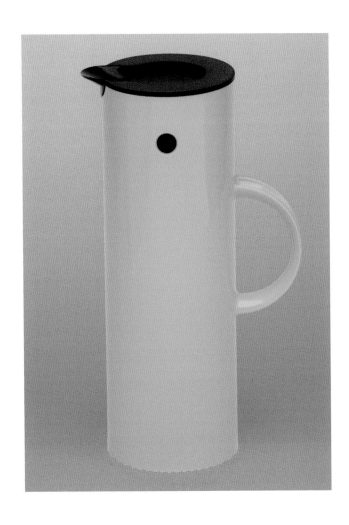

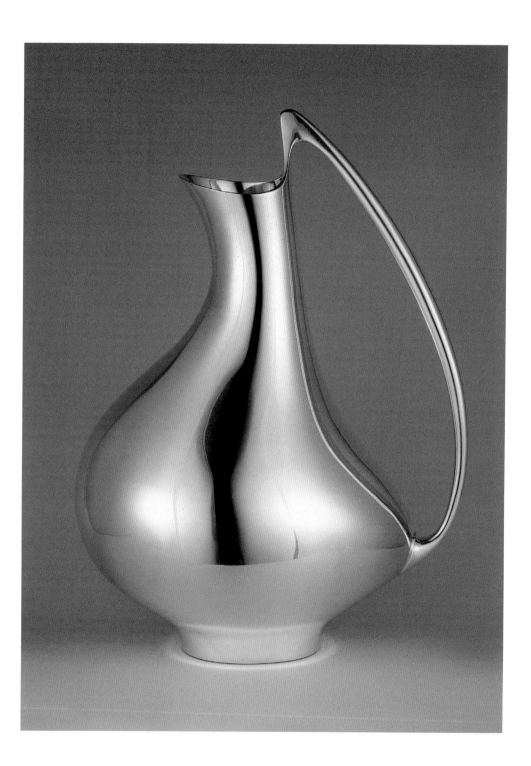

헤닝 코펠
물병 「No. 992」, 1952년
덴마크, 게오르그 옌센
은
파리, 장식 미술 박물관

포울 헤닝센
램프 「PH 아티초크」, 1958년
덴마크, 루이스 포울센
구리, 금속
뉴욕, 현대 미술관

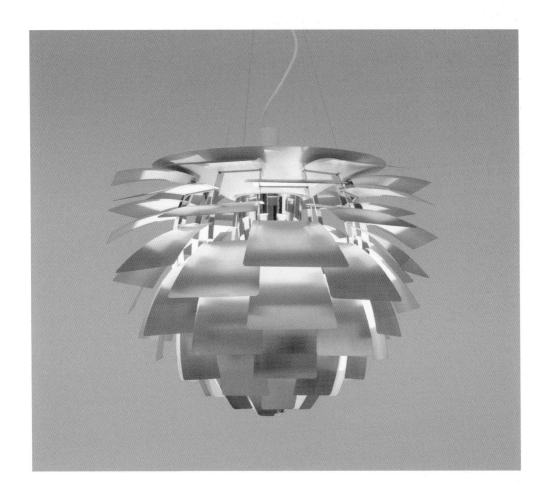

베르네르 판톤
의자 「콘」, 1958년
덴마크 랑에소의 코미겐 레스토랑을
위해 디자인한 모델
덴마크, 프리츠 한센
십자형 크롬강, 라텍스 폼, 천
파리, 국립 조형 예술 센터/국립 현대 미술 재단
파리, 장식 미술 박물관 위탁

베르네르 판톤
의자 「판톤」, 1967년
미국, 허먼 밀러
유리 섬유 강화 폴리에스테르
런던, 빅토리아 앤 앨버트 박물관

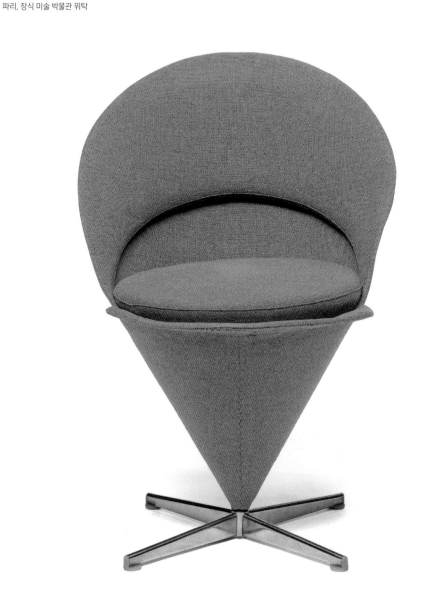

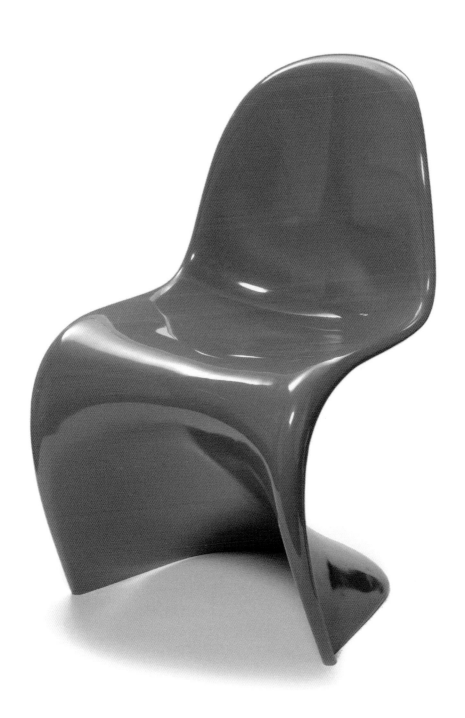

1970년 「비지오나II」 전시회에 소개된
베르네르 판톤의 환상적인 세계
바일 암 라인, 비트라 디자인 미술관

허먼 밀러 카탈로그의
「판톤」의자
바일 암 라인, 비트라 디자인 미술관

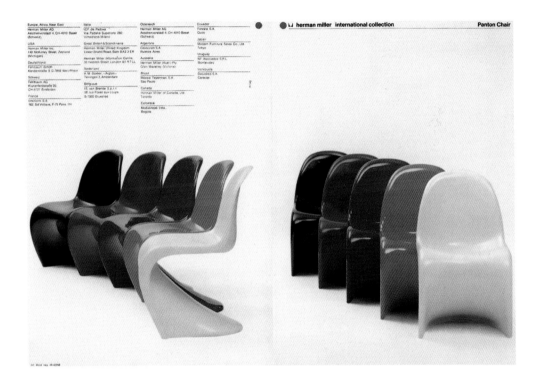

Europe, Africa, Near East
Herman Miller AG
Aeschenvorstadt 4, CH-4010 Basel
(Schweiz)

USA
Herman Miller Inc.
140 McKinley Street, Zeeland
(Michigan)

Deutschland
Fehlbaum GmbH
Kandernstraße 8 D-7858 Weil/Rhein

Schweiz
Fehlbaum AG
Klünenfeldstraße 20,
CH-4127 Birsfelden

France
Interlübké S.A.
162, Bd Voltaire, F-75 Paris 11e

Italia
ICF de Padova
Via Padana Superiore 280
Vimodrone-Milano

Great Britain & Scandinavia
Herman Miller United Kingdom
Linen Bratt Road, Bath BA2 3 ER

Herman Miller Information Centre
33 Newbitt Street, London W1 4 7 LL

Nederland
A. M. Bakker, - Aglon -
Tervingen 3, Amsterdam

Belgique
15, van Brerde S.p.r.l
96, rue Fossé aux Loups
B-1060 Bruxelles

Österreich
Herman Miller AG
Aeschenvorstadt 4, CH-4010 Basel
(Schweiz)

Argentine
Ozocuan S.A.
Buenos Aires

Australia
Herman Miller (Aust.) Pty.
Glen Waverley (Victoria)

Brasil
Movca Tepermann, S.A.
São Paulo

Canada
Herman Miller of Canada, Ltd.
Toronto

Colombia
Modalinead Ltda.,
Bogota

Ecuador
Foresta S.A.
Quito

Japan
Modern Furniture Sales Co., Ltd.
Tokyo

Uruguay
NF Recicados S.R.L.
Montevideo

Venezuela
Decodeco S.A.
Caracas

herman miller international collection

Panton Chair

나나와 외르겐 딧셀
알 모양의 행잉 의자, 1957년
덴마크, R. 벵글레르R. Wengler
등나무

나나와 외르겐 딧셀
유아용 의자, 1955년
덴마크, 콜 사베르크Kold Savværk
미송

Two」(1989)를 디자인해 다시 한 번 관심을 모았으며 이 제품으로 여러 디자인상을 수상했다. 1993년에는 합판으로 좌석을 만들고 등판은 햇살 모양으로 투조[10] 가공을 해서 놀라운 시각적 효과를 창조한 「트리니다드Trinidad」 의자를 선보였다. 딧셀이 디자인하고 1965년부터 크바드라트Kvadrat에서 생산하고 있는 「할링달Hallingdal」 원단은 현재 100여 개가 넘는 색상이 나오고 있다.

최고의 기술

뱅 앤 올룹슨Bang & Olufsen은 젊은 두 엔지니어 페테르 뱅Peter Bang과 스벤 올룹슨Sven Olufsen[11]이 1925년에 세운 전기 회사이다. 뱅 앤 올룹슨은 전원으로 켜지는 첫 라디오를 개발한 후, 오디오 제품으로 분야를 넓히고 1950년대부터는 TV와 하이파이 제품을 생산했다. 뛰어난 기술력을 돋보이게 해주는 현대적 디자인과 단순한 작동법에 대한 관심은 이미 1930년대 중반부터 시작되었다.

 제2차 세계 대전 후, 시그바르드 베르나도테와 아크톤 비에른이 뱅 앤 올룹슨의 디자인을 담당했지만, 놀라운 품질을 강조하는 고급스럽고 미니멀한 뱅 앤 올룹슨의 디자인 미학을 구축한 장본인은 산업 디자이너 야코브 옌센이다. 아시아 국가들과의 경쟁에서 뱅 앤 올룹슨이 살아남을 수 있었던 것도 근본적으로 기술에 기반을 둔 미학 덕분이다. 1990년대부터 뱅 앤 올룹슨의 디자인을 책임졌던 데이비드 루이스David Lewis[12]는 「베오시스템BeoSystem」, 「베오사운드BeoSound」, 「베오비전BeoVision」과 같은 혁신적인 최고급 제품을 디자인했다. 조각이나 예술품이라고 해도 무방할 이 제품들은 전 세계 까다로운 고객들을 창의력과 기술력으로 사로잡고 있다.

10 쇠붙이, 금판, 나무, 도자기 따위의 면을 도려내어서 일정한 형상을 나타내는 조각법의 하나이다.
11 〈뱅 앤 올룹슨〉의 덴마크어 표기는 방 앤 올루프센이나 현재 뱅 앤 올룹슨으로 일반화되어 이 표기를 따랐다.
12 영국 출신의 산업 디자이너였던 데이비드 루이스는 1960년대 덴마크로 이주했고 이때부터 뱅 앤 올룹슨과 일하기 시작했다. 그는 2011년 작고했다.

후계자들

덴마크의 젊은 디자이너들이 선배들이 남긴 화려한 유산을 뛰어넘는다는 것은 쉽지 않을 것이다. 고급 장인 가구 분야에 혁신과 실험 정신을 불어넣기 위해 1981년에 가구 공예 연례 전시회가 다시 시작되었고, 1990년대 말부터는 디자이너와 가구 장인 사이의 협력을 활성화할 목적으로 「워크 더 플랭크Walk the Plank」 전시회가 개최되었다. 21세기 초반, 구비Gubi, 헤이Hay, 무토Muuto와 같은 덴마크 가구 브랜드들은 북유럽 디자이너뿐만 아니라 외국 디자이너와도 협업하며 현대 덴마크 디자인의 역동성을 알리는 데 선도적인 역할을 했다.

가구 장인 출신 디자이너의 전통을 이어 가고 있는 한스 산그렌 야콥센Hans Sandgren Jakobsen은 미국에서 셰이커 교도의 공예술을 공부한 후, 나나 딧셸 디자인 스튜디오에서 일했고 1997년부터는 독자적으로 활동하고 있다. 1998년에 선보인 성형 합판으로 만든 「갤러리Gallery」 스툴과 1999년 「워크 더 플랭크」에 출품한 조각을 연상시키는 「로커블/언로커블Rockable/Unrockable」 의자는 야콥센이라는 디자이너를 세상에 알렸다. 하지만 이후에는 더욱 간결하고 기능적인 디자인에 집중하고 있다. 야콥센은 전 세계 유명 가구 브랜드들과 작업하고 있으며 2009년 핀 율상을 비롯해 수많은 상을 수상했다.

카스페르 살토Kasper Salto 역시 핀 율상 수상자이다. 덴마크 도자기 장인인 악셀 살토Axel Salto의 손자로 그도 가구 장인이면서 산업 디자이너 교육을 받았다. 그는 1997년에 강철과 합판 소재의 사무실 의자 「러너Runner」를 디자인했다. 이 제품은 페테르 스테르크Peter Stærk에서 출시했다. 프리츠 한센과의 협업을 통해서는 의자 「아이스Ice」(2002), 크기 조절이 가능한 보조 탁자 「리틀 프렌드Little Friend」(2005), 나일론 안락의자 「냅NAP」(2010) 등을 디자인했다. 「아이스」 의자는 알루미늄과 성형 합성 소재로 만들어 실내뿐 아니라 야외에서도 사용이 가능하다. 살토는 디자인 파트너인 토마스 시그스고르Thomas Sigsgaard와 함께 1952년 핀 율이 설계한 유엔 안전 보장 이사회의 회의실 리노베이션 프로젝트 공모전에 참가해

계약을 따냈다.

세실리 만Cecilie Manz은 덴마크와 핀란드에서 공부했다. 그녀의 스타일은
재치와 경쾌함이 가미된 미니멀리즘으로 요약될 수 있다. 만은 프리츠 한센과
프레데리시아의 가구, 홀메고르Holmegaard의 유리 제품, 케레르Kähler의 도자기,
게오르그 옌센의 텍스타일, 뱅 앤 올룹슨의 휴대용 스피커 「베오릿 12Beolit
12」 등 1950년대 스칸디나비아 디자인의 영향을 느낄 수 있는 다양한 제품을
디자인했다. 조명 회사 라이트이어즈LightYears와의 작업을 통해서는 램프
「카라바조Caravaggio」(2005)를 탄생시켰는데 이 제품은 여전히 인기 품목이다.

콤플로트Komplot 디자인의 듀오인 덴마크인 포울 크리스티안센Poul Christiansen과
러시아인 보리스 베를린Boris Berlin은 2003년에 혁신적인 「구비」 의자를 선보였다.
가구 브랜드 구비에서 생산한 것으로 3D 기술을 이용해 성형 합판으로 만든 최초의
가구이다. 보통 합판보다 두 배나 얇은 판으로 만들어져 부드럽고 〈친근한〉 형태인
「구비」 의자는 현재 코펜하겐의 수많은 레스토랑에서 사용하고 있으며, 아르네
야콥센의 「앤트」 의자나 「시리즈 7」을 계승하는 의자로 평가받고 있다.

크리스티안 플린트Christian Flindt는 매우 실험적이고 미래적인 미학을 추구하는
디자이너로 스타일 면에서 「애플 워치Apple Watch」를 디자인한 마크 뉴슨Marc Newson과
같은 국제적인 디자이너에 가깝다. 2005년의 「레인보우Rainbow」 의자와 2008년의
「오키드Orchid」 의자는 플린트 디자인의 넓은 스펙트럼을 잘 보여 준다. 「레인보우」는
반투명 유리로 만든 사각형 의자로 10가지 색상이 판매되고 있다. 이 의자가 특이한
것은 의자들을 옆으로 쌓아 벤치나 벽을 만들 수 있다는 것이다. 하지만 미학적으로
「레인보우」와 반대 선상에 있는 유기적 형태의 「오키드」는 광택이 나는 유리 섬유로
만들어져 매끈하고 빛나는 표면 때문에 관능적이면서 차가운 조각 같은 느낌을
준다.

덴마크인 아버지와 영국인 어머니 사이에서 태어난 루이즈 캠벨Louise Campbell
역시 디자인과 조각의 경계를 넘나드는 디자이너이다. 펠트를 잘라서 만든 안락의자

「블레스 유Bless You」(1999)에서부터 「워크 더 플랭크」 전시회에 선보인 나무를 투조해서 만든 의자, 레이저로 강철을 잘라 만든 「베리라운드Veryround」(2006)와 「스파이더 우먼Spider Woman」(2009), 종이를 꼬아서 유기적 형태를 만들어 낸 「잇츠 컴플리케이티드It's Complicated」(2011)까지 캠벨은 독창성과 유쾌한 불손함으로 사람들을 놀라게 하고 있다. 그녀가 디자인한 램프, 유리 제품, 도자기 역시 북유럽 미니멀리즘, 투명성, 공간을 활용한 장식성을 동시에 보여 주고 있다.

데이비드 루이스
스피커 「베오사운드 8」, 2010년
덴마크, 뱅 앤 올룹슨

한스 산그렌 야콥센
스툴 「로커블/언로커블」, 1999년
덴마크, 오레보Orebo
너도밤나무

세실리 만
행잉 램프 「카라바조」, 2005년
덴마크, 라이트이어즈
강철, 광택 에나멜

포울 크리스티안센, 보리스 베를린
의자 「구비」, 2003년
덴마크, 구비
합판

세실리 만
야콥센의 「시리즈 7」 의자와 함께
있는 테이블 「에세이Essay」, 2009년
덴마크, 프리츠 한센
참나무, 물푸레나무, 호두나무

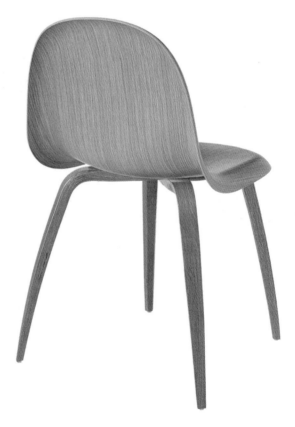

유럽 제1의 목재 생산국인 핀란드는 천연 소재로 집을 짓고 일상용품을 만드는
전통을 가지고 있다. 광대한 산림, 18만 개나 되는 호수 그리고 혹독한 날씨는
핀란드인들을 자연과 가깝게 했고 본질을 추구하는 미니멀리즘을 발전시켰다.
핀란드는 오랫동안 외세에 시달렸다. 1155년부터 1809년까지 스웨덴의 지배를
받았고 그 후 러시아에 편입되어 1917년에 가서야 독립을 했다. 그래서 핀란드인들은
핀란드의 전통과 민족 서사시 『칼레발라 *Kalevala*』에서 문화적 정체성을 찾으려고
노력했다. 아르 누보는 그 어느 곳에서보다 핀란드에서 꽃을 피웠다. 건축가 사리넨,
게셀리우스 Gesellius, 린드그렌 Lindgren 그리고 디자이너이며 화가인 갈렌칼렐라 Gallen-
Kallela가 민족적 낭만주의 색채를 띤 핀란드식 아르 누보를 발전시켰다. 핀란드는
건축뿐 아니라 공예, 그리고 디자인 산업을 통해 불안한 국경 상황과 제2차 세계
대전의 참화를 극복하고 일어섰다.

인문주의자 알바르 알토

알바르 알토 역시 행정, 문화, 교육, 종교 분야의 건축물을 설계하며 핀란드 재건에
적극 참여했다. 그는 건축가로서 핀란드뿐 아니라 해외에서 큰 명성을 얻었지만
1940년대와 1950년대에는 다양한 가구와 조명 기구를 디자인하며 디자이너로서도
경력을 쌓았다. 자작나무 합판 여러 겹을 접착제로 붙여 만든 안락의자 「45」는
가벼우면서도 편안해 공공건물에 적합했고, 형태는 단순화시켰지만 안락함을
위해 팔걸이를 등나무로 만들거나 가죽으로 감싸는 등 작은 부분에도 신경을
썼다. 알토는 디자인 회사 아르텍을 설립하고 충실한 협력자들과 함께 여러 모델을

개발했다. 1946년에 새로운 형태의 Y자형 다리를 개발하고 스툴, 의자, 테이블의
다리로 사용했다. 1950년대 중반에는 더 복잡하게 변형한 X자형 다리(혹은 부채
다리)를 개발했는데 X자형 다리는 1933년에 특허를 받은 〈다리가 구부러지는 부분
상판에 나무 판을 붙여 견고성을 강화한 L자형 다리〉를 기본으로 삼은 것이다.
1956년에 개발한 H형 다리는 테이블과 침대를 조립해서 사용할 수 있도록 설계했다.
이 다리들은 일반적으로 자작나무로 만들었고 상판은 나무나 등나무, 가죽, 천, 유리
같은 천연 소재를 사용했다.

　　　　알토는 대량 생산 제품뿐 아니라 핀란드와 해외에서 자신이 설계한 건물에
사용할 가구도 디자인했다. 실내 장식을 할 때는 자신이 디자인한 청동 문손잡이와
조명 기구를 매번 다른 형태로 배치해서 새로운 분위기를 만들어 냈다. 1950년대에는
조명 디자인에 몰두하고 전쟁 전 모델을 펜던트 조명, 샹들리에, 플로어 조명 등으로
다양하게 변형하였다. 색을 칠한 금속에 황동을 장식하거나 황동 몰딩[13]을 둘러
따뜻한 빛이 발산되도록 한 것들이었다. 알토는 조명을 실내 장식의 일부로 생각했고
조명을 낮게 달아 유기적인 공간을 창조했다. 알바르 알토와 그의 두 번째 아내인
건축가 엘리사 알토Elissa Aalto가 디자인한 텍스타일은 기하학적 문양과 원시적 색채가
특징인데 지금도 아르텍을 통해 생산되고 있다. 자연 소재로 가구를 만들고 사용자를
디자인의 출발점으로 삼은 알바르 알토는 인간이 살고 있는 환경에 인문적이고
유기적으로 접근한 철학자이다.

소재의 시인 타피오 비르칼라

1946년 핀란드 유리 회사 이탈라가 「칸타렐리Kantarelli」 유리병을 선보였을 때
핀란드인들은 뛰어난 재능을 가진 서른한 살 젊은 디자이너의 출현을 환영했다.
타피오 비르칼라는 헬싱키 응용 미술 학교에서 조각을 공부하고 광고 회사에서
그래픽 디자이너로 일했다. 그러다가 이탈라가 주최한 공모전에 입상하면서

13　건축이나 공예 따위에서, 창틀이나 가구 따위의 테두리를 장식하는 방법.

이탈라와 인연을 맺게 되었고 이 인연은 그가 세상을 뜰 때까지 계속되었다. 매우 얇은 유리에 가는 선이 섬세하게 새겨진 「칸타렐리」는 핀란드의 숲에서 자라는 칸타렐리 버섯을 추상적으로 그리고 시적으로 표현한 것이다. 비르칼라는 감성과 마법을 불러일으키는 현대적 오브제를 창조하기 위해 언제나 자연에서 영감을 찾았다. 그는 자신이 작업하는 유리, 나무, 세라믹, 금속 등의 소재를 진심으로 존중하고 제대로 이해한 디자이너였다. 제작 기술에 대해 모르는 것이 없었으며 장인들이나 직공들과 함께 직접 자신의 작품을 제작했다.

　　비르칼라는 1951년 밀라노 트리엔날레에서 핀란드관을 디자인했다. 핀란드관은 엄청난 성공을 거두었고 덕분에 핀란드 디자인이 해외에 알려지는 계기가 되어 자신도 유명해졌다. 미국 인테리어 잡지 『하우스 뷰티풀』은 합판과 은으로 만든 나뭇잎 접시를 〈올해의 가장 아름다운 오브제〉로 선정하기도 했다. 당시 덴마크와 스웨덴의 가구와 공예는 이미 국제적으로 인정을 받고 있었지만, 핀란드는 전쟁 후 몇 년 동안 물자와 자금 부족으로 고통을 겪고 있는 터라 유럽인과 미국인들의 머리에 아직 스칸디나비아 국가의 정식 일원으로 자리를 잡지 못하고 있었다. 하지만 1952년 「핀란드 미술과 공예Finnish Arts and Crafts」의 미국 순회전과 비르칼라가 다시 한 번 핀란드관을 설계한 1954년 밀라노 트리엔날레 핀란드관을 통해 핀란드 디자인은 명성을 확고히 하는 데 성공했다.

　　타피오 비르칼라는 다방면으로 뛰어난 디자이너였다. 독일 회사 로젠탈Rosenthal과는 식기와 도자기를, 이탈리아 유리 회사 베니니Venini와는 유리 제품을 만들었다. 핀란드 가구 회사 아스코Asko와는 합판으로 된 고급 가구를 제작했고 핀란드 전통 사냥칼인 「푸코Puukko」를 재해석한 칼도 디자인했다. 하지만 그의 재능이 가장 빛을 발한 분야는 무엇보다도 자연에 대한 순수하고 시적인 이상을 표현한 유리 공예다. 1960년대와 1970년대에 이탈라에서 만든 제품들은 라플란드[14]의 겨울 얼음을 연상시킨다. 그가 디자인한 핀란디아Finlandia 보드카 술병도

14　Lapland. 스칸디나비아 반도의 북부 지역.

마찬가지다. 덥수룩한 수염, 파이프, 장인의 손을 가진 타피오 비르칼라는 소재의
영혼을 이해한 천재적인 예술가였다.

기능적이고 우아한 테이블

핀란드의 유리 공예는 전통이 깊다. 20세기 중반에 이탈라, 누타야르비Nuutajärvi,
리히마키Riihimäki 세 개의 큰 유리 회사가 있었다. 도자기 회사 아라비아Arabia처럼 유리
회사들도 현대적인 생산 시설을 갖추고 젊은 디자이너들이 생활용품뿐 아니라 예술
공예를 실험할 수 있도록 지원했다.

 타피오 비르칼라처럼 카이 프랑크Kaj Franck 역시 다방면에 뛰어난
디자이너였다. 프랑크는 가구 디자인을 공부한 후에 실내 장식가와 텍스타일
디자이너로 경력을 시작했다. 하지만 전쟁 후에는 주로 도자기와 유리 제품
디자이너로 활동했고 명성을 얻었다. 오늘날까지도 그의 도자기와 유리 제품은
핀란드인들의 일상을 장식하고 있다. 프랑크가 아라비아에서 디자인한 제품 중
가장 유명한 것은 1948년에서 1952년 사이에 디자인한 「킬타Kilta」 컬렉션으로
튼튼하고 다양한 용도로 사용할 수 있는 도기로 만든 식기이다. 기하학적 형태를
지닌 네 가지 색상의 식기를 다양하게 조합해서 사용할 수 있다. 프랑크는 1980년대
초반에 여전히 큰 인기를 얻고 있던 「킬타」 컬렉션을 재작업하여 「테마Teema」라는
이름으로 재탄생시켰다. 프랑크는 아라비아와 작업하면서 동시에 이탈라에서 유리
제품을 디자인했는데 1950년대에 이탈라를 떠나 누타야르비로 옮겨 압착 유리로
만든 아름다운 물병 「카르티오Kartio」(1958)와 컵(지금은 이탈라에서 재생산함)
같은 생활용품을 디자인했다. 그는 디자이너의 사회적 책임을 중요시했고 전후
사회의 요구에 부합해야 한다는 기능주의를 디자인 원칙으로 삼았다. 그의 유리
제품은 섬세한 색상이 특징이지만 말년에는 팝 아트 느낌이 나는 실험적인 작품을
선보이기도 했다.

 유리, 가구, 조명 디자이너인 군넬 뉘만Gunnel Nyman은 짧은 생애를 살았지만

핀란드 유리 제품 디자인에 확실한 족적을 남겼다. 뉘만은 1932년부터 리히마키와 작업하고 유리 표면에 작은 기포를 남기는 기술을 개발했다. 1940년대에는 핀란드 디자인 역사에서 유리로 만든 첫 조각 오브제라 할 수 있는 유리병들을 제작했다. 1946년부터 1948년까지 서른아홉의 나이로 세상을 뜨기 전까지 이탈라와 누타야르비와 작업하며 「세르펜티니Serpentini」와 「칼라Calla」 등을 디자인했다. 특히 「칼라」는 조각적이고 유기적 형태의 유리병으로 대표되는 1950년대의 새로운 핀란드 유리 공예를 알리는 신호탄 같은 작품이다.

티모 사르파네바는 일상용품도 디자인했지만 예술성이 매우 강한 디자이너였다. 일찍이 디자인에 뛰어난 재능을 보이며 1950년 스물넷의 나이로 이탈라에 들어갔고, 증기로 유리를 부풀리는 기술을 개발해 군넬 뉘만 스타일의 조각 유리병 「란세티Lancetti」, 「카야키Kajakki」, 「오르키데아Orkidea」를 디자인했다. 이 작품들이 1954년 밀라노 트리엔날레에서 상을 받으면서 사르파네바는 국제 무대에 알려지기 시작했다. 1950년대 중반에 디자인한 은근한 색상의 「아이글라스i-Glass」 시리즈는 생활용품과 유리 공예의 경계에 위치해 있다. 「핀란디아Finlandia」(1964)는 나무틀에 뜨거운 유리를 불어 나무가 타면서 유리 표면에 그을음이 생기게 해서 만든 것이다. 자연 그대로를 보여 주는 기법으로 유리병마다 문양이 조금씩 다르며, 나무와 얼음을 연상시키는 자연의 흔적을 간직하고 있다. 비르칼라를 비롯해 다른 디자이너들의 작품에서도 볼 수 있는 1970년대의 〈서리Frost〉 미학을 예고한 선구적인 작품이다. 「페스티보Festivo」(1966)와 「아르키펠라고Archipelago」(1981)는 촛대라기보다는 투명하고 표현력이 풍부한 얼음이라고 말해도 좋을 것이다.

다재다능한 사르파네바 역시 로젠탈에서 텍스타일과 도자기를, 로센레브Rosenlew에서 탈부착이 가능한 손잡이가 달린 주철 냄비를 디자인했다. 핀란드 전통 냄비를 재해석한 이 유명한 주철 냄비는 1960년 처음 시판된 후, 2003년부터는 이탈라에서 생산하고 있고 나무 손잡이를 빼서 뚜껑을 여는 디자인이다. 사르파네바는 2006년 세상을 뜰 때까지 유리 제품을 지속적으로

알바르 알토
문손잡이, 1950년
청동

알바르 알토
루이 카레 주택의
다이닝 룸 램프들, 1956~1959년

알바르 알토
프랑스 이블린에 있는 루이 카레 주택의
거실 가구와 조명, 1956~1959년

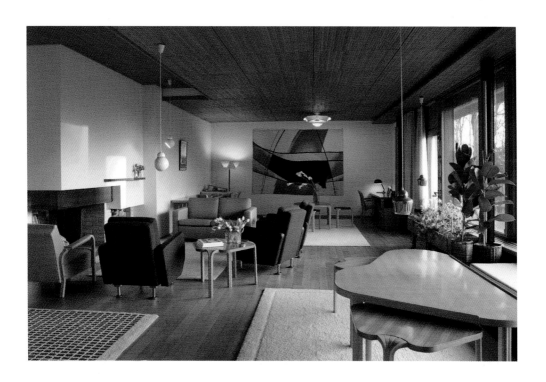

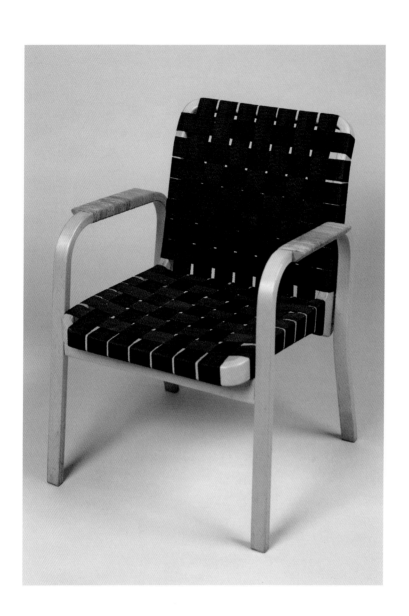

알바르 알토
의자 「No. 45/73W」, 1946~1947년
핀란드, 아르텍
흰 자작나무 판, 등나무, 검은색 가죽띠와 천
생테티엔 메트로폴, 현대 미술관

타피오 비르칼라
나뭇잎 접시, 1951년
얇은 나무판자, 은
뉴욕, 현대 미술관

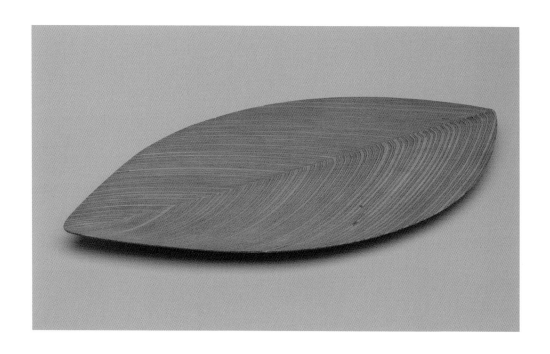

타피오 비르칼라
유리병 「칸타렐리」, 1948~1954년
핀란드, 카르훌라이탈라Karhula-littala
글래스 블로잉 기법, 인그레이빙 휠
파리, 장식 미술 박물관

타피오 비르칼라
유리병 시리즈 「볼레Bolle」, 1966년
이탈리아, 베니니(1995~1996년)
글래스 블로잉 기법
파리, 장식 미술 박물관

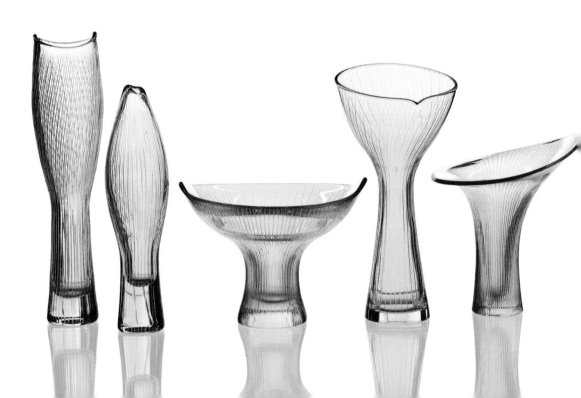

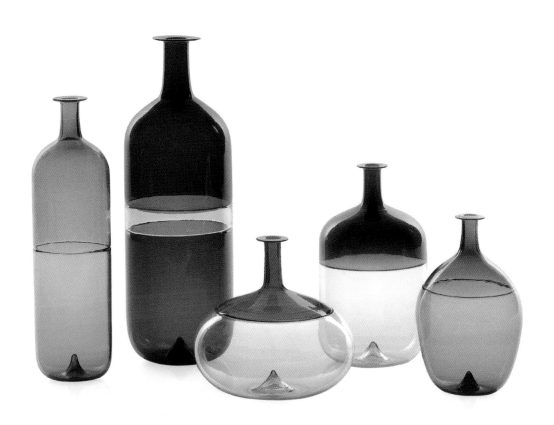

카이 프랑크
물병과 잔 「카르티오」, 1958년
핀란드, 누타야르비
채색 취입 성형 유리
뉴욕, 현대 미술관

군넬 뉘만
유리병, 1947년
핀란드, 누타야르비
유리가 뜨거울 때 뾰족한 틀에
공기를 불어 거품을 주입함
런던, 빅토리아 앤 앨버트 박물관

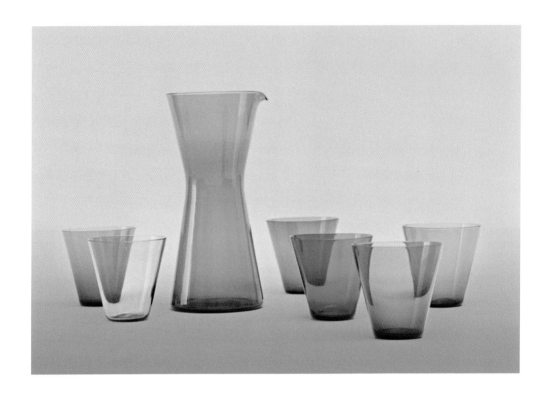

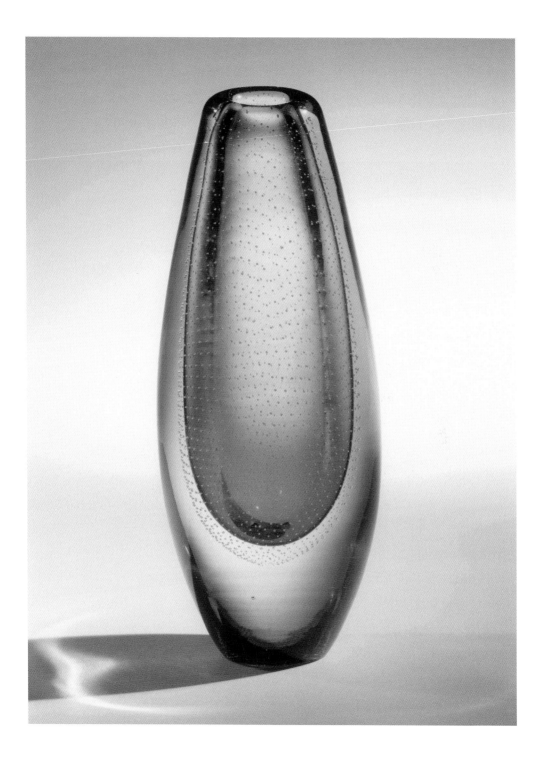

티모 사르파네바
냄비, 1959년
핀란드, 로센레브
주철, 티크
뉴욕, 현대 미술관

티모 사르파네바
유리병 「란세티」, 1952년
핀란드, 이탈라
투명 유리와 흰색 유리
뉴욕, 현대 미술관

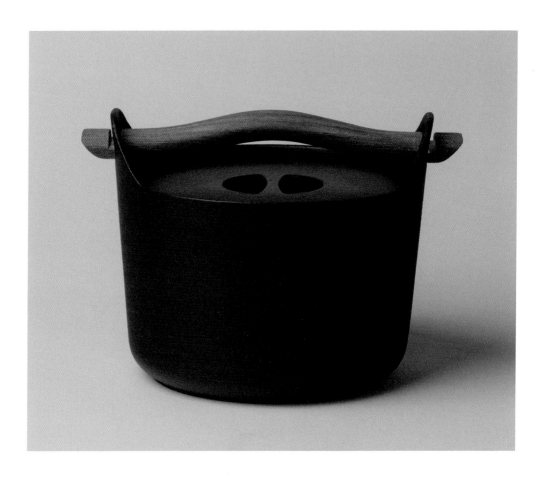

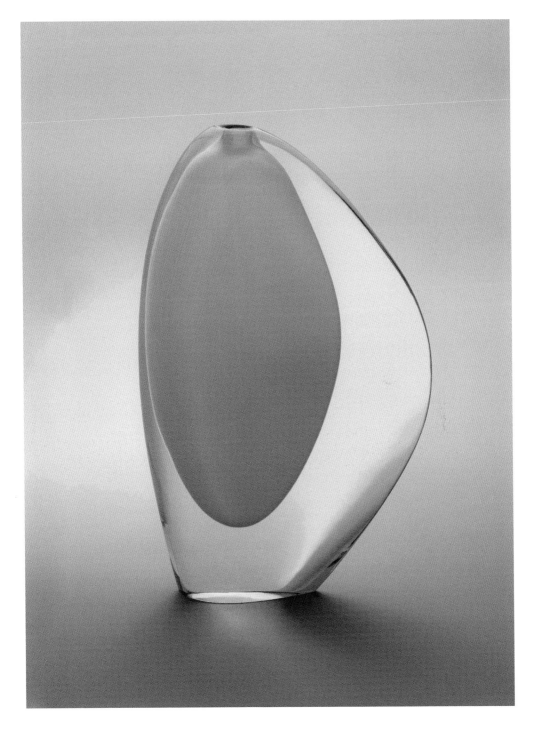

디자인했는데 대부분 한 작품이거나 한정 수량으로 만들었다. 순수하고 기하학적 형태의 이 작품들은 기술적 완성도와 예술적 독창성을 동시에 자랑하고 있다.

사르파네바 사후 2011년에 디자인 하우스 스톡홀름Design House Stockholm은 「티모 글라스Timo Glass」를 다시 제작해 「티모 테르모Timo Termo」라는 이름으로 출시했다. 내열 유리컵에 실리콘 선을 둘러 컵을 만졌을 때 뜨겁거나 찬 느낌을 약화시켰다.

나무와 스테인리스 스틸

실내 건축가 일마리 타피오바라Ilmari Tapiovaara는 1930년대 중반에 아르텍의 런던 지점인 핀마르Finmar와 작업했고 1946년에는 케라반 푸테올리수스Keravan Puuteollisuus에서 원목과 합판으로 만든 유명한 「도무스Domus」 의자를 디자인했다. 타피오바라는 처음부터 실용적이고 기능에 중점을 둔 디자인을 선호했고, 현지 소재를 사용해 생산 기술을 합리화하여 대량 생산할 수 있는 방법을 찾았다. 그가 디자인한 의자는 손쉽게 해체할 수 있고 쌓아서 보관할 수 있어 운송 비용이 많이 들지 않는다. 1950년대는 타피오바라가 왕성하게 활동하던 시기였다. 이 시기에 나무, 금속, 플라스틱 등 다양한 소재를 이용한 가구가 쏟아져 나왔다. 그는 주택, 비행기, 전시회 등의 실내 장식과 그래픽 아트뿐 아니라 조명, 식기, 장난감, 텍스타일, 벽지 디자인까지 다방면에 관심을 가졌다. 1951년부터 1964년까지 밀라노 트리엔날레에서 6개의 금메달을 획득했다.

타피오바라가 휜 합판을 사용하고 기능성을 추구한다는 점에서 알바르 알토의 후임자로 여겨졌지만 그는 재빨리 자신만의 스타일을 발전시켰다. 경쾌하고 우아한 구조를 만들어 내는 짧은 팔걸이에서 뒷다리로 이어지는 선은 그만의 독특한 스타일로 1946년 「도무스」 의자에 처음 사용된 이후 타피오바라 디자인의 상징이 되었다. 「피르카Pirkka」(1954)는 핀란드의 전통 나무 가구에서 영감을 얻어 두꺼운 좌석과 가는 다리의 스툴 형태로 변형한 의자로 수많은 사우나에서 사용되고 있다. 여행 애호가이기도 한 타피오바라는 외부의 영향을 적극적으로 받아들였다. 우아한

디테일과 열대 목재를 사용했다는 점에서 덴마크 목수 출신 디자이너들의 영향을 확인할 수 있다(좋은 예가 1953년에 디자인한 「탈레Tale」 스툴이다). 타피오바라는 헬싱키 산업 예술 대학교에서 강의를 통해 그리고 그의 작품을 통해 형태와 소재에 실용성과 시적 비전을 제시하며 핀란드 디자인 발전에 크게 공헌했다.

안티 누르메스니에미Antti Nurmesniemi는 1950년에 실내 건축 학위를 취득했다. 처음 디자이너로서의 존재를 알린 오브제는 1952년 헬싱키 팰리스 호텔 사우나에서 사용하게 된 스툴이다. 자작나무와 티크로 만든 편자 모양의 스툴은 핀란드의 전통적인 사우나 의자를 재해석한 것이다. 모더니스트인 누르메스니에미는 외부의 영향에 개방적이었다. 특히 이탈리아 디자인의 영향을 적극적으로 받아들였는데 밀라노의 디자인 사무실에서 6개월 동안 일하기도 했다. 1957년에 그 유명한 에나멜 커피포트 「피넬Finel」이 베르트실레Wärtsilä에서 출시되었다. 커피포트의 화려한 색상은 누르메스니에미의 아내이자 도자기와 텍스타일 디자이너인 부오코 에스콜린누르메스니에미Vuokko Eskolin-Nurmesniemi가 선택한 것이다. 오늘날 「피넬」 커피포트는 스칸디나비아 디자인의 클래식 제품이 되었다.

누르메스니에미는 1959년 룬닝상을 수상하고, 1960년과 1964년 밀라노 트리엔날레에서는 핀란드관 디자인으로 대상을 받았다. 1960년 트리엔날레에서는 검정색 가죽을 씌운 몸체를 두 개의 금속 다리가 받치고 있는 우아한 의자 「트리엔날레」를 선보였다. 1968년에 디자인한 긴 의자 「001」은 아내 부오코와 공동 작업으로 탄생했다. 부오코는 의자 커버로 사용할 수 있는 줄무늬와 화려한 색상의 텍스타일을 디자인했다. 누르메스니에미는 아르텍, 텍타Tecta, 카시나에서도 가구를 디자인했고 실내 장식과 전시 디자인 프로젝트에도 참여했다. 주방용품, 문손잡이, 헬싱키의 지하철 전동차(뵈르예 라얄린Börje Rajalin과 공동 작업했다), 후지쓰Fujitsu의 「안티」 전화기 등 현대 디자인은 그에게 큰 빚을 졌다. 안티 누르메스니에미는 말 그대로 현대적 의미의 산업 디자이너였고 실용성과 국제 감각을 갖추었으면서도 북유럽 삶의 방식에 충실한 디자이너였다.

표현주의 텍스타일과 팝 아트

빌요 라티아Viljo Ratia와 아르미 마리아 라티아Armi Maria Ratia는 전쟁 후 옷감과 입을 옷의 부족을 해결하기 위해 1949년 직물 인쇄 회사 프린텍스Printex를 설립했다. 2년 후에는 프린텍스에서 인쇄한 직물을 홍보할 목적으로 마리메코Marimekko라는 회사를 설립해 의류와 실내 장식에 사용되는 텍스타일을 생산했다. 아르미 라티아는 당시에 흔히 볼 수 없는 패턴을 만들기 위해 헬싱키 예술 디자인 대학을 졸업한 젊은 예술가 마이야 이솔라Maija Isola를 영입했다. 이솔라는 아프리카에서 영감을 얻은 강렬한 색깔의 추상적 패턴을 단순한 면직물에 실크 스크린으로 날염했다. 1953년에 마리메코에 합류한 부오코 누르메스니에미는 핀란드 남성들의 국민 옷이 된 와이셔츠 「요카포이카Jokapoika」(모든 사람)를 디자인했다. 마리메코는 긍정적인 반응에도 불구하고 초기에는 많은 어려움을 겪었다. 하지만 해외 전시회, 특히 1958년 브뤼셀 세계 박람회에서 국제적인 관심을 불러일으키며 돌파구를 찾았고 1년 후에는 미국에서 첫 패션쇼를 가졌다. 1960년에는 재클린 케네디가 마리메코의 옷을 여러 벌 구매했다는 사실이 언론에 대대적으로 보도되면서 엄청난 홍보 효과를 얻었다. 그 해, 부오코 누르메스니에미가 자신의 회사 부오코를 설립하기 위해 마리메코를 떠났고 그녀의 빈자리는 안니카 리말라Annika Rimala가 대신했다.

마리메코를 상징하는 「우니코Unikko」(개양귀비), 「멜로니Melooni」(멜론), 「카이보Kaivo」(우물) 등의 유명 패턴은 1960년대에 마이야 이솔라가 디자인한 것이다. 에너지와 삶의 기쁨을 표현하는 선명한 색상과 과장된 크기의 패턴은 조형 예술에서는 쉽게 찾을 수 있었지만 당시 디자인에서는 가히 혁명이라고 할 수 있다. 리말라 역시 기하학적 패턴을 디자인했고 저지 소재에 거대한 줄무늬 패턴을 도입했다. 마리메코의 의류는 단순하고 헐렁한 유니섹스 스타일로 해방과 자유의 이미지를 추구했다. 가정용 리넨 제품과 액세서리도 생산했다. 1980년대와 1990년대에 마리메코는 침체기를 겪었지만 1960년대의 상징적 패턴들과 그 패턴을 이용한 상품들을 재출시하면서 재기에 성공했다. 최근에는 핀란드 항공 회사

핀에어Finnair가 핀란드 문화와 디자인의 상징물로서 「개양귀비」 패턴을 비행기 동체에 그려 넣어 화재를 낳기도 했다.

핀란드 디자이너들은 합성 소재를 그다지 좋아하지 않았다. 에로 아르니오Eero Aarnio 역시 1950년대에 나무 가구 디자이너로 경력을 시작했다. 그러다가 1960년대 초에 자신의 스튜디오를 설립하고 그때부터 유리 섬유에 관심을 갖기 시작했다. 「볼Ball」이 유리 섬유로 만든 첫 의자이다. 아르네 야콥센의 의자 「에그」와 나나 딧셀의 알 모양 의자를 오마주한 것이지만 아르니오는 상상력을 더 밀어붙여 공간에 또 다른 공간을 창조했다. 하얀색 유리 섬유로 만든 둥근 공 형태로 내부에는 주황색 천을 댔다. 첫 시제품에는 전화기까지 설치했다. 아르니오의 나무 가구를 생산했던 아스코가 「볼」 의자를 제작해 1966년 쾰른 박람회에 출품해서 큰 호응을 이끌어 냈다. 1968년에는 투명 아크릴로 스윙 체어를 만들고 「버블Bubble」이라 불렀다.

아르니오의 「파스틸리Pastilli」는 여러 색깔의 유리 섬유로 된 흔들의자로 1968년 쾰른 박람회에 처음 소개되었다. 「볼」 의자의 구멍보다 약간 작아 의자 두 개를 포개어 동시에 운반할 수 있게 했다. 미국 산업 디자인 협회상을 수상한 「파스틸리」 의자는 실내와 야외에서 모두 사용이 가능하고 물에 뜨며 눈 위에서도 미끄러져 놀이 기구로도 사용할 수 있다. 에로 아르니오의 작품은 1960년대의 팝 문화와 낙천적인 시대 분위기에 잘 맞았다. 1971년에는 합성 소재 의자 「토마토Tomato」와 조랑말 혹은 강아지 모양의 「포니Pony」를 디자인했고, 1990년대와 2000년대에도 합성 소재 의자와 테이블을 디자인했다. 아르니오의 가구는 현재 아델타Adelta에서 생산되고 있으며 새롭게 주목받고 있다. 노르웨이 통신 협회는 고객들이 방해를 받지 않고 휴대폰을 사용할 수 있도록 「볼」 의자를 회사 로비에 설치했다. 1962년에 만들어진 시제품이 50년이 지난 후에 드디어 사용처를 찾은 것이다.

위르에 쿠카푸로Yrjö Kukkapuro는 1950년대 말, 아르니오와 같은 시기에 디자인 스튜디오를 열었다. 타피오 바라의 제자인 그는 평생 기능주의 원칙에 충실했다.

합판과 강철 튜브로 작업을 했지만 정작 그에게 명성을 가져다준 것은 유리 섬유와 가죽으로 만든 1965년 작품 「카루셀리Karuselli」 의자이다. 유리 섬유로 틀을 만들어 가죽으로 마감하고 받침대를 달았다. 다음 해, 「카루셀리」는 이탈리아 잡지 『도무스Domus』의 표지를 장식했다. 찰스 임스 의자의 북유럽 버전이자 합성 소재 버전인 「카루셀리」는 오늘날 클래식 제품이 되어 꾸준히 인기를 얻고 있다. 1970년대 쿠카푸로는 인체 공학에 관심을 갖고 혁신적인 사무용 의자를 개발했다. 그는 헬싱키 예술 디자인 대학의 교장을 지냈고 학생들도 직접 가르쳤다. 1980년대에는 잠시지만 포스트모던 시기를 거치기도 했다. 쿠카푸로의 가구는 처음에는 하이미Haimi에서 생산했는데 현재는 아바르테Avarte가 만들고 있다.

그 유명한 피스카르스Fiskars 가위는 1960년대 중반에 탄생했다. 분홍색이나 붉은색 플라스틱 손잡이가 인체 공학적으로 디자인된 유명한 가위이다. 칼 제품과 금속 주방용 기기를 생산하고 핀란드에서 가장 역사가 깊은 기업 중 하나인 피스카르스는 17세기에 핀란드 남부 해안 근처에 있는 작은 마을 피스카르스에서 출발했다. 산업 디자이너인 올로프 벡스트룀Olof Bäckström이 재봉 가위에서 영감을 얻어 1967년에 「O 시리즈」를 출시했다. 완벽하게 인체 공학적으로 디자인되었고 ABS 수지로 된 손잡이는 분홍색은 오른손잡이용이고 빨간색은 왼손잡이용이다. 피스카르스가 만드는 정원용품과 산림용 도구는 신뢰성과 편리함의 대명사이다.

노키아, 기술에 도전하다

1865년 제지용 펄프 회사로 출발한 노키아Nokia는 1966년 고무 회사와 전선 회사를 합병한 후 전화기 생산으로 업종을 변경했다. 1980년 초반, 자동차용 휴대 전화(휴대용이기는 하지만 무게가 2킬로그램이나 나갔다)를 처음 출시한 후, 1992년부터는 휴대폰만을 생산하고 있다. 휴대폰 분야의 선구자인 노키아는 2012년 아시아 경쟁국들에게 추월당하기 전까지 세계 1위 휴대폰 회사였다. 1995년부터 2006년까지 노키아 디자인을 책임졌던 미국 디자이너 프랭크 누오보Frank Nuovo가

미적인 것보다는 단순하고 견고한 디자인에 중점을 두었다면, 그의 후임 알래스테어 커티스Alastair Curtis는 경쟁 스마트폰의 공세에 대응할 디자인을 찾아야 했다. 2011년 디자인 부서 수장이 된 핀란드인 마르코 아티사리Marko Ahtisaari는 밝은 색상의 몸체와 부드러운 마감이 특징인 모델을 내놓았다. 2000년대에 〈핀란드 경제 기적〉을 이끌었던 노키아 그룹은 선도 기업의 위치를 되찾기 위해 디자인에 승부를 걸고 있다.

전통과 세계화

1980년대는 핀란드 디자인이 침묵하는 시기였다. 포스트모더니즘에서 자신의 자리를 찾지 못하고 기업들은 클래식 제품의 재생산에만 몰두했다. 그리고 1990년대에는 핀란드의 주요 시장이었던 구소련의 붕괴로 경제 위기가 찾아왔다. 하지만 1995년경부터 교육과 창작을 장려하는 노력이 결실을 맺기 시작하고 단순함과 독창성이 다시 세계적인 경향이 되면서 핀란드 디자인은 활기를 띠기 시작했다. 1960년대 말과 1970년대 초에 출생한 디자이너 세대가 과거 영광의 무게를 떨쳐 버리고 다양한 기술을 활용하며 현재 국제 무대에서 활약하고 있다.

발보모Valvomo 디자이너 그룹의 일원이고 1997년 설립된 스노우크래시Snowcrash 협동조합의 창립 회원인 일카 수파넨Ilkka Suppanen은 같은 해 밀라노에서 열린 스노우크래시 전시회에서 「플라잉 카펫Flying Carpet」 소파로 주목을 받았다. 두꺼운 펠트로 된 소파는 가는 칠재 막대로만 지지되고 있어 마치 하늘을 나는 듯한 착각을 불러일으킨다. 이 소파는 카펠리니Cappellini에서 생산하고 있다. 2009년 디자인한 「캐서린Catherine」 의자는 비대칭적인 형태가 자유로움을 주는 라운지 의자로 비베로Vivero에서 생산하고 있다. 수파넨은 핀란드 회사뿐 아니라 해외 여러 가구 회사들과도 작업하고 있으며, 경쾌한 그의 디자인은 스칸디나비아 전통에 굳게 뿌리내리고 있으면서도 미래 지향적인 것이 특징이다.

1996년 하리 코스키넨Harri Koskinen은 디자인 하우스 스톡홀름에서 출시한 「블록Block」 램프로 주목을 받았다. 두 개의 유리블록 사이에 전구를 끼어 넣은

단순한 디자인은 사르파네바와 비르칼라의 얼음 조각을 연상시킨다. 그는 이탈라와 베니니의 유리 제품, 핀란드 전기 제품 회사인 제넬렉Genelec의 스피커, 미야케 잇세이Issey Miyake의 시계, 아르텍, 몬티나Montina, 카시나, 우드노트Woodnotes의 가구, 마리메코의 텍스타일, 무토의 조명, 하크만Hackmann, 아라비아, 알레시의 테이블웨어를 디자인했다. 북유럽 기능주의 전통을 잇고 있는 코스키넨은 비율과 소재에 대한 놀라운 감각을 소유하고 있는 디자이너이다.

2009년 〈올해의 젊은 디자이너〉로 선정된 테르히 투오미넨Terhi Tuominen은 오브제에 대한 신선한 접근으로 주목을 받고 있다. 투오미넨은 2006년에 흰색이나 검은색 금속 프레임에 가드라란 금속 막대를 가로놓은 「블랙버드Blackbird」 의자를 선보였다. 이 의자의 독창성은 새의 주둥이를 떠올리게 하는 사각 형태에서 찾을 수 있다. 2008년 디자인한 「폴드Fold」 의자는 쌓아서 보관할 수 있고 밝은 베이지색 합판에 접지 선을 넣어 3차원 효과가 난다. 투오미넨은 연약한 외형에 강력한 구성이라는 힘을 결합시켜 흥미로운 구조를 창조하고 있다.

티모 살리Timo Salli는 신기술이 돋보이는 「헬싱키 라이트하우스Helsinki Lighthouse」 조명을 디자인했다. 2006년 사스 인스트루먼트Saas Instruments가 제작한 것으로 아크릴 관과 광섬유 관으로 부드러운 후광 효과를 냈다. 미코 케르케이넨Mikko Kärkkäinen의 「툰토Tunto」(2009) 램프는 합판으로 된 우아한 구조에 LED를 넣은 것으로 받침대를 스치면 불이 켜진다. 세포 코호Seppo Koho가 디자인하고 핀란드 장인들이 손으로 만든 아름다운 자작나무 합판 램프인 「섹토Secto」는 1999년부터 전 세계로 수출되고 있다. 섹토 디자인은 2012년에 나선 모양의 자작나무에 LED로 빛을 내는 펜던트 조명 「아스피로Aspiro」를 선보였다. 북구의 전통 소재와 형태를 최신 기술과 결합시킨 것으로 젊은 핀란드 디자이너들이 추구하는 최신 경향을 잘 보여 준다. 현지화와 세계화를 접목시킨 디자인이라 할 수 있다.

일마리 타피오바라
의자 「도무스」, 1946년
핀란드, 케라반 푸테올리수스
원목, 합판
개인 소장

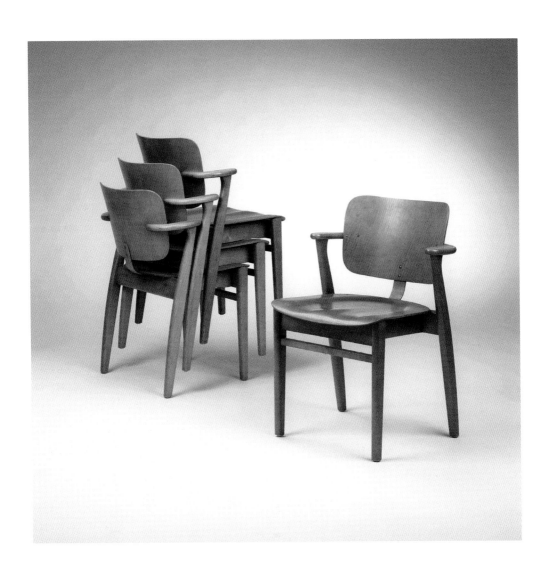

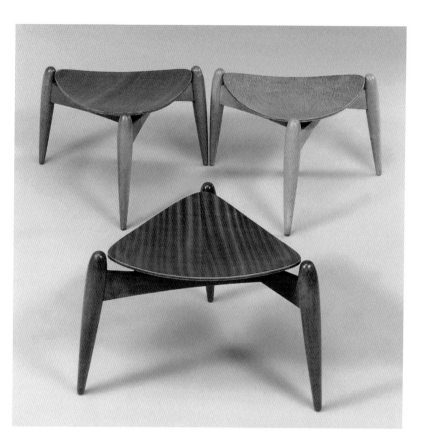

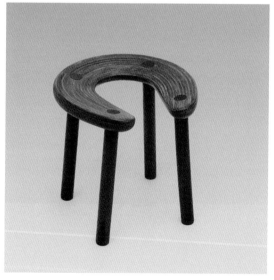

일마리 타피오바라
스툴 「탈레」, 1953년
핀란드, 아에로Aero
자작나무, 티크
개인 소장

안티 누르메스니에미
사우나 스툴, 1952년
핀란드, G. 소데르스트롬G. Soderstrom
자작나무, 티크
뉴욕, 현대 미술관

안티 누르메스니에미
커피포트 「피넬」, 1957년
핀란드, 베르트실레
에나멜 코팅 강철
뉴욕, 현대 미술관

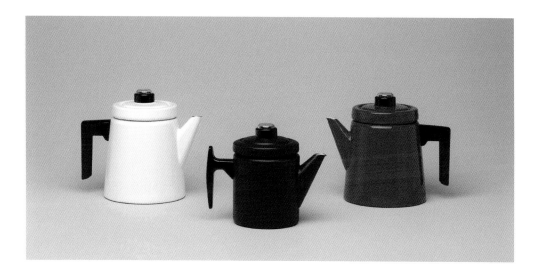

에로 아르니오의
가구로 장식한 침실, 1971년

마이야 이솔라
텍스타일 「시트러스Citrus」, 1956년
핀란드, 프린텍스
면
런던, 빅토리아 앤 앨버트 박물관

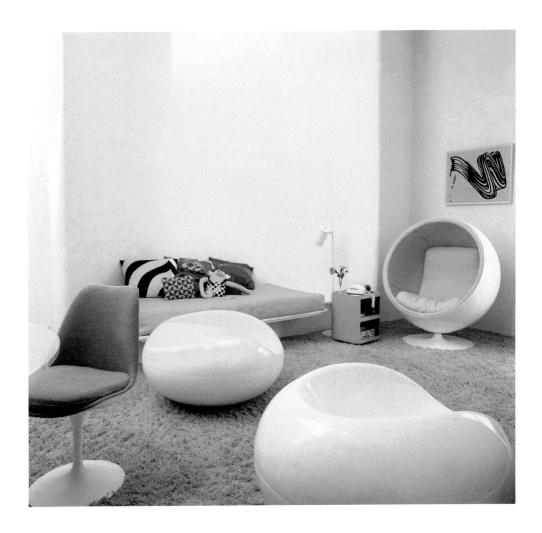

에로 아르니오
의자 「파스틸리」, 1967년
핀란드, 아스코 인터내셔널
독일, 아델타 인터내셔널
유리 섬유 강화 성형 폴리에스테르
파리, 국립 조형 예술 센터/국립 현대 미술 재단

에로 아르니오의 「볼」의자와
여성 모델, 1968년

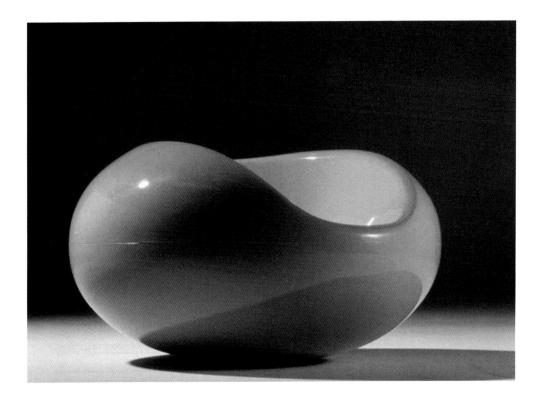

에로 아르니오
의자 「포니」, 1973년
독일, 아델타 인터내셔널(2001년)
강철, 폴리우레탄 폼, 스트레치 천
파리, 국립 조형 예술 센터/국립 현대 미술 재단
파리, 장식 미술 박물관 위탁

올로프 벡스트룀
가위 「클래식Classic」, 1967년
핀란드, 피스카르스

위르에 쿠카푸로
의자 「카루셀리」, 1965년
유리 섬유, 가죽, 크롬강
핀란드, 아바르테
개인 소장

프랭크 누오보
휴대폰 「GS 10」, 2002년
핀란드, 노키아

일카 수파넨
소파 「플라잉 카펫」, 1997년
이탈리아, 카펠리니
저탄소강, 알루미늄, 펠트
파리, 국립 조형 예술 센터/국립 현대 미술 재단

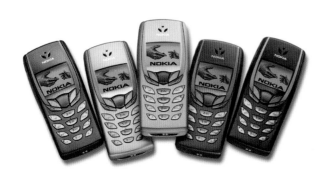

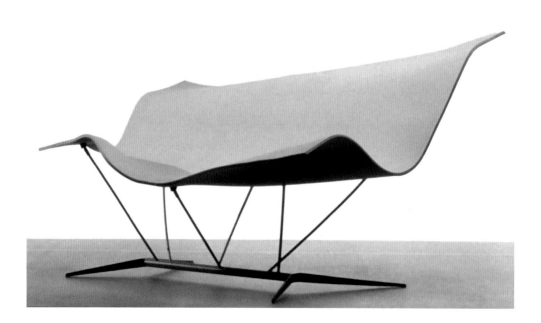

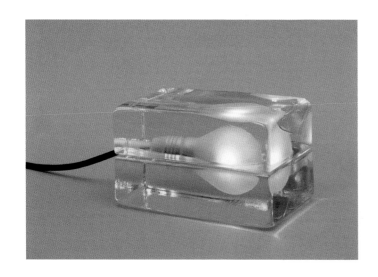

하리 코스키넨
램프 「블록」, 1996년
스웨덴, 디자인 하우스 스톡홀름
유리블록
뉴욕, 현대 미술관

테르히 투오미넨
의자 「폴드」, 2008년
핀란드, 데이그라운드Dayground
물푸레나무

티모 살리
행잉 램프「헬싱키 라이트하우스」, 2006년
핀란드, 사스 인스트루먼트
아크릴 관, 광섬유 관

세포 코호
램프「섹토」, 1999년
핀란드, 섹토 디자인
자작나무 합판

아이슬란드 　　　　　ICELAND

화산섬인 아이슬란드에는 나무가 많지 않다. 그래서 수 세기 동안 실내에는
가구가 적었고 그것도 대부분 벽에 고정시켰다. 주로 물에 떠다니는 나무나
수입 목재로 가구를 만들었고 공예 산업은 모직물(수량도 많고 품질도 좋다)과
은세공을 중심으로 발달했다. 그러던 것이 역사적, 경제적으로 가까운 북유럽
나라들로부터(1944년까지 덴마크의 식민지였다) 필요한 소재를 수입하면서
19세기와 20세기에 점차적으로 생활 방식이 바뀌기 시작했다. 1930년 의회 탄생
1천 년을 맞이해 민족적 낭만주의가 고취되었는데 바이킹과 사가 문학[15]이 발달했던
황금시대에 영감을 얻은 제품이 만들어졌다. 동시에 스칸디나비아 국가들의
기능주의가 건축 분야에서 규범으로 자리 잡았고 가구도 단순하고 기능적인 것이
선호되었다. 아이슬란드는 제2차 세계 대전 동안 차례로 영국과 미국에 점령당했지만
전쟁이 끝나고 독립과 경제적 번영을 누렸다. 1950년대와 1960년대에는 가구 수입
규제 정책을 실시했는데, 그 결과로 반(半)기계화된 공방이 발달하게 되었고 나쁘지
않은 품질의 제품을 생산할 수 있었다.

덴마크를 모델로

전쟁이 끝난 후에도 대부분의 아이슬란드 건축가와 디자이너들은 이전처럼
덴마크에서 공부를 했다. 그들은 유명한 덴마크 디자이너와 가구 장인 밑에서
기술을 익혔고, 제2차 세계 대전 후 아이슬란드에서 생산되는 가구는 당연히
덴마크의 영향을 받을 수밖에 없었다. 공부를 마치고 아이슬란드로 돌아온 젊은

15　Saga. 고대 노르웨이어로 〈이야기〉란 뜻이다. 처음 노르웨이에서 발생한 듯하나 뒤에는 전적으로 아이슬란드에서
쓰여졌다. 내용은 역사, 소설적 사가, 전기적 로망스, 동화 등으로 나눌 수 있다.

디자이너들 중에는 부족한 자금과 제한된 시장으로 꿈을 접는 이들도 있었다. 스베인 차르발Sveinn Kjarval은 덴마크 가구 공방에서 견습을 하고 코펜하겐 공예 학교를 졸업했다. 전쟁이 끝난 후 아이슬란드로 돌아온 첫 디자이너 세대인 그는 1955년에 목수인 기슬리 아스문손Gísli Ásmundsson과 함께 니비르키Nývirki라는 이름의 스튜디오를 설립하고 1960년대에 편자 모양 의자를 비롯해 다양한 가구를 소량 생산했다. 고압 증기로 참나무를 휘게 한 후 풀로 붙인 편자 모양 의자는 등판이 가는 나무 막대로 되어 있는 「윈저」 의자에서 영감을 얻은 것이다. 17세기 잉글랜드에서 처음 제작된 목제 의자 「윈저」는 가볍고 가격이 저렴해 전쟁 후 스칸디나비아에서 인기가 높았다. 등판 윗부분이 그대로 내려와 팔걸이가 되는 것이 편자 모양 의자의 특징으로 좌석은 아이슬란드산 모직 천이나 털가죽으로 덮었다. 차르발은 식탁 의자로도 사용할 수 있는 더 가벼운 의자도 디자인했다. 같은 시기에 디자인한 좌석을 말가죽으로 감싼 너도밤나무(혹은 참나무) 흔들의자는 스승인 한스 베그네르를 생각나게 한다. 이 의자는 아이슬란드에서 큰 인기를 끌었다. 차르발은 나무 말고도 여러 소재로 작업을 했는데 1957년부터 가구 회사 신드라스미드얀Sindrasmiðjan을 위해 금속과 플라스틱 가구를 디자인했다. 이 가구들은 브라질 페로바 나무로 만든 의자와 함께 1958년 파리 장식 미술 박물관에서 열린 「스칸디나비아의 형태」 전시회에 소개되었다. 1970년대 초 차르발은 다시 덴마크로 이주해 그곳에 정착했다. 그가 디자인한 가구는 오늘날 아이슬란드 디자인의 클래식이 되었고 여전히 사랑을 받고 있다.

1956년, 할도르 할마르손Halldór Hjálmarsson은 가구 디자인 졸업장을 손에 쥐고 덴마크에서 아이슬란드로 돌아왔다. 성형 합판에 강철 다리를 붙여 여러 형태의 의자를 개발하고 아이슬란드 고유의 문화에서 따온 이름을 붙였다. 「스카타르Skatar」(가오리) 의자는 아르네 야콥센이 만든 「앤트」 의자의 아이슬란드 버전으로 아이슬란드 디자인 및 응용 미술 박물관이 다시 제작한 바 있다. 대부분의 동료 디자이너들처럼 할마르손도 실내 장식에 관심을 갖고 1958년 수도 레이캬비크 중심가에 있는 카페 모카Mokka의 실내를 디자인했다. 카페 모카는 문을 연 순간부터

레이캬비크의 예술가와 지식인들의 아지트 역할을 했고 긴 의자, 고정된 테이블, 조명 등 지금도 거의 처음 디자인을 그대로 유지하고 있다.

할티 게이르 크리스티안손Hjalti Geir Kristjánsson은 코펜하겐이 아닌 취리히, 스톡홀름, 뉴욕에서 공부를 하고 1951년 아이슬란드로 돌아왔다. 그 후 아버지인 크리스티안 시게이르손Kristján Siggeirsson이 1919년에 세운 가구 공장에서 일하며 생산 과정을 현대화하고 스칸디나비아 느낌이 강한 모델을 제작했다. 1958년 티크와 가죽으로 만든 「ST114」의자는 대량 생산되어 수많은 아이슬란드 가정을 장식했다. 1965년 크리스티안손은 아이슬란드 대학교의 웅장한 회의실에 어울리는 의자를 주문받고 밝은색 가죽의 단순한 형태를 지닌 의자를 디자인했다. 1970년대 초, 아이슬란드가 유럽 자유 무역 협회에 가입함에 따라 수입 가구에 대한 관세가 점차적으로 철폐되어 아이슬란드 가구 업계는 수입 가구와 힘든 경쟁을 해야 했다. 이 때문에 많은 디자이너가 사무실 가구 분야로 옮겨 갔다.

기하학적 디자인의 대가, 군나르 마그누손

아이슬란드 북부 지방에서 선주(船主)의 아들로 태어난 군나르 마그누손Gunnar Magnússon은 수도 레이캬비크에 있는 비디르Víðir 가구 공장에서 〈장님〉이라 불린 가구 장인 구드문두르 구드문손Guðmundur Guðmundsson에게 배웠다. 1953년부터 1963년까지 코펜하겐 공예 학교에서 가구 디자인을 공부하면서 가구 장인 길드 전시회에 여러 차례 출품했고 쇠렌 호른Søren Horn, 크리스텐센 앤 라르센Christensen & Larsen, 안데르스 스벤센Anders Svendsen의 공방과 가구 회사 스칼마Skalma에서 그의 디자인을 제작했다. 마그누손의 디자인은 분명하고 기하학적 선으로 인하여 곧바로 눈에 띄었다. 당시 덴마크는 핀 율과 한스 베그네르의 유기적 디자인이 지배적이었는데 마그누손은 뵈르게 모겐센의 미학에 더 가까웠다. 그의 초기 작품 중에는 같은 높이의 테이블 세 개를 서로 조립해서 사용할 수 있는 매우 혁신적인 조립식 테이블이 포함되어 있다. 「록펠러Rockefeller」라는 이름의 티크 침대는 코펜하겐에 있는 유명한 가구 숍 덴

페르마넨테Den Permanente에서 미국 부통령을 지낸 넬슨 록펠러가 그 침대를 구매해서 붙여진 이름이다. 1962년 디자인한 참나무 소재의 「잉카Inca」는 두 개의 직사각형 판이 다리와 팔걸이를 구성하고, 이 두 판은 등판으로 연결되어 있는 특이한 형태의 의자이다. 같은 형태의 소파와 테이블도 있어 한 세트를 이루고 있다. 마그누손의 디자인은 비평가들에게 인정받았을 뿐 아니라 대중에게도 사랑을 받았다.

마그누손은 1963년 영국 일간지 「데일리 미러Daily Mirror」가 주최한 국제 경연회에서 영국 가구 회사 아치 샤인Archie Shine과 함께 제작한 침실 가구로 상을 받았다. 이렇게 마그누손은 덴마크에서 성공을 거두었지만 학업을 마친 후에 아이슬란드로 돌아가기로 결심했다. 1963년부터 덴마크에서 작업한 디자인 중 몇 가지를 변형해 아이슬란드 회사 스케이판Skeifan과 목공소 메이두르Meiður에서 제작하기도 했다. 선명한 파란색의 아이슬란드산 모직을 씌우고 선이 깨끗한 「밀라노Milano」 소파와 의자는 「블랑카Blanca」 시리즈를 변형한 것이다. 1968년에는 미송 합판으로 만든 「아폴로Apollo」 시리즈를 디자인했는데, 기본 구조는 버터 만드는 기계의 전통적 형태에서 영감을 얻은 것이다. 실내 장식 프로젝트에도 참여해서 1963년부터 1992년까지 홀트 호텔의 인테리어를 담당했다. 지금도 마그누손이 디자인한 일부가 남아 있다. 1972년에는 레이캬비크에서 열린 보리스 스파스키와 보비 피셔의 체스 세계 챔피언전에서 사용된 마호가니, 가죽, 대리석으로 된 테이블을 디자인했다. 마그누손은 1980년대 초반부터는 크리스티안 시게이르손 가구 회사에서 사무용 기구를 설계하는 데 집중했고 현재 그의 디자인 중 몇 가지가 재생산되고 있다. 군나르 마그누손은 아이슬란드의 전통과 스칸디나비아의 우아함을 결합시킨 전후 가장 독창적인 아이슬란드 디자이너로 손꼽히고 있다.

투박하고 실험적인 가구

1960년대 아이슬란드 디자인계에 매우 흥미로운 인물이 나타났다. 스위스 예술가 디터 로트Dieter Roth는 아이슬란드인 아내와 결혼한 후에 1957년부터 1964년까지

스베인 차르발 할도르 할마르손이 장식한
편자 모양 의자, 1960년 레이캬비크 시내에 있는
아이슬란드, 니비르키 카페 모카, 1958년
증기로 휘게 한 참나무, 가죽 레이캬비크, 레이캬비크 사진 미술관

군나르 마그누손
안락의자 「밀라노」, 1964년
아이슬란드, 스케이판
티크, 모직

군나르 마그누손
행잉 램프, 1975년
아이슬란드, 말름스테이파 아문다Málmsteypa Ámunda
채색 금속

군나르 마그누손
응접 가구 세트 「아폴로」, 1968년
아이슬란드, 크리스티안 시게이르손
미송, 모직

아이슬란드에서 살았다. 그는 건축가인 만프레드 빌햘손Manfreð Vilhjálmsson과 교류를 하고 그에게 재활용 소재로 가구를 만드는 방식을 알려 주었다. 두 사람은 1962년 다른 예술가들과 함께 쿨란Kúlan(공)이라는 부티크를 열어 로트가 만든 투박한 나무와 금속 가구, 보석, 책, 장난감을, 빌햘손이 만든 색을 칠한 금속 튜브와 돛으로 만든 의자, 스툴, 테이블 등을 팔았다. 부티크는 겨우 세 달밖에 유지되지 못했지만 조립되는 저렴한 가격의 가구가 가능하다는 것을 증명한 소득도 있었다. 20세기 아이슬란드의 중요한 건축가이기도 한 빌햘손은 재활용 소재로 계속 가구를 만들었다. 갈퀴 손잡이를 선반이나 옷걸이로 사용했고 1969년에는 색을 칠한 금속 구조물에 빨간색 구멍 튜브를 넣어 디스코텍 스툴을 만들기도 했다. 또 다른 건축가 회그나 시구르다르도티르Högna Sigurðardóttir는 프랑스로 이주하기 전 1960년대에 아이슬란드에서 개인 주택의 실내를 장식했다. 침대, 선반, 테이블 등 가구를 거친 시멘트로 만들고 조명은 모두 벽 안으로 집어넣었다. 이 디자인은 〈집은 사람이 살고 있는 조각품이라는 미학〉을 기본 정신으로 삼은 새로운 주거 개념이라 할 수 있다. 1980년대 초에 시구르다르도티르는 수학자 에이나르 토르스테인 아스게이르손Einar Þorsteinn Ásgeirsson과 함께 공동으로 「버키Bucky」 스툴을 디자인했다. 기하학적 형태에 대한 연구의 결과물로 미국의 건축가이며 엔지니어인 버크민스터 풀러에게 경의를 표하기 위해 4개의 육각형 합판을 금속 줄로 묶어 의자로 만든 것이다. 뿐만 아니라 베를린으로 이주해서는 아이슬란드계 덴마크인인 설치 미술가 올라푸르 엘리아손Ólafur Elíasson의 의뢰를 받고 기하학적인 모듈을 연구하고 제작하기도 했다.

가구 수출

아이슬란드는 유럽 자유 무역 연합에 가입한 후 아이슬란드 디자인을 해외로 수출하기 위해 힘썼다. 여러 국제 박람회에서 아이슬란드 디자인은 호평을 받았지만 생산 능력과 마케팅 역량이 따르지 못해 수출하는 데 어려움을 겪었다. 당시 인구가 30만 명도 되지 않은 아이슬란드에서 해외 수출은 디자이너들의 생존을 위한

필수 조건이었다. 페투르 루테르손Pétur B. Lúthersson은 아이슬란드인들이 〈생선을 파는 것처럼 가구 파는 것에 에너지를 쏟았다면 가구 산업은 훨씬 더 발전했을 것〉이라고 말하기도 했다. 1964년부터 가구를 디자인한 루테르손은 직접 해외 가구 회사들과 교류를 하고 자신이 디자인한 사무용 가구를 덴마크, 독일, 이탈리아, 영국, 네덜란드, 미국 회사를 통해 생산하고 판매했다. 1980년에 디자인한 「스타코Stacco」 의자는 덴마크 회사 라보파Lobofa를 통해 십만 개 넘게 판매되었다. 건축가 발디마르 하르다르손Valdimar Harðarson은 1982년 독일 회사 쿠시 앤 코Kusch & Co에 접이식 의자 「솔레이Sóley」(아이슬란드의 꽃 이름)를 제안했다. 이 의자가 혁신적인 것은 한 번의 손놀림으로 의자를 접어 벽에 걸어 놓을 수 있다는 것이다. 1984년 〈올해의 가구〉로 선정되기도 한 「솔레이」는 2003년까지 일본에서 제작되었고 2012년부터는 더 다양한 색깔과 마감재로 다시 판매되고 있다. 에를라 솔베이그 오스카르스도티르Erla Sólveig Óskarsdórttir는 덴마크에서 공부를 하고 덴마크 회사를 비롯해 여러 해외 회사와 작업하고 있다. 핀 율의 가구를 재생산하고 있는 원컬렉션Onecollection에서 1997년부터 오스카르스도티르의 의자를 다시 제작해서 판매하고 있다. 쌓을 수 있는 의자 「아메스 에인Ames Einn」(2001)은 엄격하면서도 물 흐르는 듯한 그녀의 디자인 스타일을 잘 보여 준다. 오스카르스도티르는 현재 아이슬란드에서 가장 활발히 활동하고 있는 디자이너 중 한명이다.

혁신적인 테크놀로지

남아프리카 공화국 육상 선수인 오스카 피스토리우스는 장애인 선수로는 처음으로 2012년 런던 올림픽에 참가해 비장애인 선수들과 경쟁했다. 그가 착용했던 인공 보철은 아이슬란드 기업 오수르Össur가 개발한 것이다. 1971년에 설립된 오수르는 의료 기기 분야를 선도하는 세계적인 기업이다. 디자인은 성능뿐 아니라 기술적 혁신의 이미지와 매일 착용하는 보철 기구의 미학적인 면을 강화한다는 것이 오수르의 기업 철학이다. 전통적으로 아이슬란드는 어업 강국이다. 생선의 무게를

재는 저울을 제작했던 조그만 회사 마렐Marel은 1983년부터 농업과 식료품 산업에 쓰이는 기계와 하이테크 솔루션 분야의 최고 생산자로 거듭났다. 1986년 설립된 바키Vaki는 양어와 환경 분야에 쓰이는 하이테크 기계를 개발하고 판매하는 세계적인 기업이다. 위 제품들을 판매하는 데에 있어 디자인이 결정적 요소로 작용하는 것은 아니지만 아이슬란드 기업들은 간결하고 효율적인 북구 유럽의 디자인 철학에 바탕을 두고 제품을 디자인하고 있다.

우먼 파워

디자인은 기본적으로 남성들의 영역이다. 하지만 1970년 초에 태어난 세대 가운데 여성 디자이너 몇 명이 주목받고 있다. 되그 구드문스도티르Dögg Guðmundsdóttir는 밀라노와 코펜하겐에서 공부를 하고 코펜하겐에 되그 디자인을 설립했다. 그녀의 디자인은 스칸디나비아 특유의 기능주의에서 출발했지만 유머와 놀이적인 요소가 가미되어 있다. 1998년 카를로 볼프Carlo Volf와 함께 디자인하고 비스웨덴BSweden에서 제작한 「카이트Kite」램프가 좋은 예로 폴리카보네이트[16] 막과 금속판을 자석으로 붙여 램프 모양을 다양하게 변형시킬 수 있도록 디자인했다. 합판으로 만든 흔들의자 「록키 트레Rocky Tre」는 알바르 알토에게서 영감을 찾은 것으로 아이슬란드 회사인 솔로후스고근Sólóhúsgögn에서 2009년부터 제작하고 있다. 에팔Epal이 생산하고 있는 알루미늄 촛대 「스티야카Stjaka」(2011)는 북구의 전통에 충실한 유기적 선이 돋보이는 작품이다. 구드문스도티르는 이외에도 리뉴 로제Ligne Roset, 시나Cinna, 크리스토플Christofle, 핀 프로그네Finn Frogne, 엘리먼티Elimenti 등 세계적 가구 회사들과 작업을 하고 여러 오브제를 디자인하고 있다. 최근에는 코펜하겐 출신 리케 루초우 아른베드Rikke Rützou Arnved와 공동 디자인한 「피프티Fifty」의자를 리뉴 로제에서 출시했다. 금속과 밧줄로 만든 1950년대의 한스 베그네르 의자를 연상시키는 것으로 현대적이고 조형미가 뛰어나 웅장하면서도 매우 경쾌하다.

16 탄산염을 중합하여 만든 수지. 금속과 같이 단단하고 투명하며 산과 열에 잘 견디므로, 금속 대신으로 기계 부품이나 가정용품 따위를 만드는 데에 쓰인다.

티나 군나르스도티르Tinna Gunnarsdóttir는 밀라노와 영국에서 유학을 하고 1993년에 레이캬비크에 디자인 회사를 설립했다. 군나르 마그누손의 딸인 그녀는 오브제에 대한 시적인 접근과 아이슬란드의 문화유산에서 찾은 미니멀리즘을 추구하고 있다. 2002년에 디자인한 용암 덩어리로 만든 정원 장식용 난쟁이 인형은 아이슬란드 자연의 요정과 신화를 연상시킨다. 그녀는 바닥 타일도 용암으로 만들었는데 타일 위에 정원용 탁자나 주변의 자연을 반사하는 크로뮴 금속의 큐브 스툴을 함께 놓아 장식할 수 있다. 군나르스도티르는 기하학적 구조에 장식 문양을 결합시키기도 했다. 테이블 세트와 구멍을 뚫은 고무 바닥 매트에서 이를 확인할 수 있다.

카트린 올리나Katrín Ólína와 영국 디자이너 마이클 영Michael Young이 디자인한 옷걸이 「트리Tree」는 2001년 스웨데세Swedese에서 출시된 이후 많은 디자이너에게 영감을 주고 있다. 파리 산업 디자인 학교에서 공부한 올리나는 상상의 인물들로 가득 찬 신비하고 이상화된 매우 개인적인 세계를 창조하고 있다. 그녀의 개성 넘치는 그래픽은 실내 장식에서도 찾을 수 있다. 홍콩에 있는 크리스탈 바Christal Bar(2008)가 좋은 예이다. 올리나는 엘란 컬러서프 시스템Elan Colorsurf System의 스노보드나 로젠탈의 인형과 그릇, 에게Ege의 거대한 러그 등 매우 다양한 제품에도 그래픽을 활용했다. 2012년에는 강철로 만든 집을 장식할 가구와 가정용품 시리즈인 「프렌즈 오브 스틸Friends of Steel」을 디자인했다.

2008년 경제 위기가 닥친 후에 아이슬란드에 디자인 붐이 일어났다. 이 시기 디자인은 전통과 지역적 요소에 적당량의 유머와 자기 조롱을 가미한 것이 특징이다. 아이슬란드 현대 디자인은 최신 기술을 활용해서 매우 정밀한 동시에 소재와 촉감을 중요시하는 창의적인 에너지를 발산하고 있다.

에이나르 토르스테인 아스게이르손
스툴 「버키」, 1980년
금속 줄로 연결된 합판

디터 로트, 만프레드 빌함손
재활용 소재로 만든 가구를 판매한
레이캬비크에 있는 쿨란 숍, 1962년
레이캬비크, 레이캬비크 사진 미술관

회그나 시구르다르도티르가 디자인한
아이슬란드 가르다바에르에 있는
주택의 실내, 1965년

페투르 루테른손
의자 「스타코」, 1980년
덴마크, 라보파
강철, 천

발디마르 하르다르손
접이식 의자 「솔레이」, 1982년
독일, 쿠시 앤 코
강철, 래커를 칠한 나무

되그 구드문스도티르, 리케 루초우 아른베드
의자 「피프티」, 2012년
프랑스, 리뉴 로제
강철, 밧줄

되그 구드문스도티르
촛대 「스티야카」, 2011년
아이슬란드, 에팔
알루미늄

카트린 올리나, 마이클 영
옷걸이 「트리」, 2001년
스웨덴, 스웨데세
래커를 칠한 MDF

노르웨이 NORWAY

피오르 해안, 외딴 마을, 천혜의 자연환경으로 유명한 노르웨이는 지역마다 고유의
공예 전통을 가지고 있다. 노르웨이는 바이킹에서 영감을 얻은 〈용-Dragon〉 스타일로
대변되는 민족적 낭만주의 시기를 지나 독립을 되찾은 1905년부터는 아르 누보
운동을 받아들였다. 1920년대와 1930년대에는 산업화와 기능주의가 지배했다.
엔지니어인 야코브 야콥센Jacob Jacobsen은 영국인 엔지니어 조지 카워딘George Carwardine이
개발한 산업용 램프인 「앵글포이즈Anglepoise」를 변형해서 1937년부터 자신의 회사
룩소Luxo에서 생산했다. 관절 구조를 가진 탁상용 램프 「룩소 L-1」은 전 세계적으로
2,500만 개가 팔린 유명 모델로 픽사 스튜디오의 껑충껑충 뛰는 작은 램프도 「룩소
L-1」을 모델로 삼은 것이다. 제2차 세계 대전 후, 노르웨이는 〈스칸디나비아
디자인〉이라는 라벨의 도움을 받으며 특히 테이블웨어 분야에서 두각을 나타냈다.

유기적 디자인

1950년대와 1960년대에 노르웨이 가구 디자이너들은 덴마크 가구 장인들처럼 고급
목재로 선이 부드러운 가구를 디자인했다. 1957년 한스 브라트루드Hans Brattrud가 나무
판을 여러 겹으로 붙여 증기로 휘어 만든 「스칸디아Scandia」가 노르웨이의 대표적인
클래식 가구이다. 하지만 스칸디나비아 특유의 유기적 디자인을 완성하는 데 가장 큰
공헌을 한 사람은 실내 건축가 헨뤼 클레인이다. 클레인은 덴마크에서 핀 율 밑에서
공부를 하고 1953년 노르웨이로 돌아와서 폴리스타이렌으로 된 의자를 실험했다.
1955년 처음으로 폴리스타이렌 의자를 만드는 데 성공하고 다음 해에 스웨덴의 NK,
핀란드의 아스코, 덴마크의 프리츠 한센과 같은 스칸디나비아 가구 회사에 특허권과

설계도를 매각했다. 그가 디자인한 「1007」 의자가 아르네 야콥센이 디자인하고 1958년 프리츠 한센이 제작한 「에그」 의자에 영감을 주었을 것으로 많은 사람이 추정하고 있다. 1960년부터는 덴마크 회사 브라민Bramin과 작업했다.

　　　게르하르 베르그Gerhard Berg는 오슬로 국립 예술 디자인 학교에서 건축가이고 디자이너이며 모더니스트인 아르네 코르스모Arne Korsmo와 공부했다. 1955년부터 랑글로스Langlos, 스토케Stokke, 바트네 레네스톨파브리크Vatne Lenestolfabrikk 등의 회사와 티크와 금속으로 된 가구를 디자인했다. 그는 유리 섬유 소재를 실험하고 「이스카Giska」를 완성했다. 이 의자는 하레이드 브루크Hareid Bruk에서 1958년 제작했다. 베르그는 합성 소재로 된 좌석을 금속 다리와 연결시키는 대신 고급 목재를 사용해서 가구 공예의 전통과 신소재를 결합시켰다. 1967년에는 조각품을 연상시키는 「베르그」 램프를 디자인했는데 직사각형 아크릴을 불규칙하고 유기적인 형태로 조합시켰다.

식탁 위의 예술

1952년 룬닝상을 수상한 그레테 프뤼츠Grete Prytz는 은세공을 전공하고 J. 토스트룹J. Tostrup 가족이 경영하는 회사에서 일을 하면서 19세기 초부터 노르웨이의 특산물인 보석과 은식기에 쓰이는 에나멜 기술을 완벽하게 습득했다. 프뤼츠는 건축가이며 디자이너이고 모더니스트인 남편 아르네 코르스모와 함께 작업하며 전후 노르웨이의 전설적인 부부 디자이너로 활동했다. 1954년 밀라노 트리엔날레에서 프뤼츠는 에나멜 공예로, 코르스모는 은식기로 부부 모두가 상을 수상했다. 그레테 프뤼츠는 에나멜뿐만 아니라 텍스타일, 도자기, 유리 제품도 디자인했고 남편이 세상을 떠난 후에는 두 번째 남편의 성인 키텔센Kittelsen을 사용했다. 1960년대에는 금속에 에나멜을 입힌 주방용품 시리즈를 디자인했는데 카트리네홀름Catrineholm에서 생산한 이 시리즈는 아르네 클라우센Arne Clausen이 그린 연꽃 문양으로 장식했고 가격이 저렴하고 단순한 형태의 밝은 색상 덕분에 노르웨이 국민들에게 대단한

사랑을 받았다. 노르웨이 디자인 박물관은 2008년에 스칸디나비아 디자인의 여왕을 위해 성대한 회고전을 헌사했다.

티아스 에크호프는 제2차 세계 대전 이후 노르웨이에서 가장 영향력 있는 디자이너 중 한 명으로 꼽힌다. 그는 오슬로 국립 예술 디자인 학교에서 도자기를 공부했다. 졸업하기 전인 1949년부터 포르스그룬Porsgrund에서 일을 시작했고 1953년부터 1960년까지는 예술 감독을 지냈다. 포르스그룬은 대표적인 노르웨이 도자기 회사로 1920년대부터 노라 굴브란센Nora Gulbrandsen의 지휘하에 현대적인 제품을 생산하고 있다. 에크호프의 가장 유명한 디자인은 1949년에 디자인하고 1952년부터 생산하기 시작한 세로 홈이 들어간 하얀색 커피 잔 세트와 1961년에 생산된 아무런 장식이 없는 하얀색 식기 세트 「리젠트Regent」이다. 에크호프 디자인의 특징은 부드럽고 섬세한 선이 만들어 내는 고급스러운 우아함이다. 에크호프는 밀라노 트리엔날레에서 1954년, 1957년, 1960년 세 번이나 수상했다.

에크호프는 게오르그 옌센에서 은식기 「사이프레스Cypress」를 디자인했다. 이 작품으로 1953년에 룬닝상을 수상했다. 에크호프의 디자인 중 가장 유명한 것은 1962년에 디자인한 「마야Maya」 시리즈이다(처음에는 노르스크 스톨프레스Norsk Stålpress에서 생산했으나 나중에 노르스탈Norstaal에서 생산했고 후에 노르스탈은 스텔톤에 매각되었다). 스테인리스 스틸 소재와 기하학적 형태의 「마야」 시리즈는 대량 생산 방식에 적합해서 큰 성공을 거뒀다. 진정한 산업 디자이너였던 에크호프는 유리 제품, 문손잡이, 가구 역시 디자인했다. 1980년대 초반 디자인한 쌓을 수 있는 의자 「토미Tomi」는 플라스틱 몸체에 금속 다리를 부착한 것이다. 1995년에 디자인한 「벨라Bella」는 얇게 편 나무를 휘어 의자로 만든 것이다.

1762년 설립된 하델란드Hadeland는 노르웨이에서 가장 큰 유리 회사로 일반 유리 제품과 한정 수량의 공예 유리를 생산하고 있다. 1936년에 청년 빌뤼 요한손Willy Johansson이 하델란드에 견습생으로 들어왔다. 아버지와 할아버지가 모두 유리 장인이었던 청년은 빠르게 일을 배웠고 1940년대에 학위를 취득했다.

1947년에는 하델란드의 디자인 책임자가 되어 헤르만 봉가르Herman Bongard와 아르네 욘 유트렘Arne Jon Jutrem과 함께 노르웨이 유리 제품의 명성을 드높이는 데 기여했다. 세 사람은 밀라노 트리엔날레에서 여러 상을 수상했고 룬닝상도 받았다. 1950년대와 1960년대에 그들은 형태가 간결하고 유리가 매우 얇은 일상 제품과 문양이 들어간 섬세한 색상의 공예 유리를 제작했다.

인체 공학과 산업 디자인

전후 노르웨이 디자인은 다른 스칸디나비아 국가들의 디자인과 비교해 전체적으로 크게 다를 게 없었다. 하지만 1970년대부터 현대 사회가 안고 있는 문제에 인체 공학이라는 독창적인 해답을 제시하면서 국제 무대에 노르웨이 디자인을 각인시켰다. 1972년 가구 회사 스토케는 페테르 옵스비크Peter Opsvik가 디자인한 유아용 의자 「트리프 트라프Tripp Trapp」를 출시했다. 이 의자는 여섯 살 아이부터 청소년까지 나아가 성인도 사용할 수 있도록 높이가 조절되어 아이가 자라도 계속 사용할 수 있도록 했다. 이 의자는 전 세계적으로 모방되었고 3백만 개가 넘게 팔릴 정도로 큰 인기를 누렸다. 아이들에 대한 인간적이고 실용적인 접근이라고 평가받는 「트리프 트라프」는 처음에는 니스를 칠한 자작나무로 제작되었으나 지금은 여러 종류의 나무와 다양한 색깔로 판매되고 있다.

옵스비크는 1979년 코펜하겐 가구 박람회에 다시 한 번 혁신적인 의자 「베리어블 발란스Variable Balans」를 선보였다. 옵스비크가 한스 크리스티안 맹쇼엘Hans Christian Mengshoel과 함께 인체 공학적으로 심도 깊게 연구해서 탄생시킨 결과물이다. 「베리어블 발란스」의자는 무게 중심을 무릎으로 이동시켜 허리에 부담을 줄여 주었을 뿐만 아니라 앉는 방식을 혁명적으로 바꾸었다. 스토케에서 제작 판매했고 나오자마자 수많은 유사품과 모조품이 쏟아졌다.

스토케는 항상 새롭게 앉는 방식을 적극적으로 수용했다. 1970년대에는 테르예 엑스트룀Terje Ekstrøm이 디자인한 「엑스트렘Ekstrem」을 출시했다. 금속 구조에

우레탄 폼과 천을 씌운 조각품 같은 형태의 의자라서 다양한 자세로 앉을 수 있다. 베르네르 판톤이나 올리비에 무르그를 연상시키는 「엑스트렘」은 1970년대 포스트모더니즘의 노르웨이를 엿보게 해준다.

아이들, 장애인, 안전, 사회적 책임 등에 대한 노르웨이인들의 관심이 산업 디자인에도 그대로 표출되었다. 1998년에 설립된 K8 디자인 회사가 설계한 유모차 「엑스플로리Xplory」는 도시에서 유아의 이동이라는 주제로 스토케가 주최한 국제 공모전에서 수상한 작품이다. 「트리프 트라프」 의자의 유모차 버전으로 아기가 크는 것에 맞춰 조정이 가능하다. K8의 일원인 마리우스 안레센Marius Andresen, 롤프 블롬보그네스Rolf Blomvågnes, 올리비에르 부트스트라엔Olivier Butstraen, 에리크 라누자Erik Lanuza는 태양광 건전지, 들것, 휠체어, 물병 등을 디자인했다. 이들은 디자인에 진지하게 접근했지만 유희적이고 친환경적인 요소 역시 놓치지 않았다.

새로운 길

2000년대 초반 신생 노르웨이 건축 회사 스뇌헤타Snøhetta가 설계한 알렉산드리아 도서관이 개관하면서 전 세계의 눈이 노르웨이의 건축에 쏠렸다. 같은 시기에 노르웨이 세즈Norway Says 디자이너 그룹이 2000년 밀라노 가구 박람회에서 성공을 거두며 노르웨이의 디자인 산업도 주목을 받았다. 1970년대에 석유 개발이 활발해지면서 노르웨이 정부는 디자인을 중요한 소득원이나 유망한 수출 품목이라고 여기지 않았지만, 이웃 스칸디나비아 국가들에 뒤처진 것을 인정하고 디자이너와 디자인 회사들의 창작과 홍보 활동을 격려하고 지원하기 시작했다. 노르웨이 세즈 그룹은 유희적이고 관능적인 요소가 가미된 네오모더니스트적 미니멀리즘 스타일로 가구, 조명, 테이블웨어를 디자인했다. 비대칭 형태의 소파 「브레이크Break」(2004)는 좌석이 갈라져 있어 공공장소에서 일종의 친밀함을 만들어 낸다. 노르웨이 세즈는 2009년 해체되었다. 그룹의 일원이었던 토르비에른 안데르손Torbjørn Andersson과 에스펜 볼Espen Voll은 안데르손 앤 볼 스튜디오를 설립했고

안드레아스 엔게스비크Andreas Engesvik는 노르웨이와 해외 가구 회사들과 협력하며 독자적으로 활동하고 있다. 요한 베르에Johan Verde의 디자인은 조각적이다. 이 점이 그를 네오모더니스트 동료들과 구분해 준다. 올라브 엘되위Olav Eldøy, 올레 페테르 울룸Ole Petter Wullum, 베르에가 공동으로 디자인한 의자 「루프Loop」(2002)와 「필Peel」은 공간에서 하나의 오브제가 되어 신체가 다른 방식으로 위치하기를 권한다. 오슬로 오페라 하우스의 의뢰로 새로 디자인한 식기와 오브제는 스칸디나비아의 전통을 새로운 소재와 강한 표현성으로 재해석한 것이다. 카트리네 쿨베르그Cathrine Kullberg가 디자인한 램프 「노르웨지언 포리스트Norwegian Forest」에서도 전통을 찾을 수 있다. 아이디어의 출발은 자작나무 판에 투조 세공을 한 1960년대 전등갓이다. 쿨베르그는 레이저로 잘라 낸 숲과 동물의 문양 사이로 빛을 투과시켜 노르웨이 고유 소재와 전통 공예술, 자연 풍광에 매우 현대적인 디자인을 접목시켰다.

젊은 노르웨이 디자이너들이 시적 요소와 비물질성을 추구하는 것은 최근 경향이다. 쉬 디자인SHE Design을 설립한 실리에 쇠프팅Silje Søfting, 에바 마리트 퇴프툼Eva Marit Tøftum은 2011년 벽시계 「뮈크Myk」를 디자인했다. 원형 시계에 흰 천을 씌운 평온하고 미니멀한 디자인이다. 재능 있는 젊은 디자이너 다니엘 뤼바켄Daniel Rybakken은 빛을 가지고 작업하고 있다. 2007년 스물셋의 나이에 광원과 비디오를 이용해 자연광 느낌을 만들어 낸 「데이라이트 컴스 사이드웨이즈Daylight Comes Sideways」 램프로 주목을 받았다. 2010년에는 스톡홀름에 있는 한 사무실 건물의 창문이 없는 계단에 마치 자연광이 들어오는 것 같은 조명을 설계했다. 리뉴 로제와 갤러리 크레오Galerie Kreo와도 작업을 하고 거울 효과를 내는 램프를 디자인했다. 「카운터밸런스Counterbalance」는 장 프루베Jean Prouvé의 벽 조명을 재치 있게 해석한 것으로 2011년 밀라노 가구 박람회에 소개되었고 2012년 이탈리아 조명 회사 루체플란Luceplan에서 출시했다. 톱니바퀴와 자석 메커니즘을 이용해 매우 가벼운 LED 광원을 정확하게 조절한 조명이다. 훌륭한 디자인은 일상에 시와 행복을 가져다준다는 것을 다니엘 뤼바켄이 증명했다.

카트리네 쿨베르그
램프 「노르웨지언 포리스트」, 2007년
노르웨이, 노던 라이팅
자작나무

게르하르 베르그
램프 「베르그」, 1967년
노르웨이, 노던 라이팅Northern Lighting(2006년 재출시)
아크릴, 알루미늄

게르하르 베르그
의자 「노르Nor」, 1955년
노르웨이, 튀네스Tynes
마호가니, 소나무, 청동, 모직
오슬로, 국립 예술 건축 디자인 박물관

한스 브라트루드
의자 「스칸디아」, 1957년
노르웨이, 호베 뫼블레르Hove Møbler
흰 합판, 강철
오슬로, 국립 예술 건축 디자인 박물관

그레테 프뤼츠
냄비, 1962년
노르웨이, 카트리네홀름
에나멜 코팅 금속
오슬로, 노르스크 민속 박물관

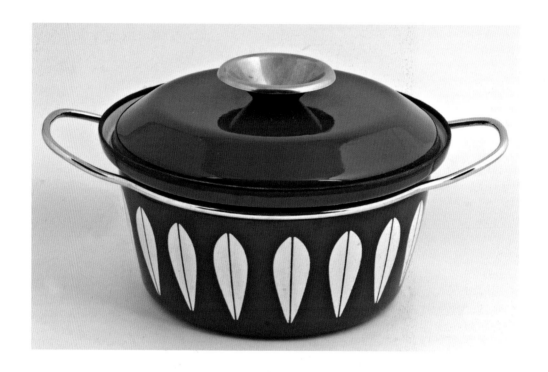

티아스 에크호프
식기 「마야」, 1962년
노르웨이, 노르스크 스톨프레스
스테인리스 스틸

빌뤼 요한손
샐러드 볼 「물테Multe」, 1965년
노르웨이, 하델란드
유리
오슬로, 국립 예술 건축 디자인 박물관

아르네 욘 유트렘
유리컵 「아르네 욘」, 1954년
노르웨이, 하델란드
유리
오슬로, 국립 예술 건축 디자인 박물관

페테르 옵스비크
의자 「트리프 트라프」, 1972년
노르웨이, 스토케(현재는 바리르Varier)
너도밤나무

페테르 옵스비크, 한스 크리스티안 맹쇼엘
의자 「베리어블 발란스」, 1979년
노르웨이, 스토케(현재는 바리르)
너도밤나무, 천 혹은 가죽
올레순, 순뫼레 박물관 재단

안드레아스 엔게스비크
소파 「브레이크」, 2004년
노르웨이, 노르웨이 세즈
강철, 천

비에른 레프숨Bjørn Refsum,
힐레 앙겔포스Hilde Angelfoss,
바르 에케르Bard Eker
유모차 「엑스플로리」, 2005년
노르웨이, 스토케(현재는 바리르)
알루미늄, 폴리에스테르

테르예 엑스트룀
의자 「엑스트렘」, 1973년
노르웨이, 스토케(현재는 바리르)
금속, 천
올레순, 순뫼레 박물관 재단

안드레아스 엔게스비크
물병 「아임 부I'm Boo」, 2006년
노르웨이, 노르웨이 세즈
유리

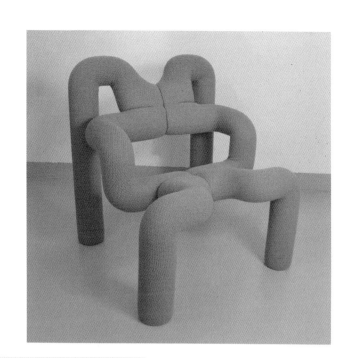

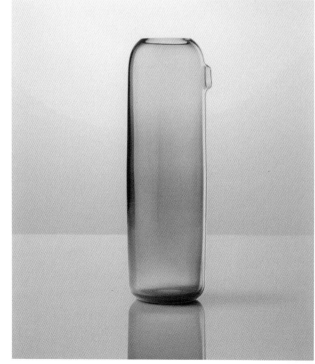

요한 베르에, 올라브 엘뇌위, 올레 페테르 올룸
의자 「루프」, 2002년
노르웨이, 포라 포름Fora Form
크롬강 혹은 연마 처리 알루미늄, 신축성 있는 천

요한 베르에
소스 그릇 「오페라 베르에Opera Verde」, 2008년
노르웨이, 포르스그룬
자기
오슬로, 국립 예술 건축 디자인 박물관

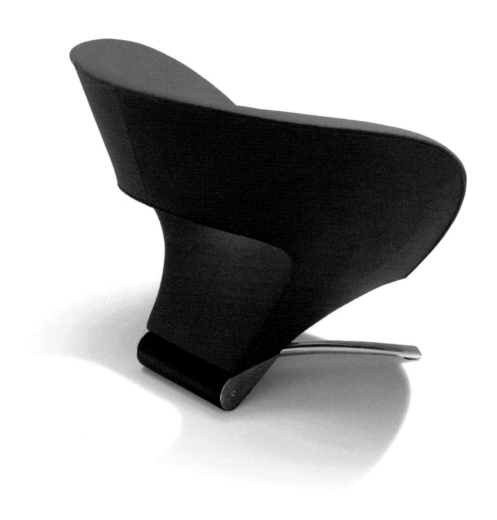

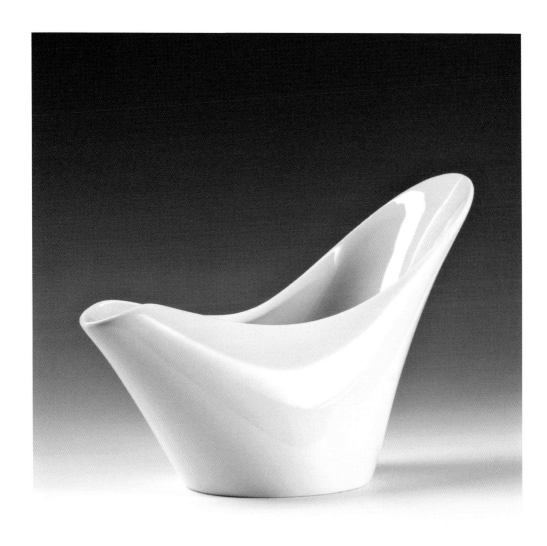

다니엘 뤼바켄
설치 모습 「데이라이트 엔트런스Daylight Entrance」, 2010년
스톡홀름, 바사크로난 부동산 투자 회사
인조 대리석, LED

다니엘 뤼바켄
램프 「카운터밸런스」, 2012년
이탈리아, 루체플란
강철, 알루미늄, LED

스웨덴　　　　　　　　　　SWEDEN

스칸디나비아 반도의 정중앙에 위치해 있고 유럽 대륙과 정치적으로 긴밀한 관계를 유지하고 있었던 스웨덴은 외부의 영향을 적극적으로 수용하고 자기 것으로 만들었다. 18세기에 나타난 구스타브 양식[17]은 프랑스의 루이 15세 양식을 완화해서 〈북유럽식〉으로 재해석한 것이다. 화가 칼 라르손과 그의 아내 카린Karin은 영국의 미술 공예 운동을 받아들여 스웨덴에 유럽의 유기적인 아르 누보를 뿌리내리게 했고 그 후 공예 분야, 특히 유리 공예는 우아한 고전주의로 발전하였다. 1925년 파리 국제 박람회에서 영국인 비평가 모턴 샌드P. Morton Shand가 〈스웨디시 그레이스Swedish Grace〉라는 용어를 처음 사용했고 그 후 널리 퍼졌다. 스웨디시 그레이스를 상징하는 칼 말름스텐Carl Malmsten은 가구 디자이너이며 스웨덴에서 가장 영향력 있는 교육가로 스칸디나비아 고유 양식과 구스타브 양식에서 영감을 찾았다. 그는 1920년대와 1930년대에 유행한 군나르 아스플룬드와 스벤 마르켈리우스로 대표되는 국제 기능주의에 반대했다. 하지만 모두 각자 방식으로 아름답고 기능적이며 좀 더 많은 사람에게 다가갈 수 있는 오브제를 창조하며 엘렌 케위와 그레고르 파울손이 주창했던 〈모두를 위한 아름다움〉의 가르침을 실천에 옮겼다. 스웨덴은 제2차 세계 대전에서 스칸디나비아 반도에서는 유일하게 중립국이었다. 그래서 주변국들보다 전쟁의 참화를 덜 겪었지만 스웨덴 정부는 복지 국가를 지향하며 대규모 주택 건설 정책을 실시했다. 때문에 여러 분야에서 많은 장비를 필요로 했다. 1955년 헬싱보리에서 개최된 H55 박람회는 당시 최고의 스칸디나비아 디자인을 한자리에서 소개하는 장 역할을 했다.

17　18세기 후반 핀란드를 지배했던 스웨덴 국왕 구스타브 3세의 이름을 딴 것으로 스웨덴식 신고전주의로도 불린다. 구스타브 양식은 고전주의적인 단순함으로 정의할 수 있는데, 절제된 색채와 표면 장식이 그 특징이다.

완화된 기능주의

브루노 마트손Bruno Mathsson은 유기적 스웨덴 모더니즘을 대표하는 디자이너이다.
1934년과 1935년 사이에 디자인한 긴 의자, 휴식 의자, 작업 의자(나중에
「에바Eva」라고 이름 붙였다)는 합판과 가죽띠로 만들었다. 나무를 다루는 기술과
부드러운 곡선은 핀란드의 동료 알바르 알토를 생각나게 한다. 1940년대에
마트손은 팔걸이를 추가하거나 긴 의자(「페르닐라Pernilla」)로 만드는 등 다양한
형태로 변형했다. 가구 장인의 아들인 그는 나중에 마트손 인터내셔널로 성장한
가족 회사에서 첫 모델들을 디자인하고 생산했다. 1948년에는 6개월 동안 미국에서
공부를 하고 스웨덴으로 돌아와 에너지 효율을 높이는 매우 혁신적인 유리 집을
설계했다. 「옛손Jetson」 의자에서 볼 수 있듯이 마트손은 1960년대부터 금속에
관심을 갖기 시작했다. 덴마크 디자이너 피트 헤인과 공동 작업으로 금속 다리를
가진 독특한 모양의 「슈퍼일립스Superellipse」 테이블을 탄생시켰다. 이 제품은 프리츠
한센에서 제작했다.

　　스웨덴인이 좋아하는 20세기 가구로 선정된 「라미노Lamino」 의자는 윙베
엑스트룀Yngve Ekström이 1956년 디자인한 것으로 역시 유기적인 선이 특징이다. 인체
공학적으로 설계된 등판은 사람의 등 곡선과 만나서 우아한 선을 만들어 낸다.
스웨덴 남부 하가포르스에서 태어난 엑스트룀은 열세 살 때부터 스웨덴에서 가장
오래된 가구 공장에서 일했다. 1945년에는 형과 ESE라는 회사를 설립하고 나중에
스웨데세로 회사명을 바꾸었다. 스웨데세는 오늘날 스웨덴의 주요 가구 회사로
성장했는데 2003년부터 「라미노」 의자를 재출시하고 있다. 덴마크 디자이너들과는
달리 대부분의 스웨덴 디자이너들은 1950년대와 1960년대에 열대 목재보다는
베이지색 원목을 선호했고, 가구 장인들의 놀라운 기술보다는 간결한 형태에 더 많은
영향을 받았다.

　　오스트리아인 요제프 프랑크Josef Frank는 특이하고 전형적이지 않은 인물로
스칸디나비아 디자인 역사에 족적을 남겼다. 나치를 피해 1934년 스웨덴에 정착한

그는 에스트리드 에릭손Estrid Ericson이 설립한 실내 장식용품 회사 스벤스크트
텐Svenskt Tenn과 작업했다. 프랑크는 오스트리아에서 빈 공방과 교류했고 1927년에는
슈투트가르트 현대 건축 박람회에 참가했다. 기능주의가 지배하는 스웨덴 디자인에
부드러움과 세련된 감각을 불어넣은 이가 바로 요제프 프랑크이다. 특히 이국적인
형태와 색채를 이용한 텍스타일 디자인은 스칸디나비아의 텍스타일 분야에
오랫동안 영향을 미쳤다. 그의 스타일은 자연을 좋아하지만 그리 낭만적이지 않는
스웨덴인들의 감성과 맞아떨어졌다.

유리와 도자기

전후 스웨덴 디자인은 가구보다는 테이블웨어 특히 유리 공예에서 빛을
발했다. 시몬 가테Simon Gate와 에드바르드 할드Edward Hald는 1910년대부터 유리
회사 오레포르스Orrefors에서 일하면서 다양한 기술을 개발했다. 1954년 스벤
팔름크비스트Sven Palmqvist가 유리 컵 「푸가Fuga」 시리즈를 디자인할 수 있었던 것도
원심 분리법이라는 혁신적인 기술 덕분이었다. 잉에보리 룬딘Ingeborg Lundin은 1947년
오레포르스에서 일한 첫 여성 유리 공예가이고 1954년에 룬닝상을 수상했다. H55
박람회에 출품한 「애플Apple」 유리병은 단순한 형태와 섬세한 색채 그리고 매우 얇은
유리로 만들어진 북유럽 디자인의 클래식이다. 룬딘은 전임자들이 개발한 기포를
만들어 넣는 〈아리엘Ariel〉 기법과 공기를 두 번 불어 넣는 〈그랄Graal〉 기술을 이용해
좀 더 두꺼운 유리에 화려한 색깔과 예술적인 문양이 들어간 오브제도 제작했다.
룬딘의 동료 닐스 란드베리Nils Landberg는 기술적 경이라고 할 수 있는 「튤립」 잔으로
유명하다. 〈스웨디시 그레이스〉를 상징하는 「튤립」은 1957년 밀라노 트리엔날레에서
금메달을 수상했고 1981년까지 오레포르스에서 생산했다.

 1742년 설립된 코스타Kosta는 1950년에 유리 공예 디자이너 비케
린드스트란드Vicke Lindstrand를 고용하기 전까지는 주로 실용적인 유리 제품을 생산하는
회사였다. 린드스트란드는 오레포르스에서 일한 경험을 살려 그곳에서 배운 기술을

이용해 1950년대와 1960년대에는 조각을 연상시키는 공예 유리를 디자인했다. 삽화가이기도 했던 그는 선을 장식의 요소로 적극 도입했다. 1970년대에는 우메오 시에 헌정하는 9미터 높이의 유리 기념물 「그뢴 엘드Grön Eld」(녹색 불꽃)를 설계하기도 했다. 1976년 코스타는 보다Boda와 합병하고 코스타 보다가 되었다가 1990년 오레포르스에 합병되었다.

가장 유명한 도자기 회사는 1825년에 설립된 구스타브스베리Gustavsberg이다. 1917년부터 1949년까지 예술 감독을 맡았던 빌헬름 코게Wilhelm Kåge는 「프락티카Praktika」와 「릴예블로Liljeblå」를 출시하며 구스타브스베리를 현대적인 회사로 탈바꿈시켰다. 1950년대에는 기하학적인 문양이나 원시 예술을 느끼게 하는 사암 자기를 선보였다. 코게의 후계자인 스티그 린드베리Stig Lindberg는 1953년 「풍고Pungo」 유리병 같은 유기적 형태의 오브제와 생활 식기를 동시에 디자인했다. 검은 사암으로만 만든 식기 세트 「테르마Terma」는 오래전부터 스웨덴 가정이 기본적으로 갖춰야 할 주방 용기였고 하얀색 자기에 나뭇잎 문양이 들어간 「베르소Berså」 세트는 지금도 여전히 높은 인기를 누리고 있다. 텍스타일 디자이너이며 삽화가인 린드베리는 밝고 다채로운 색깔로 자신의 시대를 표현했다. 구스타브스베리는 플라스틱 소재의 제품도 생산하며 린드베리, 칼아르네 브레게르Carl-Arne Breger, 에르고노미디자인Ergonomidesign의 설립자인 스벤에릭 율린Sven-Eric Juhlin 등과 작업했다. 1950년대부터는 위생 장비 분야를 선도하는 기업으로 자리매김하고 현재는 빌레로이 앤 보흐Villeroy & Boch 그룹의 일원으로 위생 장비 분야에 집중하고 있다.

낙관의 시대와 산업 디자인

스웨덴은 비교적 늦은 20세기에 산업화를 시작했지만 현재는 산업 생산 분야에서 북유럽을 이끌고 있다. 스웨덴 기업은 이미 1920년대부터 스웨덴 국민의 생활 수준과 국가 경제를 성장시키는 데 공헌해 왔다. 가전제품 생산 회사인 일렉트로룩스Electrolux는 1919년 당시부터 최첨단 제품을 생산했는데, 1921년에는

요제프 프랑크
텍스타일 「보브스Bows」, 1960년경
스웨덴, 스벤스크트 텐
면, 마
뉴욕, 쿠퍼 휴잇 국립 디자인 박물관

브루노 마트손
긴 의자와 발 받침, 1944년
스웨덴, 칼 마트손Karl Mathsson
휜 자작나무, 황색 삼베
세인트루이스, 세인트루이스 미술관

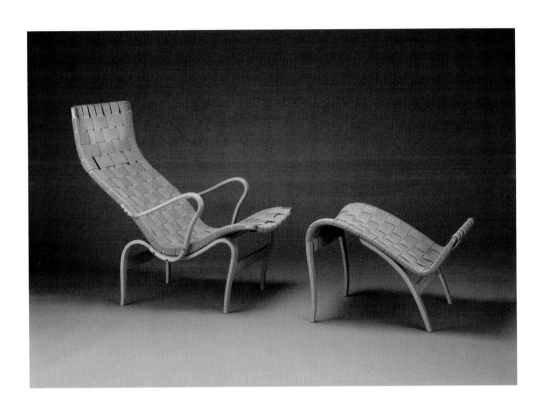

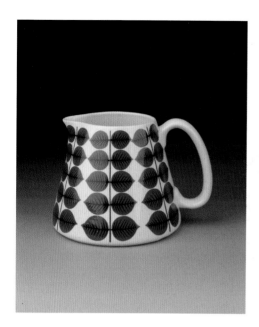

스티그 린드베리
식탁용 주전자 「베르소」, 1960년
스웨덴, 구스타브스베리
자기
런던, 빅토리아 앤 앨버트 박물관

잉에보리 룬딘
유리병 「애플」, 1957년
스웨덴, 오레포르스
유리
개인 소장

닐스 란드베리
유리잔 「튤립」, 1956년
스웨덴, 오레포르스
유리
개인 소장

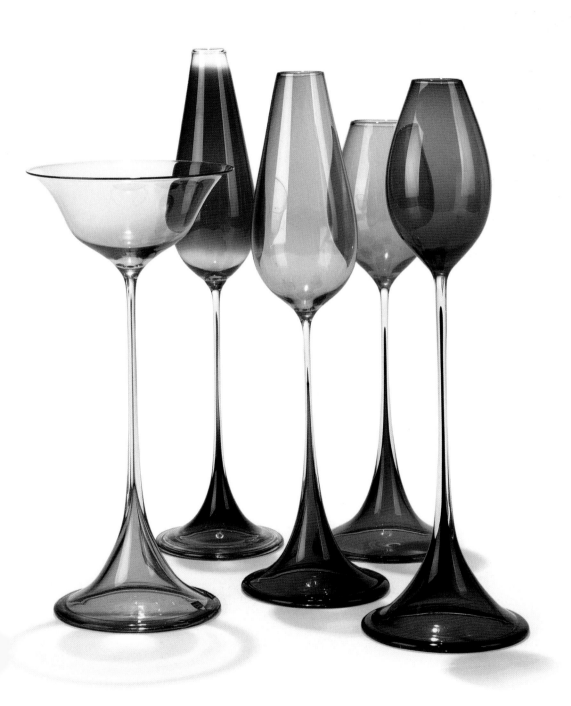

후고 블롬베리, 랄프 뤼셀, 예스타 타메스
전화기 「에리코폰」, 1954년
스웨덴, 에릭손
뉴욕, 현대 미술관

식스텐 사손
자동차 「사브 92」, 1947년
스웨덴, 사브

닐스 보흘린
3점식 안전벨트
스웨덴, 볼보

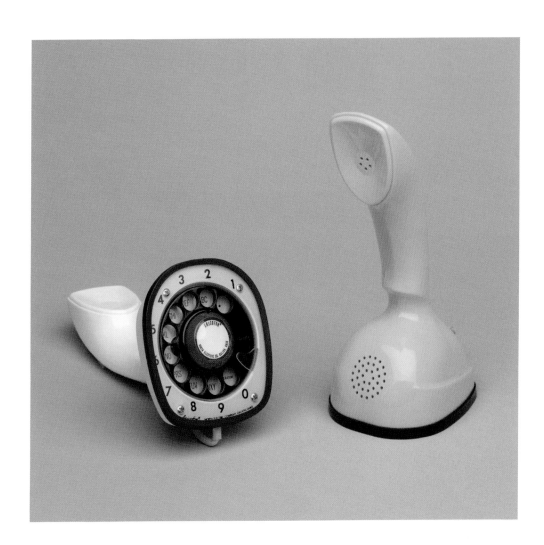

세계 최초로 바퀴가 달린 가정용 진공청소기 「모델 V」를 개발했고 1925년에는
냉장고를 생산했다. 1930년대 말 일렉트로룩스의 디자인 책임자는 미국인 디자이너
레이먼드 로위였고 스웨덴 디자이너 식스텐 사손Sixten Sason과의 협업은 제2차 세계
대전 중에 시작되었다. 사손은 여러 공기 역학적 형태의 제품을 설계했다. 오늘날
일렉트로룩스는 AEG, 차누시Zanussi, 아서 마틴Arthur Martin, 후스크바르나Husqvarna,
포르Faure, 프리지데어 등의 브랜드를 소유하고 있고 전 세계 가전제품 시장을
선도하며 친환경 소재와 에너지 효율이 뛰어난 제품을 개발하기 위해 노력을
기울이고 있다. 식스텐 사손은 스칸디나비아의 진정한 첫 기업 컨설턴트라고
할 수 있다. 은세공과 비행술을 배운 그는 1945년부터 1967년 사망할 때까지
사브Saab의 디자인을 책임졌다. 사브는 1937년 설립 당시에는 군용 비행기 생산
회사였는데 제2차 세계 대전이 끝난 후 자동차 생산으로 업종을 변경했다. 1947년에
출시한 「사브 92」는 모노코크 구조와 공기 역학적인 형태 등 여러 혁신 기술을
장착한 스웨덴에서 생산된 첫 경차이다. 사손은 세계 최초로 교환용 필름을 쓰는
하셀블라드Hasselblad의 리플렉스[18] 카메라 「1600F」를 디자인했고 1950년대에는
후스크바르나의 드릴과 재봉틀 등을 디자인했다. 후스크바르나는 자전거, 오토바이
그리고 산림 관리인들에게 인기가 많은 전기톱으로 유명하다.

자동차 회사 볼보Volvo는 1927년에 첫 대량 생산 차를 출시했다. 볼보에게
안전은 가장 중요한 문제로 1959년에 닐스 보흘린Nils Bohlin이 설계한 3점식[19]
안전벨트를 최초로 도입했고, 역시 최초로 안전벨트를 기본 사양으로 장착했다. 그
후로도 수십 년 동안 혁신적인 안전장치와 강한 차체를 추구했기 때문에 견고하고
각진 디자인의 자동차가 주를 이루었다. 콘셉트 카 「YCC」[20]는 2004년 8명의 여성
디자이너들이 설계한 것으로 여성의 시각으로 자동차의 형태와 기능을 새롭게

18 렌즈가 잡은 상을 반사경으로 굴절시켜 실제 사진으로 나타날 그대로를 들여다보며 찍을 수 있는 카메라. 렌즈가 하나인
것과 둘인 것이 있다.
19 볼보가 처음 만들어 적용한 이 안전벨트는 어깨, 허리 또는 허리와 가랑이를 잡아주는 방식이다. 볼보는 특허를 공유해
지금은 모든 자동차에 적용되고 있다.
20 Your Concept Car.

보았다. 1999년 볼보는 포드 그룹에 합병되었다.

통신 장비 회사 에릭손Ericsson의 역사는 1876년까지 거슬러 올라간다. 에릭손은 20세기 초에 전화기 제조 회사로 변신하고 유럽 시장을 선도했다. 1954년 3명의 디자이너 후고 블롬베리Hugo Blomberg, 랄프 뤼셀Ralph Lysell, 예스타 타메스Gösta Thames가 「에리코폰Ericofon」을 설계했다. 에리코폰은 전쟁 중에 개발된 신소재인 플라스틱과 나일론을 소재로 사용했고 수화기, 번호판, 송화기가 일체화된 최초의 전화기로 원래는 움직일 수 없는 환자들을 위해 개발된 것이다. 에릭손은 1980년대부터 휴대폰 시장에 뛰어들었고 2001년 소니에 합병되었다.

인체 공학과 안전

1970년대와 1980년대, 스웨덴 디자인은 인체 공학과 사회적 소수자를 위한 디자인에 중점을 두었다. 안전과 평등이 보장되는 사회를 만들기 위해 스웨덴 정부와 민간 기업은 장애인을 위한 법규를 마련하고 제품을 개발하는 데 공동의 노력을 기울였다. 휠체어에 앉아 있는 형태의 장애인 심벌마크는 1968년 스톡홀름에서 열린 스칸디나비아 학생 디자인 세미나에서 만들어진 것이다.

에르고노미디자인은 1971년에 설립되어 1979년 디자인 그루펜Design Gruppen에 합병되었다. 설립 초기부터 사용자가 필요로 하는 제품을 개발하기 위해 장애인 단체 및 병원과 긴밀하게 협력했고 점차적으로 유아, 노동, 스포츠, 지속 가능한 발전, 생체 공학 등으로 활동 영역을 넓혀 갔다. 1984년 마리아 벵크트손Maria Benktzon과 스벤에릭 율린은 항공사 SAS의 의뢰를 받아 새로운 커피포트를 디자인했다. 두 사람은 승무원에게 근육통을 유발시킬 정도로 무거운 기존의 금속 커피포트를 대신해 무게 중심이 완벽하게 계산된 인체 공학적 커피포트를 제안했다. 현재 30여 개가 넘는 항공사에서 이 커피포트를 사용하고 있다. 1996년 출시된 용접용 마스크 「스피드글라스Speedglas」는 매우 가벼우며 자동으로 빛을 차단해 안전하고 편안하게 작업할 수 있다. 에르고노미디자인이 전문 고급 제품만 디자인한 것은 아니다.

「이지스토브EzyStove」는 개발 도상국에서 사용할 수 있도록 나무를 연료로 사용하는 저렴한 스토브이다. 나무가 만들어 낸 열은 최대한 뽑아내고 이산화탄소 방출은 최소화했다. 그리고 현지 생산이 가능하고 조립할 수 있어 운반에 용이하다. 2013년 에르고노미디자인은 베리데이Veryday로 회사명을 변경했다.

이케아, 글로벌 가구 유통 회사

열일곱 살의 젊은 기업가 잉바르 캄프라드Ingvar Kamprad가 1943년 이케아IKEA를 설립했다. 이케아라는 회사명은 설립자 자신의 이름과 어린 시절 자랐던 농장인 엘마트뤼드, 고향 마을인 아군나뤼드에서 각각 머리글자를 따왔다. 회사명에서부터 설립자 개인의 배경을 알 수 있다. 캄프라드는 통신 판매를 통해 여러 제품을 판매하다가 1953년부터 가구를 판매 품목에 포함시켰고 2년 후부터는 직접 디자인하고 제작한 가구를 판매했다. 처음에 활동한 디자이너들은, 가구 분야에 일리스 룬드그렌Gillis Lundgren과 벵트 루다Bengt Ruda, 텍스타일에는 비올라 그로스텐Viola Gråsten과 예타 트레고르드Göta Trägårdh였다. 이들의 목표는 현대적이고 세련된 제품을 저렴한 가격으로 제공하는 것이었다. 납작하게 포장된 상품을 판매하고 구매자가 조립하는 방식은 1950년대부터 도입되었다. 1960년대와 1970년대에는 사회와 생활 방식의 변화에 맞춰 플라스틱과 파티클 보드[21]를 사용하기 시작했다. 이케아의 디자인은 북유럽 디자인에서 영감을 얻은 것이냐 아니면 모방한 것이냐를 두고 종종 논란의 중심이 되기도 했지만 이케아의 성공은 즉각적이었다. 1973년에 스칸디나비아와 스위스에 첫 매장을 연 후 여러 나라에 이케아 매장이 속속 들어섰다. 프랑스의 첫 이케아 매장은 1981년에 개장되었다.

이케아는 1963년에는 핀란드 디자이너 타피오 비르칼라와 1970년에는 이탈리아 디자이너 비코 마지스트레티와 작업했다. 하지만 이들을 제외하고 이케아에서 일하는 디자이너들의 이름은 오랫동안 알려지지 않았다. 1995년 밀라노

21 목재를 잘게 조각을 내어 접착제로 붙여 굳혀서 만든 건재. 표면에 목재의 잔조각들이 불규칙한 무늬를 형성하며 가구나 재봉틀 판의 재료로 많이 쓰인다. 잔재를 재활용한다는 측면에서 효율적이고 경제적이다.

가구 박람회에 처음 소개된 「PS」[22] 컬렉션은 젊은 스칸디나비아 디자이너들을 세상에 알릴 목적으로 기업가 스테판 위테르보른Stefan Ytterborn, 디자이너 토마스 에릭손Thomas Eriksson과 토마스 산델Thomas Sandell의 아이디어로 기획되었다. 1999년 「PS」 컬렉션에 소개된 덴마크 디자이너 니콜라이 비그 한센Nicholai Wiig Hansen이 선보인 옷장은 산업적 미학과 다목적 가구를 필요로 하는 현대인들의 생활 방식을 결합시킨 것이다. 제1회 「PS」 컬렉션의 주제는 〈민주적 디자인〉이었다. 이케아의 슬로건인 이 주제는 저렴한 가격과 유통 방식 개선으로 〈보다 많은 사람이 디자인 제품에 접근하도록 하겠다〉는 이케아의 의지를 표현한 것이다. 이케아는 현재 세계 제1의 가구 회사이고 매년 수십억 명이 전 세계 매장을 방문하고 있다. 이케아의 정책은 대량 생산과 적당한 품질로 〈스칸디나비아의 좋은 취향〉을 대중화해서 세계로 수출하는 것이다.

미니멀리즘과 변화

스테판 위테르보른은 12명의 젊은 스웨덴 디자이너들의 작품을 1992년 밀라노 가구 박람회에 소개했다. 이들의 작품은 화려했던 1980년대가 끝나고 다가오는 침울한 시대를 준비하는 듯했다. 사람들은 단순한 오브제와 베이지색 원목 그리고 남유럽 국가들의 포스트모더니즘과는 다른 스웨덴적인 것에 즉각 반응을 보였다. 2년 후, 위테르보른은 스웨코드Swecode라는 디자인 회사를 설립하고 신생 가구 회사인 아스플룬드Asplund와 다비드 디자인David Design 등과 함께 새로운 스웨덴 디자인을 국제 시장에 선보였다. 람홀트스Lammhults, 켈레모Källemo, 스웨데세, 오펙트Offecct, 디자인 하우스 스톡홀름과 같은 대형 회사들도 이러한 조류에 합류해서 많은 디자이너와 디자인 회사가 성장하는 데 일조했다.

　　토마스 산델은 그러한 시대를 상징하는 디자이너이다. 「TS」 의자는 산델이 디자인하고 아스플룬드가 제작해서 1990년 스톡홀름 현대 미술관 전시회에 소개되었다. 형태가 단순하고 쌓아 보관할 수 있으며 다리 끝부분만 자연

22　Post Scriptum(추신).

목재로 되어 있어 마치 공중에 떠 있는 착각을 불러일으킨다. 산델은 1995년에 산델산드베리Sandellsandberg라는 회사를 설립하고 건축 프로젝트에 전념했다. 토마스 에릭손도 산델처럼 이케아를 비롯해 스웨덴뿐 아니라 해외 회사들과 작업했다. 1992년 카펠리니를 위해 디자인한 「십자Cross」약장은 응급 치료의 상징 마크를 그대로 차용해 표지판처럼 디자인했다. 피아 발렌Pia Wallén 역시 십자가 문양을 텍스타일과 보석 디자인에 매우 현대적으로 표현한 디자이너이다. 모르텐 클라에손Mårten Claesson, 에로 코이비스토Eero Koivisto, 올라 루네Ola Rune가 1995년 건축 설계와 산업 디자인 회사 클라에손 코이비스토 루네를 설립하고 정제된 디자인으로 스칸디나비아에 네오미니멀리즘을 출발시켰다. 최근 작품인 「이솔라Isola」의자에는 유기적이고 선이 부드러운 작은 선반이 부착되어 있어 컵이나 책을 놓고 일할 수 있게 했다.

현재 스웨덴 디자인 업계는 여성 디자이너들이 맹활약하고 있다. 구닐라 알라르드Gunilla Allard는 1994년 가구 회사 람홀츠와 「시네마Cinema」의자를 개발하고 자신의 이름을 알렸다. 1999년 출시된 「시네마 스포츠Cinema Sport」는 「시네마」의자보다 더 가벼운 형태로 1950년대 스포츠카에서 영감을 얻은 것이다. 카리나 세트 안데르손Carina Seth Andersson은 극히 미니멀한 형태의 유리 제품과 식기를 디자인하고 있다. 1998년 핀란드 가구 회사 하크만과 디자인한 원통형 그릇은 이중 스테인리스 스틸로 만들어 온도 변화가 없는 상태에서 식사를 즐길 수 있게 했다. 세트 안데르손의 디자인은 대선배 잉에게르드 로만Ingegerd Råman의 스타일에 가깝다. 세트 안데르손은 1960년대부터 유행을 타지 않는 장식이 간결한 형태를 창조해 왔고 2000년부터는 오레포르스에서 아름다운 유리 제품을 디자인하고 있다.

하지만 현대 스웨덴 디자인을 아름답고 미니멀한 오브제로만 국한할 수 없다. 스웨덴 디자인의 유희적이고 엉뚱한 요소가 디자인과 예술의 경계를 무너뜨리고 있기 때문이다. 요나스 보흘린Jonas Bohlin이 1981년 디자인한 안락의자 「콘크리트Concrete」는 마른하늘에 날벼락 같은 충격으로 디자인계를 강타했다.

콘크리트와 금속으로 만든 「콘크리트」는 처음에는 보흘린이 직접 제작했으나 후에 켈레모에서 한정 생산했다. 보흘린은 레르스트란드Rörstrand의 도자기와 레스토랑 실내 장식을 통해 도발적이고 포스트모던한 자신만의 스타일을 유감없이 발휘했고 베크만 디자인 학교에서도 강의를 하고 있다. 그는 조각적이고 감정을 불러일으키는 스타일로 스웨덴 디자인에 경쾌함을 불어넣고 있다. 소피아 라예르크비스트Sofia Lagerkvist, 샤를로테 폰 데어 랑켄Charlotte von der Lancken, 안나 린드그렌Anna Lindgren, 카티야 세브스트룀Katja Sävström이 2003년 결성한 디자이너 그룹 프론트Front는 쥐가 갉아 먹은 벽지, 벌레로 장식한 테이블 같은 동물을 주제로 한 컬렉션으로 센세이션을 불러일으켰다. 세브스트룀이 프론트를 떠난 후에도 유희적이고 엉뚱한 디자인은 계속되고 있는데, 2012년 네덜란드 회사 부Booo가 밀라노 가구 박람회에 소개한 램프 「서피스 텐션Surface Tension」이 좋은 예다. LED 광원 밑으로 비눗방울이 생기고 이 비눗방울은 점점 커지다가 터진다. 그리고 처음부터 다시 시작한다. 살아 있는 빛을 통해 긴 시간 지속되는 LED 램프와 한시적이고 언젠가는 사라지게 될 비눗방울을 대비시킨 매우 시적인 작품이다.

　　북유럽 국가들은 개신교, 민주주의, 인문주의, 평등의 가치를 공유하고 있다. 험한 기후 조건은 주거 환경을 개선하는 데 일조했고 무엇보다도 본질에 충실하게끔 했다. 자연과 가까운 생활은 소재에 대한 이해를 넓혀 주었고 존중하게 했다. 반면 늦은 산업화 덕분에 장인들의 기술은 사라지지 않고 지속될 수 있었다. 이러한 요소들은 〈스칸디나비아 디자인〉을 하나의 실체로 정의하는 것을 가능하게 한다. 하지만 위에서 각 나라별로 살펴본 것처럼, 스칸디나비아 다섯 개 국가는 모두 고유의 지리적 환경과 역사적 배경을 가지고 있다.

　　20세기 말과 21세기 초에 국경은 모호해졌다. 특히 산업 분야가 그렇다. 세계화에 대응하기 위해 다국적 기업이 만들어졌고 한 나라의 대표적인 상품은 이웃 국가의 디자이너들이 만든 것이 되었다. 알바르 알토가 세운 핀란드 디자인 회사 아르텍은 스웨덴 투자 회사 프로벤투스Proventus 소유이다. 스웨덴 유리 회사

오레포르스와 코스타는 덴마크의 로열 스칸디나비아Royal Scandinavia의 소유였다가 다시 스톡홀름에 소재한 뉴 웨이브 그룹New Wave Group에 매각되었다. 볼보는 포드에 합병되었고 에릭손은 소니에 팔렸다. 이케아조차도 네덜란드에 소재한 재단 소유이다. 북구의 젊은 디자이너들 역시 매우 역동적이어서 외국의 여러 가구 회사들과 협업을 하고 있다. 이런 상황에서 스칸디나비아 디자인을 말할 수 있을까? 그렇다고 생각한다. 오늘날 디자이너들은 〈스칸디나비아 모던〉의 전통과 유산에서 영감을 찾는 동시에 세계화와 환경에 대한 인식, 그리고 〈북구〉의 유머와 시(詩)가 조화를 이룬 자신들이 생각하는 현대성을 창조하고 있기 때문이다.

에르고노미디자인(베리데이)
용접 마스크 「스피드글라스」, 1996년
미국, 3M(2005년 재출시)

일리스 룬드그렌
책장 「빌리Billy」, 1979년
스웨덴, 이케아

니콜라이 비그 한센
옷장 「PS」, 1999년
스웨덴, 이케아

어린이용 식기 세트
스웨덴, 이케아
플라스틱

모르텐 클라에손, 에로 코이비스토, 올라 루네
의자 「이솔라」, 2012년
이탈리아, 타치니Taccini
강철, 대리석, 천

토마스 산델
스톡홀름 현대 미술관 전시를
위해 디자인한 의자 「TS」, 1990년
스웨덴, 아스플룬드
자작나무

토마스 에릭손
약장 「십자」, 1992년
이탈리아, 카펠리니
금속

요나스 보흘린
의자 「콘크리트」, 1981년
스웨덴, 켈레모
콘크리트, 금속

카리나 세트 안데르손
볼, 1998년
핀란드, 이탈라
유리, 스테인리스 스틸

프론트
램프 「서피스 텐션」, 2012년
네덜란드, 부
LED, 비눗방울

GERMANY & SWITZERLAND

Jeremy Aynsley

독일과 스위스

제러미 에인즐리

디자인의 역사를 되돌아보면, 20세기 초 모더니즘이 했던 약속이 1945년 이후 독일과 스위스에서 실현된 것처럼 보인다. 독일과 스위스는 디자인의 기본 원칙에 의문을 던지고 다음 세기를 예고하는 새로운 접근법을 제안했다. 두 나라는 전쟁 전에 이미 디자인 분야에서 명성을 얻고 있었기 때문에 전쟁의 상처를 딛고 옛 영광을 되살릴 수 있는 좋은 위치에 있었다. 하지만 두 나라가 처한 상황은 매우 상이했다. 독일은 정치의 붕괴, 검열, 나치즘, 전쟁의 후유증으로 고통을 겪었고 1949년에는 친서방의 서독과 친소련의 동독으로 분리되면서 디자이너들도 갈라서야 했다. 반면 스위스는 전쟁 동안 중립국이었기 때문에 문화적 연속성을 지킬 수 있었고 그 결과 요동치는 시기에도 디자인 산업은 활력을 잃지 않았다. 유럽의 여러 디자이너들은 디자인 수도라 할 수 있는 파리와 밀라노 중간에 위치한 스위스에서 순수 미술 및 실용 미술 학교에서 강의를 하고 스위스 및 다국적 기업과 작업하며 스위스 디자인이 국제적인 명성을 얻는 데 일조했다. 새로운 정치 지형, 디지털 경제, 세계화라는 전세기와는 완전히 다른 21세기에도 독일과 스위스 디자인은 여전히 대중과 비평가들로부터 관심과 인정을 받고 있다.

　　한 국가의 디자인 경향이나 스타일을 일반화하는 것은 쉽지 않을 뿐만 아니라 위험하다는 것은 누구나 아는 사실이다. 무의미한 고정 관념을 고착시키고 나아가 새로 만들어 낼 수 있기 때문이다. 디자인에서 국가적 특징은 현실을 보여 주기보다는 종종 수사적 표현, 담론, 광고나 홍보 개념에 그치는 경우가 많다. 이러한 위험성을 잘 인식하고 있는 스위스의 박물관 학예사 클로드 릭턴스타인Claude Lichtenstein은 2007년 스위스 디자인에 관한 책을 쓰면서 스위스 디자인의 특이성에 치중하거나 단순화하는 것을 지양하고 〈역설〉과 〈대비〉라는 용어로 스위스 디자인을 설명했다.

릭턴스타인은 스위스 디자인은 과장이나 화려함과는 거리가 멀고 디자이너들은 〈값비싼 솔루션〉보다는 〈일반적이고 영리한 경제성〉을 선호한다고 말했다. 스위스 디자이너들이 〈연극적인 것은 피하면서〉 과감한 창의력에 도전하는 것을 그는 반순응주의 현상이라고 정의했다.

　　릭턴스타인이 정의한 스위스 디자인은 가구 디자이너 빌헬름 킨츨Wilhelm Kienzle의 디자인에서 확인할 수 있다. 1901년부터 1905년까지 바젤 디자인 학교에서 공부를 하고 1951년까지 취리히 미술 공예 학교의 실내 장식과를 이끌었던 킨츨이 1935년에 디자인한 장식 물뿌리개(선인장 물뿌리개라고도 불린다)가 좋은 예이다. 킨츨은 물뿌리개를 일반적으로 좁은 창턱에 놓아 둔다는 점에 착안해서 수평성보다는 수직성을 강조했고, 〈나뭇가지에 앉아 있는 새〉를 연상시키는 물뿌리개에 선명한 색깔을 입혀 존재감을 높였다. 물뿌리개의 긴 목에서 물 뿌리는 행위에 대한 인체 공학적 고민을 느낄 수 있으며 새를 연상시키는 형태와 유머 감각은 포스트모던 디자이너들의 작업 방식을 예고하는 듯하다. 이 경향은 1990년대에 다시 인기를 끌었는데 킨츨의 물뿌리개는 1991년 다시 출시되었다. 독일 디자인의 경우는 바우하우스의 유산과 기능주의 전통이 전쟁 후 특히 서독에서 더욱 구체화되고 발전되었다고 비평가들은 분석한다. 디자인 역사 연구가 그웬돌린 리스탄트Gwendolyn Ristant에 따르면 서독에서 공식적으로 인정받는 디자인은 디자인과 관련한 글에 자주 등장하고 훌륭하게 들리는 객관성이라는 뜻의 〈자흘리히카이트Sachlichkeit〉를 따르는 디자인이다. 리스탄트가 말하는 독일 스타일은 〈수수한 외양, 높은 기능성과 실용성, 직각 모서리, 흰색, 회색, 검정색, 장식이 없고, 기술적으로 설명할 수 없는 디테일은 배제한〉 것이다. 이 개념을 잘 보여 주는 디자인이 1950년대에 디터 람스Dieter Rams가 브라운Braun에서 디자인한 가전제품들이다. 람스를 비롯한 독일의 많은 디자이너는 〈독일 디자인〉이라고 하면 떠오르는 많이 고민하고, 잘 만들고, 견고하고, 수명이 긴 제품이라는 가치들을 창조했고 이렇게 만들어진 독일 제품들은 디자인 역사책에 한 자리를 차지하며 전 세계 박물관에서 전시되고 있다.

독일과 스위스 디자인은 중심지가 없다는 공통점을 가지고 있다. 두 나라의 정치 체제는 지방 정부와 지역에 많은 권한을 부여하고 있다. 연방 국가인 독일은 각 지방 수도가 문화 중심지 역할을 하고 있고 각기 디자인 산업을 발전시켰다. 그것이 독일 디자인을 말할 때 베를린만을 말해서는 안 되고 뮌헨, 슈투트가르트, 함부르크, 라이프치히 등 여러 대도시들을 같이 언급해야 하는 이유이다. 스위스는 26개의 칸톤(州)으로 구성된 작은 나라지만 바젤, 로잔, 취리히 같은 대도시뿐 아니라 여러 소도시에도 강한 디자인 문화가 존재한다. 공용어가 로만어를 포함해 네 가지라는 점도 스위스 디자인의 정체성을 복잡하게 만든 요인이다. 프랑스어권 지역, 독일어권 지역, 이탈리아어권 지역이 각각 프랑스, 독일, 이탈리아로부터 영향을 받는 것은 당연했다.

<좋은 디자인>을 장려하다

독일 디자인 단체들은 20세기 대부분을 〈좋은 형태Gute Form〉를 고민하고 선정하는 데 시간을 보냈다. 좋은 형태는 당시 주류였던 기능주의 원칙에 충실한 디자인을 말하는 것으로 교육 기관과 디자이너들 역시 좋은 디자인에 대한 논의에 활발하게 참여했다. 1907년과 1913년에 창립된 독일 공작 연맹과 스위스 공작 연맹Schweizerischer Werkbund은 디자이너, 생산자, 판매자, 소비자를 연결하기 위해 적극적인 역할을 했고 시민의 개인적 발전과 복지 그리고 문화적 정체성 구축을 목표로 여러 순회 디자인 전시회들이 개최되었다. 바덴뷔르템베르크 주 재무부는 디자인 대회 수상작들을 중심으로 1949년 슈투트가르트와 칼스루헤에서 전후 첫 독일 디자인 전시회 「어떻게 살 것인가?Wie Wohnen?」를 개최했다. 전시 도록에는 전후 복구 시기에 〈전시회의 목표는 기능이 뛰어나고 견고하며 좋은 취향의 특히 소재를 잘 이용한 경제적인 가구를 소개하는 것〉이라고 적혀 있다.

이 시기 순회 전시회는 스위스에서 태어나 독일 아방가르드 디자인을 발전시키는 데 힘쓴 막스 빌의 작품이다. 그는 1920년대에 취리히 미술 공예 학교와

데사우 바우하우스에서 공부하고 스위스로 돌아왔지만 1953년 울름 조형 대학의 초대 학장으로 임명되어 독일에 정착했다. 아방가르드와 구성주의의 선구자인 빌은 디자인이 삶의 질을 높여줄 수 있다고 생각했다. 특정 가치를 연상시키거나 특정 스타일을 주장하기를 거부하는 유럽 추상주의에 뿌리를 둔 순수 기하학적 선으로 최소화된 형태와 매끈한 표면이 그가 생각하는 디자인의 기본 원칙이었다.

가장 유명한 독일 디자이너 중 한 명인 디터 람스 역시 울름 조형 대학과 긴밀한 관계를 맺고 디자이너로서 그리고 독일 디자인의 대변자로서 학교가 천명한 대원칙을 끝까지 고수했다. 그의 디자인은 20세기 후반 디자이너라는 직업과 디자인의 국제적 흐름을 바꾸어 놓을 만큼 영향력이 컸고 독일 산업 디자인에 국제적인 명성을 안겨 주었다. 그의 노력은 여러 디자인상과 전시회로 보상받았다. 1955년 제품 디자이너로 브라운에 입사해서 1961년 디자인 책임자가 된 람스는 자신의 디자인 철학을 글로 발표하기도 했다. 10개 항으로 된 그의 〈선언문〉을 살펴보면 좋은 디자인은 혁신적이고, 제품의 기능을 개선시키고, 미학적으로 아름다워야 한다. 좋은 디자인은 제품을 쉽게 이해시키고, 눈에 띄지 않고, 질적으로 뛰어나야 한다. 좋은 디자인은 유행을 타지 않고, 디테일을 놓치지 않아야 하며, 환경 친화적이어야 한다. 그리고 가능한 한 〈디자인〉을 배제한 디자인이어야 한다. 람스는 미스 반데어로에가 말한 〈적은 것이 많은 것이다Less Is More〉라는 유명한 문구를 빌려 와 〈적지만 더 낫게Less but Better〉라는 말로 글을 끝맺었다.

독일 공작 연맹은 1950년대부터 1970년대까지 현대 기능주의를 소개하는 교육적 성격이 강한 전시회를 많이 개최했다. 기능주의의 좋은 예가 되는 오브제를 가지고 학교를 찾아다니며 미래의 시민인 학생들에게 좋은 디자인이란 무엇이고 어떻게 식별하는지를 가르쳤다. 하지만 그 같은 노력은 1960년대에는 반문화 운동, 1970년대에는 대안 정치와 환경 운동, 1980년대에는 다양해진 소비자들의 생활 방식에 부딪혔다. 디자인에 관심이 높아진 소비자들에게 공식적인 취향은 너무 제한적이고 고루하게 느껴졌기 때문이다. 그 결과 좋은 디자인이라는 개념은 개방적

빌헬름 킨츨
물뿌리개, 1953년
독일, MEWA 블라트만MEWA Blattmann(1991년)
취리히, 디자인 박물관

빌헬름 바겐펠트
유리 용기 「쿠부스Kubus」, 1938년
독일, VLG AG
성형 유리
뉴욕, 쿠퍼 휴잇 국립 디자인 박물관

취리히 페스티벌 일환으로 개최된
스위스 공작 연맹 주최의 「좋은 형태」
전시회, 1950년 6월
취리히, 디자인 박물관

빈터투어 암 키르히플라츠 공예 박물관의
「좋은 형태」 전시회 포스터, 1958년
취리히, 디자인 박물관

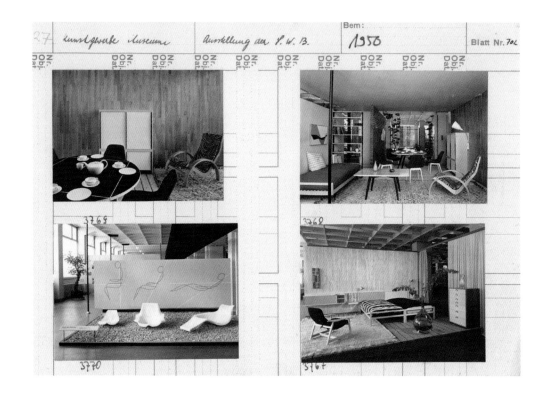

die gute Form

Gewerbemuseum Winterthur am Kirchplatz
17. Mai bis 29. Juni 1958
Werktags 14-18 Uhr, Mittwoch u. Freitag auch 19-21 Uhr
Sonntag 10-12 und 14-17 Uhr

막스 빌
키친 타이머, 1956~1957년
독일, 융한스Junghans
파리, 장식 미술 박물관

게르트 알프레트 뮐러Gerd Alfred Müller
다용도 주방 기기 「KM3」, 1957년
독일, 브라운 AG
뉴욕, 현대 미술관

리하르트 피셔Richard Fischer, 디터 람스
면도기 「식스탄트 6007Sixtant 6007」, 1973년
독일, 브라운 AG
파리, 국립 현대 미술관-퐁피두 센터

라인홀트 바이스Reinhold Weiss
커피 그라인더 「KSM 1/11」, 1967년
독일, 브라운 AG
ABS 플라스틱, 폴리스타이렌
생테티엔 메트로폴, 현대 미술관

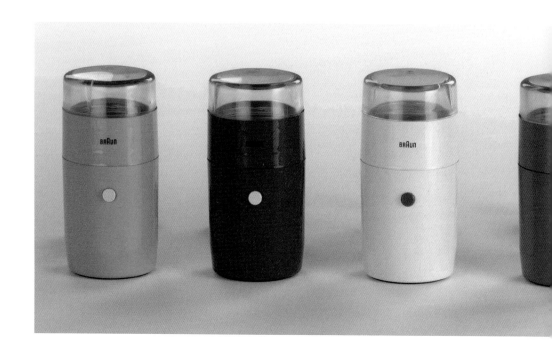

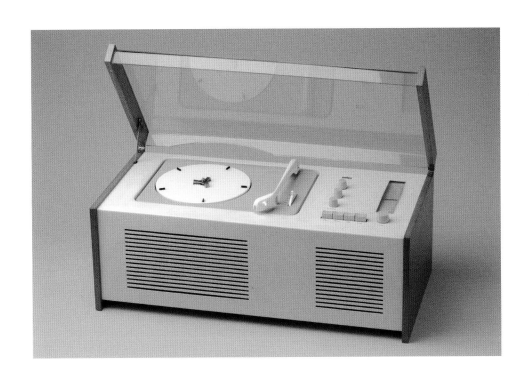

한스 구겔로트Hans Gugelot, 디터 람스
라디오 기능 전축 「SK 4」, 1956년
독일, 브라운 AG
래커 칠한 금속, 플라스틱, 나무
뉴욕, 현대 미술관

디터 람스
테이블용 재떨이 「TFG 2」, 1968년
독일, 브라운 AG
플라스틱, 크로뮴 도금 금속
뉴욕, 현대 미술관

분위기와 디자인을 단순히 미적으로 평가하는 것이 아니라 개인의 취향과 사회적 책임, 소비자가 얻는 즐거움이라는 문화적으로 해석하려는 접근 방식 앞에서 힘을 쓰지 못하게 되었다. 이 현상은 1980년대 초에 시작된 독일 디자인의 새로운 경향을 주도한 폴커 알부스Volker Albus의 작품을 통해 확인할 수 있다. 그는 멀티미디어를 이용해 모더니즘이 거부했던 색, 일화, 장식, 매력의 가치 들을 탐구하고 실험했다.

디자인의 확장

20세기 후반은 잡지를 통해 디자인에 대한 담론이 활발하게 진행된 시기이기도 했다. 『형태Form』(1957), 독일 공작 연맹의 기관지 『일과 시대Werk und Zeit』(1952~2007), 1956년에 창간된 동독의 공식 산업 디자인 잡지 『형태와 목표Form und Zweck』(나중에 『형태+목표』로 바뀌었다), 1987년 독일 디자인 위원회가 출간한 『디자인 리포트Design Report』 등의 잡지는 디자인의 전 분야를 다루며 국제 시장에서 스위스와 독일 디자인의 명성을 높이는 데 일조했다. 그래픽 디자인도 마찬가지이다. 『그라피스Graphis』(1944)와 『새로운 실용 미술Novum Gebrauchsgraphik』(1924)은 출판과 광고뿐 아니라 텔레비전과 영화까지 다양한 분야를 다루었고, 특화된 전문 잡지인 『월간 타이포그래피Typographische Monatsblätter』(1952)와 『노이에 그라피크Neue Grafik』(1958~1965)는 그래픽과 타이포그래피 디자인 분야에서 세계적 권위를 인정받았다.

　　　20세기 말 사람들의 사고방식이 달라지고 디자인이 중요한 여가 활동으로 떠오르면서 역사적인 컬렉션을 전시하는 기존의 공예 박물관이나 장식 미술 박물관과는 다른 새로운 형태의 디자인 박물관이 나타나기 시작했다. 두 곳의 박물관이 현대적 디자인 박물관의 형태를 잘 보여 준다. 첫 번째가 바우하우스의 유산을 보존하고 알리고 있는 바우하우스 아카이브이다. 바우하우스 아카이브는 바우하우스의 교육 내용, 교수진과 학생 작품의 역사적 의미와 현대 디자인에 미친 영향을 중심으로 연구와 전시를 기획하고 있다. 바우하우스 아카이브는 1960년에

한스 마리아 빙글러Hans Maria Wingler가 졸업생들의 기부를 받아 다름슈타트에 있는
에른스트 루트비히 하우스에 처음 개관했다가 1971년 베를린으로 옮겨 발터
그로피우스가 의도했던 대로 지어진 바우하우스 박물관에 둥지를 틀었다. 1990년
독일 통일 이후에는 데사우에서도 컬렉션과 출판물 전시가 열렸고 학교 건물과 교수
사택은 세계 문화유산에 등재된 후 대대적인 보수 작업에 들어갔다. 바이마르에
있는 바우하우스 박물관도 1995년부터 상설 컬렉션을 구축하고 다양한 전시회를
개최하고 있다.

　　　　독일과 스위스 국경에 있는 작은 마을 바일 암 라인에 위치한 비트라 디자인
미술관은 바우하우스 아카이브와는 다른 콘셉트로 운영되고 있다. 비트라는 1934년
빌리 펠바움Willi Fehlbaum이 바젤에 세운 가구 회사로 훗날 국경 너머 독일에 있는 바일
암 라인으로 이전했다. 1957년에 미국 사무용 가구 회사 허먼 밀러로부터 찰스와
레이 임스 부부, 조지 넬슨이 디자인한 가구의 유럽 판매권을 획득해 큰 성공을
거두었고 1967년 베르네르 판톤이 디자인한 「판톤」 의자를 시작으로 여러 유명
디자이너와의 협업으로 유명해졌다. 아버지 빌리 펠바움의 뒤를 이은 롤프 펠바움Rolf
Fehlbaum은 독창적이고 다양한 방식으로 회사를 이끌고 있다. 1981년과 1986년에
영국 건축가 니컬러스 그림쇼Nicholas Grimshaw가 설계한 두 개 공장을 새 부지에 세웠고
1993년에는 자하 하디드Zaha Hadid가 설계한 소방서와 안도 다다오安藤忠雄가 설계한
컨퍼런스 파빌리온을 지었다. 뿐만 아니라 건축과 디자인 관련한 다양한 아틀리에를
진행하면서 비트라를 세계적인 디자인 명소로 만들었다. 프랭크 게리가 설계한
비트라 디자인 미술관은 1989년에 개관했다. 이곳은 알렉산더 폰 페게작Alexander
von Vegesack 관장의 지휘 아래 비트라 가구의 상설 전시와 출판을 비롯한 독창적인
프로젝트를 진행하고 있다. 1987년부터 시작된 비트라 에디션은 국제적 명성을 얻고
있는 디자이너에게 시장의 제약 없이 디자인 프로젝트를 실험할 수 있도록 작업실을
제공하는 프로그램이다. 또 다른 형태의 박물관으로 뮌헨의 뉴 컬렉션 디자인
박물관과 취리히 디자인 박물관을 들 수 있다. 1920년대부터 작품을 수집하고 있는

뉴 컬렉션 디자인 박물관은 2002년부터 뮌헨 현대 미술관에 자리를 잡고 전시를 기획하고 있으며, 취리히 디자인 박물관은 취리히 장식 미술 박물관이 소장하고 있는 역사적 컬렉션과 현대 디자인 소장품으로 다양하고 참신한 테마의 전시회를 개최하고 있다.

경제 성장과 산업 디자인

1947년 시작된 서유럽 부흥 계획인 마셜 플랜이 마무리되면서 유럽이 재편되었다. 서유럽이 경제적, 정치적으로 안정되기 위해서는 무엇보다 서독의 안정이 중요했다. 이러한 이유에서 1950년대 서독의 라인 강 기적은 미국의 경제 지원이 없었다면 불가능했을 것이다. 서독은 풍부한 석탄과 철강 자원을 바탕으로 중공업을 발달시켰다. 그리고 독일 정부가 기계 산업과 기술 교육을 집중적으로 육성한 덕분에 디자인이 산업과 경제 발전에 큰 역할을 할 수 있었다. 세계적 기업이 많았던 서독은 자본재와 소비재 분야에서 선도적인 국가가 되었고 1990년 통일 후에도 여전히 산업 강국의 위치를 유지하고 있다. 독일 기업 대부분은 디자인에 주의를 기울였다. 1996년 연방 디자인상을 수상한 기업과 제품만 봐도 이를 확인할 수 있다. 아우디Audi와 포르셰Porsche 자동차, 라미Lamy 만년필, 노블렉스Noblex「135 U」 카메라, 쉰들러Schindler 엘리베이터, 블랑코Blanco 의료 기기, 로덴스톡Rodenstock 안경 등이 〈기능과 아름다움을 겸비한 우수한 디자인〉 제품임을 인정받아 상을 수상했다.

　　독일의 분단은 유사성과 상이성을 동시에 가진 두 개의 디자인 전통을 만들어 냈다. 합의 정치와 복지 국가를 지향하는 민주 국가 서독에서 디자인은 소비 사회 발전에 중요한 도구로 인식되었던 반면, 〈진정한 사회주의 국가〉 건설이 목표인 동독에서 디자인은 이데올로기적으로 물질적으로 자본주의와 다른 새로운 생활 방식을 창조하는 도구여야 했다. 그래서 대부분 바우하우스에서 공부한 동독 디자이너들은 바우하우스 모더니즘의 유산과 당시의 정치적 요구를 조화시켜야 하는 숙제를 갖게 되었다. 동독 역시 다른 동구권 국가들처럼 선진 산업국이라는

명성을 얻기 위해 힘썼고 1960년대 초에는 세계 9위의 경제 대국이 되기도 했다.

동독의 디자인 산업 구조는 서독과 유사했다. 1950년에 동독 산업 디자인 진흥 중앙 연구소가 창립되고, 디자인 잡지 『형태와 목표』가 출간되었다. 아울러 디자인상이 제정되고 연례 전시회도 개최되었다. 동독에는 1900년대 초에 세워진 우수한 디자인 학교가 많이 있었고 3개월마다 열린 라이프치히 박람회는 동독의 자본재와 소비재를 해외 시장에 소개하는 중요한 쇼케이스였다. 라이카Leica와 자이스Zeiss의 정밀 광학 기기와 예나Jena의 산업용, 가정용 유리가 소개되었다.

하지만 동독 디자이너들은 단순히 장식을 하거나 정치적 상징을 눈에 보이게 디자인하는 데 그치지 않고 〈사회주의적〉 디자인을 해야 했다. 조금이라도 서방 디자인과 비슷하면 〈형식주의자〉라는 꼬리표를 달아야 했다. 서독과 달리 광물 자원이 부족했던 동독은 1959년부터 화학 산업 발전 계획을 세우고 가정용 제품 생산에 집중했다. 하지만 최소의 자원으로 국민 모두의 필요를 충족시켜야 한다는 문제가 있었다. 1957년 프란츠 에를리히Franz Ehrlich는 표준 시스템을 기본으로 디자인한 일체형 가구 「티펜자츠 602Typensatz 602」를 해결책으로 제시했다. 이 시스템은 〈유겐트슈틸Jugendstil〉[1] 운동의 영향을 받은 국영 기업 공작소VEB에서 제작되었다.

동독은 또 공공장소와 가정에서 동시에 사용할 수 있는 제품을 생산하는 것에 우선순위를 두었다. 예를 들어, 마르가레테 야니Margarete Jahny가 디자인한 커피 잔 세트 「라티오넬Rationell」은 동독 철도의 외식 사업체인 미트로파Mitropa의 로고가 인쇄된 것과 가정에서 사용할 수 있는 꽃무늬 장식이 첨가된 것 두 가지가 있다.

서독은 사치품이었던 자동차를 중산층에 보급하기 시작하면서 특히 자동차 디자인 분야에서 진가를 발휘했다. 1950년대는 서독 자동차 산업의 중흥기였다. 1950년에 자동차 신규 구매자가 216,108명이었던 것이 1959년에는 1,503,000명으로 증가했다. 폭스바겐Volkswagen은 차를 처음 소유하는 사람들을 위해 디자인된 독일

1 19세기 말부터 20세기 초에 걸쳐 독일에서 유행한 미술 양식. 프랑스의 아르 누보 운동에 비견되는 것으로 꽃, 잎 따위의 식물적 요소들을 미끈한 곡선으로 추상화, 장식화한 것이 특색이다.

최초의 소형차. 〈국민차〉라는 뜻의 폭스바겐은 나치 정권하에서 국민 여가와
관광 증진을 담당했던 즐거움의 힘Kraft durch Freude(KdF)이라는 기관이 의뢰하여
자동차 엔지니어 페르디난트 포르셰Ferdinand Porsche가 개발한 것이다. 원래 미국 포드
자동차의 「모델 T」에 대항하는 보급형 차로 개발된 것이었는데 1939년 잠시 선전
목적으로 이용되었다가 전쟁이 시작되자 생산 설비는 군사 시설이 되어 버렸다.
전쟁이 끝난 후에야 볼프스부르크 공장에서 생산된 폭스바겐은 진정한 국민차로
거듭날 수 있었다. 특이한 형태, 후방 엔진, 프레첼 빵 모양으로 분리된 뒤쪽 유리창,
〈딱정벌레〉라는 별명을 가진 폭스바겐은 1960년대에 이미 전 세계적 컬트 제품이
되었고 할리우드 영화에도 등장했다. 하지만 세계적인 성공에도 불구하고 후방
엔진과 좁은 뒷좌석이 단점으로 꼽혔다.

　　폭스바겐의 성공은 당시 독일 자동차 회사들이 미국 자동차의 차체를 표준
모델로 광범위하게 채택하고 있었던 만큼 더욱 의미가 크다. 동독 역시 1958년부터
소형차 「트라반트Trabant」를 생산하며 자동차 생산에 박차를 가했다. 1964년부터
1990년까지 생산된 「601」 모델은 섬유 강화 플라스틱 소재인 듀로플라스트[2]로
차체를 만든 최경량 차이다. 오펠Opel의 「카데트Kadett」라인 첫 모델은 1937년부터
1940년까지 생산되었고 두 번째 모델 「카데트 A」는 1961년 출시되었다. 「카데트
A」는 모회사인 미국 제너럴 모터스의 지시에 따라 폭스바겐과 경쟁하기 위해 기획된
것으로 디자인 측면에서 큰 도전이었다. 제품 책임자 칼 스티프Karl Stief가 이끄는
설계 팀은 디트로이트의 원칙에 따라 크고 가로로 긴 앞 유리창, 크로뮴 소재,
유선형 라인의 모델을 완성했다. 우아한 쿠페[3] 모델은 1965년에 출시됐다. 「카데트」
모델들은 유사한 미국 차보다 작았지만 색상이 밝고 화사해 많은 독일 운전자로부터
사랑을 받았다. 독일은 오늘날에도 자동차 강국의 명성을 유지하고 있다. 아우디,

2　강화 플라스틱. 불포화 폴리에스테르 수지 따위에 유리 섬유, 석면 따위의 보강재를 더하여 단단하게 만든 플라스틱.
욕조, 낚싯대, 보트, 요트, 자동차 따위에 쓰인다.
3　승용차를 모양에 따라 분류한 형식의 하나. 2인승으로 천장의 높이가 뒷자리로 갈수록 낮은 자동차를 이른다. 뒷자리는
어린이만 탈 수 있을 정도로 좁고 좌석의 문은 두 짝이다.

BMW, 메르세데스벤츠Mercedes-Benz는 신뢰와 안정성, 기술력과 고성능의 상징이다. 포르셰 역시 선두에 서서 독일 자동차의 명성을 드높이고 있다. 창립자 가문은 우아한 선이 돋보이는 모델들을 지속적으로 개발하며 경주용 차와 스포츠카의 구분을 허물고 컬트 카 이미지를 확고히 지키고 있다.

폭스바겐은 마세라티Maserati와 알파 로메오Alfa Romeo에서 명성을 쌓은 이탈리아 스타 디자이너 조르제토 주자로Giorgetto Giugiaro에게 디자인을 의뢰해 1974년 「VW 골프VW Golf」를 출시하며 새로운 전기를 마련했다. 석유 파동과 뒤이어 환경 문제가 대두되면서 「골프」는 유럽형 도심형 경차로 자리매김했다. 직선과 각진 선은 전 모델인 딱정벌레와 차별되었고 처음으로 해치백을 도입해 자동차 디자인에 큰 획을 그었다.

스위스는 철도, 도로, 항공을 포함한 교통 분야 디자인이 유독 발달했고, 많은 디자인 회사가 그래픽 디자인, 건축 설계, 제품 디자인 등 여러 분야에서 활동했다. 1953년 취리히 출신 루돌프 비르헤르Rudolf Bircher와 바젤 출신 칼 게르스트너Karl Gerstner는 스위스 국영 항공사 스위스에어Swissair(1931~2002)의 날개 달린 화살 로고를 디자인했다. 항공사의 로고는 시대를 앞선 개념이었고 수많은 항공사 사이에서 스위스에어의 존재감을 높여 주었다. 스위스에어는 로고를 항공기뿐만 아니라 승무원들의 유니폼, 인쇄물, 인기가 높았던 기내용 가방과 같은 제품과 액세서리에도 부착했다. 게르스트너는 1978년에 다시 한 번 스위스에어의 시각 정체성 재구축 작업에 참여했다. 서독의 국영 항공사 루프트한자Lufthansa 역시 브랜드 이미지를 위해 디자인에 눈길을 돌렸다. 1955년에 유리 공예가 빌헬름 바겐펠트가 우아한 기내식 플레이트를 디자인했고 1962년에는 오틀 아이허Otl Aicher와 울름 조형 대학 졸업생으로 이루어진 E5 그룹이 루프트한자의 시각 정체성 매뉴얼을 제작했다.

스위스 연방 철도는 뛰어난 시각 정체성과 미적 감각이 돋보이는 다리와 도로 설계로 주목을 끌었다. 덕분에 지형이 복잡한 스위스는 예술 작품처럼 설계된 기반 시설을 갖출 수 있었다. 디자이너이며 엔지니어인 한스 힐피커Hans Hilfiker는 기차역

라이프치히 박람회 전시회, 1967년 3월

프랭크 게리가 설계한 비트라 디자인 미술관 전경, 1989년

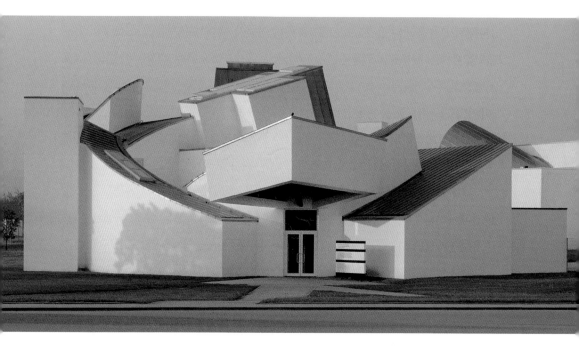

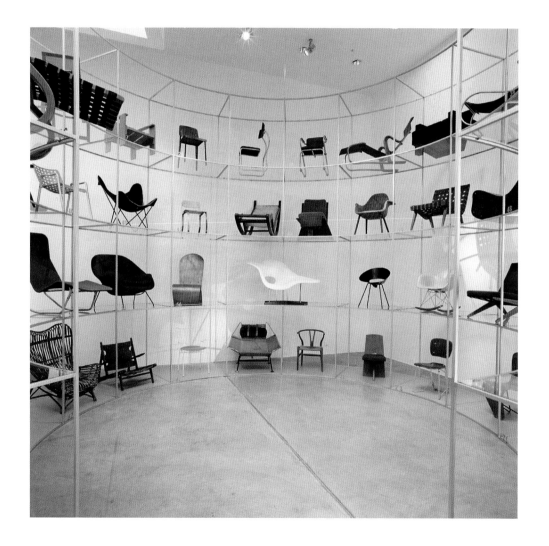

발터 자프Walter Zapp
초소형 카메라 「미녹스 VEF 리가Minox VEF Riga」
1936년경 라트비아에서 설계되고
1948년부터 독일에서 생산
뉴욕, 현대 미술관

에른스트 라이츠Ernst Leitz
거리 측정 카메라 「IIIc」, 1940~1951년
독일, 라이카

독일 볼프스부르크에
있는 폭스바겐 공장의 조립
라인, 1952년

폭스바겐의 수출용 딱정벌레
자동차 「타입 1 Type 1」, 1953년
뷸리, 국립 자동차 박물관

포르셰 「356」의 광고, 1955년
뷸리, 국립 자동차 박물관

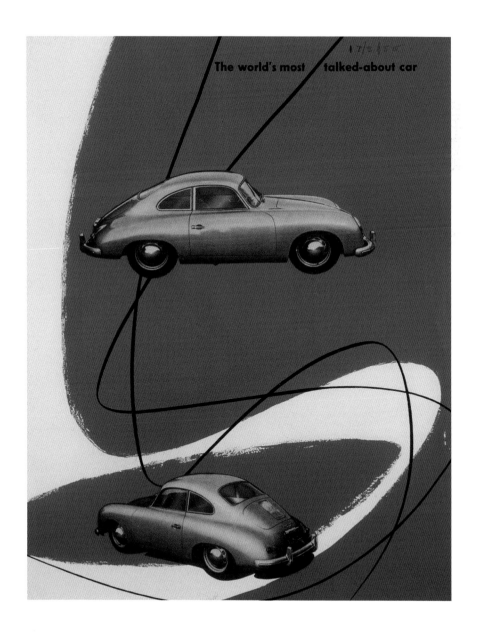

1 Frontansicht des Trabant Standard
2 Heckansicht der Trabant Limousine Standard
3 Die große Hecktüre des Trabant Universal erlaubt den bequemen Zugang zum Laderaum
4 Trabant Limousine Standard
5 Trabant Universal Standard

4

5

광고 이미지 「트라반트 리무진
스탠다드Trabant Limousine Standard」와
「트라반트 유니버설 스탠다드Trabant Universal
Standard」, 1983년
동독, VEB, 1964년 시판

독일 보훔에 있는 오펠 「카데트 A」의
생산 라인, 1962년

동독 자동차들인 「트라반트」와
「바르트부르크Wartburg」가 주차되어 있는
동베를린의 마르크스 엥겔스 광장, 1970년경

오토바이 「R1200C」, 1997년 메르세데스벤츠 「300 SL」, 1957년
독일, BMW 뷸리, 국립 자동차 박물관

폭스바겐 「VW골프」 광고, 1983년
개인 소장

스위스 철도 시계, 1944년
한스 힐피커의 2차 디자인, 1952년
취리히, 디자인 박물관

루돌프 비르헤르, 칼 게르스트너
스위스에어 로고, 1960년경

플랫폼 설계를 감독하는 임무를 맡고, 승객에게 제공하는 정보와 승객이 사용하는 공공시설의 질을 높이고 효율적으로 배치했다. 특히 플랫폼 지붕을 콘크리트 파이프로 받쳐 우아한 조각 느낌을 주는 덮개 형태로 만들었고 불필요한 기둥을 없애 시야를 넓혔다. 그 유명한 스위스 기차역 시계를 디자인한 사람도 힐피커이다. 기차역 시계 최초로 빨간색 초침을 추가하고 모든 기차역 시간을 통일했다. 스위스 기차역 시계는 1944년 처음 소개된 후로 스위스 특유의 정확성과 효율성의 상징이 되었다.

독일 철도는 통일 후 표준화와 현대화 작업의 필요성을 느끼고 복잡한 독일 철도망의 강력한 시각 정체성 구축 작업에 들어갔다. 이 작업을 주도한 디자이너는 독일 최고의 표지판 서체 디자이너 에릭 슈피커만Erik Spiekermann으로, 그는 크리스티안 슈워츠Christian Schwartz와의 공동 작업으로 2007년 독일 디자인상을 수상하기도 했다.

이상적 가정과 현실적 가정

양차 세계 대전 사이 디자이너들은 〈기능〉, 〈필요〉, 〈최소한의 삶〉이라는 슬로건에 맞는 노동자 계층을 위한 주거 모델을 제시하기 위해 노력했다. 그 후에도 사회 문제에 관심이 많은 디자이너는 시장의 압력에 여전히 저항했지만 1960대 생활 수준이 향상되면서 디자인은 소비자의 필요가 아니라 기호에 눈을 돌리기 시작했다. 주택 실내 디자인에 있어 〈현대성〉은 스칸디나비아 가구처럼 크롬강이나 원목 소재의 순수한 선, 당시 유행했던 유기적 형태, 현대 미술에서 영감을 얻은 추상적 무늬의 가구를 의미했다. 도자기, 유리 제품, 은세공, 텍스타일은 차례대로 구상 미술, 추상 표현주의, 팝 아트를 참조했고 디자인 교과서와 인테리어 잡지는 표준 모듈로 구성된 일체형 가구를 찬양했다. 이 경향은 〈이상적〉 가정을 비판하는 대안적 생활 방식이 나타날 때까지 주류를 이루었다. 1960년대 시작된 급진적 디자인 운동은 사회 변화에 맞춰 반조형적 형태와 실험적인 신소재를 채택했다. 스위스의 디자인 듀오인 수지와 율리 베르거Susi & Ueli Berger는 대안적 생활 방식에 맞게 부풀리고, 잡아당기고,

접고, 쌓고, 뒤집은 가구를 선보이며 유연한 환경을 제시했다.

가구 분야의 혁신은 전통과 역사가 깊은 밀라노 비엔날레나 최근에는 마이애미 디자인 전시회에서 정기적으로 확인할 수 있지만 전혀 기대하지 않은 소규모 전시회에서도 목격할 수 있다. 취리히 G59 원예전에 출품된 〈유럽에서 가장 낮은 의자〉라고 불리는 고리 모양 의자가 좋은 예이다. 테라스나 정원에서 사용할 수 있는 낮은 흔들의자로 혁신적인 소재와 추상적 조각 형태가 만났다. 이 제품은 1954년 빌리 굴Willy Guhl이 디자인한 것이다.

한 국가의 디자인 현주소를 확인할 수 있는 가장 좋은 장소는 국제 전시회이다. 서독에게 1958년 브뤼셀 세계 박람회는 1937년 파리 세계 박람회에 참가한 후 20년 만에 국제 전시회에 모습을 드러낸 것인 만큼 매우 중요한 행사였다. 서독은 에곤 아이어만Egon Eiermann이 설계한 국가관을 통해 모더니즘 계승을 전 세계에 공표했고 국제적인 찬사를 얻었다. 아이어만은 1920년대 베를린에서 표현주의와 모더니즘 첫 세대라 할 수 있는 건축가 한스 포엘치히Hans Poelzig에게 배웠고 1951년에는 독일 디자인 위원회를 공동 창립한 대표적인 독일 건축가이다. 그는 합판을 휘어 만든 가구를 디자인해 종종 〈독일의 임스〉로 불리기도 했는데 자신이 설립한 디자인 회사 빌트 플러스 슈피트Wilde+Spieth(에슬링겐 소재)에서 당시 가장 유명했던 캘리포니아 모델들을 제작했다. 검은색 철강과 유리 구조물로 된 서독관은 단순성, 투명성, 개방성으로 브뤼셀 세계 박람회에서 주목을 받았다. 〈유럽의 착한 시민〉으로 보여지기를 원했던 서독 정부의 문화 외교 정책과도 잘 맞아떨어졌다. 밤에 조명이 켜지면 서독관은 아이어만이 디자인한 등나무 의자 「E10」의 조각적인 형태로 변모했다.

전시관 설계에 있어 서독의 강점은 프라이 오토Frei Otto가 설계한 1967년 몬트리올 세계 박람회에서도 발휘되었다. 동시대 미국 건축가 버크민스터 풀러처럼 오토 역시 케이블을 연결해서 가벼운 건축물을 만드는 장력 구조 기술을 채택했다. 천막 형태 지붕으로 유명한 1972년 뮌헨 올림픽 주 경기장도 오토의 작품이다.

몬트리올 세계 박람회의 서독관과 뮌헨 올림픽 주 경기장은 독일 디자인이 유기성, 미래주의, 첨단 기술 등을 결합해서 지금까지 독일을 상징했던 모더니즘의 직선에서 벗어날 수 있다는 것을 보여 준 대표적 작품이다.

예술과 디자인의 만남

독일 공예의 역사는 길고 화려하다. 왕립 제조소 시대까지 거슬러 올라가 재능 있는 장인들이 우아하고 호화로운 공예품을 생산해 왔다. 뛰어난 기술을 중요시하는 것은 언뜻 생각하면 많은 사람이 누릴 수 있는 저렴한 제품을 대량 생산하는 것이 특징인 스위스와 독일의 현대 디자인과는 거리가 먼 것처럼 보인다. 하지만 이 두 경향이 서로 모순된다고 생각하면 오산이다.

공예 전통의 뛰어난 예술성과 창의적 현대성을 결합시키려는 시도 중 가장 눈에 띄는 것은 도자기 회사 로젠탈이다. 설립자의 아들 필리프 로젠탈Philip Rosenthal이 스칸디나비아 국가의 예에 따라 유명 디자이너와 협업을 시작하고 1961년에 「스튜디오Studio」 라인을 출시했다. 이를 통해 로젠탈은 전통 도자와 현대 도자에서 모두 명성을 구축했고 백여 명의 예술가와 디자이너를 통해 도자 디자인에 새로운 바람을 지속적으로 불어넣었다. 스위스에서 태어나 독일에서 활동한 유명 디자이너 루이지 콜라니Luigi Colani 역시 1971년 로젠탈 컬렉션에 들어가게 될 찻잔 세트를 디자인했다. 티포트 「드롭Drop」은 뚜껑이 보이지 않고 손잡이가 몸체와 연결되어 무게 중심 가까이에서 차를 따를 수 있도록 했다. 깨끗한 윤곽선과 눈물방울을 연상시키는 부드러운 곡선은 자동차에서 카메라까지 콜라니 디자인의 공통적인 특징이다. 「수오미Suomi」는 「스튜디오」 라인의 여러 성공작 중 하나로 핀란드의 유명 유리 공예가 티모 사르파네바가 1972년 디자인한 것이다. 사르파네바가 로젠탈을 위해 디자인한 단순하고 우아한 형태의 찻잔과 커피 잔 세트, 소스 그릇, 샐러드 볼, 접시 등은 장식이 전혀 없는 클래식한 제품 라인이다. 「수오미」 라인의 우아함은 타원 형태에 완전히 통합된 뚜껑과 몸체의 연장선인 금속 손잡이에서 찾을 수 있다.

사르파네바는 「수오미」로 1976년 제24회 파엔차 국제 도자 공모전에서 메달을 수상했다. 로젠탈은 이에 그치지 않고 여러 예술가에게 「수오미」를 캔버스 삼아서 샐러드 그릇, 야채용 접시, 티포트, 커피포트를 장식해 달라고 의뢰했다. 초현실주의 화가 살바도르 달리Salvador Dali에서부터 팝 아트 조각가 에두아르도 파올로치Eduardo Paolozzi, 옵아트 작가 빅토르 바사렐리Victor Vasarely까지 다양한 분야의 예술가들이 프로젝트에 참여했다.

전혀 예상하지 못한 시계 디자인 분야에서도 예술가, 디자이너, 생산자 사이의 협업이 이루어졌다. 수 세기 동안 정밀 기계, 귀금속, 뛰어난 장식으로 유명한 스위스 시계 산업은 1980년대 초반 아시아에서 만든 저렴한 쿼츠 시계의 출현으로 큰 타격을 입었다. 시계 수출이 붕괴 일보 직전까지 간 상황에서 1983년 니컬러스 하이에크Nicolas G. Hayek가 설립한 스와치Swatch가 나타나 스위스 시계의 이미지를 쇄신하고 위기에 처한 산업을 부활시키는 데 견인차 역할을 했다. 플라스틱 시계가 전통을 중요하게 생각하는 스위스 시계 산업을 뒤흔든 것이다. 스와치라는 이름은 영어로 초를 의미하는 세컨드의 〈S〉와 시계를 뜻하는 워치가 결합되어 만들어진 것이지만 〈스위스 시계〉를 연상시키기도 한다. 하지만 하이에크는 스와치의 돌풍이 마케팅 현상을 넘어서는 것이라고 주장한다. 부품을 줄여 생산 비용을 낮췄고 가격이 저렴해 젊은이들이 액세서리를 사듯 스와치를 구매했다. 스와치 시계의 정체성은 스위스 국기를 눈에 잘 띄게 그래픽적으로 디자인한 로고에서도 확인할 수 있다.

스와치 시계는 어느 매장에서나 동일하게 진열되어 있다. 기차역이나 공항 매장, 백화점이나 대도시에 있는 〈플래그십 스토어〉 어디에서건 진열장은 똑같은 방식으로 장식되었다. 스와치는 현대 미술과도 관계가 깊다. 1984년 프랑스 비디오 아티스트 키키 피카소Kiki Picasso를 필두로 1986년에는 뉴욕 출신 미술가 키스 해링Keith Haring과 네 종류의 시계를 선보이며 크나큰 성공을 거두었다. 이후 도시 젊은이에게 인기 있는 예술가라면 패션 디자이너, 영화감독, 건축가 등 분야를 가리지 않고 협업하고 있으며 2011년과 2013년에는 베니스 비엔날레를 후원하면서

예술가들과의 협업을 더욱 공고히 했다. 예술뿐 아니라 스포츠 행사 지원에도 적극적이다. 스노보드, 스키 같은 겨울 스포츠와 농구, 배구 같은 여름 스포츠를 후원하며 스와치의 역동적인 라이프스타일을 홍보하고 새로운 고객을 유혹하고 있다.

1990년대 초 하이에크는 자동차 산업에 관심을 갖고 제품 디자인과 소비자에 대한 고정 관념을 다시 한 번 깨뜨렸다. 대상은 시티 카였다. 그는 1994년 메르세데스벤츠와 협약을 맺고 1998년 파리 자동차 쇼에 「스마트Smart」를 선보였다. 자동차명은 스와치처럼 스와치의 〈S〉, 메르세데스의 〈M〉, 예술의 〈Art〉를 조합한 것이다. 두 개의 좌석과 후방 엔진을 장착한 시티 카 「스마트」는 메르세데스벤츠의 엔지니어였던 요한 톰포르데Johann Tomforde의 지휘 아래 여러 모델이 출시되었고 도심 주행과 주차가 용이하도록 설계되어 환경 친화적이다. 제작 방식이나 외관(색상, 형태, 마감재) 측면에서 「스마트」는 산업 제품 디자인과도 많은 공통점을 가지고 있다.

문화와 디자인

이탈리아 디자인에 영향을 받은 독일과 스위스 디자이너들은 비교적 가까이에 있는 밀라노에서 이탈리아 디자이너들과 일하거나 여러 제작사와 작업하면서 우아하고 상상력 넘치는 제품을 탄생시켰다. 1950년대 말 등장한 독일 산업 디자이너 리하르트 자퍼Richard Sapper는 뮌헨에서 교육을 받고 밀라노에 있는 조 폰티Gio Ponti 디자인 회사에서 견습을 거친 후 이탈리아에 정착했다. 「티치오Tizio」(1972) 램프를 비롯해 이탈리아 알레시에서 디자인한 제품은 그를 세계적 포스트모던 디자이너로 만들었다.

뮌헨 출신의 잉고 마우러Ingo Maurer 역시 국제적 명성을 얻은 독일 디자이너이다. 그는 단순한 종이에서부터 화려한 금박에 이르기까지 소재의 조형적 가능성을 탐구했으며 스스로 〈빛을 만드는 사람〉이라고 정의했다. 초기 디자인인

1966년작 「벌브Bulb」 시리즈는 전구 자체를 확대해 문화적 의미를 부여했다. 그는 클래스 올덴버그Claes Oldenburg 같은 동시대 팝 아트 조각가들로부터 영감을 받아 크기를 확대시켜 조명을 조각의 〈확장된 분야〉로 편입시켰다.

기술의 발전은 새로운 가능성들을 열어 놓았다. LED 조명은 해체주의적으로 접근하는 마우러에게 광원인 전깃줄과 광원을 담고 있는 용기의 전통적 구분에 의문을 던지는 기회를 제공했다. 그는 혁신적인 가정용 조명을 계속 디자인하면서 동시에 뮌헨 지하철 조명이나 설치 미술을 연상시키는 극적인 조명도 창조했다.

아시아 국가들과 경쟁해야 하는 국제 시장 환경에서, 독일 디자이너 콘스탄틴 그리치치Konstantin Grcic만큼 산업 디자이너의 역할을 잘 이해하고 있는 동시대 디자이너는 없을 것이다. 그는 영국 판험 대학교와 런던 왕립 예술 학교에서 가구 디자인을 공부하고 1991년 고향인 뮌헨으로 돌아와 자신의 회사를 설립한 후 유럽의 대형 디자인 회사를 위해 조명, 가구, 제품 들을 디자인하고 있다. 세계적 성공을 거둔 「미토MYTO」 의자는 그리치치 디자인의 중요한 특징을 잘 보여 주는 작품이다. 그의 대부분 디자인이 그렇듯 「미토」 역시 한 가지 소재로 만들어졌다. 독일 화학 회사 바스프BASF가 자동차에 사용하는 강력한 신소재 플라스틱 〈울트라듀어 하이 스피드〉를 홍보하기 위해 그리치치에게 의뢰해 탄생한 것으로 소재의 견고성에 초점을 맞춰 디자인되었다. 두 개의 다리만으로 하중을 견디는 캔틸레버 구조를 변형한 의자는 마르셀 브로이어나 미스 반데어로에가 디자인한 선구적인 독일 모더니즘 작품에서 영감을 얻은 것이라고 그리치치는 밝혔다. 〈기능에 인간적으로 접근〉하려고 노력한다는 그리치치는 자신의 디자인에는 문화적 의미가 담겨 있기 때문에 「미토」를 기술적 도전으로만 평가해서는 안 된다고도 말했다. 그는 「미토」를 이렇게 설명했다. 〈구멍은 동물 피부의 느낌을 주고 직선과 곡선으로 된 팽팽한 표면은 파충류를 연상시킨다. 파충류들은 도약하기 전에 종종 그 같은 자세를 취한다.〉

재능 있는 디자이너들에게 가구 회사는 대중에게 다가갈 수 있는 통로 역할을

한다. 독일 가구 회사 플로토토Flötotto의 하위 브랜드인 어센틱스Authentics는 품질이
우수하고 가격이 저렴한 가구를 온라인으로 판매하고 있다. 독일 북서부에 있는 작은
도시 귀터슬로에 소재한 이 회사는 세바스찬 번Sebastian Bergne, 콘스탄틴 그리치치,
에드워드 바버Edward Barber와 제이 오스거비Jay Osgerby, 크리스티나 셰이퍼Christina Schafer,
콘스탄틴과 로렌 보임Constantin & Laurene Boym, 아즈미 신安積伸, 토르트 본체Tord Boontje,
마르티 귀세Marti Guixé 등 신세대 유럽 디자이너들과 협업을 하고 도시 라이프스타일에
맞게 실용적이고 미적 감각이 뛰어난 생활용품을 집중 판매하고 있다. 어센틱스가
〈기본 용품〉이라 부르는 이 제품들은 단순하고, 저렴하고, 기능적이고 대량으로
생산되며, 주거 공간과 업무 공간, 실내와 실외라는 전통적인 경계를 뛰어넘는다.
어센틱스는 환경 문제에도 관심을 갖고 소비자에게 제품에 사용한 천연 소재와 합성
소재의 특성을 웹 사이트에 명시하고 있다. 소비 형태를 바꾸는 것이 어센틱스의
궁극적인 목표로, 예를 들어 품질이 우수하고 오래 사용할 수 있는 플라스틱 소재로
만든 다양한 색상의 서류함, 주방용품, 목욕용품과 같은 제품은 소비자의 욕구를
만족시킬 뿐만 아니라 소비자의 생활 방식에 조금이나마 영향을 미칠 수 있다.

 이 같은 신념은 지난 20년 동안 디자인과 독창성을 추구하는 도시인들의
필수품을 만들고 있는 다니엘과 마르쿠스 프라이탁Daniel & Markus Frietag 형제에게서도
찾을 수 있다. 프라이탁 형제는 취리히 근교의 고속 도로 근처에서 대형 화물
트럭이 지나다니는 것을 보며 자랐다. 이 경험을 바탕으로 형제는 트럭에 사용하는
튼튼한 방수포를 재활용해서 미국 자전거 메신저들의 가방에서 영감을 얻은 어깨에
메는 가방을 1993년 처음 출시했다. 방수포를 손으로 잘라 빗물에 씻고 디자인을
정하기 전에 사진을 찍어 제품을 구상하는 프라이탁의 콘셉트는 도쿄에서 뉴욕에
이르기까지 수많은 젊은이를 열광시켰다. 전 세계적으로 제품이 복제되었지만
프라이탁은 상표권을 고수했고 상업적 성공을 일궈 냈다. 제품에 나이트클럽
문화와 미국 대중문화 코드를 결합해 만든 이름을 붙여 도시 스타일을 창조했으며,
환경을 우선하지만 제품의 개성 역시 중요하게 생각했다. 프라이탁은 디자이너들로

구성된 작은 회사이지만 디자인, 생산, 유통을 직접 담당하고 있다. 이 콘셉트는 매장 선정에까지 이어진다. 프라이탁 제품은 직접 운영하는 매장이나 프라이탁의 철학을 공유하고 엄격한 기준으로 선정된 판매처를 통해서만 살 수 있다. 매장은 위치에 따라 모두 달리 설계된다. 예를 들어, 아네트 슈필만Annette Spillmann과 하랄트 엑슬레Harald Echsle가 2006년 설계한 취리히 매장은 산업 폐기물 재활용의 미학을 살려 레디메이드 작품처럼 케이블로 고정한 17개의 재활용 컨테이너를 쌓아 올려 만들었다. 가구 디자이너 콜린 셸리Colin Schälli가 디자인한 제품 진열대 역시 선반을 쌓아 올려 케이블로 고정한 것이다. 디자인 제품이 판매될 거라고 기대하기 어려운 도시 외곽에 자리하는 매장 위치도 흥미롭다. 프라이탁의 콘셉트는 독일과 스위스 기업들의 유명한 제품만큼 오랜 고민 끝에 나온 것으로 소재, 외형, 추구하는 정신은 달라도 모두 21세기 생활 방식에 적합한 것이다.

건축가이자 가구 디자이너였던
헤르베르트 히르헤Herbert Hirche의
사무용 가구 광고, 1960년
취리히, 디자인 박물관

루트비히 발저Ludwig Walser
정원용 의자, 1959년
스위스, 에테르니트Eternit
석면 시멘트
파리, 국립 현대 미술관-퐁피두 센터

빌리 굴
정원용 흔들의자, 1954년
스위스, 에테르니트
석면 시멘트
파리, 국립 현대 미술관-퐁피두 센터

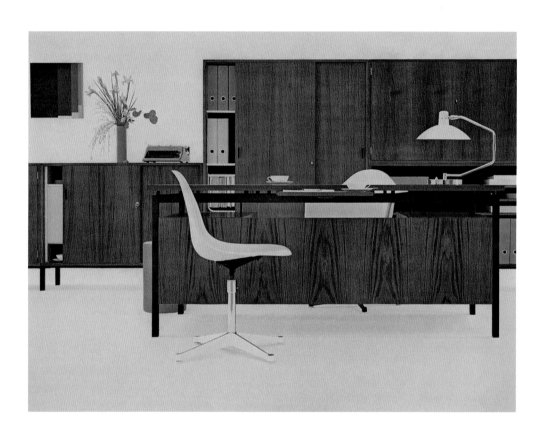

에곤 아이어만의 「E10」 의자가 함께 소개된 밀라노 비엔날레
「이상적 가정Ideal Home」 전시, 1954년

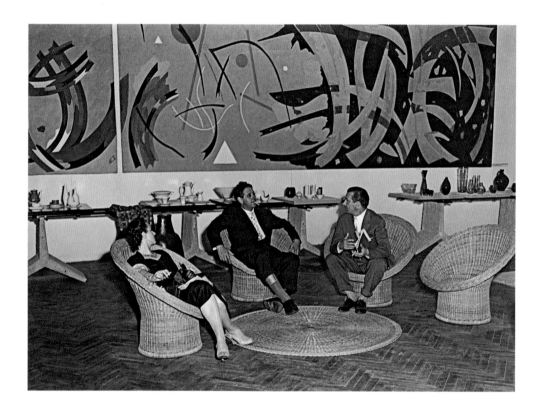

에곤 아이어만
의자 「SE 42」, 1949년
독일, 빌트+슈피트
합판
개인 소장

도로테 마우러베커Dorothee Maurer-Becker
수납 판 「유텐실로Uten.Silo」, 1969년
독일, 잉고 마우러
스위스, 비트라
플라스틱

에곤 아이어만
의자 「E10」, 1949년
독일, 하인리히 무어만Heinrich Murmann
등나무
개인 소장

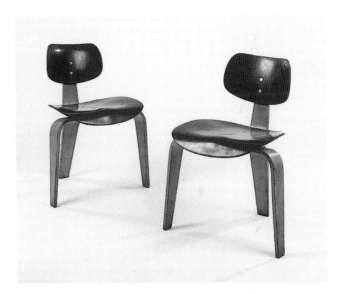

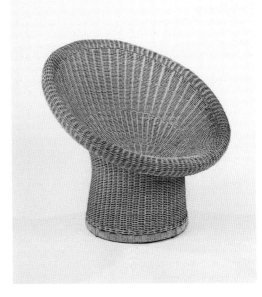

루이지 콜라니　　　　　　　　헬무트 베츠너Helmut Batzner
의자 「폴리코어Polycor」, 1968년　　포갤 수 있는 의자 「BA 1171」, 1964~1965년
독일, 코어COR　　　　　　　　　독일, 보핑거Bofinger
유리 섬유 강화 폴리에스테르　　유리 섬유 강화 폴리에스테르
알렉산더 폰 페게작 컬렉션　　　파리, 장식 미술 박물관

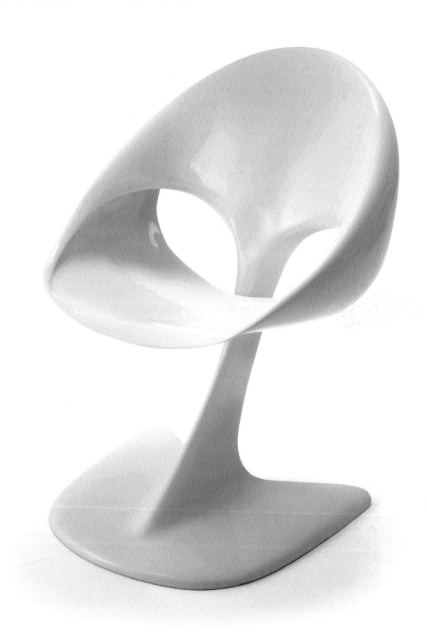

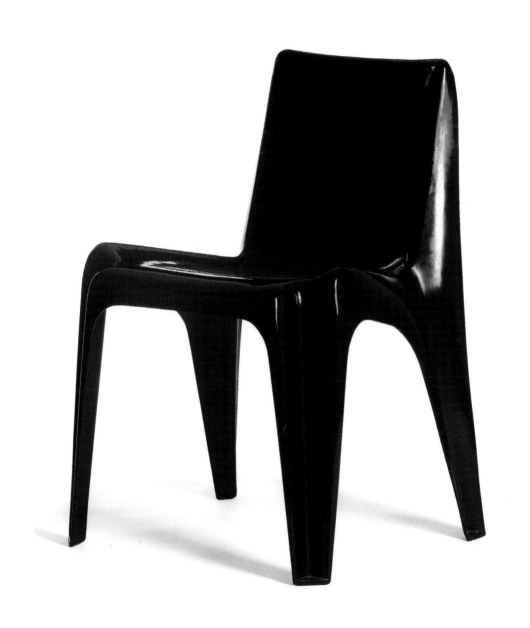

발터 그로피우스
티포트 「탁 1Tac1」, 1969년
독일, 로젠탈
검은색 자기
취리히, 디자인 박물관

루이지 콜라니
티포트 세트 「드롭」, 1971년
독일, 로젠탈
자기
파리, 국립 현대 미술관 - 퐁피두 센터

티모 사르파네바
식기 세트 「수오미」, 1976년
독일, 로젠탈
자기, 스테인리스 스틸
개인 소장

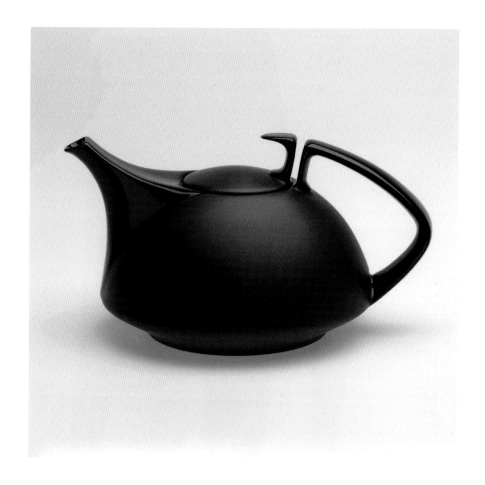

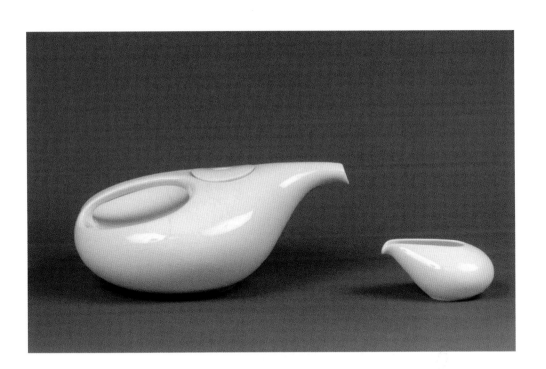

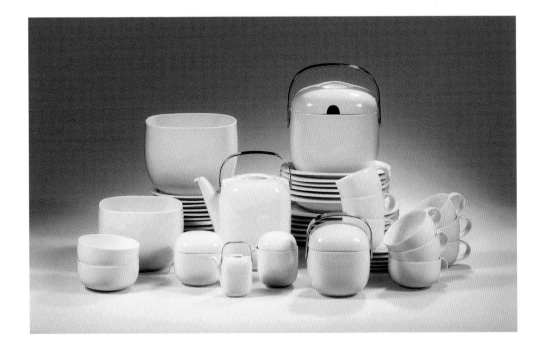

시계 「폴링 스타Falling Star」, 2000년
스위스, 스와치

헬런 폰 보흐Helen von Boch
식기 세트 「아방가르드Avant-garde」, 1971년
독일, 빌레로이 앤 보흐

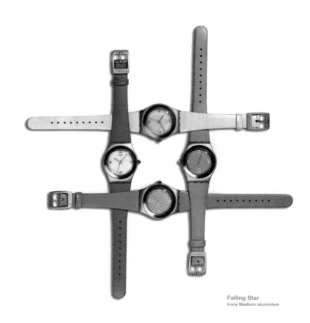

Falling Star
Irony Medium aluminium

swatch⊞
IRONY

www.swatch.com

시티 카 「스마트 GmbH」, 1998년
메르세데스벤츠
뉴욕, 현대 미술관

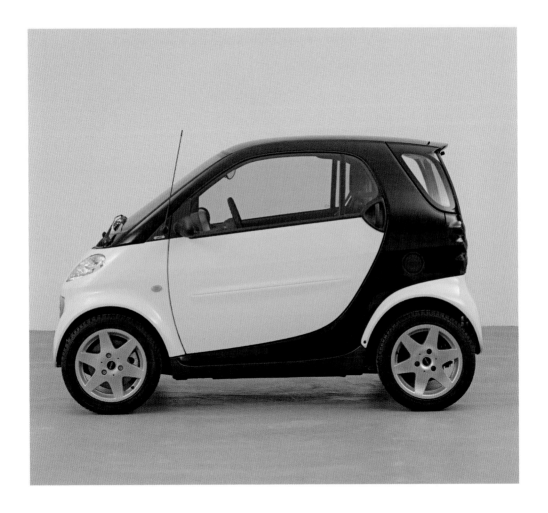

리하르트 자퍼
램프 「티치오」, 1972년
이탈리아, 아르테미데Artemide
ABS 플라스틱, 알루미늄
런던, 빅토리아 앤 앨버트 박물관

리하르트 자퍼
휘파람 멜로디 주전자, 1982년
이탈리아, 알레시
스테인리스 스틸, 폴리아마이드, 황동

잉고 마우러
램프 「벌브」, 1966년
독일, 잉고 마우러
크로뮴 도금 금속, 유리
뉴욕, 현대 미술관

스틸레토Stiletto
의자 「컨슈머스 레스트Consumer's Rest」, 1983년
독일, 스틸레토 스튜디오
광칠 금속, 플라스틱
바일 암 라인, 비트라 디자인 미술관

잉고 마우러
벽 등 「루첼리노Lucellino」, 1992년
독일, 잉고 마우러
유리, 황동, 플라스틱, 비둘기 깃털
뉴욕, 현대 미술관

콘스탄틴 그리치치
의자 「체어 원Chair_ONE」, 2003년
이탈리아, 마지스Magis
채색 알루미늄, 광칠 시멘트
파리, 장식 미술 박물관

콘스탄틴 그리치치
의자 「미토」, 2008년
독일, 바스프
플라스틱

악셀 쿠푸스Axel Kufus
책장 「에갈Egal」, 2001년
독일, 닐스 홀거 무어만Nils Holger Moormann
자작나무 합판

빅게임Big-Game
의자 「볼드Bold」, 2008년
프랑스, 무스타슈Moustache
철, 폴리우레탄 폼, 탈부착 천 덮개

블레스Bless
그물 「팻 니트 해먹Fat Knit Hammock」, 2006년
면, 나일론 뜨개 덮개

ITALIA

Anty Pansera

이탈리아

안티 판세라

1950년대 이탈리아의 비평가와 역사가들 중 최고 연장자인 질로 도르플레스가 디자인에 대해 내린 정의 — 이후로 거의 〈역사〉가 되었다 — 에 따르면, 제품의 구상과 생산에 〈미적〉 가치를 결합시킬 때에만 〈산업 디자인〉의 문제가 될 수 있을 것이다. 미에 대한 사랑은 이탈리아 사람의 DNA 일부를 이루는 것이라고 말할 수 있다. 그러나 잊어서는 안 될 이탈리아의 고유한 또 다른 성향이 있다. 그것은 곤경에서 벗어나는 요령인데, 이 덕분에 이탈리아 사람들은 제2차 세계 대전이 끝나고 맺은 평화 협정이 강제로 부과한 무거운 제약들을 긍정적으로 해석하고 국가 재건을 시도할 수 있었다. 이탈리아의 재건은 무엇보다 〈메이드 인 이탈리아〉의 구상과 확산으로 특징지을 수 있다. 이탈리아에서 디자이너의 특별한 점은 형태에 대한 오랜 숭배와 장식 미술, 그리고 기술을 〈3항식〉으로 종합할 줄 알았다는 것이다. 이 3항식에서 이미 우리는 이탈리아의 산업 디자인이 전 세계에서 성공을 거두었고 또 지금도 성공하는 이유를 엿볼 수 있다. 이탈리아 디자이너들은 늘 제품에 기술적, 미학적 가치를 〈덧붙이는〉 방법을 알고 있었다. 또한 기억과 혁신을 결합시키는 특별한 소질을 통해 이탈리아 디자이너들은 생활 환경을 일신시킬 수 있는 목표를 명확히 설정할 수 있었다.

이탈리아 디자인의 뿌리

한 나라가 산업화되지 않는 한, 〈산업 디자인〉이라는 주제에 대해 말할 수는 없다. 이탈리아의 경우 산업화는, 이미 기계화된 수공업으로 제작한 일련의 제품들이 1940년부터 세계 박람회의 한 행사로 열린 제7회 밀라노 트리엔날레에서 소개되기는 했지만, 제2차 세계 대전이 끝난 직후에야 본격화되었다. 이 박람회는 처음으로

자코모 발라
커피 잔 세트, 1929년경
이탈리아, 가티Gatti
도자기 위에 템페라

〈대량 생산〉이라는 표현을 사용한 주세페 파가노Giuseppe Pagano가 조직했다. 실용품에 관심을 가졌던 최초의 예술가(기획자)들은 기계와 막 탄생한 〈산업〉에도 강한 흥미를 보였다. 이들이 바로 미래주의자들이다. 자코모 발라Giacomo Balla, 포르투나토 데페로Fortunato Depero는 1915년 3월 11일 처음으로 예술과 수공업 그리고 산업의 관계에 대해 깊이 성찰한 선언문을 발표했다. 「세계의 미래주의적 재건Ricostruzione Futurista dell'Universo」이라는 제목의 이 선언문은 이후로 이어질 창의성으로 가득 찬 긴 역사의 〈공식적〉 시작을 알렸다. 이전에 필리포 토마소 마리네티Filippo Tommaso Marinetti가 「르 피가로Le Figaro」(1909)에 발표한 선언문에서 이미 다른 방법으로 물품을 생산할 수 있는 가능성을 검토한 바 있다. 〈우리의 관심을 끄는 것은 강철판의 견고함, 다시 말해 강철판의 분자와 전자의 비인간적이고 이해할 수 없는 결합이다.〉

그보다 몇 년 전에 〈새로운 경향Nuove Tendenze〉 운동 ― 1913년 8월부터 1914년 6월까지 밀라노에서 활발하게 일어났다 ― 이 물품의 구상과 회화적 장식을 수공업과 결합하기로 결심한 건축가, 화가, 장인, 예술가 들을 규합했다. 그들 가운데에는 마르첼로 니촐리Marcello Nizzoli도 포함되어 있었다. 니촐리에 대해서는 올리베티Olivetti와 관련하여 다시 한 번 말할 기회가 있을 것이다. 여성의 숄이나 그의 누이들이 제작한 쿠션과 손가방을 디자인하면서 니촐리는 양차 대전 사이에 트렌티노에서 시칠리아, 로베레토와 로마를 거쳐 밀라노(체사레 안드레오니Cesare Andreoni와 페데레 아자리Fedele Azari가 이곳에서 활동했다)에서 팔레르모(피포 리초Pippo Rizzo)에 이르기까지[1] 이탈리아 미래주의자들이 문을 연 〈예술의 집Le Case d'Arte〉이 보여 준 최초의 이탈리아식 〈사례〉를 앞질러 예고했다. 로마에서는 발라가 1909년에 새로 나온 실용품인 아치형 램프에 그림을 그려 장식했다. 이 램프는 형태보다 제품에 내재된 기술적 가치 때문에 매우 중요한 역할을 했다.

1909년의 선언문을 다시 읽어 보면, 이탈리아의 산업 디자인이 그 뿌리를 두고 있는 토양이 무엇인지 공장의 삶이 인간의 삶을 지배할 것이라는 예감 이면에서

1 모두 이탈리아 미래파의 대표 회화 작가들로 과거의 미술을 부정하였다. 이들은 움직이는 대상의 순간을 포착해 이를 다시 변형한 동시성의 이미지를 강조하였다.

명료하게 간파된다. 또한 수공업에 대한 예술가들의 취향도 볼 수 있는데, 이 취향은
그들이 실내 장식에 관여하는 데 깊은 영향을 미쳤다. 그러나 미래주의자들은 결코
제작 방법에 대해 심사숙고한 적이 없었고, 공산품을 위해 디자인을 한 적도 없었다.
그들은 현저하게 기술적인 그 시대의 〈본질〉을 파악했고 그 시대의 속도와 역동성
그리고 힘찬 에너지를 찬양했다. 그들은 가구와 다양한 소품에 〈예술품〉의 차원을
부여하면서 도안을 그렸고, 이 차원이 그것들을 단지 상품이 아닌 상징과 감동으로
만들어 주었다.

　　　　이 물건들의 형태는 의도적으로 도발적이었고, 가장 큰 관심은 형식적이고
구조적 측면의 해법을 찾는 데에 주어졌다. 장식은 언제나 수행해야 할 정확한
용도를 말해 주게 마련인 제품의 형태 자체에 의해 유도되었다. 강렬한 색채의
가구들은 부르주아적 안락함과는 대척되는 채색 나무로 대부분 제작되었다.
미래주의자들은 학술과 성찰의 상징인 사무용 책상이나 서류함이 달린 책상을
피했고, 심지어 사랑의 무덤인 침대도 회피했다. 반대로 그들은 침대 겸용 소파, 발이
하나인 작은 원탁, 침대 머리맡 탁자, 겸용 가구가 사용되리라는 것을 예견하고 각
요소의 기능을 점점 더 증가시켰다. 도자기를 제외하고 대부분 한정판이나 단품으로
제작된 작품들이었다.

　　　　마리네티의 〈성과〉 이상으로 미래주의자들은 이탈리아의 역사에 특히 가구
분야에서 뚜렷한 흔적을 확실하게 남겼다. 또한 그들은 이탈리아 디자인의 미래를
위해 핵심적인 몇 가지 방향을 제시했다. 합리주의와 특히 그보다 뒤에 출현한
〈포스트모더니즘〉의 방향이 그것이다.

메이드 인 이탈리아의 탄생

1923년에서 1930년 사이에 몬차의 빌라 레알레 궁전에서 2년마다 연달아 네 차례에
걸쳐 열렸던 국제 장식 미술전[2]은 〈이탈리아 고유〉라는 용어를 탄생시킨 요람이자

2　　Mostra Esposizione Internazionale di Arte Decorativa.

알프스 너머 나라들의 창작물들과 경쟁해 볼 수 있는 유일한 기회였다.

　　이탈리아 반도의 많은 주 ― 이들은 각자가 모델로 삼았던 서부 유럽 도시들의 견해를 언제나 주시했다. 시칠리아는 런던, 피에몬테는 파리, 롬바르디아와 베네치아는 빈 ― 에서 사용 중인 스타일의 다양한 〈문법들〉은 빌라 레알레에서 대중 앞에 자신을 소개할 단상을 발견했고, 뿐만 아니라 특히 창작을 위한 거대한 용광로를 찾아냈다. 독일에서 헤르만 무테지우스가 했던 역할을 이탈리아에서 수행하려 했던 역사가이자 이론가인 귀도 마란고니Guido Marangoni[3]가 최초의 시도를 보여 주었다. 1930년까지 여러 행사의 총괄 책임자였던 그는 제1차 세계 대전 이전에 이미 디자이너 양성 학교를 겸한 국제 전시회를 신설할 계획을 세운 바 있다. 예술 산업 고등 연구소Istituto Superiore per le Industrie Artistiche(ISIA)라 불린 이 학교는 1922년에 문을 연 장식 미술 대학으로서, 〈이탈리아의 바우하우스〉로 인정받기를 원했다. 이 학교는 교육 체계와 교수들의 명성 덕분에 가장 자극적이고 활력 있는 작업 공간을 제공했다. 리버티 양식[4]의 전문가인 알레산드로 마추코텔리Alessandro Mazzucotelli, 금은 세공사인 알프레도 라바스코Alfredo Ravasco, 예술가(조각)인 아르투로 마르티니Arturo Martini와 마리노 마리니Marino Marini, 모더니즘 운동의 주요 인물인 주세페 파가노, 에도아르도 페르시코Edoardo Persico, 마르첼로 니촐리와 같은 롬바르디아 장식 예술의 대가들이 교육을 맡았다. 조 폰티가 말했듯이, 〈제자와 스승이 함께 일하고 창작하는〉 이 학교에는 이탈리아 출신의 젊은이들 외에 외국 학생들도 상당수 포함되어 있어서, 시대를 앞서가는 일종의 국제적인 캠퍼스라 할 만했다. 초기 학생들 중에는 나중에 유명해질 〈세 명의 사르데냐인〉이 포함되어 있었는데, 이들에 대해 언급하지 않을 수 없다. 그래픽 디자이너인 조반니 핀토리Giovanni Pintori, 조각가 코스탄티노 니볼라Costantino Nivola(두 사람은 올리베티에서 다시 만난다) 그리고

3　6권으로 된 『이탈리아 현대 장식 미술의 백과사전Enciclopedia delle Moderne Arti Decorative Italiane』(밀라노: 체스치나, 1925-1928)은 그가 매우 신경을 써서 총괄한 저서이다.

4　아르 누보를 의미하며 이탈리아에서는 리버티 양식Stile Liberty으로 불렸다. 과거 전통으로부터 벗어나 혁신적으로 새로운 양식을 창조하려는 일련의 흐름이었다.

조각가이자 도예가인 살바토레 판첼로Salvatore Fancello가 그들이다. ISIA는 1943년에 정치적 활동을 이유로 일단 중단했다가 1970~1980년대에 베네치아(짧은 기간 동안), 우르비노, 로마, 피렌체, 파엔차에서 다시 문을 열게 된다.

1923년 5월에 처음 열린 제1회 세계 장식 미술전은 달라진 시대정신 그리고 지역의 생산 역량과 조화를 이루는 〈현대성〉을 제시하기 위해, 다양한 지역 문화들을 소개하려 노력했고 가장 〈이탈리아적인〉 스타일을 찾는 일에 착수했다. 또한 프랑스, 오스트리아, 헝가리, 스웨덴 등지에서 온 14개의 외국 출품작들과 이탈리아의 지역 문화들을 대조시켰다. 이를 통해 가정생활의 범위 내에서 그리고 그것을 채우고 있는 물건들을 통해 일상을 형식화하는 방법에 대해 스스로 질문을 제기했다. 물론 데페로가 구상한, 작품이자 물건들로 넘쳐 났던 트렌티노 방은 〈시골 축제 출신의 취주악 연주자에 불과하다〉며 비평가들의 혹평을 받기도 했지만, 폰티가 새로운 입김을 불어넣은(이 부분은 나중에 다시 살펴볼 것이다) 훌륭한 도자기 제작사 리카르드 지노리Richard Ginori는 상당한 성공을 거두었다.

2년 뒤 1925년에 열린 몬차 비엔날레는 같은 시기 파리에서 개최된 국제 장식 미술과 현대 산업전과 경쟁하게 되면서 불리한 상황에 놓이게 된다. 파리의 장식 미술전 때문에 많은 사람 ― 특히 미래주의자들, 발라와 데페로는 파리를 선택함 ― 이 몬차 비엔날레에 불참했지만, 독일은 독일 공작 연맹의 가장 의미 있는 제품들을 몬차에서 전시하기로 결정했다. 니촐리가 디자인하고 코모의 피아티Piatti에서 자수를 놓은 비단 숄을 입고 전시된 독특한 마네킹, 라베노에 있는 이탈리아 도자기 협회가 제작한 귀도 안드로비츠Guido Andloviz의 신제품들, 리카르드 지노리에서 내놓은 연이은 성공작들이 전시회에 활기를 불어넣기는 했지만, 전반적으로 볼 때 이 비엔날레의 프로그램은 1923년의 전시회와 별다른 차이가 없었다.

그러나 1927년 폰티가 비엔날레의 예술 심의회 회원이 되었을 때, 조 폰티와 에밀리오 란차Emilio Lancia의 신고전주의 가구로 대표되는, 이탈리아에서는

〈노베첸토Novecento〉[5]라 불리는 운동이 마침내 받아들여졌다. 몇몇 미술가들이 이 운동에 참여하여 〈매우 현대적 도시의 단면〉을 보여 준 〈상점 거리〉 같은 장식물들을 제작했다. 그중에서도 토리노의 그룹 식스Six에 의해 우아한 가게들 — 정육점, 바, 전화 교환기, 과자점, 약국 — 이 구상되었고, 이 그룹은 조금씩 조금씩 유럽권에 편입되었다. 그 밖에도 빌라 레알레 정원에는 표면에 새겨진 거대한 입체 문자들이 외관에 일정한 리듬을 주는 작은 건물이 하나 건립되었는데, 이는 데페로가 베스테티 앤 투미넬리Bestetti & Tumminelli 출판사를 위해 기획한 것이었다. 그 문자들은 건축의 기둥 양식으로 기능하는 동시에 의자와 장식의 역할도 했다. 1930년 트리엔날레 행사에는 새로운 이름인 국제 장식 미술과 현대 산업Esposizione Internazionale di Arti Decorative e Industriali Moderne이 붙었고, 빌라 레알레 정원에는 실험적 건축물들이 새롭게 설치되었다. 주거 문제에 대해 형식적이고 유형적 해법을 내놓으려 했던 네 번째 전시회에서는 실물 크기의 모델 하우스 세 채가 전시되었다. 이 전시회에서 루이사 로바리니Luisa Lovarini — 역사의 언저리에서 실종된 건축가 — 의 기업 운영 위원회 사옥과 폰티와 란차가 만든 바캉스의 집, 그리고 그룹 7의 전기의 집La Casa Electtrica을 발견할 수 있었다.

바캉스의 집은 폰티와 란차가 밀라노의 백화점 〈라 리나센테La Rinascente〉를 위해 설계한 가구 시리즈 「도무스 노바Domus Nova」를 수용하기 위해 구상되었다. 중산층을 겨냥하여 매우 합리적인 가격으로 출시된 이 가구들은 통신 구매할 수 있었다. 아름다운 카탈로그에서는 〈현대적 실내 장식〉이라고 가구들을 소개하였다. 전기 시설을 공급하던 에디슨 회사는 루이지 피지니Luigi Figini와 지노 폴리니Gino Pollini가 당시 이탈리아 또는 외국에서 제조된 모든 가전 제품을 그곳에 전시하기 위해 고안한 전기의 집을 후원했다. 이 집에는 귀도 프레테Guido Frette와 아달베르토 리베라Adalberto Libera가 디자인한 가정용 편의 시설의 최첨단을 보여 주는 기능성 가구들이 설치되었다. 피에로 보토니Piero Bottoni가 부엌과 욕실의 모든 장비와 용구를

5 1922년 밀라노에서 결성된 예술 운동 그룹으로 이탈리아 구상 미술의 전통적인 주제와 기법으로 돌아갈 것을 주창하였다. 〈20세기〉라는 의미의 노베첸토는 파시즘을 지지했고 1930년대 이탈리아 건축 분야에 영향을 미쳤다.

책임졌다. 전기의 집은 1930년대의 미학을 폭넓게 득징싯게 될 합리주의자들의 〈선언문〉으로 소개되었다. 이 집은 점점 더 밀착되어 가는 신소재 — 특히 금속 — 와 공산품과의 관계에 대한 그들의 관심을 입증했다.

1930년의 트리엔날레에 전시된 작품들은 그 이후 일정하게 양식의 〈통일성〉을 보여 주면서 알프스 너머의 나라들과 경쟁할 준비를 마쳤다. 그 기회에 몬차는 브루노 파울Bruno Paul이 공동으로 창립한 베를린의 독일 공작 연맹이나 요제프 호프만Josef Hoffmann이 주도한 빈 공방 지부 같은 외국 학교들의 신제품 시험을 수용했다. 또한 엄격한 기능주의를 표방했던 데사우의 바우하우스가 고안한 램프와 미스 반데어로에의 크로뮴 도금 강철관 의자 같은 작품들도 소개되었다. 프랑스도 〈1925년〉 취향인 루이 뷔통Louis Vuitton의 아름다운 여행 소품 같은 이례적인 작품들을 보내왔다. 그러는 동안 밀라노와 그 주변 지역의 전시회가 거둔 성공을 연결시키는 데 어려움을 느낀 사람들은 전시회를 밀라노로 이전시킬 가능성에 대해 논의했고 (이미!) 밀라노에 경전철을 설치할 생각을 했다.

3년 뒤 트리엔날레를 유치하기 위해, 조반니 무치오Giovanni Muzio가 구상한 건물이 롬바르디아의 주도인 밀라노 시내의 셈피오네 공원에 건립되기 시작했다. 이 공원은 19세기에 조반니 알레마냐Giovanni Alemagna가 조성한 것이다. 바로 그 건물이 팔라초 델라르테이다. 자연광으로 조명을 한 이 곳은 이미 우체국, 소방서, 도서관, 극장, 바, 지붕 위의 테라스, 정원과 연결된 식당 등 다양한 시설들을 수용하였다. 그룹 노베첸토의 이 〈고전적〉 건물이 문을 열었을 때, 바로 그 옆에 「토레 리토리아Torre Littoria」가 세워졌다. 그것은 전체가 모두 달미네Dalmine 철강 관으로 제작된 조 폰티와 체사레 키오디Cesare Chiodi의 〈파시스트 탑〉이다. 제5회 국제 장식 미술과 현대 산업전(건축이 전체 주제가 되었다)이 파리에서 열렸을 때, 산업화의 개념은 전시된 실내 장식 프로젝트들 속에 이미 통합되어 있었다. 이 프로젝트들은 리놀륨과 그것의 부산물, 회양목 가구재, 알루미늄 합금, 강철 같은 신소재에 대해 지대한 관심을 보였다. 심지어 집 전체가 강철로 — 강철 구조의 집이 셈피오네

공원에 있다 ― 지어졌고, 콜럼버스Columbus 제작사가 식탁 의자, 안락의자, 테이블과 사무용 책상을 제작하기 위해 휘어지게 만든 금속관도 물론 포함되어 있었다. 전문 잡지의 비평가들이 나중에 이 모델들을 자세히 분석하게 되지만, 상업적으로는 빈약한 성공을 거두었다. 이 가구들은 주로 해외의 이탈리아 자치령과 집단적이고 공적인 공간을 설비하는 데 사용되었다.

폰티가 〈예술의 통일성〉 원칙을 소중하게 여김에 따라 회화 작품도 전시되었다. 트리엔날레는 마리오 시노리Mario Sironi, 마시모 캄필리Massimo Campigli, 아킬레 푸니Achille Funi, 조르조 데 키리코Giorgio de Chirico와 지노 세베리니Gino Severini의 기념비적 벽화 작품들을 전시했다. 또한 공원에 지은 많은 건물 중에는 미래주의 그룹의 작품도 있었다. 엔리코 프람폴리니Enrico Prampolini와 몇 명의 〈항공 화가들Aeropittura〉[6](안드레오니, 데페로, 무나리Munari)이 공동으로 구상한 민간 공항 터미널이 그것이다.

파가노와 페르시코가 〈윤리적〉 책임을 맡아야 했던 제6회 비엔날레는 1936년에 열렸다. 이 행사는 파가노가 기술했던 것처럼, 〈예술과 삶의 깊고 내밀한 밀착〉을 조성하고자 했다. 파가노는 트리엔날레를 활동과 건설적인 토론 그리고 지속적 탐구의 장소로 만들고 싶어 했고 이를 위해 연구소를 원했다.

제2차 세계 대전이 일어나기 전에 수년간 독재 전체주의에 휩쓸렸던 이탈리아에서는 자급자족의 분위기가 지배적이었음에도 불구하고 팔라초 델라르테는 알프스 너머 국가들의 실험적 활동에 상당히 개방적이었는데, 이는 그 후로 이탈리아 디자인 문화에 무시할 수 없는 충격을 주게 된다. 스위스관을 구상한 막스 빌과 특히 많은 디자이너의 관심을 불러일으킨 알바르 알토의 작업을 떠올릴 수 있다. 그러나 제6회 트리엔날레의 정수는 분명 〈승리의 방〉에 있었다. 이 방은 페르시코, 마리오 팔란티Mario Palanti, 니촐리와 루초 폰타나Lucio Fontana가 합리주의적 실험을 시도하는 창의적 분위기 속에서 시각 예술과 건축을 성공적으로 종합해 낸

6 제1차 세계 대전 이후 이탈리아 미래주의가 찬양한 기계와 모더니즘의 신화를 표현한 이 용어는 항공술과 비행기의 역동성, 속도에 대한 열정을 표명했다.

한 전시회의 산물이었다. 이 기념비적 기획은 〈평화를 회복한 위대한 유럽에 대한 신념〉으로 간주되었다. 그러나 이 작품은 검열에 걸려 일부가 절단되었다(이와 더불어 독일의 건축가들 중에서 그로피우스의 트리엔날레 참석이 금지되었다).

1940년 4월, 마침내 제7회 밀라노 트리엔날레에서 파가노가 〈집단이 생각하는 대로 형태를 생각할 수 있도록 도울〉 목적으로 조직한 「국제 대량 생산품전Mostra Internazionale della Produzione in Serie」이 문을 열었다. 이 전시회는 여러 측면에서 시대가 기계화된 수공업 ─ 프로토디자인Protodesign에 알맞은 ─ 에서 공업적인 생산으로 이행하였음을 널리 알리게 된다.

이 트리엔날레에서는 공정 과정을 공공연하게 참작한 최초 상품들이 전시되었는데, 여기서 공정 과정이란 물품의 구상을 위한 체계적인 모델로 이해되었다. 이탈리아의 가장 중요한 기업들 중 일부(피아트Fiat, 피렐리Pirelli, 올리베티 등)가 이 상품들을 제작하였다. 이 전시회는 서유럽에서는 20세기 초부터 논의되었지만 이탈리아에서는 아직 별로 알려지지 않은 개념인 〈표준Standard〉을 주제로 삼았다. 합리주의자들은 표준이 생산적 또는 경제적이라기보다 윤리적이고 교육적인 선택인 사회성과 품질의 원칙을 구체적으로 표현해 주는 개념이라고 생각했다.

제7회 트리엔날레에서 리비오와 피에르 자코모 카스틸리오니Livio & Pier Giacomo Castiglioni 형제는 ─ 루이지 카차 도미니오니Luigi Caccia Dominioni와 마찬가지로 ─ 〈라디오 방〉의 위원 자격으로 데뷔를 했다. 이 방에는 상자나 서랍장 속에 위장하여 숨겨 둔 전통 수신기를 대체할 해법으로 제시된 20여 점의 라디오 수신기들이 수집되어 있었다(이미 1938년에 프란코 알비니Franco Albini는 라디오의 기계 장치를 보여 주기 위해 두 장의 강화 유리판을 사용한 바 있다). 사무용 가구들도 중요한 역할을 했다. 효율성을 높이는 것이 추세여서 작업 계획서나 작업 도구 등 모든 것이 손 닿는 범위에 있어야 했고 가볍고 내구성이 좋은 금속을 선호했다. 몇 가지 전화기 모델과 올리베티를 위해 니촐리가 디자인한 많은 필기도구도 전시되었다. 사실

1940년은 이탈리아 산업 디자인에 있어서 상징적인 해이다. 앞으로 살펴보겠지만, 진정한 산업 디자인[7]의 개념과 디자이너 ― 산업이 기계를 이용하여 대규모로 생산하는 모델의 입안자 ― 라는 〈인물상〉이 탄생한 시기는 1950년대 초라고 말할 수 있다.

개척자들의 시대

미래주의자들이 디자인 초기 시대에 일정한 역할을 한 것은 분명하지만, 1930년대에 디자인을 준비한 사람들은 특히 합리주의자들이었다. 작품에 대한 모든 구상에서 〈논리와 합리성에 대한 엄격한 존중〉을 강조한 그룹 7(건축가인 S. 라르코S. Larco, 프레테, C. E. 라바C. E. Rava, 피지니, 폴리니, G. 테라니G. Terragni, 리베라로 구성된 그룹으로 1926년에 결성되었다)의 선언문은 원래 건축 기획에만 관련되어 있었으나 빠르게 물건과 가구에도 관여했다. 디자인은 결국, 비평가 에도아르도 페르시코의 말에 따르면 〈건축을 넘어〉 나아가는 하나의 수단이 되었다.

주거의 통합적 구상에 적극 참여한 사람들은 특히 건축가와 엔지니어였다. 기술의 발전을 주의 깊게 지켜보던 일군의 미술가, 수공업자와 함께 그들이 〈프로토디자인〉의 개척자들이었다. 프로토디자인은 당시 점진적으로 확립되어 오던 미술과 산업, 구상과 생산품의 관계를 정의하는 데에 지금도 매우 유용하다고 여겨지는 신조어이다. 그들은 생산과 관련되면서도 〈시적〉 용어들, 달리 말해 새로운 언어를 사용하여 새로운 해답을 제시하는 방법을 알고 있었다.

그중에서도 선두 주자는 밀라노 출신의 조 폰티(1891~1979)[8]이다. 재주가 많은 건축가이자 장식 소품에서 도시 계획에 이르기까지 매우 창의적 형태를 고안해 내는 절충주의자였다. 그는 1920년대 초부터 이러한 작업에 착수할 준비가

7 질로 도르플레스, Il Disegno Industriale in Italia, *Civiltà delle Macchine*, 1-2월, 1957.

8 폰티에 대한 더 풍부한 정보를 보려면, F. 이라체, *La Casa all'Italiana*(Milano: Electa, 1988). U. 라피에트라, *Gio Ponti. L'arte si Innamora dell'Industria*(Milano: Coliseum, 1988). 그라치엘라 로첼라, *Gio Ponti. Maestro della Leggerezza*(Köln: Taschen, 2009).

되어 있었다. 또한 그가 1928년에 창간한 이후로 전설이 된 『도무스』와 그보다는
덜 알려졌지만 〈우리의 삶과 아름다운 집의 표현, 장식 또는 도구〉가 되는 모든
것을 연결하려 한 잡지 『스틸레*Stile*』(1941~1947)를 통해 산업이 예술에 대해 가진
〈열정〉을 확산시키는 데 중요한 역할을 했다는 사실을 기억하자. 『스틸레』는 카를로
몰리노Carlo Mollino의 스타일 가구와 같은 〈무상의 프로젝트들〉을 게재했다. 폰티는
이렇게 말했다. 〈산업은 20세기의 《방식》이다. 그것은 20세기가 예술과 산업 사이에
관계를 창조하는 방법인데, 예술은 종(種)이고 산업은 조건이다.〉

　　　　노베첸토 운동과 미학, 그 뒤를 이은 합리주의 운동과 미학이 폰티의 언어를
만들어 냈다. 여러 예술의 종합이 언제나 그의 기본 노선이었다. 폰티의 탐구는
언제나 〈형태와 기능의 관계에 대한 최초의 순수성〉을 지향하기는 했지만, 그의
언어는 〈절충주의〉라 규정할 수 있다. 폰티의 첫 실험은 18세기 리카르드 지노리
제조소에서 나온 도자기를 현대화 — 아이러니가 가미된 장중함과 고전주의 느낌을
통해 — 하는 것이었다. 이어서 1920년대에도 라 리나센테 백화점을 위해 밝고
환한 형태의 가구인 「도무스 노바」의 신제품을 개발했다. 그 전해에 폰티는 보다
세련된 취향의 부르주아 고객을 목표로 한 가구와 용품을 내놓기 위해 일 라비린토IL
Labirinto를 설립했고, 1930년대 초에는 유리로 된 조명 기구와 가구를 제작하기 위해
폰타나아르테FontanaArte를 설립했다.

　　　　제2차 세계 대전 이후 폰티는 가구 제작에서 매우 중요한 기여를 했다. 그는
카시나를 위해 오늘날에도 제작되는 유명한 의자 「수페르레게라Superleggera」(1957)의
도안을 그렸다. 이 의자는 「키아바리나Chiavarina」(또는 「캄파니나Campanina」)를 재해석한
것이었다. 19세기 초에 키아바리(리구리아 주)에서 수공업으로 제작된 순수 고급
가구인 이 의자는 서양 물푸레나무(1.7킬로그램)의 가벼움과 인도산 등나무로 엮어
꼬아서 만든 좌석 판의 투명함이 특징이다. 기획자에게는 진정한 놀이가 되고, 가구의
〈진열창〉이라 할 수 있는 의자는 이탈리아 디자인의 특별한 역사를 말해 준다.
무한히 다양하게 고안된 의자들은 놀라움을 금치 못하게 한다.

포르투나토 데페로
제1회 몬차 비엔날레에 출품된
「발레리나Ballerina」, 1923년
채색 나무

페데레 아자리
바운드 북 「데페로 푸투리스타」, 1927년
이탈리아, 디나모 아자리Dinamo Azari
개인 소장

제3회 몬차 비엔날레에서 화가
프란체스코 멘치오Francesco
Menzio가 구상한 제과점, 1927년

그룹 7이 피레오 보토니와의 공동 작업으로
완성한 전기의 집 현관. 몬차의 국제 장식 미술과
현대 산업 트리엔날레에 출품, 1930년

B.466

그룹 7이 설계한 전기의 집 부엌, 1930년

프란코 알비니
라디오, 1938년
안전유리 판
밀라노 국제 장식 미술과 현대 건축
트리엔날레의 「라디오 기기전Mostra
dell'Apparecchio Radio」에 출품된 단품, 1940년

프랑코 알비니, 레나토 카무스Renato Camus
파올로 마세라Paolo Masera, 잔카를로
팔란티Giancarlo Palanti의
복층으로 이루어진 응접실과 사무실
밀라노 트리엔날레, 1933년

폰티는 다른 기업가들을 위해서도 디자인을 했는데, 그들은 폰티가 〈20세기의 방식〉이자 〈사회 건설의 주축인 산업〉의 열렬한 옹호자였기 때문에 그에게 관심을 가졌다. 그가 1948년에 고안한 재봉틀 「비세타Visetta」가 그 일례이다. 같은 시기에 다른 디자이너들도 이탈리아 가정에서 옷을 만드는 데 필수적인 이 도구에 관심을 가졌고, 이후 이 제품으로 콤파소 도로Compasso d'Oro(황금 컴퍼스)상을 수상하기도 한다. 1955년 보를레티Borletti가 제작한 마르코 차누소의 재봉틀 「1100/2」, 1957년 네키Necchi에서 생산한 니촐리의 「미렐라Mirella」가 그런 경우이다. 폰티는 바에서 사용할 수 있는 커피 자판기도 고안했다. 또한 1949년에 라 파보니La Pavoni 회사를 위해 각 부품의 기능이 뚜렷하게 보이는 수평적 모델을 구상했고, 1956년에는 『도무스』와 함께 디자인 대회를 적극 지원했다. 이 경연에서 브루노 무나리Bruno Munari와 엔초 마리Enzo Mari가 구상한 모델 「디아만테Diamante」(다이아몬드)가 우승했다. 그는 기하학 형태보다 인체 형태를 더 중시한 조명 기구와 가정용 위생 시설도 제작했다(특히 아이디얼 스탠다드Ideal Standard가 출시한 여러 종류의 시제품). 또한 〈폰티스러운〉 전형적 기획 중에서 유기적 칸막이(1949), 그림-침대 머리 판(1953), 장식 창문(1954) 그리고 〈알로조 우니암비엔탈레Alloggio Uniambientale〉(1954)라고 불리는 숙박 시설을 예로 들 수 있다. 1950년대에, 이탈리아가 전쟁 동안 동원된 선박들의 원상 복구 작업을 시도했을 때, 폰티는 유람선에 사용될 많은 의장(艤裝)을 구상했다. 또한 안토니오 포르나롤리Antonio Fornaroli와 알베르토 로셀리Alberto Rosselli가 그와 공동으로 제작한 초고층 건물 〈피렐리 타워〉(1956)도 수년간 현대 밀라노의 상징이 되었다.

폰티는 잡지 『도무스』를 통해 이탈리아 산업의 혁신에 뜻깊은 기여를 했다. 처음에 식견 있는 다수 비전문가들을 대상으로 했던 『도무스』는 이후 수십 년 동안 주택과 가정생활을 새롭게 향상시키는 데 일정 역할을 했다. 폰티는 또한, 산업 디자인 협회Associazione per il Disegno Industriale(ADI)를 조직하고 콤파소 도로상을 제정함으로써 결정적인 기여를 했다.

1928년에 귀도 마란고니가 창간한 또 다른 잡지 『라 카사 벨라La Casa Bella』(아름다운 집)가 발매되었다. 이 잡지는 이후 『카사벨라CasaBella』로 이름이 바뀌고 여러 해에 걸쳐 많은 변화를 겪게 된다. 1933년부터는 건축가이자 디자이너이고 산업 디자인 전선에서 활발하게 활동한 이론가인 파가노[9]가 이 잡지를 이끌어 간다. 그는 폰티와 함께 브레다Breda에서 의뢰한 철도 객차의 실내 정비 작업을 맡았다.

사실 〈현대〉 제품을 제작하도록 예술가와 건축가를 부추긴 최초의 기업은 도자기와 유리 제작사뿐만 아니라 (이탈리아의 경우) 항공과 자동차 관련 산업체들이었다. 이 기업들은 엔지니어와 차체 기획을 겸한 기술자들에게 도움을 요청했다. 조반니 코에닌그Giovanni K. Koening가 밝혔듯이, 이탈리아 사람들이 항공 디자인 부문에서 〈세계 최초였다는 것은 일반적인 견해〉이다.[10] 파시즘이 이 〈새로운〉 산업을 지원했고, 엔지니어인 조반니 카프로니Giovanni Caproni가 밀라노에서 제1회 이탈리아 비행 전시 대회가 열린 다음 해인 1910년에 카프로니를 설립했다는 사실은 반드시 언급해야 한다. 카프로니의 비행기들은 모두 기능적이면서도 매우 우아하고 특별한 구조를 채택했다. 이 회사는 체사레 팔라비치노Cesare Pallavicino(1933년부터)[11]와 세콘도 캄피니Secondo Campini의 원조를 확보했고, 캄피니는 1940년에 이탈리아의 첫 제트기를 제작한다. 밀라노와 밀접한 관계를 가지는 주변 지역인 세스토 산 조반니와 브레소에서 브레다는 여객기 또는 군용기의 엔진들을 수집해 둔 대형 격납고를 개장했다(1917). 프랑스의 비행기 제조사인 블레리오Blériot에서 유익한 경험을 하고 이탈리아로 돌아온 필립포 차파타Filippo Zappata는 엔진 4개의 브레다 「BZ308」을 설계했고, 이는 1948년에 완성되었다. 최첨단 기술의 이 비행기는 미적으로 뛰어난 것이 특징이며, 구상과 제조 기술 그리고 항공 역학적 특성에 대한 탐구가 조화롭게 종합된 결과물이다.

9 A. 사조, *L'opera di Giuseppe Pagano tra Politica e Architettura*(Bari: Dedalo, 1984). A. 바시 & L. 카스타뇨, *Giuseppe Pagano*(Bari: Laterza, 1994).

10 A. 바시, 〈L'archivio Storico Breda e la Storia del Design Aeronautico〉, in P. 페라리, *L'aeronautica Italiana: Una Storia del Novecento*(Milano: FrancoAngeli, 2004).

11 최초의 스쿠터 모델인 「람브레타」는 그의 작품으로 여겨진다.

토리노 지역이 〈자동차 디자인〉과 동의어로 여겨지는 것은 확실하다. 또한 토리노는 특히 지난 세기 초에 설립된 이후로 산업화가 더 진전된 국가들과 이탈리아 사이의 기술적 간극을 메우기 위해 수공업 전통과 기업의 기량 그리고 창의성을 결합하는 데 성공한 한 기업과도 동의어이다.[12] 1912년 조반니 아녤리Giovanni Agnelli가 설립한 피아트는 1899년에 창립한 〈토리노에 공장을 둔 이탈리아 자동차 회사〉를 대량 생산의 관점에서 재가동시킨 회사이다. 이탈리아에서 대량으로 자동차가 보급된 것은 1932년에 밀라노 시장에 소개된 피아트 「508 발릴라508 Balilla」와 함께이다. 여러 디자이너 가운데에는 엔지니어인 단테 자코사Dante Giacosa[13]도 포함되어 있었다. 그는 1929년 이후로 피아트에서 소형 엔진 자동차에 몰두했다. 1936년에 「토폴리노Topolino」가 나왔고 제2차 세계 대전 뒤에는 「600」(1955~1956), 자전거와 스쿠터를 대체하게 될 이탈리아인의 첫 자동차 「누오바 500Nuova 500」(1957)을 발표했다. 또한 피에몬테의 주도에서 일명 〈피닌파리나Pininfarina〉라고 불리는 조반니 바티스타 파리나Giovanni Battista Farina도 자신의 재능을 연마했다. 이 분야에 대한 교육을 마친 뒤 1920년에 디트로이트를 여행한 그는 그곳에서 헨리 포드를 만났다. 비행사로서 다양한 성과를 거둔 그는 1930년에 자동차 제조소 피닌파리나를 설립한다. 1939년 이전에 이미 그는 혁신적 디자인의 자동차들을 제조했고, 전후에는 소형 세단인 「치시탈리아 202Cisitalia 202」(1947)를 구상하고 제작하기에 이른다. 그러는 동안에도 그는 새로운 스타일(자동차의 용량 표시는 더 이상 2차원적 차체 외판들의 단순 조합으로 간주되지 않았다)을 부과했고, 이어서 많은 외국 자동차 제작자를 위해서도 설계도를 그리기 시작했다.

롬바르디아 지방 또한 이소타 프라스키니Isotta Fraschini(1900년 설립)와 특히 알파 로메오 덕분으로 자동차 디자인 역사에 상당한 기여를 했다. 엔지니어인 니콜라 로메오Nicola Romeo의 출현으로 알파(1910년 설립)에서 나온 자동차의 힘은 더 강력해졌다. 이렇게 해서 비토리오 야노Vittorio Jano가 디자인한 빨간색 스포츠카의

12 A.T. 안셀미, *Carrozzeria Italiana: Cultura e Progetto*(Milano: Alfieri, 1978).

13 L. 도바, *Dante Giacosa, l'ingegno e il Mito. Idee, Progetti e Vetture Targate FIAT*(Boves: Araba Fenice, 2008).

시대가 시작되었다. 피아트에서 해고된 야노는 엔초 페라리Enzo Ferrari와 경주용
자동차의 발달에서 특별한 위치를 차지하는 「스쿠데리아Scuderia」(1929) 팀의 지원을
받아 1946년에 첫 경주용 페라리인 「125 GT」를 출시했다.

 1932년에 결성된 스튜디오 BBPR의 회원(잔 루이지 반피Gian Luigi Banfi,
로도비코 바르비아노 디 벨조요소Lodovico Barbiano di Belgiojoso, 엔리코 페레수티Enrico
Peressutti, 에르네스토 나탄 로제르스Ernesto Nathan Rogers)은 소규모 프로젝트의 작업도
마다하지 않은 건축가들 — 특히 도시 계획 건축가들 — 이었다. 제9회 트리엔날레의
「유용성의 형식La Forma dell'Utile」 전시회가 이들의 작품이다. 줄리오 미놀레티Giulio
Minoletti와 프랑코 알비니[14] 같은 건축가들도 마찬가지였다. 미놀레티는 이탈리아 호화
열차의 상징인 전기 기차 「세테벨로Settebello」를 브레다를 위해 기획했고, 알비니는
1930년에 자신의 작업실을 열고 건축을 전문으로 하던 당시에 이미 트리엔날레에
참여한 바 있다. 알비니가 밀라노의 데 토그니 거리에 있는 자신의 집을 위해
견본으로만 제작한, 밧줄로 고정시키는 구조의 책장은 진정 선언문이라 할 수 있는
작품으로, 현재는 카시나의 제품 카탈로그『이 마에스트리I Maestri』에 포함되어 있다.
강철 밧줄로 천장에 매달아 놓은, 얇게 겹쳐 만든 유리 선반과 물푸레나무로 된
버팀대는 구조와 형태면에서 배의 활대와 돛을 환기시킨다(게다가 책장의 이름도
범선을 뜻하는 「벨리에로Veliero」(1940)이다). 개인적인 〈시학〉으로 본다면 구조의
가치, 기술의 혁신, 형태와 색채를 다양하게 변화시킬 수 있는 소재들 간의 관계에
더 많이 관심을 가졌음에도 불구하고, 그는 1950년대에도 한결같이 일관성과
합리주의 정신으로 활동을 이어 갔다. 그가 만든 세 개의 작품, 작은 안락의자
「루이사Luisa」(1950), 안락의자 「피오렌차Fiorenza」(1955), 책장 「LB7」(1957)이
그 점을 훌륭하게 보여 준다. 또한 이 작품들은 가구 회사 포지Poggi 의 이미지를

14 건축가 알비니와 그의 건축 사무실에 대한 몇 편의 논문과 저작들(특히 전시회 카탈로그들)이 출간되어 있다. 가장
최근의 것이 G. 보소니와 F. 부치의『프랑코 알비니의 디자인과 인테리어Il Design e gli Interni di Franco Albini』(밀라노:
엘렉타, 2009)이다. 2008년에 그의 이름을 딴 재단이 설립되었다.

결정했다. 1951년부터 그는 이 분야에서 활동한 첫 여성[15]이라 할 수 있는 프랑카 엘그Franca Helg의 도움을 받았다. 그녀에게 〈디자인이란 끈기 있는 연구를 머리말로 하고 세부 사항과 도안에 대한 관심을 주된 특징으로 하는 지속적인 실험〉이었다. 그녀는 텔레비전 수상기(1963년 디자인한 브리온베가Brionvega의 「오리온Orion」), 보나치나Bonacina와 포지의 가구(알비니와 그녀가 기여한 부분을 따로 구분하기는 어렵다), 산 로렌초San Lorenzo(1971)와 리카르드 지노리(1986)의 식기류를 거쳐 시라Sirrah(1968)의 조명 기구에 이르기까지 매우 다양한 기획들을 시도했다.

　　　1963년에 프랑코 알비니와 프랑카 엘그는 네덜란드 출신의 그래픽 디자이너 보프 노르다Bob Noorda와 함께 밀라노에 신설된 첫 전철 노선의 〈시각적 정체성〉을 만드는 일에 전념했다(이 작업은 다음 해 그들에게 콤파소 도로상을 안겨 준다). 이 정체성은 모듈성의 원리[16]를 길잡이로 삼았는데, 이 원리는 나중에 2호선Linea 2이 입증해 주듯이 거의 무한한 발전의 가능성으로 받아들여졌다.

　　　베네치아의 카를로 스카르파Carlo Scarpa[17]도 이 세대 건축가에 속한다. 그는 자주 파올로 베니니Paolo Venini 옆에서 섬세한 유리용품들을 구상하느라 애를 썼다. 프랭크 로이드 라이트(유기적 건축의 선구자)의 작품에 자극을 받았던 스카르파는 오히려 〈고전적으로〉 접근했다. 1960년에 그는 디노 가비나Dino Gavina와 공동으로 시몬Simon의 세련된 고급 가구 세트를 제작했다. 테이블 「도제Doge」(1968)와 플로스Flos의 다양한 조명 기구들이 거기에 포함되어 있다. 마지막으로 건축과 디자인 분야의 〈악동〉 카를로 몰리노[18]에 대해 언급하는 것이 좋겠다. 예술가 집안

15　이탈리아의 여성 디자이너에 대해서는 다음을 참조하라. A. 판세라 & T. 오클레포, *Dal Merletto alla Motocicletta Artigiane/Artiste e Designer nell'Italia del Novecento*(밀라노: 실바나, 2002). A. 판세라(주관), *Dcome Design. La Mano, La Mente, Il Cuore*(비엘라: 데벤티 & 프로게티, 2008). A. 판세라, *Nientedimeno Nothingness, La forza del Design Femminile*(토리노: 알레만디, 2011). 2008년, 여성의 창의성에 경제적으로 높은 가치를 부여하기 위해 〈드코메디자인Dcome Design〉협회(www.dcomedesign.org)가 결성되었다.

16　모듈이란 조형물에서 전체의 부분이 아니라 각각의 기능과 고유한 존재 의미를 갖는 단위를 말한다. 이런 모듈성이 잘 구현되려면 필연적으로 개개의 모듈이 간명한 형태를 갖고 있어야 했다

17　달 코 & G. 마차리올, *Carlo Scarpa 1906-1978*(Milano: Electa, 1984). S. 로스, *Scarpa*(Köln: Taschen, 2009).

18　카를로 몰리노에 관한 대부분의 저작들이 그가 죽은 뒤에 출간되었다. 치비카Civica 갤러리에서 열린 중요한 전시회에 맞추어 2006년 토리노에서 출간된 『카를로 몰리노. 아라베스키Carlo Mollinno. Arabeschi』도 그 경우이다. 그에게 헌정된

출신으로 1931년 토리노에서 학위를 받은 몰리노는 사진과 무대 장식, 항공기 제작과 실내 장식, 스포츠 자동차 등 다방면에 관심을 가진 천재 예술가였다. 자동차 「오스카OSCA」(1954), 더블 라이트의 경주용 자동차 「비실루로Bisiluro」(1955), 유선형 레이싱 카 「다몰나르DaMolNar」(1955)가 그의 작품이다. 그의 기획들은 대부분 시제품 단계에 남았거나 매우 소량만 생산되었다(이후 1970년대에 다시 출시된다). 절충적이면서 상상력이 풍부한 그의 언어는 동물의 세계나 인체(특히 여성의 신체)를 상기시키면서 테이블과 의자, 소파와 거울의 형태를 변형시켰다. 그것들을 독특하게 만든 것은 일종의 초현실주의 세계였다. 그는 가우디뿐만 아니라 매킨토시Mackintosh, 임스, 르코르뷔지에, 알토 등의 작품을 참조했다. 반면 이탈리아 디자인 역사에서 중요한 역할을 했던 두 인물은 자신의 뿌리를 미래주의에 두고 있었다. 올리베티라는 상호와 분리될 수 없는 전문 화가 마르첼로 니촐리와 역시 화가이자 디자이너인 브루노 무나리[19]가 그들이다. 이 두 사람은 모두 〈건축가가 아닌〉 디자이너 계보의 수장으로 간주될 수 있다. 현대인의 욕구에 신경을 쓰는 그들에게 미래주의는 일종의 구상 방법으로서, 그들이 제작한 항상 미니멀 아트 느낌을 주는 제품들이 그것을 증명해 준다. 무나리의 말을 인용하자면, 제품들은 〈그것이 제공하는 서비스의 본성에서 자연스럽게 솟아 나온〉 본질적인 형태를 갖추었다.

　　　니촐리(그는 합리주의자 진영에 있던 초기 단계에 이미 전조를 보였던 추상적 탐구에 빠르게 친숙해졌다)의 경우, 1931년 밀라노에서 나폴리 출신의 에도아르도 페르시코와 만난 것이 결정적이었다. 예술과 건축 비평가이자 역사가이고 잡지 『카사벨라』의 공동 경영자인 페르시코와 함께 니촐리는 여러 상가를 정비하는 일을 맡았다. 그래픽 디자이너로서 첫 주문을 받고 캄파리Campari의 포스터 일을 맡았을 때도 그의 이름은 항상 올리베티와 함께 거론되었다. 1908년에 카밀로 올리베티Camillo Olivetti가 계산기와 타자기를 제작할 목적으로 이브레아(피에몬테

가장 큰 회고전은 1989년 퐁피두 센터에서 열린 것이다.
19　몇몇 저작은 무나리의 다양한 면모들을 다루고 있다. 가장 최근의 것이 F. 몬트라조, B. 파네시, M. 메네구초(주관), 『브루노 무나리Bruno Munari』(밀라노: 실바나, 2007).

주)에 설립한 이 회사는 1930년대 이후로 — 1929년에 아버지의 뒤를 이은 아드리아노 올리베티Adriano Olivetti 덕분에 — 환경에도 또 제품의 품질과 현대성에도 기대를 건 문화적인 정책에 의해 차별화되었다. 그 결과 올리베티는 그래픽 아트와 기업 홍보 그리고 제품들을 혁신시키기 위해(이런 의미에서 화가 알베르토 마녤리Alberto Magnelli가 1932년에 최초의 휴대용 타자기 「MPI」 제작에 참여한 것은 큰 의미가 있다), 또한 직원 숙소와 공장이 조화롭게 도시와 통합되는 일종의 〈이상적 도시〉를 구상하기 위해 디자이너들에게 도움을 요청했다.

1935년에 올리베티의 홍보부에서 일하도록 요청을 받고 1960년까지 제품 팀장을 맡았던 니촐리 덕분에 우리는 「MC 4S 수마MC 4S Summa」(1940), 비평가 질로 도르플레스가 〈역동적 라인을 가진 동체가 단순한 화장용 외관이 아니라 기계의 내적 구조에 세심하게 상응해 만들어진 최초의 샘플들 중 하나〉라고 말한 「렉시콘 80Lexicon 80」(1948), 그리고 뛰어난 휴대용 첫 타자기인 「레테라 22Lettera 22」(1950)와 같은 몇 종류의 타자기를 갖게 되었다.

무나리는 〈화가이자 디자이너〉일 뿐만 아니라 조각가, 삽화가, 그래픽 디자이너 그리고 철저한 교육자였다. 그는 자신이 만든 물건을 받아 볼 수신자 — 그의 1930년대의 모빌 작품 뒤에는 〈해보세요, 당신도!〉 같은 소비자에게 보내는 암시적인 메시지가 있었다 — 뿐만 아니라 아이들에게도 관심이 뚜렷하여, 1945년부터는 어린이를 위한 참신한 시리즈 책들을 출간하기도 했다. 그는 구체 미술 운동[20]의 창시자들 중 한 사람으로서, 1952년에 그의 첫 제품인 스펀지 고무로 만든 두 개의 장난감(고양이 「메오Meo」와 1954년에 첫 콤파소 도로상을 받게 해준 작은 긴꼬리원숭이 「치치Zizi」)을 내놓았고[21] 그 후에는 다네세Danese[22]에서 디자인을

20 내면의 관념을 시각적으로 형상화한 예술. 1930년대에 시작한 운동으로 예술 작품은 자연 형태의 모방이나 재현이 아니고 인간의 창조물이며 하나의 선, 한 가지의 색채, 한 장의 평면만큼 구체적이고 사실적인 것은 없다고 내세웠다.

21 무나리는 1952년부터 피고마Pigomma(피렐리 그룹의 한 부서)의 예술 부문 부서장이 되어 금속 내부 구조의 스펀지 고무로 된 장난감 제작을 맡았다.

22 1992년에 프랑스 회사 스트라포르파콤Strafor-Facom에 매각되었던 다네세는 1999년 카를로타 데 베빌라쿠아가 다시 사들이면서 이후 아르테미데 그룹의 일부가 되었다. 다네세와 보도츠는 1998년 파리에 젊은 디자이너들을 장려할 목적으로 자클리네 보도츠와 브루노 다네세 협회를 창설했다.

했다. 1950년대 중반에 브루노 다네세와 자클리네 보도츠Jacqueline Vodoz가 설립한
이 회사는 집과 사무실에서 사용되는 일상용품을 제작했는데, 특히 교육용 게임의
판매에서 전문성을 발휘했다. 무나리와 엔초 마리가 구상한 이 게임기의 디자인은
곧바로 본질에 가닿는 기능주의와 확연히 식별할 수 있게 해주는 시각적 정체성에
의해 차별화되었다. 특히 유명한 재떨이 「쿠보Cubo」(1957)와 기하학적 형태의
조명 시리즈가 무나리의 작품이다. 그 조명들을 위해 그는 포장용기도 고안했다.
1964년에 나온 펜던트형 조명 기구 「포클랜드Falkland」는 다양한 직경의 금속
고리들에 긴 스타킹을 씌워 뚜렷하게 수직성을 느낄 수 있게 한 제품이다(여기서
〈양말〉을 뜻하는 「칼차Calza」라는 별칭이 생겨났다). 아이들을 위해 무나리는
침대와 생활 공간을 결합시키는 구조를 고안해 냈다. 1970년에 로봇Robots에서
제작한 「아비타콜로Abitacolo」(조종석)는 1979년 콤파소 도로상을 수상하면서 더욱
부각되었다.

전후, 새로운 기업들

이탈리아 재건 사업은 1945년 4월 25일에 해방된 밀라노에서 최대한 빨리 발판을
마련하겠다는 단호한 의지로 시작되었다. 롬바르디아의 주도인 밀라노는 많은
주택을 잃어버렸다. 50퍼센트 이상의 건물이 파괴되거나 심각하게 훼손되었다.
갈레리아 비토리오 에마누엘레(아케이드)가 포탄에 무너졌고 스칼라 극장의 지붕도
날아갔으며 브레라 미술관은 잔해 속에 파묻혔다. 건축가들은 합리주의자들의
작업을 이어 가기 위해 신속하게 자유 연합을 결성했다. 결국 전후에 진행된 전면적
산업 재건과 더불어 이탈리아 디자인에 깊은 영향을 끼치게 되는 것은 합리주의였다.
 1947년이 〈재건 트리엔날레〉의 해였다는 것을 우리는 알고 있다. 피에로
보토니가 조직한 이 제8회 대회는 이후 다른 트리엔날레의 주요 노선이 될 주제들을
제시했다. 도시 계획과 사회 복지 건축, 그리고 당시 도시 외곽에서 짓고 있던
노동자와 중산층을 위한 주택을 설비할 제품과 가구가 그 주제였다. 따라서 주거

조 폰티가 창간한 잡지
『도무스』 303호의 표지, 1955년 2월

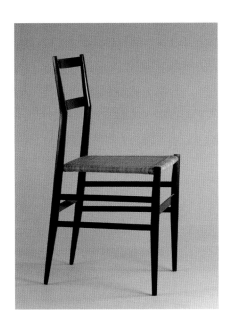

조 폰티
의자 「수페르레게라」, 1957년
이탈리아, 카시나
옻칠한 물푸레나무, 엮은 등나무
파리, 장식 미술 박물관

의자 「수페르레게라」의 가벼움을
보여 주는 장면(이 의자는 조 폰티가 1951년에
만든 「라 레게라La Leggera」 의자에서 유래함)

조 폰티
<고고한 산책로>라는 이름의 항아리
「파세지아타 아르케올로지카Passeggiata Archeologica」, 1925년
이탈리아, 리카르드 지노리
에나멜 칠한 자기
뉴욕, 메트로폴리탄 미술관

로마의 파르코 데이 프린치피 호텔 방 전경,
조 폰티 건축, 노르웨이의 아르네스타드 브루크Arnestad Bruk 가구
카시나 제작, 1962년

조 폰티
유리병 「모란디아네_{Morandiane}」, 1950년경
이탈리아, 베니니
글래스 블로잉 기법, 유리 막대

브루노 무나리, 엔초 마리
커피 메이커 「디아만테」, 1956년
이탈리아, 라 파보니, 침발리Cimbali

마르첼로 니촐리
재봉틀 「미렐라」, 1957년
이탈리아, 네키
뉴욕, 현대 미술관

마르코 차누소
재봉틀 「1100/2」, 1956년
이탈리아, 벨리아 보를레티Veglia Borletti

포스터 디자이너 마르첼로
두도비치Marcello Dudovich의
피아트 「발릴라」 광고,
1934년

피아트 「500」의 신형
출시 광고, 1957년

피닌파리나, 피에로 두시오Piero Dusio,
조반니 사보누치Giovanni Savonuzzi, 단테 자코사
자동차 「치시탈리아 202 GT」, 1946~1948년
이탈리아, 피닌파리나
뉴욕, 현대 미술관

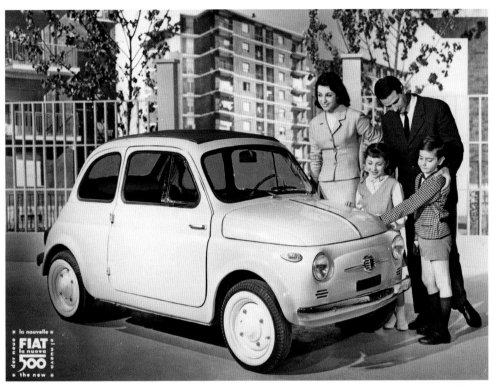

la nouvelle
der neue **FIAT** el nuevo
500
the new

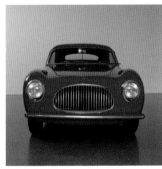

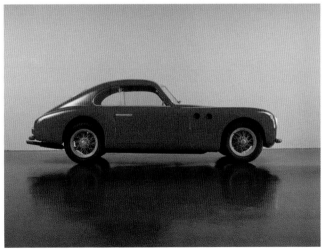

카를로 펠리체 비안키 안데를로니Carlo Felice Bianchi Anderloni
자동차 「166 MM 투어링 바르체타」166 MM Touring Barchetta」,
1948~1953년
이탈리아, 페라리

자신이 만든 책장 「벨리에로」 뒤에
서 있는 프란코 알비니, 1938년 포지
제작(현재는 카시나에서 제작)

프란코 알비니
책장 「LB7」, 1957년
이탈리아, 포지
자단나무, 옻칠한 알루미늄
개인 소장

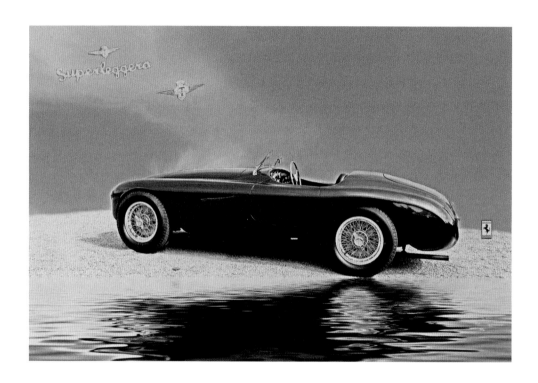

카를로 몰리노
탁자 「아라베스코Arabesco」, 1950년
이탈리아, 아펠리 에 바레시오Apelli e Varesio
단풍나무 합판, 유리, 황동
몬트리올, 몬트리올 미술관

토리노에서 카를로 몰리노가
설계한 집의 실내, 1950년경

다음 페이지

프란카 엘그
반구형 그릇 「판노키아Pannocchia」, 1971년
이탈리아, 산 로렌초
은

카를로 스카르파
꽃병, 1940년
이탈리아, 베니니
유리
개인 소장

에토레 소트사스
휴대용 타자기 「발렌티네Valentine」, 1969년
이탈리아, 올리베티
뉴욕, 현대 미술관

올리베티의 「발렌티네」 광고, 1969년
파리, 국립 현대 미술관-퐁피두 센터

마르첼로 니촐리가 올리베티를 위해 개발한
휴대용 타자기 「레테라 22」 광고, 1950년
뉴욕, 현대 미술관

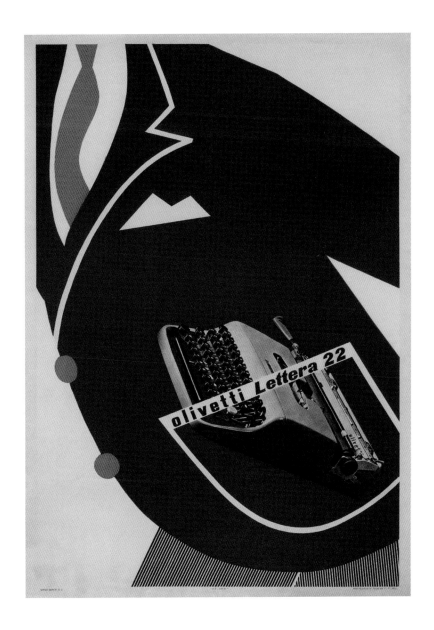

브루노 무나리
재떨이 「쿠보」, 1957년
이탈리아, 다네세
양극 산화 처리된 알루미늄, 멜라민
뉴욕, 현대 미술관

엔초 마리
영구적 사용 달력 「티모르Timor」, 1966년
이탈리아 다네세
플라스틱
뉴욕, 현대 미술관

브루노 무나리
펜던트형 조명 기구 「포클랜드」
저지, 알루미늄
파리, 국립 조형 예술 센터/국립 현대 미술 재단

양식 전시회는 명백하게 통합과 표준의 문제를 중시했고, 〈저렴한〉 소재로 제작된 기본 가구, 형태와 기능의 관계가 파리의 「주택용품Objets pour la Maison」 전시회에서도 가장 중요하게 여겨졌다. 행사가 끝나면 그것은 실생활〈용품〉이 될 것이었다. 밀라노 교외에 건립된 실험 구역 QT8은 저비용 건축의 실현 가능성을 입증한 것으로서, 이탈리아에서 르코르뷔지에가 권장한 〈예술의 종합〉을 실현한 유일한 예가 될 것이다.

예술의 종합과 여러 분야 간 접근에 쏠린 이러한 관심은 1948년 12월에 구상 예술 운동을 탄생시킨 건축가와 디자이너들, 그리고 예술가들에게도 매우 중요해 보였다. 초창기에 도르플레스와 무나리도 참여한 구상 예술 운동에는 비토리아노 비가노Vittoriano Viganò와 같은 건축가, 디자이너 조에 콜롬보, 그래픽 디자이너인 잔카를로 일리프란디Giancarlo Iliprandi, 그 외 여러 예술가들(특히 추상화가 루이지 베로네시Luigi Veronesi)이 가담했다. 그리하여 전후에 기업들도 최대한 기량을 발휘하여 기업 설비 전환을 시도했다. 피아조Piaggio와 이노첸티Innocenti가 이후 낡은 항공 부품들을 재사용하여 제작한 스쿠터가 바로 이러한 재전환의 노력에서 탄생되었다. 「베스파Vespa」(1946~1947)가 폰테데라(토스카나 주)에 있는 공장에서 출시되었는데, 이 이름은 말벌Vespa의 가벼움을 가리키는 동시에 저연비 자동차 주식회사Veicoli Economici Società Per Azioni에서 유래되었다. 베스파는 곧 람브로 강변의 밀라노에서 탄생한 「람브레타Lambretta」(1949~1950)와 합류했다.[23] 이 둘은 모두 항공 기술자가 고안한 것으로, 「베스파」는 코라디노 다스카니오Corradino D'Ascanio(그는 1930년부터 헬리콥터 시제품을 개발했다)가, 「람브레타」는 받침대로 금속관 골격을 사용했던 체사레 팔라비치노와 피에르루이지 토레Pierluigi Torre가 고안했다. 「베스파」와 「람브레타」는 스쿠터의 유형을 풍부하게 만들었을 뿐만 아니라 운송 수단 시스템에 혁명을 일으켰고, 그 결과 기계화되어 가는 이탈리아의 상징이 되었다.

23 밀라노의 로다노에서 2001년에 〈스쿠터와 람브레타 박물관〉이 문을 열었다. 이곳에는 이탈리아와 외국의 스쿠터 80대와 많은 고문서 자료가 보관되어 있다.

이 시기 동안 피렐리[24] 회사는 가구 분야에서 탄성 섬유와 포탄의 파편으로부터 비행기 탱크를 보호하기 위해 발명되었던 스펀지 고무를 가지고 새로운 실험을 했다. 소수의 젊은 기업가들은 아르플렉스Arflex(1950)를 설립했다. 즉시 마르코 차누소(1951년에 부드러운 곡선의 가벼운 안락의자인 유명한 「레이디Lady」를 만들었고, 1954년에는 침대로 전환 가능한 소파 「슬립오매틱Sleep-O-Matic」을 만들었다)와 같은 〈젊은〉 디자이너뿐만 아니라 이미 이름이 알려진 프랑코 알비니와 건축가 그룹 BBPR의 회원들도 이 회사에서 함께 일했다. 대량 생산된 좌석이 실내 장식업자의 전통적 기량을 몰아내고 새로운 주거 문화를 제시할 수 있게 해주었다. 시대의 흐름에 따라 잔카를로 데 카를로Giancarlo De Carlo, 티토 아뇰리Tito Agnoli, 피에르루이지 스파돌리니Pierluigi Spadolini, 조에 콜롬보, 치니 보에리Cini Boeri(집과 생활용품을 디자인한 최초의 여성들 중 한 명)[25]가 이 회사를 위해 설계도를 그렸다. 보에리는 밀라노 공대에서 지도 교수였던 차누소와 폰티 옆에서 건축가(디자이너) 직업에 첫발을 내디뎠다. 잘 휘어지는 유연한 폴리우레탄 관으로 만든 뱀이라는 뜻의 긴 소파 「세르펜토네Serpentone」(1971), 그리고 모듈식 소파 시리즈 「스트립스Strips」(라우라 그리치오티Laura Griziotti와 공동 제작) 같은 독창적인 몇몇 시제품이 그녀의 작품이다. 「스트립스」는 1979년에 콤파소 도로상을 수상했다. 피암Fiam에서 만든 그녀의 안락의자 「고스트Ghost」(1987년에 일본인 디자이너 토무 가타야나기トム片柳와 함께 디자인) 또한 1980년대 말에 상당한 성공을 거두었다. 아우렐리오 차노타Aurelio Zanotta 역시 가구와 장식 소품 분야에 입문하여 1954년에 사무실을 열고 강철관과 퍼스펙스나 플렉시글래스[26] 같은 중합체 관 등 신소재를

24 1873년에 조반 바티스타 피렐리Giovan Battista Pirelli가 설립한 이 회사는 타이어로 유명하며 탄성 고무로 된 완제품과 반제품들을 제작하여 산업 디자인에 매우 폭넓게 기여했다. 스포츠(축구공에서 테니스공까지), 수상 스포츠(고무보트, 고무 오리발, 마스크, 잠수복), 의복(방수), 산업(케이블), 위생 시설 등 분야도 다양하다. 1898년에 피렐리는 합리주의 건축가들이 1930년대에 조금씩 집 안에 약간의 색채를 넣기 위해 즐겨 사용했던 외장재 생산 전문인 리놀레움Linoleum 회사를 다시 사들였다.

25 C. 아보가르도, 『치니 보에리. 건축가이자 디자이너Cini Boeri. Architetto e Designer』(밀라노: 실바나, 2004).

26 영국에서 만든 아크릴 수지의 상품명인 퍼스펙스는 유리보다 장점이 많은 투명한 물질을 의미하며, 플렉시글래스는 항공기 유리창이나 대형 수족관 등에 사용되는 첨단 합성수지를 말한다. 플렉시글래스는 유리보다 광 투과율과 보온 성능이

실험하기 위해 많은 디자이너에게 도움을 요청했다. 그동안 마르코 차누소[27]는 크리스털과 강철의 결합에 성공하여 작은 원탁 「마르쿠소Marcuso」(1966)를 출시했다. 이어서 이 건축가는 신생 회사인 엘람Elam과 공동 작업으로 설비가 장착된 재미있는 부엌을 고안했고(1966), 수년에 걸쳐 온갖 종류의 도구(텔레비전에서 재봉틀을 거쳐 조명 기구에 이르기까지)를 디자인했다. 그러나 그의 가장 큰 공적은 자신이 계속해서 매우 중요한 역할을 — 비단 이탈리아만이 아니라 — 〈대〉건축과 관련하여 디자인의 〈중요성〉, 소규모 프로젝트의 중요성을 이론화했다는 점일 것이다.

 디자인 그리고 〈메이드 인 이탈리아〉의 핵심 주역이 될 또 다른 회사가 이 시기에 출범했다. 1949년에 엔지니어이자 밀라노 공대 시절 화학자 줄리오 나타Giulio Natta의 제자였던 줄리오 카스텔리Giulio Castelli가 세운 카르텔[28]이었다. 나타는 오래전부터 중합체[29]에 대한 연구를 수행해 왔으며 1963년에는 노벨상을 받기도 했다. 카스텔리는 신소재와 신기술의 잠재력에 주목했을 뿐만 아니라, 여러 건축가의 제안에 귀를 기울였다. 그중에는 후에 그의 아내가 될 안나 페리에리Anna Ferrieri도 포함되어 있었다. 당시 많은 디자이너가 매우 다양한 유형에 도전하고, 저렴하면서도 기발한 소품들을 고안하여 가사 세계를 경신하고 있었다. 이 물품들은 양동이, 알루미늄으로 된 채반, 유리로 만든 레몬 착즙기, 등나무로 된 빨래 방망이 등을 대체했다. 플라스틱 소재 덕분에 그들은 조화롭고도 혁신적인 형태에 강렬한 색채의 다양한 물품들을 내놓을 수 있었다. 로베르토 멩기Roberto Menghi는 곡선에 모서리가 둥그스름하고 인체 공학적 손잡이가 달린 오목한 그릇, 물뿌리개, 석유통을 디자인하고, 다양한 자동차용 소품들(카를로 바라시Carlo Barassi와 공동 작업한 혁신적인 스키 캐리어 「포르타스키Portasky」)을 고안했다.

뛰어나면서 무게는 절반 정도로 가볍다.

27 F. 부르크하르트, 『마르코 차누소. 디자인Marco Zanuso. Design』(밀라노: 페데리코 모타, 1994).

28 H.W. 홀츠바르트, 『카르텔Kartell』(쾰른: 타셴, 2011). 1999년에 노빌리오(밀라노 근처)의 본사에서 문을 연 카르텔 박물관의 소장품은 시제품, 초안, 플라스틱 소재의 여러 상표가 찍힌 다양한 용품들로 구성되어 있다. 박물관의 문서 보관소에는 제품, 도안, 사진, 인쇄물, 제품 카탈로그 등이 보관되어 있다.

29 분자가 기본 단위의 반복으로 이루어진 화합물. 염화 비닐, 나일론 따위가 있다.

지노 콜롬비니Gino Colombini는 가정용품들을 재해석하여 다소 낯선 색채로 빛을
발하는 용품을 제안했다. 카스틸리오니 형제는 새로운 장르의 반짝이는 도구들을
창안했고, 의자 같은 전통적 가구도 참신한 모델을 내놓으면서 종류가 다양해졌다.
차누소와 자퍼가 함께 만든 플라스틱으로 된 어린이용 작은 의자 「4999」(1964),
또는 조에 콜롬보가 ABS 플라스틱[30]으로 만든 곡선과 유선형 표면이 돋보이는
의자 「우니베르살레Universale」(1965~1967)를 들 수 있다. 이 의자는 플라스틱 소재로
전체를 주조한 최초의 의자이다. 안나 카스텔리 페리에리[31] 또한 새로운 유형을
만들어 낸 제작자이다. 쌓을 수 있는 테이블 「4905/7」, 네모지고 둥근 모양의 조절
가능한 부품 시스템(1967), 팔걸이와 등이 없는 의자 시리즈 「4830」(1979) 등의
정확한 스타일에 저렴한 가격, 상큼한 색상과 다용도 기능을 겸비한 제품들은 가정을
완전히 혁신시켰다. 모든 것은 각 제품의 구상과 제작뿐만 아니라 그 뒤로 이어지는
대량 생산까지, 철저하게 기능적이었다.

　　아주체나Azucena는 매우 색다른 프로젝트를 통해 살아났다. 이 작은 기업은
1947년에 몇몇 건축가(이냐치오 가르델라Ignazio Gardella, 루이지 카차 도미니오니,
코라도 코라디델라쿠아Corrado Corradi-Dell'Acqua)가 설립했다. 이 회사의 목표는 역사주의
정신에 입각하여 그들이 구상한 가구와 실내 장식품을 한정판으로 생산하는
것이었다. 다른 용도로도 사용 가능한 이 제품들은 대중을 겨냥한 것이 아니었다.
예를 들어 카차는 안락의자 「카틸리나Catilina」(1958)와 침대 「프랑수아조제프François-
Joseph」(이 이름은 그 자체로 이미 하나의 프로그램이었다!)의 설계도를 그렸다.

　　에르네스토 지스몬디Ernesto Gismondi는 빛의 세계에서 모험을 감행하기
시작했다(초기에는 세르조 마차Sergio Mazza와 함께였다). 1959년에 그는 자신이
설립한 회사 아르테미데를 위해 대량으로 조명 기구를 제작했다. 플라스틱 분말
소재로 만들어진 실내 조명 기구 「코쿤Cocoon」을 제작하기 위해 메라노에 건립된

30　일반 플라스틱보다 충격과 열에 강한 합성수지로 장난감, 가구, 자동차용품, 전자 기기 등 일상 생활에 쓰이는 다양한
제품의 소재로 많이 사용된다.

31　C. 모로치, 『안나 카스텔리 페리에리Anna Castelli Ferrieri』(바리: 라테르차, 1993).

플로스는 1961년 카스틸리오니가 창작하여 이후 디자인 아이콘이 된 매우 혁신적인 조명등 「아르코Arco」(1962)와 같은 용품을 제작했다. 키가 큰 이 전기스탠드는 벽이나 천장에 붙어 있지 않고 독립적으로 광원을 얻도록 고안되었다.

〈역사적〉 기업들도 대거 쇄신을 기도했다. 1937년에 졸업한 건축가 오스발도 보르사니Osvaldo Borsani의 주도 아래 밀라노에서 조금 떨어진 바레도 지역의 아틀리에 보르사니는 테크노Tecno로 이름을 바꾸었다. 이 명칭은 회사가 추진한 신소재 분야의 연구와 회사가 내놓은 새로운 단계의 모듈식 제품들과 아주 잘 어울렸다. 소파 「D70」(1954), 유연한 팔걸이와 기울기를 조정할 수 있는 등받이를 갖춘 안락의자 「P40」(1955), 그리고 분절되어 조절이 가능한 침대 「L77」(1957)이 새로운 길을 열었다. 아르테루체Arteluce[32]는 아틀리에 겸 제품을 판매하는 가게로 새로 문을 열었다. 해군 항공 엔지니어 교육을 받은 지노 사르파티Gino Sarfatti[33]는 이 회사에서 소재와 광원의 선택뿐만 아니라 생산 기술과 무대 효과[34] 면에서도 매우 혁신적인 조명 기구를(400종 이상!) 구상하고 제작하기 위해 1939년에 시작한 업무를 계속해서 수행했다. 중부 이탈리아의 마르케 지역(소형 가정용품에서 엄청난 톤의 선박에 이르기까지 온갖 종류의 물품을 고안하고 생산함으로써 이탈리아 디자인이 발달하는 데 의미 있는 기여를 했다)에서는 구치니Guzzini 가문 3세대가 활동을 준비하고 있었다. 조 폰티와 특히 루이지 마소니Luigi Massoni가 공동 설립한 프라텔리 구치니Fratelli Guzzini 회사는 1912년부터 처음에는 쇠뿔, 이어서 안전유리(이 회사는 ARAR[35]가 비축해 둔 비행기의 원창을 재활용했다), 마지막으로 플라스틱(두 가지 톤 효과가 나게 플라스틱 판을 녹인 혁신적인 용액이 1953년에 개발되었고, 사출(射出) 몰딩은 1955~1960년대에 개발된 것으로 추정된다)으로 된 식탁과

32 1973년에 아르테루체는 플로스에 업무를 넘겨준다.
33 『지노 사르파티, 빛의 디자인Gino Sarfatti. Il Design della Luce』, 트리엔날레 디자인 미술관, 2012. 9. M. 로마넬리, 『지노 사르파티 선집 1938~1973Gino Sarfatti. Opere Scelte 1938-1973』(밀라노: 실바나, 2012).
34 그는 1954년에는 테이블 램프 「모드 559Mod. 559」로, 1955년에는 조립식 조명 기구 「모드 1055」로 콤파소 도로상을 수상했다.
35 Azienda Rilievo Alienazione Residuati는 재건의 재정적 지원을 위해 적에게 뺏기거나 연합군이 이탈리아 땅에 버리고 간 군사 차량과 전쟁 물자의 엄청난 재고품을 관리하고 팔아 치우는 일을 맡은 공기업이었다.

주택용 품목들을 출시했다. 그러나 구치니는 그 정도 성공에서 멈추지 않고 계속해서 발전하여, 1963년 수년 동안 피에로 카스틸리오니Piero Castiglioni, 렌초 피아노Renzo Piano, 그 외에도 알프스 저편의 많은 디자이너와 협업했던 이구치니 일루미나치오네iGuzzini Illuminazione 회사와 합병한다.

이 시기에 포놀라Phonola에 있다가 이어서 아내인 오노리나 토마신Onorina Tomasin(최초의 여성 기업가들 중 한 명)과 함께 라디오마렐리Radiomarelli로 회사를 옮겨 일했던 기술자 주세페 브리온Giuseppe Brion은 비록 기간이 짧기는 했지만 회사의 중요한 발판을 마련했다. 시간이 있을 때마다 주세페와 그의 아내는 제삼자를 위해서 라디오 수신기를 수집하곤 했는데, 이후 베가Vega와 라디오 베가 텔레비전이라는 상표를 붙여 자신들의 라디오를 제작하기 시작했다. 그리하여 1960년에 자신의 성(브리온)과 별의 이름(베가)을 결합한 브리온베가가 탄생했다. 이 회사는 보네토, 차누소, 자퍼, 카스틸리오니 형제 등 몇몇 디자이너들 덕분에 대단한 성공[36]을 거두었다. 브리온베가의 특별한 점은 여러 다양한 접근 방식들의 잠재성을, 심지어 양식적 측면에서도 간파해 내는 역량이었다. 로돌포 보네토Rodolfo Bonetto의 혁신적 기술, 차누소와 자퍼의 아직 설익은 미니멀리즘, 카스틸리오니 형제의 다다이즘 언어가 갖는 아이러니를 포착해 냈다. 디자이너들은 플라스틱, 목재, 금속 등 소재 선택에서 절대적으로 자유로웠다. 서로 다른 형태를 가졌음에도 불구하고 많은 제품이 최소한 하나의 공통 요소를 가지고 있었는데, 모든 제품이 전형적인 붙박이 물품과 움직이는 용품의 중간 정도에 위치하였다. 차누소와 자퍼의 라디오 「TS 505」(1964), 피에르 자코모 카스틸리오니의 스테레오 「RR 126」(1966), 마리오 벨리니Mario Bellini의 하이파이 스테레오 「RR 130」(1970), 자퍼의 휴대용 트랜지스터라디오 「사운드북Soundbook」이 그러한 경우이다. 목표는 실내에서 때로는 야외에서, 또한 이탈리아 사람들이 즐기기 시작한 〈소풍〉[37]에서도 사용할 수 있는 장치를 만드는

36 특히 두 번의 콤파소 도로상으로 두각을 드러내게 된다. 하나는 1962년, 차누소와 자퍼의 「도니 14Doney 14」로 받은 것이고, 다른 하나는 1970년 브리온베가 활동 전반에 대해 받은 상이다.

37 1964년 제3회 트리엔날레의 〈바다에서의 경주〉 부문을 책임진 사람은 건축가 가에 아울렌티이다.

것이었다. 차누소가 창작한 텔레비전 「블랙 ST 201Black ST 201」(1969)이 같은 유형의
다른 장치들과 마찬가지로 미니멀리즘의 징후를 보이며 〈비구상 물품〉으로 미리
출시되었다. 차누소와 자퍼는 언제나 거의 미래를 예견하면서도 〈현대의 흐름을
놓치지 않는〉 능력을 갖추고 있었다. 이탈리아 통신 협회인 지멘스Siemens에서
나온 「그릴로Grillo」(1965)가 그 증거이다. 이 제품 역시 우리가 오늘날 사용하는
모든 폴더형 휴대 전화의 선구자이자 하나의 원형으로서, 〈손안에 쏙 들어가는
전화기〉였다. 그뿐만 아니라 「그릴로」는 비정형적 실내 장식의 한 요소가 되었다.

밀라노와 디자인의 확산

1950년대 초는 산업과 상업, 사업과 문화의 도시 밀라노가 더욱 입지를 굳히는
시기였다. 1930년대부터 이 도시의 특성이 된 예술과 산업의 긴밀한 관계는 수공업
아틀리에와 전문 출판물의 촘촘한 망, 특히 트리엔날레와 같은 대규모 전시회와 상품
박람회와 같은 국제 박람회의 영향으로 더욱 증폭되었다. 이 시기에 행동 문화, 가장
바람직한 의미의 생산 문화에 우선으로 투자하는 일정한 열기가 형성되었다. 달리
말하면 그것은 기획 문화, 산업 디자인 문화였다.

　　　　1951년에 제9회 트리엔날레(루차노 발데사리Luciano Baldessari의 무대 장치, 루초
폰타나의 대규모 조명 기구와 안토니아 캄피Antonio Campi의 세라믹 패널)는 디자인의
역사에서 초석이 된 두 전시회를 개최했다. 「유용성의 형식」(이 제목은 이후로 하나의
슬로건이 되었으며, 산업 디자인 문제를 다루었던 이 전시회에서 유용성의 개념이
〈세트〉의 개념을 대체했다), 그리고 가구와 도구 제작을 처음으로 표본화시킨
「주거의 방」이 그것이다. 폰티는 그것이 〈모든 경향에 개방되기를〉 원했고, 전시회에
참여한 여러 위원들은 현대적 취향을 전면에 내세웠다. 반면 스웨덴과 핀란드는
세련된 방에서 생활 방식을 〈현대화하고〉 싶어 하는 모든 사람이 추구했던
스칸디나비아 가구들을 전시했다.

　　　　그러는 동안 백화점 라 리나센테는 그래픽 디자이너 막스 후버Max Huber가 이끈

〈그래픽 아트와 광고〉 자체 부서와 함께 다시 문을 열었다. 그는 물건을 판매할 뿐만
아니라 이탈리아인들의 취향에 〈영향을 미치고〉 싶어 했다. 1952년부터 디자인의
미래를 위해 매우 중요한 한 전시회가 조직되었다. 「제품의 미학」이라는 제목의
이 전시회를 계기로 최고의 디자이너와 공산품에 가격을 부여할 수 있는 가능성이
거론되기 시작했다.

　　　제30회 밀라노 상품 박람회는 「예술과 산업 미학전」을 수용했다. 이 전시회는
다음 해인 1953년에 한 번 더 개최된다. 1920년에 일시적으로 개최된 전시회를 통해,
스타일과 소재에서 파격적인 실험을 선보였을 뿐만 아니라 건축가와 디자이너들
그리고 예술가들을 서로 만나게 해주었던 이 전시회는 1946년 이후에 또 한 번 산업
디자인을 위한 〈발판〉을 마련하였다. 전후에 개최된 첫 번째 전시회에서 전기세탁기
시제품인 「캔디Candy」(몬차의 사업가 에덴 푸마갈리Eden Fumagalli가 업종을 전환하여
집에서 세탁할 수 있는 최초의 기계를 만들었다)가 전시되었다. 또한 공작 기계, 신발,
장난감, 전기 기구, 플라스틱 소재를 변형시킬 수 있는 기계들도 나란히 전시되어
있었다. 다음 해에는 가구 산업으로 노선을 바꾸어 전시관 전체를 거기에 할애했다.
1961년부터 밀라노 가구 박람회는 완전히 독립적으로 운영되었는데, 이후 당시
9월에 열렸던 이 전시회는 메이드 인 이탈리아 가구에 대한 대중의 관심을 끄는
데 크게 기여했던 전통적인 4월의 상품 박람회를 대체했다. 이 가구 전시회들은
처음에는 밀라노 상품 박람회의 통로에서, 그다음에는 밀라노 근교 로페로의 새로운
전시장에서 유행의 모든 변화를 지켜본 세심한 증인이었다. 1980년대부터 가구
전시회들은 동시에 조직된 다른 행사의 진원지가 되었다. 이 행사들이 도시 전체를
차츰 결집시키고, 전시에서 다루는 주제의 폭을 확장시키게 된다. 밀라노는 이렇게
매년 4월에 〈디자인의 도시〉가 되었다.

　　　잡지 『도무스』 269호(1952)는 〈이탈리아의 경우〉에 관한 몇 가지 역설들, 특히
제품들이 미학적으로 상당히 구체적인 일관성이 있음에도 불구하고 디자이너라는
직업이 공식적으로 존재하지 않는다는 역설(이 현상은 오늘날에도 계속되고 있다)을

코라디노 다스카니오
스쿠터 「베스파 GS 150」, 1955년
이탈리아, 피아조
뉴욕, 현대 미술관

피아조 「베스파」 광고, 1960년

체사레 팔라비치노, 피에르루이지 토레
스쿠터 「람브레타」, 1949~1950년
이탈리아, 이노첸티

마르코 차누소
안락의자 「레이디」, 1951년
이탈리아, 아르플렉스
금속, 라텍스 망사, 섬유
뉴욕, 현대 미술관

마르코 차누소
침대 겸용 소파 「슬립오매틱」, 1954년
이탈리아, 아르플렉스
강철, 라텍스 망사, 섬유
개인 소장

치니 보에리가 디자인한 아르플렉스의
소파 「세르펜토네」를 운송하는 모습, 1971년

치니 보에리, 토무 가타야나기
안락의자 「고스트」, 1987년
이탈리아, 피암
유리
파리, 장식 미술 박물관

치니 보에리
침대 「스트립스」, 1972년
이탈리아, 아르플렉스
나무, 발포 폴리우레탄, 열가소성
폴리에스테르 섬유, 극세사 벨벳

로베르토 멘기
석유통, 1958년
이탈리아, 피렐리
폴리에틸렌 플라스틱
뉴욕, 현대 미술관

지노 콜롬비니
쓰레받기, 1957년
이탈리아, 카르텔
폴리스티렌
파리, 국립 현대 미술관-퐁피두 센터

조에 콜롬보
의자 「우니베르살레」, 1965~1967년
이탈리아, 카르텔
ABS 플라스틱
뉴욕, 현대 미술관

안나 카스텔리 페리에리
조립식 수납장, 1967~1969년
이탈리아, 카르텔
ABS 플라스틱

오스발도 보르사니
<움직이는 날개>로도 불리는
안락의자 「P40」, 1955년
이탈리아, 테크노
검은색 강철, 섬유
바일 암 라인, 비트라 디자인 미술관

아킬레와 피에르 자코모 카스틸리오니
램프 「아르코」, 1962년
이탈리아, 플로스
대리석, 스테인리스, 알루미늄, 전기 부품

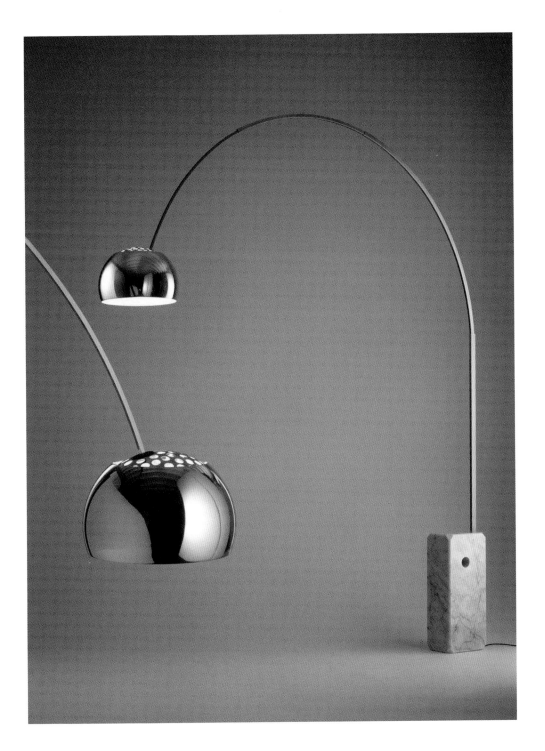

(이미!) 주장한 「산업 디자인 선언Manifesto per il Disegno Industriale」을 발표했다. 사람들은
〈산업 디자인, 취향, 미학, 집을 위한 생산의 시대가 도래했다〉는 사실을 인정했다.

산업 디자인이 진정한 주역이 되는 시기는 1954년이었다. 제10회
트리엔날레에서는 제1회 국제 산업 디자인 학회의 총회가 같은 제목의 전시회와
함께 개최되었다. 이 학회 동안 줄리오 카를로 아르간Giulio Carlo Argan이 표명한
의견은 대단한 반향을 불러일으켰다. 엔초 프라텔리Enzo Fratelli[38]는 다음과 같이 썼다.
〈아르간은 주거 설계의 문제와 자산의 분배 문제 그리고 그것의 형식적 특질의
문제를 병치시킴으로써 디자인을 도시 계획과 비교했고, 그다음에는 제품에서
두 공간, 즉 기능의 공간과 표현의 공간이 있음을 식별했다.〉따라서 미국에서
생각하는 것과 같은 산업 디자인의 순전히 〈장식적〉 역할은 거부되었고, 사람들은
이탈리아인들이 별 어려움 없이 계속 이 방향으로 나아갈 수 있을 것이라고
예견하면서 〈예술적〉이고 〈지적〉인 도안에 따라 제작된 공산품을 언급했다.
철학자인 엔초 파치Enzo Paci는 〈디자이너는 예술과 사회 사이에 위치하고 있다〉는
점을 주지시켰다. 디자이너가 〈결코 실현된 적이 없는 유기적 통일성 속에서 새로운
삶의 방식을 표현하는 형태를 만들어 낸다〉는 점도. 이렇게 디자이너라는 인물은
건축가와 미술가에게서 해방되고 있는 중이었다. 회의가 끝나고 마련된 동의안 ―
이는 오랫동안 자신이 울름에 건립한 조형 대학(일종의 뉴 바우하우스)에 대해 말해
왔던 막스 빌이 발의했을 것이다 ― 은 트리엔날레가 진지한 〈산업 디자인 학교〉의
창설을 장려할 수 있으리라는 소망을 공식화했다. 많은 이탈리아인이 교수 또는
학생의 자격으로 이 학교를 드나들게 된다.

국제 산업 디자인전은 스칸디나비아와 영국, 독일의 제품을 소개하고
이탈리아의 기여를 부각시킴으로써 이제 바우하우스가 시대에 뒤졌음을 입증하고자
했다. 그곳에서 자리를 차지했다가 이후 모두 제작, 출시된 150점의 물품들은 공산품
생산을 한 편의 파노라마(다소 자의적이기는 했지만)처럼 보여 주었다.

38 Insofferenza e Dinamica del Design Italiano 1960-1990, *Mobili Italiani 1961-1991*, Le Varie Età dei linguaggi, 1991.

같은 시기에 『스틸레 인두스트리아*Stile Industria*』가 등장했다. 『도무스』의 한
난에서 탄생한 이 예외적인 잡지는 알베르토 로셀리의 주도하에 이후 9년 동안,
디자인과 건축, 생산과 스타일 그리고 디자이너의 윤리까지 이 분야의 모든 측면과
문제를 다루는 특별한 토론의 장이 되었다. 또한 콤파소 도로 디자인 공모전이
발족된 것도 이 시기(1954)였다. 폰티와 로셀리의 공동 아이디어로 탄생한 이 상은
공산품 분야에서 기술과 형태에 관한 연구에 참여하여, 제품의 미적 특성과 기능성을
종합하는 데 성공한 기업가와 장인들 그리고 스타일리스트들을 가려내기 위해
제정되었다. 애초에 이 상은 모든 소비재를 포괄했다. 그리고 심사 위원은 언제나
유명 인사들로 구성되었다. 폰티와 로셀리뿐만 아니라 차누소, 로제르스, 알비니,
P. G. 카스틸리오니 등등. 콤파소 도로상은 이내 디자인의 현황(제작사, 제작자,
기획자, 양식과 방법)을 명확하게 판단하는 계기로 자리매김했고, 이 때문에 콤파소
도로상은 역사적 자료의 가치를 갖게 된다. 수상자들은 계절의 흐름에 따라 연이어
등장한 여러 디자이너와 이탈리아 디자인의 역사를 증명한다. 제5회(1959)부터
제8회(1964)까지는 ADI가 이 상을 관리했지만, 이후로 ADI는 자율 방식을 택했다.
첫 시즌은 1970년에 막을 내리고, 오랜 논쟁을 거친 뒤 1979년에 다시 재개되었다.[39]

　　　　ADI는 일군의 디자이너들과 식견 있는 기업인들에 의해 1956년에
발족되었다. 둘의 조합은 이 분야에서는 이례적인 것으로, 그들은 판매를 촉진시키고
디자인의 전위적 역할을 제도화하려는 출자자와 기획자들이 서로 가까워질 수
있도록 했다. ADI는 폰티의 밀라노 스튜디오를 본부로 삼았다. 60명의 사람들이
과학 기술 박물관[40]에서 소집된 첫 회의에 참여했는데, 이 장소는 결코 우연이
아니었다. 폰티가 특별히 산업 디자인에 할당된 부문을 창설할 생각을 해낸 곳이
바로 여기였기 때문이다(그는 디자인이 〈예술〉뿐만 아니라 〈기술〉과도 연결되는
것을 원하지 않았다). 최초 의장으로 선출된 사람은 로셀리였다. 운영 위원회를 처음
구성한 사람은 두 명의 디자이너(BBPR의 회원인 엔리코 페레수티*Enrico Peressutti*와

39　콤파소 도로상의 더 상세한 역사에 대해서는 여러 판본의 카탈로그들을 참조할 수 있다.

40　현재의 레오나르도 다빈치 국립 과학 기술 박물관.

알베 스테이네르(Albe Steiner)와 두 명의 기업가(밀라노 출신의 줄리오 카스텔과 베네치아의 안토니오 펠리차리Antonio Pellizzari)였다.

협회 활동은 즉시 활발해졌다. 협회는 이탈리아와 외국에서 〈창작된〉 제품들을 알리기 위해 학회와 전시회를 조직했다. 1961년, 베네치아에서 개최된 국제 산업 디자인 협회의 학회 — 이는 1983년에 제12회 밀라노 학회 구성과 더불어 다시 시도된다 — 는 〈숟가락에서 도시까지〉를 주제로 삼았는데, 이 슬로건은 1917년에 토리노 출신 미래주의자 니콜라 갈란테Nicola Galante가 내놓은 표어 〈왕궁에서 포크까지〉에 응답한 것이었다. 그는 디자이너의 활동 영역에서 단숨에 진가를 발휘하는 장점이 있었다. 그는 형태와 기능의 불가분성을 강조했는데, 로제르스는 이 원칙을 재건의 주된 목표로 삼았다.

ADI[41]의 역사는 세월의 흐름에 따라 디자인 영역을 뒤흔들었던 문제와 논쟁들을 그대로 반영한다. 기획자의 직업적 위상을 보호하고 디자이너 양성을 책임지는 교육 기관을 설치해야 할 필요성, 〈지속적인 제품 전시회〉를 조직하고 또 다른 용어로 디자인 박물관을 건립할 필요성을 제기했다. 디자인 박물관의 건립은 자주 거론되어 2000~2010년 사이에 어느 정도로는 결론이 났다. 제11회 트리엔날레(1957)는 이전 대회와 직결되어 있었다. 제11회 트리엔날레 역시 교육적 의도에 따라 더 〈발달한〉 기술로 제작된 제품과 수공업 방식으로 제작된 제품들을 전면에 내세움으로써 산업 디자인에 관한 전시회를 수용했다. 로셀리의 표현을 인용하면, 〈유럽의 디자인 문화라는 가설은 그 이후 매우 가까운 현실로 나타났다〉. 다음 대회부터 제16회 트리엔날레(1980년대)까지 산업 디자인은 더 이상 독립성을 가질 수 없게 된다. 그럼에도 불구하고 〈집과 학교〉를 주제로 한 제12회 트리엔날레(1960)는 소재에 관한 흥미로운 비교를 제안했다. 이 대회에서 알비니와 제이 도블린Jay Doblin은 「국제 유리와 강철전Mostra Internazionale del Vetro e dell'Acciaio」을 선보였다. 두 사람은 세계의 오지 네 곳에서 모은 유리와 강철로 만든 제품들을

41 A. 판세라, A. 그라시, 『이탈리아 디자인L'italia del Design』(카살레 몬페라토: 마리에티, 1989). R. 데 푸스코, 『ADI의 역사Una Storia dell'ADI』(밀라노: 프란코 안젤리, 2010).

선별하여 〈명예의 계단〉 난간을 따라 전시했다.

제13회 트리엔날레 — 〈여가 시간〉을 기본 노선으로 삼아 전 지구적
환경 개념을 강조했다 — 는 〈팝 아트〉의 해로 역사에 기록되었다. 1964년은
베네치아 비엔날레가 많은 일상용품에 스며들게 될 어떤 정신을 불어넣은 해였다.
4년 뒤(1968)에는 트리엔날레를 비판하는 분위기가 고조되는 가운데(논쟁이
트리엔날레를 막지는 못했다), 마침 5월에 열린 대회는 다수(多數)라는 주제를 통해
곧 당대의 관심사가 될 문제 하나를 예고했다. 이 전시회의 기본 방침을 결정한 학술
위원회의 위원들은 잔카를로 데 카를로, 로셀리, 스테이네르, 비가노와 차누소였다.
여러 부문(오류, 정보, 전망)으로 나누어 변화를 준 코스 중 젊은 디자이너들에게
특별한 공간이 부여되었는데 그들은 당시로선 별로 알려지지 않은 식수난을 주제로
그것이 야기한 생태 변화에 관심을 가졌다. 사람들은 낯설음을 강조한 〈타이어-
터널〉을 통과하여 〈이탈리아적 표현과 제품들〉의 공간에 도달했다. 이 공간에서는
조에 콜롬보(그에 대해서는 뒤에 다시 살펴볼 것이다)가 생각해 낸 〈유연하고 조절
가능한 주택용 프로그래밍 시스템〉과 같이 다른 생활 환경을 위한 다양한 제안이
나란히 전시되었다.

또한 1950년대 초에 밀라노에 마련된 특별한 쇼룸 몇 곳을 주목할 필요가
있는데, 이 쇼룸들은 디자인과 관련하여 이후 진정한 문화적 표본이 될 것이다.
페르난도와 마달레나 데 파도바Fernando & Maddalena De Padova는 1953년에 처음에는
대중이 스칸디나비아(트리엔날레 덕분에 상당한 성공을 거두었다) 작품에 관심을
갖게 할 목적으로 한 공간을 마련했고, 다른 작품은 몇몇 디자이너의 후원에 힘입어
〈제품〉 전시장 속에서 첫선을 보였다. 특히 건축가의 아들로 본인도 건축가인 비코
마지스트레티[42]가 강력하게 후원했다. 마지스트레티는 무엇보다 집과 실내 장식에

42 아버지에게서 물려받은 콘세르바토리오 거리의 건축사 사무실에서 피에르 줄리오 마지스트레티(1891~1945)는
연구자들이 출입할 수 있는 고문서 보관소를 갖춘 〈재단-집-박물관〉을 창설했다. F. 이라체 & V. 파스카, 『비코
마지스트레티. 건축가이자 디자이너Vico Magistretti. Architetto e Designer』(밀라노: 엘렉타 1999). B. 피네시, 『비코
마지스트레티』(만토바: 코라이니, 2003).

지노 사르파티
조명 기구 「모드 2097/30」, 1958년
이탈리아, 아르테루체
크로뮴 도금 강철
파리, 국립 현대 미술관-퐁피두 센터

지노 사르파티
책상 램프 「566」, 1956년
이탈리아, 아르테루체
황동, 옻칠 금속, 채색 강철, 전기 부품
파리, 국립 현대 미술관-퐁피두 센터

지노 사르파티
탁자 램프 「534」, 1951년
이탈리아, 아르테루체
황동, 옻칠 금속, 채색 강철, 전기 부품
파리, 크레오 갤러리

아킬레와 피에르 자코모 카스틸리오니
스테레오 세트 「RR 126」, 1966년
이탈리아, 브리온베가
파리, 국립 현대 미술관 - 퐁피두 센터

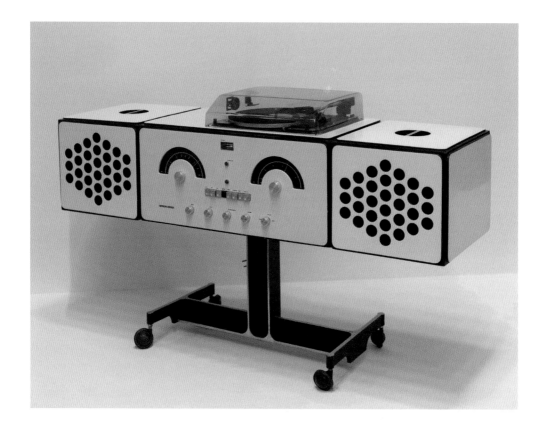

마르코 차누소
라디오 「TS 502」, 1964년
이탈리아, 브리온베가
뉴욕, 현대 미술관

다음 페이지

리하르트 자퍼, 마르코 차누소
휴대용 텔레비전 수상기 「도니 14」, 1962년
이탈리아, 브리온베가
파리, 국립 조형 예술 센터/국립 현대 미술 재단

리하르트 자퍼, 마르코 차누소
텔레비전 수상기 「알골 11 Algol 11」, 1964년
이탈리아, 브리온베가
파리, 국립 현대 미술관-퐁피두 센터

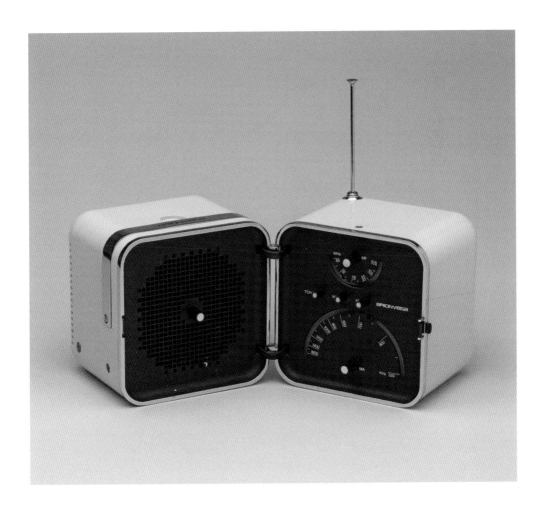

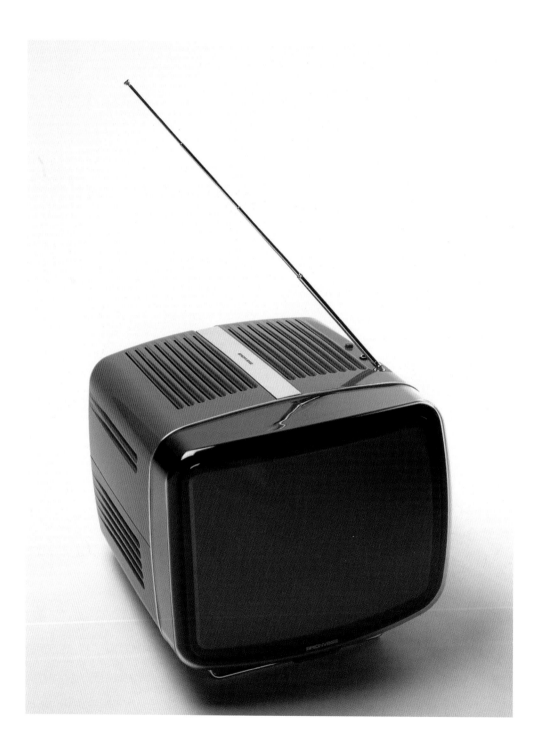

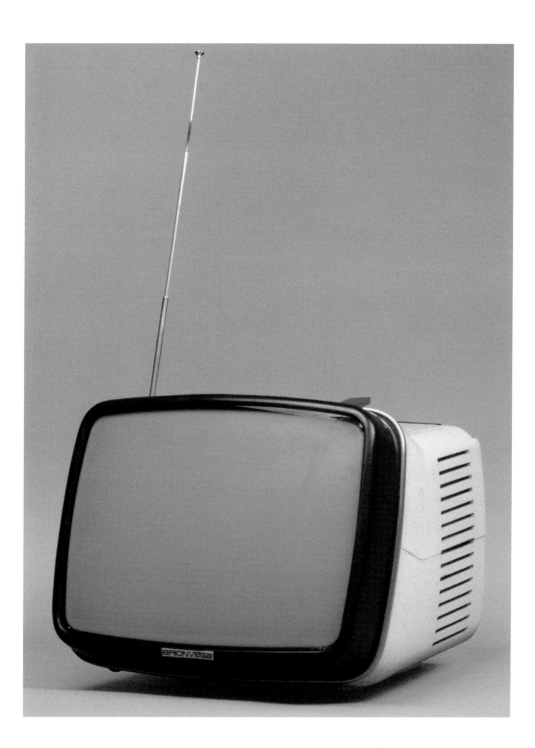

제10회 트리엔날레
국제 산업 디자인 전시회
밀라노, 1954년

제11회 트리엔날레
국제 산업 디자인 전시회
밀라노, 1957년

프란코 알비니, 제이 도블린
제12회 트리엔날레에서 선보인
「국제 유리와 강철전」, 1960년

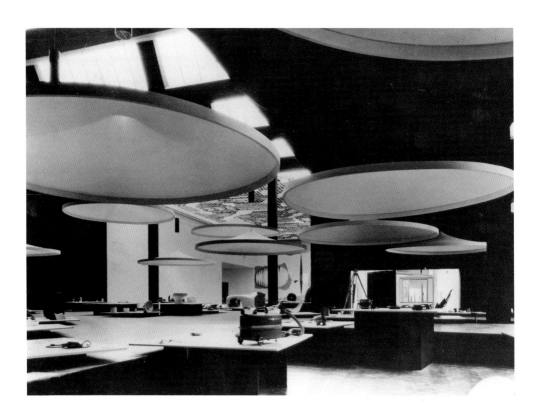

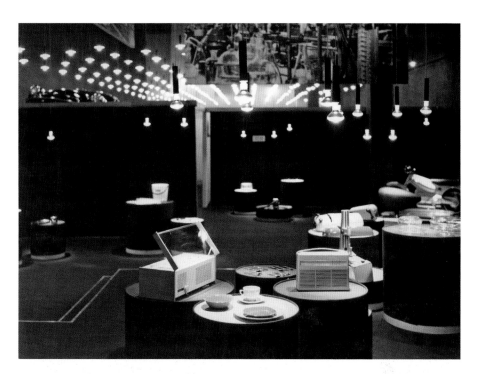

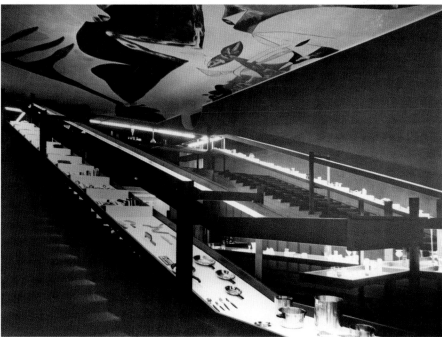

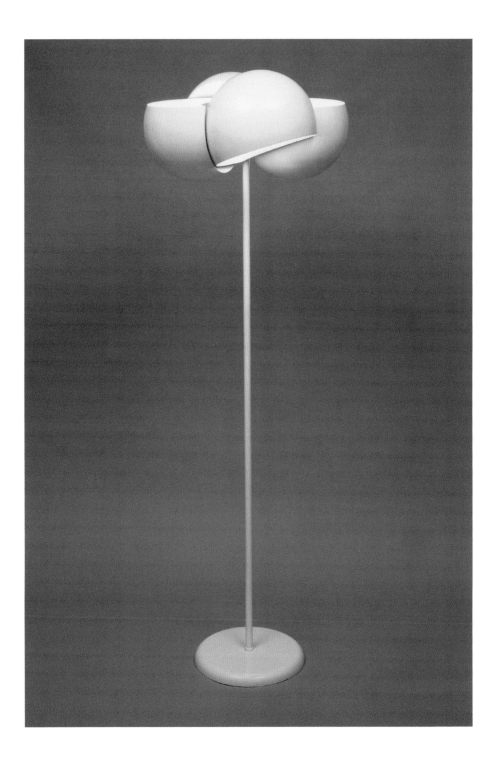

비코 마지스트레티
전기스탠드 「귀니오네Guinione」, 1970년
이탈리아, 아르테미데
뉴욕, 현대 미술관

비코 마지스트레티
조명등 「에클리세」, 1967년
이탈리아, 아르테미데
옻칠 알루미늄, 전기 부품
뉴욕, 현대 미술관

리하르트 자퍼, 마르코 차누소
전화기 「그릴로」, 1965년
이탈리아, 지멘스
뉴욕, 현대 미술관

특별한 관심을 가졌다. 그는 건물뿐만 아니라 당시에 나온 공산품의 〈고전〉으로 여겨지는 가구와 물건들의 기획자로서 주제에 접근했다. 아르테미데를 위해 그는 의자 「셀레네Selene」(1967)와 램프 「에클리세Eclisse」의 도안을 그렸고, 카시나를 위해서는 소파 「마랄룽가Maralunga」(1973)와 최초의 직물 침대 「나탈리Nathalie」(1978)를 고안했다. 그는 1978년부터는 〈침대 스타일리스트〉로 자신을 소개하며 플로우Flou를 위해 일련의 긴 연작을 출시한 개척자이자 유일하고 독특한 유형을 만들어 내는 제작자였다.

1957년 밀라노에서 아르포름Arform(현대적 가구와 소품을 상품화하고 제작하기 위해 파올로 틸케Paolo Tilche가 주도했다)과 센트로 플라이Centro FLY가 문을 열었다. 이 가게는 에스컬레이터, 배경 음악, 그리고 상표로(매우 눈에 띄는 이 상표에는 디자이너의 이름이 적혀 있었는데, 이것이 엄청난 혁신을 일으켰다) 방문객들에게 충격을 주었다. 이곳에서는 주로 〈백만 가지 멋진 것들을 위한 백만 가지 새로운 것들〉과 같은 제목으로 부엌을 전시하였다.

롬바르디아 주의 주도는 또한 전문 출판물에서도 특권적인 장소였다. 밀라노는 의미 있는 방식으로 이탈리아 산업 디자인, 특히 가구와 장식품의 발달과 보급에 기여했다. 1989년에 미술사가 에우제니오 바티스티Eugenio Battisti는 이탈리아에서 출간되는 전문 잡지로 건축 관련 잡지 56개, 도시 계획 관련 14개, 가구 관련 26개, 디자인 자체에 관한 잡지 18개를 나열했다. 〈구상Progetto〉을 주제로 삼은 이 모든 제목의 잡지 중에서 47권이 밀라노에서 출간되었다.

1954년부터 에르네스토 나탄 로제르스가 주관했던 『카사벨라』는 디자인에 관심을 덜 보였지만, 알레산드로 멘디니Alessandro Mendini가 이 잡지를 주관했던 1970년부터는 〈급진적 디자인〉의 실험들을 보급하는 기관(1976년까지)이 된다. 1949년에 다시 폰티의 손으로 넘어간 『도무스』는 1950년대에 일정하게 지속적으로 가구와 장식에 관심을 가졌다. 체사레 카사티Cesare Casati가 1961년부터 1978년까지 협력했던 이 잡지는 디자이너를 위한 진정한 포럼인 〈에우로도무스Eurodomus〉를

기획했다. 제노바(1966년 5월), 토리노(1968년 봄과 1972년 5월) 그리고
밀라노(1970년 5월, 팔라초 델라르테)에서 열린 이 포럼의 목표는 가구에서 실험적
해법들을 제시하여 현대 세계에 편입시키고 또한 그것을 다른 나라의 제품들과
대조시키는 것이었다. 이 토론회들은 신소재에도 깊은 관심을 가졌다.

우리는 앞에서 짧지만 강렬했던 『스틸레 인두스트리아』의 시기를 언급했었다.
이제 출판 순서에 따라 1954년에 〈실내 장식 잡지〉로 출간되어 지속적으로 가구와
소품 분야에서 최첨단 참고 서적이 된 잡지 『인테르니*Interni*』에 대해 말할 차례이다.
지난 수십 년간, 이 잡지는 「푸오리 살로네*Fuori Salone*」(장외 전시) 같은 많은 디자인
행사를 기획하기도 했다. 1961년에 피에라 페로니*Piera Peroni*는 『아비타레*Abitare*』를
창간했다.[43] 이 잡지는 항상 인간과 생활 환경 사이의 관계를 다루려 했지만 시간이
흐름에 따라 차차 편집의 틀에서 몇 가지 변화를 겪게 된다. 1968년, 처음에는
『보그*Vogue*』의 부록으로 기획된 『카사 보그*Casa Vogue*』의 첫 호가 출간되었다.
1922년까지 이사 베르첼로니*Isa Vercelloni*의 주관하에 〈거주하는 집들〉을 보여 주려 한
이 잡지는 사회 현상에 지속적으로 관심을 가졌다.

1963년 루이지 마소니가 시작한 『형식*Forme*』(〈유용한〉이 생략됨), 1968년부터
A. M. 프리나*A. M. Prina*가 주도한 조명 기구 전문 잡지 『포르마루체*Formaluce*』(빛의
형상)도 주목할 만하다. 이 잡지들은 작은 출판사에서 출간되었지만 기업들이 이런
잡지의 보급에 관심을 가졌다. 그리하여 1964년부터 1991년까지 부스넬리*Busnelli*
그룹은 6개월마다 현대 디자인 문화에 대한 흥미로운 토론을 기사로 실은
『칼레이도스코피오*Caleidoscopio*』(만화경)를 출간했다. 1967년에는 가구와 조명
분야에서 활동하는 8개 기업(아르플렉스, 아르테미데, 베르니니*Bernini*, 보피*Boffi*,
카시나, 플로스, Icf, 테크노)은 연합하여 공동 잡지 『오타고노*Ottagono*』(8각형)를

43 1976년부터 1991년까지 『아비타레』는 프란카 산티 구알티에리*Franca Santi Gualtieri*가 주도했다. 그는 특히
가구 전시회를 계기로 많은 특집호를 편찬했다. 이탈로 루피*Italo Lupi*, 스테파노 보에리*Stefano Boeri*(2007년), 마테오
피아차*Matteo Piazza*(2011년 이후)가 그의 뒤를 잇는다.

출간했다.[44] 핀메카니카Finmeccanica는 『치빌타 델레 마키네Civiltà delle Macchine』(기계
문명)를 간행했고, 올리베티는 『조디악Zodiac』을, 피렐리리놀레움Pirelli-Linoleum은
『에디리치아 모데르나Edilizia Moderna』(현대 건축)를 출간했다. 1964년에 산업 디자인
특집으로 나온 이 잡지의 85호는 1967년에 콤파소 도로상을 수상했다. 마지막으로
1956년부터 1969년까지 『콸리타Qualità』(줄리오 카스텔리가 시작하고 미켈레
프로빈차리Michele Provinciali가 구상하여 카르텔에서 출간했다)는 11권에 걸쳐 디자인
문화에서의 합성 소재 문제에 관한 많은 자료를 제공했다.

1960년대의 전환점

1960년대에 몇몇 디자이너는 〈스타일〉 또는 〈언어〉와 관련하여 네오리버티Neoliberty
— 이 흐름은 밀라노에서 1960년 3월에 열렸던 「이탈리아 가구의 새로운 모델」이란
전시회에서 발견되었다 — 의 시도를 따라, 20세기 초 이탈리아에서 큰 성공을
거두었던 실험을 미국식 발상인 〈스타일링Styling〉과 결부시키면서 비판적으로
재해석했다.

　　　〈네오리버티〉의 주요 대표자들 가운데에는 안락의자 「카부르Cavour」(1959)
를 제작한 비토리오 그레고티Vittorio Gregotti, 루도비코 메네게티Ludovico Meneghetti,
조토 스토피노Giotto Stoppino가 포함되어 있었다. 또한 밤나무로 된 아치형 흔들의자
「스가르술Sgarsul」(1962)을 디자인한 가에 아울렌티Gae Aulenti, 맥주 농축 기계
「스피나마티크Spinamatic」(1964)와 함께 전체를 가죽과 직물로 덮어씌운 플라스틱
소재의 안락의자 「산루카Sanluca」(1960)를 고안한 카스틸리오니 형제도 포함되어
있다.

　　　아킬레Achille(1918~2002)[45]와 피에르 자코모 카스틸리오니((1913~1968) —

44　1988년까지 세르조 마차가 줄리아나 그라미냐Giuliana Gramigna와 함께 주도했던 『오타고노』는 오늘날 볼로냐에서
A. 콜로네티A. Colonetti와 A. 롤리A. Lolli의 주관하에 콤포시토리Compositori 출판사에서 출간하고 있다.
45　아킬레 카스틸리오니는 많은 출판물에서 다뤄 주었다. 가장 최근 것들 중에서 예를 들면, G. 카발라야, 『아킬레
카스틸리오니Di Achille Castiglioni』(만토바: 코라이니, 2006). Y. 타키, 『아킬레 카스틸리오니: 자유 추구로서의
디자인Achille Castiglioni : Design as a Quest for Freedom』, 악시스, 2007(일본어판). 밀라노 카스텔로 광장의 가장 오래된

두 사람의 셋째 형인 리비오(1911~1979)는 곧 소리와 빛의 분야에서 독립적으로 활동하여 이탈리아 최초의 빛 디자이너가 된다 — 덕분에 우리는 스타일이 뚜렷하게 인식되는 특별한 발상의 접근을 보게 된다. 명백히 다다이즘을 참조한 〈레디메이드〉가 그것이다. 그들의 모든 제품에는 변하지 않는 요소, 즉 디자이너 역할의 신비를 벗기고 아이러니를 최소화한 형태에 결합한 유쾌한 터치가 있다. 카스틸리오니 형제는 〈사소한〉 물품들(또는 부품들)을 조립하고 거기에 새로운 표현과 독자성 그리고 진정한 〈위엄〉을 부여하는 독특한 능력을 가지고 있었다. 얇은 강철판과 너도밤나무 지지대 위에 자전거 안장을 올려놓은 (팔걸이와 등이 없는) 의자 「메차드로Mezzadro」(소작인)가 그렇게 만들어졌다.

〈디자인 팝〉으로 분류된 다양한 물품들은 세련된 외관과 창의적 소재(익숙하지 않은 소재들, 특히 타이어)뿐만 아니라 흔히 과장된 아이러니와 큰 규격으로 차별성을 가졌다. 1967년 차노타Zanotta를 위해 DDL(데 파스De Pas, 두르비노D'Urbino, 로마치Lomazzi)이 고안한 공기를 넣어 부풀린 안락의자 「블로우Blow」가 디자인 팝의 상징이다. 하마터면 독일의 미술사가 라이너 비크Rainer Wick가 1968년에 잡지 『국제 예술 포럼Kunstforum International』에서 환기시켰던 것처럼, 〈투명하면서 탄력이 있는 공기 기둥〉 위에 앉아 보기를 꿈꾸었던 마르셀 브로이어의 유토피아적 목표가 실현되었을지도 모른다. 또한 주조된 폴리우레탄 망사로 만든 의자 「조Joe」(1970)도 〈팝〉으로 분류할 수 있다. 이 의자의 이름은 전설적인 야구 선수 조 디마지오Joe DiMaggio의 이름을 떠올리게 한다. 또한 피에로 가티Piero Gatti, 프란체스코 테오도로Francesco Teodoro, 체사레 파올리니Cesare Paolini가 고안한 〈제멋대로 움직이는〉 비정형적 쿠션 의자로 수천 개의 발포 폴리스티렌으로 채워진 「사코Sacco」(1968)도 〈팝〉으로 분류될 수 있다. 뿐만 아니라 구프람Gufram[46] 회사의

그의 사무실에는 카스틸리오니 본사이기도 한 〈아킬레 카스틸리오니 박물관〉이 문을 열었다.
46 구프람 회사는 많은 변천을 겪은 뒤 폴트로나 프라우Poltrona Frau 그룹에 매각되었고 이어서 산드라 베차Sandra Vezza에 양도되었다. 이 회사는 오늘날 스튜디오 65(1965년에 설립하여 1972년까지 활동한 디자이너 사무실)가 고안한 긴 의자 「보카Bocca」 같은 몇몇 작품을 다시 제작하고 있다.

제품들, 조르조 체레티Giorgio Ceretti, 피에트로 데로시Pietro Derossi, 리카르도 로소Riccardo Rosso가 만든, 몸을 편하게 눕힐 수 있는 인공 풀밭 같은 거대한 풀들로 만들어진 의자 「프라토네Pratone」(1971)와 귀도 드로코Guido Drocco와 프랑코 멜로Franco Mello가 디자인한 옷걸이 「카크투스Cactus」(1970)도 있다. 초기에는 거의 성공을 거두지 못했던 이 제품들은 1980년대에 〈빈티지〉 양식이 유행하면서 매우 사랑받게 된다.

이 시기 다른 실험들도 대부분 예술과 디자인의 관계를 증명했다. 만 레이Man Ray와 같은 예술가들에게 일상용품에 관심을 가져보도록 촉구한 디노 가비나[47]의 시도가 그런 경우였다. 위반(違反)의 선구자인 가비나는 볼로냐에서 1953년에 몰리노, 카스틸리오니 형제 그리고 스카르파와 공동 운영한 작업실 겸 가게에서 가구를 제작하기 시작했다(새로운 스타일의 원조가 된 소파 「바스티아노Bastiano」는 쿠션을 가득 채운 〈바구니〉 모양의 매우 단순한 구조로 되어 있다). 그는 또한 1962년에 뉴욕에서 만났던 마르셀 브로이어가 고안한 가구들도 제작했다. 폴트로노바Poltronova(1956년에 세르조 캄밀리Sergio Cammilli가 에토레 소트사스[48]와 운명적으로 만난 뒤 토스카나에 세운 회사)가 제작한 가구들 역시 〈시적 가구들〉이다. 토리노에서 학위를 받고 1947년부터 밀라노에서 활동한 건축가이자 디자이너인 소트사스는 1957년에 올리베티의 〈컴퓨터 디자인〉 부서의 우두머리가 되었다. 이 회사에서 그는 이탈리아에서 제작된 최초의 대형 컴퓨터 「엘레아 9000Elea 9000」(1960)을 고안했다. 그는 기능주의를 넘어선 〈새로운〉 디자인을 지지했고, 형태와 색채를 명확하게 표현하는 더욱 감각적인 방식을 찾아내려고 지속적으로 노력했다(1970년대 초부터 그는 〈급진적 디자인〉의 모험에서 일인자 역할을 했다). 뉴욕 현대 미술관에서 아르헨티나의 건축가이자 산업 디자이너인 에밀리오 암바스Emilio Ambasz가 조직한 「이탈리아: 새로운 가정 풍경, 이탈리아 디자인의 성과와 문제Italy: The New Domestic Landscape, Achievements and Problems of Italian Design」(1972) 전시회를 계기로 실현된 전위적 주거 프로젝트가 바로 소트사스 작품이다. 1960년대 전위적

47 V. 베르첼로니, 『디자인의 모험. 가비나L'avventura del Design. Gavina』(밀라노: 자카 북, 1987).

48 B. 라디체, 『에토레 소트사스Ettore Sottsass』(밀라노: 엘렉타, 1993).

모색을 분명하게 보여 주면서 동시에 다른 흐름도 제시한 이 거대한 전시회는
이탈리아 디자인 문화에서 중요한 준거가 되었다. 소트사스는 플라스틱 예찬자를
자처했고, 일단 조립한 뒤 여러 장소로 옮겨 다닐 수 있는 이동식 가구들과 작은
바퀴를 단 수납함을 (카르텔을 위해) 생각해 냈다.

사실 가정의 실내 공간은 이미 몇 년 전부터 많은 변화를 겪었는데, 당연히
그 안에 놓인 제품에도 영향을 미쳤다. 처음으로 〈형태를 바꾼〉 공간은 부엌이었다.
조리 전용 공간에서 다양한 기능을 겸비한 곳으로 바뀌면서 과거에 그랬던
것처럼 집의 진정한 중심으로 확장되었다. 부엌 가구도 다양해졌다. 부엌 가구는
차츰차츰 모듈식 부엌에서 더 편리한 새로운 구조로, 수공업 제품에서 표준화된
공산품으로 대체되면서 부엌의 새로운 규모에, 그다음에는 새로운 기능에 맞게
바뀌었다. 처음에는 잔 카세Gian Casé가 1960년 트리엔날레에서 소개했던 「T12」처럼,
금속(압연강)과 나무로 된 모듈이었다. 〈총체적〉 주거 양식에서 영감을 얻었지만
대부분 시제품 단계에 머물고 말았는데, 과감하고 미래주의적이며 (당시에 비해)
예언적인 〈일체형〉 설비 세트도 있었다. 지금도 제작되는 작은 바퀴가 달린 「미니
키친Mini Kitchen」(1963~1966)은 초기에는 별로 성공을 거두지 못했으나 겨우
50센티미터 남짓한 상자 안에 필요한 온갖 요소가 모두 들어 있었다. 이 부엌은 조에
콜롬보의 작품이었다.

전문 화가이자 디자이너인 콜롬보는 짧은 경력 동안 주거 모듈을 위한 많은
전위적 기획 외에도 수많은 제품을 설계했다. 그가 엉뚱한 조합을 상상하고 유형의
혁신에 과감히 뛰어들 수 있게 해준 것은 신소재들(유리 섬유, 폴리에틸렌, PVC,
메타크릴산 에스테르)이었다. 그리하여 조명 기구 「아크릴리카Acrilica」(1962)에는
아치형의 안전유리로 된 대류 방열기와 작은 네온사인을 보호하는 금속 받침대가
부착되었다. 유리잔 「스모케Smoke」(1964)는 전통적인 균형을 버렸다. 의자
「우니베르살레」(1965)는 하나의 소재로만 주조되었다. 올루체의 전기스탠드
「알로제나Alogena」(1970)는 일종의 원형이 되었다. 다시 말해 조명 시스템을 사용한

아킬레와 피에르 자코모 카스틸리오니
조명등 「스누피Snoopy」, 1967년
이탈리아, 플로스
유약을 입힌 금속, 대리석
뉴욕, 현대 미술관

가에 아울렌티
흔들의자 「스가르술」, 1962년
캐럴마르크 라브리에Carol-Marc Lavrillier의 사진, 1972년
파리, 국립 현대 미술관-퐁피두 센터

DDL
안락의자 「블로우」, 1967년
이탈리아, 차노타
공기 주입식 PVC
뉴욕, 현대 미술관

피에로 가티, 프란체스코 테오도로,
체사레 파올리니
안락의자 「사코」, 1968년
이탈리아, 차노타
PVC 재질 섬유, 폴리스티렌 공
파리, 장식 미술 박물관

DDL
안락의자 「조」, 1970년
이탈리아, 폴트로노바
폴리우레탄 스펀지, 가죽
뉴욕, 현대 미술관

조르조 체레티, 피에트로 데로시,
리카르도 로소
소파 「프라토네」, 1971년
이탈리아, 구프람
폴리우레탄 스펀지
바일 암 라인, 비트라 디자인 미술관

조에 콜롬보
초안 스케치 「튜브 체어Tube Chair」, 1969년
종이에 연필
파리, 장식 미술 박물관

조에 콜롬보
「튜브 체어」, 1970년
이탈리아, 플렉스폼Flexform
PVC, 폴리우레탄, 금속, 황마 자루
파리, 장식 미술 박물관

조에 콜롬보
바퀴 달린 수납 가구 「보디Body」, 1969년
이탈리아, 비에페 플라스트Bieffe Plast
ABS 플라스틱
뉴욕, 현대 미술관

아킬레 카스틸리오니
의자 「메차드로」, 1957년
제11회 밀라노 트리엔날레를 위해
고안(1970년 모델)
이탈리아, 차노타
강철판, 너도밤나무, 자전거 안장, 나비너트
뉴욕, 현대 미술관

0133

쾰른 가구 시장에 출품한 조에
콜롬보의 실험적인 실내 인테리어
「비지오나 1 Visiona 1」, 1969년
독일, 바이어
밀라노, 조에 콜롬보 기록 보관소

가에타노 페스체
공기 접촉으로 스펀지가 팽창하는
의자 「업」 시리즈의 펼쳐지는 단계
이탈리아, C & B
가에타노 페스체 제공

가에타노 페스체
안락의자 「업5」(맨 뒤 왼쪽),
쿠션과 의자 「업6」(가운데),
안락의자 「업3」(맨 앞 오른쪽), 1969년
이탈리아, C & B
발포 폴리우레탄 스펀지, 저지
가에타노 페스체 제공

가에타노 페스체
조명 기구 「몰로크」 광고, 1971년
이탈리아, 브라초디페로
가에타노 페스체 제공

가에타노 페스체
안락의자 「펠트리Feltri」, 1987년
이탈리아, 카시나
모직 펠트, 에폭시 합성수지, 대마,
폴리에스테르
생테티엔 메트로폴, 현대 미술관

가에타노 페스체
소파 「트라몬토 어 뉴욕」, 1980년
이탈리아, 카시나
복합 목재, 발포 폴리우레탄,
폴리에스테르, 모직
생테티엔 메트로폴, 현대 미술관

브루노 무나리
놀이와 생활 공간을 결합한
침대 「아비타콜로」, 1970년
이탈리아, 렉시테Rexite

마르코 차누소, 리하르트 자퍼
포갤 수 있는 어린이용 의자 「4999」, 1964년
이탈리아, 카르텔
사출 방식으로 주조된 폴리에틸렌

피오 만추
탁상시계 「크로노타임Chronotime」, 1968년
이탈리아, 이탈로라Italora (2010년 이후 알레시)
ABS 폴리머, 메탈

브루노 무나리
키네틱 용품 「지론델라Girondella」, 1965년
이탈리아, 다네세
아세테이트, 플라스틱, 폴리스티렌, 강옥석
뉴욕, 현대 미술관

최초의 램프가 된 것이다. 그러나 무엇보다 콜롬보는 〈가정 생활에 필요한 모든 물건은 사용 가능한 공간에 통합되어야 한다. (······) 그러니 결국 〈설비〉라고 불려야 마땅할 것〉이라고 생각했다. 부엌이면서 식당인 일체형 「키친박스Kitchen-Box」, 거실인 「센트럴리빙Central-Living」, 침대-옷장-욕실인 「나이트셀Night-Cell」, 또한 침대이자 옷 입히는 기계인 「카브리올레트Cabriolet」(1970)가 그 예들이다.

그동안 욕실 또한 차츰 편히 쉴 수 있는 장소가 될 수 있게 더 넓어졌다. 물론 몸에 좋은 자기가 사용되었지만 더 이상 흰색에만 국한되지 않았다. 안토니아 캄피는 예상 밖의 색상을 쓰거나 다른 색들이 혼합되어 더욱 조각 같은 느낌을 주는 요소들을 신중하게 고려하였다. 수십 년 후에 〈통일성〉과 〈다기능〉 설비 세트의 유행이 한차례 지나가자, 조반나 탈로치Giovanna Talocci(초기에는 파비오 렌치Fabio Lenci와 공동으로)는 테우코Teuco를 위해 가능성이 매우 많은 소재인 플라스틱을 사용하기로 결정했다.

알다시피 이런 생각은 널리 확산되어 몇몇 기업은 마침내 관련 〈연구소〉를 열기에 이른다. C & B에서는 체사레 카시나와 피에로 부스넬리Piero Busnelli(1965년부터 1973년까지)가 디자이너들에게 첨단 기술을 실험해 볼 수 있는 기회를 제공했다. 진공 압착을 이용하여 가에타노 페스체Gaetano Pesce는 유명한 의자 시리즈 「업Up」(1969)을 제작했다. 이것은 빠르게 이탈리아뿐만 아니라 전 세계에서 산업 디자인의 아이콘 중 하나로 떠오른 폴리우레탄 소재로 만든 스펀지 안락의자이다. 「업5」는 풍요의 여신상 형태에서 영감을 얻은 것으로, 여성의 조건에 대한 일종의 〈선언〉이 되다시피 했다. 페스체는 언제나 플라스틱 소재를 선호했지만, 〈번갈아 가며〉 그것을 이용했다. 의자 「다릴라Dalila」, 소파 「트라몬토 어 뉴욕Tramonto a New York」(1980), 차니 앤 차니Zani & Zani의 커피 메이커 「베수비오Vesuvio」(1993)가 그런 경우였다. 디자이너이자 건축가이고 예술가이기도 한 페스체는 핀란드 이위베스퀼레에서 열린 한 강연에서 「유연한 건축을 위한 첫 번째 선언문Primo

Manifesto per un'Architettura Elastica」(1965)을 발표했다.[49] 1959년에는 파도바에서 아홉 명의 다른 예술가들과 함께 그룹 N에 가담했다. 이 그룹은 처음에는 프로그래밍된 예술을, 이후로는 시선에 따라 움직이는 회화 예술, 시각 예술 등을 내걸었다. 그룹 N은 움직임을 거의 과학적으로 〈프로그래밍화〉함으로써 한 작품이 가진 모든 가능성(기계적, 전자기적 등)을 이용할 수 있는 기회를 본 많은 그룹 중의 하나이다. 1961년 이후로 이런 세계적 흐름에 〈새로운 경향〉이라는 명칭이 부여되었다. 이와 연관된 많은 창작가 중에는 무나리, 엔초 마리, 다다마이노Dadamaino처럼 독자적으로 활동하는 예술가와 디자이너들뿐 아니라, 제품의 익명성과 예술가의 〈서명〉을 없앨 것을 이론화한 그룹도 포함되어 있었다. 그리하여 파도바의 그룹 N 이후로 밀라노에서도 그룹 T(은제품 디자이너인 가브리엘레 데 베키Gabriele De Vecchi도 일원이었다)가 결성되었다. 베루치오 지역에서는 아르간이 이런 세계 상황을 명확히 설명하고 예술의 사회적 기능의 문제를 분명히 밝히며 예술 창작과 집단적인 사용 사이의 격차를 줄일 것을 촉구했다. 이후 몇 년 동안 밀라노 그룹 미드Mid(안토니오 바레세Antonio Barrese, 알폰소 그라시Alfonso Grassi, 잔프란코 라미나르카Gianfranco Laminarca, 알베르토 마란고니Alberto Marangoni) 역시 디자인에 접근했다. 이 그룹은 예술의 복합성 문제, 나아가 시각적 인지의 영역에서 활용된 방식과 엄밀성을 고려함으로써 1966년 이후 제품의 대량 생산을 추진했다. 무엇보다 여전히 생산되는 작은 병 「비알콜Bialcol」(1975)과 면도기 「빅 블랙Bic Black」(1985)이 이들의 작품이다.

엔초 마리도 같은 길을 걸었다. 그는 〈조립식〉 자재 분야에 뿌리를 내린 기업으로서, 1968년 이후로 안토니아 아스토리Antonia Astori의 모듈 「프로그라마 1Programma 1」을 출시한 드리아데Driade에서 많은 제품을 창작했다. 〈디자인 이론가〉로서 마리는 1970년에, 수공업 장인에게 다시 가치를 부여(이 주제는

49 가에타노 페스체에 관한 중요한 두 개의 전시회가 파리에서 기획되었다. 「미래는 아마도 지나갔을 것이다Le Futur Est Peut-être Passé」라는 제목의 첫 번째 전시회는 1975년부터 장식 미술 박물관에서 열렸다. 두 번째 전시회 「문제들의 시대Le Temps des Questions」는 1996년에 퐁피두 센터에서 열렸다. 2005년에는 밀라노 트리엔날레와 카르타Charta 출판사가 공동 제작한 카탈로그와 함께 그의 회고전 「가에타노 페스체. 시간의 잡음Gaetano Pesce. Il Rumore del Tempo」이 밀라노 트리엔날레에서 열렸다.

1981년에 그가 기획한 전시회 「장인은 어디에 있는가?Dov'e' l'Artigiano?」에서 다시 다루어진다)할 것을 공표한 수필집 『미적 추구의 기능Funzione della Ricerca Estetica』을 출간하기도 했다. 그에 따르면 장인은 창작하는 사람이자 직업을 가진 자이며 자신의 노동을 시대의 욕구에 맞출 수 있는 자이다.

1970~1980년대의 추구와 움직임

무례함과 교조주의로 특징지어지는 이 시기에는 디자인과 건축, 유행이 공존했고, 이어질 다음 10년을 규정하는 절충주의의 초석이 다져졌다. 〈급진적〉 실험(알프스와 대서양 너머에서 온 이 움직임은 케루악Kerouac에서 알렌 긴즈버그Allen Ginsberg에 이르기까지 〈비트 제너레이션Beat Generation〉에 속하는 미국 작가들에게서 근거를 발견했다)은 이탈리아에서 (형식보다) 내용과 (이미지보다) 이념에 지대한 관심을 가졌다는 특징을 갖는다. 아르헨티나 출신의 디자이너이자 화가인 토마스 말도나도Tomás Maldonado는 이탈리아의 급진적 실험을 〈저항이라는 정치 행위의 낭만적 미화〉라고 규정했다. 소비자를 당황하게 만들고 의식화시키는 것, 이것이 제품(그리고 기획)에 부여된 임무였다. 1968년에서 1972년 사이에 활발했던 이 움직임은 〈낙후된〉 생산 상황에서 비판적 분석 도구로서의 유토피아가 그들에게 가장 구체적인 길로 보였기 때문이든, 피렌체 건축 대학에서 당시 유기적 건축의 두 거장, 레오나르도 리치Leonardo Ricci[50]와 레오나르도 사비올리Leonardo Savioli[51](리치는 〈형식은 태어날 준비를 하고 있는 제품에 내재된 잠재적 생명력의 결과이다〉라고 주장했다)가 강의를 하고 있었기 때문이든, 대부분이 피렌체 출신인 몇몇 디자이너 그룹의 관심을 끌었다.

　　그 결과 1966년에 아르키촘Archizoom(안드레아 브란치Andrea Branzi, 질베르토 코레티Gilberto Corretti, 파올로 데가넬로Paolo Deganello, 마시모 모로치Massimo Morozzi)이

50　M. 코스탄조, *Leonardo Ricci e l'Idea di Spazio Comunitario*(마체리티: 쿠오리베트, 2010).

51　M. 노키, *Leonardo Savioli*. Allestire, Arredare, Abitare(피렌체: 알리네아, 2008).

결성되었다. 밀라노에서 1973년에 해체될[52] 이 그룹은 주로 건축 분야에서 활동했지만, 많은 디자인 전시를 기획했고 설비를 고안했으며 다양한 제품을 창작했다. 스펀지로 만들어진 폴트로노바의 조립식 소파 「수페론다Superonda」(1966)와 1975년에 고안된 매우 혁신적 의자 시리즈 「A & O」(이 그룹이 와해되고 난 뒤인 1975년에 카시나에서[53] 제작한 이 시리즈는 여러 다양한 소재로 구성되어 겉은 허름해 보이지만 강력한 표현력을 가진 새로운 〈제품〉이었다)가 그 예이다. 1966년은 건축과 디자인에서 〈설계〉에 관한 이론 탐구에 몰두했던, 아돌포 나탈리니Adolfo Natalini와 크리스티아노 토랄도 디 프란차Cristiano Toraldo di Francia, 로베르토와 알레산드로 마그리스Roberto & Alessandro Magris, 잠피에로 프라시넬리Giampiero Frassinelli와 알레산드로 폴리Alessandro Poli가 만든 수페르스투디오Superstudio가 탄생한 해이기도 하다. 1978년에 활동을 그만두게 될 이 그룹은 모듈식 의자 「소포Sofo」(1966)와 테이블 「콰데르나Quaderna」(1971)를 구상했다. 또한 1967년에 건축 대학 학생들의 저항에 동조하여 그룹 UFO도 활동을 시작했다. 1978년까지 존재한 이 그룹을 조직한 사람은 라포 비나치Lapo Binazzi[54]였는데, 그는 건축을 하나의 이벤트 혹은 환경과 관련된 일종의 도시 〈게릴라〉 활동으로 변형하고자 건축을 〈구경거리〉로 만들려고 노력했다. 마지막으로 또 다른 그룹이 1969년부터 (이 또한 피렌체에서) 활동했는데, 급진적으로 활동하면서 몽타주 사진도 그래픽 아트도 비디오도 영화도 해프닝도 포기하지 않은 그룹 9999[55]였다.

　　　토리노도 가만히 있지 않았다. 1971년에 조르조 체레티, 피에트로 데로시,

52　아르키촘에 대한 모든 자료는 파르마 대학의 〈시각 커뮤니케이션 센터〉에 위탁되어 있다. 이 연구소는 디자인 문화와 관련된 모든 자료를 수집하고 보관하고 있다(무나리, 마리, 삼보네트Sambonet, 소트사스, 니촐리, 로셀리 등의 기획들). 아르키촘에 대해서는 다음을 참조할 것. R. 가르지아니, *Archizoom Associati 1966-1974. Dall'onda Pop alla Superficie Neutra*(밀라노: 몬다도리 엘렉타, 2007).

53　당시 카시나의 예술 부문 부장으로 현대 디자인의 여러 주제에 매우 민감한 프란체스코 빈파레Francesco Binfaré가 있었다.

54　이 그룹의 실험에 참여한 예술가와 실험에 대한 증언을 기록한 책 『세계의 급진적 재건*La Ricostruzione Radicale dell'Universo*』(피렌체, 1997)을 쓴 라포 비나치 외에 UFO에는 리카르도 포레시Riccardo Foresi, 티티 마스키에토Titti Maschietto, 카를로 바키Carlo Bachi, 파트리치아 카메오Patrizia Cammeo도 있었다.

55　조르조 비렐리Giorgio Birelli, 카를로 칼디니Carlo Caldini, 파브리치오 피우미Fabrizio Fiumi, 파올로 갈리Paolo Galli.

카를로 잔마르코Carlo Gianmarco, 리카르도 로소, 마우리치오 볼리아초Maurizio Vogliazzo가
토리노에서 그룹 스트룸Strum(도구를 이용한 건축을 위하여Per un'Architettura Strumentale
중에서 〈strum〉만 따온 이름)을 창설했다. 그들의 활동은 교육적, 사회 정치적,
개념적, 문화적 성격을 띠었다. 그들은 특히 비판 이론을 중심으로 세미나와 시론을
통한 급진적인 운동에서 빛을 발했다. 디자인 분야에서 그들이 내놓은 작품들 가운데
이미 예로 들었던 「프라토네」 외에도 「토르네라이Tornerai」(1972)를 언급할 수 있다.

이들 그룹 대부분이 뉴욕의 유명한 전시회 「이탈리아: 새로운 가정 풍경」에
소개되었다면, 아르키촘, 수페르스투디오, 그룹 9999, UFO, 치구라트Ziggurat[56], 레모
부티Remo Buti, 리카르도 달리시Riccardo Dalisi, 우고 라 피에트라Ugo La Pietra, 가에타노
페스체, 잔니 페테나Gianni Pettena, 에토레 소트사스는 『카사벨라』의 편집국이 1973년
1월에 창설한 조합, 〈개인 창작을 위한 자유 학교〉인 글로벌 툴즈Global Tools에
가입했다(사실상 아틀리에로 구성된 이 디자인 대안 학교는 제대로 작동한 적이
없다).

1970년부터 1976년까지 잡지 『카사벨라』는 건축가이자 디자이너이고
이론가이자 아틀리에 니촐리의 파트너인 알레산드로 멘디니가 주관했다.
그는 새로운 경향에 접근하여 잡지에 활력을 주었고, 1977년에는 새로운 잡지
『모도Modo』를 창간하기도 했다. 이 〈설계 문화 신문〉(이것이 『모도』의 부제목이다)은
디자인과 제품에 관련된 모든 것에 지면을 제공했다. 또한 차츰 공산품을 상품으로
변형시켜 〈통속화〉, 즉 키치로 이끌고 가는 유행과 사회 현상에도 관심을 가졌다.
특정 품목에 대한 정보뿐만 아니라 디자인 비평(이 지면들로 『모도』는 이 시기를
연구하는 데 반드시 필요한 자료가 되었다)에도 페이지를 할애한 이 새로운 잡지의
모험, 결정적으로 〈유행〉을 다룬 시도는 프란코 라지Franco Raggi, 안드레아 브란치,
크리스티나 모로치Cristina Morozzi, 알메리코 데 안젤리스Almerico de Angelis의 지휘하에
2006년까지 계속되었다. 멘디니는 1980년에 잡지 『도무스』(1985년까지)를 맡아

56 1969년 피렌체에서 알베르토 브레스키Alberto Breschi, 지지 가비노Gigi Gavino, 로베르토 페키올리Roberto
Pecchioli가 창설한 그룹으로 특히 건축 분야의 〈설계〉에 관심이 있었다.

달라는 요청을 받았다. 모든 설계를 필수적 도구로 간주하고 예술과 디자인이
지속적인 대화를 통해 서로 긴밀하게 연관되어야 한다고 생각한 〈문화 선동가〉였던
그는, 여러 전시회와 강연을 통해 자신의 철학과 방법론을 계속해서 발전시켜
나갔다. 멘디니가 말한 대화는 오락과 유토피아에 토대를 둔 것이었다.

멘디니는 페스체와 협력하여 카시나의 브라초디페로Bracciodiferro 설계에
참여했다. 1971년에 이 회사(1927년에 설립)는 미술 화랑을 위해 한정판으로 만든
여러 가지 다양한 상품을 출시하면서 시장을 알아보기 시작했다. 그것은 실험적인
가구들이었다. 알도 치케로Aldo Cichero가 제노바에서 연 컬렉션에 모아 놓은 이
가구들은 새롭고 급진적인 정신과 〈기성 질서를 비판하는〉 디자이너들의 선동을
완벽하게 구현했다.

카시나의 제노바 계열사인 브라초디페로를 위해 페스체는 〈대형 공간〉에서
사용되기를 바랐던 조명 기구 「몰로크Moloch」(1971)를 고안했다. 디자인의
진정한 아이콘이 된 이 램프는 기존의 조명 기구를 더 크게 재연한 것으로, 다른
디자이너들이 자주 참조하는 작품이다. 뿐만 아니라 페스체는 천연수지로
된 의자 「골고타Golgotha」의 여러 판본들, 같은 이름의 식탁과 사무용 책상,
옷걸이 「구안토Guanto」(장갑), 안락의자 「푸뇨Pugno」(주먹)도 만들었다. 멘디니도
브라초디페로를 위해 안전유리, 코르크, 흙으로 만든 의자 「테라Terra」, 알루미늄과
황동으로 된 식탁 「보라지네Voragine」 그리고 청동에 채색한 램프 「레타르고Letargo」와
「센차 루체Senza Luce」, 태우거나 옻칠한 나무로 된 의자 「모누멘티노 다 카사Monumentino
da Casa」 등을 제작했다. 이 작품들은 1975년에 베를린에서 합리주의 거장들이 고안한
가구들 옆에 나란히 전시되었다. 이 두 접근의 변증법적이고 이념적인 관계를 명백히
보여 주기 위해서였다. 독특한 작품들과 한정판 시리즈를 관찰하고 성찰한 결과
디자이너들은 〈표준〉을 시대에 뒤떨어진 낡은 개념으로 간주하고, 기술을 통해
독특한 작품을 제작할 수 있다는 가설을 표명했다.

당시 상황과 완전히 단절한 디노 가비나는 새로운 컬렉션이자 초현실주의

작품 같은 「울트라모빌레Ultramobile」를 출시했다. 이는 실내 장식에 〈기능적〉 예술품을 도입하는 것을 목표로 삼았다. 이를 위해서 그는 초현실주의적 물건들을 일상에 적합하게 만들어 냈다. 그 결과가 칠레 출신의 초현실주의 화가이자 조각가인 로베르토 마타Roberto Matta에 대한 오마주로 만든, 뒤집어진 중산모자 형태로 가운데 초록색 부분에 앉을 수 있게 만들어진 안락의자 「마그리타Magritta」(1971)였다. 이 시기에 세르조 캄밀리는 〈주거용 가구들〉을 구상했고, 마리오 체롤리Mario Ceroli는 일상용품이자 조각품인 「모빌리 넬라 발레Mobili nella Valle」(1965)를 설계했다.

스튜디오 알키미아Alchimia가 1976년부터 내놓은 컬렉션들은 점점 더 유명해지면서 비평(특히 언론) 쪽에서도 큰 성공을 거두었다. 1979년에 출시된 「바우하우스 I」과 다음 해의 「바우하우스 II」가 그랬다. 밀라노에서 스튜디오 알키미아를 설립한 알레산드로와 아드리아나 구에리에로Alessandro & Adriana Guerriero는 공산품이 아닌 가구를 생산하기 위해 조직을 하나 만들었는데, 바로 〈20세기를 위한 이미지를 구상하는 그룹〉이었다. 전시를 기획할 목적으로 이 그룹은 처음에는 소트사스와 브란치 그리고 멘디니를 규합했지만, 곧 멘디니가 제안한 소파 「칸디시Kandissi」(1980), 프로스페로 라술로Prospero Rasulo와 공동 작업한 안락의자 「프루스트Proust」(1980), 테이블 「모빌레 인피니토Mobile Infinito」(1981)만 받아들였다. 아니 그렇게 끝날 뻔했다. 이 위반적인 창작품들은 거의 미래주의의 문법으로 회귀한 것이었다. 급진과 네오모던 사이의 과도기를 특징지어 주는 이 그룹의 〈작품들〉 속에서 우리는 의상, 장식품, 일상용품, 서적뿐만 아니라 세미나와 퍼포먼스도 찾아볼 수 있다.

멤피스 역시 〈문화 활동〉을 조직하고, 1981년 9월에 밀라노의 쇼룸에서 선동적 전시회 「새로운 응용 미술의 국제 운동」(전적으로 가구만 전시함)으로 공식 활동을 시작했다. 전시된 작품들의 강렬한 색채와 유쾌함은 곧 많은 모방자를 양산했다. 이 전시회(에토레 소트사스, 바르바라 라디체Barbara Radice[57],

57 B. 라디체, 『멤피스Memphis』(밀라노: 엘렉타, 1984).

미켈레 데 루키Michele de Lucchi의 독창적 발상에서 시작되어 이후 일군의 젊은 건축가들의 도움으로 실현되었다)는 의도적으로 기능적이지 않은 제품들을 모아 놓았는데, 그것들은 현대 운동의 선구자들에게서 착상되어 이미 〈역사〉가 된 용어와 표현을 다시 채택한 것이다. 그 역시 디자인 아이콘이 된 소트사스의 책장 「칼톤Carlton」(1981)을 예로 들 수 있다. 이런 실험은 1987년에 끝이 난다. 2년 뒤에 멤피스는 (주로) 예술가들이 고안한 일련의 가구와 소품 시리즈인 「아드 우숨 디모라에Ad Usum Dimorae」를 제작하기 위해 예술과 디자인을 결합한 「메타 멤피스Meta Memphis」를 출시했다. 그리고 이어서 1991년, 유리용품들을 제안한 「멤피스 엑스트라Memphis Extra」도 출시했다.

　　　소트사스와 데 루키는 언제나 대량 생산을 위한 기능적이고 엄정한 디자인과 한정판을 위한 〈유쾌한〉 디자인을 내세웠는데, 이는 우연이 아니었다. 두 사람 모두 올리베티에서 선구자 니촐리와 함께 첫 활동을 시작했기 때문이다. 데 루키는 이후로(1990년부터) 소재에 따라 여러 아틀리에로 분산하여 자신의 연구를 계속했고, 결국 프로두치오네 프리바타Produzione Privata를 창립했다. 그는 이 회사를 〈자유의 오아시스 즉 시장을 고려하지 않고 설계도를 실현시킬 수 있는 가능성〉으로 보았다.

　　　현대 가구의 이미지를 혁신할 수 있었던 것은 특별한 소재(예를 들어 플라스틱 합판)를 사용했기에 가능했다. 아베 라미나티Abet Laminati(건물의 내외장 소재, 폰티가 극찬했듯이 〈식물에서 추출하지 않고 인간이 공들여 만든 최초의 소재〉를 생산할 목적으로 1946년에 피에몬테 주 브라에 설립된 기업)는 새로운 외장과 새로운 장식을 발명하는 데 주력한 이 두 그룹을 지지했다.

　　　알베르토 알레시Alberto Alessi 또한 (1971년에도 여전히) 예술에서의 〈다양성〉 문제를 깊이 생각하고, 마케팅이 아니라 디자인에 초점을 맞춘 생산의 관점에서 〈미술과 공예〉를 간판으로 내건 연구실을 구상했다. 이 가족 회사(오르타 호수 근처 오메그나에서 1921년 건립되었으며 니켈 도금한 황동과 양은으로 만든 쟁반, 커피

메이커 생산이 전문이다)에 입사한 알레시는 기능과 형태를 배려한 제품으로 가정의 풍경을 혁신시킨다. 1930년대에도 이미 두각을 나타냈던 알레시는, 세월이 흐르면서 카스틸리오니 형제와 리하르트 자퍼, 소트사스 , 이어서 스테파노 조반노니Stefano Giovannoni와 같은 〈청년〉들이 이 회사를 위해 고안한 유희적 제품 덕분에 두 무대에서 활약했다. 대량 생산되었지만 세련된 플라스틱 소재의 제품들과 커피 메이커 같은 전통적인 유형을 연구한 결과로 나온 실험적 작품 컬렉션이 바로 그것이다. 리카르도 달리시는 이런 종류의 물품에 대해 수행한 연구(1987)로 콤파소 도로상을 수상했다. 자퍼가 고안한 「9090」(1979)과 카스틸리오니 형제와 도미니오니의 식기 세트 「드라이Dry」도 마찬가지였다. 알레시 아 디Alessi A di 브랜드가 더욱 〈민주적이고〉 더 〈대중적인〉 제품들을 저렴한 가격대로 내놓는 동안, 오피시나 알레시Officina Alessi는 1983년부터 실험적인 물품과 과거의 제품을 다시 제작해 내놓았다.

1980년대 초에는 〈포스트모더니즘〉에 대한 논쟁이 광범위하게 일어나기 시작했다. 이 용어는 장프랑수아 리오타르Jean-François Lyotard와 잔니 바티모Gianni Vattimo 덕분에 널리 알려졌다. 근대가 토대를 두었던 모든 사유 모델을 재검토했던 〈이성의 위기〉에 대해, 기획과 디자인 분야는 모던 운동과 국제적 스타일의 항의로 대응했다. 이 둘은 모두 미적 기능을 우선시하느라 제품의 형식적 가치와 역사적 의미를 무시했다는 비난을 받았다. 그 이후로 사람들은 이미지의 표현력을 더욱 강조하고자 했다. 또한 과거의 양식들을 서로 접목시키거나 전통과 지역에 중요성을 더 부여하는 방식으로 과거의 양식을 다시 인용했다.

그리하여 1985년에 〈신절충주의〉가 다시 거론되기 시작한다. 1981년에 출간된 잡지 『아레아AReA』는 초기에 고전 가구와 소품들을 중요시하고 19세기에서 20세기로 넘어가는 전환기에 역사적 양식의 공존과 혼합을 역설했던 절충주의 원리들을 다시 채택함으로써 이런 흐름을 대변자로 삼았다. 그럼에도 불구하고 『아레아』는 포스트모더니즘의 일부 이론들은 수용했다. 특히 제품의 미적 기능이 사용에 우선해야 한다고 생각한 이론과 디자이너에게 고전주의에서 낭만주의에

이르기까지 과거의 위대한 양식 모델의 목록에서 착상을 길어 올릴 것을 권장한
이론을 고려했다. 그리하여 장인과 그 작품에 다시 가치를 부여하고 감성을 자극하는
작품을 생산하기에 이른다.

제품의 장식적 요소에 특별한 관심을 기울여 〈예술 디자인〉의 개념을 만들어
낸 사람들도 있었다. 특히 디자인과 구상 미술을 동시에 실천한 〈접경지대〉 인물인
우고 라 피에트라Ugo La Pietra, 난다 비고Nanda Vigo, 프로스페로 라술로 등이었다.
또 어떤 사람들은 〈민족 디자인〉의 개념을 만들어 냈다. 라 피에트라(디자이너,
건축가, 이론가이자 1983년에 밀라노 박람회에서 당시 미래에나 가능할 것으로
여겨진 상황을 미리 보여 준 〈통신과 컴퓨터가 융합된 집〉을 제작한 연구가이다)는
이 표현을 제안하여 지역 문화와 접촉을 유지하고 있는 디자인 유형의 특질을
규정짓고자 했다. 예술 비평가 프랑수아 부르크하르트François Burkhardt는 장인과의
관계를 강조하는 디자인 유형을 규정하기 위해 〈비판적 지역주의〉라는 용어를
사용했고, 브란치는 파올라 나보네Paola Navone가 구체적으로 증명했듯이, 응용
미술과 예술적 장인에 결부되는 일련의 이질적인 실험들을 포괄하기 위해 〈새로운
디자인Nuovo Design〉이라는 상표를 만들어 내기도 했다. 디자인과 장인의 중간쯤에
있는 이 제품들은 대량 생산의 단조로움에 비해 그것이 유일한 제품이라는 〈가치〉로
특징지어졌다.

한편 이 시기 동안 기존의 많은 기업이 그들의 제품을 다양화하는 동시에
여러 디자이너의 〈스타일〉과 연결된 컬렉션을 선보이기 위해, 또한 카시나가 앞서
브라초디페로에서 했던 것처럼 새로운 시장을 알아보려는 다른 상표도 만들어 냈다.
차노타는 당시 예술가의 작품을 제작하기 위해 「차브로Zabro」(1983)를 출시했고,
아체르비스Acerbis는 특정 고객을 위한 「모르포스Morphos」 컬렉션을 출시했다.
1984년 드리아데는 알프스 너머 출신 디자이너들이 작업하는 〈다언어〉 실험실인
알레프Aleph(보르헤스Borges의 초현실주의 중편 소설에서 제목을 따왔다)를 창설했다.
같은 해에 볼로냐의 유명한 회사 카스텔리는 〈카스틸리아Castilia〉라는 상표를

선보였다. 이를 위해 잔카를로 피레티Giancarlo Piretti가 신축식 판(작품의 확장 가능성을 보여 주려는 그의 철학에 부합한다)을 부착한 탁자 「딜룬고Dilungo」(1985~1986)와 다양한 자세(발판이 다기능 받침대 역할을 한다)를 가능하게 하는 구조로 제작된 침대 「딜레토Diletto」를 설계했다. 이 침대는 오랫동안 올리베티에서 일했던 디자이너이자 건축가인 마리오 벨리니(휴대용 계산기 「디비수마 18Divisumma 18」(1973)과 타자기 「프락시스 35Praxis 35」, 휴대용 컴퓨터 「콰데르노Quaderno」(1992)가 그의 작품이다)가 구상한 것이다. 그는 또한 디자인 문화를 성찰하는 데도 관심이 많았기 때문에(이탈리아와 외국에서 학생들을 가르쳤고 밀라노 트리엔날레의 전시 위원이기도 했다), 1985년부터 1991년까지 『도무스』편집도 맡았다. 그는 모듈식 가구의 성공 사례인 BBB의 소파 시리즈 「르 밤볼레Le Bambole」(1971~1972), 브리온베가의 텔레비전 수상기, 아르테미데와 플로스의 조명 기구와 같은 이탈리아 디자인의 고전이 된 많은 작품을 창작했다. 이 작품들로 그는 수차례 콤파소 도로상을 수상했다. 뉴욕 현대 미술관에서는 혁신적이었지만 오늘날에는 사라진, 자동차 공간의 흥미로운 원형이 된 「카르아수트라Kar-a-Sutra」(1972)를 선보였다. 벨리니는 또한 자동차 디자인 분야에서도 활동하여 르노Renault, 피아트, 란차를 위해 설계도를 그렸다.

자동차 디자인: 차체 제작자에서 디자이너로

〈란차 한 대가 지나가는 것을 보았을 때 나는 인사를 하려고 모자를 벗었다.〉지금도 유명한 헨리 포드의 이 말은 이탈리아 상표가 누린 명성을 강조했다. 토리노에서 카레이서이자 기업가인 빈센초 란차Vincenzo Lancia가 설립(1906)한 이래, 이 이탈리아 상표는 끊임없는 기술 혁신으로 두각을 나타냈다. 「람브다Lambda」(1923)는 사실 「아프릴리아Aprilia」(1937)처럼 모노코크 구조로 된 최초의 자동차였다. 제2차 세계 대전 이후에도 란차의 〈현대적〉 자동차들은 1970년대부터, 특히 누초 베르토네Nuccio Bertone가 고안한 「스트라토스Stratos」(1974)가 탁월한 기량을 발휘했던

스포츠 경기에서 큰 성공을 거두었다. 아버지가 1912년에 시작한 차체 제작소를 이어받은 베르토네는 대량 생산이 가능한 자동차 「줄리에타 스프린트Giulietta Sprint」 (1954)뿐만 아니라 실험적 단품들도 설계했다. 이 제작소는 제2차 세계 대전 이후에 중요한 연구소가 된다. 단품들은 나중에 대량 생산된 자동차에서도 다시 보게 될 여러 장치를 탄생시켰고, 오늘날에도 이탈리아 스타일과 기술 혁신의 가장 잘 대표하고 있다. 쉐보레의 「코베어 테스투도Corvair Testudo」(1963), 알파 로메오의 「카라보Carabo」(1968), 303km/h의 〈벽〉을 넘어서 트랙 경기의 기록을 깬 세계 최초의 전기 자동차 「ZER」(1994) 등이 바로 그것이다. 「델타 인테그랄레Delta Integrale」도 란차가 제작했다. 이 자동차는 1987년에 조르제토 주자로가 개발한 설계를 다시 채택했는데, 이 부분에 대해서는 잠시 후 다시 살펴볼 것이다.

　　　　이탈리아 자동차는 수십 년 동안, 특히 고급스럽고 〈이례적인〉 상표들이 성공을 거듭했다. 자동차 전문 엔지니어의 제품들은 많은 이탈리아인에게 선망의 대상이 되었고, 알프스 너머에 있는 기업들도 자주 이탈리아의 디자이너들을 탐냈다. 특히 발테르 데 실바Walter De Silva를 주목해야 한다. 그는 토리노의 피아트 연구소에서 처음 일을 시작한 뒤, 알파 로메오에서 근무하며(1986) 혁신적이고 전위적인 디자인으로 여러 모델들(1998년의 「156」과 2001년의 「147」)을 개발한 후 1999년 폭스바겐 그룹에 스카우트되었다(2007년부터 그룹의 일곱 개 상표를 관리했다).

　　　　메이드 인 이탈리아 자동차는 장인의 기량과 결합된 이탈리아적 창의성에 뿌리를 둔 〈인간적〉 규모의(특히 대서양 너머 미국의 대형 자동차들과 비교해 보면) 제품이었다.

　　　　일상적 이동 수단이 된 차량을 시장에 내놓은 피아트의 경우는 앞에서 이미 살펴보았다. 이번에는 또 다른 경우인 체사레 이소타Cesare Isotta와 프라스키니Fraschini 형제들의 경우를 살펴보자. 20세기 초에 이들은 역시 밀라노에서 이소타 프라스키니라는 상표 아래 사치스런 자동차를 생산하기 시작했는데, 전체를 〈손으로 제작한〉 가장 화려하고도 고급스러운 자동차였다. 이 전설은 하나의 신화가 되었다.

수페르스투디오
조명등 「파시플로라Passiflora」, 1966년
이탈리아, 폴트로노바
투명 아크릴 수지
파리, 국립 현대 미술관-퐁피두 센터

수페르스투디오
소파 「바자르Bazaar」, 1969년
이탈리아, 조반네티Giovanetti
폴리에스테르, 폴리우레탄, 섬유
파리, 국립 현대 미술관 - 퐁피두 센터

알레산드로 멘디니
의자 「테라」, 1974년
이탈리아, 브라초디페레
흙과 코르크가 내포된 안전유리
밀라노, 프라질레

잔카를로 피레티
의자 「플리아Plia」, 1968년
이탈리아, 카스텔리
알루미늄 골격, 메타크릴산염, 고무
뉴욕, 현대 미술관

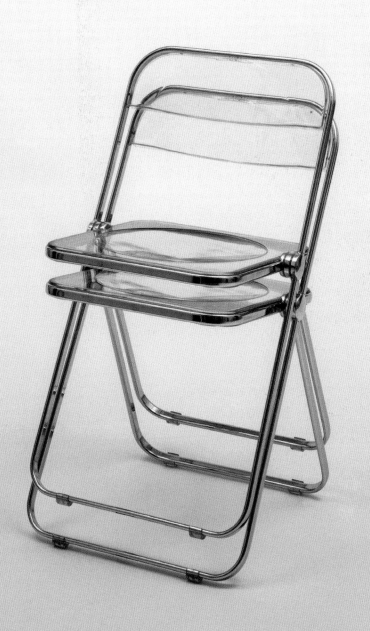

알레산드로 멘디니
소파 「칸디시」, 1980년
이탈리아, 알키미아
나무, 채색된 아크릴 섬유
파리, 국립 조형 예술 센터/국립 현대 미술 재단
파리, 장식 미술 박물관 위탁

알렉산드로 멘디니, 프로스페로 라술로
안락의자 「프루스트」, 1980년
이탈리아, 알키미아
나무, 채색된 아크릴 섬유
파리, 국립 조형 예술 센터/국립 현대 미술 재단
파리, 장식 미술 박물관 위탁

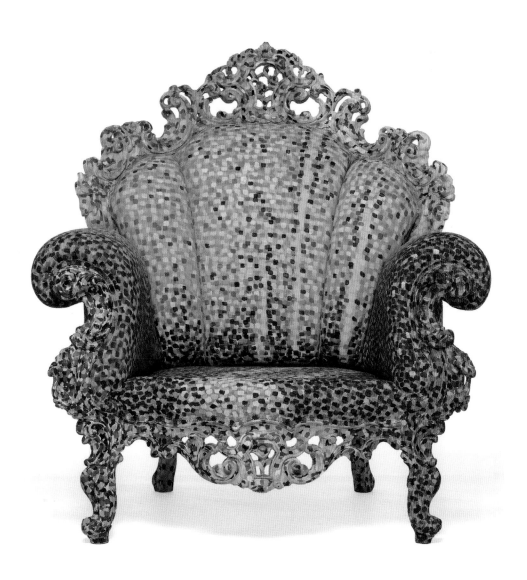

카탈로그 『멤피스 가구 밀라노_Memphis Furniture Milano_』의
표지와 내부 페이지들, 1981년

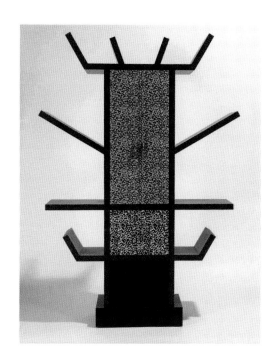

에토레 소트사스
책장 「카사블랑카Casablanca」, 1981년
이탈리아, 멤피스
나무, 플라스틱 판
런던, 빅토리아 앤 앨버트 박물관

미켈레 데 루키
의자 「퍼스트First」, 1983년
이탈리아, 멤피스
나무, 강철관, 고무
바일 암 라인, 비트라 디자인 미술관

미켈레 데 루키
탁자 「크리스탈Kristall」, 1981년
이탈리아, 멤피스
합판, 플라스틱, 옻칠 금속
개인 소장

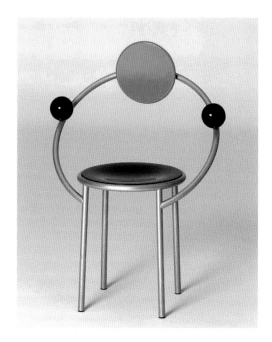

에토레 소트사스
책장 「칼톤」, 1981년
이탈리아, 멤피스
나무, 플라스틱 판
뉴욕, 메트로폴리탄 미술관

에토레 소트사스
컵 「아티데Attide」, 1986년
이탈리아, 멤피스
열처리로 부풀리고 깎은 유리, 금속 끈
파리, 장식 미술 박물관

리하르트 자퍼
커피 메이커 「9090」, 1978년
이탈리아, 알레시
스테인리스 금속, 갈색 철 손잡이
뉴욕, 현대 미술관

루이지 카차 도미니오니, 아킬레와 피에르
자코모 카스틸리오니
식기 세트 「드라이」, 1938년
이탈리아, 디타 스포지Ditta Spoggi
은
뉴욕, 현대 미술관

아킬레와 피에르 자코모 카스틸리오니
양념 용기 세트, 1980~1984년
이탈리아, 알레시
유리, 스테인리스 금속
런던, 빅토리아 앤 앨버트 박물관

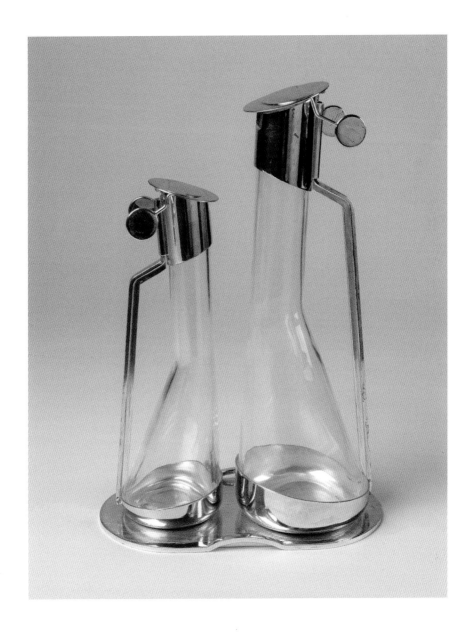

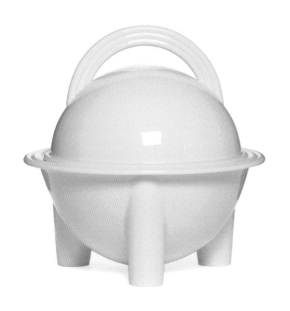

마리오 벨리니
수프 그릇 「쿠폴라Cupola」, 1985년
독일, 로젠탈
유약 칠한 도자기
파리, 장식 미술 박물관

마리오 벨리니
계산기 「디비수마 18」, 1973년
이탈리아, 올리베티
파리, 국립 현대 미술관-퐁피두 센터

마리오 벨리니
안락의자 「테네리데Teneride」, 1970년
이탈리아, 카시나
폴리우레탄 스펀지, 금속
파리, 국립 현대 미술관-퐁피두 센터

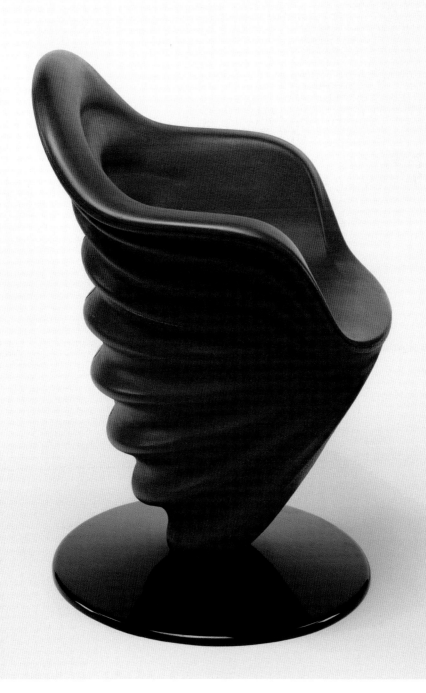

이 기업은 많은 부침을 겪었지만(많은 자동차 전문 엔지니어가 양차 세계 대전 이후에 심각한 재정적 어려움에 부딪쳤다), 이어서 우고 차가토Ugo Zagato가 조종석을 고안한 자동차 생산에 뛰어들었다. 차가토는 위기를 이겨 내기 위해 전체에 금속을 사용한 가벼운 제작 방식을 시도했던 또 다른 자동차 제조사의 소유주였다. 많은 대회에 출전한 자동차 중 하나인 「아바르스 1000Abarth 1000」(1958)은 콤파소 도로상을 수상했다. 그런데 소비자가 관심을 쏟은 것은 특히 스포츠 모델에 대해서였는데, 이는 비단 이탈리아 반도에 국한된 현상이 아니었다. 물론 이탈리아의 자동차 전문 엔지니어들이 모두 최신 기술(1963년에 그들은 이탈리아에서 만들어진 수백만 차량 중 4만 3천대를 제작했을 뿐이다)을 잘 알고 있었던 것은 아니다. 많은 사람이 경쟁을 버텨 내지 못했지만, 어떤 사람들은 스스로 혁신을 감행하여 (이탈리아와 외국의) 훌륭한 자동차 제작자들에게 조언을 해줄 수 있는 역량을 갖추었다. 그리하여 〈기획자-자동차 전문 엔지니어-기업가〉라는 전통적 인물은 차츰차츰 사라지고, 기업가에게 대량 생산 제작을 맡기기 전에 시제품에 대한 연구와 제작뿐만 아니라 생산 방법까지 검토하는 디자이너가 그것을 대체하였고, 이 현상은 1970년대에 더욱 강화되었다.

피닌파리나가 운영한 자동차 제작소는 이러한 시대에 부응하고 제대로 적응할 줄을 알았다. 1950년대 말에 그의 아들 세르조 피닌파리나Sergio Pininfarina(그의 아버지의 별명 〈피닌〉을 성에 덧붙였다)가 회사를 물려받았다. 이 시기는 여전히 하루에 두 대 정도의 차체를 제작했지만 막 새로운 기술과 수공업 기량을 결합시키기 시작했던 때였고, 이러한 현상은 급격한 생산 증대를 가져왔다. 젊은 기술자인 세르조는 그 잠재력을 간파하고 토리노 근교의 그루글리아스코에 새로운 대규모 공장을 건립함으로써 매우 의미 있는 전환점을 마련했다. 그는 미적 측면과 공기 역학을 동시에 고려한 자동차를 개발하기 위해 심혈을 기울였다. 또한 페라리의 모델을 제작함으로써 피닌파리나는 스포츠 차량의 차체와 고속 자동차 분야에서 진정한 기준을 보여 주었다.

1947년에 출시된 「치시탈리아 202」가 피닌파리나의 업적이었다. 이 작은 세단(1951년 뉴욕 현대 미술관에 전시되는 영예를 안은 최초의 자동차)은 알프스 너머 서유럽 시장에 보급하고 대서양 저편 미국 시장에 침투할 목적으로 만들어진 이탈리아 스타일의 〈트로이 목마〉로 인지되었다. 피닌파리나는 이미 1921년 토리노에 장거리용 자동차를 제작할 목적으로 건립한 동명(치시탈리아)의 회사를 위해 「치시탈리아 202」의 스타일을 개발해 두었다. 또한 그는 란차에서 「플라미니아Flaminia」(1957)라는 독특한 모서리와 각도, 얇은 설주에 유리를 끼운 넓은 표면을 가진 신모델을 창조해 냈다. 이것이 이후로도 오랫동안 이어진 진화와 혁신의 시초였다. 알파 로메오가 1966년에 고안한 유명한 「두에토Duetto」가 그 경우인데, 이 모델은 약간의 변화를 주면서 1990년대 말까지 계속 제작되었다. 「575M 마라넬로575M Maranello」와 「엔초Enzo」처럼 널리 알려진 모델과 페라리 「P4/5」와 같은 단일 모델을 개발하면서 21세기 초까지도 역사를 이어 갔다. 이후로 많은 다른 제품에도 피닌파리나의 서명이 들어가게 된다. 실제로 토리노 동계 올림픽의 횃불에서, 오늘날 많은 도시(이탈리아든 아니든)에서 운영되는 실용적이고 기능적이며 또 여행객에게 매우 안락함을 주는 교통수단인 전차 「시리오Sirio」(2002)에 이르기까지 제품의 폭도 상당히 넓어졌다. 기업 연합인 트레비TREVI[58]가 개발한 「ETR 500」은 이탈리아에서 제작된 첫 비(非)진자식 고속 열차였다. 이 기획에서 피닌파리나는 스타일과 공기 역학을 연구하며 공동 작업을 했다. 일부 기차 모델의 실내 장식은 이탈디자인Italdesign, 또는 조르제토 주자로가 루차노 보시오Luciano Bosio와 알도 만토바니Aldo Mantovani와 함께 1968년에 건립한 자동차 디자인 스튜디오가 재검토했다. 토리노의 이 아틀리에는 제작자에게 차량 구상, 시제품 제작, 프로젝트에 대한 종합적 연구뿐만 아니라 제작 경비와 기간 분석을 포괄하는 총체적인 서비스를 제공하겠다는 특별한 목표를 가지고 있었다.

58 TREno Veloce Italiano. 기업 연합은 안살도Ansaldo, 브레다Breda, 피아트 페로비아리아Fiat Ferroviaria, ABB 테크노마시오Tecnomasio, 피레마 트라스포르티Firema Trasporti, 달리 말해 철로 건설의 이탈리아 〈귀족 연합〉으로 구성되었다.

첫 프로젝트는 나폴리 인근의 포밀리아노 다르코의 공장에서 제작하여 이탈리아 남부의 경제 발전에 기여하리라 기대된 「알파수드Alfasud」(1971)였다. 이 기획은 즉시 폭스바겐 그룹과의 공동 작업으로 이어졌다.

1970년대 이후 이탈리아에서는, 「우노Uno」(1983)부터 매우 기능이 다양하고 가격도 저렴하며 수용 능력도 큰 〈슈퍼 미니〉 자동차이자 콤파소 도로상도 받은 「판다Panda」(1993), 피아트의 「푼토Punto」(1993)까지, 다양한 상표를 달고 고안된 자동차들 중 성공한 예는 더 이상 없다. 많은 연구를 통해 혁신적 개념의 차량, 예를 들어 크기나 수용 능력에서 특별한 관심을 끌었던 뉴욕 택시와 「캅술라Capsula」(1982) 등이 탄생했다. 공통된 기본 토대(엔진, 변속기, 연료 탱크, 예비 바퀴, 트렁크, 자동 브레이크, 냉각 장치, 난방 장치)와 다른 색으로 채색된 자동 창틀을 갖춘 「캅술라」의 실내 공간은 세단, 픽업트럭, 상업용 차량, 구급차 또는 견인차로 사용될 수 있었다. 활동성을 강조하기 위해 진주빛 광택이 있는 붉은색 시라릭Xirallic으로 채색하고 곡선의 공기 역학적 차체를 가진 자동차 「브리비도Brivido」(2012)의 외장을 특징짓는 소재는 알루미늄과 탄소 섬유 그리고 유리였다. 1981년에는 특별한 사무실이 등장했다. 〈개념에서 실재 제품으로〉라는 총체적 개념을 가지고 운송 기기 디자인과 산업 디자인에 전념한 주자로 디자인이 그것이다. 최신 프로젝트들 중 이탈리아에서 사용될 새로운 기차 「알스톰Alstom」의 실내, 브레데스테인Vredestein의 타이어인 「울트락 보르티Ultrac Vorti」와 「스포르트락 5Sportrac 5」, TVS의 세라믹 냄비 「아르코Arco」 등을 예로 들 수 있다. 그들은 소형 프로젝트만큼이나 대형 프로젝트도 많이 실행했다.[59]

주자로는 다른 많은 디자이너처럼 피아트의 연구소 〈센트로 스틸레Centro Stile〉(1958년에 단테 자코사의 주도하에 창설)에서 성장했다. 요절한 피오 만추Pio Manzù(1939~1969)도 그중에 포함되어 있었다.[60] 자신이 학생들을 가르치기도

59 이 시기에 제2세대가 주자로(1996년 이후로 파브리치오 주자로Fabrizio Giugiaro가 스타일 책임자)와 합류했다. 2012년에 폭스바겐 AG는 이탈디자인 주자로 회사의 자본 90.1퍼센트를 사들였다.

60 〈베루키오 환경 조성 연구 센터〉는 피오 만추에게 헌정되었다. 이 프로젝트에 그가 공동으로 참여했고, 매년 세미나와 소규모 학회를 기획했다.

했던 울름 대학에서 학위를 딴 만추는 1962년 프레임 위에 쿠페형 차체를 올린
자동차 「오스틴 힐리 100Austin Healey 100」으로 국제 대회에서 수상을 한 이후 존재를
뚜렷이 나타내기 시작했다. 〈두 배의 용적〉을 가진 최초의 자동차 중 하나인 피아트
「127」과 1968년에 수행한 다양한 「시티 택시City Taxi」 프로젝트들이 그의 작품이다.
또한 처음으로 「이탈리아 자동차의 선Linea Evolutiva Auto d'Italiana」(1967)이란 제목으로
이탈리아 자동차 디자인의 역사를 개관한 산 마리노 전시회의 위원을 역임했다.
플로스의 유명한 조명등 「파렌테시Parentesi」(1970)는 만추에 의해 고안되고 아킬레
카스틸리오니에 의해 보완되었다. 이는 기계 장치로서 혁명적인 모델이다(천장부터
지면까지 수직으로 이어진 팽팽한 강철 밧줄 위에서 전등이 360도 회전하거나
위아래로 움직인다).

　　　　유형의 폭을 다양하고 풍부하게 했던 기존의 유명한 자동차 제작사들 외에도,
「스마트」를 예고한 매우 경제적인 「이세타Isetta」의 특별한 경우도 잊어서는 안 된다. 이
자동차는 두 개의 좌석에 매우 안락하고 예외적인 외형을 갖춘 슈퍼 미니 자동차로,
실내로 들어가기 위해서는 앞쪽에만 있는 문을 통해야 했다. 1953년에 밀라노의 이소
리볼타에서 항공 기술자인 에르메네질도 프레티Ermenegildo Preti가 고안한 이 자동차는
이탈리아(하루에 20대만 제작했다)에서 정당한 평가를 받지 못한 반면, 1956년
BMW에서 생산된 후 1960년대 독일에서는 특이한 색상으로(사과의 초록색부터
형광빛 분홍에 이르기까지) 하루에 300대가 제작될 정도로 엄청난 성공을 거두었다.

디자인의 다른 영역들

이탈리아 디자인은 주로 가구와 소품의 발상-제작에 기여한 바와 조명 분야에서
제작된 작품들로 널리 알려졌다. 제2차 세계 대전 이후로 기술력은 엄청난 발전을
보였다. 메타크릴산 에스테르와 같은 신소재와 플라스틱 소재는 미적으로도 놀라운
제품을 만들수 있게 해주었다. 기술의 획기적 변화(광원 분야)는 미학뿐만 아니라
윤리에도 파문을 일으켰고, 디자이너와 이탈리아 기업가들을 〈미래를 위한 구상을

누초 베르토네
자동차 「줄리에타 스프린트」, 1954년
이탈리아, 알파 로메오

자동차 「베를리나 6C 2500Berlina 6C 2500」과
「베를리나 모노스코카 1900Berlina Monoscocca
1900」을 위한 알파 로메오의 광고, 1951년
개인 소장

피닌파리나
자동차 「플라미니아」, 1957년
이탈리아, 란차

피닌파리나에서 디자인하고 알파 로메오에서
제작한 자동차 「스파이더 두에토Spider Duetto」, 1966년

피오 만추
시제품 「시티 택시」, 1968년
이탈리아, 피아트

조르제토 주자로
자동차 「판다」, 1981년
이탈리아, 피아트

하도록〉 자극했다. 곧 이 영역을 점령할 LED 램프는 과거와 비교할 때 진정한 혁명을 일으켰다. 이 단절은, 카를로타 데 베빌라콰Carlotta de Bevilacqua가 아르테미데와 다네세에서 이미 보여 주었듯이 〈형식〉에도 반영되었다.

예를 들어 형광 램프는 1936년에 처음 나왔지만 1949년이 되어서야 가정집에 도입되었다. 아킬레와 피에르 카스틸리오니 형제는 그들이 만든 「투비노Tubino」(1974)에 이 램프(처음엔 아레돌루체Arredoluce, 이어서 플로스가 제작)를 사용했다. 「투비노」는 전구 원형을 금속 지지대 전체에 연장시킨 제품이다. 점점 더 유형은 다양해졌다. 천장에 매달기도 하고 벽에 부착하기도 했으며 람페르티Lamperti에서 출시한 로베르토 멘기의 책상용 램프 「리브라룩스Libra-Lux」(1948)처럼 안락의자의 팔걸이나 테이블에 고정시키고 높이를 조절할 수 있는 제품도 출시되었다. 지노 사르파티는 아르테루체에서 「피에데몰레Piedemolle」(1961)와 같은 조명 기구를 계속해서 고안했다. 지스몬디가 건립한 이후 베빌라콰가 합류한 아르테미데의 경우와 1962년에 특별한 소재로 된 램프 「코쿤」을 제작하기 위해 메라노에 설립된 플로스의 경우는 앞서 이미 언급한 바 있다. 플로스를 인기 반열에 올려놓은 사람은 카스틸리오니 형제이지만, 플로스가 옮겨 간 브레시아 지역에서 다른 유명한 인사들과 외국의 창작가들(필리프 스타크가 1991년에 플로스에서 「미스 시시Miss Sissi」를 설계했다)에게 도움을 요청하며 중심을 차지하게 될 사람은 세르조 간디니Sergio Gandini ─ 이후에는 리비오 카스틸리오니의 아들 피에로 카스틸리오니 ─ 였다.

카스틸리오니 형제는 외형보다는 광원에 더 관심이 있어서 예외적인 부품을 사용했다. 예를 들어 그들이 만든 「토조Tojo」(1962)는 자동차의 헤드라이트, 변압기, 링에 전선이 들어 있는 낚싯대를 이용하여 만든 것이었다. 앞서 언급했던 「아르코」(1962)는 단순한 조명 기구를 넘어 일종의 원형이 되었다. 큰 아치(스테인리스 대)와 평형을 이루는 대리석 받침대, 매끄러운 알루미늄으로 만든 동양풍의 반사판이 부착된 이 작품은 〈독립적인 광원〉을 구성했다. 구치니 형제(특히

아돌포Adolfo와 잔누니치오Giannunizio)도 ― 〈이구치니〉라는 이름으로 ― 처음에는
장식적이었다가 점점 〈기술적〉으로 바뀐 실내외 조명 기구 제작에 뛰어들었다.
이들은 최적의 해법을 찾아내고 그것을 산업화하기 위해 자주 건축가들과 공동
작업을 했다. 가령 〈린고토 전시장〉(1993)에서처럼 렌초 피아노가 특정 공간(과거의
산업 단지에 들어선 토리노의 전시 센터)을 위해 구상한 작품들이나, 가에
아울렌티가 베네치아의 팔라초 그라시에서 구상한 제품들이 그 경우이다. 가에
아울렌티는 피에로 카스틸리오니와 함께 작업하며 특별한 복합 기능의 조명 기구
「체스텔로Cestello」(1986)를 만들어 냈다. 결국 아울렌티뿐만 아니라 마리오 벨리니도
조명 시스템에 도전한다. 아울렌티는 표현이 과감한 루체 마르트넬리Luce Martinelli의
「피피스트렐로Pipistrello」(1965)를 디자인했고 플로스의 램프 「키아라Chiara」(1967)는
벨리니의 작품이었다. 비코 마지스트레티도 이 분야에 뛰어들었다. 그의 성공을
입증해 주는 중요한 작품 「에클리세」(1967)는 고정된 구의 내부에서 빛의 방향을
정하고 강도를 조절하는 반구가 회전하는 형태를 취하고 있다. 매우 낮은 전압의
첫 번째 「알로제나Alogena」(1970)는 조에 콜롬보의 작품이었다. 우리가 알고 있는,
필적할 수 없는 또 다른 기록은 「티치오」의 견본 제품이 갖고 있다. 1972년에
리하르트 자퍼(아르테미데)가 고안한 「티치오」는 이동이 가능하고 관절이 있어
꺾어지는 책상용 램프로, 혁신적 형태는 동물의 모습을 떠올리게 한다. 리비오
카스틸리오니(후에 후계자가 될 그의 아들 피에로의 보조를 받지만 순전히 자신의
창의력으로)는 광원을 개발했고, 그것의 기술적 완성도를 높이기 위해 장치의
지지 구조를 점점 더 축소시키는 경향을 보였다. 잔프란코 프라티니Gianfranco
Frattini와 함께 그는 유연성이 좋은 PVC 관으로 콤플렉스에서 벗어난 〈외관〉을 가진
아르테미데의 조명 기구 「보알룸Bolaum」(1970)을 만들어 냈다. 에토레 소트사스는
멤피스에서 데 루키의 「오세아닉Oceanic」(1981)을 본떠서, 〈기분 전환〉 램프들인
「타이티Tahiti」(1981)와 「아쇼카Ashoka」(1981)를 설계했다. 알베르토 메다Alberto Meda와
파올로 리차토Paolo Rizzatto의 조명 기구들은 반대로 광원과 소재 그리고 제조 기술에

대한 지속적 관심과 연구로 두각을 나타냈다. 산드라 세베리Sandra Severi와의 공동
작업으로 이들은 많은 품목을 고안하고 그것을 루체플란(1979년에 지노 사르파티의
아들인 리카르도 사르파티Riccardo Sarfatti가 설립했다)에서 제작했다. 전통 전등갓을
재해석한 「코스탄차Costanza」(1986)는 리차토의 기획인 반면, 여성적인 경쾌함을
강조한 이름의 키 큰 전기스탠드 「롤라Lola」는 메다와 리차토의 작품이다. 알루미늄과
탄소 섬유로 만들어진 「롤라」는 강하고 기능적인 빛을 확산시키며, 신축식 몸체로
높낮이를 조정할 수 있다.[61] 그동안에 폰타나아르테는 아울렌티, 카스틸리오니,
소트사스, 피아노 등 많은 디자이너에게 도움을 요청하면서 독자적인 길을 걸었다.

앞서 우리는 교통수단 분야에서 이탈리아 특유의 발상-제조의 중요성을
강조한 바 있다. 이 자동차 디자인에 선박 디자인이 첨가된다. 이탈리아에는
많은 조선소가 있는데, 몇몇 건축가가 초대형에서 소형에 이르기까지 선박
제작에 도전했기 때문이다. 제노바와 트리에스테의 조선소에서 출시된 많은
유람선은 화려한 실내 장식으로 다른 선박과 구별되었다. 또한 1950년대 중반
코트다쥐르 해변에서 유명해진 이후 오늘날까지도 이세오 호수 부근에서
건조되는 바다의 롤스로이스인 모터보트 「리바Riva」도 언급해야 한다. 분명
공장에서 생산되었지만(1950년부터 1970년까지 4,000대의 리바가 물 위에
올려졌다), 제2차 세계 대전 이후까지도 수공업 방식으로 제조된 고급 사치
품목이었다. 1962년 이후 여전히 광칠을 한 마호가니 목재로 생산되고 있는
「아콰라마Aquarama」(8.02미터×2.62미터의 8인용 배)는 조르조 바릴라니Giorgio
Barilani가 고안했고, 실내 장식은 카를로 파가니Carlo Pagani(그는 제2차 세계 대전이 끝난
뒤 밀라노의 백화점 라 리나센테에 다시 활기를 불어넣었던 인물이다)가 맡았다.
처음에는 목재가 그다음에는 유리 섬유가 사용되었는데, 카를로 리바Carlo Riva는
1970년에 수지를 먹인 유리 섬유를 최초로 사용했다.

어떤 측면에서 리바의 제품은 주문 제작(한 해에 100여 대 남짓)하는

61 루체플란은 2008년 조명 기구 「믹스Mix」로 콤파소 도로상을 수상했다.

엘리트주의 발상의 선박 「발리에토Baglietto」(리구리아 주에 있는 바라체에 위치)의
제작에 대응하기 위한 것이었다. 바다에서 약 100미터 거리에 있는 어느 임시
정원에서 최초의 조선소가 문을 연 것은 1854년이었다. 그곳에서 창립자인 피에트로
발리에토Pietro Baglietto는 소형 낚싯배의 도안을 그리기 시작했는데, 곧 놀잇배로
선회하여 요트를 제작했다. 발리에토가 〈역사적〉[62] 조선소임은 분명하지만, 〈뛰어난〉
건축가이자 선박 디자이너는 바로 안드레아 발리첼리Andrea Vallicelli였고, 그의 이름은
지금도 1981년 아메리카 대회에 참여한 최초의 이탈리아 선박 「아추라Azzurra」와
불가분의 관계로 남아 있다.

　　　또한 산업 디자인 분야에서 의미를 갖는 몇몇 작품도 언급이 필요하다.
앞서 이미 올리베티의 특별한 경우를 환기했었다. 우리는 1908년에 창립된 회사의
역사뿐만 아니라 피에몬테의 도시 이브레아의 역사, 그리고 1931년부터 엔지니어인
알도 마녤리Aldo Magnelli가 화가인 형의 조언을 듣고 고안한 최초의 휴대용 타자기를
시장에 출시한 식견 있는 가문(이 가문의 성이 올리베티이다)의 역사를 살펴보았다.
1935년에 창립자인 카밀로의 아들 아드리아노 올리베티는 공장의 내부와 외부에서
요구되는 새로운 욕구에 부응하기 위해 〈현대성〉을 기치로 내걸고 이브레아
도시 거의 전체를 리모델링했다(오늘날에도 이브레아의 도시 조직은 야외 건축
박물관[63]을 중심으로 배치되어 있다). 〈참여적〉 예술가와 건축가들에게 도움을
요청함으로써 그는 기술 문화와 인간주의 문화 시이에 새로운 관계를 열었다.
올리베티의 깊은 성찰이 담긴 정기 간행물과 특별한 산업 문화를 확산시키려는
목적으로 조직된 공동체 운동(1946)이 그의 작품이다. 건축가 루이지 피지니와
지노 폴리니는 산티 샤빈스키Xanti Schawinsky와 다시 손을 잡았다. 바우하우스에서
교육을 받은, 디스플레이 장치 기획자이자 스위스의 사진작가인 샤빈스키는
〈스튜디오 42〉를 구상하기 위해 1938년 니촐리에게 도움을 요청했고, 1940년에

그의 첫 제품인 「물티수마Multisumma」를 창작했다. 〈탁월한〉 휴대용 타자기 「레테라 22」(1950)가 출시되기 얼마 전이었다. 몇 년 뒤 산업 디자인 분야에서 활발하게 활동했던 올리베티는 혁신적이고 유망한 전자 공학 분야에서도 일등 주자가 되었다. 소트사스와 체코슬로바키아 출신의 한스 폰 클리에르Hans von Klier도 거기서 활동했다. 그들의 기획은 가능한 미래의 상징처럼 보였는데, 이상하게도 이탈리아의 기업은 전반적으로 거기에 별다른 관심을 갖지 않았다. 그렇지만 디자인에 관해서는 컴퓨터 「엘레아 9003Elea 9003」(1957~1959)이 당시 대작의 〈공상 과학〉 영화들(예를 들어 1969년 스탠리 큐브릭Stanley Kubrick 감독의 「2001: 우주 오디세이2001: A Space Odyssey」를 생각해 볼 수 있다)이 제시한 구상들을 이미 예고하고 있었다. 소트사스도 1993년에 다음과 같이 그 점을 상기했다. 〈나는 알루미늄 판자들로 막혀 있는 금속 구조물을 생각해 본 적이 있는데, (……) 결국 일단 일체형의 이 가구들은 매우 신비로운 은색의 통 건조물이 될 것이다. 왜냐하면 그곳에서는 어떻게 해도 침투할 수 없는 다소 불길한 성스러움 같은 것이 느껴지는, 형이상학적이고 반짝거리는 거대한 금속 건조물 외에 아무것도 보이지 않을 것이기 때문이다.〉 그것은 예술가이자 디자이너, 그리고 건축가였고 또 언제나 그러했던 이 위대한 견자에게 걸맞은 완전히 우주적인 이미지였다.

우리는 앞서 간략하나마 브리온베가와 〈갈색 가전제품〉의 눈에 띄는 역사를 살펴보았다. 이제 〈흰색 가전제품〉 디자인과 생산의 중요성에 대해서도 살펴볼 필요가 있다. 이 부문은 지역 편중 현상이 있기는 하지만 이탈리아에서는 진정 발명의 보고였다. 〈흰색 가전제품〉이라는 표현은 냉장고에서 식기세척기, 요리용 화덕, 전기 배기 후드 등을 거쳐 세탁기에 이르기까지 부엌의 모든 장비를 의미했다. 캔디Candy, 인데시트Indesit, 아리스톤Ariston, 메를로니Merloni, 제로와트Zerowatt와 같은 기업들은 디자인에서 그들 제품의 첨병을 발견했다. 1995년에 이탈리아는 가히 유럽의 가전제품 〈공장〉이었다. 유럽에서 사용된 가전제품 둘 중 하나는 이베리아 반도에서 제조되었을 정도였다. 제2차 세계 대전 직후에 탄생한 이 멋진 실험은 산업

디자인의 가능성을 이해한 오래된 이탈리아 공장들의 재전환을 가져왔다. 1947년에 푸마갈리 형제는 〈메이드 인 이탈리아〉 최초의 세탁기(미국 노래 「마이 슈거 캔디My Sugar Candy」를 본떠서 「캔디」라는 이름을 붙였다)를 밀라노 상품 박람회에 출시했다.

몇몇 젊은 기업가는 인테리어 스타일 연구소의 도움을 받아 유럽 시장을 정복할 제품들을 개발했다. 경제 일간지 「일 솔레 24 오레Il Sole 24 Ore」는 1960년대에 〈이탈리아의 가전제품은 스위스의 시계와도 같다〉라는 기사를 실었다. 또한 영국의 「파이낸셜 타임스Financial Times」도 이 두 나라의 제품을 완성도 측면에서 비교할 정도였다.

집을 기계화하고 집에 몇 가지 영구적이고 기능적이며 미적인, 그리고 모든 내장이 ABS 수지로 주조된 〈가사 보조 시설〉을 외국 상표에 비해 더 적은 비용으로 설치할 수 있는 기업이 마침내 출현했다. 차누소(그는 소형 가전제품들도 구상했다), 지노 발레Gino Valle 그리고 루이지 스파돌리니Luigi Spadolini는 이 부문에 뛰어든 최초의 기획자들이다.

이탈리아 중부 마르케에 있는 전기 배기 후드 제조사 엘리카Elica가 21세기 초에 제품 디자인을 비약적으로 발전시킨 덕분에 성공을 거두었다는 사실도 주목해야 할 것이다. 가에타노 페스체가 과일과 채소로 장식된 조각(彫刻) 후드로 여기에 상당한 기여를 했다. 선례도 있었다. 1950년대에 아틸리오 파가니Attilio Pagani가 건립한 밀라노 회사 보르티체Vortice의 경우가 그것이다. 파가니는 공기를 정화시키는 장비를 제작하고 회사에 자신이 고안한 이 첫 장치의 이름을 붙였다(그는 나중에 차누소와 손을 잡는다).

스포츠 장비 부문에 대한 이탈리아 디자인의 기여(성능은 여전히 우위를 차지한다)는 이보다 덜 알려져 있다. 그렇지만 제품들은 꽤 의미가 있는데, 「비안키Bianchi」에서 「치넬리Cinelli」까지 자전거 제품들을 떠올려볼 수 있다. 가장 최신 제품들은 알레산드라 쿠사텔리Alessandra Cusatelli가 고안한 것이지만, 리날도 돈첼리Rinaldo Donzelli의 「그라치엘라Graziella」를 상기해보는 것이 더 좋겠다.

가에 아울렌티
조명등 「피피스트렐로」, 1965년
이탈리아, 루체 마르티넬리
옻칠 알루미늄, 메타크릴산염
파리, 국립 현대 미술관-퐁피두 센터

엔니오 루치니Ennio Lucini
조명등 「체스풀리오Cespuglio」, 1969년
이탈리아, 이구치니 일루미나치오네
안전유리, 전기 부품

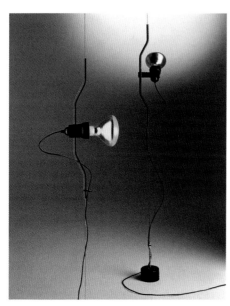

피오 만추, 아킬레 카스틸리오니
조명 기구 「파렌테시」, 1969년
이탈리아, 플로스
스테인리스 금속 줄, 고무 피복, 금속 받침대

파올로 리차토
조명등 「코스탄차」, 1986년
이탈리아, 루체플란
알루미늄, 폴리카보네이트

알베르토 메다, 파올로 리차토
조명등 「롤라」, 1986년
이탈리아, 루체플란
탄소 섬유, 철판
파리, 장식 미술 박물관

아킬레 카스틸리오니
펜던트 조명등 「타락사쿰 88Taraxacum 88」, 1988년
이탈리아, 플로스
알루미늄, 60개의 전구
파리, 국립 조형 예술 센터/국립 현대 미술 재단

마르코 차누소
선풍기 「아리안테Ariante」, 1973년
이탈리아, 보르티체
깨지지 않는 플라스틱, 전기 부품
뉴욕, 현대 미술관

로베르토 페체타Robero Pezzetta
냉장고 「OZ」, 1998년
이탈리아, 차누시Zanussi
파리, 국립 현대 미술관-퐁피두 센터

1963년부터 도시에서 사용하는 〈접이용 자전거〉의 문제를 해결한 「그라치엘라」 (카르니엘리Carnielli 제작)는 이런 유형의 자전거를 가리키는 〈보편〉 명사가 되었다. 또한 모터사이클도 있다. 두 기업만 예를 들어 본다면, 1926년 볼로냐에 세워진 〈스포츠 모터의 뛰어난 제작사〉인 두카티Ducati와 1909년 밀라노에 건립되었고 지금도 가동 중인 이탈리아 모터의 가장 오래된 상표 질레라Gilera가 있다. 물론 이 두 기업의 경쟁은 최적화된 모델을 시장에 내놓기 위한 연구에서 매우 효율적인 소통을 가능하게 한 장치이자 소중한 수단[64]이었다.

일부 디자이너들은 활동에 제약을 받는 사람들을 위한 스포츠 장비를 깊이 연구했다. 토리노의 디자이너이자 기업가인 다닐로 라고나Danilo Ragona가 바로 그런 경우로, 그는 개인적 경험으로부터 장애인의 생활을 개선시킬 수 있는 능력을 끌어낼 줄 알았다. 그는 에이블 투 인조이Able to Enjoy와 함께 탄소 섬유를 소재로 복합 기능의 가벼운 바퀴로 움직이는 혁신적 소형 의자들을 제작했다. 이 의자들은 테니스에서 핸드볼까지 스포츠 활동을 가능하게 했다. 또한 피닌파리나 엑스트라의 지원을 받아 그는 「모노스키Monosky」(2008)의 콘셉트도 개발했다.

스포츠 활동하기, 대회 준비하기, 아니면 단순히 〈체형을 유지하기〉, 이것은 1996년 이래로 올림픽 경기 준비 위원회의 공식 납품업자였던 네리오 알레산드리Nerio Alessandri가 1987년 체세나에 세운 테크노짐Technogym의 목표였다. 공학 엔지니어이자 모터 애호가인 알레산드리는 훈련에 필요한 〈기계〉를 구상하기 시작하면서 의학적, 과학적, 기술적 연구에도 관심을 가졌다. 그리고 기업 연구소에서 안토니오 치테리오Antonio Citterio가 200가지 이상의 헬스 훈련을 가능하게 하는 「키네시스Kinesis」(2008) 같은 개인용 장비와 피트니스 클럽용 장비들을 설계했다.

이와 같은 〈잘 살기〉(웰빙)에 대한 추구에 〈음식 디자인〉에 대한 추구도 첨가되었다. 이 유행은 요리를 위해 프라텔리 구치니와 알레시가 구상한 무수히 많은 제품을 출현시켰다. 이 주제와 관련해서는 물론 최초의 에스프레소 커피 기계를

64 오늘날, 이 상표는 그룹 피아조의 소유이다.

언급해야 할 것이다. 피에몬테 오르타 호수 근처에서 태어난, 알루미늄 동체를 다면체로 만든 독특한 형태의 커피 포트 「비알레티Bialetti」(1950년대에는 8각형 모양을 채택하고 아이콘인 콧수염 아저씨를 계속 내세움)는 이탈리아에서 나폴리의 전통적인 커피 메이커를 완전히 대체했다.

새로운 세기의 여명에

과거의 역사를 개관한 끝에 이제 우리는 21세기의 여명에 도달했다. 지난 세기의 마지막 몇 년 동안 〈사적〉 영역이 점점 중요한 자리를 차지하면서, 우리는 제품의 기술적, 기능적, 인간 공학적인 가치를 존중하는 전통 디자인이 재연되는 것을 목격할 수 있었다. 그러나 제품은 점점 더 큰 폭의 다양성을 보여 주었지만 스타일의 쇄신에는 아직 별다른 성과가 없었다. 이를 두고 어떤 사람들은 〈디자인의 취약성Design Povero〉이라는 표현을 사용했다. 이 표현은 개념 예술의 일부 실험과 그것을 결부시키면서, 무엇보다 당시 재활용 종이와 같은 〈저렴한〉 소재를 선호하고 본래 다른 기능을 하던 기존의 물품들을 조합하여 또 다른 물품을 창작해 내는 디자인을 규정하는 것이었다. 이 흐름의 유명한 선례가 엔초 마리의 「메타모빌리Metamobili」(1976)였다. 1974년에 또 다른 사람들은 이전 10년간 유행한 화려한 형태에 반발하면서 생겨나기 시작한, 단순성을 지향하는 경향을 가리키기 위해 〈네오미니멀리즘〉이란 용어를 사용하기 시작했다. 기능보다 형식에 더 관심을 가진 이러한 접근의 특징은 자연스러움, 가벼움, 간결함이었다. 재스퍼 모리슨Jasper Morrison(옻칠을 한 금속 안락의자 「씽킹 맨스 체어Thinking Man's Chair」(1986)를 만들었다)에서 톰 딕슨Tom Dixon(부드러운 실루엣의 의자 「S」(1989)를 만듦)에 이르기까지, 세계적 젊은 디자인의 발명을 이탈리아 대중에게 인식시킴으로써 오래된 가족 기업을 혁신시킨 디자이너−제작자(이탈리아에서 이러한 조합은 예외적이지 않다) 줄리오 카펠리니Giulio Cappellini의 행보가 그것을 증명해 준다.

　　1980년대 말에 알프스 너머와 대서양 저편의 디자이너들에게 이탈리아

기업이 이처럼 문호를 개방한 것은 메이드 인 이탈리아 디자인 문화의 또 다른 특징이다. 특수 분야에 집중되어 있는 소기업들과 이탈리아인의 취향과 처세의 핵심을 표현해 낼 수 있는 매우 유연한 기업들로 구성되어 있다는 점 또한 특별하다.

베르토네, 주자로, 피닌파리나 ─ 그 외 다른 기업들도 ─ 가 외국 회사들의 호출을 받은 반면, 외국의 많은 디자이너는 이탈리아에서 활동하기 위해 건너왔고 거기서 그들은 〈제2의 조국〉을 발견했다. 네덜란드인 안드리스 판 온크Andries van Onck(1957년부터 올리베티에서 일했고 이어서 독립 디자이너가 되었다), 일본인 호소에 이사오細江勳夫[65](1967년부터 이탈리아에서 개업하여 처음에는 폰티, 로셀리와 함께 일했다), 하스이케 마키오蓮池槇郎(1968년부터 자신의 스튜디오를 운영했고, 1982년 이후에는 가방, 사무용품, 소품 들을 제작하는 MH 웨이MH Way를 설립한 디자이너이자 기업가)가 그러한 경우들이다.

이탈리아 기업가들은 디자이너의 이미지와 그가 기획한 이미지를 중첩시키는 데 필요한 시간만큼이나 스타-시스템에 필요한 이름을 〈발견〉하고 〈모집〉하는 데 관심을 갖고 의욕을 보였다. 그렇지만 이탈리아 공장에서 제조된 외국 디자이너들의 제품은 그들 자신의 문화적 소양을 그대로 간직하고 있었다.

알레시, 드리아데, 플로스와 마지스(1976년에 에우제니오 페라차Eugenio Perazza가 설립한 이탈리아 북동부의 이 회사는 유행을 예견하는 일종의 국제적인 실험실이다)는 유희적 제품으로 이탈리아에서도 의욕적으로 활동하는 필리프 스타크[66] 같은 외국 디자이너에게 도움을 요청한 최초의 이탈리아 기업에 속한다. 의자 「코스테스Costes」(1981)는 알레프Aleph를 위해 고안되었고, 플로스에서 나온 뚜렷한 〈뿔〉 모양의 테이블 램프 「아라Ara」(1988), 몇 년 뒤 역시 플로스에서 출시된 황금 권총 모양의 아랫 부분으로 더욱 도발적인 램프 「건Gun」(2005)이 그의 작품이다.

65 「이탈리아: 새로운 가정 풍경」전에서 호소에 이사오는(마침 로셀리와 함께) 인테리어 모빌을 전시했다.
66 그는 또한 아프릴리아Aprilia의 신개념 스쿠터 시제품인 「라마Lama」(1993)와 일종의 〈서버번 오토바이〉인 「모토 6.5Moto 6.5」를 개발했다. 이 제품은 숭배의 대상이 되었지만 상업적 결과는 웬만한 정도였다(이 오토바이는 1995년에서 2000년 사이에 4,000대 조금 못 미치게 제작된다).

카르텔은 1980년대 말에 여러 기획 중에서도 의자 「닥터 글롭Dr. Glob」(1988~1989)을 그에게 주문했다. 알레시는 1990년에 그들의 카탈로그에서 〈고전 작품〉이 될 녹슬지 않는 철강 제품을 도안해 달라고 요청했다. 스타크는 얼마 후에 ─ 그 전설을 믿는다면 ─ 레몬 착즙기 「주시 살리프Juicy Salif」의 스케치가 그려져 있는 종이 접시를 하나 보내왔다. 이 작품은 실용성은 차치하고 일단 〈화제의 물건〉이 되었고, 베스트셀러의 하나가 된다. 최근 알레시는 극동 지역풍의 디자인으로 선회했다. 8명의 중국 건축가가 동양과 서양을 명백히 대조시키는 쟁반과 오목한 용기(알레시 제작 원본들)를 디자인했다.

　　　1994년에 디자인의 가치를 아는 장인과 기업의 존재에 이끌린 이스라엘인 론 아라드Ron Arad가 코모의 호숫가에 스튜디오를 열었다. 카르텔을 위해 그는 벽면에 펼쳐 놓는 유연한 책장 「북웜Bookworm」(1995)을 고안했다. 알레시, 카펠리니, 마지스 그리고 드리아데가 그에게 몇 가지 프로젝트의 구상을 맡겼는데, 그는 항상 곡선과 나선을 주제로 한 작품을 제작했다. 더 최근에는 에스파냐인 파트리시아 우르키올라Patricia Urquiola가 카스틸리오니와 마지스트레티에서 다양한 실험을 한 뒤 밀라노에 자신의 사무실을 열었다. 1998년에 파트리치아 모로소Patrizia Moroso(1950년대 초에 설립된 가정용 가구 공장에서 일했다)와 함께 그녀는 의자에 대한 새로운 접근을 시도하여 비정형적이고 유연하며 변형 가능한 의자를 구상했다. 이 공장은 프랑스 프리울 섬에 위치하고 있다. 100년도 더 전부터 의자를 생산해 온 이 국경 지역은 대중에게 거의 알려져 있지 않지만 매우 생산적인 삼각 지대로서, 능숙한 익명의 장인들이 여러 세대에 걸쳐 자신의 작업실에서 미국과 독일 또는 프랑스 유명 기업들의 상표를 붙이고 전 세계로 수출되는 수백만 개의 의자를 만들어 낸 곳이다. 오늘날 프리울의 이 삼각 지대는 저비용 공장으로 생산을 이전시키는 동부 지역의 정책으로 인해 정면으로 위기에 맞닥뜨렸다. 디자인에 〈투자한〉 공장들만 아직 버텨내고 있다. 모로소는 물론이고 오늘날 삼대째 이어져 온 제르바소니Gervasoni가 그런 경우이다. 최근 몇 년 동안 이탈리아 디자인과 제품을

특징짓는 다른 측면들도 있지만, 그것을 비판적인 시선으로 바라보기에는 아직 역사적 거리가 부족하다. 다만 〈이탈리아 사례〉의 많은 역설 중 하나인 디자인 학교의 부재 문제가 해결되는 것 같다는 점만 말해 두겠다. 1990년대 이전에 이탈리아 대학에는 디자인 전문 학과도 디자인 과정도 없었다. 유일하게 ISIA(약어가 모호한 이 예술 산업 고등연구소는 1970년대에 로마, 피렌체, 우르비노, 파엔차에 건립되었다)가 당시까지 디자이너 양성을 위한 〈공적〉 공간을 제공했다. 오늘날 인정받고 있는 많은 디자이너가 이 연구소 출신이다. 예를 들어 욕실용 매트인 「매트 워크Mat Walk」(2001)나 빅Bic 볼펜 형태로 구현된 램프 「아네모네Anemone」(1998)처럼 소비자 행동에서 영감을 얻은 새로운 기능을 — 쓰레기의 재치 있는 재활용, 구성에 대한 지적 접근, 제품에 대한 윤리적 관점을 통해 — 제안할 줄 알았던 파올로와 주세페 울리안Paolo & Giuseppe Ulian 형제가 그 경우이다.

밀라노에서는 우마니타리아 협회(19세기에 설립된 기구)가 1953년에 디스플레이 기획자인 알베 스테이네르 덕분에 울름 대학과 유사한 계획에 따라 〈디자인 학교〉를 세웠다. 사실 20세기 후반 내내 디자이너 양성(건축 대학에서 하던 몇몇 강의를 제외하고, 그 이후로는 보자르 아카데미에서)은 사설 학원들의 몫이었다. 1954년부터 니노 디 살바토레Nino Di Salvatore가 무나리 그리고 후버와 협력하여 디자인 기술 학교의 문을 열었다. 이탈리아에는 두 개의 국제 연구소가 있다. 유럽과 라틴 아메리카에 지부를 두고 1966년 이후로 활동해 온 유럽 디자인 연구소와 1980년에 설립된 신예술 아카데미가 그것이다. 이탈리아 예술 아카데미들의 태만에 맞서 설립된 신예술 아카데미는 디자인, 패션, 광고 전문가 양성소로 바뀌었다. 마지막으로 대학 졸업 후 교육 기관으로서, 1983년에 당시 이탈리아 디자인의 중요성을 인식하고 산업의 창조성에서 〈이탈리아적 방식〉을 가르치겠다는 의욕을 보여 준 잡지 『도무스』의 편집장 멘디니의 후원을 받아, 마리아 그라치아 마초키Maria Grazia Mazzocchi의 주도로 건립된 도무스 아카데미를 언급할 수 있다. 이탈리아 디자인이 디자이너의 양성을 위한 독자적 환경을

찾아내고 대학에서도 〈제도화된〉 시기는 최종적으로 1990년대(이 시기에 밀라노 외의 지역에서도 사설 디자인 학교들이 점점 늘어났고 그곳으로 외국인 학생들이 몰려들었다)였다. 단과 대학에서도 몇 년 뒤 학업 과정(학사, 석사, 박사)을 완전히 갖춘 〈디자인 대학〉에서 시행될 강좌들이 개설되었다. 1993년에 이러한 변화를 이끈 것은 디자인 학부가 전통 공학과 건축 대학 옆에 어깨를 나란히 하게 된 밀라노 이공과 대학이었다. 그동안에 베네치아에서는 베네치아 건축 대학 연구소가 예술과 디자인 대학을 신설했다. 토리노, 제노바, 피렌체, 카메리노(마체라타), 로마, 나폴리, 팔레르모에서는 디자인 관련 강좌들이 오히려 건축 대학에서 개설되었다. 마지막으로 10년 전부터 볼차노 자유 대학은 3개 국어로 강의하는 예술 디자인 대학을 갖추었다.

　　또한 이탈리아에는 산업 디자인의 역사를 수용할 수 있는 〈박물관〉이 부족했다. 1950년대 초부터 폰티는 이런 방향의 프로젝트를 구상하고 밀라노의 〈과학 기술 박물관〉에서 그 프로젝트가 실현되기를 원했다. 그러나 최종적으로 넓은 공간을 제공한 것은 팔라초 델라르테였는데, 그곳을 설계한 사람은 미켈레 데 루키였다. 이 박물관이 창립된 기원에는 트리엔날레가 있었다. 최근 20년 동안 트리엔날레가 근본적인 변화를 겪었다는 사실을 주목해야 한다. 활동의 폭을 연구와 자료 수집으로 확대한 이후 트리엔날레는 건축 부문과 패션, 디자인까지 포괄하는 전시회를 조직했다. 트리엔날레의 주제들은 1970년대 이후 훨씬 더 복합적이었다. 거기서 디자인은 이제 주인공이 아니다.

　　2007년 12월에 시작된 트리엔날레 디자인 미술관의 주된 특성은 역동성과 새로운 아이디어를 제안하는 능력이다. 초기 전시회들은 안드레아 브란치가 구상했다. 그는 〈이탈리아 디자인이란 무엇인가?〉라는 질문에 대답하기 위해 고대사 그리고 전통과의 긴밀한 관계를 확립하는 동시에 현대에 이르기까지 형성되어 온 문화의 윤곽을 그려 보려는 시도로서, 「이탈리아 디자인의 일곱 가지 강박 관념Le Sette Ossessioni del Design Italiano」(2007~2009)을 무대에 올렸다. 『꿈의 공장. 이탈리아 디자인의

역설 *La Fabbrica dei Sogni. Il Design Italiano nella Produzione*』(1998)에서 알베르토 알레시는 설립자의 전기와 긴밀하게 연결된 이탈리아 중소기업들의 역사를 기술했다. 약 15년 전부터 많은 디자인 사무소가 기억(의식적으로 미래에 자신을 투사하는 데 매우 중요한 도구)의 주제를 다루고 있다. 그들은 역사와 정체성의 재확립이 디자인과 이탈리아 기업 문화의 중요한 일면을 구축한다는 사실을 알고 있기 때문에 문서 자료와 컬렉션을 분류하기 위해 많은 노력을 기울이고 있다.[67]

세월이 흐름에 따라 〈기획 문화〉는 점점 큰 관심의 대상이 되었고, 여전히 디자인 발달의 역사적 중심으로 남아 있는 밀라노에서만이 아니라 다른 곳에서도 디자인은 하나의 사회 현상이 되었다. 밀라노에 위치한 ADI는 혁신을 거듭하여 오늘날 13개의 국토 심의회로 세분되었다. 더욱이 이 협회는 50년 전 콤파소 도로상이 제정된 이후로, 그 상을 받은 300개의 프로젝트 중 절반과 명예 등급을 받은 2,000점의 작품들을 하나의 컬렉션에 수집했다. 2001년에 설립된 재단이 관리하는 이 컬렉션에 대해 문화부는 〈역사적 그리고 특별히 예술적인 이익〉이라고 선언했다.

이탈리아가 아니라면 밀라노에 대해, 다가올 미래는 밀라노의 국제 전시 시스템인 〈살로니 Saloni〉(전통적 국제 가구 박람회와 사무실, 조명 기구, 건축, 부엌, 목욕탕과 같은 다양한 유형의 디자인만을 위한 전용 이벤트가 공존한다)가 이미 암시한 바와 같이, 취향에 영향을 미치고 유혹하는 밀라노의 〈타고난〉 역량을 확인하게 될 것이다. 이 살로니 전시들은 앞으로도 넓은 의미의 도시 문화를 위한 참조 자료가 될 것이다. 이러한 사례는 2008년에 국제 산업 디자인 위원회가 〈디자인의 세계적 수도〉로 지정한 토리노에서도 이어지고 있다.

67 2001년에 모든 디자인 사무실의 조직망을 구축하고 대중에게 여러 다양한 박물관의 전시 여정을 제시할 목적으로 무세임프레사 Museimpresa가 탄생한 것은 이런 관점에서였다. 이 주제와 관련하여 2003년에 투어링 클럽 이탈리아노가 출판하고 2008년에 개정한 안내서, 『이탈리아의 산업 관광 *Turismo Industriale in Italia*』이 출간되었다.

지방 도시 크루시날로에 있는
알레시 박물관의 시제품과 모델 진열창

크루시날로에 있는
알레시 공장과 박물관

안토니오 치테리오Antonio Citterio, 토안 뉘옌Toan Nguyen
책상용 조명등 「켈빈 LEDKelvin LED」, 2009년
이탈리아, 플로스
알루미늄, LED

클라우디아 라이몬도Claudia Raimondo
센터 피스 「조이 1Joy 1」, 2013년
이탈리아, 알레시
스테인리스 금속

UNITED KINGDOM

Penny Sparke

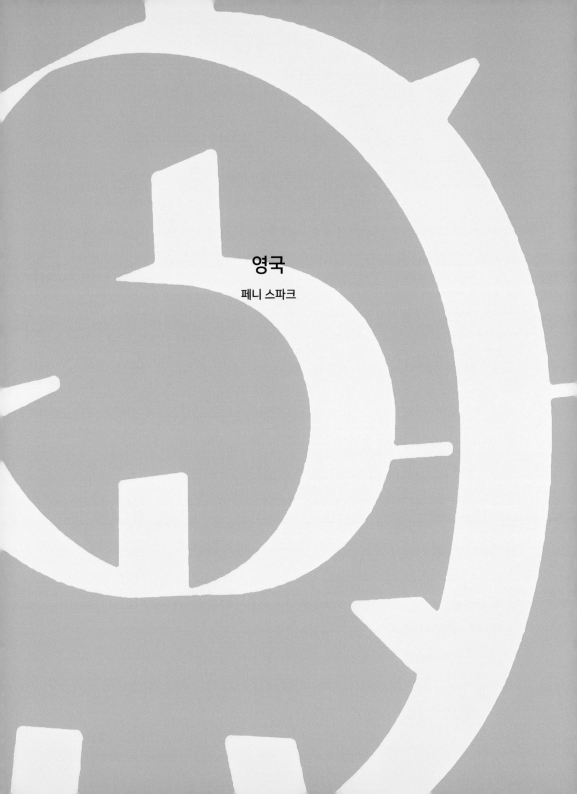

영국

페니 스파크

산업 디자인은 18세기 후반기에 영국에서 탄생했다. 예컨대 직물 생산 분야에서 실을 대량 생산할 수 있는 제니 방적기와 자카르 방직기는 제품 디자인과 생산 방식에 혁명을 불러일으켰다. 더불어 이 시기의 경제적 팽창으로 과거에 상대적으로 가난했던 사람들이 제품을 더 많이 구매할 수 있게 되었다. 이런 수요를 흡수하려면 제조사들이 시각적으로 호감이 가는 상품을 만들어야 했다. 19세기를 거치는 동안 중산층의 폭은 계속 넓어지면서 그들의 소비 여력도 증가했다. 하지만 19세기 후반 무렵, 역동적인 디자인 개혁 운동이 일어났으며 이를 주도한 미술 공예 운동 추종자들과 윌리엄 모리스는 무분별한 산업화가 디자인과 산업의 공조에 역효과를 낳았다고 주장했다. 20세기 초에는 초기 독일 공작 연맹을 모델로 디자인 산업 협회Design and Industries Association(DIA)가 설립되었다. 20세기 중반으로 접어들면서 영국은 두 가지 상반된 방식으로 유럽 모더니즘 디자인에 접근했다. 전시회에 등장한 영국 디자인은 영국 고유의 전통이 반영된 작품들이 허다했지만, 두 차례 세계 대전 사이에 모더니즘의 도전을 받아들인 많은 영국 디자이너가 창조한 새롭고 놀라운 형태는 금세 모더니티의 상징이 되었다. 몇몇 디자이너가 바우하우스의 바통을 이어받아 만들어 낸 가정용품은 기능에 초점을 맞추면서 작고 기하학적인 아름다움을 뽐냈다. 나치 독일에서 망명한 발터 그로피우스와 마르셀 브로이어는 한때 영국에서 지내다 미국으로 건너가서 영구 체류를 선택했는데, 영국에 머무는 동안 브로이어는 잭 프리처드Jack Pritchard의 회사인 아이소콘Isokon에서 일하며 성형 합판을 이용해 일련의 가구를 제작했다. 이반 체르마예프Ivan Chermayeff와 웰스 코츠Wells Coates가 디자인한 급진적 미학이 돋보이는 플라스틱 라디오 케이스에도 바우하우스의 디자인 원칙이 담겨 있었다.

전시의 디자인

제2차 세계 대전 기간에는 디자인의 초점이 상업 시장에서 국가적 전시 상황으로 옮겨 갔다. 그 전까지 수련을 쌓은 수많은 영국 디자이너는 이제 자신의 재능을 새로운 도전에 투입하라는 부름을 받았다. 극장 디자이너 올리버 메셀Oliver Messel, 리처드 구야트Richard Guyatt, 건축가 바실 스펜스Basil Spence와 휴 카슨Hugh Casson, 그리고 로버트 구든Robert Goodden, 제임스 가드너James Gardner, 애슐리 해빈던Ashley Havindon 등등 여러 건축가와 디자이너들은 위장용품 제작에 재능을 발휘했다. 영국 정보부는 특히 그래픽 광고 아티스트들에게서 도움을 받았는데, 이 분야에서 활약한 많은 디자이너 중에서 오스틴 쿠퍼Austin Cooper, 톰 에커슬리Tom Eckersley, 에이브럼 게임스Abram Games, 제임스 가드너, 밀너 그레이Milner Gray, 애슐리 해빈던, F. H. K 헨리언F. H. K Henrion, 맥나이트 코퍼Mcknight Kauffer, 톰 퍼비스Tom Purvis, 한스 슐레거Hans Schleger(보통 제로zero로 통함)가 특히 돋보인다.

〈유틸리티Utility〉[1] 계획은 물자가 부족한 전시에 한정된 가용 소비재, 특히 가구와 생활용품, 의류를 꼭 필요한 사람들에게 공급하려는 중요한 프로젝트였다. 유틸리티 제품은 유행이나 스타일을 배제하고 보편적 취향에 맞춰 디자인되었다. 이 방안을 처음 발의한 상무부 장관 휴 돌턴Hugh Dalton은 가구 디자이너인 고든 러셀Gordon Russell을 영입하여 함께 계획을 추진했다. 단순하고 표준화된 제품은 종류를 한정하고 정해진 가격으로 생산하는 것이 목표였다. 유틸리티 가구는 영국 고유의 전통 디자인을 연상시키는 단순한 목재 제품이었지만 현대적인 느낌도 조금 가미되었다. 영국은 군용기 디자인에 탁월했는데, 제2차 세계 대전 당시 활약한 「스핏파이어Spitfire」 전투기와 「허리케인Hurricane」 전투기가 대표적이다. 전쟁을 수행하려면 금속이 필수적이었다. 항공기 생산에 필요한 강철과 알루미늄이 부족해지자, 이들 금속으로 만든 기존의 민간 물자를 녹여 군용기 제작에 사용했다. 전시에 개발된 각종 기술과 디자인이 전후에 소비재로 둔갑한 일화는 셀 수 없이 많다. 예컨대 오늘날 우리

1　〈실용성〉을 뜻하는 말로 나중에 하나의 패션 트렌드가 되었다.

웰스 코츠
라디오, 1932년
영국, E. K. 콜E. K. Cole
합성수지, 강철, 스테인리스, 직물
런던, 빅토리아 앤 앨버트 박물관

<유틸리티> 프로젝트를 위한
가구 전시회, 1942년
런던, 제국 전쟁 박물관

모두의 삶을 지배하는 컴퓨터는 제2차 세계 대전 당시 영국 버킹엄셔에 있던 암호 해독 기관인 블레츨리 파크Bletchley Park에서 기술적으로 크게 발전했다. 1944년부터 가동된 「콜로서스Colossus」[2]는 프로그램이 가능한 디지털 전자 컴퓨터 개발의 돌파구였다.

평화로운 시대의 디자인

1939년에서 1951년 사이에 현대 세계가 변화의 급물살을 타면서, 1939년에 꿈꿨던 물질문화의 민주화가 1951년 무렵부터 현실이 되기 시작했다. 전쟁을 겪는 동안 세상은 인간이 존재하는 데 필요한 기본적인 것들과 기술 혁신의 중요성을 우선시하게 되었다. 이제 디자인은 엔지니어, 전시회 및 그래픽 디자이너, 가구 및 패션 디자이너, 건축가, 평범하게 살아가는 보통 사람들의 손으로 새로운 시대의 도전을 받아들여야 했다. 전쟁이 끝나자 관심의 초점은 당연히 개인과 그들의 심리적 욕구로 쏠렸다. 그것을 채워 줄 새로운 세상은 전쟁의 폐허를 딛고 재건된 현대적이고 시각적이고 물질적이고 공간적인 문화 속에서 전혀 새로운 요구들과 맞닥뜨렸다. 이 무렵 영국의 연립 정부는 〈굿 디자인〉의 기준을 세우고자 정부의 감시견인 산업 디자인 위원회Council of Industrial Design를 설립했다. 연립 정부가 탄생시킨 이 기관은 얼마 후 권력을 잡은 노동당 정권 때도 자리를 유지했다. 첫 위원장으로는 유틸리티 계획을 진두지휘한 고든 러셀이 선임되었다. 코츠월즈 브로드웨이에 살던 러셀은 19세기 미술 공예 운동의 후예였으며, 산업 디자인 위원회의 수장이 된 그는 전후에 그 운동의 중요성과 가치, 디자인 접근 방식을 공고히 했다. 1949년에 등장해 이 기관을 대변하는 잡지가 된 『디자인Design』은 곧 미국이나 스칸디나비아 지역 국가들처럼 영국의 디자인을 전 세계가 주목할 경제적, 문화적 힘으로 키우겠다는 전략을 천명했다. 그 길로 가는 첫 단계는 소비자의 취향을 고양하여 굿 디자인에 대한 안목을 키움으로써 장차 영국의 훌륭한 디자인 제품을 위한 국제적인 시장으로

2 세계 최초의 연산 컴퓨터로 2,400개의 진공관을 갖췄으며 높이는 3미터에 달했다. 초당 5천 자라는 빠른 속도로 암호를 조사했다.

거듭날 수 있는 탄탄한 국내 시장을 형성하는 것이었다. 1956년에는 영국 대중에게 굿 디자인을 알리는 방편으로 헤이마켓에 디자인 센터가 문을 열었다. 산업 디자인 위원회가 제정한 에든버러 공작상The Duke of Edinburgh's Award은 제조사들이 디자이너를 고용하게 하는 자극제 구실을 했다.

　　　　1940년대 디자인의 또 다른 발전은 제조사들이 전문 수련을 쌓은 디자이너를 고용해 진보적 가정을 위한 지극히 현대적인 제품을 만들게 한 것이었는데, 대부분 가구, 직물, 유리, 도자기, 금속 제품이었다. 이 시기에 산업 디자인 위원회는 디자이너와 제조사의 만남을 중재해 주는 가교 역할을 담당했다. 또한 미술과 디자인 교육 기관들이 다시 설립되면서 제조업 분야에서 일할 새로운 디자이너 세대가 공급되었다. 런던에 자리 잡은 센트럴 예술 디자인 학교는 전후 초기에 가장 두각을 나타냈고, 1837년에 처음 설립되어 빅토리아 앤 앨버트 박물관과 연계한 왕립 예술 대학은 시대의 요구에 부응하고자 1950년대에 다시 세워졌다. 데이비드 퀸즈버리David Queensbury, 데이비드 멜러David Mellor, 로버트 웰치Robert Welch, 로버트 구든 등등 이 시기를 대표하는 수많은 디자이너가 왕립 예술 대학 출신이었다. 디자인의 전문화, 특히 인테리어 디자인의 전문화도 이 시기에 시작되었는데, 그로 인해 아마추어 디자이너가 각개 전투로 빛을 보기는 점점 더 어려워졌다. 산업 디자인 위원회가 처음 추진한 일 중 하나는 1946년의 「영국은 만들 수 있다Britain Can Make It」(BCMI) 전시회였다. 대중 교육의 필요성에서 비롯된 이 전시회의 목적은 영국인들이 훌륭한 디자인의 중요성에 눈을 뜨게 하는 것이었다. 스태포드 크립스Stafford Cripps가 아이디어를 내고 이제 막 설립된 산업 디자인 위원회와 함께 추진한 이 행사에는 대부분 전쟁 이전의 제품들이 전시되었는데, 산업계가 아직은 평화로운 시대의 생산으로 회귀할 기회를 얻지 못했기 때문이다. 하지만 전쟁이 끝난 이 시기에 디자이너의 역할이 무엇인지는 분명히 드러났다. 당시 디자인 리서치 유닛Design Research Unit 회사가 선보인 〈산업 디자인의 의미What Industrial Design Means〉 전시관은 병아리에서 최종 제품으로 이어지는 달걀 컵 디자인의 발전 과정을

보여 주었다. 위장용품을 제작하고 정보부를 돕던 디자이너들도 다수 참여해 디자인의 의미에 관한 대중적 논의를 유도하는 교육적 전시관을 지음으로써 각자의 재능을 평화로운 시기에 다시 발휘했다. 〈디자인 퀴즈Design Quiz〉라는 전시관에서는 관람객이 디자인에 대한 자신의 생각을 적을 수 있게 했다. 이 행사에서 가장 논란을 불러일으킨 곳 중 하나는 사회적 지위와 소득 수준이 다른 계층들에 맞춰 인테리어를 디자인한 〈가구가 비치된 방들Furnished Rooms〉 전시관이었다. 현대 광산촌 주택의 부엌에서 엔지니어링 회사 중역의 집까지 이 전시관은 사회 전반의 생활상을 반영함으로써 디자인과 사회 계층의 연관성에 대한 당시 사람들의 뜨거운 관심을 보여 주었다.

BCMI 전시회의 스타 중 한 명인 어니스트 레이스Ernest Race는 알루미늄 프레임에 우아하고 가느다란 다리를 붙인 작은 「BA」 의자를 선보였다. 디자이너이자 사업가였던 레이스는 전쟁 기간에 지역 소방대에서 일하다가 종전 이후 가구 회사를 차렸다. 쓸모가 없어진 전시 물자의 활용 잠재성을 일찌감치 간파한 그는 폐기된 알루미늄과 영국 공군의 기체 부품을 가져다 쓰기 시작했다. BCMI 전시회에 등장한 「BA」 의자는 〈전투기를 프라이팬으로Spitfires to Saucepans〉 운동의 수혜자였다. 웰스 코츠가 디자인한 우주선, 헨리언이 알루미늄으로 만든 재봉틀과 스트림라인 자전거, 통풍 기능이 있는 침대를 비롯해 몇몇 전후 디자인도 새로운 제품에 굶주린 영국 국민의 욕구를 자극했다. 레이스는 1951년 영국 페스티벌에서도 돋보이는 의자 디자인을 발표했는데, 특히 가느다란 금속 프레임으로 만든 「앤털로프Antelope」 의자와 「스프링복Springbok」 의자는 상징적 제품이 되어 런던 사우스 뱅크 지역에 널리 퍼졌다. 이 페스티벌의 주요 건물인 〈발견의 돔Dome of Discovery〉과 〈스카일런Skylon〉은 1939년 뉴욕 세계 박람회의 〈페리스피어〉와 〈트라일런〉을 시각적으로 본떴으며, 두 조형물과 마찬가지로 고도의 기술적 유토피아를 표현한 것이었다. 식량 배급의 시대가 거의 끝났으니, 기술이 이루어 줄 풍요로운 미래를 다시 한 번 꿈꿀 때가 된 것이다. 엄청난 인기를 끈 이 페스티벌에서 〈집과 정원House and Gardens〉이나 〈사자와

유니콘Lion and Unicorn〉 같은 전시관들은 전통 디자인과 초현대적 디자인을 넘나들었다. 현미경으로 관찰한 미생물의 무늬를 화려한 색상의 직물과 도자기 공예품에 옮겨 놓은 페스티벌 패턴 그룹Festival Pattern Group의 작품은 전후 시대의 새로운 미학 창조에 일조했다.

최신식 가정

제2차 세계 대전 종전 이후 20년간 현대 문물이 일상생활에 깊이 파고들면서 영국 사회는 엄청난 변화를 겪었는데, 특히 일반 가정이 그랬다. 전쟁 이전에는 모더니티의 유입을 다소 경계하는 분위기였고, 〈튜더-엘리자베스 시대〉를 연상시키는 안락한 도시 근교 주택과 장식이 많은 스리피스 정장을 넘어서는 생활방식을 대부분 꺼렸다. 1945년 이후에도 당시의 새로운 중류층과 중하류층은 편안한 빅토리아풍 생활 양식을 좀처럼 떨치지 못했지만 점점 더 많은 사람이 새로운 풍조를 받아들였으며, 일반 가정에서도 미래 지향적 인테리어가 등장하기 시작했다. 할로 뉴타운이나 컴퍼놀드 뉴타운처럼 새로 개발된 주거지에 대규모 주택 건설이 이뤄지면서 이런 분위기는 더욱 확대되었다. 당시에는 〈최신식〉 가정이라고 불렸던 〈현대적〉 가정은 각종 대중 매체를 통해 이상적인 가정의 모습으로 널리 선전되었으며, 〈전통적 가정〉의 개념을 밀어내고 하나의 갈망으로 자리 잡았다. 특히 자기 집을 가져 본 적이 없고 마음껏 소비할 기회도 없었던 새로운 가정주부들이 열광했다. 사실 영국 국민은 대부분 〈최신 스타일〉로 꾸민 집에 사는 것을 현대적 삶의 중요한 지표로 여겼다.

당시 영국에서는 최신식 가정을 보여 주는 미국의 인기 텔레비전 프로그램들이 줄기차게 방송되었는데, 「아이 러브 루시I Love Lucy」가 대표적이었다. 또한 영국의 텔레비전 프로그램들도 최신 스타일이 반영된 촬영장에서 제작되었다. 특히 대서양을 사이에 둔 양쪽 나라 모두, 인기 있는 여성 잡지들이 최신 스타일로 도배되었다. 여성 잡지 『우먼Woman』의 발행인 메리 그리브Mary Grieve는 여성의 현대 사회 진출과 소비의 밀접한 연관성을 간파하고 자신의 잡지를 이용해 그 관계를 더욱

산업 디자인 위원회가 발행한
『디자인』 창간 표지, 1949년 1월 호
런던, 디자인 위원회 기록 보관소

산업 디자인 위원회가 기획한
전시 「영국은 만들 수 있다」의
카탈로그 표지

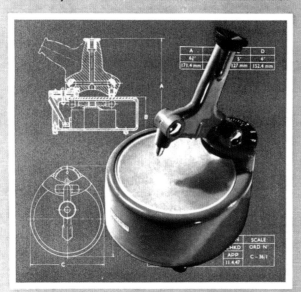

THE COUNCIL OF INDUSTRIAL DESIGN PRESENTS

BRITAIN CAN MAKE IT

EXHIBITION

CATALOGUE

PRICE ONE SHILLING

어니스트 레이스
의자 「BA」, 1945년
영국, 레이스 퍼니처Race Furniture
알루미늄, 베니어합판, 직물
뉴욕, 현대 미술관

어니스트 레이스
의자 「스프링복」, 1951년
영국, 레이스 퍼니처
강철, 플라스틱
개인 소장

어니스트 레이스
안락의자 「DA 1」, 1946년
영국, 레이스 퍼니처
강철, 알루미늄, 모슬린
런던, 빅토리아 앤 앨버트 박물관

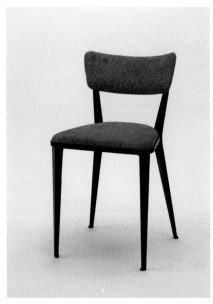

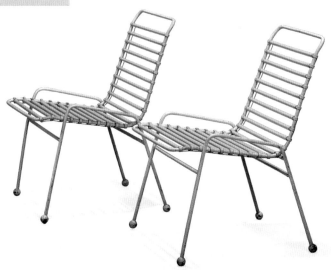

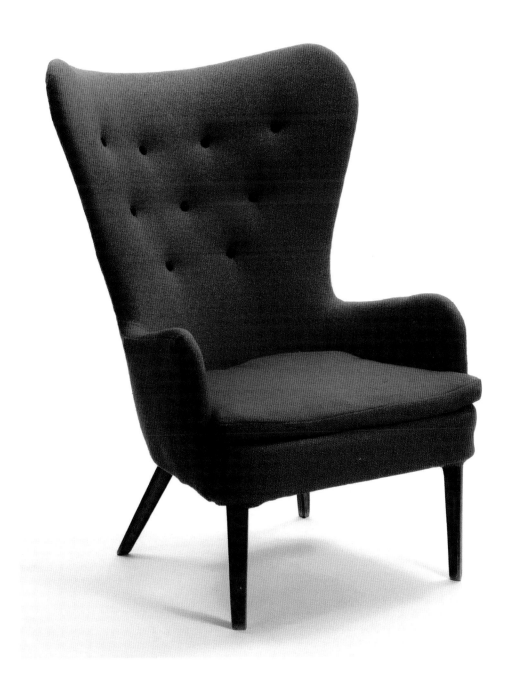

잡지 『플레이트Plate』에 수록된 광고, 1955년 10월 호 잡지 『두 잇 유어셀프』의 표지, 1959년 6월 호

COMPLETE GUIDE TO CEILING REPAIRS JUNE 1959

Do it yourself

FOR THE PRACTICAL MAN ABOUT THE HOUSE 1/-

FEATURES INCLUDE

BUILD A QUARRY TILED VERANDAH
MAKE A SUN LEISURE-BENCH
ALL ABOUT BUYING A HOUSE
SIX EASY-TO-GROW HOUSE PLANTS
WORKSHOP TOOLS YOU CAN MAKE
BUILDING FIREPLACES & FLUES
INSTALLING A WATER CLOSET
USING PEGBOARD IN THE HOME

강화했다. 난생처음 교외에 집을 구입해 최신식 가구를 채워 넣고, 새로운 가재도구와 대형 냉장고(이국적인 이름을 붙인 새롭고 다양한 색상의 제품들)로 부엌을 꾸미고, 새 차를 사서 마당에 세워 놓는 것은 당시 소비자에게는 풍요로운 전후 세상의 일원임을 선언하는 가장 중요한 물질적 방편이었다.

〈두 잇 유어셀프Do It Yourself〉 운동도 미국에서 유입되어 영국인들이 자기 집 인테리어를 저렴하게 현대화할 기회를 제공했다. 소비자 중심 잡지였던 『두 잇 유어셀프』는 전쟁 이전에 발간된 기술 중심 잡지 『프랙티컬 메카닉스Practical Mechanics』보다 훨씬 더 큰 성공을 거두었으며, 부부가 함께 찬장을 만들고 벽을 허무는 모습 따위를 표지에 실었다. 〈단란한 가족〉의 환상이 널리 확산되면서 전후 핵가족 사회에서 결속의 중요성이 부각되었다. 하지만 한편으로는 개별 가족들의 고립이 심화되고 전통적 공동체 의식이 약화되었는데, 사람들이 점점 더 소비와 유행 동참을 통해 자존감과 사회적 지위를 구축했기 때문이다. 이제 생산보다 소비가 영국의 미래를 여는 열쇠로 보였고, 그런 소비를 발전시키는 것은 세련된 취향 즉 당시 대중이 〈현대적〉이라고 여긴 풍조였다. 이 무렵 〈틴에이저〉 개념과 함께 등장한 소비재는 사람들이 특정 제품을 소비함으로써 테디 보이스Teddy Boys나 모즈Mods, 로커스Rockers[3] 같은 젊은 남성들의 다양한 하위문화 집단에 가담하게 해주었다.

반미 정서

문화 비평가 레이먼드 윌리엄스Raymond Williams는 1958년에 발표한 『문화와 사회Culture and Society』에서 미국 문화 모방에 내재된 위험성을 경고했다. 사회학자 리처드 호거트Richard Hoggart와 더불어 윌리엄스도 대량 생산 제품과 대중 매체의 무분별한 사회적 수용을 두려워했으며, 그로 인해 전통 문화가 사라지고 사회 규범이 훼손되는 것을 염려했다. 그는 이런 변화를 초래하는 대중 매체의 핵심이 광고라고 지적했다.

3 세 스타일은 모두 1950~1960년대에 유행했던 스트리트 패션이다. 테디 보이스는 에드워드 7세(애칭이 테디임) 시기의 복식 양식을 과장하여 모방했으며, 모즈(모던스의 줄임말)와 록커스는 1960년대 중반 런던을 중심으로 나타났으며 팝 & 록 음악과 더불어 기성 세대의 가치관에 반항한 하위문화 패션이다.

종전 직후 영국 디자이너들은 대부분 멋진 신세계를 창조할 플라스틱의
잠재성에 대해 지극히 긍정적이었다. 반면 레이먼드 윌리엄스와 리처드 호거트를
비롯한 일부 학자들은 디자이너가 새로운 소재를 다루는 방식에 대해 좀 더
신중했으며, 디자이너가 신소재의 물리적 성질과 기능을 속속들이 알아야 한다고
믿었다. 하지만 전후에 플라스틱이 더 이상 군수용이 아니라 일반인도 쉽게 접할 수
있는 물자가 되면서 금세 플라스틱에 열광했던 소비자들은 오래지 않아 싫증을 냈고,
플라스틱과 〈굿 디자인〉의 관계를 의심하기 시작했다. 제품의 가짓수가 늘어나고
필연적으로 양이 질을 압도하자 플라스틱은 〈싸구려 저질〉이라는 오명을 얻었는데,
아이러니한 점은 플라스틱의 인기가 결국 플라스틱을 몰락시켰다는 것이다.

플라스틱에 대한 영국 대중의 강한 반감은 플라스틱과 미국 대중문화의
연관성 때문에 더욱 심해졌다. 산업 디자인 위원회도 미국식 상업주의가 영국
본토에 자리 잡는 것을 점차 우려하기 시작했고, 1952년에 이 위원회의 대변인 격인
『디자인』의 발행인 앨릭 데이비스Alec Davis는 〈미국식 대량 생산 체제는 스태퍼드셔의
본차이나, 오크셔의 양털 의류, 월솔의 가죽 제품, 런던의 남성용 맞춤 정장 같은
시장에 적합하지 않다〉라고 선언했다. 계급 의식이 강한 이 나라에서 고급 수제품에
대한 기억은 여전히 기저에 흐르고 있었으며, 대서양 저편에서 수입해 온 할리우드
영화와 통속 소설 같은 경박한 신제품을 의심하는 이들이 적지 않았다. 대량 생산
소비문화가 아직 자리 잡지 못한 시절에는 그런 수입품들이 영국의 전통 가치를
위협한다고 여겼다. 산업 디자인 위원회의 정보국장 폴 레일리Paul Reilly(나중에 이사로
승격되었다)는 특히 플라스틱 공산품의 대량 생산 체제를 우려하며 이렇게 말했다.
〈공예품의 디자인을 베끼거나 단순하고 흔해 빠진 무늬를 주형에 새겨 넣고 마구
찍어 내기만 하면 되는 플라스틱 제품 생산 방식의 유혹을 거부하기란 쉬운 일이
아니다.〉 이런 우려에 자극을 받은 여러 영국 디자이너들, 로널드 브룩스Ronlad E. Brooks,
가비 슈라이버Gaby Schreiber, 데이비드 하먼 파월David Harman Powell 등은 미술 공예의
원칙인 〈소재에 대한 충실성〉과 〈기능을 따르는 형태〉를 플라스틱 제품 디자인에

칼 야콥스Carl Jacobs
의자 「제이슨Jason」, 1950년
영국, 칸디야Kandya
너도밤나무, 너도밤나무 합판
런던, 빅토리아 앤 앨버트 박물관

데이비드 하먼 파월
적층식 컵, 1968년
영국, 에코Ekco
플라스틱
런던, 빅토리아 앤 앨버트 박물관

로널드 브룩스
접시, 1960년
영국, 브룩스 앤 애덤스
멜라민
런던, 빅토리아 앤 앨버트 박물관

케네스 그레인지
믹서 「셰페트」, 1966년
영국, 켄우드
런던, 빅토리아 앤 앨버트 박물관

로빈 데이, 제프리 클라크Geoffrey Clarke
그라비어 인쇄 수납 가구, 1951년
영국, 힐
강철, 흑단, 마호가니 목재, 플라스틱
런던, 빅토리아 앤 앨버트 박물관

루시엔 데이
직물 「캘릭스」, 1951년
영국, 힐스
런던, 빅토리아 앤 앨버트 박물관

로빈 데이
로열 페스티벌 홀을 위한 의자, 「700」, 1956년
영국, 힐
칠을 한 금속관, 목재 판
파리, 카손 갤러리

로빈 데이
텔레비전 수상기, 1957년
영국, 파이
런던, 빅토리아 앤 앨버트 박물관

로빈 데이
적층식 의자 「폴리팝」, 1963년
영국, 힐
폴리프로필렌, 강철
런던, 빅토리아 앤 앨버트 박물관

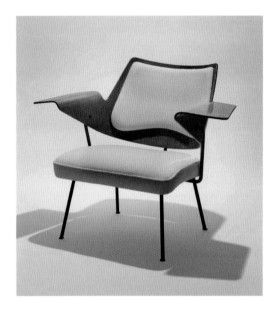

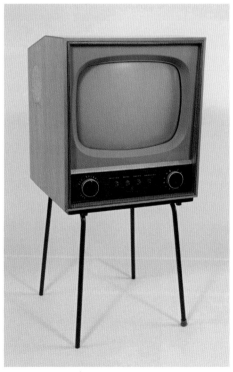

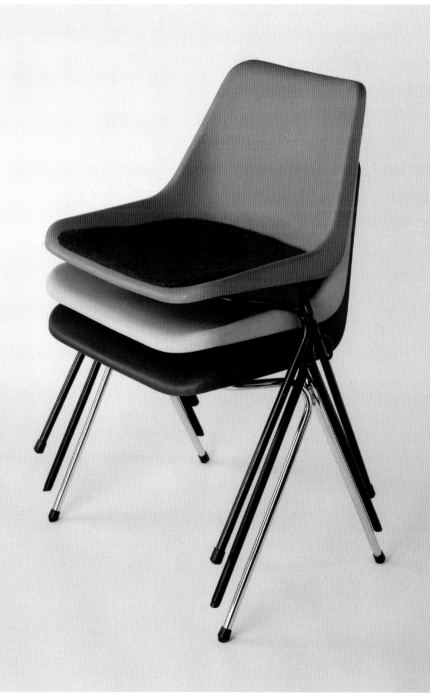

적용하는 시도를 했다. 이러한 도전으로 얻어 낸 몇몇 우아한 작품은 세월의 시험을 통과해 오래도록 사랑받았는데, 1961년에 로널드 브룩스가 디자인한 브룩스 앤 애덤스Brookes & Adams의 「피에스타Fiesta」 접시, 런콜라이트Runcolite에서 나온 가비 슈라이버의 감각적인 제품들, 데이비드 하먼 파월의 적층식 컵 등이 대표적이다.

1950년대를 거치는 동안 영화, 텔레비전, 잡지, 광고, 대량 생산 제품 및 그 이미지 같은 대중 매체는 소비를 통해 획득하는 갖가지 라이프스타일 유형이 전달되는 수단으로 자리 잡았다. 그런 유형들은 서로 다른 곳에 서로 다른 영향을 끼쳤지만, 대부분 소비 패턴을 변화시키는 구매욕을 자극했고 특히 디자인에 큰 영향을 미쳤다. 신세대 가구 디자이너 중에서 디자이너 겸 제조업자 어니스트 레이스와 디자이너 로빈 데이Robin Day는 사출 가공된 알루미늄, 성형 합판, 철골 같은 새로운 소재를 가구 디자인에 접목시켜 모더니즘 디자인의 지평을 넓혔다. 직접 제조 회사를 운영한 레이스와 힐Hille에서 일한 로빈 데이는 미국과 스칸디나비아 지역의 제품(특히 미국 디자이너 찰스 임스와 덴마크 디자이너 아르네 야콥센의 작품)을 본보기 삼아 그 시대를 대표하는 혁신적인 디자인을 양산했다. 전쟁 발발 이전에 왕립 예술 대학에서 교육받은 데이는 1948년에 클라이브 래티머Clive Latimer와 함께 강철 지지대에 얹은 찬장을 만들어 뉴욕 현대 미술관이 주관한 공모전에서 우승했으며, 이를 계기로 영국의 가구 제조사인 힐과 손잡고 작업하면서 이 회사와 오랜 관계를 이어 갔다. 그는 초기에 레이 힐Ray Hille과 일하다 나중에 그의 딸 로저먼드Rosamund와 작업하면서 이 회사의 고전적인 모더니즘 디자인 제품을 무수히 만들어 냈는데, 가장 유명한 1963년 폴리프로필렌 적층식 의자는 금세 어디서나 볼 수 있게 되었고, 데이를 당시 영국의 대표 디자이너로 자리매김하게 해주었다. 로빈 데이뿐만 아니라 탁월한 직물 디자이너였던 그의 아내 루시엔 데이Lucienne Day도 영국 페스티벌에서 선보인 작품으로 디자인 잡지와 대중의 주목을 받았다. 로빈의 작품은 로열 페스티벌 홀을 위해 디자인한 성형 합판 의자였고 루시엔은 화사한 색상으로 추상무늬를 넣은 자신의 대표작 「캘릭스Calyx」를 만들었는데, 이 작품은 스페인 화가 호안 미로Joan Miró

의 작품에서 큰 영향을 받은 것이었다. 1954년 밀라노 트리엔날레 전시회에서도 이들 부부는 놀랍도록 현대적인 인테리어 작품을 선보였다. 루시엔은 힐스Heals의 매장 장식을 비롯한 여러 클라이언트의 직물 디자인을 무수히 만들어 냈고, 1970년대에는 대형 실크 태피스트리 작업을 진행했다. 한편 수많은 가구 디자인으로 명성을 얻은 로빈은 영국 전자 회사 파이Pye의 텔레비전과 라디오 디자인을 비롯해 영국 해외 항공BOAC의 선내 인테리어 디자인, 우드워드 그로스베너Woodward Grosvenor의 카펫 디자인에도 손을 댔다. 이들 데이 부부는 같은 스튜디오에서 오랜 세월 붙어 지냈지만 각자의 작업은 대개 따로 진행했으며, 유행을 선도하는 디자이너 부부로서 그들의 라이프스타일은 많은 이에게 흠모와 모방의 대상이 되었다.

라이프스타일 판매

1960년대로 접어들면서 대규모 라이프스타일 판매 시장과 저널리즘 시장의 출현이 뚜렷해지자, 가구 및 직물 디자이너 테런스 콘란Terence Conran은 1964년 런던 풀럼 로드에 자신의 첫 〈해비탯Habitat〉 매장을 열고 새로운 변화에 발 빠르게 대응했다. 비록 던스 오브 브롬리Dunns of Bromley, 힐스, 리버티Liberty's 같은 진보적인 여러 소매업체가 이미 1950년대에 〈디자인 중심〉 회사를 표방했지만, 여전히 특정 계층을 대상으로 삼은 그들은 소비 확대에 직접 기여하지는 못했다. 해비탯은 그런 고급 상점에서 쇼핑하는 사람들의 바로 아래 사회 계층과 더욱 유행에 민감한 청년 세대를 타깃으로 삼았다. 해외에서 들어온 다양한 신제품도 구입할 수 있던(비코 마지스트레티가 1959년에 발표한 진홍색 「카리마테Carimate」 의자가 특히 인기를 끌었다) 이 매장에서 콘란이 고객에게 전한 핵심 메시지는 구식 가구와 최신 가구를 섞은 인테리어가 가능하다는 것이었는데 이는 실내 장식업자들이 이미 잘 아는 사실이었다. 하지만 콘란은 고객에게 선택권을 주지 않고 미리 준비된 인테리어 세트를 제공했다. 결국 고객은 콘란이 정해 놓은 스타일을 믿고 그의 가게에서 인테리어 세트를 통째로 사야 했다. 즉, 마지스트레티 가구가 토네트 의자나

체스터필트Chesterfield 소파 모조품(둘 다 해비탯에서 판매함)과 조합될 수도 있다는 뜻이었다. 고객들은 콘란이 디자이너이기에 그런 과감한 스타일도 신뢰했으며, 이를 바탕으로 크게 성장한 해비탯은 훗날 영국 전역에 수많은 매장을 열었다.

운송 수단 디자인

알렉 이시고니스Alec Issigonis가 디자인한 「모리스 마이너Morris Minor」는 1950년대 영국 자동차의 상징적인 제품이었지만, 1960년대에는 역시 그가 디자인한 「미니Mini」가 훨씬 더 막강한 위세를 떨쳤다. 1956년에 브리티시 모터 코퍼레이션British Motor Corporation(BMC)에서 자동차 디자인을 시작한 이시고니스는 중동 전쟁으로 촉발된 연료 부족 사태와 소형차 생산 경쟁에서 자극을 받아 이 분야에 뛰어들었다. 그의 목표는 연료를 최소한으로 쓰면서 사람 네 명과 짐이 들어갈 수 있는 아주 작은 차를 만드는 것이었는데, 엔진을 가로로 놓고 바퀴들을 모두 구석으로 몬 획기적 디자인 덕분에 내부 공간을 최대로 확보할 수 있었다. 「모리스 마이너」와 마찬가지로 「미니」의 외부도 이런 참신한 방식의 결과였으며, 이시고니스는 추가 장식이나 스타일링으로 시대를 초월한 디자인을 만들어 냈다. 이제 「모리스 마이너」의 스트림라인 곡선은 사라지고 네 바퀴 위에 상자를 얹은 것 같은 형태가 대세였다. 「미니」는 순식간에 팝 스타와 패션모델, 디자이너가 열광하는 자동차가 되었으며, 〈스윙잉 런던Swinging London〉[4]의 대표 아이콘으로 추앙받았다. 전후에 영국은 국제적으로 유명해진 재규어Jaguar, MG, 로버Rover 같은 브랜드를 앞세워 자동차 디자인 강국으로 명성을 얻었지만, 다른 운송 수단 분야에서도 디자인의 역할은 제2차 세계 대전 이후 수십 년간 더욱 강화되었다. 예컨대 고전적인 「루트마스터Routemaster」 2층 버스는 대성공을 거두었고, 재규어의 「E 타입」을 디자인한 말콤 세이어Malcolm Sayer와 프랑스 엔지니어들의 합작품인 「콩코드Concorde」 여객기는 비행기 디자인의 걸작이었으며, 데이비드 배치David Bache가 디자인한 자동차

4 젊은이들의 역동적인 하위문화가 넘쳐 났던 1960년대 런던을 일컫는 말.

「레인지 로버Range Rover」는 이 시대에 나온 가장 상징적이고 가장 장수한 제품이
되었다. 1969년에 첫 상업 비행에 성공한 「콩코드」 여객기는 항공 역학과 소재, 구조
분야의 기술적 지식을 동원해 완전히 새로운 해법을 얻고자 거의 20년 동안 개발에
몰두한 결과물이었다. 놀랍도록 우아하고 미래 지향적인 「콩코드」의 기수와 날개
형태는 앞서 「스핏파이어」 전투기가 그랬듯이 기능과 성능에 중점을 둔 디자인의
산물이었다. 이 여객기에 사용된 소재들 — 티타늄, 스테인리스 스틸, 다양한
플라스틱 등등 — 은 엄격한 시험을 거쳐 선택되었다.

팝 디자인

제품 외형에 제품의 생산 방식이 반영되어야 한다는 제2차 세계 대전 이전
모더니즘의 가치를 전면 부정하면서 팝 디자인이 대두되었다. 이 디자인의 목적은
제품을 생산하고 소비하면서 유행에 민감하게 반응하는 사회와의 관계를 표현하는
것이었는데, 이런 제품은 사용 수명이 짧았고 당대의 가치를 표현할 능력을
상실한 제품은 보관하지 않고 버리는 것이 미덕으로 여겨졌다. 이제 디자이너와
소비자 모두 디자인이 제조업체보다 시장의 요구에 부응해야 한다고 생각했다.
진정한 일회성 제품 — 예컨대 종이 옷 — 이 하나의 진보적 방안이었지만, 그
정도까지는 아니더라도 고정성을 거부하고 형태를 변형함으로써 새롭게 거듭날
수 있는 것들도 있었다. 폐기물 처리 문제는 확실히 플라스틱 제품의 약점이었지만,
새로운 플라스틱들은 대부분 무르고 재활용이 가능해서 급변하는 새로운 문화에
이상적 소재였다. 카멜레온 같은 성질 덕분에 플라스틱은 굿 디자인의 트렌드가
바뀔 때마다 새 옷으로 갈아입을 수 있었다. 사실 플라스틱이 없었다면 가장 오래
사랑받은 상징적 팝 디자인 제품들이 탄생하지 못했을 것이다. 1960년대 영국 청년
문화의 특징이었던 요란한 음악과 화려한 의복, 각종 〈신나는Fun〉 라이프스타일
액세서리들과 더불어 플라스틱 제품도 그 당시 굿 디자인의 보편적 가치로 여겨지던
것들을 전복시키는 역할을 했다.

2층 시내 버스 「AEC 리젠트 II
AEC Regent II」, 1952년에 상업화

BMC의 알렉 이시고니스가
디자인한 「오스틴 미니 쿠퍼Austin Mini
Cooper」 광고, 1969년

BMC의 미니 자동차들을 디자인한
알렉 이시고니스 경(1906~1988)의 모습, 1965년

AUSTIN

MINI SALOON

COOPER

THIS IS THE NEW JAGUAR XK-E!

재규어 「XK-E」의 광고용 우편엽서, 1960년

재규어의 자동차 「로드스터 E 타입Roadster E type」,1961년에 상업화

영국과 프랑스의 합작인
초음속 여객기 「콩코드 102」,
1971년 첫 취항

1960년대에 영국 건축 그룹 아키그램Archigram은 이상적인 도시 비전에 흐름과 움직임을 도입하면서, 머지않아 전통적 의자가 사라지고 앉는 사람의 체형대로 변하는 공기 주입식 의자가 주류를 이룰 거라고 주장했다. 영국의 건축 비평가 레이너 밴험은 플라스틱 방울 모양의 신개념 주택을 선보였다. 이 무렵에는 수많은 팽창식 비닐 의자가 등장했는데, 영국 디자이너 아서 쾀비Arthur Quarmby의 「펌퍼딩크Pumpadinc」 안락의자와 레코드 커버 디자이너 로저 딘Roger Dean이 만든 인조 모피 커버 의자가 대표적이다. 한때의 유행으로 끝나지 않은 이런 공기 주입식 가구는 실내와 외부의 구분이 모호한 전혀 새로운 생활 양식을 제시했다. 이 새로운 가구의 비전은 그래픽 디자이너 마이클 울프Michael Wolff가 예견한 디자인 마인드의 총체적 변화와 관련이 있었는데, 1965년에 나온 『산업 예술가 회보Journal of the Society of Industrial Artists』에서 그는 〈두 분야만 예로 들자면, 가구와 식기류 디자인이 슈프림스[5]처럼 빙그르르 도는 멋진 날이 올 것이다〉라고 했다. 1960년대 말에는 점점 젊은 층에 초점을 맞추는 새로운 라이프스타일 개념과 본질보다 표상을 중시하는 대량 소비 사회가 새롭고 뚜렷한 두 가지 방향으로 나아갔는데, 하나는 좌석 방식을 의자에 의존하는 오랜 통념을 버린 유연한 신개념 좌석 형태였고, 또 하나는 가구 표면에 넣을 그림이나 알록달록한 줄무늬를 사람들(특히 젊은이들)이 직접 고르게 함으로써 디자인 선택권을 디자이너가 아니라 소비자에게 다시 부여하는 방식이었다.

1950년대를 거쳐 1960년대 초반에 이르는 동안 영국에서는 테런스 콘란, 앨런 터빌Alan Turville, 로버트 헤리티지Robert Heritage, 존과 실비아 리드John & Sylvia Reid 부부 등이 디자인하고 힐, 얼콜Ercol, G플랜G-Plan, HK 퍼니처HK Furniture, 레이스Race, 아치 샤인 같은 회사들이 만들어 낸 우아한 네오모더니즘 가구가 엄청나게 많이 등장했다. 1950년대에 G플랜 같은 몇몇 모험적인 제조업체는 평범함을 내던지고 다양한 최신 가구를 생애 첫 가정을 꾸린 젊은 부부들에게 공급했다. 이들의 성공은 전적으로 목재, 특히 티크와 자단을 사용하여, 밝고 우아한 형태를 추구하면서

5 The Supremes. 1960년대 왕성하게 활동했던 미국의 흑인 여성 가수 트리오.

장식을 최소화하는 스칸디나비아 국가들의 스타일을 모방한 결과였다. 1950년 말에서 1960년대 초까지 이 가구업체들은 이탈리아에서도 창조의 영감을 얻었다. 이탈리아의 전통이 서려 있고 끝이 뾰족해지는 나무 다리와 현대적인 세련미가 어우러진 조 폰티의 「수페르레게라」 의자는 1950년대에 유명해진 밀라노 트리엔날레에서 가장 매력적인 작품 중 하나로 손꼽혔으며, 당시 한창 성장하던 국제 디자인 출판계에도 널리 소개되었다. 영국의 몇몇 가구 회사는 재빨리 이 의자를 모방하여 당대에 가장 큰 성공을 거둔 현대 디자인을 다수 만들어냈다. 1960년대 초반에는 마침내 영국이 어느 정도 현대 디자인을 의식하기 시작했다는 징표가 곳곳에서 나타났다. 1960년대 중반에 접어들자, 팝 디자인 혁명이 일상생활 전반에 파고들어 색상과 신소재에 대한 새로운 각성을 불러일으켰다. 특히 이탈리아 가구 하나가 이런 변화를 주도했는데, 1959년에 카리마테 골프 클럽의 식당 의자로 설계되어 3년 뒤 카시나에서 생산된 「카리마테」 의자가 그것이었다. 골풀 줄기로 시트를 만들고 목재 프레임에 래커를 바른 이 의자는 런던의 수많은 고급 레스토랑을 장식했으며, 새로운 〈팝〉 환경의 상징적인 물건이 되었다. 앞서 언급했듯이 영국의 젊은 디자이너 테런스 콘란도 이 의자에 매료되었는데, 머지않아 영국에서 현대 디자인 제품을 판매하는 가장 유명한 인물이 된 그는 「카리마테」 의자를 자신만의 스타일로 재생산했다.

　　2006년에 사망할 때까지 30년이 넘도록 카시나에서 디자인 고문으로 일한 마지스트레티는 1960년대 초반부터 런던과 끈끈한 관계를 이어 갔고, 켄징턴 온슬로 광장의 아파트에 살면서 10년 넘게 왕립 예술 대학의 객원 교수로 활동했다. 1960년대 영국의 현대 가구 디자인 르네상스에 엄청난 영향을 끼친 이탈리아 디자인은 카시나에서 생산된 여러 제품으로 대표된다. 이 회사의 제품은 영국 디자인 잡지에 자주 소개되었으며, 런던 등지에 생겨난 아람 디자인스Aram Designs, 제프리 드레이턴Geoffrey Drayton 가구점, 오스카 울런스Oscar Woollens를 비롯해 덴마크 디자이너 나나 딧셀과 가구 사업가 쿠르트 하이데Kurt Heide가 1968년에 세운 인터스페이스

같은 몇몇 현대적 가구 소매업체를 통해 안목 있는 고객에게 팔렸다. 1965년 『하우스 앤 가든House and Garden』 6월 호는 이탈리아 디자인이 첼시와 블룸즈버리의 소형 아파트에 사는 젊은이들에게 인기가 높다면서, 잔프란코 프라티니가 디자인한 카시나의 의자 「폴트로나 877Poltrona 877」을 이탈리아가 이룩한 뛰어난 현대 디자인의 본보기로 꼽았다. 1968년 2월에 잡지 『인테리어 디자인Interior Design』은 카시나에서 출시한 토비아 스카르파Tobia Scarpa의 〈녹다운〉[6] 방식 안락의자를 기사로 다루면서 〈올해 이 회사가 내놓은 제품은 가장 활기차고 가장 큰 논란의 중심이며, 가구업체들의 자존심이 걸린 경쟁에서 가장 유망한 선발 주자〉라고 평가했다. 그리고 〈이탈리아 디자인이 즐겨 사용하는 신소재와 색채 배합 방식을 영국 디자이너들이 눈여겨봐야 할 것이다〉라고 덧붙였다. 1970년에 이 잡지는 카시나에서 생산한 마리오 벨리니의 PVC 재질 사무용 회전의자를 소개했다.

맥스 클렌다이닝Max Clendinning, 존 배넌버그Jon Bannenberg, 피터 머독Peter Murdoch, 윌리엄 플런켓William Plunkett, 버나드 홀더웨이Bernard Holdaway, 니컬러스 프루잉Nicholas Frewing, 그리고 한 팀을 이룬 진 쇼필드Jean Schofield와 존 라이트John Wright 같은 신세대 영국 디자이너들은 〈녹다운〉, 〈팽창식〉, 〈일회용〉 같은 낯선 개념을 받아들여 훗날 고전이 된 장수 제품들을 만들어 냈다. 포장된 합판 프레임을 구매자가 꺼내 직접 조립하는 의자인 레이스에서 나온 클렌다이닝의 「맥시마Maxima」 시리즈, 도장한 합판 프레임으로 만든 리버티의 거실 의자, 인터내셔널 페이퍼International Paper에서 나온 머독의 이른바 〈종이〉 의자가 대표적인데, 사실 머독의 의자는 송진으로 강도를 높인 딱딱한 마분지로 제작한 것이었다(1964년에 커다란 도트 버전이 나왔고, 4년 뒤에는 더욱 복잡한 무늬로 생산되었다). 그리고 헐 트레이더스Hull Traders에서 출시된 홀더웨이의 「토모톰Tomotom」 시리즈도 유명하다.

1960년대에는 장식 예술도 모더니티의 공세에 굴복했지만, 대부분 완전히 팝 문화의 길로 들어서지는 않았다. 오히려 네오모던 장식 예술 운동이 이 시기에

6 부품 상태로 수출하여 현지에서 조립하는 방식.

등장했다. 이 시대에 제작되어 가장 널리 인정받은 몇몇 금속 공예품은 1950년대부터 수많은 회사가 왕립 예술 대학 졸업생을 꾸준히 영입한 결과물이었다. 그런 디자이너 중 한 사람인 데이비드 퀸즈버리는 1959년부터 왕립 예술 대학에서 도예와 유리 공예를 가르쳤고, 1964년에는 산업 디자인 위원회가 주관한 에든버러 디자인상을 수상했으며, W. R. 미드윈터W. R. Midwinter와 웨브 콜벳 글라스Webb Corbett Glass에서 일했다. 데이비드 멜러는 1965년에 공공 건축 관리청의 의뢰를 받아 우아한 포크와 나이프 시리즈「스리프트Thrift」를 선보였다. 로버트 웰치는 1957년에 J & J 위긴J & J Wiggin 회사를 통해「캠프던Campden」이라는 이름의 지극히 조각적인 삼발이 촛대를 만들었고, 올드 홀 테이블웨어Old Hall Tableware에서는 1962년에 스칸디나비아풍의 「알베스턴Alveston」다기 세트를 디자인했으며, 3년 뒤에는 단순하고 우아한 나이프 포크 세트를 만들었다. 은세공사였던 제럴드 베니Gerald Benney는 우아한 금속 공예품을 다수 디자인해 큰 호평을 받았는데, 왕립 예술 대학의 상급생 휴게실 식탁에 놓인 물병도 그의 작품이었다. 이 시기에는 뛰어난 도예 디자인도 다수 등장했는데, 가장 눈에 띄는 제품은 1957년에 에니드 스위니Enid Sweeney(무늬 디자인)와 톰 아널드Tom Arnold(외형 디자인)가 만들어 오랜 세월 엄청난 인기를 누린 리지웨이Ridgway의 「홈메이커HomeMaker」다기 세트였다. 제시 타이트Jessie Tait가 미드윈터에서 만든「쿠번 판타지Cuban Fantasy」도 큰 호평을 받으며 지대한 영향을 끼쳤다. 유리 공예 디자인도 시대정신에 응답했다. 예를 들어 제프리 백스터Geoffrey Baxter의「유니카Unica」와 「브릭Brick」꽃병은 1950년대 디자인 취향을 버리고 1960년대 팝 디자인의 딱딱한 형태와 밝은 색상을 받아들였는데, 이 변화는 유리 공예를 기술적 극한으로 밀어붙였다.

향수와 유산

1970년대로 접어들면서 영국 제조 산업의 끝없는 불황과 경기 침체로 인해, 1950년대와 1960년대를 거치는 동안 일반 가정에 새롭고 고급스러운 모더니티

테런스 콘란
테이블 식기, 1955년
영국, W. R. 미드윈터
유약을 바른 도자기
런던, 빅토리아 앤 앨버트 박물관

로버트 헤리티지
수납 가구, 1958년
영국, 아치 샤인
자단, 대리석
개인 소장

맥스 클렌다이닝
수납 가구, 1965년
영국, 리버티
채색한 베니어합판
런던, 빅토리아 앤 앨버트 박물관

맥스 클렌다이닝
안락의자 「맥시마」, 1965년
영국, 레이스
조립된 채색 베니어합판, 직물 부품
개인 소장

버나드 홀더웨이
낮은 탁자 「토모톰」, 1967년
영국, 헐 트레이더스
판지
런던, 빅토리아 앤 앨버트 박물관

피터 머독
의자 「스포티Spotty」, 1963년
영국, 인터내셔널 페이퍼
폴리에틸렌 도료 판지
파리, 장식 미술 박물관

피터 머독
의자 「싱Thing」, 1968년
영국, 퍼스펙티브
디자인스Perspective Designs
폴리에틸렌 판지
런던, 빅토리아 앤 앨버트 박물관

제프리 백스터
화병들, 1965년
영국, 화이트프라이어스Whitefriars
글래스 블로잉 기법
런던, 빅토리아 앤 앨버트 박물관

데이비드 멜러
식기 세트 「스리프트」, 1965년
미국, 오네이다Oneida
스테인리스강

제럴드 베니
주전자, 1960년
은, 나무
런던, 빅토리아 앤 앨버트 박물관

데이비드 퀸즈버리
찻잔과 받침, 1960~1962년
영국, W. R. 미드윈터
유약을 바른 도자기
런던, 빅토리아 앤 앨버트 박물관

톰 아널드, 에니드 스위니
테이블 식기 「홈메이커」, 1957년
영국, 리지웨이
유약을 바른 도자기
런던, 빅토리아 앤 앨버트 박물관

이미지를 창조하여 대중 취향에 큰 영향을 미친 영국 현대 디자인 운동은 완전히 시야에서 자취를 감췄다. 1950년대부터 1960년대 초반까지 영국 사회를 뜨겁게 달궜던 모더니티가 갑자기 홀대받기 시작했다. 사업가 로라 애슐리Laura Ashley가 주도한 빅토리아풍으로의 회귀 현상은 영국의 일반 가정 전반으로 번졌으며, 상류층 사람들은 세련되고 도회적인 주택 대신 한적한 교외의 목가적인 집을 찾았다. 본래 인테리어 디자이너와 고도로 숙련된 가구 디자이너가 창조했던 현대적 스타일이 쇠퇴한 자리에 과거와 교외의 풍경이 들어찬 것이다. 이 과정에서 영국 대중이 모더니티와 멀어졌고, 전후 영국 가정에서 수많은 형태로 구축되었던 모더니티와 전통의 균형이 돌이킬 수 없을 정도로 무너졌다. 이 무렵 영국 공예 운동이 점점 확산되면서 손으로 만든 도자기, 유리, 금속 공예품도 쏟아져 나왔다. 루스 더크워스Ruth Duckworth와 루시 리Lucie Rie, 한스 코퍼Hans Coper 같은 도예가들이 빚어낸 도자기 제품의 투박한 아름다움은 산업 제품의 매끈한 외관과 극명한 대조를 보였다.

20세기의 마지막 30년간 꾸준히 성장한 문화유산 관광 산업은 대중적으로 큰 성공을 거두었다. 대서양을 사이에 둔 미국와 영국의 박물관과 각종 명소는 엄청난 규모로 과거 체험의 기회를 제공했다. 디즈니랜드처럼 이 현상의 확산도 대중 매체에 뿌리를 뒀지만, 이번에는 어린이 만화가 아니라 텔레비전과 영화로 접하는 시대극이 사람들을 자극했다. 문화유산 관광 산업을 주제로 패트릭 라이트Patrick Wright가 쓴 『오래된 나라에서 살기On Living in an Old Country』(2009)와 라파엘 새뮤얼Raphael Samuel의 첫 저서 『기억의 극장Theatres of Memory』(2012)은 모두 과거의 향수에 사로잡힌 문화적 경향을 중점적으로 다뤘는데, 이런 분위기는 특히 영국에서 강했지만 미국과 유럽, 극동 지역에서도 나타났다. 물론 에벌린 워Evelyn Waugh의 소설 『다시 찾은 브라이즈헤드Brideshead Revisited』(1945)를 각색한 텔레비전 드라마나 런던 서부 근교를 배경으로 한 존 골즈워디John Galsworthy의 소설 『포사이트 이야기The Forsyte Saga』(1922)를 바탕으로 만든 영화에서 드러났듯이 대부분 감상적인 환상일 뿐이었다. 향수를 자극하는 것에 대중이 열광하고 전통적인 산업 기반이 쇠락하면서 새로운 국가

이미지 창출이 절실해진 영국은 대중이 여가 활동으로 즐길 과거 재창조에 많은 노력을 기울였다. 1950년대에 실내 장식가 존 파울러John Fowler가 내셔널 트러스트[7]와 함께 개축하기 시작한 장엄한 저택부터 관광객 눈요기를 위한 산업 센터 개조에 이르기까지 과거 영국의 면면을 선별하여 재건했다. 또한 1984년에 문을 연 요르빅 바이킹 센터와 아이언브리지 협곡 박물관, 리버풀의 앨버트 선착장 개축, 내셔널 트러스트가 다시 지은 폴 매카트니와 존 레논의 리버풀 생가 등등 추억을 불러일으키는 프로젝트를 줄기차게 추진했다. 이는 현대 디자인 비전과는 거리가 멀었지만, 이 새로운 경험의 중심이었던 물질문화에 현대 디자인이 끼친 영향은 결코 적지 않았다. 문화 역사학자 로버트 휴이슨Robert Hewison과 패트릭 라이트 모두 이 현상을 영국 쇠락의 징후로 보았으며, 라이트는 이를 〈영국 사회에 만연한 문화 조작〉이라고 꼬집었다. 하지만 건축가와 디스플레이 디자이너에게는 새로운 도전을 의미하는 것이었으며, 건축가 퀸런 테리Quinlan Terry의 조경 공간과 공유 지역으로 구성된 리치먼드 리버사이드 계획처럼 신고전주의 건축의 재현이나 뉴질랜드 로토마하나 호수 위에 자리 잡은 유적지 핑크 앤 화이트 테라스의 개조처럼 자연의 확장으로 실현될 수 있었다.

수많은 건축가와 디자이너들이 상상력과 기술을 발휘해 이런 〈기억의 극장〉을 창조한 것은 20세기의 마지막 수십 년 동안 그들이 떠맡은 중요한 문화적 역할의 한 단면이었다. 런던 과학박물관과 빅토리아 앤 앨버트 박물관에 새로운 전시 공간을 창조한 런던의 카슨 만Casson Mann 디자인 회사를 비롯한 많은 전시 디자이너에게 각종 프로젝트가 밀려들었으며, 새 천년에 대한 기대 또한 전 세계 수많은 디자이너에게 일감을 가져다주었다. 경험을 위한 디자인이 중시되면서 디자이너의 다른 많은 역할은 가려졌고, 그로 인해 디자인 작업은 전적으로 포스트모더니즘 경험에 치중되었다. 결국 경험을 위한 디자인 중시는 새로운 문화적 변화를 가져왔으며, 〈진짜〉와 〈인공〉의 구분은 점점 더 어려워졌다.

7 National Trust. 역사적 의미가 있거나 자연미가 뛰어난 곳을 관리하며 일반인에게 개방하는 일을 하는 민간 단체.

디자이너 문화

1980년대의 새로운 풍요 속에서 영국의 디자이너들은 다시 수면 위로 부상했으며, 『블루프린트Blueprint』 같은 새로운 인기 디자인 잡지에 론 아라드, 톰 딕슨, 나이절 코츠Nigel Coates, 대니얼 웨일Daniel Weil, 에바 이르츠나Eva Jiřičná, 벤 켈리Ben Kelly를 비롯한 여러 이름이 실렸다. 이 시기에 수십 년간 영국을 대표한 가장 창의적인 디자이너 중 한 명이었던 아라드는 1970년대에 이스라엘에서 영국으로 건너와 그 유명한 영국 건축학회 건축 학교를 졸업한 뒤, 1983년에 런던 코번트 가든에 〈원 오프One Off〉라는 이름의 매장을 열고 자신의 디자인을 판매했다. 당시 그가 만든 가장 유명한 작품은 로버 자동차에서 떼어 낸 가죽 의자를 강철 파이프 프레임에 얹은 「로버」 의자와 콘크리트 레코드 플레이어였다. 펑크 문화를 연상시키는 기괴한 모습의 매장과 버려진 부품을 가져다 만든 고물 같은 제품들은 〈세계 종말의 풍경〉이라는 별명을 얻었다. 하지만 거칠고 괴팍한 초기 디자인은 이내 자취를 감추고 훨씬 더 세련되고 조각 같은 다양한 디자인이 등장해 향후 수십 년간 전 세계 수많은 제조사의 제품들로 탄생했다. 그중 가장 돋보인 작품으로는 1991년에 모로소에서 나온 「소프트 빅 이지Soft Big Easy」 소파와 1995년에 카르텔에서 출시한 「북웜」 책장, 1997년에 나온 톰 백Tom Vac의 의자가 손꼽힌다. 아라드의 디자인은 소재를 이용한 실험적 성향이 강하고 형태가 독특하다. 스테인리스강으로 만든 폭포처럼 보이는 1992년작 「파파르델레Pappardelle」 의자가 그런 특징을 잘 보여 준다. 아라드는 2008년에 텔아비브 바우하우스 미술관 디자인으로 건축 분야에서도 명성을 얻었다. 최근에는 안경 디자인을 비롯해 여러 새로운 분야에도 뛰어들었다. 톰 딕슨도 1980년대에 영국에서 자리를 잡고 국제적으로 유명해지기 시작했다. 아라드처럼 딕슨도 독학으로 디자인을 공부했고, 튀니지에서 태어나 네 살 때 영국으로 건너왔다. 그리고 돌파구를 찾고자 금속 용접을 배워 처음 선보인 디자인이 대성공을 거두었는데, 1991년에 카펠리니에서 나온 「S」 의자가 그것이었다. 금속 프레임과 골풀을 조합해 좌석과 등받이를 일체형으로 만들고 조각 같은 형태로 완성한 이

의자는 딕슨의 대표작이 되었다. 1997년에 그는 전국에 체인점을 거느린 해비탯의 디자인 책임자가 되었고, 훗날 핀란드 회사인 아르텍에서도 같은 직책을 맡았다.

　　1980년대는 디자이너가 유명 인사 대접을 받는 시대였다. 그래서 〈헤어 디자이너〉라는 말이 기존의 익숙한 호칭인 〈이발사〉를 대체하기 시작했다. 20세기 후반에 디자인 관련 제품을 가장 성공적으로 출시한 인물은 가정용 전자 제품 디자이너이자 제조업자인 제임스 다이슨James Dyson이었다. 전후 영국 디자이너 중에서 독특한 엔지니어였던 그는 발명과 디자인을 조합함으로써 제품의 외관뿐만 아니라 근원 기술과 기능을 몇 단계 진보시켰다. 엔지니어가 되기 전에 다이슨은 왕립 예술 대학에서 가구와 인테리어 디자인을 공부했다. 그의 첫 제품인 「시 트럭Sea Truck」은 아직 학생 시절이던 1970년에 만든 것이었고, 이후에 디자인한 「볼배로Ballbarrow」는 수레바퀴 대신 공을 끼운 손수레였다. 하지만 다이슨의 가장 대표적인 발명품은 먼지 봉투가 없는 진공청소기였다. 시제품을 무수히 만든 끝에 개발된 「지포스G-Force」 진공청소기는 ― 나중에 「사이클론Cyclone」으로 불렸다 ― 시장에 나오기까지 몇 년이 걸렸다. 이 기계를 생산할 영국 제조업체를 찾지 못한 다이슨은 한 일본 회사와 손을 잡고 제품을 출시했지만, 결국 자신이 직접 개발하고 생산하기로 결정했다. 1993년 6월에 영국 남부 윌트셔에 연구소와 공장을 차린 그는 2년 뒤 「볼배로」의 〈공〉을 도입한 진공청소기를 선보였다. 다이슨은 자신의 진공청소기들이 친숙해 보여야 한다는 점을 깨닫고 다양한 색상을 제품에 도입했다. 일본에서 생산된 제품은 분홍색이었고, 나중에는 자주색에서 노란색까지 온갖 화사한 색깔을 입혔다. 그가 만든 진공청소기 시리즈는 엄청난 인기를 끌었는데, 다이슨 진공청소기라고 불린 이 제품들은 당시 어디에나 있던 후버 진공청소기를 밀어냈다. 이 성공에 탄력을 받은 다이슨은 특이한 세탁기를 2000년에 출시했고, 2006년에는 「에어블레이드Airblade」라는 이름의 손 건조기를 선보였으며, 가장 최근에는 날개 없는 선풍기 「에어 멀티플라이어Air Multiplier」를 개발했다.

론 아라드
안락의자 「소프트 빅 이지」, 1991년
이탈리아, 모로소
강철, 폴리우레탄, 직물
파리, 국립 현대 미술관-퐁피두 센터

론 아라드
책장 「디스 모털 코일This Mortal Coil」, 1993년
영국, 원 오프
담금질한 강철
런던, 빅토리아 앤 앨버트 박물관

론 아라드
책장 「북웜」, 1993년
이탈리아, 카르텔
PVC 플라스틱
런던, 빅토리아 앤 앨버트 박물관

론 아라드
양탄자 의자 「파파르델레」, 1992년
영국, 원 오프
스테인리스강
파리, 국립 현대 미술 재단
파리, 장식 미술 박물관 위탁

론 아라드
램프 「지오프 스피어Ge-Off Sphere」, 2000년
영국, 론 아라드 어소시에이츠
스테인리스강, 담금질한 강철
플라스틱, 폴리아마이드, FSL 기법
파리, 국립 현대 미술관-퐁피두 센터

톰 딕슨
등의자 「S」, 1991년
이탈리아, 카펠리니
강철, 골풀
뉴욕, 현대 미술관

톰 딕슨
램프 의자 「잭Jack」, 1994년
영국, 유로라운지Eurolounge
폴리에틸렌

제임스 다이슨
진공청소기 「지포스」, 1986년
영국, 다이슨
ABS 플라스틱, 폴리카보네이트, 전자 부품
파리, 국립 현대 미술관-퐁피두 센터

제임스 다이슨
선풍기 「에어 멀티플라이어」, 2009년
영국, 다이슨
ABS 플라스틱, 메탈, 전자 부품
파리, 국립 현대 미술관-퐁피두 센터

21세기의 디자인

또 다시 추가 움직이면서 1990년대와 2000년대 초반에는 디자이너의 지배적인 위상이 흔들렸고, 환경에 대한 관심이 다시 대두되었으며, 디자인 팀과의 공동 디자인 개념이 새삼 주목받기 시작했다. 또한 사회적 의미와 웰빙의 가치를 내포한 디자인, 서비스나 소프트웨어, 인터페이스 디자인처럼 직접적으로 드러나지 않는 디자인 분야에 대한 관심도 고조되었다. 1990년대 초반에 재스퍼 모리슨 같은 디자이너들은 이미 자신을 드러내지 않는 방식으로 작업을 진행하기 시작했으며, 1997년에 스튜디오를 열고 시장을 선도한 바버 앤 오스거비Barber & Osgerby 같은 디자인 그룹은 인테리어 분야에서 새로운 미니멀리즘을 선명하게 드러냈다. 아라드와 딕슨과 더불어 모리슨도 영국을 대표하는 가장 유명한 디자이너로 등극했다. 하지만 그들과 달리 모리슨은 종종 과장되고 예술적인 방식으로 접근하는 가구나 공산품 디자인을 거부하면서 훨씬 더 소박하고 자유로운 스타일을 수용했다. 역시 왕립 예술 대학을 졸업한(1985년) 그는 베를린에서도 디자인을 공부했으며, 1986년 런던에서 자신의 디자인 스튜디오를 열고 장차 영국 디자인의 새로운 기류를 주도하게 될 여정을 시작했다. 종종 〈새로운 단순성〉이라고 불리는 모리슨의 작품은 가구 제품에서부터 도시 전차(하노버), 버스 정류장(바일 암 라인에 있는 비트라의 부지)에 이르기까지 광범위한 사물에 단순하고 온건한 형태를 적용한 신기능주의적 디자인 방식을 취했다. 모리슨은 일본 디자이너 후카사와 나오토深澤直人와 함께 작업하고 작품을 전시했으며, 존경받는 이 디자이너와 더불어 일본의 생활용품 소매업체 무인양품無印良品(무지MUJI)의 제품을 만들어 냈다. 최근에 나온 모리슨의 디자인으로는 스페인 회사 케탈Kettal의 실외 가구 세트, 스위스 브랜드 푼크트Punkt의 자명종, 스위스 시계 회사 라도Rado의 손목시계, 스페인 회사 캄페르Camper의 신발 몇 점, 그리고 스위스 제조 회사 비트라의 수많은 가구 디자인을 꼽을 수 있다.

1990년대와 2000년대 초에 활약한 영국 디자이너 중 한 사람인 샘 헥트Sam Hecht는 1990년대 중반에 아이디오의 디자인 책임자였으며 이후 3년간 일본에서

일했다. 훗날 그는 무인양품에서 많은 제품을 디자인했는데, 2004년에 출시된 「세컨드 폰Second Phone」도 그중 하나였다. 동료 킴 콜린Kim Colin과 함께 인더스트리얼 퍼실리티Industrial Facility를 설립한 2002년부터는 무인양품, 야마하Yamaha, 마지스 같은 국제적 제조사들과 협력 작업을 했다. 세바스찬 번, 폴 콕세지Paul Cocksedge, 도시 레비언Doshi Levien을 비롯한 많은 왕립 예술 대학 출신 디자이너들도 이 시기에 국제적인 명성을 얻기 시작했다. 주목할 점은 1980년대와 1990년대, 2000년대 초반에 걸쳐 중요한 〈협력자들〉이 영국 디자인을 후원하고 촉진시켰다는 사실이다. 지난 1985년에 영향력 있는 가구 회사 SCP를 설립한 셰리던 코클리Sheridan Coakley는 재스퍼 모리슨과 매슈 힐턴Matthew Hilton, 테런스 우드게이트Terence Woodgate를 비롯한 많은 디자이너의 성공에 결정적으로 기여했다. 그로부터 20년 뒤인 2005년에 이스태블리시드 앤 선스Established & Sons는 일단의 디자이너들과 작업하면서 그들을 국내외에서 후원했다. 해마다 런던에서 열리는 디자인 페스티벌과 디자인 위크도 런던이 당대의 혁신적 디자인을 선도한다는 인식에 일조했다.

　　21세기 초반에도 공산품 디자인과 첨단 기술 제품 분야에서 영국 디자이너들의 활약은 두드러졌다. 미국 전자 회사 애플의 성공에 혁혁한 공을 세운 영국 디자이너 조너선 아이브와 미국 디자인 기업 아이디오의 설립에 기여한 공산품 디자이너 빌 모그리지는 영국 디자인의 국제적 영향력을 입증하는 사례이다. 영국이 발명한 휴대용 통신 기기 「블랙베리Blackberry」는 수십 년 전 영국의 혁신 역량을 입증한 「콜로서스」의 정신을 이은 역작이었다. 또한 실험적이고 예술적인 분야에서도 영국 디자인은 변함없이 세계를 선도하고 있다. 인터랙션 디자인 분야에서 활약하는 토니 던Tony Dunne과 피오나 라비Fiona Raby의 디자인 팀, 런던에 자리 잡기로 결정한 전위적인 스페인 디자인 그룹 엘 울티모 그리토El Ultimo Grito가 그런 사례이다. 새로운 기술을 작업에 도입하면서 디자인의 정의를 끊임없이 확장시키는 혁신적인 영국 신세대 디자이너들은 디자인의 개념을 새로운 차원으로 끌어올렸다.

케네스 그레인지를 다시 생각하다

21세기의 첫 10년이 지났을 즈음, 영국은 오늘날 자국의 디자인이 걸어온 길을 돌아보기 시작했다. 2011년에 런던 디자인 박물관은 전후에 가장 두드러진 활약을 보여 준 영국 디자이너 케네스 그레인지Kenneth Grange를 재조명하는 전시회를 열었다. 1950년대에 코닥에서 첫 작품을 선보인 그는 이후 수많은 제품을 발표하며 디자인 역사에 한 획을 그은 인물이다. 이 전시회는 지난 반세기 동안 영국이 세계 디자인에 기여한 바를 되짚어 보는 계기였고, 미국의 찰스 임스, 이탈리아의 에토레 소트사스, 독일의 디터 람스, 프랑스의 필리프 스타크과 비견될 영국 디자인의 영웅들을 찾는 자리였다. 또한 영국 디자인의 위상을 굳건히 하는 뜻깊은 행사였으며, 이것이 1980년대 디자이너 문화와 테런스 콘란의 노력으로 세워진 디자인 박물관의 역할이었다. 그레인지는 건축을 통해 산업 디자인의 세계로 들어섰다. 초기에는 중부 유럽 출신 모더니즘 건축가 브로넥 카츠Bronek Katz 밑에서 전시회 디자인을 담당했고, 1948년부터 1951년까지는 또 다른 건축가 고든 보이어Gordon Bowyer의 스튜디오에서 일했으며 이후 건축가 잭 하우Jack Howe 밑에서 설계 보조로 활동하다가, 1958년에 코닥에서의 경험을 바탕으로 마침내 자신의 스튜디오를 열고 본격적으로 산업 디자인에 전념했다. 1958년에 산업 디자인 위원회가 그레인지를 주방용 전기 제품 전문 회사인 켄우드Kenwood와 이어 준 것은 실로 절묘한 타이밍이었다. 켄우드에서 출시한 그레인지의 첫 작품「셰프Chef」는 1960년에 열린「이상적 가정」전시회에서 선을 보였는데 썰기와 저미기, 혼합과 반죽이 가능한 이 다기능 제품은 금세 주방의 필수품이 되었다.

켄우드와 일하는 동안 그레인지는 100여 가지 제품을 만들어 냈다.「셰프」의 다양한 모델에서부터 손으로 들고 사용하는 소형 반죽기「셰페트Chefette」(1966), 각종 주전자와 다리미, 좀 더 최근에 나온 만능 조리 기구(「퀴진Cuisine」과「구르메Gourmet」의 여러 모델), 찜 냄비, 조각 같은 형태로 세심하게 디자인한 충전식 전동 부엌칼(1967), 식수 여과기, 착즙기 등 그가 내놓은 수많은 작품은 엄청난 호평을 받으면서

독특한 제품군을 이루었다. 그레인지의 또 다른 디자인 중에는 1970년대에 나온 오사카 가스Osaka Gas의 소형 가스 오븐도 있다. 1980년대에 그가 디자인하고 토르팩Thorpac에서 출시한 전자레인지용 음식 보관 통 세트는 단순한 곡선 형태와 고품질 소재가 돋보였으며, 이 제품에 사용된 소재는 폴리우레탄이었다. 2000년대 초반에 그레인지는 조명 기구 개발 프로젝트에도 관여했다. 1931년에 조지 카워딘이 발명하고 허버트 테리 앤 선Herbert Terry & Son에서 생산한 초기 「앵글포이즈」 램프는 수십 년간 모더니즘의 상징적 제품이었지만, 2001년에 이 회사는 몇 가지 난관에 봉착했다. 결국 이 제품에 다시 생기를 불어넣어 고급 디자인 제품 시장에 내놓고자 그레인지를 영입했다.

2012년 런던 올림픽은 창의적인 영국 산업계의 성숙한 면모를 전 세계에 보여 주는 기회였으며, 바버 앤 오스거비(성화봉 디자인)와 토머스 헤더윅Thomas Heatherwick(성화대 디자인), 자하 하디드(수영 경기장 디자인)가 올림픽에 기여한 바를 세상에 알린 자리였다. 오랫동안 전후 영국 디자인의 상징으로 자리 잡은 「루트마스터」 2층 버스의 새로운 디자인도 헤더윅의 작품이었다. 빅토리아 앤 앨버트 박물관은 1948년부터 2011년까지 영국 디자인을 주제로 전시회를 개최함으로써 전후 세계 디자인 역사에서 영국 디자인이 확고한 자리를 차지했다는 점을 더욱 분명히 했다.

21세기 초에 돌아본 전후 영국 디자인은 점점 풍요로워지던 사회가 경제적 쇠락의 길로 접어들며 겪은 중대한 변화의 연속이었으며, 대개 선견지명을 가진 디자이너와 발명가, 제조업자, 소매업자가 그 선봉에 있었다. 때로는 과거에 매달리고 때로는 미래를 수용하며 전진과 후퇴를 되풀이한 영국의 디자인은 급변하는 세상 속에서 특유의 디자인 제품으로 끊임없이 변모하는 영국 사회의 정체성을 대변해 왔다.

재스퍼 모리슨
의자들 「할 패밀리Hal Family」, 2010~2011년
스위스, 비트라
다양한 채색의 폴리프로필렌 판,
목재, 의자 다리, 덮개

재스퍼 모리슨
의자 「로우 패드Low Pad」, 1999년
이탈리아, 카펠리니
스테인리스강, 폴리우레탄 커버,
강철관, 직물
파리, 장식 미술 박물관

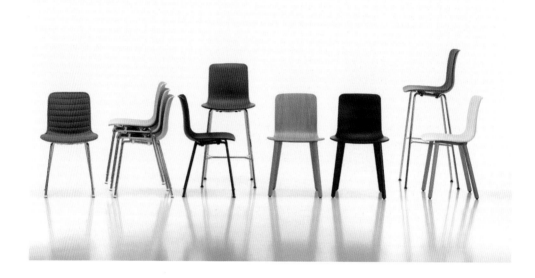

마크 뉴슨
식기 건조대 「디시 닥터Dish Doctor」,
1998년
이탈리아, 마지스
폴리프로필렌 주형
파리, 국립 조형 예술 센터/국립 현대 미술 재단

저지 시모어Jerszy Seymour
물뿌리개 「파이프 드림스Pipe Dreams」,
2000년
이탈리아, 마지스
블로잉 기법의 폴리프로필렌 주형

로스 러브그로브Ross Lovegrove
디지털 카메라 「아이Eye」, 1990년
일본, 올림푸스Olympus

샘 헥트
시계 「투 타이머Two Timer」, 2009년
영국, 이스태블리시드 앤 선스

폴 콕세지
네온등, 2003년
영국, 폴 콕세지 스튜디오
늘어뜨린 유리 주형

마크 뉴슨
시계 「애트모스 566Atmos 566」,
2010년
스위스, 예거르쿨트르Jaeger-LeCoultre

마크 뉴슨
가구 「포드 오브 드로어즈Pod of Drawers」,
1987년(1999년 상용화)
알루미늄, 목재, 섬유 유리
파리, 장식 미술 박물관

토머스 헤더윅
2층 버스 「루트마스터」, 2012년
영국, 라이트버스Wrightbus

재스퍼 모리슨
하노버의 트램웨이, 1997년
독일, 린케 호프만 부슈Linke Hoffman Busch

케네스 그레인지
램프 「앵글포이즈 타입 1228」, 2004년
영국, 앵글포이즈
알루미늄, 스테인리스강, 폴리카보네이트

FRANCE

Dominique Forest

프랑스

도미니크 포레스트

유럽의 다른 많은 국가처럼 프랑스에서도 양차 대전 사이는 생활 환경과 인공물에 대한 비판적 성찰에서 매우 중요한 시기이다. 당시 현대 운동이 눈에 띄게 돌파구를 열었는데도 가구 제작은 대부분 여전히 전통적 방식으로 남아 있었다. 자크에밀 룰만Jacques-emile Ruhlmann과 같은 걸출한 인물이 있었던 프랑스의 고급 가구 세공업은 1930년대와 1940년대에도 르네 아르뷔스René Arbus, 자크 아드네Jacques Adnet, 폴 뒤프레라퐁Paul Dupré-Lafon, 자크 키네Jacques Quinet, 막심 올드Maxime Old 등 뛰어난 대표들이 있었다. 또한 이 시대에 장 루아예르와 같이 분류가 불가능한 인물도 이후 자신의 징표가 될 환상적 양식을 만들어 냈다. 이와 더불어 스타일 가구에 대한 취향은 오래된 가구 시장이라는 간접적 수단을 통해, 파리에서는 도시 근교 생탕투안에 사는 장인들의 활기에 힘입어 발전하고 있었다. 그렇지만 이 전통의 기반은 매우 일찍이, 1910년대부터 독립 제작자인 프랑시스 주르댕에 의해 흔들리고 있었다. 벨기에 출신의 대건축가였던 프란츠 주르댕Frantz Jourdain의 아들로 사마리아의 건축가이고 확신에 찬 사회주의자였던 그는 1912년에 현대적 아틀리에를 설립하고 그곳에서 소재와 기능에 관한 연구에 몰두하며 간소한 가구, 호환이 가능하고 대량 생산되는 가구의 개념을 발전시켰다. 프랑시스 주르댕은 1908년에 출간된 아돌프 로스의 저작, 『장식과 죄』의 프랑스 번역본을 출판함으로써 최초로 그의 이론을 공표했다. 1920년대에 주르댕은 로스처럼 소박함의 윤리를 위해 계속 투쟁했다. 〈안락에 대한 우리의 욕구는 커져 가는데 우리에게 허용되는 공간은 감소하고 있다. 우리는 이제 순전히 장식적 효과를 위해 장소를 낭비할 권리도 수단도 없다. 사치스런 큰 방들은 과거의 것이 되었다. 작은 방들의 정비, 이제 이것이 전형적

현대의 문제이다.)[1] 따라서 주르댕은 르코르뷔지에가 나중에 그렇게 하듯이 합리주의를 옹호했다. 르코르뷔지에 역시 집 안의 설비에 대해 말하고 장식을 비판하며, 간결하고 경제적인 소재와 형식을 추구함으로써 근본적인 지적 변화를 촉구하고, 주거와 가구에 관련된 예술을 재검토하게 된다.

새로운 생활 환경을 찾아서: 양차 대전 사이

당시 건축은 새로운 사상의 태동에서 중요한 역할을 했다. 결정적 시기였던 1920년대에 건축과 가구의 개념을 결합하여 현대성을 시도한 몇몇 실험실이 세워졌다. 1924년 르코르뷔지에의 라 로슈-잔느레 주택, 1928년 로베르 말레스테뱅스의 노아유 빌라, 1926~1929년 아일린 그레이의 E 1027 빌라, 1928~1932년 피에르 샤로의 유리 집 등. 그러나 건축, 설비, 가구를 함께 구상한다는 생각은 좀 특별하게 여겨져서 일부 위세를 과시하려는 주문에만 적용되었다. 이처럼 비밀스런 관계에서 벗어나고 자신들의 원칙을 강조하기 위해 전위적 제작자들과 일군의 건축가, 장식가, 도안가, 미술가 등은 1929년에 창설한 현대 예술가 연합Union des Artistes Modernes(UAM)에서 재결집한다. 초창기 회원이든 아니든 아방가르드를 지지하는 사람이면 모두 이 연합이 주최하는 행사에 참여했다. 르네 헤룹스트, 로베르 말레스테뱅스, 피에르 샤로, 르코르뷔지에, 프랑시스 주르댕, 샤를로트 페리앙, 장 프루베, 아일린 그레이 등. 이 그룹은 제작 방식의 산업화를 권장했고, 산업이 만들어 낸 소재와 기술 정보를 중시하는 분위기를 조성하는 데에 중요한 역할을 했다. 그렇지만 기업과의 관계는 그들이 원하는 것보다 훨씬 미약했다. 20세기 가구의 아이콘 중 하나인 르코르뷔지에, 피에르 잔느레와 샤를로트 페리앙이 1928년에 제작한 긴 흔들의자가 1931년부터 토네트에서 출시된 것은 사실이지만 이는 예외적인 경우였다. 많은 기획이 시제품이나 단품의 상태로 남았다.

　　　이 산업화의 원칙이 전쟁 전에는 거의 반향을 얻지 못했다면, 제2차 세계

1　아를레트 바레데퐁, 『주르댕Jourdain』(파리: 르가르, 1988), p. 328.

대전은 이 사상을 급속히 확산시켰다. 프랑스는 건물의 파괴로 인해 특히 공영 주택 건설에 많은 노력을 기울여야만 했다. 1944년에 재건축 도시 계획부가 창설되었고 1948년에는 현대성의 개념을 적극 받아들인 인물로서 르코르뷔지에의 친구였던 외젠 클로디우스프티Eugène Claudius-Petit가 수장으로 임명되었다. 1947년 파리의 그랑 팔레에서는 정부 주도하에 건축가와 가구 제작자들이 조직한 국제 도시 계획 주거 전시회가 열렸다. 이 전시회에는 재건을 위한 대형 건축 프로젝트들이 소개되었다. 원가 비용을 줄이기 위해 조립식 자재 제작이 선호된 이 모든 현대적 건물에서 건축가들은 그들과 마찬가지로 조립식 자재 제작과 단순함을 추구한 가구 제작자들과 더 가까워졌다. 마르셀 가스쿠앵Marcel Gascoin은 건축가 마르셀 로드Marcel Lods와 함께 소트빌레루앙에서, 자크 뒤몽Jacque Dumond은 피에르 소렐Pierre Sorel과 함께 불로뉴쉬르메르에서 공동 작업을 했다. 샤를로트 페리앙은 폴 넬슨Paul Nelson, 로제 질베르Roger Gilbert, 샤를 세비요트Charles Sébillotte가 고안한 초소형 가정집의 설비를 맡았고, 르코르뷔지에는 마르세유에 1952년 완공될 미래의 집합 주거 아파트인 〈위니테 다비타시옹Unité d'Habitation〉의 모형과 설계도를 출품했다. 전시된 모든 기획 가운데서 도시 대부분이 파괴된 르아브르 지역의 프로젝트가 가장 상징적인 것 중의 하나였다. 매우 노련한 건축가 오귀스트 페레Auguste Perret는 도시 전체를 건설하는 데에 도전했다. 그는 57세의 나이에 이미 실내 설비의 공업식 제작 방식에 관심을 보여 눈에 띄었는데, 1944년에는 이재민을 위해 매우 소박한 가구를 제작한 르네 가브리엘René Gabriel과 공동 작업을 했다. 르네 가브리엘은 합리적 설비에 대한 자신의 관점을 강하게 내세웠다. 재건 사업에서 가구의 주된 양식이 제시되었다. 그것은 단순한 형태, 조립식 자재 제작, 장식의 삭제, 대량 제작이었다. 많은 경우에 수공업적 환경에서 벗어나는 것이 가장 중요한 목표가 되었다. 현대적 가구의 진정한 민주화는 새로운 제작자들이 나타나고 1950년대 중반부터 프랑스 전체에 보급망이 천천히 정착해 가면서 이루어질 것이다.

제2차 세계 대전 이전에 이미 활동하고 있던 장 프루베, 샤를로트

페리앙, 마르셀 가스쿠앵은 전후에도 주택 설비를 위해 투쟁적 활동을 이어 간 선구자들이었다. 장 프루베는 1931년부터 자기 소유의 생산 수단을 가졌던 몇 안 되는 사람들 가운데 한 명이다. 낭시 근교의 막스빌에 자리잡은 아틀리에 장 프루베가 그의 것이었다. 프루베가 많은 모델을 시험해 볼 수 있었던 이 독특한 아틀리에는 그것을 포기해야만 했던 1954년 이전까지 유지되었다. 프루베는 매우 일찍부터 다른 사람들이 갖지 못한 산업 수단을 가지고 있었던 셈이다. 아방가르드들이 중요시했던 금속 튜브를 포기한 그는 휘어지는 강철판에서 자신이 선호하는 소재를 발견했다. 샤를로트 페리앙도 금속을 선호하다가 재빨리 목재로 돌아섰다. 이 소재 덕분에 알프스 가구에 대한 관심과 전통적인 일본에 대한 지식을 결합할 수 있었다. 1940년에 일본을 여행했던 그녀는 이전에 프랭크 로이드 라이트와 브루노 타우트Bruno Taut가 그랬던 것처럼 일본의 주택에 대한 발상에 열광했다. 〈그것은 민속에 대한 분석이 아니라, 현대성으로 나를 매혹시킨 주택들의 명확한 특질에 대한 진지한 분석이었다. 나는 (……) 그 예를 통해서 모듈의 표준화가 반드시 단조롭지 않고 조화를 만들어 낼 수 있다는 사실을 증명하고 싶었다.〉[2] 프랑스로 돌아온 뒤 그녀의 작업에는 일본에서 보았던 낮은 선, 소재, 척도가 스며들었다. 전쟁 전에 르코르뷔지에의 조수였던 샤를로트 페리앙은 프루베와 마찬가지로 건축가들의 세계와 지속적으로 밀접한 관계를 유지했다. 이 두 사람은 모두 당시 재건 사업의 넓은 건설 현장을 폭넓게 이용하게 된다.

전후 프랑스는 학교와 대학의 설비에서 낙후된 부분을 보완해야만 했다. 대규모 건설 사업이 지방과 파리에서 시작되었다. 미국의 대학 캠퍼스를 본뜬 안토니 대학 기숙사, 파리의 국제 대학 기숙사에 건립된 신관 15곳, 엑스마르세유 법학 대학 등. 이런 기획의 범주 내에서 페리앙과 프루베는 구조의 측면에 집중했고, 값싼 제품을 얻기 위해 당시 흔히 사용되던 공업화된 소재(합판, 철판)에서 출발했다. 강철판의 굴절 가공 덕분에 프루베는 새로운 유형의 제작을 시도할 수 있었다. 그는

2 샤를로트 페리앙, 『창조의 삶Une Vie de Création』(파리: 오딜 자콥, 1998), p. 278.

가구와 건축이 동일한 제작 문제를 제기한다고 생각했다. 1950년대 초에 개발된 책상 「콤파스Compas」는 1930년대 이후로 그의 건축에 나타난 회랑 형식의 구조, 그리고 소재에 대한 성찰과 밀접한 연관이 있다. 카페테리아의 탁자나 대학 기숙사의 책상으로 폭넓게 다양한 형태로 제작되면서 「콤파스」는 모서리 부분을 날카롭게 돌출된 형태로 만들기 위해 직각 다리와 가로대를 없앴다. 이런 역동적 형태는 그의 특징 중 하나가 되었다. 페리앙과 프루베의 작업을 거친 상징적인 몇몇 작품은 이 대학의 작업장에서 탄생했다. 안토니 대학 기숙사를 위해 프루베는 비행기 날개 모양으로 구부러진 금속의 다리와 가로대를 갖춘 회의용 테이블을 디자인했다. 튀니지관을 위해 페리앙은 금속 단자가 선반 지지대이자 정리함 역할을 하는 책장 「튀니지Tunisie」를 구상했다. 샤를로트 페리앙에게는 〈정리가 최우선〉이었으며, 피에르 쟌느레와의 공동 연구에서도 무엇보다 〈집의 설비〉에 중점을 뒀다. 프루베와 페리앙의 조숙한 동료 마르셀 가스쿠앵도 같은 관점을 가지고 활동했다. 르아르브 출신인 그는 온갖 종류의 설비를 다양하게 만들어 보기 위해 대형 여객선의 비품을 세심하게 관찰하고 거기서 영감을 얻었다. 일체형으로 된 옷장 문에 달린 옷걸이, 공중에 높게 달린 책상-책장 등. 1951년에 자신의 제작사 〈주거와 공동체의 합리적 정비Aménagement Rationnel de l'Habitation et des Collectivités〉를 설립함으로써 그는 〈가스쿠앵 수납 가구〉를 공업화할 수 있게 되었다. 그의 작업실이 전쟁 직후에 젊은 세대, 조제프앙드레 모트Joseph-André Motte, 미셸 모르티에Michel Mortier, 피에르 가리슈Pierre Guariche, 알랭 리샤르Alain Richard, 앙투안 필리퐁Antoine Philippon, 자클린 르코크Jacqueline Lecoq, 피에르 폴랭Pierre Paulin 등을 키워 내는 산실이 되면서, 마르셀 가스쿠앵은 합리주의의 진정한 보급자가 되었다.

아일린 그레이
빌라 E 1027을 위해 만든
접는 의자, 1926~1929년
니스 칠한 백단풍나무, 합성 피혁, 니켈 도금 강철
파리, 국립 현대 미술관-퐁피두 센터

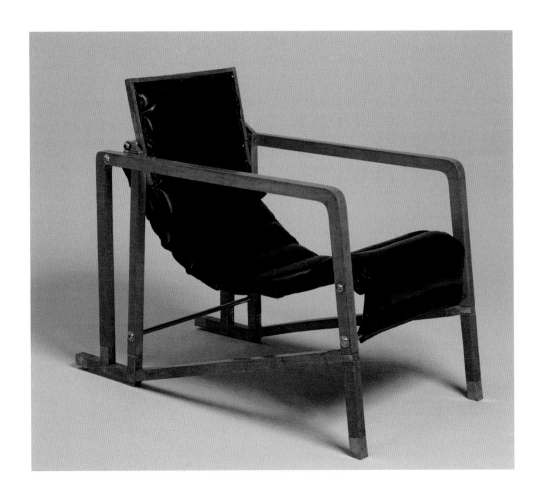

르네 가브리엘이 아브르 재건을 위해
정비한 아파트 테무앵의 거실 풍경
잡지 『오늘날의 장식D'cor d'Aujourd'hui』, 1947년
11~12월 호

마르셀 가스쿠앵이 소트빌레루앙의 재건을
위해 구상한 아이 방, 파리 「국제 도시 계획과
주거 전시회」에 출품, 1947년
파리, 장식 미술 박물관 도서관

장 프루베
난로 옆에 두는 낮은 의자 「안토니Antony」, 1954년
프랑스, 장 프루베 아틀리에
철판, 금속관, 너도밤나무 목재 보강 판
파리, 장식 미술 박물관

장 프루베
기본 의자, 1951~1952년
프랑스, 장 프루베 아틀리에
강철판, 옻칠한 관, 참나무 목재 보강 판
파리, 장식 미술 박물관

장 프루베
책상 「콤파스」, 1958년
프랑스, 장 프루베 아틀리에, 스테프 시몽
옻칠한 강철판, 포마이카 마감재, 나무
파리, 국립 현대 미술관-퐁피두 센터

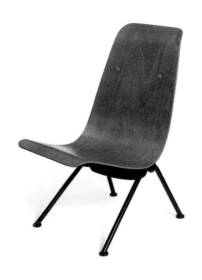

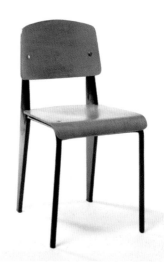

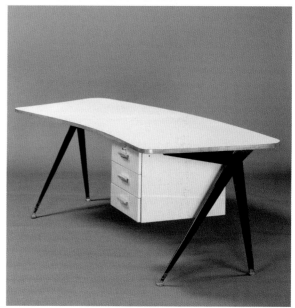

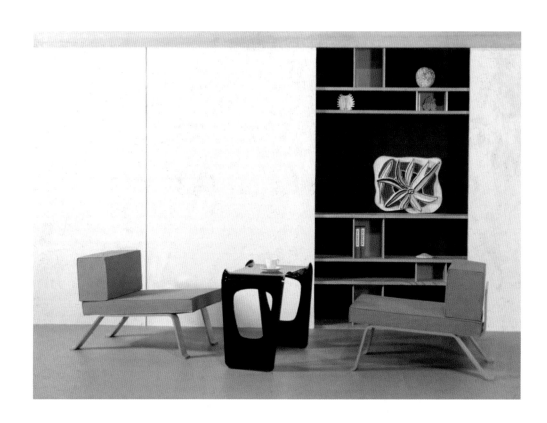

샤를로트 페리앙
쌓을 수 있는 의자 「옹브르Ombre」, 쌓을 수
있는 탁자 「에어 프랑스Air France」, 벽에
내장된 책장, 페르낭 레제Fernand Léger의 도자기
도쿄「예술들의 종합 제안Proposition d'Une Synthèse des Arts」
전시회, 1953년
파리, 페리앙 기록 보관소

샤를로트 페리앙
파리 국제 기숙사 시테Cité의
멕시코관을 위해 만든 이중 표면 책장, 1953년
프랑스, 장 프루베 아틀리에, 스테프 시몽
전나무 원목, 알루미늄 판,
생테티엔 메트로폴, 현대 미술관

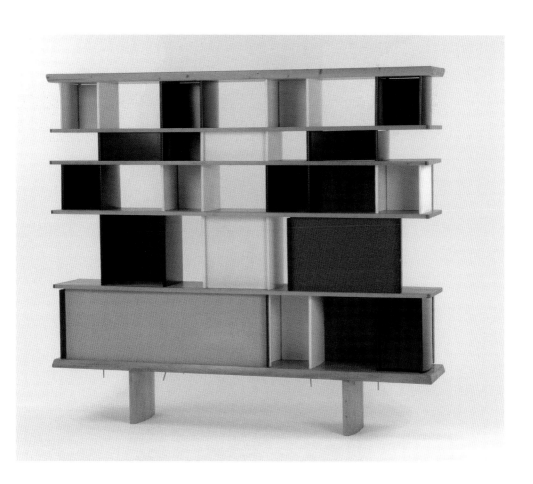

전후 프랑스의 전위적이고 독창적인 창작가들

전쟁이 끝나고 열린 영광의 30년 시대는 사회의 근본적인 변화를 보여 준 시기였다.
누보로망[3]에서 누벨바그[4] 영화까지 새로운 것에 열광하는 현상이 도처에서 나타났고,
1958년 자크 타티Jacques Tati의 영화 「나의 아저씨Mon Oncle」는 생활 환경과 생활
방식에서 가속화되고 있는 현대화를 가볍게 조롱하기도 했다. 주택 영역에서도
국제화를 거치면서 엄청난 변화가 나타났다. 거의 신격화된 르코르뷔지에는 학파를
형성하지 않았는데 그러는 동안 가구 창작가들은 외국에서 후견인을 찾았다.
전후의 젊은 세대는 더 멀리 바라보고, 찰스와 레이 임스의 미국과 아르네 야콥센의
스칸디나비아에 열광했다. 플로렌스 놀의 우아한 일자형 수납 가구, 임스의 유리
섬유로 된 최초의 의자들, 아르네 야콥센의 주조된 베니어합판 의자들은 반드시
참조해야 할 작품들이었다. 현대성과 동의어가 된 스칸디나비아와 미국은 그들의
디자인, 영화, 생활 방식으로 동시에 빛을 발했다. 북유럽과 대서양 너머의 매력은
모든 분야에서 발산되었다.

　　　1946년에 창간된 매우 참신한 잡지 『프랑스의 집La Maison Française』은 두 세계의
제품들을 전면에 내세웠다. 피에르 폴랭과 올리비에 무르그는 스웨덴을 여행했고,
가정용품 살롱전은 1952년에 「미국의 사용을 위한 디자인Design for Use, USA」 전시회를
조직했다. 이 전시회는 대중에게 〈미국식 생활 방식〉을 발견하게 해주었다. 1951년에
놀의 가게가 파리에 처음 문을 연 것은 사교적이면서 예술적인 하나의 이벤트가
되었고, 카리스마 있는 행사 책임자 이브 비달Yves Vidal은 오랫동안 미국 가구에
심취하게 된다.

　　　이 기간은 경제적으로 호황을 누리는 시기였다. 번창일로의 프랑스는 많은
주택을 지었고, 구매력 증가와 금융의 출현이 주는 혜택을 누렸다. 도시에서는 소형

3　Nouveau Roman. 전통적인 소설의 형식이나 관습을 부정하고 새로운 수법을 시도한 소설. 1950년대에 프랑스에서
시작한 것으로, 특별한 줄거리나 뚜렷한 인물이 없고 사상의 통일성이 없으며 시점이 자유롭다. 안티로망, 반소설,
신소설이라고 한다.
4　Nouvelle Vague. 1950년대 후반 프랑스에서 젊은 영화인을 중심으로 일어난 영화 운동. 기존의 영화 작법을 타파하고
즉흥 연출, 장면의 비약적 전개, 대담한 묘사 따위의 수법을 시도하였다.

아파트의 공간을 확장할 필요성과 새로운 생활 방식에 부응하기 위해 건축가들이 새로운 유형을 고안해 냈다. 거실용 낮은 의자, 일자형 수납장, 다양한 수납 가구, 다기능 가구들, 조리대 아래 기구와 수납장이 일체형으로 붙어 있는 부엌 등. 독일에서 1925년에 등장한 붙박이장, 조리대와 같은 높이의 기구들로 모든 기능을 결집시켜 기능성이 높아진 부엌은 점차 전후 프랑스에서도 특히 공영 주택 건설에 힘입어 널리 확산되었다. 1940년대 말에는 마르셀 가스쿠엥이 변형 가능한 일체형 부엌 「코메라Comera」를 구상했다. 샤를로트 페리앙은 1950년 마르세유에 있는 르코르뷔지에의 훌륭한 기숙사를 위해 식당 쪽으로 개방된 작지만 매우 기능적인 부엌을 설계했는데, 이를 통해 안주인은 손님들과 대화를 나눌 수 있었다. 1960년대에는 공업화된 부엌 제품이 빛을 보았다. 필리퐁과 르코크가 만든 부엌 「트리엔날레」, CEI 레이먼드 로위에서 제작한 미셸 뷔페Michel Buffet의 부엌용품 「DF 2000」은 각기 포마이카와 PVC를 사용하여 매우 창의적인 모델을 선보였다.

가구와 마찬가지로 부엌에서도 소재는 재생의 양상을 보여 주는 요소 중 하나였다. 합판은 전례 없는 성공을 거두었다. 가장 널리 알려진 것이 미국 상표인 포마이카Formica였다. 압축 가열된 종이와 수지의 결합에서 나온 이 주목할 만한 소재는 20세기 초에 발명되었다. 당시 그것은 견고성과 색채, 위생의 측면에서 소비자의 기대에 부응했다. 원료 제조업자들(합판에서는 포마이카, 스테인리스 강철에서는 유지녹스Uginox, 유리에서는 생고뱅 또는 글라스 드 부수아Glaces de Boussois)은 장식 미술가 살롱전을 통해 그들 제품의 판매를 촉진시켰다. 원료를 공급하는 그들은 경합 대회를 조직했고, 젊은 창작가들은 자신을 알리기 위해 그런 대회에 참여했다. 이런 상황에서 로제 파튀스Roger Fatus와 앙투안 필리퐁, 그리고 자클린 르코크가 엄밀하면서도 창의적인 본보기가 될 만한 가구들을 제작했지만 그 작품들은 애석하게도 제작자를 찾지는 못했다. 마티외 마테고Mathieu Matégot는 전쟁 동안 완전히 독자적으로 그가 〈리지튈Rigitulle〉이라고 명명한 천공 금속판을 발견했다. 마테고는 이 금속판을 현명하게 사용하여 경쾌하고 환상적인 스타일로

가구와 소품을 개발할 수 있었다. 합성 소재도 비약적 발전을 했다. 1949년에 장식
미술 박물관은 「플라스틱 49, 현대의 삶에 들어온 플라스틱 소재들Plastiques 49, Les Matières
Plastiques dans la Vie Moderne」 전시회를 개최했다. 플라스틱은 가정에서 대량 소비되는 모든
종류의 제품들과 더불어 일상의 삶 속으로 들어왔다. 1953년에 〈플라스틱 질락,
기적의 플라스틱〉이라는 광고 문구와 함께, 플라스틱의 대중적 확산의 상징이 된
질락Gilac 상표를 단 폴리에틸렌 소재 대야가 등장했다. 소수 정예를 위한 화려한 집,
알랭 리샤르가 설비를 맡고 이오넬 샤인Ionel Schein과 르네 쿨롱René Coulon이 설계한
「플라스틱으로 된 집Maison tout en Plastiques」 모형은 1956년에 프랑스 석탄 공사와
북부 탄전들의 제안에 따라 1956년의 가정용품 살롱전에 출품되었다. 이런 중요한
성과에도 불구하고 합성 소재는 뒤늦게, 1950년대 말 이후에야 가구에 사용된다.

이런 자극적 분위기에 떠밀려 젊은 세대는 대중의 취향을 만들어 내고 현대
가구를 민주화해야 한다는 의무감을 느끼게 된다. 국립 고등 장식 미술 학교를 갓
졸업한 25세 정도의 이 〈야심 찬 젊은 창작가들〉[5]은 도전할 준비가 되어 있었다.
연합이 힘을 발휘할 수 있다는 것을 의식한 조제프앙드레 모트, 피에르 가리슈, 미셸
모르티에는 조명 기구의 디드로Disderot, 가구의 위셰르 맹비엘Huchers Minvielle, 의자의
스타이너Steiner와 같이 새로운 형식에 개방적인 몇몇 제작사에게 영향력을 갖기 위해
플라스틱 연구 아틀리에Atelier de Recherche Plastique(ARP)를 창설했다.

조제프앙드레 모트, 앙투안 필리퐁, 자클린 르코크, 로제 파튀스, 르네장
카예트René-Jean Caillette, 에티엔 페르미지에Étienne Fermigier, 알랭 리샤르, 디르크얀 롤Dirk-
Jan Rol, 자닌 아브라함Janine Abraham은 기능적이면서도 우아하고 단순한 선을 가진
새로운 스타일을 발명했다. 다수 대중을 위한 새로운 생활 환경을 만든다는 이념을
추종하고 공간 문제에 민감한 많은 창작가가 실내 비품을 제작했다. 그렇지만 그들의
야망은 자신의 가구를 만들어 줄 제작자를 찾는 데 머물러 있었다. 그들의 가구는
미니멀리즘, 낮은 선, 명료한 설계를 효과적으로 조합한 것이었다. 현대 가구의 첫

5 파트릭 파바르댕, 『1950년대의 인테리어 디자이너들Les Décorateurs des Années 1950』(파리: 노르마, 2002), p. 166.

번째 성공작은 1950년대 전반기에 출시되었다. 틀에 넣어 제작된 베니어합판으로 만든 피에르 가리슈의 의자 「토노Tonneau」, 스타이너가 제작한 르네장 카에트의 의자 「디아망Diamant」, 오스카Oscar의 재치 있는 수납장, 조립식 가구의 성공적인 판매의 시작을 알린 위셰르 맹비엘의 조립식 가구가 그 예들이다. 그러나 이렇게 상승하던 시기에도 많은 제작사는 소심한 태도를 유지했다. 다만 몇몇 제작사가 피에르 폴랭, 자닌 아브라함, 알랭 리샤르, 앙드레 몽푸아André Monpoix 등 젊은 세대에게 도움을 요청하면서 눈에 띄게 새로운 모습을 갖추어 갔다. 위셰르 맹비엘은 처음에는 ARP에게 이어서 필리퐁, 르코크, 피에르 가리슈, 디르크얀 롤에게 의뢰했고, 조르주 샤롱Georges Charron은 조제프앙드레 모트, 준비에브 당글Geneviève Dangles, 르네장 카에트, 알랭 리샤르와 함께 〈그룹 4〉를 창설했다. 실내 장식업자의 전통을 이어받은 스타이너, 로제Roset 같은 프랑스의 대형 의자 회사들이 마침내 새로운 세대와 공동 작업을 하면서 그들의 기술을 발전시켰다.

1950년대 초, 제1세대 중 스타이너는 피에르 가리슈, 조제프앙드레 모트, 미셸 모르티에에게 작업을 요청하고, 주조 베니어합판, 유리 섬유를 입힌 폴리에스테르를 사용하기 시작했다. 오래된 회사 로제는 뒤늦게 1960년대에 베르나르 고뱅Bernard Govin과 미셸 뒤카루아Michel Ducaroy를 끌어들였다. 주목할 만한 몇몇 제작자가 빛을 보게 된다. 샤를 베르나르Charles Bernard는 1951년에 에어본Airborne 회사를 설립하고 ARP를 위해 모델 제작부터 시작했다. 1959년에 국제적 스타일의 의자 「조커Joker」를 제작하기 위해 아직 학생이던 올리비에 무르그와 그가 만난 일은, 1960~1970년대에 결실을 맺을 이례적 공동 작업의 시작을 확실히 하는 계기가 되었다. 당시 올리비에 무르그처럼 피에르 폴랭도 다음 10년간 그에게 명성을 가져다 줄 스타일과는 꽤 거리가 있는 방식으로 출격 준비를 마쳤다. 그는 TV 가구와 함께 종이테이프를 보고 고안해 낸 일명 「아노Anneau」라고 불리는 독창적 안락의자 「273」을 만들었고, 특히 토네트 프랑스에서 베니어합판과 금속관으로 된 우아하면서도 단정한 의자와 소형 책상들을 기획했다.

샤를로트 페리앙과 르코르뷔지에 아틀리에의
프로젝트인 마르세유 집합 주택을 위한 바가
있는 부엌, 1952년
프랑스, 바르베리스Barberis
참나무 원목, 참나무와 너도밤나무 보강 판,
주조 알루미늄, 제도용 사암
파리, 장식 미술 박물관

『프랑스의 집』 33호 표지, 1949년 성탄 호
파리, 장식 미술 박물관 도서관

알랭 리샤르와 앙드레 몽푸아의 가구를 갖춘
거실 구석에 마련한 휴식 공간
잡지 『프랑스의 집』, 1955년 3월 호
파리, 장식 미술 박물관 도서관

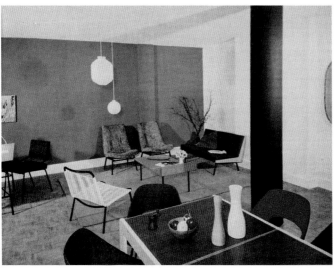

avec Formica... une ambiance nouvelle, un confort nouveau, une gaieté nouvelle, entrent dans votre salle de séjour.

Il fait bon vivre et recevoir dans une salle de séjour où FORMICA® a créé une ambiance nouvelle, accueillante et lumineuse.

Dans un décor bien personnel, reflet de votre goût, les revêtements FORMICA® vous apportent toutes les possibilités décoratives de 51 coloris, brillants ou mats et particulièrement d'une gamme de dessins-bois choisis parmi les essences les plus appréciées : chêne, acajou, noyer, érable, etc...

Formica® a aussi sa place :

Toujours neuf, toujours net, les meubles et les surfaces revêtus de FORMICA® : bahuts, dessus de bahuts, tables, meubles-télévision, habillage de placards, bibliothèques, dessus de radiateurs, etc, ne craignent ni les taches d'eau, de vin, de café ou d'alcool.

Equipée de FORMICA®, votre salle de séjour devient une pièce facile à entretenir. Des années durant, FORMICA® reste lui-même... QUELLE ÉCONOMIE !

PLASTIQUE STRATIFIÉ

c'est vraiment formidable !

(*marque déposée)

dans la cuisine,

la chambre d'enfants,

la salle de bains,

마티외 마테고
의자 「나가사키Nagasaki」, 1954년
프랑스, 마티외 마테고 아틀리에
옻칠한 강철관, 천공 판
파리, 주스Jousse 갤러리

앙투안 필리퐁, 자클린 르코크
책상, 1967년
프랑스, E. I. B. 맹비엘
유리, 목재, 흰색 합판, 알루미늄

앙투안 필리퐁, 자클린 르코크
텔레비전 가구-레코드 플레이어-바, 1958년
시제품
포마이카, 야생 벚나무, 크로뮴 도금 강철, 황동
파리, 장식 미술 박물관

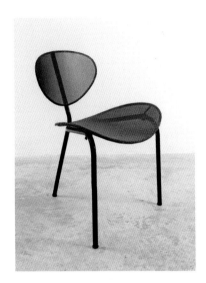

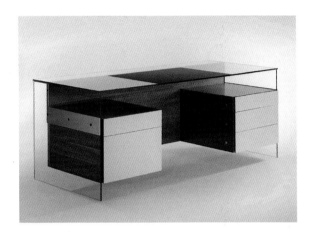

르네장 카예트
파리, 가정용품 살롱전에 전시된 거실, 1961년
스타이너가 제작한 의자 「디아망」,
샤롱이 제작한 탁자와 찬장, 장 콜라Jean Collas 사진
파리, 장식 미술 박물관 자료 센터

조제프앙드레 모트
삼각 다리 안락의자, 1949년
프랑스, 루지에Rougier
등나무
파리, 장식 미술 박물관

피에르 가리슈
의자 「토노」, 1953년
프랑스, 스타이너
주조한 보강 판, 옻칠한 강철관, 스펀지,
인조 가죽
파리, 장식 미술 박물관

르네장 카에트
의자 「디아망」, 1957년
프랑스, 스타이너
주조하여 채색한 느릅나무 보강 판,
크로뮴 도금 강철관
파리, 장식 미술 박물관

피에르 폴랭
책상 「CM 141」, 1954년
프랑스, 토네트
합성 참나무, 합판, 채색 강철관과 강철판
파리, 국립 현대 미술 재단
파리, 장식 미술 박물관 위탁

피에르 폴랭
안락의자 「273」, 1953~1954년
프랑스, 뫼블 TV
스테인리스 금속, 가죽
파리, 장식 미술 박물관

피에르 가리슈
조명 기구 「G1/SP」, 1951년
프랑스, 디드로
옻칠한 금속, 황동, 전기 부품
파리, 크레오 갤러리

스테프 시몽이 제작한
세르주 무이유의 조명 기구 설계도,
1956년
파리, 다운타운 프랑수아
라파누르Downtown François Laffanour 파리,
갤러리 기록 보관소

피에르 가리슈
책상 조명등 「G24」, 1953년
프랑스, 디드로
옻칠한 금속, 황동, 전기 부품
파리, 파스칼 퀴지니에Pascal Cuisinier 갤러리

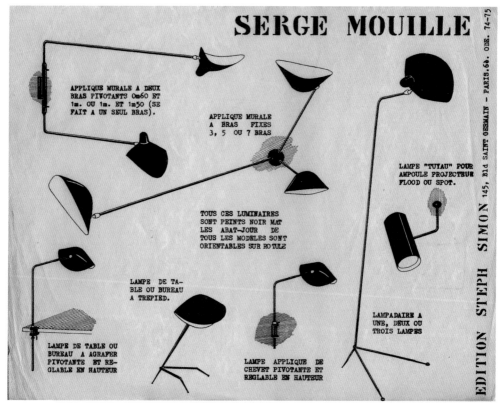

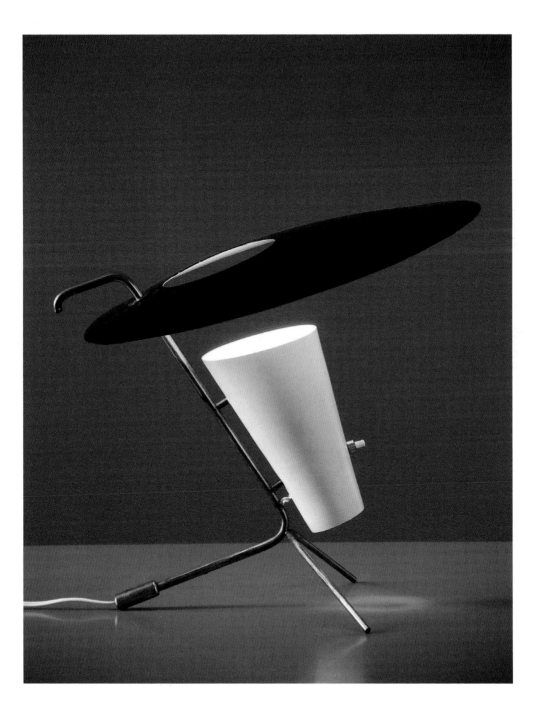

조명 기구 분야에서는 두 명의 제작자 디드로와 비니Biny가 등장했다. 이들 회사에서 모트, 가리슈, 리샤르, 뷔페, 파튀스는 빛의 움직임과 반사에 관한 연구에 몰두했다. 세르주 무이유Serge Mouille는 직접 움직이는 금속판, 연동 장치로 된 독창적 형태의 조명 기구들을 만들었다. 1950년대 중반에는 매Mai, 스테프 시몽Stef Simon, 뫼블르 에 퐁시옹Meubles et Fonction 같은 파리 화랑들뿐만 아니라 지방의 독립적인 몇몇 상점도 젊은 세대의 성공을 도왔다. 스테프 시몽은 장 프루베, 샤를로트 페리앙, 세르주 무이유와 같은 확고한 입지를 가진 창작가들을 지지했다. 매 갤러리, 뫼블르 에 퐁시옹은 가장 젊은 사람들에게 기회를 주었다. 피에르 가리슈, 피에르 폴랭은 매 갤러리에, 에티엔 페르미지에와 올리비에 무르그는 뫼블르 에 퐁시옹에서 일했다. 그러나 특히 지방에서의 몇몇 성공 사례에도 불구하고 가구업은 여전히 변화를 원하지 않는 분위기였다가 1950년대 말이 되어서야 클로드 바살Claude Vassal의 뫼블르 필로트Meubles Pilotes, 위셰르 맹비엘의 상점들, 이어서 로슈 보부아Roche Bobois의 상점들과 함께 프랑스 전역에 구조적인 배급망이 만들어진다.

대중 소비를 향하여

1950년대 초에는 소수 정예를 위한 가구보다 일상적 소비재들이 안락함과 웰빙의 원형이 되었다. 1954년에 보리스 비앙Boris Vian의 노래 「진보의 탄식La Complainte du Progrès」은 가정용 설비에서 이루어진 진보의 이점과 한계를 지적하고 있다. 소비자들의 후원에 힘입어 비약적으로 발전한 산업과 경제 재건은 형태의 문제를 다시 부각시켰다. 눈에 띄는 선두 주자는 UAM 내부에 창설된 〈유용한 형식Formes Utiles〉 부문의 양식 있는 심미가들과 자크 비에노Jacques Viénot였는데, 이들은 프랑스는 아직 아니지만 이미 앵글로색슨계 국가에서 〈산업 디자인〉이라 부르는 것의 중요성을 당시의 기업가들에게 이해시키려고 애썼다. 전후에 UAM은 전시회를 통해 다시 입지를 마련하려 부심했다. 시대는 설비와 합리화를 요점으로 하는 이들의 견해를 지켜 내기에 유리했다. 1949년에 건축가 조르주앙리 펭귀송Georges-

Henri Pingusson은 1934년의 선언문을 대체할 새로운 UAM 선언문을 작성했다. 같은 해에 UAM 내부에 유용한 형식 부문이 신설되었는데, 이는 협회 내부에 존재하는 또 다른 협회였다. 건축가이자 이론가인 앙드레 에르망André Hermant은 창작가와 기업가의 접촉을 용이하게 하고 주제가 있는 전시회를 통해 대중의 감각을 형성시킴으로써 품질이 우수한 일상용품의 제작을 시도하려는 야심을 품었다. 첫 번째 전시회 「유용한 형식, 우리 시대의 물건들Formes Utiles, Objets de Notre Temps」이 1949년 장식 미술 박물관에서 열렸고, 뒤이은 전시회들은 가정용품 살롱전에 마련되었다. 유용한 형식은 대중에게 주거 설비와 관련하여 위생 시설, 다리미, 커피 원두 분쇄기, 손잡이가 있는 냄비 등 다양한 주제를 다루는 여러 부문들을 제안했다. 가정용품 살롱전과는 반대로 이 전시회에는 어떤 상업성도 없었다. UAM의 이론가와 기업가들 사이에서 일종의 기표가 된 유용한 형식은 제조업자들과 대중의 관심을 일상용품으로 유도하려 했다. 이들의 전시회는 조예가 있는 대중에게 산업 디자인의 의미를 발견하게 해주었다. 하지만 안타깝게도 유용한 형식의 교육적 방식은 창작가와 기업가를 서로 가깝게 만드는 데는 별로 성공하지 못했다. 갖가지 불화를 겪은 뒤 유용한 형식과 UAM은 결국 1957년에 분리되었다. 비판자들 중 하나였던 건축가 앙드레 에르망은 1959년에 유용한 형식에 관하여 상징적인 저작물을 내놓았다. 유용한 형식의 전시회는 전후에도 오랫동안 지속되다가, 1983년에 마지막 전시가 열리고 이 전투적인 시대는 종지부를 찍었다.

유용한 형식이 이론적인 차원에서 투쟁을 벌였다면 같은 시기에 자크 비에노는 새로운 직업에 정의를 내리기 위해 노력했다. 1949년에 그는 공산품의 새로운 사용과 현대적 외장에 대해 성찰하는 연구소 〈테크네Technès〉의 문을 열었다. 앵글로색슨이 사용하는 산업 디자인이라는 용어를 거부한 비에노는 1951년에 산업 미학 연구소Institut d'Esthétique Industrielle를 설립하고 같은 이름의 잡지도 출간했다. 이 잡지는 공산품에 대한 취향을 개발하고 기계 문명의 창작물에 미적 가치를 부여하는 것을 목표로 삼았다. 그는 1944년에 제품 모델을 창작하는 사람들과 기업가들을

서로 연결해 줄 목적으로 런던에 창설된 산업 디자인 위원회가 한 것과 같은 역할을 하고자 했다. 매우 프랑스적인 이 산업 미학 연구소는 실제로 국제적인 조직의 프랑스 진출에 길을 열어 주어, 비에노 덕분에 국제 산업 디자인 협회는 1957년 이후 마침내 프랑스에 발판을 마련할 수 있었다.[6] 비에노의 방식은 설비재의 현대화에 근거를 두고 있었다. 산업화된 국가에서 가전 일체는 주택 설비에 혁신을 일으켜, 거대한 대형 가전제품(요리용 화덕, 세탁기, 진공청소기, 냉장고) 시장을 형성시키고 소형 가전제품(토스터, 믹스기, 커피 메이커, 선풍기 등)의 엄청난 다양화를 가져왔다. 구조화된 이 시장은 파리에 가정용품 살롱전이라는 훌륭한 쇼룸을 가지고 있었다. 프랑스 전역에서 엄청난 군중이 다녀간 이 살롱전은 신제품의 보급에 핵심적 역할을 했다. 1923년에 창설된 이 살롱전은 전쟁 기간에는 문을 닫았다가 1948년에 그랑 팔레에서 다시 문을 열었다.[7] 일상 소비재의 현대화에 부응한 비에노는 1949년에 문을 연 그의 연구소 테크네를 〈눈으로 직접 보고 구매하자〉라는 강렬한 광고 문구와 함께 기업의 자문 기구로 지정하였다. 그는 기술의 발전과 미적인 발전은 반드시 일치해야 한다고 생각했다.

　　　기업이 디자인의 수익성을 이해하지 못했던 시기에 테크네는 실제로 주요한 두 명의 협력자 장 파르테네Jean Parthenay와 로제 탈롱과 함께 프랑스에서 문을 연 최초의 산업 디자인 연구소였다. 테크네의 고객은 전자 제품 제조업체인 칼로르Calor에서, 타자기 제작으로 전환한 브장송 지역의 시계 제작소 자피Japy, 또는 푸조Peugeot 형제의 설비 공장, 공공 토목 사업용 대형 기계 제조업체에 이르기까지 다양했다. 초기 고객 중의 하나인 칼로르 기업은 그때까지 난방 기구와 대형 가전제품을 전문으로 제작하다가 소형 가전제품으로 전환하여 1953년부터 1959년까지 정기적으로 테크네의 자문을 받았다. 장 파르테네는 그들의 전담 자문이

6　1950년대에 산업 디자인의 옹호는 외국에서와 마찬가지로 프랑스에서도 품질 인증표를 통해 이루어졌다. 1955년에 산업 미학 연구소가 만든 인증표 〈보테 프랑스Beauté France〉는 이탈리아의 콤파소 도로의 명성에는 미치지 못했지만 그것과 마찬가지로 기업에 상을 주고 구매자들을 끌어들이는 것이 목표였다

7　가정용품 살롱전은 1961년에 라데팡스의 CNIT에 있는 더 넓고 덜 화려한 장소로 이전된다.

되어 전기면도기를 포함하여 많은 모델을 설계했으며, 특히 전기다리미는 카를로의 주력 제품이 되었다.

테크네는 곧 상이한 활동 영역을 가진 다른 연구소들과 합류하게 된다. 국제화가 그리 흔한 현상이 아니었던 시기에 레이먼드 로위의 〈국제화〉가 유럽과 미국 사이에서 특별한 입지를 차지하고 있었다. 프랑스에서 태어난 레이먼드 로위는 전쟁 전에 미국의 산업 디자이너로서 눈부신 경력을 쌓았다. 그는 펜실베이니아 철도, 자동차 제조사인 스튜드베이커에 설계도를 제안했고, 대기업(담배 회사 럭키 스트라이크Lucky Strike, 또는 식품 회사 코카콜라 등)의 시각적 정체성을 만드는 일에 참여했다. 1951년에 『추한 것은 팔리지 않는다Never Leave Well Enough Alone』는 제목으로 뉴욕에서 출간된 그의 저서는 미국에서는 좋은 반응을 얻었지만, 프랑스에서 번역본이 출간되었을 때 특히 〈추한 것이 잘 팔린다〉라고 생각한 앙드레 에르망으로부터 비판을 받았다. 전쟁 이후 미국에서 전성기를 구가하고 있을 당시, 로위는 1952년에 프랑스에도 산업 미학 미국 회사라는 이름으로 지부를 설치했다. 피에르 고티에들라예Pierre Gautier-Delaye와 자크 쿠퍼Jacques Cooper의 협력하에 해럴드 바넷Harold Barnett이 관리한 이 회사는 〈상업적 건축〉 부문이 매우 발달하여 무엇보다 주로 BHV 백화점의 설비에 주력했다. 반미주의의 열풍 때문에 로위는 〈미국〉이란 단어는 지워야 했고, 회사는 산업 미학 회사Compagnie d'Esthétique Industrielle인 CEI 레이먼드 로위라는 이름으로 불리게 된다. 이 회사는 유럽 공동 시장의 개장으로 로위가 이 지사에 투자를 확대하게 되는 1957년에 규모를 확장했다. 미국인들의 연이은 경영, 그리고 쌍두마차였던 에버트 엔트Evert Endt와 미셸 뷔페의 경영으로 CEI 레이먼드 로위는 세 분야, 즉 상업 건축, 상표-포장의 그래픽 아트-이미지, 제품 디자인에서 발전을 거듭했다.

취리히의 그래픽 학교를 졸업한 에버트 엔트는 1957년에 합류한 미셸 뷔페와 함께 그래픽 아트에서 중요한 역할을 했다. 이 회사는 당시 비어 있던 분야, 특히 가게 설비와 포장 분야에 슬그머니 끼어들었다. 프랑스에서 이런 교두보를 마련한

파리 그랑 팔레의 가정용품 살롱전, 1956년
장 콜라 사진
파리, 장식 미술 박물관 자료 센터

「유용한 형식들, 현대 예술가 연합」 전시 포스터
파리 장식 미술 박물관, 1949~1950년
자크 나탄가라몽Jacques Nathan-Garamond의 그래픽 아트
뉴욕, 현대 미술관

장루이 바로
헤어드라이어, 1975년경
프랑스, 물리넥스
ABS 플라스틱, 채색 알루미늄
파리, 장베르나르 에베Jean-Bernard Hebey 컬렉션

칼로르의 다리미 포스터, 1966년
그래픽 아트 에릭 카스텔Éric Castel, 일명 <에릭>
파리, 포르네Forney 도서관

Casserole et daubière Coquelle, Le Creuset, 1958, CEI Raymond Loewy, Paris.

CEI 레이먼드 로위가 르 크뢰제를 위해
고안한 유약을 입힌 주철 부엌용품, 1959년
『미학 플러스 산업Esthétique+Industrielle』, 1964년

CEI 레이먼드 로위
프라이팬 「코켈르Coquelle」, 1958년
프랑스, 르 크뢰제
유약을 입힌 주철
생테티엔 메트로폴, 현대 미술관

CEI 레이먼드 로위
서랍장 「DF 2000」, 1965년
프랑스, 두빈스키
열처리한 ABS 플라스틱, 옻칠한 알루미늄, 압연 강철
파리, 국립 현대 미술 재단
파리, 장식 미술 박물관 위탁

익명
자명종, 1970년경
프랑스, 자즈Jaz
파리, 장식 미술 박물관

익명
샐러드용 채소 탈수기, 1967년경
프랑스, 물리넥스
폴리에틸렌
생테티엔 메트로폴, 현대 미술관

마르코 차누소
부엌 저울, 1970년
프랑스, 테라용
ABS 플라스틱, 메틸 폴리아크릴레이트
뉴욕, 현대 미술관

테크네 디자인 사무실을 위해
질 로제가 고안한 요구르트 제조기,
1974년
프랑스, SEB
ABS 플라스틱, 폴리스틸렌, 유리
생테티엔 메트로폴, 현대 미술관

테크네 디자인 사무실을 위해
질 로제가 고안한 토스터, 1974년
프랑스, SEB
금속, ABS 플라스틱
생테티엔 메트로폴, 현대 미술관

해럴드 바넷 디자인 사무실을 위해
기 부셰Guy Boucher가 고안한
식기 세트 「사튀르나Saturna」, 1968년
프랑스, 뒤라렉스Duralex, 생고뱅
압축-주조로 강화한 붕규산 유리
파리, 장식 미술 박물관

덕분에 지점은 유조선 BP, 비스킷 회사 르페브르 위틸Lefèvre Utile, 기성복 뉴먼Newman 등의 상표, 재봉틀 제조사 엘나Elna, 부엌용품 제조사 르 크뢰제Le Creuset, 식품 그룹 네슬레Nestlé, 가정용 청소용품 코텔레Cotelle와 푸셰Foucher 등과 중요한 계약을 체결했다. 1970년대 초에 회사 로고와 이미지를 만들기 위해 석유 회사 셸Shell과 맺은 계약으로 그의 명성은 정점을 찍는다. 셸을 위해 로위는 주유소의 유니폼, 파생 상품, 포장, 로고를 포괄하는 총체적 디자인 개념을 개발했다. 같은 시기에 영국 항공British Airways과 에어 프랑스Air France 기업 연합이 1973년에 제조한 비행기 「콩코드」의 실내 설비 사업에도 참여했다. 승무원 유니폼, 비행기의 실내 설비(의자, 식기류 등)뿐만 아니라 기착지 공항에 대한 구상까지 포함되었다. PLV(판매 시점 광고)와 시각적 정체성을 고안하는 작업이 파리 지점의 활동 대부분을 차지했지만, 제품과 가구 분야에서도 베르나르도Bernardaud의 자기 식기 세트, 르 크뢰제의 스튜 냄비, 그리고 무엇보다 채색 플라스틱 ABS로 두빈스키Doubinski에서 제작한 부엌 가구 시리즈 「DF 2000」과 같은 몇몇 작품이 특별히 주목을 받았다.

1960년대 말에 기업들은 연구소의 기여를 이해하고 더욱 정기적으로 그들에게 도움을 요청하게 된다. 장 망틀레Jean Mantelet가 설립한 물리넥스Moulinex는 유명한 「로봇 마리Robot Marie」를 비롯하여 복합 기능의 로봇을 개발하여 회사의 성공을 도모했다. 1962년에 디자이너 장루이 바로Jean-Louis Barrault는 물리넥스와 매우 유익한 공동 작업을 시작하여 이 회사에서 포개지는 각진 형태의 고유 스타일을 각인시켰다. 확고한 평판을 얻은 바로는 로지에르Rosières, 드 디트리슈De Dietrich, 샤페Chappée 등 난방 장치와 부엌 기구에서 전문화된 많은 회사를 위해 일했다. 장 테라용Jean Terraillon 기업은 과감하고 성공적으로 업종 전환을 한 사례이다. 이 시계 제조업체는 1956년부터 계량기 제작에 뛰어들었다. 1968년에서 1970년 사이에 이탈리아 디자이너 마르코 차누소는 체중계 「T111B」와 부엌용 저울 「BA 2000」을 제작하기 위해 테라용과 공동 작업을 했다. 이 저울은 브리온베가에서 1964년에 리하르트 자퍼와 공동으로 제작한 휴대용 라디오를 결합한 구성을 채택했다. 자리를 거의

차지하지 않는 대칭 형태의 이 소형 저울의 덮개는 무게를 측정하는 순간 뒤집혀서 오목한 용기가 된다. 테라용처럼 부르고뉴 금속 가공 회사SEB도 현대성을 보증으로 업종을 전환했다. 처음에는 양철로 된 살림 도구를 전문적으로 제작했던 SEB는 1953년에 금속판을 씌운 유명한 압력솥 「코코트미뉘트Cocotte-Minute」를 개발했고, 1960년대에 뒤늦게 소형 가전제품에 뛰어들있다. SEB는 제품 목록을 확장하고 질 로제Gilles Rozé(당시에는 테크네에 고용되어 있었다), 이후에는 소파 지점에 있던 이브 사비넬Yves Savinel과 함께 일했다. 1970년대에 SEB는 다양하게 분화된 기구들과 함께 제품을 더욱 다양화했다. 장난스러우면서 화려한 색채의 토스터, ABS 플라스틱으로 된 요구르트 제조기는 크로뮴 도금을 한 네모난 차체 모양의 미국식 모델 스타일과는 확연히 달랐다. 이 시기부터 연구소가 늘어나 1970~1980년대에는 론즈데일 지점, 알랭 카레Alain Carré, 장피에르 비트락Jean-Pierre Vitrac, 이브 사비넬, 질 로제, 조르주 파트릭스Georges Patrix, 다니엘 모랑디Daniel Maurandy, 장루이 바로 등이 미니텔에서 미니 오븐에 이르기까지 일상의 모든 영역을 디자인하거나 리모델링했다.

산업과 디자인: 로제 탈롱

로제 탈롱은 디자인의 세계에서 각별한 위치를 차지한다. 디자이너 마르크 베르티에Marc Berthier는 그의 중요성을 다음과 같이 평가했다. 〈산업 디자인, 아니 디자인이 프랑스에 존재했다면 그것은 탈롱 덕분이다. 산업 디자인이 두 번째 호흡을 찾았다면 그것은 스타크 덕분이다.〉[8] 진정한 안내인이라 할 수 있는 탈롱은 산업 세계와 디자인의 세계, 미국과 유럽 사이의 중재자였다. 〈골족-미국인〉인 탈롱은 엔지니어의 진지함과 까다로움을 그에게 익숙한 미국의 역동적 창의력과 결합시켰다. 실제로 그는 초기에 미국의 두 기업, 공공 토목 사업용 대형 기계 제작사인 캐터필러Caterpillar와 다국적 화학 기업 뒤퐁 드 느무르DuPont de Nemours에서

8 2008년 10월 7일, 도미니크 포레스트와 마르크 베르티에의 인터뷰.

일했다. 1953년에 로제 탈롱의 모험은 그를 테크네로 끌어들인 또 다른 신념가 자크 비에노 옆에서 시작되었다. 로제 탈롱은 거기서 무엇보다 푸조의 소형 가전 신제품들(다기능 도구 푀지믹스Peugimix, 커피 원두 분쇄기, 믹서, 드릴, 전동 칫솔)[9]을 연구하는 일 외에도 데르니Demy의 매우 독창적인 소형 오토바이 「르 타옹Le Taon」, 코닥의 렌즈 없는 8mm 카메라 「셈 베로닉Sem Veronic」, 슬라이드 영사기, 자피의 타자기, 장뱅Gambin의 공작 기계 등 10여 개의 다른 프로젝트도 맡았다. 이 프로젝트들 중에서 벨기에 기업 몽디알Mondiale을 위한 「갈릭 16Gallic 16」은 거대한 이 제작 기계의 설계에 쏟은 정성 때문에 특히 눈에 띄었다. 그러나 로제 탈롱은 1963년에 텔레아비아Téléavia에서 나온 휴대용 텔레비전 수상기 「P111」로 대중에게 널리 알려졌다. 모든 각도에서 볼 수 있도록 만들어진, 둥근 모서리에 흰색과 검은색이 배합된 이 소형 텔레비전은 화면, 음극선관 그리고 스위치가 유연한 윤곽 속에 통합됨으로써 경쟁 상대인 다른 수상기와는 확연히 다른 모습을 보여 주었다.

　　탈롱은 자크 비에노의 〈산업 미학〉의 개념과 싸우면서 테크네에서 20년 동안 근무했다. 탈롱은 〈디자인〉이란 용어를 지키려 했고, 그것을 부각시키는 데 성공했다. 산업 디자인의 진정한 전사였던 그는 〈스타일링〉 다시 말해, 레이먼드 로위가 대표적으로 주장했다고 생각한 〈예술적 포장〉에 완강하게 맞섰다. 탈롱은 제품을 현대적 외관으로 단순히 위장하는 데 반대하고 아주 일찍부터 외양과 내용이 서로 상응하는 총괄적 디자인의 개념을 강력히 주장했다. 〈모든 것은 연결되어 있고 모든 것은 서로 연관된다〉는 말은 탈롱의 확고한 신념을 요약하고 있다. 편견 때문에 탈롱은 주택에는 관심을 갖지 않았다. 〈내가 보기에 디자인은 사적 공간과는 아무런 관련이 없다. 그것은 집단, 그리고 공산품과 관련되는 어떤 것이다.〉 임스에 대한 오마주로 여겨지는, 프랑스 최초의 패스트푸드 식당을 위해서 만든 의자 「윔피Wimpy」는 쉽게 상품화할 수 있도록 두 부분으로 분해되어

9　1810년에 설립된 회사 푸조는 19세기 동안 야금업, 톱니와 톱니바퀴 장치 제조사, 그리고 이미 유명해진 커피 원두 분쇄기 등 사업을 다양화했다. 1896년에 가족 분열로 설비 가사용품 업무와 아직 초기 단계였던 자동차 업무가 분리되면서 당시 두 개의 회사가 생겼는데, 설비 쪽의 푸조 프레르와 자동차 푸조(푸조)가 그것이다.

배달되었다. 의자 「TS」(탈롱과 제작사인 상투Sentou의 첫 글자들), 그리고 특히 처음에는 나이트클럽용이었다가 나중에는 라클로슈Lacloche 갤러리에 의해 제작된 「모듈 400Module 400」처럼, 그가 이 분야에도 손을 댄 흔적은 뚜렷이 있었지만 개인을 위해 가구를 제작한 일은 거의 없었다. 그가 디자인한 어느 아파트의 나선형 계단과 스포츠용품 가게〈오 비유 캉푀르Au Vieux Campeur〉에서 찾아낸 벌집 모양의 망사 의자는 독특한 형태 때문에 유명해졌다. 이 제품들을 통해 그는 자신이 선호했던 계단과 모듈을 적용해볼 수 있었다. 「모듈 400」뿐만 아니라 식탁 세트 「3T」, 스툴 시리즈 「크립토그람Cryptogramme」은 제품 목록을 더 늘리기 위해 높이와 용도를 변경시킴으로써 기본 모듈에서 조금씩 변형되었다. 탈롱은 1973년까지 테크네에 남아 있었다. 같은 해에 그는 당시 노사 분쟁을 겪고 있던 시계 제조업체 립Lip을 위해 매우 다양한 종류의 손목시계와 정밀한 시계 「마하 2000Mach 2000」을 고안했다. 시계의 문자반과 위치가 변경된 태엽장치, 강렬한 색채는 일반적인 시계 스타일과는 근본적으로 달랐다. 문자반에서 시곗줄까지 모든 것이 시각적으로 일관성을 갖게끔 구상되었다. 또한 그 해에 그는 (1984년에 마르크 르바일이Marc Lebailly, 마이아 보치스라브스카Maïa Wodzislawska, 피에르 폴랭이 건립한 ADSA 설비 대행사에 들어가기 전에) 자신의 대행사인 디자인 프로그램Design Programmes을 창설했다.

　　　이 단계를 거치면서 그의 창작은 변화무쌍한 양상을 보였다. 그러나 로제 탈롱은 교통수단에서 최대한의 기량을 발휘하며 국제적 영향력을 가지게 된다. 1967년의 멕시코 전철, 1967년의 「TGV 001」의 첫 번째 축소 모형, 1974~1975년의 철도 「코레일Corail」, 1983년의 「TGV 아틀랑티크TGV Atlantique」, 1991년의 「TGV 뒤플렉스TGV Duplex」, 1991년 몽마르트르의 케이블카, 1991년의 전철 노선 「메테오르Météor」, 1992년의 유로스타, 1993년 미국의 고속 철도 프로젝트(실현되지 않았다) 등이 그의 작품이다. 탈롱은 프랑스 국립 철도 회사SNCF에서 인정을 받은 최초의 디자이너였다. 1971년에 구상되어 1974~1975년에 서비스를 시작한 철도 「코레일」은 일종의 이벤트였다. 철도를 진정한 생활 공간으로 생각한 탈롱은

칸막이를 버리고 비행기처럼 좌석이 연달아 있는 개방된 한 칸으로 만들었다. 단순성, 동질성, 안락함이 「코레일」을 위한 그의 기본 개념이었다. 탈롱은 공간의 전체 설비, 장비와 비품(인체 공학적 의자, 2등 칸을 위한 소형 탁자, 실내 공기 조절기 등)뿐만 아니라, 새로운 그림 기호에서 전체적으로 재고된 지도 작성법에 이르기까지 신호 체계를 구상했다. 「코레일」의 안락함과 강렬한 이미지는 이 기차의 명성을 드높여 주었다. 카리스마와 기술적 소양 덕분에 탈롱은 알스톰Alsthom, SNCF의 엔지니어들과의 대화를 통해, 그리고 TGV와 함께 놀라운 기차를 만들어 낼 수 있었다. 1967년에 내놓은 「TGV 001」의 축소 모형은 채택되지 못하고 자크 쿠퍼가 첫 번째 프랑스 TGV 프로젝트를 가져갔지만, 탈롱은 1983년부터 「TGV 아틀랑티크」 프로젝트에, 더 뒤에는 특히 그가 기관차 〈코〉 부분을 설계한 「TGV 뒤플렉스」의 신세대 프로젝트에도 참여했다. 이 프로젝트에서 탈롱은 「코레일」보다 가벼운 제작 소재, 움직이는 팔걸이, 편안하고 내구성이 좋은 짧은 털의 벨벳 의자 덕분에 안락함과 합리화를 더 향상시킬 수 있었다.

1985년에 탈롱은 산업 신제품 개발 대상을 첫 번째로 수상했다. 그는 1962년 국립 고등 장식 미술 학교에 디자인 교육을 도입함으로써 프랑스에 디자인을 안착시키는 데 성공했다.[10] 미래를 전망하고 사람들과 만나는 것을 좋아한 그는 외국의 동료들(토마스 말도나도, 마시모 비넬리Massimo Vignelli 등)과 친분을 유지하였으며, 국제 산업 디자인 협회의 적극적인 회원이 되기도 했다. 세자르 발다치니César Baldaccini 또는 이브 클랭Yves Klein 같은 예술가와도 가깝게 지낸 로제 탈롱은 예술가와 작업하는 것만큼 신제품 개발에도 관심을 가졌다. 1970년 오사카 세계 박람회가 열렸을 때 그는 노래하는 거대한 머리들을 보여 주기로 결정했는데, 이 합리적인 디자이너는 예술가들과의 관계 속에서 형식과 소재를 이해하고 접근하는 방법을 발견했다. 매우 개성이 강하고 열린 정신을 가진 탈롱은 무엇보다 프랑스가 주로 가구와 장식에 창작이 편향되어 있다는 이미지를 깨뜨렸다.

10 로제 탈롱이 1962년부터 1994년까지 한 직위를 차지했던 국립 고등 장식 미술 학교에 디자인 교육이 개설되기 전에, 탈롱은 응용 예술 학교에서 자크 비에노가 맡고 있던 산업 미학 부문에서 학생들을 가르쳤다.

번창하는 산업: 자동차

로제 탈롱은 디자인의 모든 측면에 관심을 가졌고 특히 철도에서 뚜렷한 흔적을 남겼지만, 신기하게도 이 위대한 자동차 애호가가 자동차 디자인에는 거의 손을 대지 않았다. 그렇지만 자동차 분야는 대량 소비가 가능한 산업 디자인의 대표 주자였다. 분명 이 분야는 프랑스 유명 상표들의 역사와 분리될 수 없다. 명망이 높은 이름들(탈보Talbot, 들라주Delage, 들라예Delahaye)이 전후에 사라졌지만, 제2차 세계 대전이 끝나면서 프랑스에서는 다섯 명의 주요한 제작자들이 등장했다. 푸조, 르노, 시트로엥Citroën, 심카Simca, 팡아르Panhard가 그들이다. 이들은 생활 수준이 전반적으로 높아지면서 확장 일로에 있는 시장을 서로 나누어 가졌다. 프랑스의 큰 제조사들은 산업에서 중요한 문제에 직면해 있었다. 5년간 혁신을 마비시켰던 세계 분쟁 때문에 빈약해진 프랑스의 자동차 보유 대수는 갱신이 필요했다. 당시 프랑스는 대부분 1930년대에 구상된 모델을 보유하고 있었다. 가장 널리 보급된 4, 5인승 승용차는 여전히 플라미니오 베르토니Flaminio Bertoni가 완전무결하게 설계하여 1934년에 출시된 구형 시트로엥 자동차였다. 이 자동차의 동체 라인(거꾸로 된 V자 모양으로 장식된 위엄 있는 두 개의 높은 방열기 그릴, 자동차 보닛에 선을 새긴 환풍기 날개, 앞부분의 넓은 흙받기, 검은색, 크림색 휠)은 전쟁 전 시기를 특징지었는데, 이 차량은 놀라운 수명을 자랑하며 1950년대 내내 도로를 누볐다. 시트로엥은 여전히 구형 모델을 제작하는 한편 1955년에는 베르토니와 회사의 스타일 담당 부서가 함께 고안한 새로운 〈가족〉 모델 「DS」를 공개했다. 이 차량의 독창적 형태와 새로운 기술은 출시된 당시 사람들을 깜짝 놀라게 했다. 특히 사람들은 이 차의 안락함을 높이 평가했고, 〈액체와 기체를 사용한〉 새로운 현가장치[11]는 자동차 세계에서 작은 사건이 되었다. 「DS」는 과감한 도안을 채택하여 무엇보다 정신을 강조했다. 「DS」는 롤랑 바르트Roland Barthes가 자신의 저서 『신화학Mythologies』(1957)에서 이 자동차에 한 항목을 할애하여 신화의 반열에 올려지기도 했다. 자동차는 매우 현대적인 미학과

11 차량 따위의 차대(車臺) 프레임에 차바퀴를 고정하여 노면의 진동이 직접 차체에 닿지 않도록 하는 완충 장치.

로제 탈롱
휴대용 텔레비전 「포르타비아 111」, 1963년
프랑스, 텔레아비아
파리, 장식 미술 박물관

로제 탈롱
의자 「윔피」, 1957년
프랑스, 상투
알루미늄, 주조 보강 판
파리, 장식 미술 박물관

로제 탈롱의 나선형 계단이
있는 아파트의 실내
장피에르 를루아르Jean-Pierre Leloir 사진

로제 탈롱
의자 「모듈 400」, 1966년
프랑스, 라클로슈 갤러리
광택 알루미늄, 스파즈몰라Spazmolla 스펀지
파리, 국립 현대 미술관-퐁피두 센터

로제 탈롱
스툴 「크립토그람」, 1969년
프랑스, 라클로슈 갤러리
플라스틱, 나무, 폴리우레탄 스펀지, 저지
파리, 장식 미술 박물관 자료 센터

로제 탈롱
초시계 「립」, 1976년
프랑스, 립
파리, 장식 미술 박물관 자료 센터

로제 탈롱
기차 「코레일」 실내 설비, 1975년
SNCF
파리, 장식 미술 박물관 자료 센터

로제 탈롱
파리와 리옹 노선인 「TGV 뒤플렉스」, 1996년
SNCF

현저한 기술 발전(자동 기어 변속기, 자동차 현가장치, 회전 헤드라이트 등)을 결합시켰기 때문에 산업에서 차지하는 배당금의 규모가 상당히 컸다. 「DS 21」은 공기를 가르는 형태로 만들어지고 도로의 장애물에 최적화된 최초의 〈포탄형〉 가족 여행용 승용차였다. 경제적으로 성공한 프랑스는 이제 안락함과 속도를 누리게 되었다. 광고는 〈더 이상 주저하지 마세요. 내일의 자동차로 오늘을 달리세요〉라고 외쳤다. 1957년 밀라노 트리엔날레 때 「DS」는 로켓탄처럼 세워진 채 〈산업 디자인〉의 맨 앞에 소개되었다. 다음 해 야외에서 개최된 브뤼셀 세계 박람회 때도 「DS」는 「스푸트니크 3호Spoutnik Ⅲ」 옆에서 나란히 파문을 일으켰다. 이 차는 현대성과 자기 과시에 빠진 부르주아 계층과 사회 지도층의 재빠른 선택을 받았다.

같은 시기에 다른 제조사들도 여러 종류의 가족 여행용 승용차를 새롭게 만들어 냈다. 푸조는 토리노 출신의 유명한 자동차 〈재단사 – 디자이너〉인 피핀파리나가 설계한 〈중후한〉 윤곽의 소형 차량 「403」(1955)으로 과거와 완전히 단절했다. 둥그스름하고 우아한 형태에도 불구하고 「403」은 다소 무거운 대형 승용차의 관례적인 형태를 유지하고 있었다. 5년 뒤에 푸조는 현대적인 자동차 「404」(1960)를 출시했다. 토리노의 자동차 설계 전문가는 이 모델에 수평선을 부여했는데, 이 선들이 전면과 후면에 있는 보닛과 트렁크의 돌출된 테두리를 구조적으로 강하게 결정지었다. 1968년에 피핀파리나는 「504」 모델로 더욱 독창적인 디자인을 내놓았다. 스타일과 우수한 성능 때문에 이 자동차는 상당히 긴 수명을 갖게 된다.

세단형 가족 여행용 자동차 시장은 르노에서 1951년부터 둥그스름하고 유려한 윤곽의 차량인 「프레가트Frégate」, 이어서 트렁크 공간을 없애고 처음으로 거기에 뒷문을 단 매우 새로운 디자인의 「R16」(1965)이 나오면서 더욱 커졌다. 한편 심카는 「아롱드Aronde」 시리즈를 가지고 설계가 잘된(흙받기가 차체에 통합된) 매우 대중적인 중형 자동차들의 틈새시장을 점령했다. 「아롱드」는 몇 차례에 걸쳐 외관을 바꾸다가 마지막 모델(「P60」)을 출시하면서 유명한 〈콧수염〉을 없앴다.

1954년에 포드의 프랑스 공장이 심카에 매각되면서 이 회사는 미국 제조사가 철로에 올려놓은 「브데트Vedette」 시리즈를 개발하기에 이른다. 이렇게 해서 심카는 1960년대 미국 스타일의 세단형 대형 승용차(「레장스Régence」, 「베르사유Versailles」, 「트리아농Trianon」, 「마를리Marly」, 「아리안Ariane」)를 생산하게 되었다. 미국의 자동차 이미지를 차용한다는 것은 말 그대로, 자동차 방열기 그릴의 중요성, 전방과 후방에 강조된 흙받기, 강화된 범퍼와 크롬강, 두 가지 색으로 도장한 차체와 실내 의자, 투명 플라스틱으로 된 계기판과 부분 하이라이트 등을 모두 차용했다는 의미이다. 이 시기 동안 쟁쟁한 경쟁자들에 비해 상대적으로 생산을 거의 하지 않던 팡아르는 1954년에 「디나 ZDyna Z」를 선보이고 뒤이어 「PL 17」을 내놓았다. 이것은 설계 면에서, 그리고 경합금으로 만든 모듈식 틀 위에 올린 알루미늄 차체로 인해 매우 독창적인 차량이었다. 엔진은 공기로 냉각되고 앞창과 뒤창은 활 모양으로 굽은 유리(혁신적인 요소)로 만들어졌다. 자동차 산업에서 팡아르의 모험이 끝나기 전에 이 기업이 제작한 대중적 마지막 차량인 쿠페 「24 CT」는 이곳의 디자이너 루이 비오니에Louis Bionier가 그린 〈연필 집〉에서 비롯된 것으로, 이 회사의 다른 대부분의 모델과 마찬가지로 오랫동안 매우 우아한 승용차 중의 하나로 인정받는다.

가족 여행용 승용차의 발전과 함께 전쟁 직후 경제가 급속히 성장하면서 새로운 고객을 위한 현대적 소형 가족용 승용차에 대한 수요도 강하게 부각되었다. 국영 기업이 된 르노는 1946년에 자동차 살롱전에 특별히 개선된 부분은 없이 그 시대의 디자인을 따른, 엔진이 뒤에 있는 축소된 형태의 대중적인 소형 승용차 「4CV」를 출품했다. 당시 푸조는 일시적으로 이 시장에서 물러나 있었고, 시트로엥은 1939년부터 「TPV」(초소형 자동차)라는 이름으로 대중적인 차량을 준비해 왔다. 회사를 운영하던 피에르 불랑제Pierre Boulanger가 고안하고 플라미니오 베르토니가 참관한 가운데 여러 엔지니어들이 오랫동안 리모델링했던 이 자동차는 1948년 자동차 살롱전에서 깜짝 파문을 일으켰다. 「2CV」가 탄생한 것이다! 이 차는 미적인 측면에서 놀라운 결정을 한 자동차였다. 전쟁 전처럼 앞쪽에 큰 흙받기가 있고

작고 평평한 앞창, 둥근 관의 핸들, 단순하고 간결한 계기판과 실내 장비들, 지붕 대신 천으로 된 덮개, 회색, 스파르타적 느낌의 움직이는 좌석 등. 엔진에는 공기로 냉각되는 견고하고 믿을 만한 플랫-트윈(평평한 실린더)이 사용되었다. 모든 것이 몇 가지 목표 즉 견고함, 어떤 지역에서도 가능한 적응력, 단순성에 따라 고안되고 설계되었다. 이 차의 형태는 오로지 제품의 기본 제작 원칙에서 비롯되었다. 그것은 반(反)디자인 자동차였다. 신제품으로 발표된 「2CV」 모델은 1990년에 생산을 멈추게 될 때까지 지속적으로 개선되었다. 같은 시기에 「피아트 500」과 폭스바겐의 「T1」(프랑스에서 〈딱정벌레〉라고 불림)과 같은 외국의 경쟁자들과 마찬가지로 「2CV」도 매우 대중적이어서, 수백만 명이 이 자동차를 구매했다. 이 세 자동차는 수십 년 동안 각기 출신 국가의 상징이 되었다. 낡은 「4CV」를 대체하고 「2CV」의 성공에 맞서기 위해 국영 기업 르노는 1961년에 기능성을 강조한 모델 「R4」를 출시했다. 이것은 곧 「4L」이라 불리며, 8,135,000의 판매 대수를 기록하는 엄청난 성공을 거두게 된다.

르노와 시트로엥은 제작하는 자동차 범주의 방향을 중형 자동차 쪽으로 돌렸다. 자벨 강변의 시트로엥 회사는 1961년에 뒤창의 경사가 보통의 경우와 반대인 일종의 「3CV」인 「아미 6Ami 6」로 깜짝 파문을 일으켰다. 르노에서 「R4」로 처음 선보인 육면체의 기하학적 형태가 「심카 1000」 또는 시트로엥에서 제작한 ABS 플라스틱 차체의 독창적 레저용 차량 「메아리Méhari」(1968)와 마찬가지로, 「R8」의 특징이 될 것이다. 르노는 또 다른 스타일의 우아한 소형차인 「도핀Dauphine」을 가지고 도시의 여성 고객을 확보하려고 했다. 전후에 나온 소형 엔진 차의 시대는 1972년에 「R5」의 출시로 막을 내린다. 깔끔한 디자인에 모든 요소들(전조등, 문손잡이 등)이 차체에 통합되어 있는 일체형의 이 소형 자동차는 2개의 넓은 문, 바닥에 닿는 큰 뒷문, 전면과 후면뿐 아니라 옆면에도 부착된 회색 폴리에스테르의 보호 철판을 갖추고 있었다. 「R5」는 10년 뒤에 출시되는 푸조의 「205」와 마찬가지로 다기능(도시와 도시 간 도로) 소형 차량이다. 이 차는 몇 십 년 뒤에 나올 이른바

〈도시형〉 소형 차량을 예고했다. 시간이 흐름에 따라 수용 능력을 극대화(앞창 기울기의 중요성)하고 트렁크의 크기와 접근을 용이하게(위로 들어 올린 뒤창) 하기 위한 연구가 진전을 보이면서 자동차의 외관은 점점 새로워졌다. 일종의 〈물방울〉 미학이라고 말할 수 있을 것이다. 주행 안정성의 개선과 연비 대비 성능 관계를 최적화하기 위한, 차체 주변의 공기 배출을 측량하고 시각화하는 기술의 발전과 결부된 연구를 통해 제조사들은 대중적인 자동차에 과하지 않게 긴 선을 그려 넣었는데, 이는 오래전부터 스포츠카에 실현되었던 스타일이었다. 1955년의 「DS」로 소재에서 안정감을 갖게 된 시트로엥은 1970~1980년대에 나온 몇몇 모델의 디자인을 공기 역학의 원칙에 준하여 구상했다. 「SM」, 세단형 「GS」, 「BX」, 공기 역학 전문 엔지니어들이 공기 역학 실험을 하는 동안 저항 계수에 부여한 이름을 그대로 따온 1974년의 세단형 「CX」가 그것들이다.

1980년대는 완전히 다른 종류의 차량인 모노스페이스(단일 공간) 타입이 길을 개척했다. 1983년에 르노와 마트라Matra는 「에스파스Espace」를 제작하려는 구상을 갖고 협정에 조인했다. 르노는 높은 바닥 위에서 회전하는 조립식 의자에 7명의 승객을 앉혀 신속하게 실어 나를 수 있는 이런 유형의 자동차를 성공적으로 내놓은 최초의 프랑스 제작사였다. 모노스페이스의 시대는 지속적으로 자리를 잡아서 중간 단계까지 상당한 발전을 이루었다. 이음매가 없이 단일 주형으로 주조된 스타일은 도시의 소형 차량을 포함하여 세 개의 동체로 된 차량보다 우위를 점했다. 르노의 「트윈고Twingo」(1993)가 이런 유형의 차량들 중 하나이다. 이 차는 또한 계기판에 재미있는 디자인을 부여한 최초의 자동차이기도 하다. 자동차 내부는 조정 장치와 제어 장치의 참신한 색채와 크기로 깜짝 놀라움을 주었다.

전기 에너지 자동차를 개발하기 위한 기업가들의 연구에는 디자인을 혁신하려는 노력도 동반되었다. 르노의 소형 자동차 「트위지Twizy」(2012) 또는 미래형 자동차 「조에Zoé」 라인은 더 자유분방하고 훨씬 더 유연하며 우주적 상상계로 경도된 새로운 유형의 자동차 디자인을 예측했다.

1946년 상품화가 된 소형
승용차 「4CV」의 광고, 1949년
뷸리, 영국 국립 자동차 박물관

볼로뉴비양쿠르의 르노 공장에서
출고를 앞둔 「4CV」, 1951년
르네자크René-Jacques 사진

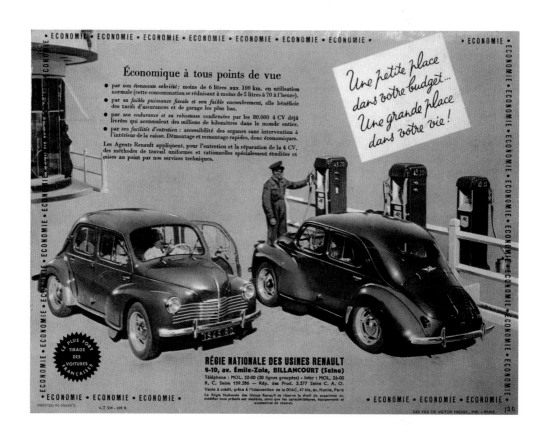

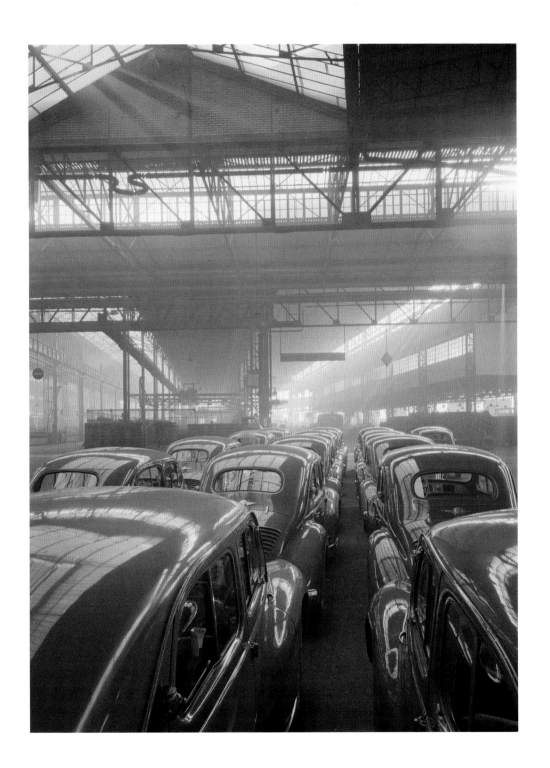

De la place à
toutes les places, en longueur,
en hauteur,
en largeur, elle porte,
elle emporte, elle supporte
les charges les plus encombrantes.
Sa suspension protège
les plus fragiles colis.
Elle transporte n'importe quoi
n'importe où.

2
CV

시트로엥의 「2CV」 광고
델피르Delpire가 제작한 36쪽
분량의 소책자, 1963년
파리, 장식 미술 박물관

자동차 「2CV」
프랑스, 시트로엥
1948년 판매

자동차 「르노 4」 혹은 「4L」　　「르노 4」 혹은 「4L」의
프랑스, 르노　　　　　　　　광고, 1965년경
1961년 판매

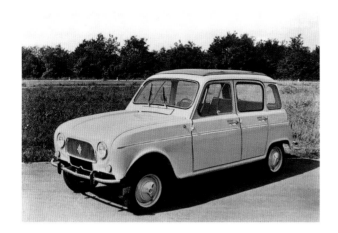

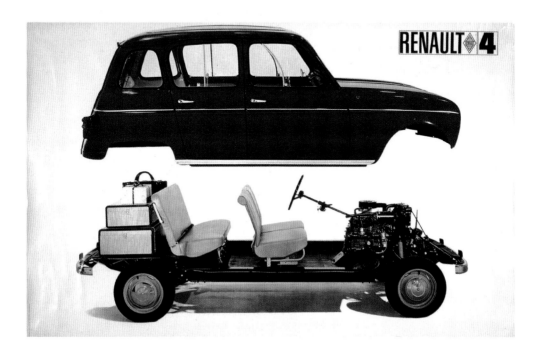

자동차 「DS 19」
프랑스, 시트로엥
1955~1975년까지 판매

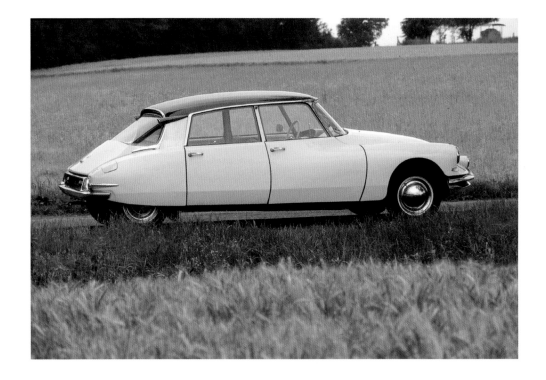

자동차 「404」
프랑스, 푸조
1960년 판매

쿠페 자동차 「24 CT」
프랑스, 팡아르
1963년 판매

자동차 「디나 Z」
프랑스, 팡아르
1954년 판매

ELLE

SERVICE

DANS CE NUMÉRO :

La Varende,

Françoise Sagan,

Marcelle Ségal.

ET TOUT SUR { *Votre voiture*

Vos week-ends

Votre mariage

잡지 『엘르Elle』 표지에 실린
르노의 자동차 「도핀」, 1956년 4월 호

필리프 프티롤레Philippe Petit-Roulet
르노의 「트윈고 이지Twingo Easy」
캠페인 광고를 위한 그림
개인 소장

자동차 「R5」
프랑스, 르노
1972년 판매

1960~1970년대: 재점검의 시대

1960~1970년대에는, 1950년대에 등장한 많은 디자이너가 대규모 국토 개발 프로젝트로 몰려들었다. 1960년대 초에는 라디오 방송국과 같은 이례적인 건축물 제작에서 몇몇 디자이너가 재능을 선보일 수 있었다. 피에르 폴랭, 조제프앙드레 모트, 르네장 카예트, 앙투안 필리퐁, 자클린 르코크는 매우 다양한 스타일로 정비에 참여했다. 피에르 폴랭의 의자 「글로브Globe」의 신선한 색채는 모트, 필리퐁, 르코크의 기능주의와 효율성에 부합하여 조화를 이루었다.

　　1964년부터 시작된 파리 지역 재건 사업으로 대규모 건설 현장이 들어섰는데, 그중에는 신설된 행정 구역인 5개의 도가 포함되어 있었다. 그곳 내부 정비를 두고 디자이너들의 경합이 치열했다. 알랭 리샤르는 낭테르의 정비를 따냈고, 피에르 가리슈는 에브리, 조제프앙드레 모트는 세르지퐁투아즈의 개발 프로젝트를 맡았다. 지방에서도 건설 현장이 늘어났다. 1956년에 구매력 증가로 3주의 유급 휴가가 정식화되자, 바닷가와 산에서 사용할 수 있는 대형 여행 장비들이 개발되기 시작했다. 겨울 스포츠 휴양지의 조성을 기회로 피에르 가리슈는 라플라주와 이졸라 2000 지역에, 샤를로트 페리앙은 아르크에 관심을 가졌다. 특히 깨끗해진 랑그도크 해변의 해수욕장 개발은 그곳의 풍경을 완전히 바꾸어 놓았다. 이런 개발과 함께 프랑스 도처에서 호텔 산업이 발달하기 시작했다. 그 예로, 로제 파튀스가 맡았던 체인식 호텔 아르카드 또는 미셸 부아예가 작업한 호텔 PLM을 들 수 있다.

　　당시 문화부 장관이었던 앙드레 말로André Malraux가 〈모두를 위한 문화〉를 권장하면서, 알랭 리샤르가 설비를 맡은 앙드레 보장스키André Wogensky의 건축물 〈문화의 집Maison de la Culture〉(프랑스 동남부 도시 그르노블)이 건립되었다. 이 건축물은 피르미니 지역에 지어진 르코르뷔지에의 작품처럼 화려하고 상징적이었다. 동 세대에서 가장 재능이 풍부한 사람들 중 하나로 꼽히는 조제프앙드레 모트는 〈영광의 30년〉 동안 공항 건축의 전문 기획자가 되었다. 그는 전철의 내부 설비를 맡았고, 특히 앙리 비카리오Henri Vicariot(1961년 오를리 공항 남쪽, 1972년 오를리

공항 서쪽), 폴 앙드뢰Paul Andreu(1975년 루아시 공항 1, 1981년 루아시 공항 2),
기욤 질레Guillaume Gillet(1976년 사톨라스 공항)와 같은 새 세대 건축가들이 제작한
모든 대규모 공항의 내부 설비에 참여했다. 그 결과 현대의 창작품이 유리한 입지를
마련할 수 있었다. 시대의 표식이자 전통의 상징인 국립 실내 장식 가구용품 보관소는
공공장소에 현대적인 분위기를 조성하려는 목적으로 1964년에 창작 아틀리에를
신설했다. 디자인은 하나의 학과로 인정받으며 제도화되었고, 1969년에는 프랑스
최초의 디자인 전문 잡지 『크리CREE』가 등장했다. 같은 해에 장식 미술 박물관에
신설된 CCI는 웅변적인 제목의 전시회 「디자인이란 무엇인가?」로 첫발을 내디뎠다.
그러나 창작가와 기업가를 연계시키려는 CCI의 최초의 목적은 곧 잊혀졌다. 이어서
CCI는 퐁피두 센터의 국립 현대 미술관으로 이전되었다.

이런 발의와 기획들 덕분에 1950년대 초에 일을 시작했던 디자이너들은
제대로 인정받을 수 있었다. 이들은 자신의 이전 창작물과 새롭게 제기된 공간의
문제를 솜씨 좋게 종합함으로써 간결하고 효율적인 자신의 스타일을 완성했다.
이들의 작업 사무실은 자주 규모를 확장했다. 같은 시기에 새로운 창작가 세대도
무대에 등장했다. 경비 절약이나 기능주의의 교훈과 같은 전쟁 직후의 경험이 없는
더 젊은 이 세대는 엄격한 분위기를 깨트릴 준비가 되어 있었다. 이들의 능력과 열정
또한 이전과 달랐다. 바우하우스의 정신이 주입된 1950년대 프랑스의 창작가들은
미국과 스칸디나비아를 주시했다. 1960년대에 등장한 이들은 이탈리아에, 다시
말해 이탈리아의 생활 양식에 산업에 성상 파괴적인 영화에 가에타노 페스체처럼
체제 순응적이지 않거나 조에 콜롬보처럼 통찰력 있는 디자이너에 열광하고
있었다. 분명 프랑스는 이탈리아보다 가구 산업이 발달하지 못했고 역동적이지도
않았지만, 프랑스의 디자이너들은 콤플렉스에서 벗어나 알프스 너머에서 일어나고
있는 것과 같은 〈형식의 전복〉에 참여했다. 그때 〈68년 혁명〉이 지나갔다. 관습이
쇄신되고 형식과 소재의 단절이 일어났다. 〈엉뚱하고, 물렁물렁하고, 부드럽게〉
변한 가구들은 1950년대의 미니멀리즘을 잊게 했다. 누워서 뒹굴 수도 있는 의자는

소량 주문이었지만 잡지에서 명성을 떨쳤다. 모든 제작사에서 양탄자, 매트, 침대, 테이블, 놀이터 등의 신제품을 제작하였고, 모빌리에 앵테르나쇼날Mobilier International이 제작한 피에르 폴랭의 긴 의자 「데클리브Déclive」, 프리쥐닉Prisunic에서 제작한 올리비에 무르그의 카펫-의자, 로제에서 제작한 베르나르 고뱅의 「아스마라Asmara」 의자, 독일 출신의 한스 호퍼Hans Hopfer가 로슈 보부아에서 제작한 「드로마데르Dromadaire」 등이 규칙을 깨트렸다. 새로운 의자들은 조립식이어야 했고 무엇보다 편안해야 했다. 이처럼 안락함이 부각되자 1968년에 에어본은 50명의 엉덩이가 〈이게 중요해!〉라고 알리는 과감한 광고를 했다. 베이비붐 시대의 아이들은 더 이상 대대로 전해 내려오는 무겁고 거추장스러운 부모들 가구에 휩싸여 있지 않았다. 공기 주입식 가구가 나오면서 〈수명 3년의 가구〉를 가질 수 있게 되었고, 무엇보다 그때까지 알지 못했던 가벼움과 이동성도 얻게 되었다. 「퀘이사Quasar」, 「아에로랑드Aérolande」가 공기 주입식 가구의 일인자 역할을 했다. 장루이 아브릴Jean-Louis Avril과 클로드 쿠르트퀴스Claude Courtecuisse의 판지 제작도 동일한 목표에 따라 이루어졌다.

일회용이 일상생활 용품들을 장악했다. 1950년의 빅 볼펜, 1977년 장피에르 비트락의 피크닉 세트 「플락Plack」뿐만 아니라 일회용 라이터, 면도기, 종이 손수건은 내구성이 좋은 제품의 개념에 종지부를 찍었다. 이는 작은 혁명이 아니었다. 이번에는 종이 부문에서 프리쥐닉의 판매 상품 카탈로그가 또 다른 혁명을 일으켰다. 1968년 4월, 프리쥐닉은 최초로 판매 상품 카탈로그를 제작했다. 〈못생긴 물건의 가격으로 아름다운 것을〉, 이것이 관습적이지 않은 가구를 대중화시키려는 이 모험의 슬로건이 었다. 4년 일찍 등장했던 영국의 테런스 콘란과 그의 해비탯에서 착상을 얻은 프리쥐닉의 이 모험은 드니즈 파욜Denise Fayolle과 마이메 아르노댕Maïmé Arnaudin이라는 전위적인 두 창작가의 협력으로 진행되었다. 그리고 프랑시스 브뤼기에르Francis Bruguière, 이브 캉비에Yves Cambier, 미셸 퀼트뤼Michel Cultru는 선별 작업에 몰두했고, 앙드레 퓌망 이어서 자닌 로체Janine Rosé가 환경(매트, 섬유 등)과 관련된 작업을 했다. 이 발기인들은 과감하게 올리비에 무르그의 매트-의자, 마르크 엘드가 만든

바닥에 닿을 듯한 플라스틱 모노블록 침대 같은 작품을 선택했다. 올리비에 무르그와 마르크 엘드, 테런스 콘란, 가에 아울렌티, 마르크 베리티에, 클로드 쿠르트퀴스 등 가구의 모든 아방가르드들은 누구나 사용할 수 있는 현대적 가구를 만드는 이 모험에 연루되었다. 그러나 안타깝게도 이 실험 기간은 짧았고 1976년에 마지막 카탈로그가 나왔다.

안락함과 시각적 측면을 우선하는, 가구에 대한 새로운 접근을 상징하는 이 두 명의 디자이너는 결국 결별했다. 독립적이고 개성이 강한 피에르 폴랭과 올리비에 무르그는 자기 세대에서 가장 창의적인 자로 인정받았다. 이들은 같은 시기에 각기 기억에 남을 만한 업적으로 확실한 명성을 얻었다. 올리비에 무르그는 1971년에 베르네르 판톤과 조에 콜롬보에 이어 콜로뉴의 「비지오나 III」전에 출품할 집을 구상하도록 초청을 받았다. 이를 기념하기 위해 동료들이 기념식을 마련해 주었다. 피에르 폴랭은 조르주 퐁피두 대통령의 요청에 따라 엘리제 궁 사저의 재정비를 맡음으로써 공권력으로부터 확실한 인정을 받았다. 이 둘의 경우 모두 창의력의 기반을 〈기업〉에 두었고, 두 사람 모두 제작사에서 예술 담당 부서장에 버금가는 역할을 했다. 올리비에 무르그는 샤를 베르나르가 당시 투르뉘에 설립한 대기업 에어본에서, 프랑스에서 적합한 제조사를 찾지 못한 피에르 폴랭은 네덜란드 기업인 아르티포르트Artifort에서 기량을 발휘했다. 아르티포르트에서 피에르 폴랭은 의자 「머시룸Mushroom」, 「텅Tongue」, 「오이스터Oyster」, 「ABCD」 외에도 뚜렷한 구조 없이 유연한 선을 가진 원색 의자들을 개발했는데, 이것이 그의 명성을 더욱 확고하게 만들었다. 무르그는 에어본에서 많은 모델을 다양한 형태로 제작했다. 통념과 반대로 무르그는 스탠리 큐브릭의 1969년 영화 「2001: 우주 오디세이」의 우주 정거장에 설치할 의자로 유명한 「진Djinn」의 창작가만은 아니다. 무르그는 자신이 디자인한 긴 의자 「위스트Whist」처럼 공동 시설에 설치할 일련의 의자들과 「불룸Bouloum」, 「트릭트락Tric-Trac」처럼 소량 생산된 의자도 설계했다.

스펀지 산업의 혁신은 수많은 가구 발명품을 만들어 냈다. 에어본은 방부제를

조제프앙드레 모트
의자 「코크Coques」, 1973년
파리 RATP 전철역의 설비

공기 주입식 의자 「퀘이사」의
포스터, 1986년
파리, 국립 현대 미술관-퐁피두 센터

mobilier et panneaux gonflables mobile e pannelli gonfiabili furniture and wall panels

extérieur : jardin, terrasse, piscine esterno: giardino, terrazza, piscina outdoor

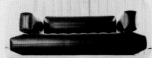

divan divano "CHESTERFIELD" "CHESTERFIELD" sofa

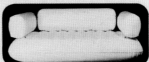

divan divano "CHESTERFIELD" "CHESTERFIELD" sofa

fauteuil poltrona "MARS" round chair

fauteuil rond poltrona "SATELLITE" round chair

fauteuil poltrona "CHESTER" chair

chaise sedia "APOLLO" chair

chaise longue relax sdraio "MOONPORT" relax clair

lampe lampada lamp

QUASAR

MUSÉE D'ART MODERNE DE PARIS · MUSÉE DU LOUVRE · MUSEUM OF MODERN ART, NEW YORK
14e TRIENNALE DE MILAN.

다니엘 카랑트Danielle Quarante
의자 「발타자르Balthazar」
카탈로그 『프리쥐닉』, 1971년 10월
파리, 장식 미술 박물관 도서관

카탈로그 『프리쥐닉』의 표지, 1969년
파리, 장식 미술 박물관 도서관

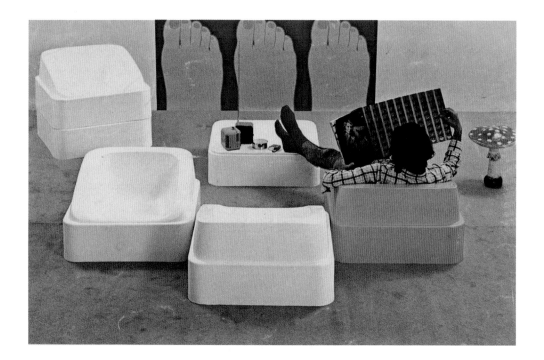

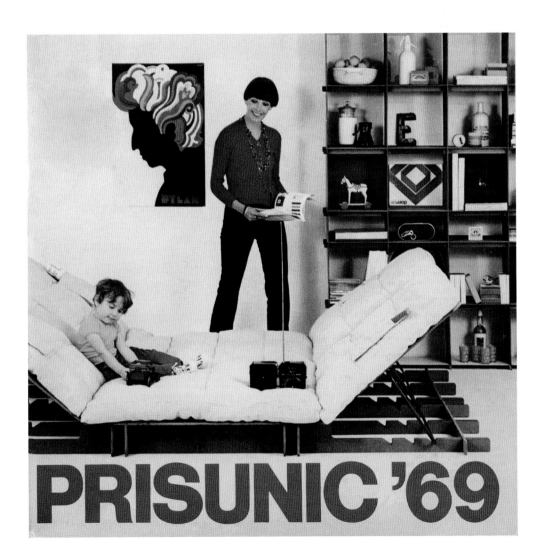

PRISUNIC '69

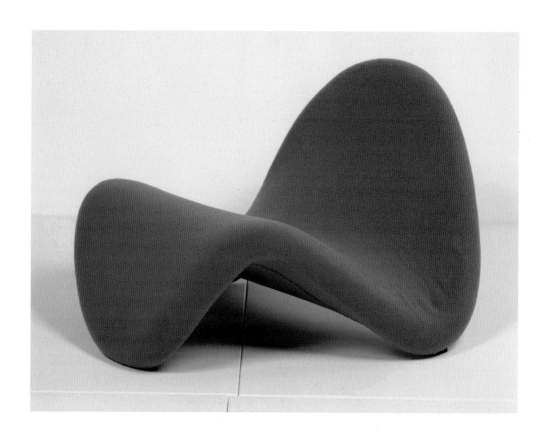

피에르 폴랭
의자 「577」 또는 「텅」, 1967년
네덜란드, 아르티포르트
강철, 폴리에스테르
파리, 국립 현대 미술관-퐁피두 센터

에어본의 국제 컬렉션 카탈로그에 소개된
올리비에 무르그의 의자 「진」, 1965년경
다니엘 베르나르Danielle Bernard 컬렉션

피에르 폴랭의
안락의자 「텅」 광고, 1967년
네덜란드, 아르티포르트

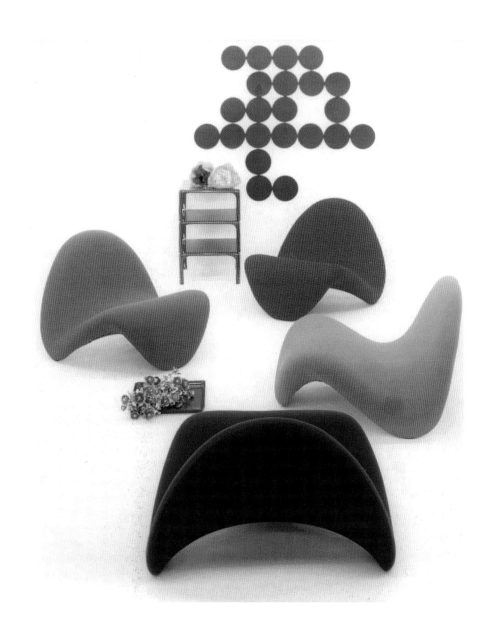

올리비에 무르그
안락의자 「진」, 1964~1965년
프랑스, 에어본
아치형 강철관, 폴리우레탄 스펀지, 저지
파리, 국립 현대 미술관-퐁피두 센터

마르크 엘드
안락의자 「퀼빌토」, 1966~1967년
미국, 놀 인터내셔널
유리 섬유로 보강된 폴리에스테르, 가죽
파리, 국립 현대 미술관-퐁피두 센터

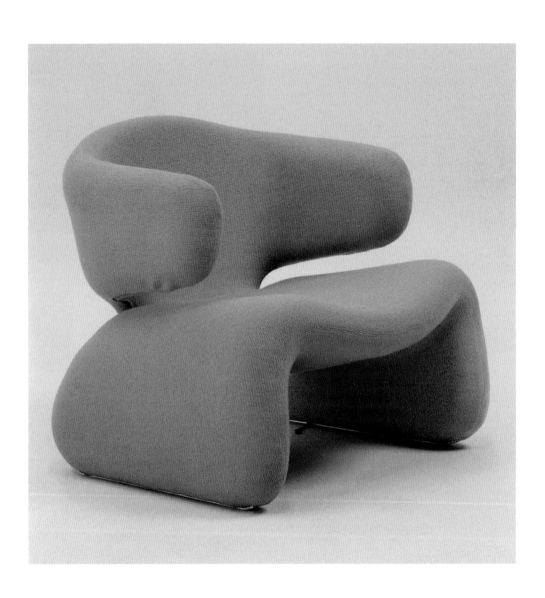

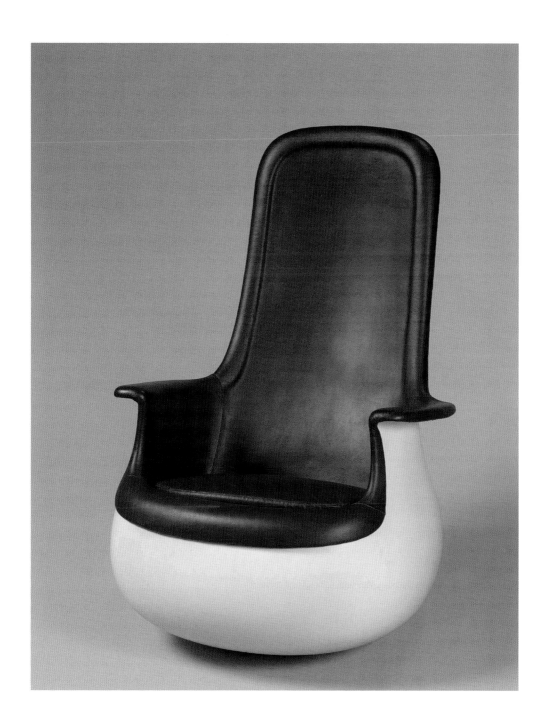

베르나르 고뱅
의자 「아스마라」, 1966년
로제의 광고 사진
로제 기록 보관소

미셸 뒤카루아
낮은 의자와 쿠션 의자 「토고」, 1973년
프랑스, 로제
폴리에스테르 스펀지, 폴리에스테르 섬유, 직물
파리, 장식 미술 박물관

주입하고 저지와 합성한 직물을 덮어씌운 스펀지 기술을 완성시켰다. 로제 또한 다양하게 실용화된 스펀지 소재를 선택했다. 로제는 재단된 스펀지로 동그란 모양의 의자들, 베르나르 고뱅의 「아스마라」, 미셸 뒤카루아의 「아드리아Adria」, 「칼리Kali」 그리고 무엇보다 「토고Togo」를 제작했다. 주로 배급자 역할만 했던 로슈 보부아도 가구를 제작했다. 회사의 예술 담당 부서장이었던 한스 호퍼는 세트로 나온 「라운지Lounge」, 「막간 공연Entr'acte」, 사각 링으로 고안된 「드로마데르」를 만드는 데 스펀지 골격과 조립 가능한 블록을 사용했다. 스타이너는 누아시르그랑의 새 공장에서 고전적 집의 이미지를 무너뜨릴 많은 디자이너에게 도움을 요청했다. 클로드 쿠르트퀴스, 로제 랑도Roger Landault, 자크 파메리Jacques Famery, 퀵 호이 창Kwok Hoï Chan 등. 홍콩에서 태어난 퀵 호이 창은 1968년부터 스타이너에서 숭배받는 창작가가 되었다. 이 회사에서 그는 1950년대 초에 ARP의 회원이었던 혁신자들과 단절하고 넉넉해 보이는 둥근 형태로 자신의 스타일을 결정지었다.

　　대부분의 회사에서 플라스틱과 유리 섬유로 가구를 제작하는 것이 일반화되었다. 이러한 공업화를 통해, 두드러진 돌출 부분은 없어지고 단순화된 형태의 제품들이 만들어졌다. 표면이 우툴두툴하지 않고 둥근 모서리를 가진 매끈한 작품이 10여 점에 달했다. 크리스티앙 다니노Christian Daninos의 안락의자 「뷜Bulle」, 마르크 엘드의 안락의자 「퀼빌토Culbuto」, 클로드 쿠르트퀴스의 의자 「솔레아Solea」, 크리스티앙 제르마나Christian Germanaz의 의자 「하프 앤 하프Half and Half」, 로제 랑도의 「유니블록 IVUnibloc IV」, 모리스 칼카Maurice Calka의 책상 「부메랑Boomerang」, 안니 트리벨Annie Tribel의 카페테리아 가구, 마르크 베르티에의 가구 「오주Ozoo」 등.

　　「르 몽드Le Monde」로부터 1970년대 스타일의 특징을 규정해 달라는 요청을 받은 디자이너이자 만화가인 롤랑 토포르Roland Topor는 〈매끈한 스타일〉과 〈좌약〉의 미학이라는 표현을 썼다. 〈콩코드에서 몽파르나스 타워까지 우리는 공기 역학의 정신 세계에 살고 있다. 우리의 다리미는 소리의 벽을 뛰어넘어야 할 것처럼 고안되었고, 우리의 전화기는 포르셰처럼 아주 낮은 몸체를 가졌으며, 우리의 계산기는 UFO를,

우리의 펜은 어뢰를 닮았다. 비죽이 튀어나온 것, 그것은 적이다. 마찰을 일으키는 것은 위험이다. 밖에는 특정한 장소에서 다른 장소로 더 빨리 이동하게 할 수 있는 매끄러운 고속도로가 있고, 안에는 거의 바닥에 닿을 듯한 의자, 낮은 테이블, 틀에 넣은 침대와 도처에 깔려 있는 신성불가침의 카펫이 있다.〉[12] 가구 분야에서 이 매끄러움의 미학은 1973년 제1차 석유 파동이 일어나면서 갑작스럽게 중단된다. 석유 가격과 거기서 생겨난 플라스틱 소재의 가격이 상승했기 때문이다. 이제 플라스틱은 더 이상 레몽 크노Raymond Queneau가 1957년에 알랭 레네Alain Resnais의 단편 영화 「스티렌의 노래Le Chant du Styrène」에서 말한 것처럼 마법 같은 액체가 아니었다. 값이 비싸진 플라스틱은 1970년대 중반부터, 과거의 작품 제작에서 차지했던 선택적 지위를 더 이상 가질 수 없게 되었다.

스타크 열풍

1980년대의 디자이너들의 선두에 필리프 스타크가 있었다. 그들은 명성을 얻으면서 그때까지 대중에게 알려지지 않은 학과목을 대중화시키게 된다. 넘치는 에너지, 능란한 토론가로서의 자질, 칫솔에서 오토바이까지 디자인의 전 범위에 선입견 없이 접근하는 능력, 무엇보다 기업과 기업의 역량에 대한 열정에서 우두머리 스타크의 영향력이 생겨났다. 항공 기술자였던 그의 아버지는 모든 분야에서 연구는 일종의 의무라는 신념을 그에게 전수했다. 아버지에게서 물려받은 창작과 기술에 대한 열정은 그가 활동하는 동안 점점 커져 갔다. 그의 경력은 주로 이탈리아 기업의 사장들, 즉 플로스의 사장인 피에로 간디니Piero Gandini, 카르텔의 줄리오 카스텔리와 클라우디오 루티Claudio Luti, 알레시의 알베르토 알레시 등과의 매우 강렬한 만남을 통해 쌓여 갔다. 프랑스에서는 그가 예술 담당 부서장을 맡은 두 개의 기업과 긴밀한 관계를 맺었다. 가구 회사 XO와 전기 회사 그룹 톰슨Thomson이 그것이다. 그는 그가 보기에 매우 희귀한 프랑스의 몇몇 기업에서도 일을 했는데, 후에 스타크는 자신이

12 롤랑 토포르, 〈매끄러운 스타일〉, 르 몽드, 1979. 12. 9.

유럽인이라고 생각하면서 애착을 잃지 않으려 마음을 달랬다고 말한다. 스타크는 1983년에 〈디자인이 유행하기 시작하는 초기에 어떤 긴박함이, 사람들이 그들의 삶과 집에 다시 관심을 갖게 할 긴박한 필요가 있다는 것을〉[13] 의식했다.

카몬도 학교에서 교육받은 인테리어 건축의 전문가 스타크는 파리의 나이트클럽 〈라 맹 블루〉(1976), 〈레 뱅 두슈〉(1978)의 실내 디자인으로 자신을 알렸다. 그러나 그의 명성을 확립시켜 준 것은 1983년 공화국 대통령이 머무는 별궁의 실내 설비와, 특히 1984년 파리 레알에 있는 한 카페의 내부 인테리어 작업이었다. 〈카페 코스트Café Costes〉는 아래쪽은 좁고 위쪽으로 점점 넓어지는 유명한 계단, 기차역에 있는 것과 같은 큰 시계, 매우 매력적인 삼각 안락의자, 눈길을 끄는 화장실로 선풍을 일으켰다. 이런 스타일과 깃털 모양 장식은 실내 건축가 스타크의 특징 중 하나이다. 반면 그의 가구는 이보다 훨씬 더 검소한 양식에서 출발하였다. 1979년에 엘렉트로라마Electrorama를 위해서 만든 휴대용 전등 「이지 라이트Easy Light」는 네온관과 양 끝에 달린 손잡이가 전부이다. 스타크가 1970년대 말에 설립한 제조사 스타크 프로덕트가 부분 제작한 첫 번째 작품은 그 물품의 핵심만 표현했다. 1980년대 초에 나온 검은색의 매우 간결한 의자 「닥터 블러드머니Dr. Bloodmoney」나 「미스 워스Miss Wirth」도 마찬가지였다. 1981년에 나온 무거운 쿠션을 없앤 고전적인 가죽 안락의자 「클럽Clubs」을 환기시키는 「리처드 3세Richard III」에서, 1998년에 카르텔에서 나온 가볍고 투명한 의자 「라 마리La Marie」까지 이 철저한 미니멀리즘의 경향은 오늘날까지도 일정한 가구들에 남아 있다. 1990년대에도 여전히 스타크는 원형을 추구했다. 플로스의 조명 기구 「미스 시시」는 단 하나의 받침대와 단 하나의 소재로 만들어졌고, 듀라빗Duravit의 샤워 부스 「스타크 1」은 큰 통과 함지를 상기시키며, 카르텔의 팔걸이와 등받이가 없는 의자 「보엠Boëm」은 항아리 자기 모양을 취하고 있다. 대중은 스타크의 매우 특별한 디자인을 쉽게 식별할 수 있었다. 도발적인 그는 자신의 작품에 필립 딕Philip K. Dick의 소설 또는 역사적인 인물에서 착상을 얻은 단순한 말장난 같은

13 프랑코 베르토니, 『필리프 스타크, 건축술Philippe Starck. L'architecture』(리에주: 피에르 마르다가, 1994), p. 12.

독창적 명칭을 부여했다. 도발을 통해 스타크는 이른바 좋은 취향을 위반했다. 예를 들어 카르텔에서 나온 팔걸이와 등받이 없는 의자-테이블에 「아틸라Attila」(5세기경 훈족의 왕), 「생테스프리Saint-Esprit」(성령), 「나폴레옹Napoléon」이란 이름을 붙이는 식이었다.

도상(圖像)적 느낌이 강한 몇몇 제품은 디자인 세계에서 여러 종류의 UFO가 되었다. 플로스의 조명 기구 「아라」, 알레시의 레몬 착즙기 「주시 살리프」 또는 여과기 「맥스 르 시누아Max le Chinois」(중국인 맥스) 등. 「주시 살리프」의 이미지는 스타크에 관한 모든 출판물에 수록되어 있다. 이 작품의 특징은 용도와 다른 디자인 제안으로 인기를 얻은 점이다. 스타크는 여과기 「맥스 르 시누아」이든 플로스의 조명 기구 「아치문 KArchimoon K」이든 일상용품의 크기를 과하게 측량하기를 좋아했다.

편견 없이 스타크는 그의 회색 상자에서 이미지나 소리를 이끌어 내기 위해, 또한 1960~1970년대에 미국과 일본이 결정한 낡은 일방적 방식에서 벗어나기 위해 톰슨에 들어갔다. 그는 1990년대 중반에 같은 그룹의 세 회사 톰슨, 텔레푼켄Telefunken, 사바Saba의 정체성에 맞추어 일했다. 그는 이 유형의 도구가 가진 형태와 색채, 조절 버튼을 완전히 새롭게 만들었다. 라디오 「모아 모아Moa Moa」는 브란쿠시Brancuși에게서 머리 형태를 따왔고, 라디오 「라라라Lalala」는 소형 메가폰과 비슷하며, 휴대용 텔레비전 「짐 네이처Jim Nature」에는 과감하게도 건설 현장에 있는 응결된 톱밥을 입혔다. 스타크가 그를 플로스에 소개한 이탈리아 건축가이자 디자이너인 아킬레 카스틸리오니와 유사한 것은 명백한 사실이다. 유머도 같고 일상을 바라보는 시선도 일치한다. 스타크는 카스틸리오니의 조명 「스누피」나 「빕 빕Bip Bip」의 교훈을 잊지 않았고, 다정다감한 스타크는 거기서 한발 더 나갔다. 그는 자신이 〈인간화〉해야 하는 디자인과 〈아름답기 전에 좋은〉 물품에 대해 한없이 장광설을 늘어놓았다. 발표한 글에서 그는 제품의 정확한 인간화를 소리 높여 옹호했다. 사상의 선동자로서 스타크는 언제나 설득력이 있지는 않았지만, 그의 기획의 정당성과 기술적 탐구는 매우 적절했다. 카르텔에서 그는 플라스틱 세공에서 이루어진 기술의 새로운 진보에

흥분했다. 1998년에 출시된 이음매 없이 통짜로 주조된 의자 「라 마리」는 카르텔이 고수해 온 둥근 형태에서 벗어났다. 여기서 그는 〈최소한으로 최대한〉을 달성했다. 더 적은 소재, 투명함이 주는 더 적은 존재감, 더 적은 비용. 이어서 나온 의자 「루이 고스트Louis Ghost」는 다시 한 번 모든 계층에서 상업적으로 큰 성공을 거두었다. 「버블Bubble」 시리즈로 그는 가볍고 내구성이 좋으며 비용이 거의 들지 않는 채색 가구를 만들어 내기 위해 카약에 사용되는 기술과 윤전기로 주조된 폴리에틸렌을 의자에 적용했다. 비트라에서 나온 의자 「루이 20세」는 과거 스타일의 재생이었지만, 최초로 물병 제작에 사용되는 방식인 뜨거운 공기를 불어 넣는 방법을 바꾸었다.

스타크는 제품의 모든 측면에 관심이 있었다. 1994년에 그는 이렇게 단언했다. 〈지금 이 순간 나의 관심을 끄는 것은 비용, 다시 말해 가격, 물건의 가치, 가격과 제품의 일관성뿐이다.〉 또한 배급에 대한 생각도 했다. 〈어떤 가구가 케케묵은 방식으로 부적절한 가격에 배급된다면 현대적이라고 말할 수 없다.〉 이 논리의 연장선에서 그는 1980년대 초에 트루아 스위스Trois Suisses에서 통신 판매를 실험했다. 그 절정은 1994년에 역시 트루아 스위스를 위해 조립식 주택을 엄청나게 판매한 것인데, 이는 이후 신랄한 비판을 받게 된다. 1998년에 라 르두트La Redoute를 위해 고안한 카탈로그 『좋은 상품들Good Goods』은 샴페인에서 식기 세트를 거쳐 머리가 네 개인 「테디 베어Teddy Bear」까지, 스타크가 추천한 또는 디자인한 제품 중 〈베스트〉만 모았다. 훨씬 더 대중적인 발상으로 그는 미국의 슈퍼마켓 체인 타깃Target과 함께 대규모 배급을 시도해 보았다. 이 회사를 위해 그는 51개의 생필품을 제작했다.

스타크는 물품과 가구 제작, 산업 디자인, 실내 설비, 마지막으로 뒤늦게 뛰어든 건축 분야까지 여러 영역에서 동시에 활약을 펼쳤다. 1980년대에 평판 있던 디자이너와 건축가들은 전 세계적으로 호텔의 실내 디자인을 의뢰받았다. 앙드레 퓌망은 뉴욕의 호텔 모건, 장 누벨Jean Nouvel은 보르도 옆에 있는 불리악의 생제임스 호텔을 맡았다. 이들과의 만남을 통해 스타크는 이런 유형의 프로젝트에 몰두하게 된다. 마이애미에서 마드리드까지 그는 대규모 호텔 실내 디자인으로 파문을

일으켰다. 대서양 저편 미국의 호텔리어이자 사업가였던 이언 슈레거가 그에게 몇 가지 프로젝트를 의뢰했다. 1988년에 뉴욕의 로열톤 호텔은 외국에 부지를 설정하여 마이애미에 델라노, 런던에 세인트 마틴 레인, 에스파냐에 테아트리즈, 홍콩에 페닌슐라 등 꽤 많은 화려한 호텔을 설립하기 시작했다. 프랑스에서도 가게와 식당을 짓는 프로젝트가 꾸준히 이어졌다. 위고 보스Hugo Boss와 장폴 고티에Jean-Paul Gautier의 매장, 바카라Baccarat의 박물관과 본사, 가장 최초인 뫼리스와 루아얄 몽소의 레스토랑까지, 마침내 사치와 과장이 만났다!

건축 분야에서 스타크는 처음에는 사람들을 일깨우고 흔들어 놓는 감동적인 건축 개념을 옹호했다. 그것은 1989년 일본에서(아사히 맥주Asahi Beer의 건물들, 이어서 나니 나니Nani Nani와 바롱 베르Baron Vert), 1993년 네덜란드에서 흐로닝언 박물관으로, 프랑스에서는 라귀올 공장으로 실현되었다. 이 형식주의와 멀어진 그는 2010년대 초에는 빌바오의 매우 아름다운 건축물 〈알론디가Alhóndiga〉와 함께 다시 단순성, 거기에 더해 거침의 개념으로 돌아온다. 이 건물은 이전에 포도주 창고였던 것을 그가 문화 센터로 전환시킨 것이다.

점점 확산되는 소량 생산의 경향과 반대로 스타크는 여전히 모두가 구매할 수 있는 대량 제작되는 대중적 디자인을 고수했다. 작품으로도 말로도 활발하게 활동을 한 스타크는 자신의 명성과 디자인을 일치시키는 방법을 알고 있었다. 그렇지만 스타크 스타일이란 것은 정말 존재하지 않는다. 스타크는 부인할 수 없는 그의 영향력과 성공을 내세워 기업가들에게 자신의 관점을 부과할 수 있었다. 도발과 도전을 좋아한 그는 최근 10년 동안 더욱 개인적인 모험을 시도했다. 2007년에 그는 버진Virgin의 설립자 리처드 브랜슨Richard Branson이 세운 최초의 우주 항공 개발 회사, 버진 갤럭틱Galactic의 예술 담당 부서장이 되었다. 스타크는 이번에도 우주의 민주화를 주장했다. 2012년에 그는 스티브 잡스Steve Jobs와 함께 그리고 그를 위해서 고안한, 애플의 이미지와 일치하는 미니멀 아트적 스타일의 선박을 내놓았다.

필리프 스타크
여과기 「맥스 르 시누아」, 1987년
이탈리아, 알레시
뉴욕, 현대 미술관

필리프 스타크
파리채 「닥터 스커드Dr. Skud」, 1988년
이탈리아, 알레시
열가소성 플라스틱 합성수지
뉴욕, 현대 미술관

필리프 스타크
칫솔, 1989년
프랑스, 플뤼오카릴Fluocaril
열가소성 플라스틱 합성수지
파리, 국립 현대 미술관-퐁피두 센터

필리프 스타크
레몬 착즙기 「주시 살리프」, 1988년
이탈리아, 알레시(1990년부터 제작)
알루미늄 주철, 열가소성 플라스틱 고무
뉴욕, 현대 미술관

필리프 스타크
삼각 다리 안락의자 「리처드 3세」,
1981년 개발(1984년 제작)
이탈리아, 발레리Baleri
폴리우레탄, 데이크론, 가죽
파리, 장식 미술 박물관

필리프 스타크
의자 「루이 고스트」, 2001년
2002년 이후 상품화
이탈리아, 카르텔
폴리카보네이트
파리, 장식 미술 박물관

스타크가 설비를 맡은 카페 코스트의 실내
파리 이노상 광장, 1984년(1994년에 폐점)

디자인의 해방

이상하게도 디자인이 기능주의를 막 벗어나려 할 때, 실내 장식가인 앙드레 퓌망의 재판 작업을 통해 기능주의는 진정한 인정을 받게 된다. 당시의 유행과는 거리를 두고 있던 그녀는 1978년에 피에르 샤로, 펠릭스 오블레Félix Aublet, 로베르 말레스테뱅스, 아일랜드 출신의 디자이너 아일린 그레이가 1930년대에 내놓은 가구와 조명 기구를 재판하는 회사 에카르Ecart를 설립했다. 이 회사는 뒤늦게 프랑스 기능주의의 시조들을 대중에게 보여 주었다. 그렇지만 이 시기에 기능주의는 쇠퇴하고 있었다. 절충적 기준들과 독창성의 강조가 디자인에 대한 이해를 방해했다. 1966년부터 미국의 건축가 로버트 벤투리는 『건축의 복잡성과 모순』을 출간했다. 독일의 미스 반데어로에가 말한 〈최소한이 최상이다Less Is More〉에 대해 벤투리는 〈최상은 최소한이 아니며, 최소한은 따분하다More Is Not Less, Less Is a Bore〉라는 말로 응수했다. 이 포스트모더니즘의 슬로건은 결정적이었다. 프랑스 밖에서 1980년대 초는 일종의 전환기였다. 이탈리아의 가에타노 페스체는 〈형식 - 기능의 2항식〉이 오래전부터 더 이상 충분하지 않다고 생각하고, 핵심적인 요소로서 실험성과 차별성을 첨가했다. 1981년 밀라노에서 멤피스 그룹이 설립되면서 새로운 언어가 부과되었다. 에토레 소트사스의 영향력은 멤피스에 국경을 넘어서는 오라를 부여했다. 마르틴 베댕Martine Bedin 또는 나탈리 뒤 파스키에Nathalie Du Pasquier와 같은 몇몇 프랑스인이 밀라노의 이 그룹에 접근했고, 프랑스에서도 멤피스의 작품이 1982년부터 네스토 페르칼Nestor Perkal에 의해 전시되기 시작했다. 같은 시기에 지방에서는 토템Totem 스튜디오의 리옹 사람들이 멤피스의 미학을 채택했다. 멤피스가 전면에 내세우려 한 표현적이고 문화적인 새로운 관계가 이탈리아뿐만 아니라 프랑스에서도 교리를 흔들어 놓았다. 이렇게 〈공산품〉 디자인이 〈도상적 제품〉 디자인으로 옮겨 가면서 디자이너들의 개성 또한 더욱 강해지는 현상도 나타났다. 디자인의 윤곽은 더욱 느슨해졌다. 전통적인 소재들, 장식적인 측면, 소량 생산이 과거에 그것들을 몰아내 버린 것 같았던 분야에서 다시 등장했다. 이제 앞으로 장식은 죄가 아니었다. 프랑스에서 기능과

결합된 형식이라는 교리는 뒤늦게 1980년대에 와서 무너지게 된다. 있을 것 같지 않은 기능을 가진 특이한 작품이 산업 디자인의 아이콘들과 같은 자격으로 디자인과 동일시되었다. 점점 많은 애호가에게 인정을 받기 시작한 틀을 벗어난 디자인은 앙드레 퓌망, 장 누벨, 필리프 스타크가 디자인을 담당한 호텔과 마찬가지로, 큰 문을 통해 당당하게 프랑수아 미테랑 대통령의 엘리제 궁과 자크 랑의 문화부 청사의 설비에도 들어서게 된다.

　　컴퓨터에 의한 설계 지원 기술CAO과 컴퓨터를 통한 구상 및 제조CFAO가 모델 구상에서 필수적이 된 반면, 수공업과 전통적 소재로의 귀환은 당시의 유행에 맡겨졌다. 1981년에 가루스트 앤 보네티Garouste & Bonetti는 얀센Jansen 갤러리에, 그 이름이 하나의 스타일이 될 의자 「바르바르Barbare」(야만인)를 전시했다. 산업계에 대한 이러한 반응은 〈야만인들을 기다리며〉라는 표현 아래, 자신이 직접 소수의 조각가와 장식 미술가를 모집하여 그룹을 설립하고 대변인이 된 프레데리크 드 루카Frédéric de Luca에 의해 하나로 묶였다. 이 그룹의 핵심적인 관계자인 엘리자베스 가루스트Elisabeth Garouste와 마티아 보네티Mattia Bonetti는 1984년에 다음과 같이 주장했다. 〈우리는 디자인에 반대한다.〉 이러한 단절은 특히 청동, 풀 먹인 딱딱한 종이, 돌, 가죽 등과 같이 이 분야에서 사용되지 않던 소재의 사용을 통해 이루어졌다. 상당한 교양을 갖춘 그들은 유행을 벗어나서 문학적이고 유연한 원천에서 자신의 스타일을 발굴했다. 이렇게 시간 속으로 뛰어들면서 그들은 소파 「톱카피Topkapi」를 통해 이상적인 동양을, 의자 「프랭스 앵페리알Prince Impérial」을 통해 프랑스의 역사를 재해석했다. 명품 패션 브랜드 크리스티앙 라크루아Christian Lacroix를 위해 마리 앙투아네트의 규방과 이상한 나라의 앨리스의 대기실을 제작했다. 그들은 나무둥치 모양으로 부풀린 짧은 치마와 오두막집-탈의실을 통해 승화된 자연을 연출하는 데 몰두했다. 깃털 장식과 〈핸드 메이드〉가 1980년대에 등장한 가루스트 앤 보네티뿐만 아니라 올리비에 가녜르Olivier Gagnère, 에릭 슈미트Eric Schmitt, 크리스티앙 가부이유Kristian Gavoille, 푸치 드 로시Pucci de Rossi 또는 앙드레 뒤브뢰유André Dubreuil 같은 창작가들의

공통분모가 될 것이다.

　같은 시대에 갤러리 운영자 피에르 스토덴메예Pierre Staudenmeyer는 다양한 양상을 보여 주는 이 세대가 출현하는 데 핵심적인 역할을 하게 된다. 이 시대가 〈완전히 새롭다〉라고 유머러스하게 인정한, 정신 분석에 푹 빠진 그는 제라르 달몽Gérard Dalmon과 함께 1985년에 네오투Néotù 갤러리를 열었다. 그는 모든 젊은 세대에게 자신의 무기를 준비하게 하고, 아무런 선입견 없이 재스퍼 모리슨 같은 외국인뿐만 아니라 가루스트 앤 보네티, 마르탱 시케이Martin Szekely, 올리비에 가녜르, 프랑수아 보셰François Bauchet, 에릭 슈미트, 크리스티안 가부이유, 푸치 드 로시 같은 서로 다른 디자이너들에게도 기회를 주었다. 프랑스 디자인의 주역들은 대개 서로 다른 길을 걸었다. 전형적이지 않으면서 교양이 있는 디자이너 실뱅 뒤뷔송Sylvain Dubuisson은 학술적이고 정확한 계산에 의거하여 작업을 했다. 물품의 통속화에 반대한 뒤뷔송은 시계 추 「T2/A3」 또는 책상 「1989」처럼 상징적이고 한껏 기교를 부린 작품을 제작했다. 이 작품은 당시 문화부 장관이었던 자크 랑의 책상으로 다시 제작된다. 마르탱 시케이는 순화된 형태라는 간접적인 수단을 통해 일종의 보편성을 추구했다. 이 완전주의자는 탄소 섬유, 휘어지는 콘크리트, 규소 탄화 칼슘, 여러 번 냉각시킨 크리스털 등 최첨단 소재와 기술에 대한 마지막 연구로 자신의 작업을 더욱 풍부하게 했다. 〈더 이상 디자인하지 않겠다〉고 단언한 그는 자신의 작품에서 윤곽까지 지우려고 했다. 반대로 보자르에서 교육을 받은 두 명의 디자이너, 순화된 이해 가능성을 표명한 프랑수아 보셰와 통합적인 색채를 보여 준 피에르 샤르팽Pierre Charpin에게 디자인은 주된 방침이었다.

　입지를 확고히 하기 위한 대량 제작은 더 이상 필수적인 비법이 아니었고, 수공업 기법이 민영 기업(유리 세공 다움Daum과 바카라, 도자기 제조의 바르나르도)뿐만 아니라 정부가 주도한 단체들 — 리모주에 있는 불과 흙 공예 연구소, 마르세유에 있는 국제 유리 연구소, 세브르의 국립 자기 제작소 — 을 통해 그다음에는 발로리스 같은 도시들과 정부의 지원을 통해 다시 생명력을 되찾았다.

산업 차원에서 디자인과 공업의 결합은 지속적이었다. 자동차의 경우처럼 많은 기업이 회사 내에 디자이너 팀을 꾸리고 있었다. 스포츠 분야에서도 예를 들어 데카트롱Decathlon처럼 디자이너가 기업 조직의 일부분을 구성했다. 디자인은 또한 리카르Ricard나 SEB에서 나온 매우 대중적인 제품을 홍보하는 수단이기도 했다. SEB 그룹은 2000년대 초에 소형 가전제품에서 세계 1위가 되었고 몇몇 브랜드를 재편성했는데, 그중에는 독일의 경쟁사인 물리넥스, 테팔Tefal, 칼로르, 로벤타Rowenta, 크룹스Krups, 올클래드All-Clad도 포함되어 있었다. 자크 알렉상드르Jacques Alexandre와 프레데릭 뵈브리Frédéric Beubry의 추진력에 힘입어 이 그룹은 2000년대에 산업 디자인에서 일한 적이 없던 많은 디자이너에게 모의 훈련을 할 수 있게 해주었다. 프레데릭 뵈브리는 프랑스 또는 외국의 여러 디자이너에게 의뢰하기 전에 각 브랜드마다 강렬한 정체성을 마련해 주었다.[14] 전략에 의해서든 친화성 때문이든 새로운 기술과 그 연관 상품에 깊이 관련된 몇몇 회사들도 2010년대 말에는 독립 디자이너들과 작업을 함께했다. 멀티미디어 제품 전문 회사인 파로Parrot는 스타크, 에너지 관리 전문 업체인 슈나이더 일렉트릭Schneider Electric은 노르말Normal 스튜디오, 엘리움Elium 스튜디오와 함께 작업했다.

프랑스에도 생산 공장이 있는 미국의 컴퓨터 하드웨어 전문 회사인 라시LaCie는 필리프 스타크, 5.5 디자이너스, 콩스탕스 기세Constance Guisset 등에게 일을 의뢰했다. 프랑스의 디자이너들이 기업의 발전과 이미지에서 중요한 위치를 차지하고 있음은 명백하다. 가구(신나Cinna, 로제), 대형 유통(카르푸르Carrefour, 데카트롱Decathlon), 예술적인 고급 테이블(바카라, 베르나르도) 등. 2000년대 이후로 새로운 세대에게 시야를 열어 주는 몇몇 갤러리(크레오, 툴스Tools, BSL)와 많은 소형 제작사(도모 앤 페레Domeau & Pérès, ENO, 이메르 앤 말타Ymer & Malta, 무스타슈, 프티트 프리튀르Petite Friture, 아르튀스Artuce)들이 등장했다. 또한 디자이너 양성 기관은

14　재스퍼 모리슨과 마르크 베르티에는 로벤타를 위해서, 라디 디자이너스, 저지 시모어, 세바스티안 베르뉴Sebastian Bergne, 조르주 소우덴George Sowden은 물리넥스를 위해서, 델로 린도Delo Lindo와 마크 뉴슨은 테팔, 콘스탄틴 그리치치는 크룹스를 위해서 모델을 제공했다.

대중적이고 효율적인 디자인을 위해 많은 노력을 기울였다. 크리스토프 필레Christophe Pillet, 파트릭 주앵Patrick Jouin, 파트릭 노르게Patrick Norguet, 마탈리 크라세Matali Crasset, 크리스티앙 기온Christian Ghion, 크리스티앙 비셰Christian Biecher, 에릭 주르당Éric Jourdan, 프레데리크 뤼양Frédéric Ruyant, 노르말 스튜디오, 아릭 레비Arik Levy, 장마리 마소Jean-Marie Massaud. 브랜드와 연결되기도 하지만(크리스토프 필레와 라코스테Lacoste, 노르말 스튜디오와 톨릭스Tolix, 에릭 주르당과 로제, 디디에 고메즈Didier Gomez와 신나 등), 그들의 활동 영역은 예외 없이 매우 다양하며, 라디 디자이너스Radi Designers의 초현실주의적 발상, 예술-디자인의 융합, 마탈리 크라세 그룹의 그래픽 아트의 중요성, 프랑수아 아장부르François Azambourg 그룹의 기술적 발달, 콩스탕스 기세와 인가 상페Inga Sempé 그룹의 시적 접근 등 접근 방식도 다양하다.

로낭과 에르완 부룰렉 형제Ronan & Erwan Bouroullec는 이 여러 디자이너와 마찬가지로 〈구체적인〉 디자인에 관심을 가지는 한편 2000년대 초에 공간을 다시 생각함으로써 유달리 부각되었다. 그들이 감탄해 마지않던 선배들, 샤를로트 페리앙, 장 프루베, 로제 탈롱과 반대로 그들의 방식은 기술자의 소양보다는 실험적인 연구와 그들 세대의 생활 방식을 참조했다. 카펠리니, 이어서 비트라에서의 그들의 경험은 산업계와 국제 무대에 그들의 입장을 알리는 것이었다. 프랑스 기업들(로제, 텍토나Tectona)과 이탈리아 기업들(카르텔, 플로스, 마지스, 알레시)은 정기적으로 그들에게 도움을 요청했다. 모듈 「누아쥬Nuages」(구름)에서 크바드라Kvadrat의 「튈스Tuiles」(기와) 또는 크레오 갤러리가 소량 제작한 「카반Cabane」(오두막집)과 「리클로Lit Clos」(덮개 침대)를 거쳐 비트라에서 나온 「알그Algues」(해초)까지, 분할과 모듈성에 대한 성찰은 그들이 이룬 가장 눈에 띄는 공헌 중 하나로 남아 있다. 더 고전적으로 로제에서 그들이 한 작업의 주된 방침은 바로 〈안락함〉이었다. 일본의 전통 접지 기술인 오리가미Origami 모양으로 고안된 매우 그래픽한 소파 「파세트Facett」부터 폭신한 스펀지로 만든 다소 선정적인 소파 「플룸Ploum」까지 그러한 경향이 보인다.

만약 부룰렉 형제가 어떤 전통에 속한다면, 디자인의 기능적 변천은 훨씬 더 쉽게 파악될 수 있다. 2005년 보부르에서 열린 전시회 「디데이D-Day」, 같은 해에 뉴욕 현대 미술관에서 열린 「세이프Safe」, 2012년 오스트리아 빈의 응용 미술관에서 열린 「메이드 포 유/변화를 위한 디자인Made 4 You/Design für den Wandel/Design for Change」은 안락함과 시각적 측면에 중심을 두었던 디자인이 환경 보호, 나아가 생존의 개념으로 축을 옮겨 간다는 사실을 보여 주었다. 다른 곳과 마찬가지로 프랑스에서도 2000년대는 〈디자인을 넘어서자〉는 견해가 확장되는 시기였다. 장마리 마소는 호텔 산업이 환경을 오염시키지 않도록 하기 위해 비행선 형태의 호텔 프로젝트를 제안하여 가장 과감한 디자이너가 되었다. 장루이 프레생Jean-Louis Fréchin은 디지털 부문 신제품과 새로운 사용법의 전문가이다. 마티외 르아뇌르Mathieu Lehanneur는 의료와 복지에 관심을 가졌고, 세드릭 라고Cédric Ragot는 자연의 재현에, 올리비에 페리코Olivier Peyricot는 저장과 비축의 개념에, 뱅자맹 그랭도르주Benjamin Graindorge는 자연과의 관계에 관심을 가졌다. 경각심을 일깨우려는 자, 유토피아주의자, 미래를 예측하는 자, 이들의 목소리는 사회 문제들과 공명을 일으켰다. 창조와 공간의 경계에는 그 어느 때보다 빈틈이 많아진 파리는 오스트레일리아인 마크 뉴슨, 파리에서 스튜디오를 연 영국인 재스퍼 모리슨 같은 국제적 명성을 가진 디자이너를 끌어들이고 있다.

철학자이자 사회학자인 장 보드리야르Jean Baudrillard는 이미 1968년에 『사물의 체계Le Système des Objets』에서 이렇게 의문을 던졌다. 〈식물상 또는 동물상처럼 사물의 거대한 식생을 열대류, 빙하류, 갑작스러운 변종, 멸종되고 있는 종으로 분류할 수 있을까? 인간이 특별히 안정된 종인 것처럼 보이는 데 반해, 도시 문명은 점점 더 빠른 속도로 제품과 장비와 기발한 도구의 세대들이 잇따라 나타나는 것을 보고 있다.〉 40년 후에도 보드리야르가 말한 이 증식은 여전히 진행되고 있고, 앞으로도 언제나 시사적일 것이다. 〈급격히 변화하는 물건의 세계를 과연 분류할 수 있을까?〉

엘리자베스 가루스트, 마티아 보네티
장식장 「앙페르Enfer」, 1998년
프랑스, 네오투 갤러리
채색한 단련된 쇠, 유약 입힌 도자기
파리, 국립 조형 예술 센터/국립 현대 미술 재단
파리, 장식 미술 박물관 위탁

엘리자베스 가루스트, 마티아 보네티
의자 「바르바르」, 1981년
프랑스, 네오투 갤러리
녹슨 철, 암소 가죽, 가죽 끈
파리, 국립 조형 예술 센터/국립 현대 미술 재단
파리, 장식 미술 박물관 위탁

프랑수아 보세
책장 「H6 L3」, 2001년
프랑스, 크레오 갤러리, 위너프로Winner-Pro
폴리에스테르 합성수지
파리, 국립 조형 예술 센터/국립 현대 미술 재단
파리, 장식 미술 박물관 위탁

마르탱 시케이
책상 「허로익 카본Heroic Carbon」, 2010년
프랑스, 크레오 갤러리
탄소 섬유, 합성수지, 알루미늄

실뱅 뒤뷔송
진자 「T2/A3」, 1986년
스테인리스 금속, LED
에폭시 합성 소재로 만든 원, 유리 섬유
파리, 국립 현대 미술관-퐁피두 센터

마탈리 크라세
보조 침대, 1998년
프랑스, 도모 앤 페레
고탄성 이중 밀도 스펀지, 면 커버 매트리스
파리, 국립 현대 미술관-퐁피두 센터

엘리움 스튜디오
스마트 베이비 모니터, 2011년
프랑스, 위딩즈Withings

파트릭 주앵
의자 「C2」, 2004년
벨기에, MGX
입체 석판술로 중합된 합성수지
파리, 국립 현대 미술관-퐁피두 센터

세드릭 라고
꽃병 「하이퍼 패스트Hyper Fast」, 2003년
프랑스, 이메르 앤 말타
솔리드 서피스 합성 소재
파리, 이메르 앤 말타 갤러리

피에르 샤르팽
꽃병 「에크랑Écran」, 2000년
프랑스, 시르바Cirva, 크레오 갤러리(2005년 제작)
글래스 블로잉 기법

뱅자맹 그랭도르주
「이케바나 메뒬라Ikebana Medulla」, 2010년
프랑스, 이메르 앤 말타
ABS 플라스틱, 옻칠한 폴리아마이드, 유리 섬유
파리, 이메르 앤 말타 갤러리

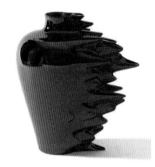
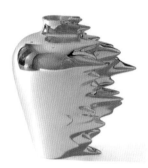
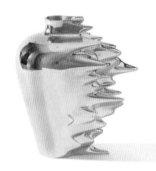

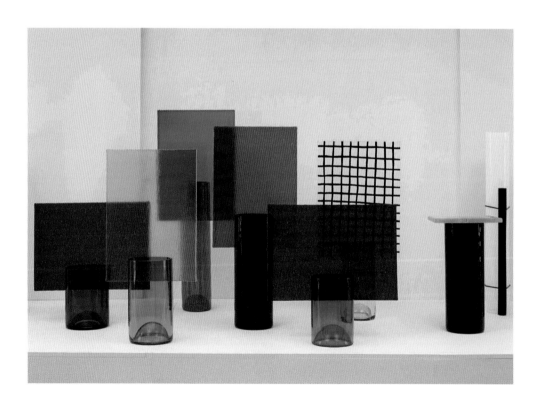

로낭과 에르완 부룰렉 형제
「알그」, 2004년
스위스, 비트라
방부제를 주사한 폴리아마이드
뉴욕, 현대 미술관

「로낭과 에르완 부룰렉. 순간Ronan et Erwan Bouroullec. Momentané」 전시회,
2013년
파리, 장식 미술 박물관

장마리 마소
비행선 호텔 프로젝트
「맨드 클라우드Manned Cloud」, 2005년
실내와 실외 전경
파리, 스튜디오 마소

JAPAN
Penny Sparke

일본

페니 스파크

서방 세계에 문호를 개방한 19세기 말부터 일본은 현대 디자인 문화에 지극히 성공적이고 뚜렷한 족적을 남겼다. 또한 의식적으로 과거와의 연대를 유지하며 만들어 낸 일본의 탁월한 디자인은 옛것의 전통과 당대의 첨단 기술을 성공적으로 접목시켰다. 기술과 사회, 경제 전반에 걸쳐 일본 역사상 처음으로 이룩한 발전을 단순히 따라가는 것이 아니라 그런 성취를 뛰어넘는 〈도약〉의 과제를 국가적으로 수용하면서부터 일본의 현대적 디자인이 태동했다. 1870년대와 1880년대를 거치는 동안 일본에서는 서구적인 옷이 기모노를 대체하고 다다미를 깐 방바닥에 앉아서 생활하던 오랜 관습이 바뀌기 시작했다. 1950년 이후 〈경제 기적〉을 주도한 일본의 재벌 기업들도 대부분 19세기 후반에 설립되었다. 하지만 산업화에 대한 반발도 만만치 않았는데, 그중 가장 도드라진 것은 1920년대에 유행하기 시작하면서 적지 않은 성과를 거둔 일본 민속 공예 운동Mingei이었다. 당대의 철학자이자 예술 비평가였던 야나기 무네요시柳宗悅(1889~1961)는 도예공인 하마다 쇼지濱田庄司(1894~1978), 역시 도예가인 가와이 간지로河井寬次郎(1890~1966)와 함께 일본 전통 공예로 회귀하고자 노력했다. 무엇보다 이들이 중요하게 여긴 것은 일상생활의 필수 요소로 쓰이던 공예품의 기능성이었다.

　　일본과 서구의 여러 건축가와 디자이너들 사이에는 이때부터 이미 교류가 있었다. 일본의 예술과 디자인이 소개되자마자 서구의 건축가와 디자이너들은 일본풍 작품들을 선보이기 시작했다. 20세기로 넘어가던 무렵, 프랑스와 벨기에의 아르 누보 운동 역시 〈자포니즘Japonism〉의 영향을 크게 받았다. 또한 서방 세계에서 교육을 받으려고 해외로 나간 수많은 일본 유학생과 더불어 젊은 일본 건축가들도 유럽과 미국으로 건너가 현대 건축의 거장들 밑에서 공부하고 함께 작업했다.

예컨대 사카쿠라 준조坂倉準三와 마에카와 구니오前川國男는 둘 다 프랑스 모더니즘 건축가 르코르뷔지에의 작업실에서 일했다. 이 시기에 사카쿠라는 1937년 파리 국제 건축전에 소개된 일본식 정자 설계에 참여했는데, 이 작품은 동서양의 건축 요소를 한 건물에 융합한 것이었다. 1933년에 일본 건축 협회의 초청으로 일본에 간 독일 모더니즘 건축가 브루노 타우트는 거기서 3년을 지냈다. 르코르뷔지에와의 공동 작업으로 유명한 샤를로트 페리앙도 1940년에서 1943년까지 일본에서 살았다.

1950년 이후의 디자인

1950년 무렵 일본은 기술적으로나 문화적으로나 완전히 현대 세계로 진입할 태세였다. 1960년대에 일본 디자인은 두 세계를 융합하는 중요한 도구였으며, 서구를 모방하여 급속히 현대화가 진행되는 과정에서 일본의 전통이 기억의 저편으로 사라지지 않게 해주는 구실을 했다. 하지만 1950년대 초반에는 전통이 묻혀 버릴 것처럼 보이던 시기가 잠깐 있었는데, 일본의 대기업들이 대량 생산한 제품을 최대한 값싸게 팔면서 신속한 서구화를 이루려는 욕심을 부렸기 때문이다. 그러나 10년도 지나지 않아 상황은 전혀 다르게 전개되었다. 수십 년간 명맥을 이어 온 일본의 여러 제조 회사들이 첨단 기술력을 지닌 제품 생산에 눈을 돌리면서 디자인 문화의 전면에 등장하기 시작했다. 당시 첨단 기술 제품으로 시장을 강타한 시계 제조 회사 세이코Seiko의 뿌리는 19세기 후반으로 거슬러 올라가며, 전후에 큰 성공을 거둔 자동차 회사들도 대부분 그랬다. 도요타Toyota, 마쓰다Mazda, 닷선Datsun이 그런 경우다. 1921년에 설립된 샤프Sharp는 줄곧 하야카와Hayakawa 전자 회사라는 이름으로 장사를 하다가 전후에 업계를 주도하는 전기와 전자 제조 회사로 거듭났다. 하지만 이 회사의 초기 제품들은 디자인보다는 기능성에 치중했다. 당시의 다른 여러 회사도 비슷한 제품을 선보였는데, 1950년에 출시된 소니의 뚱뚱한 카세트 「G」는 일본이 제2차 세계 대전을 겪으며 이뤄 낸 기술 발전의 산물이었다. 물론 이런 제품들은 아직 소비자의 구미를 당길 만한 수준은 아니었다.

사카쿠라 준조
뉴욕 현대 미술관의 「저가 가구 디자인」
공모전을 위한 대나무 의자 습작, 1950년
뉴욕, 현대 미술관

파리에서 열린 국제 건축전에
소개된 일본 정자 사진, 1937년
개인 소장

Japon. — (Sakakura, archit. ; collaborateur français : Danis, archit.)

일본에서 거주하던 시절, 접이식 의자를
제작하는 샤를로트 페리앙, 1940년
파리, 샤를로트 페리앙 기록 보관소

소니 전자 회사는 전후 시대의 산물이었다. 1950년대에 일본 제조 회사들은 해외 시장 개척에 앞서 국내 소비자에게 통합 가정용 제품을 만들어야 했다. 이를 목적으로 1955년에 도시바가 선보인 전기밥솥은 당시 모든 신혼부부의 선물 목록에서 필수 품목이 되었다. 일본 가정에서 하인의 수가 점점 줄어들자 전기와 전자 생활용품에 대한 수요는 급격히 커져 갔다. 1960년에 샤프는 일본 소비자들에게 새로운 컬러텔레비전을 선사했다. 이 텔레비전은 디트로이트 스타일의 금속 제어판이 달린 크고 무거운 목재 제품이었다. 2년 뒤 같은 회사에서 또 다른 제품을 출시했는데, 이번에는 투박한 디자인의 전자레인지였다. 첨단 기술이 적용된 제품이라는 사실만으로도 소비자들은 이 신기한 물건에 눈독을 들였으며, 따라서 구매 욕구를 자극할 또 다른 요소를 더할 필요가 없었다. 헨리 포드가 「모델 T」 자동차를 생산하면서 지적했듯이, 기술적으로 진보된 제품을 소유하는 것만으로도 소비자들은 사회적 지위가 높아진다는 환상을 갖게 된다.

일본에 주둔한 미군의 존재는 일본의 미국화를 빠르게 촉진시켰고, 이 시기에 생산된 초기 공산품들은 대부분 — 트랜지스터라디오, 자동차, 오토바이, 카세트테이프리코더 등등 — 새롭고 낯선 제품에 소비자의 눈이 가도록 유도하는 스트림라인 디자인의 덕을 톡톡히 보았다. 예를 들어 소니의 소형 트랜지스터라디오 「TR55」의 계기판은 확실히 디트로이트 스타일이었고, 같은 시기에 출시된 도요타의 자동차 「RS 크라운RS Crown」도 마찬가지였다. 1964년에 운행을 시작한 도쿄의 유명한 〈총알 열차〉도 역동적인 스트림라인 동체가 특징이었다. 하지만 일본 디자이너들은 상품의 외관을 근사하게 만들어 소비 욕구를 자극하는 차원에 머물지 않고, 기술적 완성도 그 자체를 혁신적 디자인의 촉진제이자 구매욕을 자극하는 강력한 도구로 활용할 가능성을 모색하기 시작했다. 과거의 전통, 특히 창호지 칸막이를 이용해 좁은 공간을 필요한 형태로 변형하고, 사용하지 않는 공간에는 이부자리 따위를 넣어 둠으로써 융통성 있고 효율적으로 사는 일본인들의 능력을 교훈 삼아, 일본의 수많은 첨단 기술 제조사들은 이동성과 융통성, 작은 크기가 특징인 다양하고 세련된 제품을

개발하기 시작했다.

1959년에 소니는 세계 최초로 트랜지스터 텔레비전 수상기를 개발했다. 이 텔레비전은 8인치 화면에 무게가 고작 6킬로그램이었다. 기술적 완성도와 창의적 디자인이 훌륭하게 조화를 이룬 이 제품으로 일본의 전자 제품은 해외 시장에서 큰 호평을 받기 시작했다. 소형화는 당시 일본 산업의 핵심 전략이 되었으며, 결국 1970년대에 종이처럼 얇은 미니 계산기가 등장했다. 1982년에 카시오Casio에서 출시한 명함 크기의 소형 태양열 계산기 「SL-800」 같은 수많은 디자인은 진보된 기술을 활용하여 부피가 매우 작은 전자 제품을 양산하는 일본 제조사들의 능력을 만천하에 선보였다. 또한 일본 디자이너들은 전자 제품 외에 반짇고리 같은 작은 생활용품 설계에도 뛰어났다. 이런 제품들은 물건을 세심하게 포장하고 집 안에 효율적으로 보관하는 전통을 이어 온 일본의 플라스틱 성형과 조립 기술이 얼마나 발전했는지 보여 주었다. 1980년에 나온 미쓰비시Mitsubishi의 소형 전기면도기는 그런 기술이 투영된 본보기였다.

뭐든 작게 만들려는 습성은 일본의 역사를 거슬러 올라간다. 그 유래를 설명하는 현상은 무수히 많은데, 공간 활용이 제한적인 일본의 지리적 특성과 장기적인 자원 부족을 이유로 꼽을 수 있다. 물건을 작게 만들면 제작 비용이 줄고 싸게 팔 수 있었다. 하지만 일본은 단순히 경제적 차원에 머물지 않고 융통성과 이동성, 다기능성이 돋보이는 독특한 미학을 발전시켰다. 오래전부터 일본인들은 집 안에서 접고, 주름을 잡고, 쌓는 일 ― 특히 직물과 관련된 일 ― 을 해왔으며, 그런 전통을 바탕으로 작은 몸체에 더 작은 부품들을 오밀조밀하게 넣은 소형 제품을 추구했다. 예컨대 21세기 초반에 등장한 소형 디지털카메라는 일본의 혁신적인 상품이었고, 캐논Canon과 니콘Nikon, 펜탁스Pentax가 이 분야를 선도했다. 2000년에 캐논이 시장에 선보인 작고 예쁘장한 「디지털 익서스Digital IXUS」는 〈울트라 콤팩트〉 라인의 첫 제품이었다. 작은 상자처럼 생긴 이 카메라의 몸체 안에는 초소형 부품이 엄청나게 많이 들어 있었으며, 4년 뒤에는 CF 카드 대신 SD 카드가 사용되면서 훨씬

더 얇은 카메라들이 출시되었다. 최근에 나온 캐논 디지털카메라 「익서스 675」는 단순히 아담한 크기만이 아니라 곡선형 몸체와 세련된 금속 마감, 렌즈를 에워싼 독특한 검은색 링이 돋보이는 우아한 디자인에도 초점을 맞추고 있다.

1980년대 초반에 소니가 출시한 「워크맨Walkman」은 소형화 개념을 기술적 완성도의 징표로서뿐만 아니라 제품을 신체에 밀착시킴으로써 일상생활에 변화를 가져오게 하는 수단으로 사용했다. 일본의 전통에 존재해 온 물질문화와 일상생활의 밀접한 관계가 첨단 기술 제품의 디자인에 고스란히 반영된 것이다. 일본 디자이너들의 손이 빚어낸 〈도구〉는 삶을 지배하는 것이 아니라 삶을 보조하는 수단이었다. 워크맨을 들고 지하철을 타거나 거리에서 조깅하는 사람들이 늘어나자 현대인의 일상생활은 완전히 달라졌다. 중요한 점은 〈워크맨 프로젝트〉를 소니의 엔지니어들이 아니라 마케팅 부서에서 추진했다는 사실이다. 디자이너들과의 협업을 통해 마케팅 부서는 단순히 신제품 구상뿐만 아니라 인간의 새로운 행동 양식에 대한 아이디어 창출에도 성공했다. 미국의 전자 회사인 애플도 이러한 사고의 전환을 통해 「아이팟」에서 「아이패드」에 이르는 각종 첨단 라이프스타일 제품을 개발해 냈다.

하지만 소형화가 일본의 첨단 전자 제품에서만 나타난 것은 아니다. 펜이나 연필 같은 작은 필기용품의 디테일에도 그런 경향이 반영되었다. 1946년에 설립된 펜텔Pentel은 이 분야를 주도하면서 매우 단순하고 저렴한 독보적인 제품들을 많이 선보였는데, 세계 최초의 펠트심 펜인 「사인펜Sign Pen」은 1966년 미국 우주 탐사에 사용된 것으로 유명하다. 10년 뒤 펜텔은 세계 최초의 수성 기반 펜인 초록색 「R50」 펜을 만들었고, 자매품인 주황색 「S570」 펜은 프랑스에서 생산되었다. 펜텔의 대표작으로 전 세계 사무실에서 쓰이는 단순한 샤프펜슬 「P200」도 이 일본 회사의 이름을 수백만 명의 뇌리에 각인시켰다.

일본 디자이너들은 미국의 상업 디자인을 포용함과 동시에 전후 초기 유럽의 발전된 디자인에도 관심을 보이기 시작했다. 미술 비평가 가쓰미 마사루勝見勝를 비롯한 여러 사람의 노력으로 제1차 세계 대전 당시 독일 바우하우스에서

발전시킨 디자인 개념들이 일본 땅에 전파되었으며, 바우하우스의 세련된 교수법을 수용하려는 새로운 디자인 교육 기관이 무수히 설립되었다. 창조 예술 교육 대학(1951), 구와자와 디자인 스쿨(1954), 비주얼 아트 교육 센터(1955)가 이때 세워졌다. 빠르게 발전하는 제조 산업의 요구에 부응하는 디자이너들을 양성할 필요성을 인식한 일본은 유럽의 교육 체계를 모방하여 그 밑바탕에 깔린 모더니즘 사상과 자국의 디자인 문화를 연계하고자 노력했다. 당시 일본의 산업 예술 연구 협회도 디자인 교육에 뛰어들었는데, 가구 및 공산품 디자이너였던 겐모치 이사무剣持勇가 산업 디자인 부서를 이끌었다. 비록 1954년 제10회 밀라노 트리엔날레에는 참여할 준비가 되어 있지 않았지만, 그로부터 3년 뒤 일본은 자신만만하게 제11회 밀라노 트리엔날레에 첫발을 들였다. 1950년대에는 향후 수십 년 동안 일본 디자인의 발전에 크게 기여한 핵심적 단체들이 무수히 생겨났다. 일본 광고 아티스트 클럽(1951), 겐모치 이사무와 와타나베 리키渡辺力, 야나기 소리柳宗理가 설립한 일본 산업 디자이너 협회(1952), 일본 디자인 위원회(1953), 일본 디자이너–공예가 연맹(1956), 이탈리아의 산업 디자인상인 콤파소 도로를 모방한 G 마크 디자인상을 제정한 산업 디자인 증진 협회(1957), 일본 인테리어 디자인 연합(1958)이 이맘때 설립되었다. 하나같이 서구의 디자인 교육 기관을 닮은 이 단체들의 집단적인 노력 덕분에 훗날 일본의 현대적 디자인 문화가 탄생한 것이다.

자동차 디자인

이 시기에 일본이 전력투구한 분야는 차량 디자인이었다. 이 분야에 뛰어든 주요 기업들은 대부분 ― 혼다Honda, 도요타, 닛산Nissan 등등 ― 오래된 역사를 가진 제조업체였다. 한국 전쟁 기간에 군용 차량 디자인을 발전시킨 이 회사들은 전쟁이 끝나자 평화로운 시기에 맞는 디자인 개발에 열을 올렸다. 일본의 초기 차량 디자인 중에서 가장 성공한 모델은 1958년에 출시된 혼다의 소형 모터사이클 「슈퍼컵Super-Cub」이었다. 밀라노의 뒷골목을 위해 디자인한 이탈리아의 「베스파」와 마찬가지로

휴대용 트랜지스터라디오 「TR-55」, 1955년
일본, 소니

카세트, 1950년
일본, 도쓰코Totsuko, 소니

휴대용 텔레비전 「TX8-301」, 1959년
일본, 소니
뉴욕, 현대 미술관

다기능 디지털 쿼츠 시계, 1975년
일본, 세이코

The Seiko Digital Quartz LC Chronograph

Another Scientific Achievement You Can Wear on Your Wrist.

The Time
The large, easy-to-read liquid crystal digits indicate the hour and the minute, AM and PM.

The Date
The days of the month appear on the upper right, above the time display.

Electronic Stopwatch
When the crown is depressed, the time display vanishes and the readout for a built-in electronic stopwatch appears, reading in minutes, seconds, and tenths.

Lap Timing
The display freezes to show time for a single lap while internally, race timing continues.

Simultaneous Timekeeping
Use both the stopwatch and the regular watch simultaneously. Just switch the display to read either.

The One-Two Finish
Press two buttons: The winning time is displayed and the second-place time is held in memory, for later retrieval.

Elapsed Time
The stopwatch on the Digital LC Chronograph works independently of the timekeeping function and reads to 60 minutes.

Easy-Reading Design
The large, bright numerals are always visible. In total darkness, the touch of a button illuminates the face.

The new Seiko Digital Quartz LC Chronograph represents another breakthrough in timekeeping technology. It contains an excellent quartz timekeeping mechanism and a sophisticated electronic stopwatch and elapsed time counter. The touch of a button switches the digital display to read one or the other. It's incredible.

SEIKO

아날로그 쿼츠 시계 「아스트론Astron」, 1969년
일본, 세이코

휴대용 텔레비전 「9-306UM」, 1975년
일본, 소니
파리, 국립 현대 미술관 - 퐁피두 센터

휴대용 트랜지스터라디오 「BP 156」, 1970년
일본, 샤프
런던, 빅토리아 앤 앨버트 박물관

라디오 팔찌 「72」, 1972년
일본, 파나소닉
ABS 플라스틱
뉴욕, 현대 미술관

사인펜 「S 520」, 1963년 카세트, 1978년
일본, 펜텔 일본, 소니
파리, 국립 현대 미술관-퐁피두 센터

태양열 계산기 「SL-800」, 1982년
일본, 카시오
뉴욕, 현대 미술관

HD 비디오 카메라 「HDW-700」,
1997년
일본, 소니

자동차 「도요페트 크라운Toyopet Crown」, 1959년
일본, 도요타

일본 도쿄역에 정차 중인
초고속 열차 「신칸센Shinkansen」, 2010년

1997년부터 2004년까지 제작된
신칸센 「700 시리즈」

워크맨, 1979년
일본, 소니
생테티엔 메트로폴, 현대 미술관

디지털 카메라「파워숏 S110Powershot S110」, 2001년
일본, 캐논
뉴욕, 현대 미술관

로드스터 모델 「닷선 2000」, 1968년
일본, 닷선

자동차 「시빅」, 1972~1979년(1세대)
일본, 혼다

보급형 하이브리드 자동차
「프리우스Prius」, 2010년
일본, 도요타

소형 모터사이클 「C 50」, 1965년
일본, 혼다

900cc 4기통 오토바이 「Z1」, 1973~1976년
일본, 가와사키

혼다의 50cc 모터사이클 「슈퍼컵」도 일본의 좁은 도시 골목과 논두렁을 염두에 두고 제작되었다.

　　하이테크 제품의 경우와 마찬가지로 1950년대 후반과 1960년대 일본 승용차들은 미국의 영향에서 더욱 유럽 지향적인 단계로 접어들었다. 1959년에 출시된 닛산의 「블루버드Bluebird」 모델들은 이런 경향을 입증했다. 1955년에 나온 도요타의 「크라운」도 영국 자동차 「힐먼Hillman」의 영향을 크게 받은 진보적 디자인이었다. 고급 모델에 이어 점차 소형 모델들이 선을 보였고, 1960년대 후반을 지나 1970년대에 들어서면서 일본 자동차가 해외 시장에서 경쟁하기 시작했다. 1972년에 출시된 혼다의 「시빅Civic」은 서구에서 크게 주목받은 최초의 일본 소형차 중 하나였다. 시빅처럼 시각적 디테일에 중점을 둔 디자인은 당시에는 찾아보기 어려웠다. 10년 뒤 혼다가 생산한 새로운 모델 「시티City」는 급격히 경사진 프런트와 높은 헤드룸을 내세우면서 1980년대 자동차 디자인에 일대 혁신을 가져왔다. 당시의 석유 파동은 아담한 소형차에 대한 일본의 관심을 더욱 부추겼다.

　　일본 모터사이클 산업의 성공도 간과할 수 없는 부분이다. 혼다뿐만 아니라 스즈키Suzuki, 가와사키Kawasaki, 야마하 역시 이 분야에서 중요한 일익을 담당했다. 특히 오르간 제조 회사였던 야마하는 전후에 사업 분야를 넓혀 1957년부터 에쿠안 겐지榮久庵憲司의 GK 산업 디자인 협회와 공조하여 멋진 모터사이클들을 생산하기 시작했다.

공동 디자인 작업

정부가 디자인 산업을 대대적으로 지원해 준 덕분에 일본의 대기업들은 현대 디자인 분야에서 놀라운 진보를 이루어 냈다. 하지만 미국의 기업들은 레이먼드 로위, 월터 도윈 티그, 노먼 벨 게디스, 헨리 드레이퍼스 같은 유명한 외부 디자이너들에게 제품 디자인을 맡기고 그들의 이름을 올리는 것을 미덕으로 여긴 반면, 일본 기업들은 개별 디자이너의 이름을 올리지 않고 익명의 내부 디자인 팀을 운영하면서

엔지니어들과 마케팅 부서의 협조를 받게 했다. 중요한 것은 회사가 출시하는 브랜드의 이름이었으며, 전통적으로 집단 문화가 발달한 일본에서 디자이너는 충성스러운 직원으로 인식되었다. 하지만 이런 기업들은 젊은 디자이너가 성장하는 훈련소 구실도 해주었고, 그렇게 탄생한 수많은 디자이너는 훗날 국제적 명성을 얻어 개인의 공헌을 인정받게 되었다. 예컨대 1968년에 이탈리아에서 디자인 회사를 설립한 제품 디자이너 하스이케 마키오는 다양한 시기에 세이코, 미쓰비시, 마쓰다, 혼다에서 디자인 작업을 했으며, 1990년대에 유명해진 젊은 디자이너 후카사와 나오토도 1980년대에 한동안 세이코의 제품 디자인을 담당했다. 1960년대에는 일본 디자이너들이 여전히 〈회사의 충복〉으로 존재했지만, 서구로 진출한 디자이너들이 주목받기 시작하면서 상황은 금세 달라졌다. 이 바닥을 잘 모르는 사람들에게는 마치 마술사가 마술 봉을 한 번 휘둘러 사물의 의미와 본질을 변화시킨 것처럼 보였다.

일본의 디자이너들

에쿠안 겐지(1929~2015)도 그런 마술사 중 한 명이었다. 일본의 디자인 컨설팅 그룹 GK 디자인의 창립 멤버인 그는 일본 기업의 외주를 받아 작업한 디자이너로서 드문 사례였다. 도쿄 국립 예술 대학 시절에 GK 디자인의 다른 창립 멤버들과 교류한 에쿠안은 그 이전에는 수련 승려 생활을 했다. 오랜 세월 컨설팅 디자이너로 일하면서 야마하의 모터사이클과 아키타 신칸센 열차 등 뛰어난 디자인을 무수히 양산한 그는 줄곧 일본의 전통 미학과 현대 디자인의 접목을 추구했다. 1980년에 출간된 그의 저서 『일본 도시락의 미학幕の内弁当の美学』에서 강조하듯이, 에쿠안은 모든 사물에 〈형태의 혼〉이 담겨 있어 그 자체로 〈미학적인 이상〉이라고 믿었다. 1961년에 그가 디자인한 단순한 기코만Kikkoman 간장병은 가장 유명하지만 가장 평범한 일본 공산품으로서, 에쿠안의 디자인 철학이 일상 생활용품에 적용된 대표적인 본보기였다.

　　1960년대와 1970년대 일본 기업에 고용된 디자이너들은 대부분 무명으로

활동했지만, 자신의 공헌을 명시하는 데 성공한 사람들도 더러 있었다. 이들은 모두 일본 현대 디자인의 개념을 확립하고 젊은 디자이너들이 따라올 수 있도록 문을 열어 준 선구적 세대였다. 겐모치 이사무(1912~1971)가 산업 예술 연구 협회와 연계하여 활동한 사실은 앞서 언급했다. 1930년대에 일본으로 건너와 작업한 독일 건축가 브루노 타우트 밑에서 가구 디자이너로 일하기 시작한 겐모치는 1955년에 자신의 디자인 연구소를 차렸다. 아마도 그가 유명해진 계기는 일본계 미국인 조각가이자 디자이너인 이사무 노구치(1904~1988)와의 공동 작업일 것이다. 두 사람은 1950년에 일본 건축가 단게 겐조丹下健三(1913~2005)의 사무실에서 만난 함께 대나무 의자를 만들었는데, 결국 이 작품은 일본 현대 디자인의 국제적 아이콘이 되었다. 비록 일본의 전통 대나무 광주리 제작법을 사용한 의자로 유명하긴 했지만, 여기에는 당시 서구의 현대 가구 디자이너들이 수용한 자연주의 미학이 반영되어 있었다. 노구치와 겐모치의 디자인은 일본의 공예 전통과 서구의 현대 디자인 개념을 조화시켰으며, 당시 일본에서는 의자 자체가 여전히 비교적 낯선 물건이었기 때문에 그들의 의자는 일본에서 현대적 디자인이 갖는 의미와 역할을 웅변하는 것이었다. 이 의자의 원품은 현재 존재하지 않지만 복제품은 줄곧 생산되었다. 겐모치의 후기 디자인으로 1961년에 발표된 「가시와도Kashiwado」 나무 의자도 국제적인 명성을 얻어 일본 현대 디자인의 상징이 되었다. 무엇보다 중요한 것은 겐모치가 서구의 현대 디자인을 끊임없이 접함으로써, 즉 서양을 폭넓게 여행하면서 수많은 물건, 사진, 그림 들을 수집함으로써 다른 일본 디자이너들이 현대 서구 디자인을 접하도록 도왔다는 점이다.

겐모치와 함께 일본 산업 디자이너 협회를 공동 설립한 야나기 소리(1915~2011)는 일본 민속 공예 운동을 주도한 야나기 무네요시의 아들로, 일본에서 현대적 디자인이 싹을 틔우던 시기에 핵심적인 역할을 했다. 1940년부터 1942년까지 샤를로트 페리앙의 스튜디오에서 일하며 유럽 모더니즘을 현지에서 접했고, 〈배우는 예술가〉로서 1947년부터는 산업 디자인도 공부했으며, 1952년에는

도쿄에서 자신의 디자인 스튜디오를 열었다. 겐모치와 마찬가지로 야나기도 일본의 전통과 서양의 현대적 디자인 원리를 접목시켰다. 이 점이 가장 잘 드러난 작품은 그가 1954년에 디자인한 작고 우아한 「버터플라이 스툴Butterfly Stool」인데, 일본의 신사(神社)를 연상시키는 이 의자는 미국 디자이너 찰스 임스가 개발한 산업 목공 기법인 성형 합판과 일본의 미학이 조화를 이룬 디자인이었다. 가구와 공산품 디자인에 주력하던 야나기는 1950년대 초반에 소니에 고용되어 「H」 카세트테이프리코더를 디자인했다. 일본의 전자 회사가 전통과 혁신의 조화를 모색하는 새로운 디자인 집단의 일원과 함께 작업한 것은 이때가 처음이었다. 야나기를 대표하는 또 다른 디자인은 쌓아 올릴 수 있게 만든 플라스틱 스툴로, 코끼리의 두툼한 발을 닮은 모양 때문에 「엘러펀트 스툴Elephant Stool」로 불리게 되었다. 그가 디자인한 스툴과 그릇은 지금도 가장 성공적인 작품으로 인정받고 있다.

그 후로도 야나기는 도자기를 비롯해 전등갓, 아동용 완구, 지하철역, 자동차와 모터사이클에 이르기까지 다양한 분야의 제품을 〈현대적 일본〉 스타일로 창조해 냈다. 1964년에는 야나기가 도쿄 올림픽 성화대를 디자인했는데, 이 행사를 통해 일본은 빠르게 성장하는 현대적 디자인으로 전 세계인의 이목을 사로잡았다. 13년 뒤 야나기는 40년 전 자신의 아버지가 건립에 앞장섰던 도쿄 일본 민예 박물관의 관장이 되었다. 야나기가 전후 일본 디자인에 기여한 바는 서구의 디자인 철학(그는 르코르뷔지에를 열렬히 흠모했다)과 일본의 전통 공예를 성공적으로 융합한 것이었다. 거기에 자연주의 양식을 이용하고 소재를 깊이 존중함으로써 단순한 자연미를 곁들였다.

다카하마 가즈히데高濱和秀(1930~2010)와 다나베 레이코田辺麗子(1934년생)는 1950~1960년대에 겐모치와 야나기가 시작한 혁신을 계승한 건축가-가구 디자이너 세대의 일원이었다. 두 사람 모두 현대적인 스타일의 가구를 만들어 냈다. 1949년부터 1953년까지 도쿄에서 건축을 공부한 다카하마는 이후 설계 스튜디오에서 일하기 시작했다. 동시대의 여느 디자이너들과 마찬가지로 그도

1957년 제11회 밀라노 트리엔날레를 보러 이탈리아로 건너갔는데, 그곳에서 이탈리아 제조업체인 디노 가비나의 의뢰를 받고 가구 디자인에 참여했다. 다카하마가 속한 일본 디자이너 세대에서 이탈리아에 상주하며 작업한 사람은 그가 처음이었다. 1950년대와 1960년대, 1970년대를 거치는 동안 다카하마는 여러 이탈리아 업체들과 작업하면서 수많은 가구를 만들었는데, 그중 1979년에 조명 회사 시라에서 나온 전등은 콤파소 도로상을 받았다. 팽팽하게 당긴 천을 씌워 창호지 등롱 같은 느낌을 준 이 전등은 다카하마가 일본 출신이란 사실을 잘 보여 주었다. 다나베 레이코도 건축을 공부하다가 인테리어와 가구 디자인 분야로 전향했다. 앞서 야나기가 그랬듯이 다나베도 성형 합판을 즐겨 사용했으며, 그가 만든 「무라이Murai」 의자는 가장 뛰어난 성형 합판 작품 중 하나로 인정받고 있다. 야나기와 마찬가지로 다나베의 작품들도 일본의 전통과 서구의 모더니즘이라는 두 세계를 아우르면서 당시 일본의 현대적 디자인을 선도하는 새로운 세대의 진면목을 보여 주었다.

그러나 이 영웅적 세대의 한 축으로서 일본의 현대 가구 디자인을 발전시킨 가장 유명한 선구자는 인테리어-가구 디자이너인 구라마타 시로倉俣史朗(1934~1991)였다. 사실 현대적인 스타일 작품으로 해외에서 인정받고 추앙받은 최초의 일본 디자이너는 구라마타였다고 한다. 하지만 앞서 언급한 디자이너들과 달리 그의 작품에서는 일본의 전통 미학과 공예술을 서구의 현대적 감각과 제작 기법에 접목하려는 의도가 크게 두드러지지 않았다. 물론 서양에서 건너온 새로운 소재, 특히 금속과 플라스틱을 사용해 일본의 미적 전통과 형태를 기반으로 융합하는 작업도 했지만, 전후 일본 디자인에 기여한 구라마타의 작품들은 개인주의 성향이 짙었다. 디자인과 미술의 경계 지대에서 작업한 구라마타는 모더니즘 디자인의 〈세련미〉를 넘어 새로운 포스터모더니즘 기법을 수용하고자 했으며 형태와 소재, 이미지를 다양한 방식으로 결합하여 자신의 사상과 관심사를 표현했다.

디자이너로 전향하기 전에 도쿄에서 목공예를 배우고 가구 제작에 주력했던

구라마타는 이후 인테리어 디자인을 공부하는 동안 서구에서 발전한 디자인 개념들을 두루 섭렵했으며, 그것들을 가장 먼저 적용한 작품은 마쓰야Matsuya 백화점의 인테리어 부서 디자인이었다. 1965년에 자신의 스튜디오를 연 구라마타는 수많은 프로젝트에 참여하면서 금세 유명해졌다. 그로부터 1991년에 사망할 때까지 수십 년간 180여 개 가구를 포함하여 엄청나게 많은 작품을 남겼다. 또한 디자이너로 활약하는 동안 수많은 상점 인테리어를 디자인했는데, 특히 패션 디자이너였던 미야케 잇세이를 위해 파리와 도쿄, 뉴욕에 만든 부티크들이 유명하다. 마쓰야 백화점의 경우처럼 철망을 활용하거나 테라초[1]를 간 것이 특징인 이들 인테리어는 엄청난 재능을 가진 두 디자이너를 한자리에 모이게 했다. 아쉽게도 그것들은 한시적인 공간이었지만, 미야케 잇세이는 그런 한시적인 본질을 즐겼기에 상업 공간과 함께 사라지는 디자인을 괘념치 않았다.

구라마타의 인테리어 작품에 표출된 사상과 개성은 가구 디자인에도 반영되었다. 서랍이 여러 개 달린 불규칙한 형상의 문갑을 1970년에 발표하면서부터 구라마타는 다양한 가구를 만들었는데, 1980년대 중반에 나온 안락의자 「하우 하이 더 문How High the Moon」[2]은 그에게 명성을 가져다주었고, 테네시 윌리엄스Tennessee Williams의 희곡 『욕망이라는 이름의 전차A Streetcar Named Desire』의 주인공이 꽂은 코르사주에서 영감을 얻은 「미스 블랜치Miss Blanche」는 하나의 가구에 투명성과 공간 표현, 이야기를 담아내는 이 디자이너의 솜씨가 집약된 작품이었다. 다재다능한 디자이너였던 구라마타는 꽃병과 우산 보관대 등 광범위한 분야에서 작품을 양산했다. 구라마타의 업적은 일본 디자인을 세계에 알린 것만이 아니었다. 일본이 세련되고 혁신적인 첨단 전자 제품만 생산하는 나라가 아니라 건축과 인테리어 디자인, 패션 분야에서도 탁월할 수 있음을 보여 주었으며, 덕분에 일본의 디자이너들은 자국의 미적 전통과 서구의 현대성을 결합할 기회를 얻었다. 이동성과 융통성, 일상생활의 가치를 중시하는 뿌리 깊은 전통이 오디오와 비디오

1 　대리석 따위의 부스러기를 다른 응착재와 섞어 굳힌 뒤에 표면을 닦아 대리석처럼 만든 돌.
2 　듀크 엘링턴의 동명 재즈곡 제목에서 따온 이름.

장비, 자동차 제품을 구현하는 일본 디자인의 자양분이었다면 공예에 바탕을 둔 분야인 건축과 인테리어 디자인, 패션, 직조, 도예는 또 다른 일본의 전통들, 특히 1980년대 초반부터 세계적으로 각광받은 인테리어 디자인 스타일인 선불교에서 영감을 얻은 탐미적 미니멀리즘과 직접적인 연관이 있었다. 더욱 장식적이고 복잡한 포스트모더니즘의 형상과 이미지가 대두되는 상황에서 이 네오모던 스타일은 시대의 도전 앞에서 끈질기게 명맥을 이어 왔으며, 점점 더 변화에 민감해져 가는 세상에 안정감을 부여했다. 1973년에 스기모토 다카시杉本貴志(1945년생)는 슈퍼 포테이토 Super Potato를 설립했다. 그때부터 오늘날까지 이 디자인 팀은 천연 소재, 특히 나무와 화강암을 집중적으로 활용한 작고 놀라운 공간을 창조해 냈다. 가장 최근에는 서울의 파크 하얏트 호텔의 인테리어 디자인을 담당했다.

　　19세기 후반에 처음으로 서구에 알려진 일본의 미니멀 인테리어는 20세기 후반과 21세기를 거치면서 자신의 새로운 역할을 발견했다. 〈실제〉보다 〈가상〉을 선호하는 디지털 세상의 발전과 공존하는, 실은 그것을 상쇄하는 〈새로운 물질성〉의 차원에서 일본의 인테리어는 서구 문화에서 사라진 모든 것을 대변했으며, 혼돈으로 점철된 세상에 새로운 고요와 평온이 출현할 기회를 의미했다. 일본 안에서 건축가와 가구 디자이너 모두 그 가능성을 수용했다. 예컨대 1981년에 설립된 우치다 시게루內田繁의 스튜디오 80은 야마모토 요지山本耀司와 미야케 잇세이의 부티크 인테리어를 비롯해 충격적인 미니멀 인테리어를 다수 선보였다. 전통적 공간 개념을 바탕으로 우치다는 차를 마시는 새로운 방법을 소개하고 수많은 다실을 만들어 냈다.

　　현대 일본 건축의 역사는 1945년 이후 일본 디자인의 역사와 닮은 꼴이었다. 이를 주도한 것은 단게 겐조를 필두로 그의 밑에서 공부했거나 그와 함께 작업한 여러 거물 건축가들이었다. 구라카와 기쇼黒川紀章(1934~2007), 이소자키 아라타磯崎新(1931년생), 마키 후미히코槇文彦(1928년생), 다니구치 요시오谷口吉生(1937년생), 시노하라 가즈오篠原一男(1925~2006),

미야와키 마유미宮脇檀(1936~1998), 히로시 하라原広司(1936년생), 이토 도요伊東豊雄(1941년생), 안도 다다오(1941년생)가 그들이다. 또한 일본 현대 건축의 주역들이 각종 디자인 프로젝트에 참여하면서 현대 일본 디자인 발전에도 지대한 영향을 끼쳤다.

에쿠안과 미야케, 구라마타가 속한 영웅적 세대의 일원이었던 이소자키 아라타 역시 그러한 맥락에서 가장 잘 알려진 인물 중 한 사람이다. 예컨대 이소자키의 「메릴린Marilyn」(1973) 의자는 그가 지극히 흠모하는 스코틀랜드 건축가이자 디자이너인 찰스 레니 매킨토시Charles Rennie Mackintosh에게 크나큰 영향을 받은 작품으로, 순식간에 일본 현대 디자인의 상징이 되어 버린 이 의자 덕분에 이소자키는 국제적으로 활동하는 다작 건축가로서만이 아니라 디자이너로서도 명성을 얻었다.

전쟁 발발 이전에 태어난 또 다른 건축가 겸 디자이너인 구로카와 마사유키黒川雅之(1937년생)는 나고야 공과 대학 건축학과를 졸업하고 1967년에 자신의 건축 사무소를 열었다. 지난 40여 년간 그가 만들어 낸 몇몇 제품은 일본에서 가장 장수한 디자인이었다. 가구에서부터 벽시계, 손목시계, 조명 기구, 술잔, 날붙이, 장신구에 이르기까지 그의 작품은 모두 가나자와 지역의 문화와 공예 전통에서 깊은 영향을 받았다. 1970년대 중반에 구라카와가 스테인리스 스틸과 고무로 만든 책상 소품들, 특히 재떨이와 보관함, 펜은 일본 전통 공예의 미니멀 기법이 집약된 것이었다. 1970년대와 1980년대를 거치는 동안 건축과 인테리어 디자인, 공산품 디자인, 가구 디자인, 패션과 직물 공예의 경계가 허물어지면서, 일본 전통 공예와 디자인의 바탕이었던 통합 디자인 환경, 즉 〈게잠트쿤스트베르크Gesamtkunstwerk〉[3]의 개념은 더욱 확장되었다. 내부 공간에 들어 있는 가장 작은 사물들이 그 공간을 규정한다는 생각은 일본의 전통 인테리어에서 비롯된 것이며, 예컨대 연필이 담긴 공간만큼 연필에도 관심을 기울여야 한다는 뜻이다. 바로 이런 정신을 바탕으로

3 19세기 말 작곡가 바그너에 의해 정립된 개념으로 〈모든 예술 분야의 종합〉을 뜻하는 총체 예술을 말한다. 즉 음악, 미술, 건축, 시, 연극 등 각 분야의 예술가들이 서로 협력하여 하나의 독자적인 작품을 만드는 것이다.

구라마타와 우치다가 미야케 잇세이와 작업하면서 부티크 의상이 배치될 놀라운 상업 공간을 많이 만들어 낸 것이다. 1980년대에 이런 공동 작업이 점차 늘어나면서 패션 디자이너, 건축가, 인테리어 디자이너, 제품 디자이너가 협업하는 프로젝트가 무수히 등장했다.

　　1980년대 초반 일본에서는 제품 디자인과 건축, 인테리어 디자인의 경계가 흐려지기 시작하면서 혁신적 작품이 속속 등장했는데, 이들은 전통을 존중함과 동시에 새로운 기술이 선사하는 미래의 가능성을 수용하면서 전통을 초월하고자 했다. 반면 다른 디자인 분야들, 특히 도예는 더욱 굳건히 전통을 고수했다. 하지만 그런 분야에서도 상당한 혁신이 이루어졌다. 이런 상황에서 1974년에 등장해 줄곧 생산된 고마쓰 마코토小松誠(1943년생)의 도자기로 만든 「크린클 슈퍼 백Crinkle Super Bag」은 공예 전통과 매스미디어와의 만남이 반영된 작품이었다. 일본은 대중적이고 일상적인 것을 늘 수용하면서도 장인의 기예를 중시했으며, 고마쓰의 작품들은 그런 조화로움을 전후 시대로까지 확장시켰다. 한때 스웨덴의 구스타브스베리 도자기 회사에서 일했던 고마쓰는 가정과 사회의 일상생활을 편리하게 해주는 물건을 만들고 싶다고 말했다.

1980년 이후의 디자인

1980년대 일본에는 현대적인 디자인이 완전히 자리를 잡았으며, 일본의 건축과 인테리어 디자인, 첨단 전자 제품, 공예품, 직물, 패션, 그래픽 디자인이 전 세계 디자인 잡지와 국제 전시회에 널리 소개되면서 일본 디자인의 국제적인 위상은 점점 높아졌다. 무엇보다 중요한 것은 20세기 초에 뿌리를 내린 전통에 발맞춰 일본 디자이너들이 계속 서구로 건너가 그곳에서 작업하고 공부했다는 점이다. 서구의 디자이너들도 일본의 뿌리 깊은 전통을 이해하고 새로운 기술이 제공한 기회를 전폭적으로 수용한 일본 디자인 문화의 활기찬 분위기 속에서 일하고자 동쪽으로 기수를 돌렸다. 세계화의 확장은 더 이상 그 무엇도 ― 디자인 역시 ― 한

에쿠안 겐지
마개가 있는 간장병, 1961년
일본, 기코만
유리, 플라스틱
뉴욕, 현대 미술관

하스이케 마키오
변기용 솔, 1976년
이탈리아, 게디Gedy
ABS 플라스틱, 고무
뉴욕, 현대 미술관

후카사와 나오토
휴대폰, 2003년
일본, KDDI
뉴욕, 현대 미술관

후카사와 나오토
휴대용 텔레비전 「8인치 LCD」, 2003년
일본, 플러스마이너스제로, 아이오10

에쿠안 겐지
오토바이 「YA-1」, 1955년
일본, 야마하

에쿠안 겐지
오토바이 「Y125모에기Y125-MOEGI」, 2011년
일본, 야마하

겐모치 이사무
안락의자, 1958년
일본, 야마카와 라탄Yamakawa Rattan
등나무
도쿄, 무사시노 미술 대학 도서관

이사무 노구치, 겐모치 이사무
대바구니 의자, 1950년
겐모치 디자인
대나무, 철
롱아일랜드시티, 노구치 뮤지엄

겐모치 이사무
안락의자 「가시와도」, 1961년
일본, 덴도 목공Tendo Mokko
옻칠한 일본 측백나무
필라델피아, 필라델피아 미술관

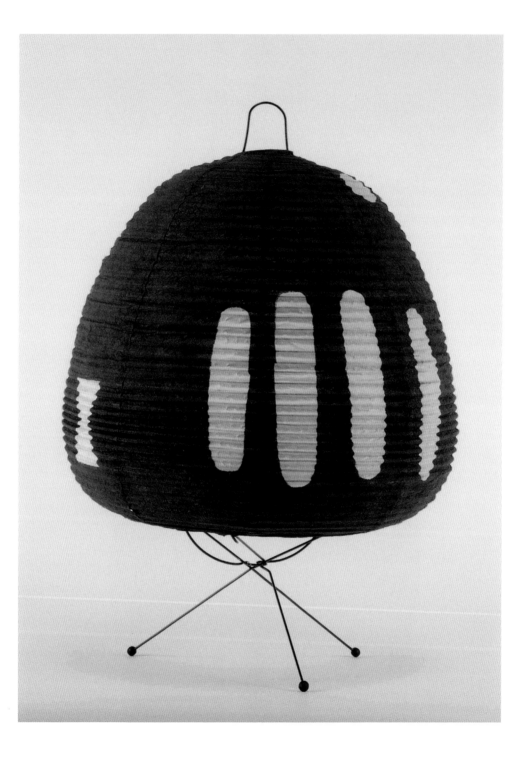

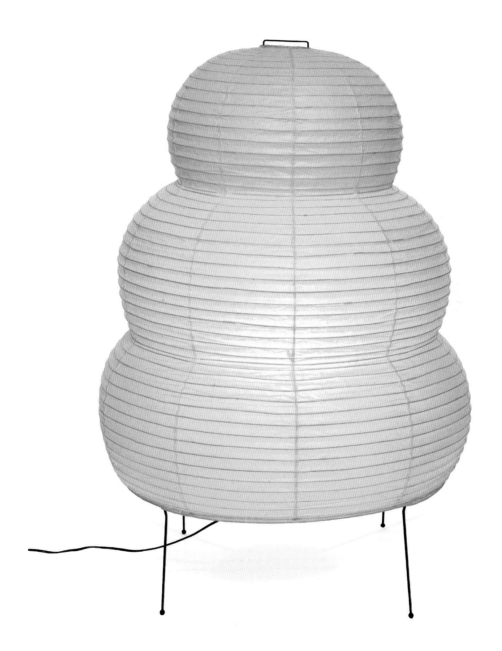

이전 페이지

이사무 노구치
전등 「아카리 1AGAkari 1AG」,
1960년
닥나무 종이, 강철
파리, 장식 미술 박물관

이사무 노구치
전등 「아카리 25N」, 1960년
닥나무 종이, 강철
파리, 장식 미술 박물관

야나기 소리
적층식 의자 「엘러펀트 스툴」, 1954년
일본, 고토부키Kotobuki
폴리에스테르, 유리 섬유
파리, 장식 미술 박물관

야나기 소리
의자 「버터플라이 스툴」, 1956년
일본, 덴도 목공
베니어합판, 금속
뉴욕, 현대 미술관

다나베 레이코
스툴, 1961년
일본, 덴도 목공
베니어합판
뉴욕, 현대 미술관

구라마타 시로
이동식 서랍장「사이드 2」, 1970년
일본, 후지코Fujiko,
이탈리아, 카펠리니(1986년 이후부터)
파리, 국립 현대 미술관-퐁피두 센터

구라마타 시로
안락의자「하우 하이 더 문」, 1986년
스위스, 비트라
니켈강
런던, 빅토리아 앤 앨버트 박물관

다음 페이지

구라마타 시로
안락의자「미스 블랜치」, 1988년
일본, 이시무라Ishimura
종이꽃, 아크릴, 알루미늄
뉴욕, 현대 미술관

구라마타 시로
깃털이 있는 아크릴 스툴, 1988년
일본, 이시무라
아크릴, 알루미늄, 깃털
파리, 장식 미술 박물관

구로카와 마사유키
펜, 1992년
일본, 후소 고무 인더스트리Fuso Gomu Industry
합성 고무, 스테인리스강
뉴욕, 현대 미술관

구로카와 마사유키
재떨이, 1973년
일본, 후소 고무 인더스트리
합성 고무, 스테인리스강
뉴욕, 현대 미술관

이소자키 아라타
의자 「메릴린」, 1973년
일본, 덴도 목공
염색 목재, 내장재, 폴리우레탄

마키 미쓰오
샤프 펜슬과 볼펜, 1980년
일본, 플래티넘Platinum
스테인리스강
뉴욕, 현대 미술관

고마쓰 마코토
도자기 「크린클 슈퍼 백」, 1974년
일본, 세라믹 재팬Ceramic Japan
자기
뉴욕, 현대 미술관

나라의 울타리 안에 가두어 둘 수 없다는 뜻이었으며, 이렇게 국경을 넘나드는 일이 잦아지면서 하이브리드 문화가 움트기 시작했다. 디자인 분야에서 이런 하이브리드 경향은 창의와 혁신을 촉진하는 배경으로 작용했다. 그 결과 점점 더 많은 일본 디자이너가 고국을 떠나 한동안 해외에서 작업하려 했고, 대부분 훗날 세계에 대한 지식을 한 아름 안고 돌아왔다. 물론 일본 디자이너들의 해외 진출은 새삼스러운 일이 아니었다. 앞서 보았듯이 두 차례 세계 대전 사이에도 서양으로 건너가 현대 유럽의 대가들 밑에서 수련한 일본 디자이너들이 많았다.

1945년 이후에는 미국과 스칸디나비아 반도의 여러 국가도 이들의 목적지가 되었지만, 일본 디자이너들의 순례지 명단 맨 꼭대기는 역시 이탈리아였다. 앞서 이야기했듯이, 맨 처음 그들의 관심을 끈 것은 1950년대의 밀라노 트리엔날레였다. 가구 디자이너 다카하마 가즈히데는 1957년 밀라노 트리엔날레를 보러 갔다가 아예 거기 눌러앉았다. 몇 년 뒤 그가 머무는 이탈리아로 하스이케 마키오가 찾아왔다. 1963년에 밀라노로 건너와 5년 뒤 거기서 자신의 회사를 차린 하스이케는 그 전까지 수많은 일본 기업과 손잡고 일했는데, 세이코와 일하던 시절인 1964년에는 도쿄 올림픽 기념 시계를 디자인했다. 이탈리아로 터를 옮긴 그는 처음 몇 년간 로돌포 보네토를 비롯한 여러 디자이너 밑에서 일하다가 마침내 자신의 회사를 세웠다. 1980년대 초반에 하스이케가 설립한 MH 웨이는 디자인과 제조 분야를 넘나드는 작업을 했고, 특히 그가 디자인한 다양한 플라스틱 서류 가방은 엄청난 인기를 끌었다. 또한 그림을 넣고 다니는 PVC 재질의 「줌Zoom」통도 큰 성공을 거두었다. 여기서 필연적으로 대두되는 의문은 과연 하스이케의 디자인을 〈일본적〉이라고 할 수 있느냐이다. 그의 작품에는 일본 전통에서 깊은 영향을 받은 미학적 특성 ─ 순수함, 명징함, 단순함, 투명성, 이동성, 소재에 대한 애정 ─ 이 선명하게 드러난다. 하스이케가 디자인한 일련의 책상 소품 ─ 펜과 필통, 다이어리 등등 ─ 역시 1990년대에 세계적으로 성공을 거둔 브랜드인 〈무인양품〉에서 선보인 단순한 생활용품과 공통점이 많다.

크게 성공한 또 다른 디자이너 기타 도시유키喜多俊之(1942년생)도 1975년에 이탈리아로 건너가 명성을 얻었다. 오사카의 나니와 디자인 대학을 졸업하고 1967년에 자신의 디자인 스튜디오를 연 그는 1969년부터 줄기차게 이탈리아의 여러 기업과 함께 작업했다. 기타의 첫 이탈리아 디자인 작품인 유명한 「윙크Wink」 의자는 1980년에 카시나에서 출시되었다. 이 의자의 화사한 색깔과 〈미키마우스 귀〉는 서구 대중문화 취향을 드러냈지만, 그 유연성과 융통성은 일본 전통에서 영감을 얻었다고 할 수 있다. 「윙크」의 성공 이후, 기타는 일련의 일본풍 조명 기구를 디자인했으며 이탈리아에서 활동하는 동안 일본의 전통 공예 — 제지, 칠기, 대나무 공예, 광주리 제조술 — 보존을 위한 캠페인을 벌였다.

이소자키 아라타가 참여했던 1981년 제1회 밀라노 멤피스 그룹 전시회는 일본 디자이너들이 이탈리아에서 일한 역사의 정점을 찍은 순간이었다. 이탈리아의 베테랑 디자이너 에토레 소트사스가 이끈 실험적 디자인 집단 멤피스 그룹은 당대 디자인 언어를 혁신하려 했다. 소트사스의 막역한 친구였던 이소자키뿐만 아니라 구라마타와 우메다 마사노리梅田正徳(1941년생)도 초청을 받아 이 모험에 동참했다. 이 전시회에서 가장 혁신적이었던 그들의 작품은 일본이 더 이상 유럽의 선구적 디자인을 뒤쫓는 수준이 아니라 이제는 어깨를 나란히 하고 있으며, 심지어 앞지를 수도 있음을 보여 주었다.

사실 일본 디자인은 밀라노까지 가지 않아도 이미 〈포스트모던〉한 상황이었다. 자국 내에서 벌어지는 사회적, 문화적, 기술적 변화가 1980년대 일본을 급격한 변모의 나라로 재촉했기 때문이다. 공예를 기반으로 하는 〈고급〉 제품의 발달과 더불어, 당시 일본에는 대중문화와 연계된 제품을 선호하는 새로운 소비 집단이 등장하고 있었다. 젊은 여성을 타깃으로 삼은 알록달록한 가전제품 옆에 스기야마 도모유키杉山知之(1954년생)의 「버블 보이Bubble Boy」 스피커나 그래픽 디자이너 소라야마 하지메空山基(1947년생)의 로봇 강아지 「아이보AIBO」 같은 귀여운 제품이 진열되었고, 플라스틱 음식 모형이나 이름 모를 신기한 전기 제품 같은

물건들이 상점 진열대뿐만 아니라 생활 전반에 넘쳐 나기 시작했다. 점점 더 많은 가정용품이 라이프스타일 개념과 연계되었고, 1950년대 미국 가정을 따라가듯이 세탁기에서부터 텔레비전 수상기까지 다양한 제품에 파스텔 색조가 쓰였다. 1986년에 나온 샤프의 「QT50」 휴대용 라디오카세트는 젊은 여성과 주부를 노리는 제품의 특징이 된 분홍색을 비롯한 갖가지 연한 색이 들어가 있었다. 심지어 카메라도 그랬는데, 특히 캐논의 「스내피Snappy」 시리즈는 화려한 색상으로 유명했다. 대중의 요구를 충족시키는 〈값싸고 명랑한〉 각종 디자인 제품과 이미지들 ─ 만화, 다마고치, 닌자 거북이 등등 ─ 이 일본의 유서 깊은 전통을 지탱하는 다른 물건 및 공간과 공존하는 상황은 오랜 세월 일본에 자리 잡고 있던 두 가지 물질문화의 공존이 지속되었음을 의미한다. 1980년대 내내 이어진 일본 디자인의 이런 현상은 〈포스트모던〉으로 규정되었다. 그로 인해 새로운 디자인 가치가 시장에 진출하여 새로운 소비문화를 창출했다. 당시 유행한 이탈리아 가구나 공산품을 라이프스타일과 접목시킨 광고들은 〈휴일〉이나 〈휴식〉 같은 카피로 소비자들에게 일보다 여유를 중시하는 새로운 라이프스타일을 선사하겠다고 유혹했다. 포스트모던 디자인에서 일본은 세계를 선도했고, 서구의 국가들은 일본을 흉내 냈다. 그 바탕에 깔린 차별화된 고품질 전략은 끊임없이 변하는 다양한 취향에 부응할 수 있게 해주었으며, 이는 일본의 소비재 생산에 도입된 유연한 공정 덕분이었다. 물론 첨단 자동화 생산 설비가 있었기에 가능한 일이었다.

1990년 이후의 디자인

그러나 1990년대에 몰아친 경기 침체는 일본 제조업과 디자인의 판도를 결정적으로 바꿔 놓았다. 전후에 일본 디자인 문화를 부흥시키고 세계 시장을 지배하게 된 거대 제조사들을 탄생시킨 근간인 〈경제 기적〉이 쇠락의 길로 접어들자 이전과는 다른 새로운 감성이 전면에 등장했다. 덧없이 소비되는 제품과 경박한 대중문화에서 더욱 보편적이고 공예에 기반을 둔 디자인 쪽으로 추가 기운 것이다. 그 중요성이

기타 도시유키
긴 의자 「윙크」, 1980년
이탈리아, 카시나
발포 폴리우레탄, 데이크론, 강철
필라델피아, 필라델피아 미술관

기타 도시유키
긴 의자 「윙크」, 1980년
이탈리아, 카시나
발포 폴리우레탄, 데이크론, 강철
뉴욕, 현대 미술관

이소자키 아라타
캐비닛 「후지Fuji」의 데생 초안, 1981년
런던, 빅토리아 앤 앨버트 박물관

이소자키 아라타
캐비닛 「후지」, 1981년
이탈리아, 멤피스
목재

스기야마 도모유키
스피커 「버블 보이」, 1986년
일본, 이낙스Inax
세라믹
뉴욕, 현대 미술관

새로이 부각된 건축과 인테리어 디자인은 자신의 뿌리가 일본의 전통에 있음을 새삼 자각했다. 디자이너가 회사의 일원으로 이름 없이 존재하던 관행 대신 서구의 풍토를 본받아 디자이너를 창조적이고 시적인 능력을 지닌 예술가로 떠받드는 새로운 디자이너 중심 문화가 자리를 잡았다. 1990년대에 등장한 신세대 디자이너들은 대부분 구라마타와 미야케처럼 1960년대와 1970년대에 두각을 나타낸 전 세대의 영웅적 디자이너들에게 배우고 그들과 함께 작업한 세대였다. 1980년대에 성행한 공동 디자인 작업, 예컨대 구라마타와 이소자키, 텍스타일 디자이너 아라이 준이치新井淳一(1932년생)의 협업은 1990년대에 활동한 신세대 디자이너들에게 영감을 주었다. 그리고 1991년 당시 구라마타의 때 이른 죽음은 일본뿐만 아니라 전 세계 디자인 업계가 일본 디자인의 뿌리를 반추하고 그 미래를 고찰하는 계기가 되었다. 구라마타의 작품 세계와 1950년 이후 일본 디자인 전반을 화두로 이 무렵에 열린 각종 회고전과 전시회는 일본 디자인의 현주소를 평가하는 이상적인 기회를 제공했다. 이미 오래전에 시작된 국제화와 세계화의 속도는 1990년 이후 더욱 빨라졌으며, 동서양의 디자이너들이 국경을 넘나드는 일도 크게 증가했다. 더욱 더 많은 일본 디자이너가 해외에서 작업하다가 대부분 나중에 고국으로 돌아왔고, 서구의 건축가와 디자이너들이 일본으로 건너와 창조적 활동을 하는 사례도 점점 늘었다. 영국의 나이절 코츠, 재스퍼 모리슨, 조지 소든George Sowden, 존 포슨, 노먼 포스터Norman Foster, 론 아라드를 비롯해 이탈리아의 에토레 소트사스, 미켈레 데 루키, 알도 로시Aldo Rossi, 그리고 오스트레일리아의 마크 뉴슨, 프랑스의 필리프 스타크가 일본에서 활동했다.

　　1990년 이후 일본 디자인의 가장 강력한 분야였던 공산품 디자인은 기업 중심 문화가 기운 시대에 새로운 국면으로 접어들었다. 두각을 드러내기 시작한 개별 디자이너들은 첨단 전자 제품에서부터 조명 기구와 가구에 이르기까지 점점 더 운신의 폭을 넓혀 갔다. 일부 기업들은 여전히 자체 디자인 팀을 운영하면서 승승장구했는데, 마쓰다 자동차와 캐논이 대표적이었다. 이 시기에 등장한 새로운

공산품 디자이너들은 공예를 기반으로 한 선배 디자이너들 — 예컨대 1960년대에 단순한 금속 식기류를 창조한 한유 미치오羽生道雄(1933년생) — 의 발자취를 좇아 첨단 기술보다는 일본 전통 공예에 더욱 관심을 기울였다. 1940년대에 태어난 디자이너 중 한 사람인 다코아카 슌(1947년생)은 1980년대 초반에 자명종을 디자인했고 다자와 히로유키(1948년생)는 재생지로 만든 스노체인과 인명 구조용 널판 등으로 디자인 발전에 기여했다. 가와사키 가즈오川崎和男(1949년생)도 강렬한 사회적 메시지가 담긴 디자인으로 중대한 영향을 끼쳤다. 초기에 도시바에서 경력을 쌓아 가던 그는 1977년에 자동차 사고를 당한 뒤 휠체어 신세를 지게 되었다. 이 사고로 인생이 달라진 가와사키는 자신이 쓸 티타늄 휠체어를 만들며 얻은 영감으로 공산품 디자인에 특별한 목적을 부여하기 시작했다. 자신의 신체적 요구에 면밀히 부합하는 휠체어를 디자인함으로써 비슷한 문제를 가진 다른 사람들에게 도움을 줄 기능적 디자인을 창조할 수 있으리라 생각했다. 그리하여 1979년에 가와사키 가즈오 프로덕트 디자인 회사가 설립되었다.

이들보다 10여 년 늦게 태어난 세대의 공산품 디자이너 중에는 1980년대 후반에 독특한 스피커를 만들어 낸 고즈 히로아키(1959년생), 패션과 공산품 디자인의 경계를 넘나든 쓰마라 고스케(1959년생)가 있었다. 하지만 이 세대에서 가장 큰 성공을 거두고 가장 큰 영향을 끼친 디자이너는 단연 후카사와 나오토(1956년생)이다. 1989년에 그는 세이코에서의 일을 접고 샌프란시스코로 건너가 디자인 회사에 들어갔는데, 머지않아 이 회사는 디자인 이노베이션 기업인 아이디오가 되었다. 1996년에 고국으로 돌아온 후카사와는 그 유명한 디자인 회사의 일본 지사를 설립하고 거기서 6년 동안 일했으며, 2003년에 자신의 회사를 세우고 일본을 대표하는 공산품 디자이너 중 한 사람이 되어 다양한 일을 했는데, 무인양품의 크리에이티브 디렉터로도 활동했다. 이듬해 가정용품 브랜드인 플러스마이너스제로를 런칭하고 무인양품을 통해 발표한 벽걸이 CD 플레이어와 휴대 전화, 그 밖에도 많은 제품 — 가습기를 비롯한 다양한 가정용품과 가구들 —

은 후카사와에게 수많은 디자인상을 안겨 주었다. 그의 철학은 일상생활을 더욱 아름답고 편리하게 해주는 것이 참된 디자인이라는 일본 전통 미학에 뿌리를 두고 있다. 후카사와는 일본인들이 사물과 환경의 관계를 사물 그 자체보다 중시한다면서, 자신도 더 이상 흥미로운 형상에 집착하지 않고 사물과 환경의 관계에 초점을 맞춘다고 했다.

브랜드가 없고 광고도 하지 않는 제품 판매가 경영 철학인 소매품 회사 무인양품은 1980년에 일본에서 설립될 당시 고작 40가지 물건만 팔았다. 그 후 전 세계적으로 엄청난 성공 신화를 쓴 이 회사는 최근 사무용품과 수납용품, 의료, 식품 등등의 기존 분야에 더해 카페와 가정용품, 주택 건설 분야로까지 사업 영역을 다각화했다. 또한 브랜드 없는 제품을 표방하면서도 값싸고 질 좋은 물건을 생산하며 확고한 환경 친화적 인식을 바탕으로 색상 활용을 최소로 제한하는 뚜렷하고 단순한 미학을 추구한다. 이러한 방침을 수립한 사람은 무인양품의 첫 아트 디렉터이자 그래픽 디자이너였던 다나카 잇코田中一光(1930~2002)와 인테리어 디자이너였던 스기모토 다카시였다. 2001년에 아트 디렉터가 된 하라 겐야原研哉(1958년생)는 그 개념을 21세기에 맞도록 발전시켰다.

비록 무인양품의 제품은 따로 브랜드가 없지만, 지금껏 이 회사는 국제적으로 명성이 높은 수많은 디자이너와 함께 작업했다. 앞서 거론한 후카사와 나오토는 지금껏 이 회사와 긴밀한 관계를 이어 왔고, 영국 디자이너 재스퍼 모리슨의 작품은 무인양품이 판매하는 단순한 제품들과 강한 공감대를 형성하고 있다. 밀라노에 기반을 둔 영국 디자이너 제임스 어빈James Irvine과 독일 디자이너 콘스탄틴 그리치치도 무인양품의 제품을 디자인했다. 2008년에 무인양품에서 출시된 벽시계를 디자인한 모리슨은 다른 일본 기업들과도 협업을 많이 했는데, 마루니Maruni에서 나온 의자 「라이트우드Lightwood」(2011)와 「오이겐Oigen」(2012)이라는 이름으로 발표된 일련의 무쇠 부엌용품이 그의 작품이다. 후자는 일본 고유의 공예 전통을 수호하고자 설립된 조직인 재팬 크리에이티브Japan Creative를 위해 디자인한 것으로, 일본의 전통 미학,

특히 미적 단순성과 치열한 장인 정신, 디테일을 중시하는 풍토에 빚진 바가 크다.

　　　　1960년대와 1970년대에 태어난 젊은 세대 공산품 디자이너 중 한 사람인 야마나카 가즈히로山中一宏(1971년생)는 2000년대 초반에 다양한 전등을 만들어 냈으며, 요시오카 도쿠진吉岡徳仁(1967년생)은 오늘날 일본에서 가장 혁신적인 젊은 디자이너 중 한 명이다. 구와사와 디자인 스쿨을 졸업한 그는 구라마타와 미야케 밑에서 작업하는 동안 많은 매장 인테리어를 디자인했고 1992년에는 프리랜서로 나섰으며 10년 뒤 밀라노에서 데뷔했다. 여러 분야를 넘나드는 디자이너인 요시오카는 매장 디자인을 전시장 디자인, 가구 디자인과 조화시킨다. 그는 첨단 기술을 즐겨 사용하는데, 특히 광섬유를 이용한 세련된 빛의 활용이 돋보인다. 요시오카의 디자인은 대부분 일종의 설치 작품이다. 그의 대표작 「허니 팝Honey Pop」 의자는 벌집 구조 종이로만 만들어졌다. 그가 말하기를, 〈나는 후광이 느껴지는 사물을 좋아한다. 마음에 울림을 주는 것, 영혼을 깨우는 것, 정서적 감흥을 불러일으키는 것을 좋아한다.〉 요시오카는 자신의 디자인 철학을 일본 요리에 비유하는데 준비 과정의 노고가 감춰진 단순한 모양새 때문이다. 그 밖에도 여러 자동차 회사들 ― 도요타, 푸조, BMW 등등 ― 의 공간 디자인을 비롯해, 카시나와 드리아데, 카르텔 같은 이탈리아 회사의 가구 디자인도 그의 작품이다. 또한 조명과 가구 제조 회사인 야마기와Yamagiwa를 위해 「도후Tofu」(두부)라는 이름의 조명도 디자인했다. 공간과 빛에 대한 요시오카의 관심은 가구를 고정된 사물이 아니라 유동적인 존재로 새롭게 인식하게 해준다. 그의 광학 유리 프로젝트 중에는 〈작품 위에서 물이 내리면 함께 사라지는 듯한 의자〉로 유명한 「워터폴Waterfall」(2005~2006)도 있다. 요시오카는 이런 디자인 철학을 설치 작업에도 응용하고 있으며, 렉서스Lexus와 스와로브스키Swarovski의 매장을 비롯해 밀라노 가구 박람회의 모로소 전시장 등이 그의 작품이다. 2008년 도쿄 21_21 디자인 사이트에서 열린 「세컨드 네이처Second Nature」(요시오카가 전시 감독을 맡음) 전시회에서 그는 〈천연 크리스탈 의자〉라는 설명이 달린 「비너스Venus」(2008)를 공개했는데, 이 의자는

투명 디자인의 게임 콘솔
「게임 보이 포켓Game boy Pocket」, 1996년
일본, 닌텐도Nintendo
파리, 국립 조형 예술 센터/국립 현대 미술 재단

가정용 안드로이드 로봇
「SDR-3X」, 2000년
높이 50센티미터
일본, 소니

가정용 애완견 로봇
「아이보 RS100 AIBO ERS 110」, 1999년
일본, 소니

후카사와 나오토
벽걸이 CD 플레이어 「CD-1」, 1999년
일본, 무인양품
파리, 국립 조형 예술 센터/국립 현대 미술 재단

オーク材ラウンジアームチェア
7118438 　税込40,950円
背部・座面：積層合板、オーク材突板
脚部：オーク積層材・ポリウレタン樹脂塗装
※積み重ねて収納できます。

積み重ね時

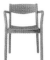

オーク材ダイニングアームチェア
7112619 　税込30,450円
背面・座面：積層合板、オーク材突板
脚部：オーク積層材・ポリウレタン樹脂塗装
※積み重ねて収納できます。

積み重ね時

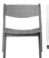
積み重ね時

オーク材ラウンジチェア
6652939 　税込27,300円
幅60×奥行62×高さ68.5(座面高41)cm
背面・座面：積層合板、オーク材突板
脚部：オーク積層材・ポリウレタン樹脂塗装
座面が低く、くつろいで座れる一人がけのチェアです。リビングだけでなく、書斎や寝室にもお使いいただけます。
※積み重ねて収納できます。

積み重ね時

オーク材ダイニングチェア
6606475 　税込19,950円
幅49×奥行47.5×高さ75.5(座面高44.5)cm
背面・座面：積層合板、オーク材突板
脚部：オーク積層材・ポリウレタン樹脂塗装
脚部に曲げ木を使用し、座面も座ったときに収まりの良い曲線に仕上げています。
※積み重ねて収納できます。

オーク材ラウンジチェア用シートクッション
3 6777182 ベージュ 　税込6,825円
4 6777199 ブラウン 　税込6,825円
幅52.5×奥行52.5×厚さ2cm
[洗濯不可]
オーク材ラウンジチェア専用のクッションです。

オーク材ダイニングチェア用シートクッション
5 6777045 ベージュ 　税込4,725円
6 6777052 ブラウン 　税込4,725円
幅42.5×奥行42.5×厚さ2cm
[洗濯不可]
オーク材ダイニングチェア専用のクッションです。

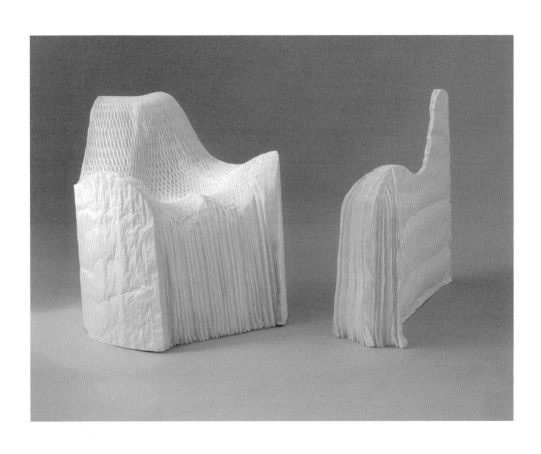

요시오카 도쿠진
의자 「허니 팝」, 2000년
종이
뉴욕, 현대 미술관

요시오카 도쿠진
안락의자 「파네 체어Pane Chair」, 2003년
폴리에스테르, 종이 관에 넣은 섬유를
가마에서 104도로 구워 빵처럼 부풀림
뉴욕, 현대 미술관

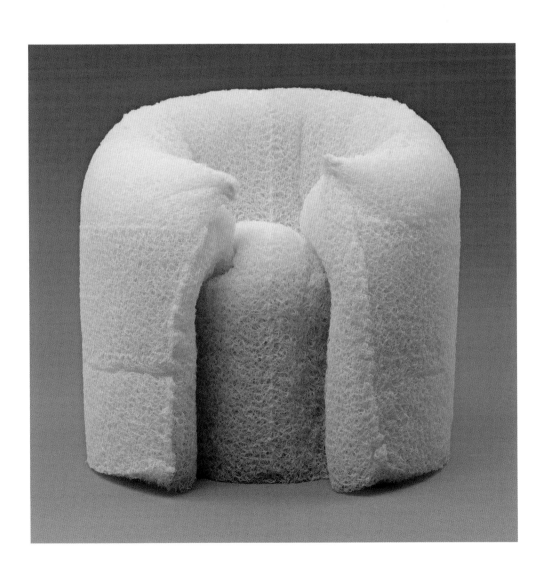

자연의 법칙을 디자인에 적용하는 그의 사상에 기반을 둔 작품이었다.

지난 몇 년 사이 소재의 역할에 대한 관심이 엄청나게 커졌으며, 일본 디자인의 가벼움과 공기의 개념에 이목이 집중되었다. 이런 주제에 천착한 사람은 요시오카만이 아니었다. 건축가 이시가미 준야石上純也(1974년생)도 「아키텍처 애즈 에어Architecture as Air」라는 설치 작업을 했다. 이는 새로운 차원의 미니멀리즘 선언으로서 시각적이고 물질적인 세계를 그 근원적 요소로 되돌리려는 노력이다. 사토 오키佐藤オオキ(1977년생)가 이끄는 넨도Nendo 그룹도 이 분야에서 중대한 기여를 해왔다. 2012년에 도쿄에서 형성된 이 그룹은 밀라노 가구 박람회 참관을 계기로 설립되었다. 넨도라는 이름은 〈점토〉를 뜻하며, 사토는 자신들이 그런 흙처럼 유동성이 있는 디자인을 추구한다고 주장한다. 이 그룹은 하나뿐인 물건에서부터 대량 생산 품목에 이르기까지 광범위한 제품을 디자인하는데, 최근에 런칭한 「1퍼센트 프로덕트1% Product」 프로젝트는 100개 품목으로 구성된 시리즈들로 이루어져 있다. 넨도의 작품 중 하나인 「캐비지 체어Cabbage Chair」는 미야케 잇세이의 의상 제작에 쓰이고 남은 주름 천으로 만든 것이다. 이런 환경 친화적 사고는 넨도 그룹의 작품 전반에 드러난다. 형상 기억 합금으로 만든 「하나비Hanabi」(2006) 램프는 전원을 켜면 꽃이 피듯 열린다.

공산품, 가구, 환경 디자인과 더불어 일본의 공예도 지난 20년 동안 점점 더 강해졌다. 오늘날 도예 분야를 선도하는 모리오카 시게요시森岡成好(1948년생)는 20세기 초의 도예 작품이 완전히 잊히지 않았음을 보여 주었고, 현대 작품에 다시 등장한 전통적 형태가 여전히 큰 울림을 준다는 사실을 입증했다. 사실 21세기가 무르익어 갈수록 점점 더 명확해지는 것은, 일본이 새로운 기술을 열심히 받아들임으로써 현대 디자인에 기여한 듯 보였지만 실은 자국의 전통을 바탕으로 서구 문화를 소화해 낸 역량이 일본의 진정한 기여였다는 점이다.

결론

일본은 서구의 발전된 디자인을 흡수했을 뿐만 아니라 오히려 거기서 몇 걸음 더 나아갔다. 오늘날 도쿄가 자랑하는 디자인 미술관인 21_21 디자인 사이트에서는 해마다 유럽 방식으로 각종 디자인 전시와 행사가 열린다. 전 세계 젊은 디자이너들이 일본으로 건너와 놀랍도록 혁신적인 프로젝트들을 감상하는 동안, 일본의 젊은 디자이너들 ― 우치다 시게로 디자인 스튜디오 출신이 두 명 포함된 토네리코Tonerico 트리오와 리본으로 전등을 만드는 미야타 리에코宮田里枝子(1977년생) 등등 ― 은 해외에서 전시회를 연다.

　　해외에 체류하는 일본 디자이너들도 많다. 아즈미 신(1965년생)과 아즈미 도모코安積朋子(1966년생)는 런던을 기반으로 활동한다. 수십 년 전에 부각되기 시작한 세계화가 이제는 엄연한 현실이며, 일본 디자인은 세상 어디에서도 만날 수 있다.

　　요즘도 일본의 몇몇 기업은 세계적 수준의 디자인을 양산한다. 니쓰시 다쿠야新津琢也가 디자인한 놀랍도록 작은 소니 LCD 프로젝터와 도요타의 하이브리드 자동차 「프리우스」가 그런 사례이다. 후자는 세련된 외관과 친환경적 요소가 결합된 세계 최초의 하이브리드 자동차 중 하나이다. 하지만 일본의 디자인을 빚어낸 주역은 대부분 관습에 맞서 경계를 뛰어넘은 재능 있는 개별 디자이너들이었으며, 그들이 전통에 천착함으로써 일본의 과거와 현재는 연속성을 잃지 않았다. 이 중요한 연속성의 선구자가 현대 일본 디자인의 거인들 ― 특히 구라마타, 미야케, 이소자키 ― 이었다는 사실에는 의심의 여지가 없다. 그들 덕분에 21세기 초반 일본 디자인이 당당히 두 발로 서서 미래를 밝히고 있는 것이다. 일본이 현대 디자인 시장에서는 비교적 신인이긴 하지만, 심오한 미학과 문화적 뿌리에 바탕을 두고 자신만의 현대적 디자인을 발전시켰다는 사실은 일본이 명백한 디자인 선진국임을 의미하며 디자인 문화 차원에서 보면 오히려 서방 세계가 일본에 빚을 졌다고도 할 수 있다.

사토 오키
「캐비지 체어」, 2008년
종이, 천, 합성수지
파리, 장식 미술 박물관

BELGIUM &
NETHERLANDS

Mienke Simon Thomas

벨기에와 네덜란드

밍커 시몬 토마스

벨기에와 네덜란드의 디자인 역사를 동시에 다룬 연구서는 아직 없다. 또 대부분의 연구가 네덜란드에 집중되어 있는 것도 사실이다. 유럽의 작은 두 나라는 국경을 길게 맞대고 있고 양국 국민의 대다수가 동일한 언어를 쓰고 있다. 하지만 이 두 나라는 놀라울 정도로 다르다. 두 나라의 산업화가 완전히 다른 방식으로 전개되었기 때문이다. 벨기에는 산업 국가로 성장하기 전 이미 18세기 말에 영국과 함께 기계화에 성공한 반면, 네덜란드는 그보다 약 반세기 후에 기계화가 시작되었고 진행 속도도 더뎠다. 1945년 후의 디자인 발전을 제대로 이해하기 위해서는 20세기 전반 이 두 나라에서 무슨 일이 있었는지 살펴보는 것이 중요하다.

아르 누보와 니우어 퀸스트

20세기 초에 가장 유명했던 디자이너인 벨기에의 앙리 반 드 벨드Henry van de Velde와 네덜란드의 헨드릭 베를라허Hendrik Berlage는 사이가 그리 좋지 않았다. 하지만 두 사람 모두 현대 사회에 적합하고 모두에게 접근 가능한 더 좋은 사회를 만드는 데 공헌할 수 있는 새로운 형태를 창조하고자 하는 동일한 사회적 가치를 가졌고 영국의 미술 공예 운동에서 영감을 얻은 정교한 스타일을 추구했다.

앙리 반 드 벨드는 화가로 출발했지만 곧 건축가로 전향하고 명성을 얻었다. 그는 외국과 활발하게 교류했는데 국제 무대에서 활동하는 것이 반 드 벨드로 대표되는 벨기에 아르 누보의 특징이기도 하다. 19세기에서 20세기로 넘어가는 시점에 벨기에 디자인은 빅토르 호르타Victor Horta의 건축이나 필리프 볼페르스Philippe Wolfers의 은세공품에서 볼 수 있는 비대칭적이고 유기적 형태가 주를 이루었다.

반면 베를라허는 국제주의 양식이라는 말을 듣는 것조차 싫어했다. 1898년

헤이그 미술 공예 박물관의 개관 전시회에서 반 드 벨드가 디자인한 단순미가
돋보이는 의자들을 보고 베를라허는 불쾌감을 감추지 못했다. 건축 교육을 받은
베를라허는 건축 설계를 계속하면서 가구, 텍스타일, 유리, 도자기 디자인으로 활동
영역을 넓혔다. 펜테너르 판 블리싱언Fentener van Vlissingen 가문을 위해 디자인한 견고한
화장대는 베를라허가 추구하는 이상을 잘 보여 준다. 네덜란드의 전통 스타일에서
영감을 받아 장식은 매우 절제되어 있고 견고한 참나무 소재를 사용했다. 철제
부속품조차 기능과 생산 공정을 추측할 수 있을 정도로 감추는 것 없이 모두 밖으로
나와 있다. 〈니우어 퀸스트Nieuwe Kunst〉는 네덜란드 스타일의 아르 누보를 말한다.
베를라허는 헤이그에 미술 공예 박물관이 개관하자 암스테르담에 〈실내 장식't
Binnenhuis〉이라는 부티크를 열어 자신의 작품을 비롯해 야코프 판 덴 보스Jacob van den
Bosch, 빌럼 페낫Willem Penaat, 얀 에이센루펄Jan Eisenloeffel, 크리스 판 데르 후프Chris van
der Hoef, 크리스 레베아우Chris Lebeau의 디자인을 전시했다. 이들의 오브제는 견고하고
단순한 형태, 추상적이고 기하학적인 문양, 그리고 비싸지 않은 가격이 특징이었다.

암스테르담파와 데 스테일 운동

제2차 세계 대전 때까지만 해도 네덜란드의 디자인은 미술과 건축에 가려져 있었다.
1904년에 가서야 디자인 관련 첫 전문 단체인 산업 수공예 예술 협회VANK[1]가
결성되었다. 단체명에 산업, 수공예, 예술이 모두 포함되어 이론적으로는
디자이너들이 산업계와 협력할 수 있는 환경이 마련되었지만 진정한 산업 디자인이
출현한 것은 1945년 이후이다.

　　암스테르담 건축가 협회 역시 디자인 산업에 적극적이었다. 1915년경
베를라허와 그의 추종자들이 지나치게 절제된 스타일을 추구하고 예술적으로
영감이 부족하다고 비판하는 젊은 예술가 그룹이 나타났다. 이들 중, 미켈 드
클레르크Michel de Klerk, 피트 크라머르Piet Kramer, 요 판 데르 메이Jo van der Meij가

1　Nederlandsche Vereeniging voor Ambachts- en Nijverheidskunst.

앙리 반 드 벨드
의자 「블루멘베르프Bloemenwerf」, 1898년경
벨기에, 반 드 벨드 앤 코
느릅나무, 가죽, 못
바일 암 라인, 비트라 디자인 미술관

헨드릭 베를라허
화장대, 1896년
참나무, 백색 금속
헤이그, 시립 박물관

암스테르담에 있는 〈해운의 집Scheepvaarthuis〉 설계에 참여했는데 이 건물은 풍부한 조각 모티프가 특징으로 암스테르담파(派)의 선언문으로 평가받고 있다.

미켈 드 클레르크의 재능은 부유한 개인 고객의 빌라나 실내 건축에서뿐만 아니라 암스테르담 시의 사회당 정부가 의뢰한 새로운 노동자 주택 단지에서도 빛을 발했다. 암스테르담 남쪽에 위치한 이 주택 단지는 물결치는 형태와 상상력으로 가득 찬 〈노동자들의 궁전〉이라 불렸다.

도자기, 유리, 타일, 카펫 디자이너인 로테르담 출신의 야프 히딩Jaap Gidding도 표현주의 스타일을 추구했다. 1921년 개관한 암스테르담 중심가에 있는 튀신스키Tuschinski 극장의 화려하고 다채로운 실내 장식이 그의 작품이다. 후에 영화관이 새로 들어오기는 했지만 실내는 지금까지도 큰 변화 없이 그대로 유지되고 있다.

암스테르담 건축가 협회는 건축가 H. T. 베이데벌트H. T. Wijdeveld의 주도로 전환점이라는 뜻의 잡지 『벤딩언Wendingen』을 발행했다. 1919년부터 1932년까지 발행된 이 월간지는 우아한 그래픽과 충실한 내용으로 인기가 높았다. 잡지의 표지는 매달 새로운 작가가 디자인했지만 타이포그래피는 항상 베이데벌트가 담당했다.

1925년 파리에서 개최된 국제 장식 미술과 현대 산업전에서 암스테르담파가 주도적으로 네덜란드관을 장식했다. 출품작 중 〈데 스테일〉 운동을 표방한 것은 단 한 가지에 불과했다. 오늘날 데 스테일 운동이 암스테르담파보다 더 유명한 것은 아이러니가 아닐 수 없다. 사실, 데 스테일은 1917년부터 1931년까지 발행된 잡지의 이름이다. 화가이며 건축가인 테오 판 두스뷔르흐가 운동의 주춧돌 역할을 했다면 미술과 건축에서 색채와 선의 순수성을 추구하는 신조형주의라는 사상적 토대를 제공한 인물은 몬드리안이다. 하지만 데 스테일 운동은 진정한 유파를 형성하지 못했다. 대부분의 화가와 건축가들이 서로 만나지 않고 잡지에 기고하는 것만으로 만족했기 때문이다.

디자인과 건축 분야에서 가장 두드러진 인물은 헤릿 리트벌트, J. J. P. 아우트J.

J. P. Oud, 헝가리 화가이자 디자이너인 빌모스 휘사르Vilmos Huszár, 바르트 판 데르 렉Bart van der Leck이었다. 1919년 『데 스테일』 잡지에 리트벌트가 1918년 디자인한 「로트블라우어Rood-blauwe」 의자(처음에는 자연목으로 제작되었다)가 실렸다. 「로트블라우어」 의자는 몬드리안이 정의했던 데 스테일 운동의 개념을 현실로 구현한 작품으로 앉는 의자인 동시에 공간에서 조형물이 되는 개념적이고 혁명적인 오브제이다. 1924년에 위트레흐트에 지은 적, 청, 황이 백색 표면을 분할하는 〈리트벌트 – 슈뢰더 하우스〉 역시 네덜란드 데 스테일 운동의 대표작이다.

모더니즘과 아르 데코

하지만 몇 년 뒤에 J. J. P. 아우트와 헤릿 리트벌트는 데 스테일 운동과 거리를 두고 사회적 인식이 강한 신즉물주의 운동 혹은 모더니즘으로 방향을 바꾸게 된다. 이들은 건축가 마르트 스탐과 디자이너 빌럼 히스펀Willem Gispen과 함께 독일 공작 연맹이 주도한 1927년 슈투트가르트 바이센호프 주택 단지 설계에 참여했다. 이때 스탐은 혁명적인 모델인 「캔틸레버」 스타일 의자를, 히스펀은 탁상 램프를 디자인했다. 〈데 8De 8〉은 예술 지향적이고 엘리트적 경향이 강한 암스테르담파에 반기를 든 8명의 건축가들이 1927년 암스테르담에서 결성한 그룹이다. 이들은 빛이 풍부하게 들어오고 개방적이고 기능성이 뛰어난 실내 디자인을 추구했다. 2년 후에는 로테르담에서 〈구조〉라는 뜻의 〈옵보위Opbouw〉 그룹이 결성되어 흥미로운 작업을 선보였다. 옵보위 그룹의 회원인 미히얼 브링크만Michiel Brinkman, 레인 판 데르 프루흐트Leen van der Vlugt, 마르트 스탐은 판 넬러Van Nelle 커피 공장 설계에 참여했는데 이 공장은 네덜란드 모더니즘 운동의 상징물이 되었다. 빌럼 히스펀은 사무용품을 디자인했고 야코프 용어르트Jacob Jongert는 제품의 용기와 홍보물에 모더니즘의 흔적을 남겼다.

벨기에는 네덜란드와 완전히 다른 방식으로 발전했다. 네덜란드와는 달리 제1차 세계 대전 때 독일군에 점령을 당했고 벨기에 땅에서 전쟁이 치러졌다. 하지만

전쟁의 잿더미 속에서도 재능 있는 예술가들은 계속해서 자신을 표현할 방법을 찾았다. 20년 동안 침묵을 지킨 반 드 벨드는 1924년에 벨기에로 돌아왔고 은세공 장인 필리프 볼페르스는 25년 만에 가장 아르 누보적인 스타일에서 가장 아르 데코적인 스타일로 변화를 시도했다. 1925년 파리 장식 예술 박람회에 출품한 차와 커피 잔 세트 「조콘다Gioconda」에서 그 변화를 확인할 수 있다.

이 시기에 주목할 만한 디자이너들로 알베르트 반 휘펠Albert Van huffel, 엘리자베트 드 사들레르Elisabeth de Saedeleer를 꼽을 수 있다. 건축가인 휘펠은 초기에는 같은 벨기에 건축가인 반 드 벨드로부터 많은 영향을 받았지만 네덜란드인 베를라허로부터 받은 영향 역시 무시할 수 없다. 전쟁 후, 복구 작업이 시작되면서 휘펠은 많은 건축물을 설계했는데 그중에서 전쟁 희생자들을 추모하기 위해 건립한 쿠쿨베르흐 대성당은 그의 인생 역작이다. 1920년대에 엘리자베트 드 사들레르가 벨기에 북서부에 있는 작은 마을 에틱호브에서 운영한 직물 공방은 예술가와 디자이너들 그리고 건축가들의 아지트 역할을 했다. 전쟁 동안 영국 웨일스 지방으로 피난을 간 사들레르의 가족은 그곳에서 영국의 미술 공예 운동을 주도한 윌리엄 모리스의 딸에게 직조 기술을 배웠다. 1925년부터 공방에서는 알베르트 반 휘펠, 파울 하사르츠Paul Haesaerts, 엣하르 티트하트Edgar Tytgat, 케이스 판 동언Kees van Dongen, 소니아 들로네Sonia Delaunay, 파울 클레Paul Klee, 마르크 샤갈Marc Chagall을 비롯한 여러 예술가들이 배출되기 시작했다. 사들레르는 1927년과 1928년에 실내 장식가 야프 히딩과도 작업했다.

벨기에 건축가 회프 호스트Huib Hoste는 제1차 세계 대전을 피해 네덜란드로 피신을 가 있는 동안 네덜란드의 건축가와 예술가들과 교류했다. 초기에는 베를라허의 영향을 크게 받았지만 곧 모더니즘으로 눈을 돌렸다. 1918년부터는 전해에 창간된 『데 스테일』 잡지의 기고가로 활동했고 벨기에로 돌아와서는 모더니즘 운동을 확산시키는 데 적극적으로 나섰다. 1920년대에 진행한 프로젝트에서 데 스테일 운동의 영향을 분명하게 확인할 수 있다. 1925년 장식 예술 박람회에 출품한

흡연 테이블은 볼페르스의 커피 잔 세트와 함께 벨기에관의 하이라이트였다. 그 외에 특이할 만한 작품은 없었지만 박람회는 벨기에의 바우하우스라고 할 수 있는 라 캉브르 시각 예술 학교의 설립(반 드 벨드가 초대 학장을 지냈다) 등 다양한 계획의 출발지 역할을 했다.

호스트는 1920년대 말에는 기능주의 운동에 합류해 강철 튜브로 된 가구를 설계했다. 벨기에 모더니즘의 또 다른 대표 주자는 건축가인 빅토르 부르주아Victor Bourgeois이다. 그는 슈투트가르트 바이센호프 주택 단지 설계에 참여했고, 같이 일했던 네덜란드 건축가들과 계속 친분을 유지했다. 1930년대에는 건축가이며 디자이너인 가스통 에이셀린크Gaston Eysselinck가 벨기에 모더니스트들 가운데 가장 전위적이고 유명한 인물로 평가받았다.

벨기에에서처럼 네덜란드에서도 강철 튜브로 가구를 제작하게 되면서 기업, 건축가, 디자이너 사이의 협업이 처음으로 가능해졌다. 독일 공작 연맹을 본보기 삼아 1924년에 네덜란드에 산업 예술 조합BKI[2]이 결성되었다. 30여 개 기업이 회원으로 참여해 예술가들과의 협력을 모색했다. 몇 가지 예를 들자면, 아인트호번에 소재한 방직 회사 판 디설Van Dissel은 1905년부터 크리스 레베아우가 책 장정에 사용하는 고급 소재 다마스 천을 생산했고 1930년대에는 바우하우스에서 공부한 키티 판 데르 미엘 데커르Kitty van der Mijll Dekker와 작업했다. 유리 회사 레이르담Leerdam 역시 이미 1915년에 건축가인 카럴 드 바절Karel de Bazel을 고용해 물병과 물잔 세트를 생산했다. 바절은 신지학(神智學)[3]에서 영감을 얻어 간결하고 일정한 형태를 디자인했다. 레이르담 유리는 바절 외에도 크리스 라노이Chirs Lanooy, 야프 히딩, 베를라허와 작업을 했고 1920년대 말에는 안드리스 코피어르Andries Copier가 유리병과 접시를 포함한 백여 개가 넘는 제품을 레이르담에서 디자인했다. 대부분 대량 생산

2 Bond voor Kunst en Industrie.
3 우주와 자연의 불가사의한 비밀, 특히 인생의 근원이나 목적에 관한 여러 가지 의문을 신에게 맡기지 않고 깊이 파고들어 가, 학문적 지식이 아닌 직관에 의하여 신과 신비적 합일을 이루고 그 본질을 인식하려고 하는 종교적 학문. 플로티노스나 석가모니의 사상 따위가 이에 속한다.

제품이었지만 그중에는 한 벌밖에 존재하지 않는 수공예 제품도 있었다. 1929년에 제작된 「길드글라스Gildeglas」는 소믈리에 길드의 조언에 따라 극히 단순하게 만든 와인 잔으로 기능주의의 아이콘 같은 작품이다. 브루세Brusse 출판사도 BKI 회원사였다. 타이포그래퍼 쇼어르드 드 로스Sjoerd de Roos, 얀 판 크림펀Jan van Krimpen과 그래픽 아티스트 피트 즈바르트Piet Zwart와 파울 스하위테마Paul Schuitema 등 수많은 예술가가 좌파 성향의 브루세와 작업했다. 가구와 램프를 생산하는 빌럼 히스펀 그리고 이미 제1차 세계 대전 이전부터 중요한 역할을 했던 실내 장식용품 회사 메츠 앤 코Metz & Co도 BKI 회원사였다. 헤릿 리트벌트, J. J. P. 아우트, 마르트 스탐, 바르트 판 데르 렉 같은 네덜란드의 아방가르드 작가들도 기업과의 협력에 적극적이었다. 메츠 앤 코는 숍에서 마르셀 브로이어, 르코르뷔지에, 알바르 알토, 소니아 들로네의 디자인 제품을 전시 판매했고 메츠 앤 코 소유주와 개인적인 친분이 있던 소니아 들로네는 메츠 앤 코만을 위한 텍스타일을 디자인하기도 했다.

전후의 새로운 도약

제2차 세계 대전의 참화는 벨기에보다 네덜란드를 더욱 심하게 강타했다. 네덜란드는 가난과 생필품 부족으로 고통받았다. 두 나라는 미국의 유럽 원조 계획인 마셜 플랜을 두 팔 벌려 환영했고 마셜 플랜은 1948년과 1952년 사이 두 나라가 실시한 강력한 재건 계획에 큰 도움을 주었다.

네덜란드의 몇몇 디자이너는 전쟁 중에 이미 전쟁 후 가야 할 방향에 대해 고민하기 시작했다. 빌럼 히스펀과 피트 즈바르트는 경제학자 얀 바우만Jan Bouman의 도움을 얻어 일련의 정책을 제안하고 국가의 개입을 촉구했다. 이들은 1940년 이전에 장식 미술과 산업 미술을 지배했던 개인주의적, 예술적, 수공예적 접근법은 전후 산업 사회에서는 더 이상 유효하지 않다고 생각했다. 이들이 작성한 보고서를 토대로 BKI를 흡수한 산업 디자인 연구소IIV[4]가 창립되었다. IIV는 디자이너와

4 Instituut voor Industriele Vormgeving.

기업을 연결시키고 유명한 미국, 이탈리아의 디자이너들을 초청해 전시회를 개최하고 상설 전시장도 마련했다. 연구소가 발간한 간행물들은 〈구매력을 높이는〉 도구로서 그리고 〈자유 시장에서 살아남을 수 있는 무기〉로서 산업 디자인을 알리는 역할을 했다. IIV는 기능적이고, 견고하고, 세련된 네덜란드 디자인이 국제 시장에서 각광받을 것을 확신하고 밀라노 트리엔날레에서 네덜란드관을 기획했다. 네덜란드 디자인은 1954년 밀라노 트리엔날레에서 큰 성공을 거두었다. 전 세계는 프리소 크라머르Friso Kramer가 디자인하고 데 시르켈De Cirkel이 제작한 「리볼트Revolt」 의자에 열광했다. 금속 튜브 대신 더 많은 가능성을 제시하는 U자형 금속 막대로 다리를 만든 혁명적 의자이다. 전쟁 전에 안드리스 코피어르가 디자인했던 와인 잔 「길드글라스」도 대량 생산 형태로 즉 훨씬 저렴한 가격의 와인 잔으로 다시 디자인되어 소개되었다. 가구 회사 헤로Gero는 딕 시모니스Dick Simonis가 디자인한 냄비와 식기를, 모사Mosa는 에드몬트 벨프로이트Edmond Bellefroid의 테이블웨어를 출품했다. 마지막으로 아르티포르트는 테오 루트Theo Ruth의 「콩고Congo」 의자를 가지고 밀라노를 찾았다.

벨기에에서는 1956년에 산업 미학 연구소가 창립되고 앙리 반 드 벨드가 명예 회장으로 임명되었다(그가 세상을 떠나기 1년 전이다). 리에주와 브뤼셀 두 곳에 창설된 연구소는 회보를 발간하기는 했지만 기본적으로 기록 보관소 역할을 하는 데 그쳤다. 더 큰 영향력을 행사하게 될 디자인 센터는 12년 후 1964년에 브뤼셀에 설립된다.

당시는 미국이 따라야 할 모델이었다. 네덜란드 경제부 장관은 1953년 정책의 방향을 결정하기 위해 일군의 디자이너들과 회의를 가졌다. IIV의 카럴 산더르스Karel Sanders 소장, 빔 힐러스Wim Gilles, 르네 스메이츠René Smeets, 야프 펜랏Jaap Penraat, 카럴 사위링Karel Suyling 그리고 기자인 레인 블레이스트라Rein Blijstra가 참석했다. 빔 힐러스는 당시 가구 회사 드뤼DRU에서 일하고 있었는데 기술 교육은 받았지만 예술 교육은 받지 못했다. 그는 시장과 제품에 대한 광범위한 분석에 기초해 설계 방식을 결정한

첫 네덜란드 디자이너였다. 그의 야심은 합리적이고 수학적인 방식으로 설계 과정을
최대한 객관화하고 모든 예술적 고려를 제거하는 것이었다. 힐러스는 미국에서
돌아와 이 접근 방식을 완벽하게 구현한 주전자를 디자인했다. 물이 가장 빨리
끓을 수 있는 형태로 설계된 주전자였다. 1950년에 역시 미국에서 거주한 경험이
있는 르네 스메이츠가 아인트호번에 세워진 네덜란드의 첫 산업 디자인 학교
교장으로 임명되었다. 현재 국제적 명성을 얻고 있는 아인트호번 디자인 아카데미의
전신이다. 야프 펜랏과 카럴 사위링은 프리랜서 디자이너였다. 펜랏은 기술 관련
산업 디자인이 전문이었고 프리소 크라머르와 함께 암스테르담의 새로운 전차를
디자인해 유명해졌다. 그래픽 아티스트인 사위링은 네덜란드에서 프랑스 자동차
시트로엥 광고를 오랫동안 제작했다. 회의에 참석했던 디자이너들은 미국에서는
산업 디자인이 생산 공정에서 하나의 온전한 과정으로 여겨진다는 것을 알았고 또
디자이너들이 누리는 명예(그리고 높은 수입)에도 깊은 인상을 받았다. 그리고 인체
공학 개념 역시 미국을 통해 발견했다. 동시에 상업적 이익과 유행을 좇는 표피적
스타일이 점점 더 중요해지고 있다는 것 역시 놓치지 않았다. 이상주의적 가치를
여전히 추구하고 있었던 이들 디자이너들에게는 받아들이기 힘든 것이었다. 이들이
추구했던 것은 소비자에게 품질이 우수한 디자인을 제공함으로써 더 나은 사회를
만드는 데 일조하는 것이었다.

새로운 형태와 좋은 삶

역시 동일한 이상주의를 추구했던 네덜란드의 〈좋은 삶Goed Wonen〉 재단은
1950년대와 1960년대 네덜란드 디자인에 큰 족적을 남겼다. 제2차 세계 대전 중에
재단 결성이 논의되었지만 모더니즘의 이상을 실현하는 것이 재단 결성의 취지이기
때문에 재단의 뿌리는 그보다 훨씬 더 오래되었다고 할 수 있다. 1946년 전쟁이 끝난
직후 디자이너, 가구 회사, 유통 회사, 공공 기관이 참여해 좋은 삶 재단을 설립했다.
재단의 목표는 주택 위기를 극복하고 도시 미관을 개선해서 더 나은 〈주거 문화〉를

구축하는 것이다. 그리고 더 나은 주거 문화는 모든 인간이 자아를 실현할 수 있는 조화로운 사회를 건설하는 것을 의미했다. 그래서 주택 건설 특히 실내 장식이 재단 사업의 중요한 축이었다. 1954년부터는 재단이 일종의 소비자 단체 역할만 하면 될 정도로 디자이너, 가구 회사, 유통 회사, 공공 기관의 협업이 완벽하게 이루어졌다. 디자이너들이 주도적으로 단체를 이끌었는데 초기에 마르트 스탐과 요한 니허만Johan Niegeman이 큰 역할을 했다. 스탐은 1939년부터 암스테르담에 있는 공예 교육 연구소IvKNO⁵를 운영하고 니허만을 교수로 초빙했다(연구소는 1968년 리트벌트 아카데미로 학교명을 변경했다). 스탐과 니허만은 암스테르담에 또 다른 바우하우스를 만들고자 했다. 실제로 니허만은 1920년대 말에 바우하우스에서 강의를 했고, 발터 그로피우스, 하네스 마이어Hannes Meyer와 작업을 한 경험이 있다. 후에 니허만은 노동자의 도시 〈마그니토고르스크Magnitogorsk〉를 건설하기 위해 시베리아로 떠났다. 연구소의 첫 졸업생 중에는 프리소 크라머르, 코 리앙 레Kho Liang le, 헤인 스톨러Hein Stolle, 빔 드 프리스Wim de Vries, 딕 시모니스가 있다. 졸업 후 이들은 모두 좋은 삶 재단에서 중요 역할을 하게 된다.

좋은 삶 재단은 재단의 철학을 알리기 위해 같은 이름의 잡지를 발행하고, 전시실과 모델 하우스를 짓고 교육과 세미나를 실시했다. 그리고 재단의 기준에 맞는 제품에 인증 라벨을 발행하는 사업도 진행했다. 세이스 브라크만Cees Braakman이 디자인하고 파스투Pastoe에서 제작한 진열장, 데 시르켈이 제작한 프리소 크라머르의 의자, 히스펀에서 제작한 빔 리트벌트Wim Rietveld(헤릿 리트벌트의 아들이다)의 의자, 모사에서 만든 에드몬트 벨프로이트의 테이블웨어, 프리스Fris에서 만든 빔 드 프리스의 테이블웨어 등 다양한 제품이 인증을 받았다. 단순한 오브제라도 미적으로, 기능적으로 우수하다면 인증을 받을 수 있었다. 빔 힐러스가 디자인한 네답Nedap의 문손잡이, 토마도Tomado의 물 빼는 기구, 헤로의 스테인리스 스틸 개수대가 좋은 예이다.

5 Instituut voor Kunstnijverheidsonderwijs Onderwijs(1924–1968).

잡지 『좋은 삶』은 1948년부터 1968년까지 20년 동안 발행되었다. 시간이 지나면서 내용도 변했다. 초반의 교육적이고 학구적인 것에서 벗어나 좀 더 자유롭고 대중적인 기사들이 실렸다. 독신자들의 주택, 목공, 편안한 의자와 고급 오브제에 대한 기사뿐 아니라 심지어 동양의 옷, 마크라메[6] 매듭으로 짠 화분에 관한 것도 찾을 수 있다.

1950년에 창립한 벨기에의 〈새로운 형태 협회〉는 네덜란드의 좋은 삶 재단과 유사한 활동을 한 단체다. 즉 디자이너, 제작자, 판매자 사이의 협력을 유도해서 누구나 접근 가능하고 품질 좋은 〈서민 가구〉를 생산하도록 하는 것이 협회의 임무였다. 하지만 좋은 삶 재단과 달리 새로운 형태 협회는 잡지를 발간하지 않고 전시회 개최와 모델 하우스 디자인에 노력을 경주했다. 두 가지 방식 중 어느 것이 더 효과적인지 생각해 볼 만하겠지만 어쨌든 좋은 삶 재단의 잡지는 오늘날 디자인 역사를 연구하는 사람들에게는 좋은 삶 운동을 이해하는 보물 창고 역할을 하고 있다. 벨기에에서 새로운 주거 형태를 1950년대의 사회 문화적 맥락에서 연구를 하기 시작한 것은 최근의 일이다.

벨기에의 이상주의 운동을 선도한 인물들로는 빌리 반 데어 메른Willy Van Der Meeren, 마르셀루이 보니에Marcel-Louis Baugniet, 월레스 바베스Jules Wabbes, 요스 드 메이Jos de Mey, 에밀 베라네만Emile Veranneman, 알프레드 헨드릭스Alfred Hendrickx가 있다. 빅토르 부르주아의 제자인 건축가 반 데어 메른의 미학은 양차 대전 사이의 모더니즘 운동에 뿌리를 두고 있다. 그가 디자인하고 튀박스 빌보르드Tubax Vilvoorde에서 생산한 금속 가구는 단순하고 경쾌하며 가격이 저렴해서 개인 주택도 금속 가구로 장식할 수 있게 되는 데 일조했다. 반 데어 메른은 가구의 표준화를 시도한 첫 세대 디자이너이고 덕분에 그는 더 낮은 가격으로 가구를 제안할 수 있었다.

1950년대에 유기적 형태의 스칸디나비아 나무 가구는 네덜란드에서보다 벨기에에서 더 큰 인기를 누렸다. 알프레드 헨드릭스는 벨기에 남부 메헬렌에 소재한

6 수예의 하나. 명주실이나 끈 따위를 재료로 매듭을 지어 여러 가지 모양의 무늬를 만드는데, 책상보, 전등 커버, 손가방, 넥타이 따위를 만들거나 장식하는 데 쓴다.

가구 회사 벨포름Belform을 위해서 선이 우아한 나무 가구를 디자인했다. 겐트에서는 요스 드 메이와 그의 가구를 생산한 가구 회사 반 덴 베르헤포베르Van Den Berghe-Pauvers 그리고 나중에 코르트레이크에 소재한 뤽쉬스Luxus가 디자인 산업을 이끌었다.

　　　1950년대와 1960년대의 벨기에와 네덜란드에서 흥미로운 것은 박물관이 현대 디자인을 알리고 가치를 높이는 데 중요한 역할을 했다는 것이다. 암스테르담 시립 박물관은 타이포그래퍼이며 학예사였던 빌럼 산드베르흐Willem Sandberg의 주도로 주거를 주제로 한 다양한 전시회를 개최하고 현대 가구와 텍스타일을 소개했다. 벨기에에서는 겐트 장식 미술 박물관(현재의 디자인 박물관)의 학예사 아델베르트 반 드 왈레Adelbert Van de Walle가 1955년에서 1958년까지 현대 가구 전시회를 개최했다.

1958년 브뤼셀 세계 박람회

1958년 브뤼셀에서 열린 세계 박람회인 엑스포 58은 현대 실내 건축의 현주소를 알리는 데 크게 공헌했다. 벨기에는 대규모 국제 행사를 치른 경험이 풍부하다. 20세기 전반에 브뤼셀 박람회(1910), 겐트 박람회(1913), 브뤼셀 박람회(1930), 리에주 박람회(1935), 안트베르펜 박람회(1937) 등 굵직한 행사를 개최했다. 엑스포 58은 전후에 열린 첫 세계 박람회로 박람회 개최를 기념하기 위해 헤이젤 언덕에 미래주의적 건축물 「아토미움Atomium」이 세워졌다. 아홉 개의 철 원자를 1,650억 배 확대하여 형상화한 것으로 아홉 개의 대형 알루미늄 구와 철골로 이루어져 있다. 냉전이 한창인 1958년 여름 전 세계에서 4천만 명이 넘는 관람객이 박람회를 찾았고 전시품 중 약 60퍼센트가 벨기에에서 출품한 것이다. 주 전시관은 에밀 베라네만이 설계했고 박람회의 포스터는 그래픽 아티스트 뤼시앵 드 루크Lucien De Roeck와 자크 리셰Jacques Richez가 담당했다. 셀프서비스 레스토랑을 갖춘 가공식품 브랜드 마리 튀마Marie Thumas, 초콜릿 분수가 설치된 초콜릿 회사 코트 도르Côte d'Or, 여러 공기업과 수많은 가구 회사, 텍스타일 회사와 도자기 회사들이 벨기에관을 장식했다.

　　　네덜란드관 역시 볼거리가 많았다. 건축 회사 판 덴 브루크 앤 바커마Van

den Broek & Bakema와 건축가 J. W. C. 복스J. W. C. Boks, 헤릿 리트벌트가 물을 주제로
전체적으로 낮은 건물에 등대와 다리 그리고 파도치는 호수를 만들었다. 헤릿
리트벌트는 아들인 얀Jan과 현대 주택관도 설계하고 관람객에게 네덜란드
디자인의 최신 경향을 한눈에 감상할 수 있는 기회를 제공했다. 프리소 크라머르의
「리볼트」 의자, 헤릿 리트벌트와 아들 빔이 공동 디자인한 「몬디알Mondial」 의자,
아우핑Auping에서 제작한 앙드레 코르드메이에André Cordemeyer의 침대, 헤릿 리트벌트가
디자인하고 아르티포트에서 제작한 천 의자가 전시되었다. 히스펀은 앙드레
코르드메이에와 빔 리트벌트가 디자인한 폴리에스테르 의자를 선보였고 레이르담
유리, 리놀륨 크로머니Linoleum Krommenie의 리놀륨[7], 헤로의 금속 식기 그리고 라트 앤
도더헤이프버르Rath & Doodeheefver의 벽지 등도 네덜란드관을 장식했다. 특히 레이르담
유리는 독립 전시관을 꾸며 눈길을 끌었다. 네덜란드관 전체 그래픽과 돌핀 구조물을
형상화한 국가관의 상징 장식은 얀 본스Jan Bons의 작품이다. 르코르뷔지에와 야니스
크세나키스Iannis Xenakis가 설계한 가전 회사 필립스Philips관은 네덜란드 국가관에
속했지만 특이한 전시관이었다. 관람객은 복잡한 구조의 전시관에서 전위 음악가인
에드가르 바레즈Edgar Varèse가 작곡한 「전자 시Poèmes Électroniques」를 들으며 멀티미디어
쇼를 감상했다. 필립스관은 프랑스 국적의 르코르뷔지에와 네덜란드 건축가들
사이에 미묘한 경쟁 관계를 촉발시킨 것으로도 유명하다.

1960년대와 1970년대 산업 발전

벨기에 가구와 텍스타일 산업은 국내 시장뿐 아니라 해외 시장에 제품을 공급하며
1960년대에 비약적으로 발전했다. 이러한 발전을 배경으로 제1회 실내 장식
비엔날레가 1968년에 코르트레이크에서 개최되었다. 비엔날레가 개최되는 데는
메헬렌에 소재한 가구 회사 드 쿤De Coene이 큰 역할을 했다. 실내 장식 전시회에 미술
행사인 비엔날레라는 이름을 붙인 데는 상업적인 전시회에 그치지 않고 대중에게

7 아마인유(亞麻仁油)의 산화물이 리녹신에 나뭇진, 고무질 물질, 코르크 가루 따위를 섞어 삼베 같은 데에 발라서 두꺼운
종이 모양으로 눌러 편 물건. 서양식 건물의 바닥이나 벽에 붙이는데 내구성, 내열성, 탄력성 따위가 뛰어나다.

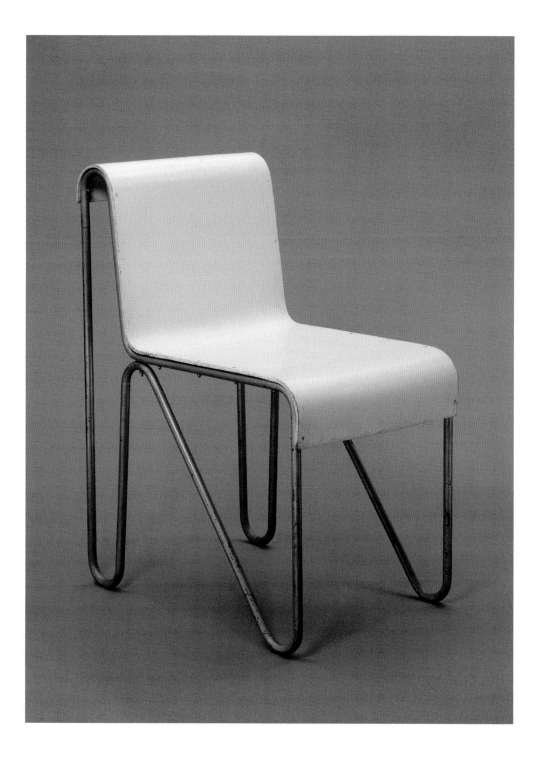

이전 페이지

헤릿 리트벌트
의자 「뵈헐Beugel」, 1927년
네덜란드, 메츠 앤 코(1930년부터)
합판, 강철
런던, 빅토리아 앤 앨버트 박물관

헤릿 리트벌트
의자 「로트블라우어」, 1918년
페인트칠한 나무
뉴욕, 현대 미술관

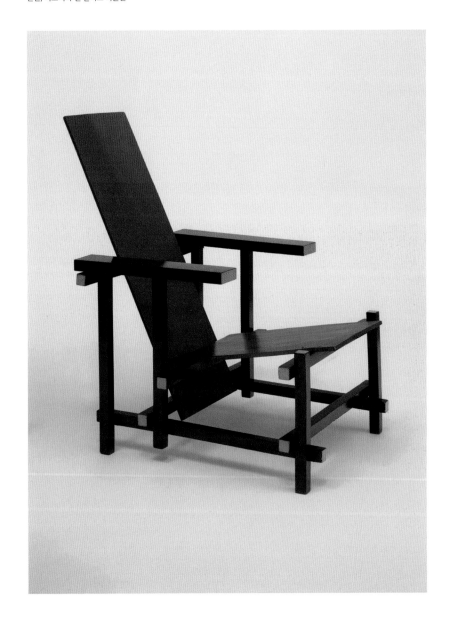

헤릿 리트벨트
위트레흐트에 있는
슈뢰더 하우스의 내부, 1924년

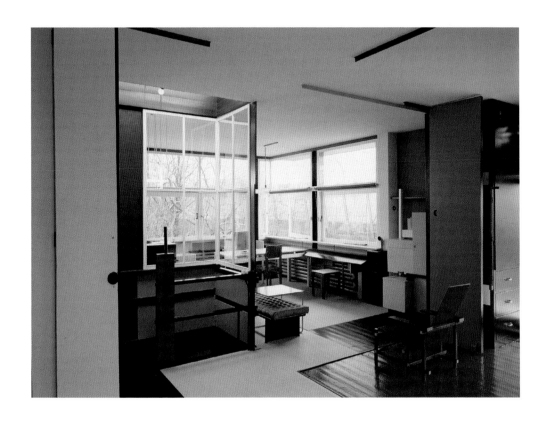

빌럼 히스펀
탁상 램프, 1928~1938년
네덜란드, W. H. 히스펀 앤 코
니켈 도금 황동
로스앤젤레스, 시립 미술관

마르트 스탐
의자 「B33」, 1926년경
독일, 토네트
파리, 장식 미술 박물관

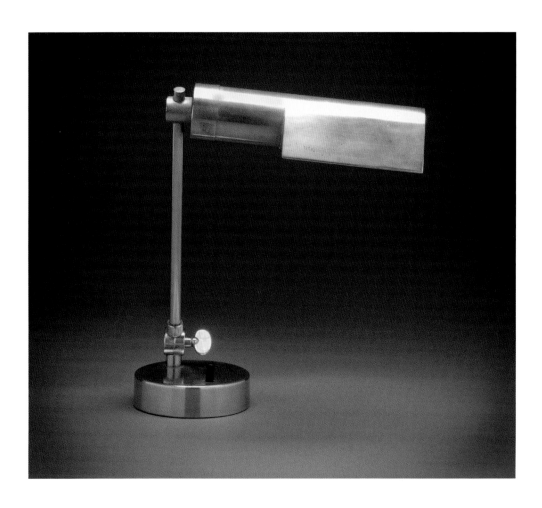

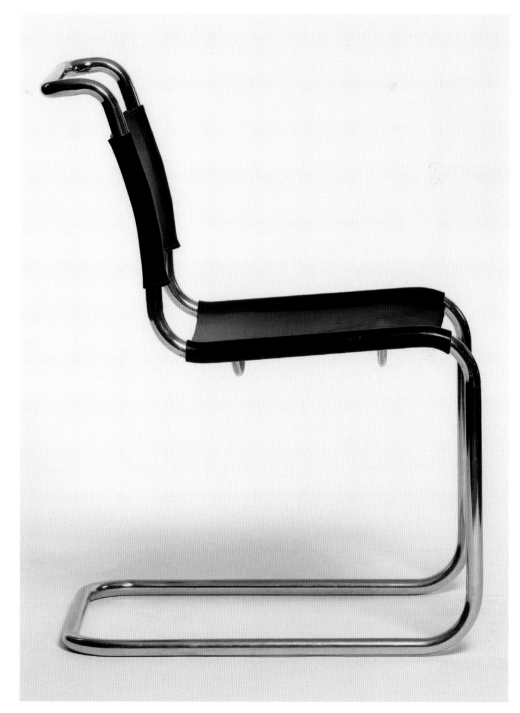

야코프 용어르트
커피와 차 통
독일, 판 넬러
금속에 인쇄
뉴욕, 현대 미술관

회프 호스트
다이닝 룸 가구, 1927년
벨기에, 핀키르Vynckier
페인트칠한 나무
갠트, 현대미술관

프리소 크라머르
의자 「리볼트」, 1953년
네덜란드, 데 시르켈
합판, 강철
파리, 카트린 우아르_{Catherine Houard} 갤러리

프리소 크라머르
팔걸이 의자 「리볼트」, 1953년
네덜란드, 데 시르켈
합판, 강철
파리, 카트린 우아르 갤러리

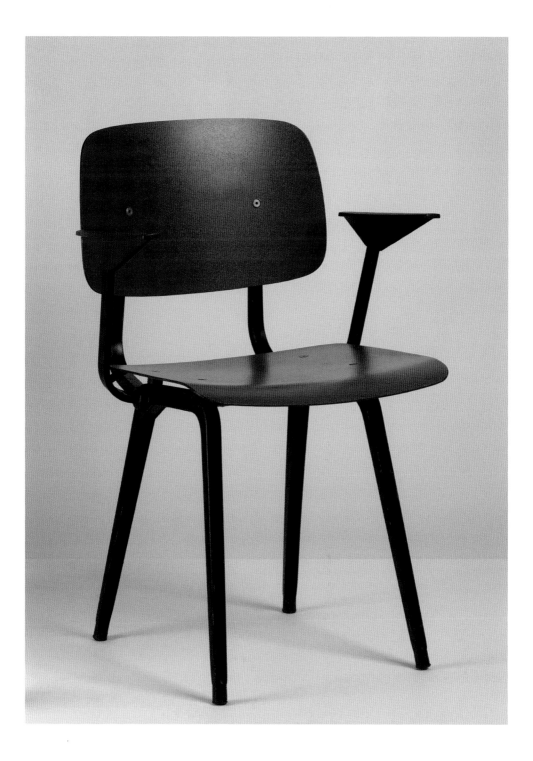

프리소 크라머르
벤치, 1960년
네덜란드, 빌칸Wilkhahn
강철, 플라스틱, 인조 가죽
파리, 카트린 우아르 갤러리

프리소 크라머르
의자 「리포즈Repose」, 1960년
네덜란드, 데 시르켈
강철, 천, 인조 가죽
파리, 카트린 우아르 갤러리

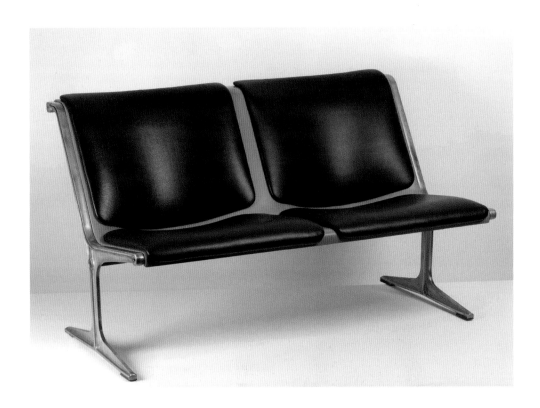

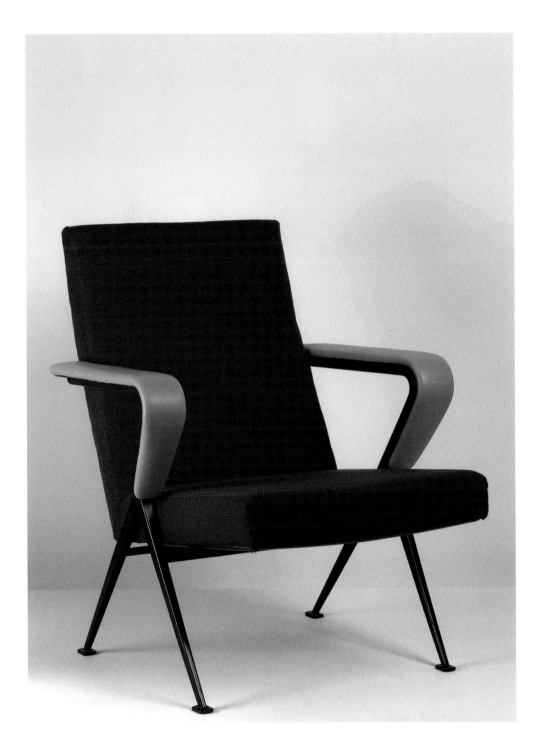

빔 힐러스
주전자, 1954년
네덜란드, 디펜브로흐 앤 레이허르스Diepenbrock & Reigers
에나멜 코팅 철, 알루미늄, 합성수지
로테르담, 보에이만스 판 뵈닝언 미술관

잡지 『좋은 삶』의 6~7호 표지, 1948년 7~8월 호

안드리스 코피어르
와인 잔 「길드글라스」, 1929년
네덜란드, 레이르담
로테르담, 보에이만스 판 뵈닝언 미술관

에드몬트 벨프로이트
커피 잔 세트 「빌마Wilma」, 1950년
네덜란드, 모사
도자기
로테르담, 보에이만스 판 뵈닝언 미술관

딕 시모니스
식기, 1972년
네덜란드, 헤로
스테인리스 스틸, 물푸레나무
로테르담, 보에이만스 판 뵈닝언 미술관

헤릿 리트벌트, 빔 리트벌트
의자 「몬디알」, 1957년
네덜란드, 히스펀
금속, 폴리에스테르
로테르담, 보에이만스 판 뵈닝언 미술관

1958년 브뤼셀 세계 박람회 포스터
파리, 포르네 도서관

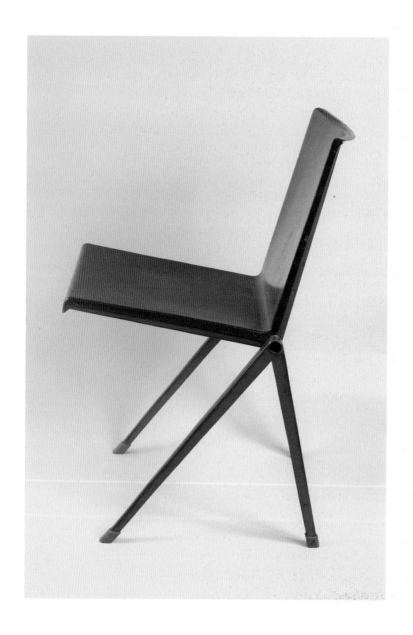

BRUXELLES

AVRIL 1958 OCTOBRE

EXPOSITION UNIVERSELLE

실내 장식의 새로운 경향을 알리고자 하는 의미가 들어 있다. 전시회의 성공은 즉각적이었다. 제 1회 전시회부터 참가한 이탈리아 회사들은 벨기에 디자인이 발전하는 데 크게 공헌했다. 이탈리아 디자인에서 영감을 찾던 벨기에 디자이너들 중 첫 주자는 피터 드 브라위네Pieter De Bruyne이다. 브뤼셀에 있는 셍뤽 디자인 학교의 교수인 드 브라위네는 여러 차례 이탈리아 여행을 통해 효용성과 기능성보다는 아름다움, 상징성, 감성을 더 중요하게 생각하는 소규모의 장인 생산을 선호하게 되었다. 첫 포스트모던 가구로 인정받는 1975년에 제작한 「샹티이Chantilly」 진열장이 그의 철학을 잘 대변해 준다. 디자이너이며 컬렉터이고 화랑 소유주인 에밀 베라네만 역시 대량 생산을 포기하고 소규모 생산으로 방향을 전환했다. 그는 다양한 영향이 결합된 추상적 형태의 가구를 제작했다.

네덜란드 경제 역시 성장 가도를 달렸다. 1948년에서 1962년 사이 경제 생산은 두 배로 증가했고 많은 수의 새로운 기업이 등장했다. 이 시기에 산업 디자인도 경제의 한 분야로 굳건히 자리매김했다. 가구 분야에서 대표적인 기업은 파스투, 스펙트럼't Spectrum, 아르티포르트였다. 전쟁 후 파스투는 세이스 브라크만이 디자인한 단순하고 가벼운 자작나무 책장으로 유명해졌다. 마르틴 비서르Martin Visser는 1954년부터 1974년까지 스펙트럼과 작업했다. 주로 미니멀한 가구를 디자인했는데 1960년에 디자인한 「BR02.7」 소파 침대와 1965년의 「SZ02」 의자는 지금까지 생산되고 있다. 1970년대에 비서르는 벨기에 디자이너 클레르 바타이유Claire Bataille와 파울 이벤스Paul Ibens를 스펙트럼에 합류시키고 큰 성공을 거두었다. 마스트리트에 소재한 아르티포르트는 일찍이 해외 시장으로 눈을 돌리고 테오 루트와 특히 젊은 나이에 세상을 떠난 장래가 유망했던 코 리앙 레와 작업했다. 코 리앙 레가 사망한 후 그의 이름을 딴 디자인상이 제정되어 1979년부터 2002년까지 매년 수여되었다. 눈부신 성장을 구가하고 있던 사무 가구 분야에서는 히스펀이 시장을 선도했고 아렌트Arehnd와 데 시르켈이 뒤를 따랐다. 프리소 크라머르는 처음으로 사무용 가구 시스템인 「MEHES」(이동성Mobility, 효율성Efficiency,

인간미Humanization, 환경Environment, 표준화Standardization)를 개발했다. 이 시스템은 현대 사무실의 개방형 공간에서 자유롭게 가구를 조합할 수 있는 모듈 전체를 말한다. 프린터와 복사기 제조 회사 오세판 데르 흐린턴Océ-van der Grinten은 우아한 선과 인체 공학적 형태의 복사기로 유명하다. 이 시기에 가전제품 시장 역시 산업 디자인에 눈을 뜨게 된다. 산업 디자인은 가전제품 시장에도 진출했다. 1891년 설립된 필립스는 지난 세기를 이끈 세계적인 가정용 전기, 전자 제품 회사이다. 특히 텔레비전이 유명하다. 영상과 오디오 분야에서도 소니와 공동으로 1979년에 세계 최초로 CD를, 1997년에 DVD를 개발하며 시장을 이끌었다. 플라스틱 산업 역시 호황을 누렸다. 네덜란드의 메팔Mepal, 타이거 플라스틱Tiger Plastic, 커버Curver 같은 회사는 산업 디자이너들과 작업을 했고 벨기에 회사 뫼롭Meurop은 플라스틱 가구 시장에서 명성이 높았다. 마지막으로 미국의 유명한 플라스틱 주방용품 회사 터퍼웨어가 1960년에 벨기에의 중부 도시 알스트에 공장을 설립했다.

거대 디자인 회사의 등장

1960년대와 1970년대에 네덜란드에도 미국처럼 거대 디자인 회사들이 생기기 시작했다. 대표적인 회사로 텔 디자인Tel Design과 토털 디자인Total Design이 있다. 텔 디자인에는 에밀 트라위언Emil Truyen, 롭 파리Rob Parry, 얀 루카선Jan Lucassen이 활동했는데 트라위언과 파리는 네덜란드 우체국의 의뢰를 받아 1957년 부분적으로 플라스틱을 사용한 대량 생산용 우체통을 디자인했다. 이 우체통은 네덜란드에서 꽤 오랫동안 사용되었다. 텔 디자인은 특정 분야에 국한하지 않고 모든 분야에서 활동하겠다는 야심을 가지고 있었다. 1967년 네덜란드 철도가 대대적인 이미지 쇄신 작업에 들어갔을 때 그래픽 아티스트 헤르트 뒴바르Gert Dumbar와 함께 프로젝트에 참여했다.

　　1963년, 빔 크라우얼Wim Crouwel, 베노 비싱Benno Wissing, 프리소 크라머르, 파울과 딕 스바르츠Paul & Dick Schwartz 형제가 설립한 토털 디자인은 무엇보다도 그래픽 디자인에 집중했다. 오랫동안 토털 디자인을 이끈 빔 크라우얼은 코 리앙 레와 함께

디자이너로서 첫발을 내딛었는데 짧은 기간이었지만 두 사람 모두에게 귀중한 경험이었고, 이때 벌써 그들의 작품에서 미니멀리즘의 순수성을 목격할 수 있었다. 확고한 모더니스트였던 크라우얼은 스위스 타이포그래퍼들의 영향을 확인할 수 있는 그래픽 서적을 출간하기도 했다. 비싱은 독일의 그래픽 디자이너 엘 리시츠키El Lissitzky와 헝가리 태생의 미국 작가 라슬로 모호이너지뿐 아니라 네덜란드 디자이너 피트 즈바르트와 파울 스하위테마의 영향을 받아 순수한 그래픽 디자인을 추구했다. 암스테르담의 스키폴 공항이 대대적인 개조와 보수 프로젝트를 진행했을 때 비싱이 새로운 표지판 디자인을 담당했다. 간결하고 효율적인 비싱의 그래픽은 이후 건설된 모든 공항의 모델이 되었다. 코 리앙 레는 공항의 실내 건축을 맡았다.

네덜란드 기업은 일찍부터 기업의 그래픽 정체성에 관심을 가졌다. 1930년대에 이미 많은 디자이너가 이 분야에서 두각을 나타내기 시작했다. 야코프 용어르트는 판 넬러의 커피 포장과 포스터를, 파울 스하위테마는 판 베르컬스 파턴트Van Berkel's Patent의 저울을 디자인했고 피트 즈바르트는 네덜란드 케이블과 작업했다.

1960년대, 토털 디자인과 텔 디자인은 대기업이나 문화 기관과 작업하며 그래픽 정체성 개념을 확장시켰다. 1967년 벤 보스Ben Bos가 디자인한 인력 회사 란드스타트Randstad의 로고는 지금까지 사용되고 있다. 토털 디자인과 텔 디자인의 뒤를 잇는 세 번째 디자인 회사는 프렘설라 퐁크Premsela Vonk이다. 카리스마 넘치는 베노 프렘설라Benno Premsela는 마레이케 드 레이Marijke de Ley와 함께 베이엔코르프Bijenkorf 백화점의 디스플레이어로 일을 시작했고 판 베사우Van Besouw에서 면 러그를 디자인했다. 프렘설라는 20세기 후반 네덜란드 문화 전반을 주도했던 인물로 여러 분야에서 활동한 덕분에 강력한 영향력을 발휘할 수 있었다. 1982년 디자인한 「로텍Lotek」 램프는 지금도 인기 품목이다.

기업과 기관의 그래픽 정체성은 벨기에 디자이너들의 관심 분야이기도 했다.

브뤼셀 디자인 센터가 1966년 관련 전시회를 개최했고 파울 이바우Paul Ibou[8]가 당시 그래픽 분야를 이끌었다. 네덜란드와는 달리 벨기에에는 그때까지 대형 디자인 회사가 없었다. 대부분의 디자이너들이 독자적으로 일했기 때문에 대기업들과의 작업이 쉽지 않았다. 당시 네덜란드 디자인이 국제 무대에서 확고히 자리를 잡을 수 있었던 데는 정부의 도움이 컸다. 스키폴 공항과 네덜란드 철도가 실시한 대형 프로젝트는 디자인 분야 발전에 크게 기여했다. 네덜란드 우편 전신 전화국 역시 20세기 초반부터 그래픽 정체성에 관심을 기울였다. 최고 책임자인 장프랑수아 판 로언Jean-François van Royen은 우표, 용지, 서류 등의 그래픽을 개선하고 우체국의 내부, 우체부 유니폼, 차량에 인쇄된 글씨체 등도 바꿨다. 판 로언이 독일군에 체포되어 1942년 아메르스포르트 유태인 수용소에서 사망한 후에도 오테 옥세나르Ootje Oxenaar가 1976년부터 1994년까지 디자인 부서를 이끌며 판 로언이 전쟁 전에 실시했던 정책을 지속시켰다. 옥세나르는 1960년대에 지폐 디자인으로 이름을 알렸다. 1980년대에 재작업을 했는데 5, 100, 250 플로린[9] 지폐를 해바라기, 멧도요, 등대로 장식해서 독창적이라는 평가를 받았다.

포스트모더니즘

지속적인 경제 성장을 누리고 있던 네덜란드와 벨기에는 1970년대 중반 거대한 장애물을 만나게 된다. 석유 위기와 경제 침체로 수많은 기업이 파산하고 어려움에 처한 기업은 생산 시설을 해외로 이전하게 되었다. 산업 디자인 업계도 주문이 줄어들면서 위기를 겪었고 동시에 모더니즘은 점점 더 비판의 대상이 되었다. 사회 전체를 만족시키는 이상적이고 기능적인 스타일이 존재한다는 것에 모두가 동의한 것은 아니었고, 디자이너들도 모더니즘의 경직된 획일성이 자신들의 창의력을 저하시키는 장애가 된다고 생각했다. 그러면서 개인주의가 얼굴을 드러내기 시작했다. 젊은 세대는 자신들 고유의 문화를 주장했고 그 결과 소비재 시장은 더욱

8 이바우는 가명으로 독창적인 책 디자이너 및 발행인(Inventief Boek Ontwerper en Uitgever)이라는 뜻이다

9 네덜란드의 화폐 단위로 길더(휠던)로도 통용된다. 기호는 G.

선풍기 「HA 2728」, 1955년
네덜란드, 필립스
멜라민, 저밀도 폴리에틸렌,
폴리스타이렌, 크로뮴 황동
파리, 장베르나르 에베 컬렉션

UV 램프, 1951년
네덜란드, 필립스
래커를 칠한 강철, 베이클라이트, 유리
파리, 장베르나르 에베 컬렉션

여행용 다리미 「HA 2380」, 1959년
네덜란드, 필립스
크롬강, 합성수지, 알루미늄 주철
파리, 장베르나르 에베 컬렉션

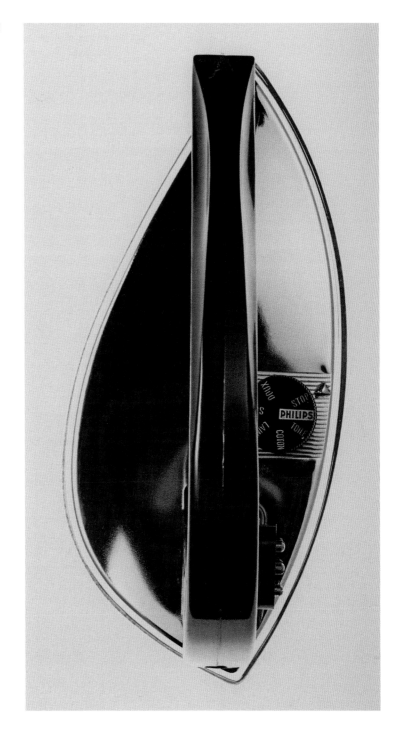

빔 크라우얼
암스테르담 시립 미술관의
「의자 50년Vijftig Jaar Zitten」
전시회 포스터, 1966년
암스테르담, 시립 미술관

코 리앙 레
스탠딩 램프 「K46」, 1947년
네덜란드, 아르티포르트
금속, 플라스틱
로테르담, 보에이만스 판 뵈닝언 미술관

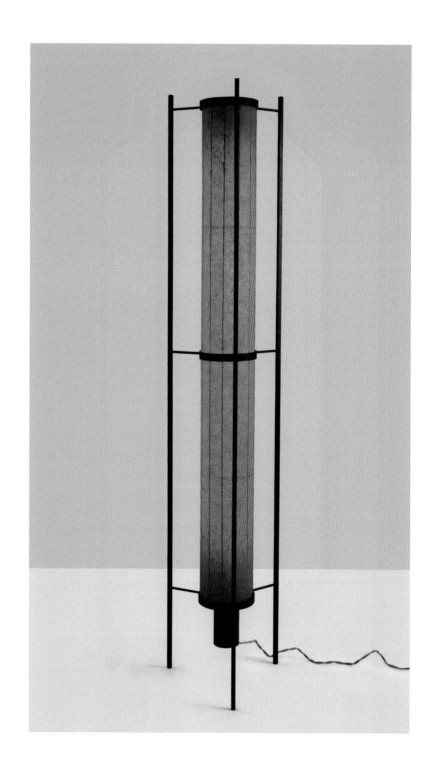

세분화되었다. 세계적으로는 국제 무역의 고삐 풀린 성장을 비난하고 소비 사회의 부작용과 환경에 대한 위협을 염려하는 목소리가 높아졌다. 디자인 업계도 역시 그에 대한 책임을 요구받았다. 1972년 네덜란드 비평가 시몬 마리 프라위스Simon Mari Pruys가 『사물, 형태, 인간Dingen Vormen Mensen』이라는 제목의 책을 출간했다. 생산과 소비, 문화에 대한 연구서로 작가는 모더니즘의 모델에 의문을 제기하면서 디자이너들에게 자신들의 활동이 갖는 사회적 결과에 대해 질문을 던질 것을 촉구했다. 스스로 장 보드리야르의 『사물의 체계』(1968)[10]에서 영감을 얻었다고 밝힌 작가는 소비 사회의 부정적 영향을 강조하고 디자인을 사회학적 현상으로 분석했다.

성장 가도를 달리고 있던 그래픽 분야 역시 논란에서 자유롭지 못했다. 사람들이 드디어 네덜란드의 간결한 표지판, 우표, 전화번호부에 싫증을 내고 획일성을 〈새로운 추함〉이라고 규정했다. 빔 크라우얼과 토털 디자인의 독재에 대항해서 새로운 기술을 이용하는 젊은 디자이너 그룹도 등장했다. 이들은 전사 인쇄, 복사기, 오프셋[11] 인쇄기 등 인쇄 기술의 발달로 큰돈 들이지 않고 새로운 실험을 할 수 있었다. 잡지 두 권이 네덜란드의 〈포스트모던〉 그래픽에 새로운 길을 열었다. 로테르담의 『하르트 베르컨Hard Werken』(헤라르 하더르스Gerar Hadders, 릭 베르뮐런Rick Vermeulen, 헨크 엘렌하Henk Elenga)과 암스테르담의 『빌트 플라컨Wild Plakken』(리스 로스Lies Ros, 롭 슈뢰데르Rob Schröder)이 그것이다. 뒤이어 유사한 잡지들이 속속 발행되었다. 국립 인쇄소를 비롯한 공공 기관과 주요 문화 기관이 젊은 디자이너들의 혁신적인 운동을 후원했는데 이는 네덜란드 사회가 얼마나 개방적 사고를 가지고 있었는지 잘 보여 준다. 얀 판 토른Jan van Toorn과 안톤 베이커Anton Beeke 역시 네덜란드 그래픽 디자인이 부활하는 데 없어서는 안 될 인물들이었다.

제2차 세계 대전 후, 전통적인 공예품(도자기, 텍스타일, 유리, 은세공)이

10 장 보드리야르의 첫 번째 저작물로 당대 최고의 지성인 롤랑 바르트, 앙리 르페브르, 피에르 부르디외가 심사를 했던 박사 학위 논문을 책으로 간행한 것이다. 바르트의 기호학과 르페브르가 발전시킨 현대 사회의 새로운 현상, 즉 일상성의 비판이라는 문제 틀에서 많은 영감을 얻고 있다.
11 평판 인쇄의 하나. 보통 인쇄가 판면에서 직접 종이에 인쇄하는 데 비하여, 인쇄판에 바른 잉크가 원기둥을 거쳐 전사하여, 이것을 다시 피인쇄체에 인쇄한다.

새로이 각광을 받았다. 장인들이 만든 개성 넘치는 공예품이 대량 생산된 익명의 밋밋한 제품에 대한 대안으로 떠올랐다. 암스테르담 시립 미술관과 로테르담의 보에이만스 판 뵈닝언 미술관은 한스 드 용Hans de Jong, 요한 판 론Johan van Loon, 얀 판 데르 바르트Jan van der Vaart, 얀 드 로더Jan de Roode, 조니 롤프Johnny Rolf, 리스 코세인Lies Cosijn의 도자기, 안드리스 코피어르, 플로리스 메이담Floris Meydam, 빌럼 헤이선Willem Heesen의 유리 공예, 리아 판 에이크Ria van Eyk, 마고 롤프Margot Rolf, 헤르만 앤 데지레 숄턴Herman & Desirée Scholten의 텍스타일을 소장품 목록에 포함시켰다.

예술가, 장인, 디자이너가 가까워졌다. 예술가들은 장인들과 관계를 갖고 싶어 했고, 장인들은 예술의 세계에 발을 들여놓거나 얀 판 데르 바르트의 방식으로 산업 디자인의 세계로 진출하고 싶어 했다. 보석 공예가 헤이스 바커르Gijs Bakker와 그의 아내 에미 판 레이르쉼Emmy van Leersum, 프랑수아즈 판 덴 보스Françoise van den Bosch, 마리아 판 헤이스Maria Hees, 한스 아펜젤러Hans Appenzeller는 이러한 경향을 잘 보여 주는 보석 디자이너들이다. 이들의 초기 작품은 모더니즘의 기하학적인 추상성을 철저하게 따랐지만 착용하는 보석이 아니라 조각품처럼 소개되었다. 전통적인 은세공 소재도 거부했다. 1969년 이들이 암스테르담에서 가진 공동 전시회의 제목은 「입는 오브제Objects to Wear」였다.

자체 생산과 드로흐 디자인

1970년대 주문이 줄어들면서 디자인학교를 졸업한 젊은 디자이너들이 소규모 제작과 직접 판매에 관심을 갖기 시작했다. 하지만 그들의 초기 작품은 브루노 니나버르 판 에이번Bruno Ninaber van Eyben의 「펜던트 워치Pendant Watch」(1976)와 「플루오레센트 라이팅Fluorescent Lighting」(1977)에서 확인할 수 있듯이 여전히 산업적 성격을 띠고 있었다. 자체 생산은 네덜란드 디자인계를 강타했다. 판 에이번 외에도 프란스 판 니우언보르흐Frans van Nieuwenborg, 마르테인 베그만Martijn Wegman, 헤르만 헤름선Herman Hermsen과 디자이너 협회 회원인 한스 에빙Hans Ebbing, 톤 하스Ton Haas, 파울

쉬덜Paul Schudel, 건축가인 마르트 판 세인덜Mart van Schijndel이 자체 생산 현상을 주도했고 이들의 시도가 1982년부터 디자인 잡지 『아이템Items』에 소개되면서 네덜란드 디자인의 경향이 바뀌기 시작했다.

1981년 개최된 「네덜란드에서 온 디자인Design from the Netherlands」 전시회에도 〈자체 생산〉 디자이너들이 초대되었다. 네덜란드 문화부가 주최하고 헤이스 바커르가 기획한 이 전시회는 6년 동안 전 세계를 순회하며 새로운 네덜란드 디자인을 세계에 알렸다. 당시 아른험 아카데미 교수였던 바커르는 학생들에게 자율성과 독창성을 요구했고 1987년 아인트호번 디자인 아카데미에서 강의하게 되었을 때도 같은 것을 강조했다. 그는 디자인도 예술의 일부여야 한다고 생각했다. 그래서 디자인 역사 연구가이며 『인뒤스트릴 온트베르펀Industrieel Ontwerpen』(산업 디자인) 잡지 편집자인 레니 라마커르스Renny Ramakers와 함께 1992년에 원천적으로 새로운 길을 가려고 고심하는 디자이너들을 규합해 드로흐Droog 디자인 그룹을 결성했다. 그들의 디자인은 꼭 실용적인 것도 아니고 아름다운 오브제나 예술 작품이 되기를 원하지도 않는다. 무엇보다도 메시지를 전달하고자 했다. 드로흐는 제작, 판매를 시작하기 전에 먼저 1992년 코르트레이크 디자인 전시회에 참가해서 처음으로 해외에 자신들의 디자인을 소개했다. 그리고 몇 달 후에 밀라노 박람회에서 센세이션을 일으켰다. 건조하다는 뜻의 〈드로흐〉라는 이름은 오브제에 대한 현실적이고 정직하며 실용적인 접근을 의미하고 작업의 개념 자체를 강조한다.

테요 레미Tejo Remy의 서랍장이 이러한 철학을 보여 주는 첫 작품이라 할 수 있다. 「유 캔트 레이 다운 유어 메모리You Can't Lay Down Your Memory」(1991)라는 매우 시적인 이름을 가진 서랍장은 불규칙하게 결합된 서랍을 가죽끈으로 고정한 것이다. 피트 헤인 에크Piet Hein Eek는 버린 나무로 옷장을 만들었고, 로디 흐라우만스Rody Graumans는 전구와 전선 다발로만 샹들리에를 만들었다. 새로운 정신, 새로운 사고방식, 새로운 행동 방식을 추구하는 드로흐는 디자인 산업에 지대한 영향을 끼쳤다. 시간이 지나면서 드로흐가 추구하는 주제도 바뀌게 된다. 디자인에 대한

근본적인 질문을 던지고 소재의 재활용을 제안했던 것에서 이제는 가장 단순한 형태, 가장 순수한 형태의 추구로 변화한 것이다. 결과는 디자인을 비꼬는 일종의 반(反)디자인으로 나타났다. 위르헌 베이Jurgen Bey가 1999년에 「트리트렁크 벤치Tree-Trunk Bench」를 세상에 내놓았다. 통나무에 세 개의 청동 주물 등판을 꽂았다. 리하르트 휘턴Richard Hutten의 경우는 테이블과 의자 시리즈에 「노 사인 오브 디자인No Sign of Design」이라는 이름을 붙이고 감히 테이블과 의자의 원형이라고 주장했다. 2002년의 「섹시 릴렉시Sexy Relaxy」의자에서도 아이러니를 찾을 수 있다. 신소재에 대한 실험 역시 드로흐가 중요하게 생각하는 주제이다. 마르설 반더르스Marcel Wanders는 전통적인 마크라메 매듭법으로 항공 산업에서 사용하는 현대식 밧줄을 엮어 「노티드 체어Knotted chair」(1996)를 만들었다. 지난 20년 동안 가장 활발하게 활동한 네덜란드 여성 디자이너인 헬라 용헤리위스Hella Jongerius는 1997년에 고무로 만든 세면대를 생각해 냈고 레이스 문양으로 도자기를 장식했다. 최근 발표한 「프로그Frog」(2009) 테이블도 인상적이다. 기상천외하고 전복적인 드로흐에 사람들이 열광하게 된 데에는 20세기 후반 전시회와 출판 사업에 재정 지원을 한 네덜란드 정부의 전폭적 후원도 빼놓을 수 없다.

　　이 세대의 디자이너들은 대부분 아인트호번 디자인 아카데미 출신으로 위에서 언급한 디자이너들 외에도 마르턴 바스Maarten Baas, 베르트얀 폿Bertjan Pot, 욥 스메이츠Job Smeets, 비키 소머르스Wieki Somers, 크리스틴 메인데르츠마Christien Meindertsma, 데마케르스반Demakersvan 그리고 공동 작업하는 숄턴 앤 바에잉스Scholten & Baijings를 언급할 만하다. 마르턴 바스는 디자인의 경계를 확장했다. 2002년 그는 가구를 까맣게 태운 후에 수지를 입혀 만든 「스모크Smoke」시리즈를 발표했다. 그중에서 리트벌트의 유명한 의자를 재해석한 것이 가장 유명하다. 후에는 합성 점토로 만든 가구를 선보였다. 2009년에는 매우 독창적인 개념을 가진 시계 「리얼 타임Real Time」을 발표했다. 바스가 제작한 동영상 「스위퍼스 클록Sweepers Clock」은 두 사람이 빗자루로 쓰레기를 쓸면서 시계바늘을 만드는 것을 위에서 촬영한 것이다. 스튜디오

욥은 욥 스메이츠와 동반자인 닌커 티나헐Nynke Tynagel이 설립한 디자인 회사다. 욥과 티나헐은 기이하고 놀라운 그리고 과장된 크기의 키치적인 오브제를 디자인해서 안트베르펜에 있는 자신들의 갤러리에 전시하고 있다. 크리스틴 메인데르츠마는 디자인을 할 때 제작 과정과 원료의 원산지에 대해 질문을 던진다. 「원 시프 스웨터One Sheep Sweater」(2010)는 양모로 스웨터를 짜고 그 위에 양의 번호를 수놓았다. 그렇다고 자체 제작 세대가 산업계와 완전히 결별한 것은 아니다. 헬라 용헤리위스, 마르설 반더르스, 리하르트 휘턴, 위르헌 베이는 10여 개의 외국 기업과 작업하고 있다.

그리고 기업은 여전히 대부분의 디자이너들에게 주요 고객이라는 사실을 잊어서는 안 된다. 1960년대 중반 개설된 델프트 기술 대학교의 산업 디자인학과는 처음부터 예술성보다는 기술적 노하우에 중점을 두고 전기 기구, 의료 기기, 운송 장비 등의 디자인을 가르쳤다. 1988년 하위버르트 흐루넨데이크Huibert Groenendijk가 디자인한 카 시트 「맥시코시Maxi-Cosi」나 2001년 박스 디자인Waacs Design이 네덜란드 커피 회사 다우어 에그버르츠Douwe Egberts와 가전 회사 필립스와 공동으로 개발한 커피 머신 「센세오Senseo」는 오늘날 대중적인 제품이 되었다. 이 제품들은 최근에 예로언 페르브뤼허Jeroen Verbrugge가 제안한 새로운 코카콜라 병[12]처럼 종종 디자인 면에서는 평범하지만 경제적으로는 매우 중요한 의미를 가지고 있는 것이 많다.

벨기에 디자인의 새로운 경향

1970년대 말, 경제 침체로 벨기에 가구 및 직물 산업은 큰 타격을 입었다. 하지만 네덜란드보다 상황이 좀 더 나아서 디자이너들은 판로를 지킬 수 있었다. 벨기에 디자인은 해외 시장에서 네덜란드 디자인만큼 큰 인상을 남기지 못했다. 벨기에 디자이너들은 북쪽의 이웃보다 못할 것이 없었지만 그룹을 조직해서 해외에 진출해야 할 필요성을 느끼지 못했다. 공용어가 두 가지라는 것이 장애로 작용했을

12 운반비를 절약하는 방법으로 1.5리터 코카콜라 병들을 24개씩 한 칸에 넣은 다음 이 칸들을 층층이 쌓을 수 있는 디자인이다. 쌓으면 쌓을수록 많은 수의 페트병을 한 사람이 옮길 수 있다.

헤이스 바커르
과일 접시, 2000년
네덜란드, 로열 VKB
스테인리스 스틸
필라델피아, 필라델피아 미술관

헤이스 바커르
접시, 2004년
이탈리아, 살비아티Salviati
네덜란드, 드로흐
유리
파리, 국립 조형 미술 센터/국립 현대 미술 재단

테요 레미
서랍장 「유 캔트 레이 다운 유어 메모리」, 1991년
네덜란드, 드로흐
서랍, 단풍나무, 가죽끈
뉴욕, 현대 미술관

피트 헤인 에크
옷장 「스크랩우드Scrapwood」, 1990년
재활용 나무판

테요 레미
램프 「밀크 보틀Milk Bottle」, 1991년
네덜란드, DMD
반투명 유리 우유병, 스테인리스 스틸

마르설 반더르스
의자 「노티드 체어」, 1996년
네덜란드, 드로흐
탄소 섬유, 에폭시 수지
뉴욕, 현대 미술관

리하르트 휘턴
의자 「섹시 릴렉시」, 2002년
8개 한정 생산
네덜란드, 리하르트 휘턴 스튜디오
나무(호두나무, 벚나무, 물푸레나무,
단풍나무, 참나무), 2007년 모델
로테르담, 보에이만스 판 뵈닝언 미술관

마르설 반더르스
꽃병 「시너시티스Sinusitis」, 2001년
네덜란드, 반더르스 원더스Wanders Wonders
소결 처리한 폴리아마이드
파리, 국립 조형 예술 센터/국립 현대 미술 재단

헬라 용헤리위스
테이블 「프로그」, 2009년
프랑스, 크레오 갤러리
호두나무, 수지
로테르담, 보에이만스 판 뵈닝언 미술관

전시회 「마르턴 바스, 디자이너의 호기심Maarten Baas, Les Curiosités d'Un Designer」
파리, 장식 미술 박물관, 2011년
왼쪽 조각과 옷장은 2007년, 오른쪽 시계는 2009년, 모피 양탄자는
2008~2009년 제작

베르트얀 폿, 마르설 반더르스
의자 「카본Carbon」, 2004년
에폭시 수지, 카본 섬유
네덜란드, 모오이|Moooi

위르헌 베이, 마킹 앤 베이Makking & Bey
의자 「트리트렁크 벤치」, 1999년
네덜란드, 드로흐
청동 등판, 통나무

비키 소머르스
다기 「하이 티 포트High Tea Pot」, 2004년
자기, 수달피, 가죽, 스테인리스 스틸
파리, 국립 현대 미술 재단
파리, 장식 미술 박물관 위탁

데마케르스반
테이블 「신데렐라Cinderella」, 2010년
카라레 대리석
런던, 카펜터스 워크숍Carpenters Workshop 갤러리

숄턴 앤 바에잉스
식기 세트 「컬러 포슬린Colour Porcelain」, 2012년
일본, 1616 아리타1616 Arita
로테르담, 보에이만스 판 뵈닝언 미술관

비키 소머르스
꽃병 「빅 프로즌Big Frozen」, 2010년
프랑스, 크레오 갤러리
수지, 금속, 실크, 겔 코트
파리, 국립 현대 미술 재단
파리, 장식 미술 박물관 위탁

수도 있다. 플랑드르[13] 지방의 산업 디자인 발전을 지원하는 단체는 플랑드르 디자인 협회이다. 1992년부터 계관지인 『크빈테센스Kwintessens』(본질)를 발행했고 1994년부터는 앙리 반 드 벨드상을 제정해서 매년 수여하고 있다. 1995년부터는 디자인 트리엔날레도 개최하고 있다.

　네덜란드에서처럼 벨기에 디자인 업계도 1980년대부터 소규모 제작이 자리를 잡았다. 이미 70년대에 피터 드 브라위네와 에밀 베라네만이 물꼬를 트기 시작한 공예적인 디자인 그리고 예술, 공예, 디자인 사이의 교류에 다시금 관심이 쏠렸다. 은세공과 보석 공예 분야에서는 시프레드 드 벅Siegfried De Buck이 새로운 소재를 사용하면서 선구적 작품을 내놓았다. 1990년대에 그가 제작한 대형 작품들은 이탈리아 아방가르드 디자이너들의 관심을 불러일으켰다. 도자기 분야에 새로운 바람을 가져다 준 디자이너는 피터 스톡만스Pieter Stockmans이다. 그는 1966년부터 1989년까지 마스트리트에 있는 가구 회사 모사에서 디자이너로 일하면서 1976년에 커피 잔 세트 「소냐Sonja」를 내놓았다. 전 세계 호텔과 레스토랑에 수백만 개나 팔린 성공작이다. 시간이 지나면서 스톡만스는 더 창의적이고 조각적이고 개념적인 작품 세계로 옮겨 갔다. 가구 분야에서는 안드리스 베로켄Andries Verroken이 순수하고 수학적인 형태의 조각-가구로 새로운 경향을 만들었다.

　마지막으로 2005년 젊은 나이에 세상을 떠난 마르턴 반 세베렌Maarten Van Severen은 극도로 단순화된 디자인으로 유명하다. 그는 건축계의 노벨상인 프리츠커상 수상자인 네덜란드 건축가 렘 쿨하스Rem Koolhaas와 함께 프랑스 보르도 시 근처 플로락 마을에 있는 〈르무안 주택Maison Lemoine〉의 실내를 장식했다. 1933년 비트라와는 강철, 알루미늄, 폴리우레탄을 우아하게 결합시킨 「03」 의자를 제작했다. 그리고 여러 해 동안 긴 의자 모델을 연구했는데 1995년에 첫 시제품이 만들어졌고 드디어 2006년 파스투에서 세베렌의 궁극 프로젝트인 가죽 라운지 의자 「LLO4」가 출시되었다. 세베렌의 동생인 파비안Fabiaan과 그의 아들 하네스Hannes 역시 디자이너로

13　벨기에 서부를 중심으로 네덜란드 서부와 프랑스 북부에 걸쳐 있는 지방. 11세기 이래 모직물업이 발달하였으며, 르네상스 시대에는 미술과 음악의 중심지였다.

재능을 발휘하고 있다.

그자비에 뤼스트Xavier Lust, 브람 보Bram Boo, 실뱅 빌렌즈Sylvain Willenz 역시 지난 15년 동안 벨기에 디자인 발전에 일조한 재능 있는 디자이너들이다. 전통적 분야인 산업 디자인도 활력을 잃지 않았다. 에인트호번 대학교의 교수인 악셀 엔토벤Axel Enthoven은 파리 – 브뤼셀 – 암스테르담 – 쾰른을 운행하는 고속 열차 탈리스Thalys의 실내 디자인을 담당했다.

네덜란드에서처럼 벨기에에서도 패션 산업에 대한 열광은 디자인 분야에서 새로운 현상이다. 〈앤트워프(안트베르펜)의 6인〉이라 불리는 패션 디자이너 앤 드뮐미스터Ann Demeulemeester, 드리스 반 노튼Dries Van Noten, 발터 판 베이렌동크Walter Van Beirendonck, 디르크 반 샌Dirk van Saene, 디르크 비켐베르흐스Dirk Bikkembergs, 마리나 이Marina Yee는 1988년부터 이름을 알리기 시작했다. 네덜란드에서는 1992년에 〈네덜란드의 외침〉 그룹이 결성되었다. 빅토르 앤 롤프Victor and Rolf와 알렉산데르 판 슬로버Alexander Van Slobbe도 그룹의 회원으로 참여했다. 2002년에는 안트베르펜에 패션 박물관인 모드 미술관이 개관했다. 2000년대 초, 벨기에와 네덜란드의 디자이너들은 자신들의 작업이 지구의 문제를 해결하는 데 일조할 수 있다고 생각했다. 그렇게 해서 〈소셜 디자인Social Design〉 운동이 시작됐다. 2010년부터 매년 암스테르담에서 「디자인은 무엇을 할 수 있는가?What Design Can Do?」 회의가 열리고 있다. 벨기에에서는 플랑드르 디자인 협회가 2010~2011년 디자인 트리엔날레 주제를 「벨기에 디자인, 인류를 위한 디자인Belgium is Design. Design for Mankind」으로 정했다. 지금, 디자인의 사회적인 측면이 다시 중요해지고 있다.

마르턴 반 세베렌
긴 의자 「MVS」, 2000년
스위스, 비트라
폴리우레탄, 스테인리스 스틸
파리, 국립 조형 예술 센터/국립 현대 미술 재단

마르턴 반 세베렌
긴 의자 「LCP」, 2000년
이탈리아, 카르텔
폴리메틸 메타크릴레이트
뉴욕, 현대 미술관

그자비에 뤼스트
찬장, 2003년
이탈리아, 데파도바DePadova
래커를 칠한 양극 산화 알루미늄
파리, 국립 현대 미술 재단
파리, 장식 미술 박물관 위탁

브람 보
책장 「오버더스Overdose」, 2007~2009년
벨기에, 불로Bulo
래커를 칠한 MDF, 나무

LE PAYSAGE
DU DESIGN
ACTUEL

Constance Rubini

맺음말:
오늘날의 디자인

콩스탕스 뤼비니

세기의 전환은 새로운 패러다임을 의미한다. 이제 디자인은 더 이상 형태, 기능, 비용을 조율하고 기업에서 생산하는 대량 제품을 의미하지 않는다. 이러한 개념은 1929년 프랑스에서 결성된 현대 예술가 연맹이 표방한 유토피아적 개념에서 나온 낡은 것이다. 정치적 색채를 띤 디자인 역시 전후 전쟁 복구 과정에서 특히 이탈리아에서 발전한 것으로 이제 더 이상 유효하지 않다. 그런데 변화의 바람이 이탈리아에서부터 시작되었다. 1980년대부터 디자인 분야에서 기능과 용도를 넘어서는 감각과 문화적 측면이 탐구되었다. 안드레아 브란치나 에토레 소트사스 같은 이탈리아의 아방가르드 디자이너들은 감정을 불러일으키는 세계를 창조했다. 이들은 오늘날 디자인의 방식으로 정착된 자유롭고 상이한 스타일 시대의 문을 열었고 예술적 정체성을 가진 디자인을 탄생시켰다.

사는 것은 소통하는 것이다

〈사는 것은 소통하는 것이다.〉 사이버네틱스의 창시자 노버트 위너Norbert Wiener가 한 말이다. 위너는 1947년부터 정보와 소통이 근본이 되는 세계를 열렬하게 옹호했다. 이 세계에서 일어난 변화는 디자인에 영향을 미쳐 물건이 메시지의 표상이 되고 형태, 사용, 기능은 매개체가 되는 〈정보 디자인Information Design〉을 탄생시켰다. 우리는 현재 그러한 사회에 살고 있다. 1960년대에 캐나다 사회학자 마셜 매클루언Marshall Mcluhan이 만들어 낸 도발적인 구호인 〈미디어는 메시지다〉는 기술 혁신이 어떻게 문명의 전복을 가져오는지 극적으로 보여 준다. 매클루언은 내용물보다는 포장에, 결과보다는 과정에, 품질보다는 미장센의 연극성에 중점을 두는 일회성 제품의 탄생을 예고했다. 이제 제품은 영원성에 대한 야심을 포기했다. 오늘날은 미디어의

시대이고 제품은 기능과 용도가 아니라 개념의 독창성과 참신성으로 평가받는다. 이제 제품은 오래 사용하기 위한 것이 아니고 신속하게 생산하고 공급해서 기업의 경쟁력을 높이는 도구가 되었다. 그래서 기업은 신제품에 대한 관심을 불러일으키고 이벤트를 창출하기 위해 디자이너들에게 손을 내밀고 있다.

기업이 선호하는 디자이너들은 예술적 코드를 부여하는 디자이너들로, 스페인 디자이너 하이메 아욘Jaime Hayon과 네덜란드 디자이너 그룹 스튜디오 욥이 대표적이다. 2007년 밀라노 가구 박람회의 이탈리아 타일 회사 비사차Bisazza의 전시장에서 이들의 상상력을 확인할 수 있었다. 스튜디오 욥은 비사차의 은색 타일로 은식기를 디자인했다. 벽에 세워 놓은 거대한 수저, 흰색 나무 받침대에 올려놓은 거대한 찻주전자와 샐러드 볼은 전통적인 공예 기법을 이용해 의외성과 경이로움을 창조했다. 하이메 아욘은 흰색, 검정색, 금색 타일을 사용해서 가구, 액세서리, 인형을 만들었다. 특히 전시 공간 거의 전부를 차지하고 앉아 있는 거대한 피노키오는 초현실적인 느낌마저 들게 한다.

현재 여러 디자인 박물관들은 판타지와 표현성이 강한 디자인을 소개하며 21세기 장식 예술의 위치를 재정립하고 있다. 예를 들어, 런던의 빅토리아 앤 앨버트 박물관은 스튜디오 욥의 「타지마할Taj Mahal」 테이블을 「텔링 테일즈Telling Tales」 전시회에 소개했다.

예술 시장과 디자인 시장 모두 새로운 바람을 잘 활용하고 있다. 네덜란드의 젊은 디자이너 마르턴 바스, 스웨덴 디자이너 그룹 프론트, 스페인 디자이너 마르티노 감페르Martino Gamper가 2007년 디자인 마이애미/바젤에서 전시회 대표인 앰브라 메다Ambra Medda가 정한 〈퍼포먼스/프로세스〉라는 주제에 맞게 실시간 퍼포먼스를 진행했다. 디자이너들에게 유일한, 그래서 희귀한 제품을 제작하게 하는 것이 주제의 의도였다. 마르티노 감페르는 1960년 조 폰티가 디자인한 이탈리아 소렌토에 있는 파르코 데이 프린치피 호텔의 가구를 관람객 앞에서 새로 디자인했고 프론트는 모션 캡처 기술을 이용해 가구를 설계했다. 이러한 퍼포먼스는 일회적인

것이기는 하지만 디자인의 새로운 지평을 여는 데 공헌하고 있고 특히 디자인 과정에 대한 스토리를 소통하고 싶어하는 프론트는 전 세계 여러 전시장에서 최신 테크놀로지를 이용해 마법의 세계를 창조하고 있다.

유머, 몸짓, 정당한 일회성

이제 디자이너들은 전에는 존재하지 않았던 대중과 소통을 위한 스토리텔링을 제안해야 한다. 이 현상은 1981년 디자이너 그룹 멤피스의 결성을 필두로 이미 1980년대에 시작되었다. 멤피스 그룹의 설립자인 이탈리아 디자이너 에토레 소트사스는 바우하우스가 표상하는 규범에 반기를 들고 디자인에 자유, 감성, 유머를 도입하고자 했다. 멤피스 그룹에 이어 프랑스에서도 기발함으로 무장한 디자인이 각광을 받고 있다. 가루스트 앤 보네티의 「프랑스 앵페리알」, 푸치 드 로시의 연애편지 작성용 책상 「메타피시코Metafisico」, 레몬 짜기에 적당하지 않지만 많은 이야기를 만들어 내는 필리프 스타크의 레몬 착즙기 「주시 살리프」는 모두 독특한 스토리텔링을 사람들에게 전달하고 있다. 스타크는 「주시 살리프」가 〈부엌에서 대화를 꽃피게 한다〉고 말하길 좋아한다. 제품은 소통의 매개체가 되었고 제품의 품질은 의미가 풍부할수록 높아진다. 이들의 다음 세대는 디자인과 소통의 관계를 확장시켜 제품에 유머라는 새로운 차원을 도입하고 있다.

브라질 출신의 형제 디자이너 움베르토와 페르난도 캄파나Humberto & Fernando Campana는 과감하게 동물 인형으로 의자를 만들었다. 안락함에 대한 판타지를 창조하기 위해 기존에는 보지 못했던 방식으로 스토리텔링적 측면을 강조한 것이다.

하이메 아욘은 스페인 도자기 브랜드인 야드로Lladró와 「판타지Fantasy」 컬렉션을 선보였다. 이름이 말해 주듯 컬렉션 전체에 장식의 유희적 요소가 강조되었다. 덕분에 장식은 지난 세기에 추구했던 상징과 서사에서 해방되어 단순한 독창성의 요소, 다시 말해 사적인 세계를 구성하는 고유의 요소가 되었다. 귀여운 악마 인형이 병 입구에 앉아 있는 「I-B」 병은 용도보다는 유머가 더 중요한 판타지 세계를 표현한다.

프랑스 남부 예르 마을에서 열린 2007년 빌라 노아이유 디자인 축제에서
스페인의 젊은 디자이너 나초 카르보넬Nacho Carbonell이 「펌프 잇 업Pump It Up」 의자를
선보였다. 이 의자는 참관객들로부터 큰 호응을 얻었는데 바로 유머라는 요소
때문이다. 폴리우레탄 폼 의자에 앉으면 공기가 압축되고, 압축된 공기는 의자와
연결된 탯줄을 따라 동물 인형들에게로 주입되어 인형들을 살아나게 한다.
카르보넬의 의자는 생명체로서 사람들에게 감정을 불러일으키지만 무엇보다도
낯설음과 경이로움을 창조한다. 하지만 경이로움은 처음 본 순간에만 가능한 것이고
시간이 지나면 일회성 이벤트로 끝나고 만다. 이런 유형의 호기심과 오락성이 오늘날
디자인의 일면이다.

　　일회성 이벤트는 웃음을 만들어 내기 위한 장치이다. 1998년 파리
페로탱Perrotin 갤러리에서 전시된 라디 디자이너스(1993년부터 2003년까지 활동한
프랑스 디자이너 그룹으로 구성원이었던 로랑 마살루Laurent Massaloux, 플로랑스
돌레악Florence Doléac, 로베르 스타들레르Robert Stadler, 올리비에 시데Olivier Sidet는 현재
독자적으로 활동하고 있다)의 「슬리핑 캣Sleeping Cat」, 「휘핏 벤치Whippet Bench」, 「커피
드롭 스플래시Coffee Drop Splash」 등이 좋은 예이다. 일회성 이벤트는 괴리감 혹은
불편함을 만들어 내고 우리를 다른 곳으로 투사시킨다. 싱가포르, 아르헨티나,
스페인 디자이너들로 구성된 아웃오브스톡Outofstock이 설계한 폴리우레탄 폼
쿠션 의자 「윈터 어라이브스Winter Arrives」는 15센티미터의 눈이 쌓여 있는 썰매를
연상시킨다. 서로 반대되는 두 세계가 기묘하게 만난 작품이다.

　　유희적이고 가벼운 제품을 받아들이는 고객이 나타나기 시작했다.
기업들도 이를 눈치채고 적극적으로 디자이너들에게 일회성 몸짓을 주문하고
있다. 하겐다즈Häagen-Dazs는 도시 레비언(인도 출신 디자이너 니파 도시Nipa Doshi와
영국 출신 디자이너 조너선 레비언Jonathan Levien이 만든 디자인 스튜디오)에게
2012년 겨울 시즌을 위한 특별한 모양의 아이스크림을 디자인해 달라고 요청했다.
하겐다즈가 원한 것은 〈욕망을 불러일으키는 즐겁고 일회적인〉 것이었다. 도시

하이메 아욘의 「픽셀발레[Pixel-Ballet]」전시회,
2007년
몬테키오 마지오레, 비사차 재단

하이메 아욘
판타지 컬렉션 화병 「I-B」, 2008년
스페인, 야드로
에나멜 자기

스튜디오 욥
테이블 「타지마할」, 2012년
파리-런던, 카펜터스 워크숍 갤러리
청동, 금도금 청동

프론트
가구 스케치, 2005년
모션 캡처 기술로 움직임을 3D로
기록하여 가구 제작

레비언은 달을 상상했다. 그들은 아이스크림을 여느 다른 소재와 다름없이 다루었고 산업 디자인 제품을 제작할 때처럼 고도의 복잡한 틀을 사용했다. 가격이 훨씬 싼 아이스크림이라고 제작 방식이 달라지는 것은 없다. 이벤트성이 강한 제품은 끊임없이 속도를 높이는 시간과 싸워야 한다. 그 시간은 심각함이 배제된 동시성의 시간이다.

경이로울 정도로 구체적인 세계

경쾌한 디자인과 더불어 일상의 디자인, 눈에 잘 띄지 않는 디자인도 존재한다. 이 디자인의 목표는 경이로울 정도로 구체적인 세계를 눈에 띄지 않게 디자인하는 것이다. 이것이 바로 영국 디자이너 재스퍼 모리슨과 일본 디자이너 후카사와 나오토가 각자의 방식으로 말하는 〈슈퍼 노멀Super Normal〉 디자인이다. 구체적인 현실을 디자인하는 것은 탈물질화에도 불구하고 여전히 존재하고 있다. 과학과 기술의 발전이 우리를 점점 더 가상의 세계로 밀어 넣고 있지만 많은 사회학자가 가상 네트워크는 탈물질화를 초래하지 않는다는 데 동의한다. 오히려 사람들 사이의 실질적인 관계를 확대시킨다고 말한다. 이제 우리는 기술적으로 가까운 미래에 인간 능력을 상승시킬 수 있는 칩을 몸 안에 설치하는 것이 가능하다는 것을 알고 있다. 그렇다고 우리가 그릇과 수저를 버리고 음식물을 주입받고 싶어 한다는 뜻은 아니다. 우리는 앞으로도 오랫동안 일상용품이 필요할 것이다. 재스퍼 모리슨은 1980년 말부터 일상용품에 대해 고민했다. 공간의 분위기에 영향을 미치는 일상용품이 뿜어내는 신비가 무엇인지 밝히기를 원했다. 독창성이 그런 제품을 만드는 것은 아니다. 재스퍼 모리슨은 전통과 결별하지 않으면서 시간이 지나면 형태가 변화는 〈지극히 평범한〉 물건을 디자인하고 있다. 이를테면 결별이 없는 현재의 제품을 말한다. 현대성이라는 것은 모두 버리고 처음부터 시작하는 것을 의미하지 않는다.
 후카사와 나오토 역시 재스퍼 모리슨처럼 물건이 만들어 내는 감성과 분위기에 관심을 가졌다. 후카사와는 일본의 대형 장난감 회사가 2003년에 만든

플러스마이너스제로 브랜드의 디자인 책임자이며 주로 가정에서 쓰이는 물건을 제작하고 있다. 마이너스에서 플러스로 가는 미세한 가능성들이 제로 주위를 맴돌고 있다는 그의 철학을 브랜드명에서 엿볼 수 있다. 감정을 불러일으키고, 제품에 친근함을 느끼고, 즐거움과 유대감을 창조하는 데는 특별할 것 없는 지극히 사소한 것으로도 충분하다. 아이디어는 사람들이 가지고 있는 공동의 감성을 건드리고 거의 보이지 않는 방식으로 사람들의 행동 방식에 영향을 미친다. 이러한 제품은 현대적이고 기능적인 디자인의 지혜나 정확함을 가지고 있을 뿐 아니라 다른 호흡을 발산한다. 본질적인 것을 가장 단순하게 표현한 형태는 제품과 직접적인 관계를 맺도록 해주고 기지나 유머가 자리하게 한다. 후카사와의 바나나 우유 포장이 좋은 예이다. 진한 노란색과 모서리가 연한 갈색인 사각 형태는 동그랗게 디자인하지 않더라도 바나나를 연상시킨다. 완벽을 기하기 위해 음료의 입구는 바나나 껍질을 벗기는 것처럼 열 수 있게 했다. 결과적으로 중요한 것은 스타일도 아니고 형태도 아니다. 중요한 것은 제품 자체를 뛰어넘어 제품이 주위와 구축하는 관계이다. 후카사와는 그의 후계자임을 자처하고 그의 디자인 철학에서 영감을 찾는다고 말하는 세대를 만들어 냈다. 지바 디자인Ziba Design(미국 포틀랜드)의 젊은 디자이너들은 후카사와의 제품 이미지를 사무실 벽에 붙여 놓았고, 아이디오의 CEO 팀 브라운은 디자인이 어떻게 아이디어와 형태의 산물이 되는지 후카사와에게 배웠다고 말했다. 아이디오에서 디자인한 인체 장기 이송 용기인 「라이프포트 키드니 트랜스포터LifePort Kidney Transporter」(2003)는 운반하는 신장의 취약성을 표현하기 위해 알 형태를 채택했다. 후카사와의 후계자들은 모두 제품의 본질에 접근해서 재기 있게 재해석하는 선배의 작업 방식을 이해했다.

모든 디자인에는 맥락이 있다. 재스퍼 모리슨과 후카사와 나오토는 일상에서 사용되면서 생명력을 갖는 공산품과 가정용품 디자인의 선구자다. 이러한 계열의 디자이너들은 산업 생산이든 수공예적 생산이든 제품의 재생산 가능성에 관심을 갖는다. 프랑스의 형제 디자이너 스튜디오인 로낭 앤 에르완 부룰렉은 비용, 포장,

운반 등 매우 복잡한 요소를 관리하는 디자인 산업의 규범을 따르면서도 다양성을 만들어 내기 위해 노력하고 있다. 부룰렉 형제의 오브제는 모두 고유의 개성을 보여 주고자 하는 욕망을 표현하고, 사람들을 놀라게 하고, 현대인의 생활 방식에 흥미로운 유형을 만들어 내는 상이한 형태를 추구한다. 비트라에서 제작한 부룰렉 형제의 「알그」는 내부 공간의 분리와 명칭에 질문을 던지고 사용자 자신이 완전히 새로운 방식으로 직접 칸막이를 설치해서 공간을 구성할 것을 제안한다.

독일 디자이너 콘스탄틴 그리치치의 작품 역시 동일한 맥락이다. 그는 편안함, 구조, 용도, 몸과의 관계 같은 디자인의 기본 원칙에 대해 지속적으로 의문을 제기한다. 그 결과로 기대하지 않았던 형태가 만들어지고 우리에게 놀라움을 선사한다. 그리치치의 디자인 철학을 상징하는 마지스에서 생산한 「체어 원」, 플로스에서 생산한 「메이 데이May Day」 램프는 매우 독특한 개성 덕분에 현대 디자인의 아이콘으로 자리 잡았다.

새로운 유형의 디자인

의자의 과다 생산에 놀란 신세대 디자이너들은 새로운 상상을 위해 다른 곳으로 눈을 돌렸다. 수십 년 동안 디자이너들의 첫 번째 도전은 의자였다. 반면 오늘날 디자인 학교의 학생들은 〈의자를 하나 더 만들 필요가 있을까?〉라고 자문하고 새로운 디자인을 시도하고 있다. 오늘날 디자인의 영역은 모든 사회 문화적 그룹이 고유의 코드와 언어로 분열되어 있는 사회에 맞추어 확장되고 있고 근대 합리주의 운동의 유토피아적 목표와는 거리가 먼 제품들이 특정 문화적 가치를 앞세우며 인정받고 있다. 이러한 제품은 종종 환경 보호, 웰빙 추구, 인구 과잉, 식량 부족, 이동성 추구 등 시대적 문제에 대한 해답을 제시한다.

프랑스 디자이너 마티외 르아뇌르Mathieu Lehanneur는 의료와 웰빙 분야 디자이너로 시작했다. 그 후 생의약을 공부하고 실내 공기 정화기 「앙드레아Andrea」를 디자인해 유명해졌다. 포르투갈 디자이너 수사나 소아레스Susana Soares는 「비스Bee's」를

푸치 드 로시
데 키리코De Chirico를 오마주한
책상 「메타피시코」, 1990년
너도밤나무, 합판, 못
파리, 장식 미술 박물관

페르난도와 움베르토 캄파나
의자 「반퀘테Banquete」, 2002년
한정 생산
동물 인형, 양탄자, 스테인리스 스틸

나초 카르보넬
의자 「펌프 잇 업」, 2007년

라디 디자이너스
「커피 드롭 스플래시」, 1994년
프랑스, 라디 디자이너스
자기, 초콜릿 비스킷

라디 디자이너스
의자 「휘핏 벤치」, 1998년
프랑스, 라디 디자이너스
나무, 폴리우레탄 폼, 날염 직물

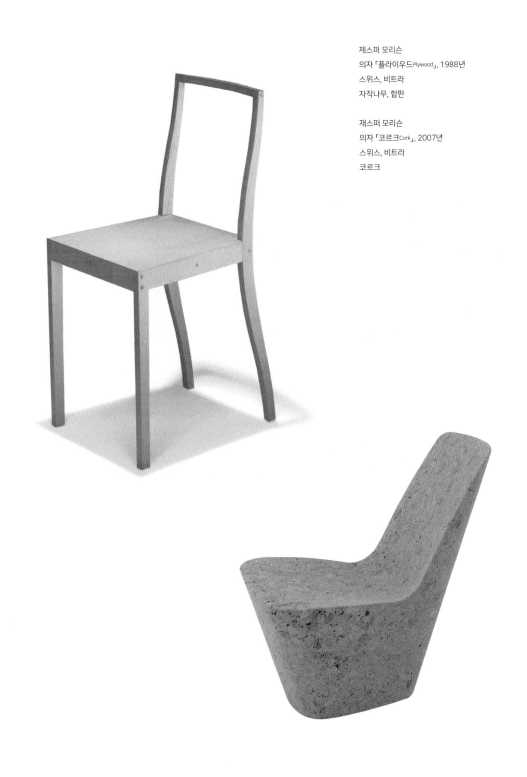

제스퍼 모리슨
의자 「플라이우드Plywood」, 1988년
스위스, 비트라
자작나무, 합판

재스퍼 모리슨
의자 「코르크Cork」, 2007년
스위스, 비트라
코르크

아이디오
인체 장기 이송 용기 「라이프포트 키드니
트랜스포터」, 2003년

로낭과 에르완 부룰렉
사무용 가구 시스템 「조인Joyn」, 2002년
스위스, 비트라

후카사와 나오토
과일 음료 용기 「햅틱Haptic」, 2004년
시제품

콘스탄틴 그리치치
램프 「메이 데이」, 1998년
이탈리아, 플로스
플라스틱, 폴리카보네이트
뉴욕, 현대 미술관

통해 인간과 생물계가 공존하는 방법, 생물들의 잠재력을 이용해서 인간의 지각 능력을 강화하는 방법에 대해 연구했다. 이 프로젝트(2006~2007)는 피오나 라비Fiona Raby와 앤서니 던Anthony Dunne의 지도 아래 영국 왕립 예술 학교의 MA 디자인 인터랙션 과정에서 벌의 후각 능력에 대한 연구의 일환으로 시작되었다. 벌을 이용해 병을 진단하는 여러 가지 도구가 설계되었고 유리로 된 진단 도구는 모두 작은 공간과 큰 공간 두 부분으로 나뉘어져 있다. 작은 공간에서는 진단을 하고 큰 공간에서는 벌들이 짧은 순간에 반응을 하도록 설계되어 있다. 환자가 작은 공간에 숨을 불어 넣으면 벌들이 들어와 훈련받은 냄새가 나는지 확인한다. 예를 들어 「페이스 앤 프리사이즈Face and Precise」 진단 도구는 폐암, 결핵, 당뇨병 등을 초기에 진단할 수 있고, 또 다른 공간인 「퍼틸리티Fertility」는 특정 분자 지표를 이용해 임신 여부를 확인한다.

왕립 예술 학교의 디자인 인터랙션과를 이끌고 있는 던과 라비 교수는 기하급수적으로 늘어나는 인구와 식량 위기에 대처하기 위해 대안이 될 수 있는 영양 공급 방식에 대해서도 고민했다. 그 결과로 탄생한 제품들, 예를 들어 인간이 자연 상태에서 소화할 수 없는 것을 먹을 수 있게 해주는 인공 위(胃) 같은 오브제는 대중에게 바이오 미래의 가능성을 상상할 수 있도록 다양한 시나리오를 제시한다. 아울러 새로운 테크놀로지는 인간을 위해 사용되어야 한다는 명제에 대해 민주적 논의를 끌어내기도 한다. 뉴질랜드의 발명가이자 사업가인 라이언 그랜트Ryan Grant는 시내에서 편하게 이동할 수 있는 접이식 전기 자전거 「야이크바이크YikeBike」(2010)를 개발했다. 작고 매우 가벼워 버스에 가지고 탄 후 다시 자전거를 타고 목적지까지 갈 수 있다. 이 외에도 독창적 제품들이 많다. 이 제품들은 모두 새로운 테크놀로지의 도움을 받아 자유롭게 디자인된 것으로 현재 우리에게 필요한 것이 무엇인지 알려 주고 있다.

인터랙션 사회의 시대

소비재가 넘쳐 나는 시대에 비물질적 서비스와 경험 시장 역시 발전하고 있다.

특정 물건을 소유하고자 하는 욕망이 특정 경험을 하고자 하는 욕망으로 대체되는 것은 철학자 앙드레 고르스André Gorz가 저서『비물질L'Immatériel』(2003)에서 지적한 〈물질적 자본주의에서 비물질적 자본주의로 이동〉하는 현상이다. 1990년대에 정보 고속도로가 텍스트와 이미지만 실어 날랐다면 2010년 초반에는 컴퓨터, 스마트폰, 문서를 넘어서 인터넷이 수십 억 개의 오브제를 연결하고 있다.

홈오토메이션은 원거리 조정이라는 초기 단계를 지나 자동으로 저장된 데이터에 따라 해야 할 행위를 예견하는 스마트 하우스에 자리를 내주고 있다. 예를 들어, 프랑스 전기 공급 회사ERDF의「링키Linky」시스템은 컴퓨터로 전기 소비량을 측정하고 청구서를 발행해서 소비자는 회사 직원을 만날 필요가 없다. 삼성 냉장고「RF4289」에는 인터넷과 연결된 LCD 터치스크린이 있어 조리법을 찾고 스트리밍으로 음악을 듣고 이메일을 확인할 수 있다.

이러한 인터랙티브 제품은 종종 우리가 필요로 하는 것 이상의 서비스를 제공하기도 하지만 이들 중 우리에게 용도에 대해 다시 생각하게 하는 흥미로운 제품도 있다. 단순하게 상호 작용하고 작동이 쉽지만 풍부한 감성을 가지고 있는 제품들이다. 마르크 사라쟁Marc Sarrazin이 디자인한「폴링 어슬립Falling Asleep」알람 시계는 잠들기 전에 단어로 이루어진 몽환적 세계로 먼저 빠져들게 한다. 사라쟁의 알람 시계는 2012년 프랑스 에레스에서 개최된 디자인 퍼레이드 페스티발에서 관객상을 수상했다. 인터넷과 연결된 이러한 제품들의 물질성은 디자이너가 보여 주고 싶은 비물질적인 내용물의 매개체나 겉 포장일 뿐이다. 1999년 구글 홈페이지를 디자인한 브라질 출신의 루스 케다르Ruth Kedar는 미국에 정착한 디자이너로 웹과 사용자 경험 디자인이 전문이다. 구글 홈페이지는 지난 15년간 디자인 중에서 가장 아름다운 창작품으로 손꼽히고 있다. 이미지라고는 구글의 로고가 유일한 공간에 깨끗한 글자와 색깔의 기본적 조합밖에 눈에 띄지 않는 검색 엔진에서 매일 1억 건이 넘는 검색이 이루어지고 있다.

홈 메이드

신기술은 제품 제작 과정에도 관여한다. 오랫동안 산업계와 협업 방법을 찾아 온 수많은 디자이너는 자신들의 작업 방식에 대해 다시 생각하기 시작했다. 자유로운 작업을 원하는 디자이너들은 1990년대와 2000년대에 아틀리에 작업에 예술성을 부여하며 디자인에 혁명을 가져왔던 네덜란드 디자이너들의 예를 따라 자체 생산을 선택했다. 로테르담에 있는 헬라 용헤리위스의 작업실인 용헤리위스랩Jongeriuslab에는 많은 젊은 디자이너가 용헤리위스와 함께 디자인뿐 아니라 제작에도 참여하고 있다. 어떤 사람은 「B세트 리피트 시리즈B-Set Repeat Series」(2002) 도자기에 자수 장식을 그리고 있고, 어떤 사람은 「롱 넥 앤 그루브 보틀Long Neck and Groove Bottles」(2000)의 유리 부분과 도자기 부분을 컬러 테이프로 연결하고 있다. 「임브로이더드 테이블클로스Embroidered Tablecloth」(2000)를 다림질하고 있는 디자이너도 있다. 마리 파르망Marie Farman과 벵자맹 루아요테Benjamin Loyauté가 만든 다큐멘터리 「디자이너들의 세계Designers' Universe」(2007)는 마르턴 바스의 디자인 팀이 가구 제작 과정의 각 단계에서 어떻게 작업하는지를 보여 준다. 전시회에 참가하기 전과 후, 발 디딜 틈 없이 오브제가 쌓여 있는 독일 디자이너 기타 슈벤트너Gitta Gschwendtner의 아파트도 볼 수 있다.

오늘날 디자이너들은 개인적 도구를 만들기 위해 작업실을 중심으로 뭉치고 있다. 그들은 새로운 기술을 이용해 제작 시스템을 개선하는 등 다양한 제작 방식을 모색 중이다. 몇몇 디자이너는 설계-생산-유통 시스템 전반에 새로운 게임의 규칙을 만들어 줄 최신 테크놀로지에 매혹되었다. 리드 크람Reed Kram과 클레멘스 바이사르Clemens Weisshaar의 「브리딩 테이블Breeding Tables」(2005) 프로젝트가 좋은 예이다. 이 프로젝트의 목표는 제품이 아니라 제품의 제작 과정을 창조하는 것이다. 크람과 바이사르의 아이디어는 컴퓨터 지원 설계CAD가 20년 전부터 존재하고 있음에도 불구하고 설계, 소통, 생산 및 재고 관리 프로그램들이 조직화되어 있지 않다는 것에서 출발했다. 두 사람은 디지털 도구를 최대한 이용해서 설계와 제작을

포함한 전체적 프로그램을 만들기로 결심했다. 여기서 목표는 각기 다른 제품을 대량 생산하는 것이다. 「브리딩 테이블」 프로젝트를 통해 〈우리가 제안하는 것은 기존의 인프라를 이용해 기존의 대량 생산 개념을 뛰어넘는 것〉이라고 바이사르는 말한다. 이전에는 볼 수 없었던 조립 라인의 효율성이 높은 주문 제작은 몇몇 지역에서는 가능하지만 아직 제대로 활용되지 않고 있다. 그래서 〈우리는 그 가능성에 도전하기만 하면 된다〉고 바이사르는 덧붙인다. 크람은 이 방식이 장기적으로 서구가 중국과 인도의 생산성에 경쟁할 수 있는 유일한 방법이라고 주장한다.

기업 생산과 장인 생산의 중간 길을 걷고 있는 디자이너들이 적지 않다. 대량 생산을 통해서만 이윤을 낼 수 있는 기업에 여러 번 거절당한 영국 디자이너 맥스 램Max Lamb은 대량 생산 과정을 교묘하게 비꼰 작품을 내놓았다. 프랑스 브르타뉴 지방에 있는 코르누아이 해변에서 만든 「퓨터Pewter」(2006) 스툴이 그것이다. 비싼 틀을 사용하는 대신 모래를 파고 주물을 흘려 보내 금속의 광택과 모래가 만들어 낸 울퉁불퉁한 표면이 조화를 이룬 독특한 형태의 의자를 탄생시켰다. 2011년 램은 푸미Fumi 갤러리의 후원으로 런던 토트넘 힐에 있는 작업실에서 영국의 공예 전통에서 영감을 얻은 「우드웨어Woodware」 시리즈를 제작했다. 아름다운 조형미가 돋보이는 작품들로 떡갈나무나 호두나무, 단풍나무로 만들었다. 그리고 자신의 제작 능력을 넘어설 정도로 컬렉션이 호응이 있을 경우를 대비해 쉽게 재생산할 수 있도록 매우 단순하게 디자인했다.

컴퓨터 앞에 가만히 앉아서 일하는 시대는 끝났다. 금융 회사의 컴퓨터 플랫폼 같은 디자인 스튜디오의 시대도 끝이 났다. 다시 몸이 중요해졌고 몸의 움직임이 창작 과정에서 자신의 자리를 되찾았다. 인도 벵갈루루에서 활동하고 있는 산딥 상가루Sandeep Sangaru는 공예적 요소를 중요하게 생각한다. 상가루 디자인 스튜디오에서 공예 기술은 모든 프로젝트의 기본이고 혁신적인 소재와 함께 확고한 지위를 차지하고 있다. 자신들의 디자인을 직접 제작하는 방법을 찾고 있는 디자이너들 덕분에 수공예와 디지털 공예는 이제 디자인 작업실에서 공존할 수 있게 되었다.

던 앤 라비|Dunne & Raby

오브제 「인구 과잉 행성을 위한 디자인: 약탈자|Designs for an
Overpopulated Planet: Foragers」, 2009년

생테티엔 국제 디자인 비엔날레 「현실과 불가능 사이|Between Reality
and the Impossible」전에 출품된 사진, 2010년

인화된 사진을 알루미늄에 부착

수사나 소아레스

진단기 「비스」, 2007년

시제품

포르투갈, 빌라보|Vilabo

영국 왕립 예술 학교의 피오나 라비와 앤서니 던 교수의
디자인 인터랙션 석사 과정 프로젝트

붕규산 유리

마티외 르아뇌르
공기 청정기 「앙드레아」, 2009년
프랑스, 르 라보라투아르Le Laboratoire
하버드 대학교의 교수 데이비드 에드워즈David Edwards와
공동 개발
선풍기, 폴리카보네이트, 식물

라이언 그랜트
접이식 전기 자전거 「야이크바이크」, 2010년
뉴질랜드, 야이크바이크
카본, 전기 부품

마르크 사라쟁
알람 시계 「폴링 어슬립」, 2010년
시제품

로테르담 소재 의
용헤리위스랩, 2007년

토마 멩상 「거미 농장」, 2011년
안나 로스키에비치
「코르크 벌통」, 2012년
포르투갈, 아모림

산업 혁명은 엔지니어들 덕분에 가능했지만 오늘날에는 디자이너들이 팹 랩Fab
Lab에서 시작된 혁명적인 3D 프린트 같은 새로운 테크놀로지를 이용해서 기계를
만들고 있다. 젊은 디자이너들은 오늘날 지속 가능한 경제에 동참하기 위해 기존
제작 시스템에 대한 대안을 개발해 제품과 소재를 스스로 디자인하고 제작한다. 예를
들어, 새로운 바이오 소재를 연구하고 있는 벨기에 디자이너 토마 멩상Thomas Maincent은
초강력 실을 짜는 「스파이더 팜Spider Farm」을 디자인했다.

공예와 산업 사이에 세계적이면서도 지역적인 시각을 포용하는
새로운 상호성이 생겨났다. 기업이 디자이너들의 독자적 실험을 모방하기
시작했다. 포르투갈의 세계적인 코르크 생산 회사인 아모림Amorim은 2011년에
마테리아Materia라는 브랜드를 출발시켰다. 주요 생산품은 코르크 병마개이지만 다른
활용법을 찾기 위해 디자인 분야로 눈을 돌리고 십여 명의 세계적 디자이너들에게
코르크의 물리적, 기계적 특징에서 영감을 찾은 오브제를 디자인해 줄 것을
요청했다. 2012년 여름에는 알렉산더 폰 페게작이 주관하는 디자인 워크숍에도
참가했다. 15명의 학생들이 포르투갈 디자이너 그룹인 페드리타Pedrita의 주도로
코르크의 잠재성과 용도에 대해 자유롭게 상상의 나래를 펼쳤다. 상을 수상한
프로젝트는 폴란드 디자이너 안나 로스키에비치Anna Loskiewicz가 디자인한 현대적
벌통이었다. 작품은 코르크의 가장 오래된 용도에서 힌트를 얻고 자연과 완벽하게
공생하는 포르투갈 특유의 노하우에서 영감을 찾아 지속 가능한 도시 환경에서
점점 인기를 얻고 있는 양봉을 표현한 것이다. 이 프로젝트는 도시와 자연의 화해,
장인들의 노하우를 수용하는 기업을 상징한다.

이탈리아 가구 회사 마티아치Mattiazzi 역시 혼합 방식을 채택하며 가구 업계에서
두각을 나타내고 있다. 마티아치는 가족 경영을 하는 소규모 기업으로 현명하게
전통 가구 장인의 노하우(소재의 촉감과 감각에 대한 정확한 지식)를 첨단 디지털
설비와 결합시켰다. 필요한 것은 기계화하고 높은 품질이 요구되는 것은 인간의 손을
빌려 경제적으로 생존할 수 있는 시스템을 개발한 것이다. 콘스탄틴 그리치치, 니찬

코헨Nitzan Cohen, 샘 헥트, 로낭과 에르완 부룰렉 형제가 이러한 작업 방식을 채택하고 국제 무대에서 명성을 얻고 있다. 그들의 작품은 미래에 각광받게 될 생산 방식을 상징적으로 보여 준다. 애플이 보여 주는 것처럼 현재 이 모델은 기업의 대량 생산 시스템과 공존하고 있다. 두 모델 모두 손으로 만든 물건에서 느낄 수 있는 감각에 가까운 제품을 생산하기 위해 디자인의 힘을 빌리고 있다.

디자이너, 진보를 위한 직업?

디자이너, 디자인 학교, 대학교, 견본 시장, 전시회, 박물관이 계속 늘어나고 있다. 이 현상은 선진국에만 국한되지 않고 개발 도상국에서도 목격할 수 있다. 디자인이 전 세계적으로 경제 성장의 동력이 되고 있다는 뜻일까? 디자인의 역할이 변했기 때문이다. 디자인은 단순히 분명하고 장기적인 해결책을 제시하는 것에 그치지 않고 새로운 제품, 새로운 시장, 새로운 경제를 창조하고 있다. 오늘날 디자인의 임무는 더 이상 완제품을 생산하는 것이 아니라 경쟁에 대처하기 위해 혁신적 전략을 세우는 것이다.

중요한 것은 새로움이다. 디자인은 이제 이전에는 존재하지 않았던 시스템 다시 말해, 기업이 세계화된 시장에 새로운 서비스나 온라인 제작과 편집 같은 새로운 경제 모델을 개발해 주는 창의적 인터페이스를 제안하고 있다. 예를 들어, 소셜 펀딩 사이트인 킥스타터닷컴Kickstater.com은 디자인, 테크놀로지, 영화 프로젝트 등에 공동 투자하고 있다. 계몽 시대부터 진보는 해방의 중요한 요소였다. 하지만 오늘날 그 가치는 거친 도전을 받고 있으며 점점 더 창작으로 대체되고 있다. 즉 디자이너들에게 자리를 내주고 있는 것이다. 게다가 오늘날의 디자이너들은 인터넷을 통해 소통 도구를 최대한 활용하고 있다. 덕분에 자신의 웹 사이트를 통해 무료로 소통하고 존재를 알리고 유명해지고 있다.

결론

런던 디자인 박물관의 데얀 수직Deyan Sudjic 관장은 오늘날 〈디자인〉이라는 말이 남용되어 원래의 정의는 희미해지고 〈비도덕〉이나 〈조작〉과 동의어가 되었다고 말한다. 이러한 현상을 멈추기 위해서는 디자인의 모든 것이 20세기에 결정되었다는 생각부터 버려야 한다. 20세기 후의 세상은 불확실성이 지배하는 공간으로 변했고, 베를린 출신의 영국 디자이너 저지 시모어가 2008년에 빈 응용 미술관에 설치한 「퍼스트 서퍼First Supper」를 통해 강조했던 나눔, 연대, 환대라는 가치는 현실이 되었다.

오늘날 노동의 의미는 무엇인가? 일과 여가는 어떻게 조화시켜야 하고, 무엇을 먹어야 하고, 지속 가능한 발전을 위해서는 어떠한 책임감 있는 행동을 해야 하는가? 오늘날 젊은 디자이너들이 관심을 가지고 던지는 질문들이다. 제품은 문화적 가치로 평가를 받는다. 제품이 만들어 내는 표상은 르코르뷔지에와 모더니스트들의 시대처럼 더 이상 보편적이지 않다. 이 표상은 조형적으로 취약하고 산만하고 쉽게 구별되지 않고 강력한 코드가 없지만 소통이 가능한 인터넷 덕분에 광범위하게 배포되고 있다.

저지 시모어의 설치 미술 「퍼스트 서퍼」, 2008년
빈, 응용 미술 박물관

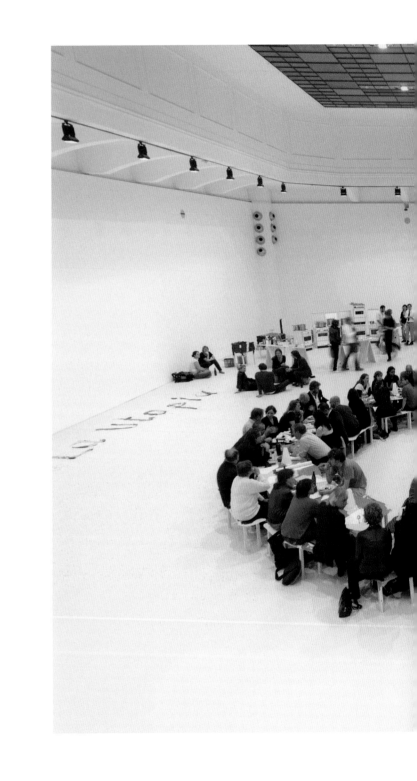

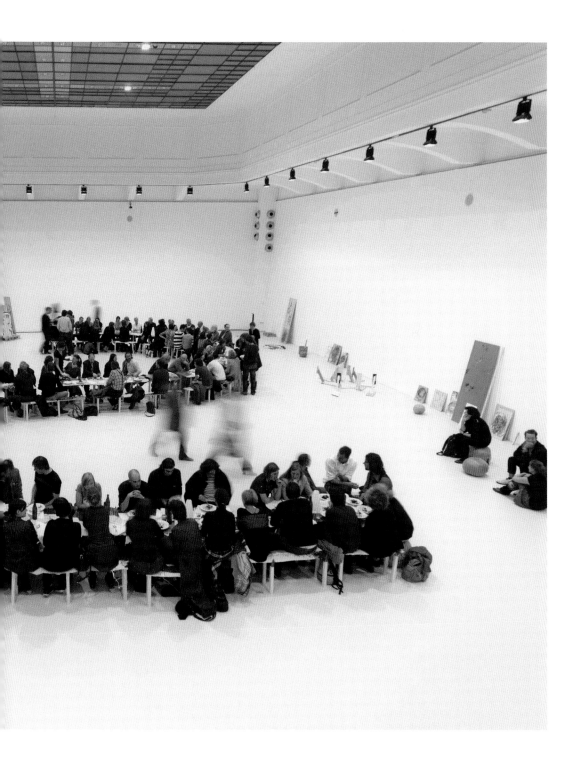

ANNEX

부록

참고 문헌 / 찾아보기 / 도판 목록

참고 문헌

미국

Aldersey-Williams, H., *Cranbrook Design: The New Discourse*, New York, Rizzoli, 1991.

Bayley, S., *Coca—Cola 1886-1986: Designing a Megabrand*, London, The Boilerhouse, 1986.

Bayley, S., *Harley Earl*(Design Heroes), London, Trefoil, 1990.

Beadle, T., Penberthy, I., *The American automobile*, New York, Salamander, 2000.

Behar, Y., *+Fuseproject: Commerce/Concept*, Allemagne, Mudac/Birkhauser, 2004.

Berry, J., *Herman Miller: The Purpose of Design*, New York, Rizzoli, 2004.

Brown, T., Wyatt, J., Design thinking for social Design Thinking for Social Innovation, Palo Alto, *Stanford Social Innovation Review*, Winter 2012.

Bruce, G., *Eliot Noyes*, London, Phaidon, 2006.

Clarke, A, J., *Tupperware: The Promise of Plastic in 1950s America*, Washiton, Smithsonian, 2001.

DuPont: *The Autobiography of an American Enterprise*, Wilmington, Delaware, E.I. Du Pont de Nemours & Company, 1952.

Eidelberg M., *Eva Zeisel: Designer for Industry*, Montreal, Musée des Arts décoratifs, 1984.

Eisenbrand, M., Von Vegesack, A., *George Nelson: Architect, Writer, Designer, Teacher*, Weil am Rhein, Vitra Design Museum, 2013.

Fehlbaum, R., Eames, D., *The Furniture of Charles & Ray Eames* Weil am Rhein, Vitra Design Museum, 2007.

Flinchum, R., *Henry Dreyfuss, Industrial Designer: The Man in the Brown Suit*, New York, Rizzoli, 1997.

Ganzer, G., *Harry Bertoia: It all started with a chair*, Milan, Silvana 2009.

Genat R., *American Cars of the 1950s*, New York, Motorbooks, 2007.

Handley, S., *Nylon: The Manmade Fashion Revolution*, Bloomsbury, 1999.

Hennessey, E., *Russel Wright: American Designer*, Cambridge, The MIT Press, 1983.

Hine, T., *Populuxe: The look and life of America in the '50s and '60s, from tailfins and TV dinners to Barbie dolls and fallout shelters*, New York, Alfred A. Knopf, 1986.

Hirschmann, K., *Jonathan Ive: Designer of the iPod*, New York, Greenhaven Press, 2007.

Ive, J., 《The Apple Bites Back》, *Design*, n° I, Autumn, 1998.

Kaufmann Jr., E., *Introductions to Modern Design*, New York, The Museum of Modern Art, 1950.

Kirkham, P., *Charles and Ray Eames: Designers of the Twentieth Century*, Cambridge, The MIT Press, 1998.

Long, C., *Paul T. Frankl and Modern American Design*, New Heaven, Yale University Press; 2007.

Lutz, B., *Eero Saarinen: Furniture for Everyman*, New York, Pointed Leaf Press, 2012.

Lutz, B., *Knoll: A Modernist Universe*, New York, Rizzoli, 2010.

Meikle, J.L., *Design in the USA*, London, Oxford University Press, 2005.

Meikle, J.L., *Twentieth Century Limited: Industrial Design in America 1925-1939*, Philadelphia, Temple University Press, 1979.

Moggridge, B., *Designing Interactions*, Cambridge, The MIT Press, 2006.

O'Brien, T., *American Modern*, New York, Harry N. Abrams, 2010.

Packard, V., *The Waste Makers*, New York, IG Publishing, 2011.

Papanek, V., *Design for the Real World: Human Ecology and Social Change*, London, Thames and Hudson, 1972.

Pulos, A.J., *American Design Ethic: History of Industrial Design*, Cambridge, The MIT Press, 1983.

Schulze, S., Grätz, I., *Apple Design*, Allemagne, Hatje Cantz, 2011.

Smith, M.S., Pittel, C., Michael S. *Smith: Building Beauty: The Alchemy of Design*, New York, Rizzoli, 2013.

Teague, W.D., *Design This Day: The Technique of Order in the Machine Age*, London, The Studio Publications, 1940.

《The Power of Design》, *Businee Week* 17th, 2004.

Trétiak, P., *Raymond Loewy*, Paris, Assouline, 2005.

Venturi, R., *Complexity and Contradiction in Architecture*, New York, MoMA; 1966/1984.

Votolato, G., *American Design in the Twentieth Century*, Manchester, Manchester University Press, 1998.

스칸디나비아

Aav, M., *Finnish Modern Design: Utopian Ideals and Everyday Realities, 1930-1997*, New Haven, Yale University Press, 1998.

Barré-Despond, A. *Dictionnaire international des arts appliqués et du design de 1880 à nos jours*, Paris, Éditions du Regard, 1996.

Beer, E.H., *Scandinavian Design: Objects of a Life Style, New York*, The American-Scandinavian Foundation, 1975.

Bengtsson S., *Norway Calling: Touch-Down in a New World of Norwegian Design*, Stockholm, Arvinius Förlag, 2008.

Boman, M., *Estrid Ericson: Founder of Svenskt Tenn*, Stockholm, Carlson Bokförlag, 1989.

Bruno Mathsson: Architect and Designer, cat. exp., Malmö-Stockholm, Bokförlaget Arena, 2006.

Cottard-Olsson, P., *Angles Suédois*, cat. exp., Paris, Centre culturel suédois, 2000.

Creagh, L., Kåberg, H., Miller Lane B., *Swedish Design: Three Founding Texts*, New York, The Museum of Modern Art, 2008.

Design démocratique. Un livre sur la forme, la fonction et le prix, les troisdimensions du design IKEA, Ikea France, 2001.

Fallan, K., *Scandinavian Design. Alternative Histories*, Oxford, Berg, 2012.

Fiell, Ch., *Design scandinave*, Cologne, Taschen, 2002.

Gura, J., *Sourcebook of Scandinavian Furniture: Designs for the Twenty-First Century*, New York, W. W. Norton & Company, 2007.

Halén, W., Wickman, K., *Scandinavian Design Beyond the Myth: Fifty Years of Scandinavian Design from the Nordic Countries*, Stockholm, Arvinius Förlag / Form Förlag, 2003.

Hans J. Wegner. OM design, Copenhagen, Danish Design Centre, 1994.

Helgeson, S., Nyberg, K., *Swedish Design: Best In Swedish Design Today*, London, Octopus Publishing Group, 2002.

Hiort, E., *Finn Juhl. Furniture, Architecture, Applied Art*, Copenhagen, The Danish Architectural Press, 1990.

Keinänen, T., Korvenmaa, P., Mikonranta, K., Ólafsdòttir, Á., *Alvar Aalto Designer*, Paris, Gallimard, 2003.

Klemp, K., Wagner, K.M., *On the Cutting Edge: Design in Iceland*, Berlin, Die Gestalten Verlag, 2011.

Møller, H. Sten, *Motion and Beauty: The Book of Nanna Ditzel*, Copenhagen, Rhodos, 1998.

Polster, B., *Dictionnaire du design: Scandinavie*, Paris, Seuil, 1999.

Poul Kjærholm, Copenhagen, Arkitektens Forlag, 1999.

Revere McFadden, D., *Scandinavian Modern Design 1880-1980*, New York, Harry N. Abrams, 1982.

Sommar, I., *Scandinavian Design*, London Carlton, 2003.

Tapio Wirkkala, cat. exp., Helsinki, The Finnish Society of Crafts and Design, 1981.

Thau, C., Vindum, K., *Arne Jacobsen*, Copenhagen, The Danish Architectural Press, 2001.

The Lunning Price, Stockholm, Nationalmuseum, 1986.

Transforme. Design Islandais: Nouvelle Génération, cat. exp., Reykjavík, Icelandic Design Council, 2004.

Vegesack, A., von, Remmele, M. *Verner Panton. Das Gesamtwerk*, cat. exp., Weil am Rhein, Vitra Design Museum, 2000.

독일과 스위스

Aynsley, J., *Designing Modern Germany*, London, Reaktion, 2009.

Böhm, F. *Konstantin Grcic Industrial Design*, London, Phaidon, 2006.

Brändle, Ch. *Every Thing Design. The Collections of the Museum für Gestaltung Zürich*, Ostfildern-Ruit, Hatje Cantz, 2009.

Buchholz, K., Wolbert, K., *Im Designerpark: Leben in künstlichen Welten*, Darmstadt, Institut Mathildenhöhe, 2004.

Droste, M., *Bauhaus 1919-1933*, Paris, Taschen, 2011.

Erlhoff, M., *Deutsches Design,1950–1990 Designed in Germany since 1949*, Munich, Prestel Verlag, 1990.

Fleischmann, G., Bosshard, H.R., Bignens, Ch., *Max Bill: Typografie, Reklame, Buchgestaltung, Typography, Advertising, Book Design*, Sulgen, Niggli, 1998.

Hidrina, H., *Gestalten für die Serie. Design in der DDR 1949-*

1985, Dresden, VEB Verlag der Kunst, 1988.

Hollis, R., *Swiss Graphic Design: The Origins and Growth of an International Style, 1920-1965*, London, Laurence King, 2006.

Jaeggi, A., *Egon Eiermann(1904–1970) Architect and Designer: The Continuity of Modernism*, Ostfildern-Ruit, Hatje Cantz, 2004.

Lichtenstein, Cl., *Playfully Rigid, Swiss Architecture, Graphic Design, Product Design 1950-2006*, Baden, Lars Müller, 2007.

Lovell, S., Kemp, K., *Dieter Rams: As Little Design as Possible*, London, Phaidon, 2011.

Manske, B., *Wie Wohnen. Von Lust und Qual der richtigen Wahl. Ästhetische Bildung in der Alltagskultur des 20. Jahrhunderts*, Ostfildern-Ruit, Hatje Cantz, 2005.

Mende, U. von, *The VW Golf*, Frankfurt, Verlag Form, 1999.

Menzi, R., *Freitag: Out of the Bag*, Baden, Lars Müller, 2007.

Rüegg, A., *Swiss Furniture and Interiors in the 20th Century*, Basel, Birkhäuser; 2002.

Schilder Bär, L., Wild, N., *Designland Schweiz. Gebrauchsgüterkultur im 20. Jahrhundert*, Zürich, Pro Helvetia, 2001.

Vegesack, A. von., *Ingo Maurer: Light, Reaching for the Moon*, Weil am Rhein, Vitra Design Museum, 2004.

Webb, M., *Richard Sapper*, San Francisco, Chronicle Books, 2002.

Weingart, W., *My way to Typography: Retrospective in Ten Chapters*, Baden, Lars Müller, 2000.

이탈리아

Alessi, A., *Oggetti e progetti. Alessi: storia e futuro di una fabbrica del design italiano*, Milano, Electa, 2010.

Alessi, A., *La fabbrica dei sogni . Il design italiano nella produzione Alessi*, Milano, Electa / Alessi, 1998.

Anselmi, A. T., *.Carrozzeria italiana: cultura e progetto*, Milano, Alfieri Ed., 1978.

Antonelli, P., Guarnaccia, S., *Achille Castiglioni*, Mantova, Corraini, 2008.

Avogadro, C. *Cini Boeri, architetto e designer*, Milano, Silvana, 2004.

Barrese, A., Marangoni, A., *MID, Alle origini della multimedialità. Dall'arte programmata all'arte interattiva*, Milano, Silvana, 2007.

Bassi A., Castagno L., *Giuseppe Pagano*, Bari, Laterza, 1994,

Bassi A., *Design anonimo in Italia. Oggetti comuni e progetto incognito*, Milano, Electa, 2007.

Bassi A., *La luce italiana. Design delle lampade 1945-2000*, Milano, Electa, 2003.

Bassi A., *Le macchine volanti di Corradino D'Ascanio*, Milano, Electa, 1999.

Binazzi, L., *La Ricostruzione Radicale dell'Universo*, Firenze, 1997.

Bosoni, G., *Made in Cassina*, Milano, Skira, 2008.

Bosoni, G., Bucci, F., *Il Design e gli interni di Franco Albini*, Milano, Electa, 2009.

Branzi, A., *Introduzione al design italiano. Una modernità incompleta*, Milano, Baldini Castaldi Dalai, 2008.

Branzi, A., *La casa calda*, Milano, Idea Books, 1984.

Burkhardt, F., *Marco Zanuso. Design*, Milano, Federico Motta Ed., 1994.

Canfailla, M., Lee, A., Martera, E., *Architetture del mare. La progettazione nella nautica da diporto in Italia*, Firenze, Alibea Ed., 1994.

Carlo Mollino:. Arabeschi, Galleria Civica d'Arte Moderna e Contemporanea(Torino), Milano, Electa, 2006.

Cavaglià, G., *Achille Castiglioni*, Mantova, Corraini, 2005.

Costanzo, M., *Leonardo Ricci e l'idea di spazio comunitario*, Macerata, Quodlibet, 2010.

Cotoranu A., *Gaetano Pesce: Ideas and Innovation*, Thesis, 2008.

Dal Co, F., Mazzariol, *Carlo Scarpa 1906–1978*, Milano, Electa, 1984.

Dessi, F., Pagano, M., *Storia Illustrata dell'Auto Italiana*, Giumar di Piero de Martino e C, 1961-1962.

Dorfles, G., *Civiltà delle macchine*, Milano, Libri Scheiwiller, 1989.

Dova, L., *Dante Giacosa, l'ingegno e il mito. Idee, progetti e vetture targate FIAT*, Boves, Araba Fenice, 2008.

Faravelli Giacobone, T., Guidi, P., Pansera, A., *Dalla casa elettrica alla casa elettronica: storia e significati degli elettrodomestici*, Milano, Arcadia, 1989.

Favata, I., *Joe Colombo Designer 1930-1971*, Milano, Idea Books, 1988.

Ferrari, P., *L'aeronautica italiana. Una storia del Novecento*, Milano, Franco Angeli, 2004.

Finessi, B., *Fabio Novembre*, Milano, Skira, 2008.

Finessi, B., *Vico Magistretti*, Mantova, Corraini, 2003.

Gargiani, R., *Archizoom Associati 1966-1974: Dall'Onda Pop Alla Superficie Neutra*, Milano, Mondadori Electa, 2007.

Gramigna, G., *Repertorio 1950/1980. Immagini et contributi per una storia dell'arredo italiano*, Milano, Mondadori, 2001.

Grassi, A., Pansera, A., *Atlante del design italiano 1940-1980*, Milano, Fabbri, 1980.

Gregotti, V., *Il disegno del prodotto industriale. Italia 1860-1980*, Mondadori Electa, 1986.

Holzwarth, H.W., *Kartell*, Köln, Taschen, 2011.

Irace, F., *Gio Ponti e la casa all'italiana*, Milano, Electa, 1988.

Irace, F., Pasca, V., *Vico Magistretti. Architetto e designer*, Mondadori Electa, 1997.

Italy: The New Domestic Landscape, Cat. exp., New York, MoMA, 1972.

Joe Colombo *L'Invention du futur*, Cat. exp., Paris, Musée des arts décoratifs, 2007.

Kries, M., *Joe Colombo. Inventare il futuro*, Milano, Skira, 2005.

La Donation Kartell, Cat. exp., Paris, Centre Pompidou, Galerie du Musée, du 12 septembre 2000 au 1er janvier 2001.

La Pietra U., *Gio Ponti. L'arte si innamora dell'industria*, Milano, Rizzoli, 2009.

Licitra Ponti, L., *Gio Ponti. L'opera di, Milano*, Leonardo,1990.

Limonta S., *Jonathan De Pas, Donato D'Urbino, Paolo Lomazzi*, Milano, RDE Ricerche Design Editrice, 2011.

Los, S., *Scarpa*, Köln, Taschen, 2009.

Marangoni, G., *Enciclopedia Delle Moderne Arti Decorative*, Milano, Ceschina, 1925-1928.

Marcello Nizzoli, Milano, Electa, 1990.

Mari, E., *Progetto e passione*, Torino, Bollati Boringhieri , 2001.

Mitomacchina. Il design dell'automobile: storia, tecnologia e futuro, catalogo della mostra, Milano, Skira, 2006.

Montrasio, F., Finessi, B., Meneguzzo, M., *Bruno Munari*, Milano, Silvana, 2007.

Morozzi, C., *Anna Castelli Ferrieri*, Bari, Laterza, 1993.

Nocchi, M., *Leonardo Savioli allestire arredare abitare*, Firenze, Alinea, 2008.

Orsini, R., *Ultrarazionale Ultramobile è un libro di Gavina Dino*, Bologna, Compositori, 1998.

Oude Weernink, W., *La Lancia*, Milano, Giogio Nada, 1994.

Pansera, A., *D Come Design. La Mano, La Mente, Il Cuore*, Biella, Eventi & Progetti, 2008.

Pansera, A., *Antonia Campi creatività forma e funzione*, catalogo ragionato, Milano, Silvana, 2008.

Pansera, A., Chirico, Mt., *1923-1930. Monza, verso l'unità delle arti. Oggetti d'eccezione dalle Esposizioni internazionali di arti decorative*, Milano, Silvana, 2013.

Pansera, A., *Flessibili splendori. I mobili in tubolare metallico. Il caso Columbus*, Milano, Electa, 1998.

Pansera, A., Grassi, A., *L'Italia del design*, Casale Monferrato, Marietti, 1986.

Pansera, A., Grassi, A., *Sport Design, progettare la competizione*, Cat, exp., Ivrea, 2008, Biella, Eventi & Progetti, 2008-2009.

Pansera, A., *Il design del mobile italiano dal 1946 a oggi*, Bari, Laterza, 1990.

Pansera, A., *Nientedimeno. Nothingless. La forza del design feminile*, Torino, Umberto Allemandi, 2011.

Pansera, A., Occleppo, T., *Dal merletto alla motocicletta. Artigiane/artiste e designer nell'Italia del Novecento*, Milano, Silvana, 2002.

Pansera, A., *Storia del disegno industriale italiano*, Bari, Laterza, 1993.

Parmegiani, C.T., *Spirito Mobile, Piero Gervasoni*, Udine, Gervasoni, 2009.

Pasca, V., *Il gioco e le regole*, Milano, Triennale Design Museum, 2012.

Pasca, V., *Gae Aulenti*, Milano, Triennale Design Museum, 2013.

Pedio, R., *Enzo Mari, Designer*, Dedalo, 1980.

Poletti, R., *Zanotta. Design per passione*, Milano, Electa, 2004.

Prunet, A., *Pininfarina. Arte e industria 1930-2000*, Milano, Giogio Nada, 2000.

Radice, B., *Ettore Sottsass*, Milano, Electa, 1993.

Radice, B., *Memphis*, Milano, Electa, 1984.

Roccella G., *Gio Ponti. Maestro della Leggerezza*, Köln, Taschen, 2009.

Romanelli, M., *Gino Sarfatti. Opere scelte 1938-1973*, Milano, Silvana, 2012.

Saggio, A., *L'opera di Giuseppe Pagano tra politica e*

architettura, Dedalo, 1984.

Scarzella, P., *Il bel metallo. Storia dei casalinghi nobili Alessi*, Milano, Arcadia, 1985.

Sparke, P., *Italian Design: 1870 to the Present*, London, Thames & Hudson, 1988.

Taki, Y., *Design as a Quest for Freedom*, Axis, 2007.

Van Laethem, F., *Gaetano Pesce, Architettura*, Milano, Idea Books, 1989.

Vercelloni, M., *Breve storia del design italiano*, Milano, Carocci, 2008.

Vercelloni, V., *L'avventura del design: Gavina, Milano*, Jaca Book, 1987.

Vitta, M., *Dell'abitare. Corpi spazi oggetti immagini*, Torino, Einaudi, 2008.

Vitta, M., *Il disegno delle cose*, Napoli, Liguori, 1996.

Vitta, M., *Il progetto della bellezza*, Torino, Einaudi, 2001.

영국

Aldersey-Williams, H., *British Design*, New York, MoMa, 2010.

Banham, M., Hillier, B., *A Tonic to the Nation: The Festival of Britain* 1951, London, V & A, 1976.

Buckley, C., *Designing Modern Britain*, London, Reaktion, 2007.

Conran, T., *Terence Conran on Design*, London, Conran Octopus, 2001.

Conway, H., *Ernest Race*, London, Design Council Publications, 1982.

Dixon, T., *The Interior World of Tom Dixon*, London, Conran Octopus, 2008.

Dyson, J., *James Dyson: Against the Odds: An Autobiography*, London, Orion, 1987.

Frayling C., *Design of the Times: One Hundred Years of the Royal College of Art*, London, Richard Dennis, 1996.

Hebdige D., *Subculture: The Meaning of Style*, London, Routledge, 1979.

Hewison, R., *The Heritage Industry*, London, 1987.

Hicks, A., *David Hicks: A Life of Design*, New York, Rizzoli, 2009.

Hughes, H., *John Fowler: The Invention of the Country-House Style*, Dorset, Donhead Publishing, 2005.

Huygen, F., *British Design: Image and Identity*, London,

Thames & Hudson, 1989.

Jackson, L., *Robin & Lucienne Day: Pioneers of Contemporary Design*, London, Mitchell Beazley, 2011.

MacCarthy, F., *British Design Since 1880*, London, Allen and Unwin, 1982.

McDermott, C., *Street Style: British Design in the 80s*, London, Design Council, 1987.

Myerson, J., *Gordon Russell: Designer of Furniture 1892-1992*, London, Design Council, 1987.

Sparke, P., *Did Britain Make it?: British Design in Context, 1946-1986*, Design Council, 1986.

Sudjic, D., *Kenneth Grange: Making Britain Modern*, London, Black Dog, 2011.

Sudjic, D., *Ron Arad (Design)*, London, Laurence King, 1999.

Thakara, J., *New British Design*, London, Thames and Hudson, 1986.

Whiteley, N., *Pop Design: Modernism to Mod*, London, Design Council, 1987.

프랑스

Alain Richard. Luminaires et mobilier 1950-1970, cat. exp., Saint-Ouen, Galerie Pascal Cuisinier, 2009.

Amic Y., *Le Mobilier français 1945-1964*, Paris, VIA / Ed. du Regard, coll. 1983.

Barsac, J., *Charlotte Perriand. Un art d'habiter*, Paris, Norma, 2005.

Bony, A., *Prisunic et le design, une aventure unique*, Paris, Alternatives, 2008.

Brunhammer, Y., *Sylvain Dubuisson. La face cachée de l'utile*, Paris, Norma, 2006.

Brunhammer, Y., Perrin, M.,.*Le Mobilier français 1960-1998*, Paris, Massin, 1998.

Bure, G. de, *Le Mobilier français 1965-1979*, Paris, Ed. du Regard, 1983.

Calloway Elizabeth, *Garouste et Mattia Bonetti*, Paris, Michel Aveline Éditeur, 1990.

Charlotte Perriand, cat. exp., Paris, Centre Pompidou, 7. 12. 2005 - 27. 3. 2006.

Charlotte Perriand: Un art de vivre, cat. exp., Paris, Union centrale des arts décoratifs, 1985.

Colin Ch., *Starck*, Brussel, Mardaga, 1998.

Design Français 1960-1990: Trois décennies, cat. exp., Paris,

Centre Pompidou Pompidou, 22. 6-26. 9. 1988.

Design Français, cat. exp., Paris, Union centrale des arts décoratifs/Centre de création industrielle, 22. 10-21. 12. 1971.

Favardin, P., *Les Décorateurs des années 50*, Paris, Norma, 2002.

Favardin, P., *Steiner et l'aventure du design*, Paris, Norma, 2007.

Fayolle, C., *Le design*, Paris, Scala, 1998.

Formes Utiles, Les Arts Ménagers, cat. exp., musée d'Art moderne de Saint-Etienne Métropole, 9. 10. 2004-16. 1. 2005.

Gareth, W., *Matali Crasset*, Paris, Pyramyd, 2003.

Geel, C., *Pierre Paulin designer*, Paris, Archibooks, 2008.

Germain, É., *Marc Held. Du design à l'architecture*, Paris, Norma, 2009.

Jean Prouvé constructeur, cat. exp., Paris, Centre Pompidou/Centre de création industrielle, 24. 10. 1990-28. 1. 1991.

Jollant Kneebone, F., *Atelier A. Rencontre de l'art et de l'objet*, Paris, Norma, 2003.

Jousse, P., *Mathieu Matégot*, Paris, Jousse Entreprise, 2003.

koivu ronan et erwan bouroullec

Koivu, A., *Ronan et Erwan Bouroullec Works*, London, Phaidon, 2012.

Lebovici, , É., *Martin Szekely*, Zurich, JPR Ringier, 2010.

Les Années UAM, 1929-1958, cat. exp., Paris, musée des arts décoratifs, 27. 9. 1988-29. 1. 1989.

Leymonerie, C., 《Des formes à consommer. Pensées et pratiques du design industriel en France (1945-1980)》, Paris, *École des hautes études en sciences sociales*, 2010(non publiée).

Marc Held, cat. exp., Nantes, musée des Arts décoratifs, château des ducs de Bretagne, 10. 11. 1973-7. 1. 1974.

Mathey, F., *Au bonheur des formes: Design français 1945-1992*, cat. exp., Paris, Éditions du Regard, 1992.

Meubles TV. Éditeur d'avant-garde 1952-1959, cat. exp., Saint-Ouen, galerie Pascal Cuisinier, 17. 4-31. 5. 2010.

Mobi Boom. L'explosion du design en France 1945-1975, cat. exp., Paris, musée des arts décoratifs, 2010-2011.

Olivier Mourgue, cat. exp., Nantes, musée des Arts décoratifs, château des ducs de Bretagne, 12. 3-19. 4. 1976.

Olivier Mourgue, peintures, design, jardins imaginaires et petits théâtres, musée des Beaux-Art, 20. 11. 2004-20. 2. 2005.

Perriand, C., *Une vie de Création*, Paris, Odile Jacob, 1998.

Philippe Starck, cat. exp., Paris, Centre Pompidou, 26. 2-12. 3. 2003.

Pralus, P.É., *Serge Mouille, un classique français*, Saint-Cyr-au-Mont-d'Or, Les Éditions du Mont Thou, 2006.

Ragot, G., Dion, M., *Le Corbusier en France. Projets et réalisations*, Paris, Electra Moniteur, 1987.

Raymond Loewy, Un Pionnier du Design Américain, cat. exp., Paris, Centre Pompidou/Centre de création industrielle, 27. 6-24. 9. 1990.

Rémy, C., *Création en France. Arts décoratifs 1945-1965*, Paris, Gourcuff Gradenigo, 2009.

Renous, P., *Portraits de décorateurs. Entretiens publiés par la Revue de l'Ameublement*, Paris, Éditions Vial, 1969.

Roger Tallon, Itinéraires d'un designer industriel, cat. exp., Paris, Centre Pompidou, 20. 10. 1993-10. 1. 1994.

Rouaud, J., *60 ans d'Arts ménagers, 1948-1983: la consommation(tome 2)*, Paris, Syros-Alternatives, 1989.

Sulzer, P., *Jean Prouvé. œuvres Complete/Complete Works 1917-1933(vol. 1)*, Fellbach, Axel Menges, 1995.

Sulzer, P., *Jean Prouvé. œuvres Complete/Complete Works 1934-1944(vol. 2)*, Basel, Boston, Berlin, Birkhäuser, 2000.

Sulzer, P., *Jean Prouvé. œuvres Complete/Complete Works 1944-1954(vol. 3)*, Basel, Boston, Berlin, Birkhäuser, 2005.

Védrenne, E., Fèvre, A.M., *Pierre Paulin*, Paris, Dis voir, 2001.

일본

1910-1970, Japon des avant-gardes,. cat. exp., Paris, Centre Pompidou, 1986.

Andreini, L., *Arata Isozaki*, Milan, Motta Architettura, 2008.

Bailey, S., *Sony design*, London, V & A, 1982.

Design japonais 1950-1995, cat. exp., Paris, Centre Pompidou, 14 février-29 avril 1996.

Dietz, M., *Japanese design*, Cologne, Taschen, 1992.

Earle, J., *New Bamboo: Contemporary Japanese Masters*, New Haven, Yale University Press, 2008.

Ekuan. K., *The Aesthetics of the Japanese Lunchbox*, Cambridge, The MIT, 1998.

Evans, S., *Contemporary Japanese Design*, London, Collins & Brown, 1991.

Freeman, M., *Space: Japanese Design Solutions*, New York, Rizzoli, 2004.

Frolet, E., Pearce, N., Yanagi, S., *Mingei: The Living Tradition in Japanese Arts*, Tokyo, Japan Folk Crafts Museum, 1991.

Fukasawa, N., *Naoto Fukasawa*, London, Phaidon, 2007.

Galindo, M., *Japanese Interior Design*, New York, Braun; 2011.

Irvine, G, *Japanese Art and Design*, London, V & A, 2009.

Lim, S., *Japanese Style*, New York, Gibbs M. Smith, 2007.

Lonsdale, S., *Japanese Design*, London, Carlton, 2000.

Mitsuhashi, I., *Shigeru Uchida Interior Design*, Tokyo, Rikuyo-Sha Publishing, 2004.

Morrison, J., Fukasawa, N., *Muji*, New York, Rizzoli, 2010. *Nendo Works 2007-2010*, Tokyo, Ad Publishing, 2011.

Slesin, S., *Japanese Style*, New York, Thames & Hudson; 1998.

Sparke, P., *Japanese Design*, London, Michael Joseph, 1988.

Sparke, P., *Japanese Design*, New York, MoMA, 2009.

Sudjic, D., *Shiro Kuramata*, London, Phaidon, 2013.

벨기에

Breuer, G., *Vormgeving in Vlaanderen 1980-1995*, Gent, Museum voor Sierkunst, 1987.

Coirier, L., *Schoonheid: enkelvoud-meervoud = Beauté: singulier-pluriel = Beauty: singular-plural*, Brussel, Design Vlaanderen; 2007.

Daenens, L., *Forms from Flanders: from Henry van de Velde to Maarten Van Severen 1900-2000*, Gent, Ludion, 2001.

De Caigne, S., *Bouwen aan een nieuwe thuis. Wooncultuur in Vlaanderen tijdens het interbellum*, Leuven, Universitaire Pers, 2010.

Defour, F., *Belgische meubelkunst in de XX°eeuw*, Tielt, Lannoo, 1979.

Design Book. Made in Belgium, Brussel, Maison des Métiers d'Art et du Patrimoine(MMAP), 2001.

Dubois, M., *Albert Van huffel 1877-1935*, Gent, 1983.

Floré, F., *Lessen in goed wonen*, Leuven, Universitaire Pers, 2010.

Föhl, Th., *Leidenschaft, Funktion und Schönheit. Henry van de Velde und sein Beitrag zur europäischen Moderne*, Weimar, Neuen Museum, 2013.

Henry van de Velde Awards & Labels(Design Vlaanderen), Brussel, 1994~2012.

Jansen, E., 《Creating Textiles in Belgium During tbe 20th Century: A Large Weaving Manufacturer, a Small Textile Studio and a Contemporary Textile Designer》, *Textile Society of America Symposium Proceeding*, Paper 178, 1998.

Kooning, M., *Alfred Hendrickx en het fifties-meubel in België*, Mechelen, Stedelijk Musea, 2000.

Lampaert, H., *In koeien van letters: 50 jaar grafische vormgeving in Vlaanderen*, Gent, Museum voor Sierkunst en Vormgeving, 1997.

Leblanc, C., *Art Nouveau & Design: Les arts décoratifs de 1830 à l'Expo 58*, Brussel, Racine, 2005.

Middendorp, J., 《Twee werelden. Grafisch ontwerpen in Vlaanderen en Nederland na 1945》, in Magistraal. *Meesters van het Plantin Genootschap 1951-1974*, Antwerpen, Museum Plantin Moretus / Prentenkabinet, 2007.

Perren, J. van der, *Huib Hoste, architect en meubeldesigner*, Gent, Museum voor Sierkunst, 1980.

Severen, M. van, *Maarten Van Severen Werk: Work*, Gent, 2004.

Smets, M., *Huib Hoste, propagateur d'une architecture renouvelée*, Brussel, Conféd. 1972.

Verroken, A., *André Verroken*, Gent, 2006.

네덜란드

Antonella, P. (éd.), *Wanders Wonders: Design for a New Age*, 's-Hertogenbosch, Museum of Contemporary Art, 1999.

Bakker, G., Rodrigo, E., *Design From the Netherlands: Design Aus Den Niederlanden*, Amsterdam, 1980.

Bakker, W., *Droom van helderheid: huisstijlen, ontwerpbureaus en modernisme in Nederland, 1960-1975*, Rotterdam, 2011.

Beenker, W., *Benno Premsela, een vlucht naar voren*, Utrecht, Centraal Museum, 1996.

Bergvelt, E., *From neorenaissance to postmodernism. A hundred and twenty-five years of Dutch Interiors 1870-1995*, Rotterdam, 1996.

Bergvelt, E., *The Decorative Arts in Amsterdam, 1890-1930. Designing Modernity: The Arts of Reform and Persuasion, 1885-1945*, New York, Thames & Hudson, 1995.

Betsky, A., *False Flat: Why Dutch Design is so Good*, London, Phaidon, 2004.

Blotkamp, C. *De Stijl, the formative years, 1917-1922*, Utrecht,

1982.

Bolten, J., *Het Nederlandse bankbiljet*, Amsterdam, 1987.

Bullhorst, R., *Friso Kramer: Industrieel ontwerper*, Rotterdam, 1991.

Clarijs, J., *'t Spectrum. Modern Furniture Design and Postwar Idealism*, Rotterdam, 2002.

Dosi Delfini, L., *The Furniture Collection: Stedelijk Museum Amsterdam: 1850-2000 From Michael Thonet to Marcel Wanders*, Amsterdam, 2004.

Duits, Th., *The Origins of Things: Sketches, Models*, Prototypes, Rotterdam, NAI, 2003.

Eek, P.H., *Piet Hein Eek 1990-2006*, Eindhoven, 2006.

Eilëns, T.M., *Dutch Decorative Arts 1880-1940*, Bussum, 1997.

Ginneke, I. van, *Kho Liang le: Interieurarchitect, industrieel ontwerper*, Rotterdam, 1986.

Groot, M., *Vrouwen in de vormgeving 1880-1940*, Rotterdam, NAI, 2007.

Hinte, E. van, *Huibert Groenendijk: Down to Design*, Rotterdam, 2004.

Huygen, F., Boekrad, H., *Wim Crouwel: Mode en Module*, Rotterdam, 1997.

Huygen, F., *Visies op Vormgeving. Het Nederlandse ontwerpen in teksten deel I: 1874–1940, Amsterdam 2007; Deel II, 1944-2000*, Amsterdam, 2008.

Industry & design in the Netherlands 1850-1950, cat. exp., Amsterdam, Stedelijk Museum, 1985.

Joris, Y., *Jewels of mind and mentality, dutch jewelry design 1950-2000*, cat. exp., 's-Hertogenbosch, Museum Het Kruithuis, 2000.

Junte, J., *Hands On. Dutch Design In the 21st Century/ In de 21ste eeuw*, Zwolle, WBOOKS, 2011.

Koch, A., *Dichtbij klopt het hart der wereld. Nederland op de expo 58*, Schiedam, Scriptum, 2008.

Koch, A., *W.H. Gispen a pioneer of Dutch design*, Rotterdam, 1998.

Kras, R., *Nederlands Fabrikaat*, Utrecht, 1997.

Kuper, M., *De Stoel van Rietveld: Rietveld's Chair*, Rotterdam, 2011.

Kuper, M., *Gerrit Th. Rietveld: L'oeuvre complète 1888-1964*, Utrecht, 1993.

Lambert, S., *Droog*, Paris, Pyramyd, 2008.

Langendijk, E., *Dutch Art Nouveau and Art Deco Ceramics 1880-1940*, Rotterdam, Museum Boijmans Van Beuningen, 2001.

Lauwen, T., *Holland in beeld 1895-2008*, Bussum, 2007.

Liefkes, R., *Andries copier: Glass designer, Glass Artist*, Zwolle, 2002.

Lootsma, B., *Mentalitäten: Niederländisch Design: prämierte Arbeiten des Designpreises Rotterdam 1993–1996 / Mentalities: Dutch Design; Nominated Products of the Design Prize Rotterdam*, Amsterdam, 1996.

Middendorp, J., *Dutch Type*, Rotterdam, 2004.

Molenkamp, M., *The Style Of The State: The Visual Identity Of The Dutch Government*, La Haya, 2010.

Oldewarris, H., *The covers of Wendingen 1918-1931*, Rotterdam, 1995.

Powilleit, I., *How They Work: The Hidden World of Dutch Design*, Rotterdam, 1995.

Pruys, S.M., *Dingen vormen mensen: Een studie over produktie, consumptie en cultuur*, Bilthoven, 1972.

Rijk, T., *Designers in Nederland: een eeuw productvormgeving*, Amsterdam/Gent, Ludion, 2004.

Rock, M., 《Mad Dutch Disease: The Strange Case of Dutch Design and other Contemporary Contagions》, *Jaarboek Nederlandse vormgeving 03 / 04*, Rotterdam, 2004.

Schouwenberg, L., *Hella Jongerius: Misfit*, London, Phaidon, 2010.

Schouwenberg, L., *House of Concepts: Design Academy Eindhoven*, Amsterdam, Frame, 2008.

Simon Thomas, M., *Dutch Design. A History*, London, Reaktion, 2008.

Simon Thomas, M., *Jaap Gidding: Art Deco in Nederland*, Rotterdam, Museum Boijmans Van Beuningen, 2006.

Staal, G., *Holland in vorm: Dutch design 1945-1987*, La Haye, 1987.

Staal, G., Zwaag, A. van der, *Pastoe, 100 jaar vernieuwing in vormgeving*, Rotterdam, nai010, 2013.

Temminck, J., *Complete Copier: The Oeuvre of A.O. Copier 1901-1991*, Rotterdam, 2011.

Teunen, J., *Bruno Ninaber van Eyben: With Compliments*, Rotterdam, nai010, 2002.

Unger, M., *Het Nederlandse sieraad in de 20ste eeuw*, Bussum/Utrecht, Thoth, 2004.

Wanders, M., *Interiors: Marcel Wanders*, London, Rizzoli, 2011.

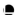

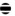

도판 목록

Photo Les Arts Décoratifs, Paris: 124(위), 125, 139(위), 157, 196, 198, 201, 205, 234, 235, 636, 646, 665(아래), 666, 667(위), 693, 713, 720. Photo Les Arts Décoratifs, Paris/Jean Tholance: 51(위 오른쪽), 199(위 오른쪽), 207, 332, 369, 372(아래), 378, 471(위), 472, 473(위), 499, 503, 506(위), 584(위), 596, 607, 611, 624(위 왼쪽), 632, 633, 635(아래), 637, 638, 639, 650(위), 651, 654~655, 663, 702, 703, 714, 767, 768, 775, 799, 821, 855(위), 862, 877. Photo Les Arts Décoratifs/Béatrice Hatala: 443(위), 624(위 오른쪽), 652, 662, 766. Photo Les Arts Décoratifs/Laurent Sully-Jaulmes: 208, 210, 413(위), 525. Photo Les Arts Décoratifs/Luc Boegly: 853. Scala Archives, Florence: 19, 23, 42, 44, 46, 63, 86, 95, 97(아래), 107, 114, 115, 116, 117, 120(아래), 145(아래), 154, 155(오른쪽), 158(아래), 161, 178, 194(위), 197, 209, 233, 236, 238, 239, 248(아래), 249, 257(위), 306, 333, 335, 346, 373, 376(위), 377, 417(위), 419(아래), 426(위), 427, 428, 438(위), 440, 444(위 왼쪽), 444(아래), 455, 460, 461, 468, 470, 471(가운데), 473(아래 왼쪽), 473(아래 오른쪽), 481(아래 오른쪽), 497, 504, 528, 553(위), 598, 647, 653(위 오른쪽), 700, 701(위 오른쪽), 701(아래), 720, 728(위), 739(아래), 741(위), 745, 759, 760, 761(위), 769, 770, 774, 776, 778, 779, 783, 785, 794, 795, 818, 822, 848, 850(아래), 861, 885 (Digital Images, The Museum of Modern Art, New York), 30, 78(위), 84, 179, 211, 237, 251, 304(위), 374, 501(위), 505, , 554, 560, 561, 562, 563, 564, 565, 580, 582, 583(아래), 584(아래), 585, 586, 587, 594, 595, 739(위), 773, 784(위), 817 (V&A Images/Victoria and Albert Museum, London), 329 (Cooper-Hewitt, National Design Museum, Smithsonian Institution/Art Resource, NY), 39, 385 (De Agostini Picture Library), 43(위) (Namur Archive), 57(아래), 302 (Cooper-Hewitt, National Design Museum, Smithsonian Institution/Art Resource, NY. Photo: Matt Flynn), 65 (Cooper-Hewitt, National Design Museum, Smithsonian Institution/Art Resource, NY. Photo Andrew Garn ©Smithsonian Institution), 68 (Cooper-Hewitt, National Design Museum, Smithsonian Institution/Art Resource, NY. Photo Ellen McDermott ©Smithsonian Institution), 79 (Yale University Art Gallery/Art Resource, NY), 155(왼쪽), 765(아래), 847(위) (Photo The Philadelphia Museum of Art/Art Resource), 348(아래), 349, 353, 672 (Heritage Images), 735 (Digital Image, The Museum of Modern Art, New York/©Sony), 820 (Digital Image, Museum Associates/LACMA/Art Resource NY). Agence photographique de la Réunion des Musées Nationaux - Grand Palais, Paris: 22, 34(왼쪽), 47, 64, 123, 145, 365, 371(위), 426(위 오른쪽), 457, 495, 506(아래), 507, 529, 593, 621, 624(아래), 688(위), 690, 691, 715 (Centre Pompidou, MNAM-CCI, Dist. RMN-Grand Palais/Jean Claude Planchet), 50, 452(아래) (Centre Pompidou, MNAM-CCI, Dist. RMN-Grand Palais/Jacques Faujour), 51(위 왼쪽), 51(아래), 124(아래), 494, 738 (Centre Pompidou, MNAM-CCI, Dist. RMN-Grand Palais/Bertrand Prévost), 97(위), 414(위) 502 (The Metropolitan Museum of Art Dist. RMN-Grand Palais/Image of the MMA), 127, 600, 665(위), 701(위 오른쪽) (Centre Pompidou, MNAM-CCI, Dist. RMN-Grand Palais/Philippe Migeat), 177, 772 (Centre Pompidou, MNAM-CCI, Dist. RMN-Grand Palais/Georges Meguerditchian/Philippe Migeat), 334(위), 452(위), 454, 469, 498, 522, 597, 601, 685, 717, 740(아래) (Centre Pompidou, MNAM-CCI, Dist. RMN-Grand Palais/Georges Meguerditchian), 351(BPK, Berlin. Dist. RMN-Grand Palais/Image BPK), 673 (Ministère de la Culture - Médiathèque du Patrimoine, Dist. RMN-Grand Palais/René-Jacques). Musée d'Art Moderne de Saint-Etienne-Métropole/Yves Bresson: 138, 479, 176, 199(위 왼쪽), 232, 334(아래), 627, 650(아래), 653(위 왼쪽), 653(아래), 744. YMER&MALTA: 718(위), 719. Corbis Images, Paris: 111 (© Bruce Benedict/Transtock), 56, 73 (©Schenectady Museum: Hall of Electrical History Foundation), 76(아래) (©Underwood & Underwood), 78(아래), 92(위), 250 (©Condé Nast Archive), 99 (©Genevieve Naylor), 110(위) (©Car Culture), 110(아래) (©Glenn Paulina/TRANSTOCK Inc/Transtock), 158(왼쪽) (©Adrianna Williams), 253, 307(위), 366, 572, 575, 674(위) (©Bettmann), 350(아래) (©Fuchs/dpa), 352 (©David LeBon/Transtock), 514, 612(위) (©Martyn Goddard), 573(아래) (©Hulton-Deutsch Collection), 705 (©Adrian Wilson/Beateworks). ©J.

지은이

도미니크 포레스트Dominique Forest
파리 장식 미술 박물관의 학예 책임자. 「스몰 토크, 콘스탄틴 그리치치 장식 미술 박물관과 대화하다」(2007), 「노멀 스튜디오, 디자인의 기본」(2010), 「모비 붐, 프랑스의 디자인 붐 1945~1975」(2010), 「마르턴 바스, 디자이너의 호기심」(2012), 「캄파나 형제, 바로코 로코코」(2012), 「로낭과 에르완 부룰렉 형제, 순간」(2013) 등 디자인 및 현대 미술 전시회를 기획했다. 도자기와 디자인에 관한 다수의 저서가 있다.

밍커 시몬 토마스Mienke Simon Thomas
암스테르담 자유 대학교의 디자인 역사학자이자 로테르담 보에이만스 판 뵈닝언 미술관의 장식 미술 담당 학예사이다. 네덜란드 디자인 전문가로 『네덜란드 아르 누보와 아르 데코 도자기 1880~1940. 보에이만스 판 뵈닝언 컬렉션』(2001), 『야프 히딩, 네덜란드의 아르 데코』(2006), 『네덜란드 디자인의 역사』(2009) 등을 썼다.

아스디스 올라프스도티르Ásdís Ólafsdóttir
미술사 박사이며 20세기 디자인 역사 전문가이다. 알바르 알토의 가구에 대한 다수의 연구서를 발표했으며 전시 기획자, 작가, 강연가로 프랑스와 해외에서 활발히 활동하고 있다. 알바르 알토가 설계한 루이 카레 저택의 관리 위원이며 잡지 『아르노르』의 대표를 맡고 있다.

안티 판세라Anty Pansera
이탈리아 미술사 및 디자인 사학자이며 〈디자인의 D〉 협회 창립자 및 회장이다. 2010년부터 파엔차 ISIA 예술 디자인 학교의 교장으로 재직하고 있으며, 2012년부터는 밀라노 트리엔날레 디자인 미술관 재단 이사로 활동하고 있다. 대표 저서로 『이탈리아 디자인』(1986), 『이탈리아 가구 디자인 1946~현재』(1990) 등이 있다.

제러미 에인즐리Jeremy Aynsley
런던 왕립 예술 학교 교수이자 연구 책임자. 유럽 디자인 특히 독일과 스위스 디자인 전문가로 『디자인의 국가주의와 국제주의, 20세기 디자인』(1994), 『독일 그래픽 디자인, 1890~1945』(2000), 『현대 독일 디자인』(2010) 등의 저서가 있다. 다수의 국제 디자인 전시회에 기획자로 참여했다.

콩스탕스 뤼비니Constance Rubini
디자인 사학자 및 파리 장식 미술 학교의 교수. 생테티엔 국제 디자인 비엔날레(2010)를 비롯 여러 국제 전시회의 기획 위원으로 활동했고, 2004년부터 2010년까지 잡지 『아지뮈트』의 편집장을 역임했다. 대표적인 저서로 『로낭과 에르완 부룰렉과의 대화』(2012), 『움직이는 도시』(2012) 등이 있다. 현재 보르도 장식 미술 박물관의 관장으로 재직하고 있다.

페니 스파크Penny Sparke
1975년부터 런던 왕립 예술 학교 교수로 재직 중이다. 런던 킹스턴 대학교에서도 강의를 하며 현대 실내 디자인 연구 센터를 이끌고 있다. 『일본 디자인』(1985), 『디자인의 맥락』(1987), 『이탈리아 디자인』(1988), 『현대 인테리어』(2008), 『디자인의 탄생』(2010) 등 여러 디자인 책을 출간했다.

옮긴이

문경자
서울대학교 불어불문학과를 졸업하고 동 대학원에서 「루소의 자서전 글쓰기와 진실의 문제」로 박사 학위를 받았다. 현재 서울대학교, 서울시립대학교에 출강하며 번역가로 활동하고 있다. 지은 책으로 『프랑스 하나 그리고 여럿』(공저), 옮긴 책으로 『부르디외 사회학 입문』, 『내정간섭』, 『카라바조』, 『페테르 파울 루벤스』, 『보티첼리』, 『인간의 대지』, 『우신예찬』, 『고독한 산책자의 몽상』 등이 있다.

이원경
경희대학교 국어국문학과를 졸업하고 번역가의 길로 들어섰다. 지금껏 『조이 이야기』, 『휴먼 디비전』 등 존 스칼지의 작품을 비롯해 『홀』, 『마스터 앤드 커맨더』, 『와인드업 걸』, 『스펜스 기숙학교의 마녀들』, 『어느 미친 사내의 고백』, 『모든 것이 중요해지는 순간』, 『아버지가 목소리를 잃었을 때』, 『눈에서 온 아이』, 『구스 범스』 등 영미권 소설과 어린이 책, 그래픽노블 등 다양한 장르의 책을 번역하였다.

임명주
한국 외국어대학교 불어과와 동 대학교 통번역 대학원을 졸업했다. 주한 프랑스 대사관 상무관실에서 근무했으며, 프랑스 농식품진흥공사(SOPEXA) 대표를 역임했다. 『프리드리히 니체』, 『그림자 소녀』, 『파리 여자도 똑같아요』, 『피카소』, 『피카소의 파리』 등 프랑스 그래픽노블과 문학 작품 등을 번역하였다.